LES MUSÉES D'EUROPE

MUSÉES DE FRANCE

— PARIS —

LES MUSÉES D'EUROPE

PAR LOUIS VIARDOT

Se composent de 5 volumes in-18 anglais.

Chaque volume se vend séparément :

Musées de France (Paris).	1 fort vol. br.,	4 fr. 50 c.
Musées d'Italie.	1 vol. —	3 50
Musées d'Espagne.	1 —	3 50
Musées d'Allemagne.	1 —	3 50
Musées d'Angleterre.		
— de Belgique.	1 —	3 50
— de Hollande.		
— de Russie.		

Les 5 volumes réunis ne coûtent que 17 fr. 50 c. au lieu de 18 fr. 50 c. pris séparément.

En préparation : Les Musées de France, (Versailles et la Province), 1 vol.

Paris.—Imprimé chez Bonaventure et Ducessois, 55, quai des Augustins.

LES
MUSÉES DE FRANCE
—PARIS—

GUIDE ET MEMENTO

DE L'ARTISTE ET DU VOYAGEUR

FAISANT SUITE AUX

MUSÉES D'ITALIE, D'ESPAGNE, D'ALLEMAGNE, D'ANGLETERRE,
DE BELGIQUE, DE HOLLANDE ET DE RUSSIE

PAR

LOUIS VIARDOT

PARIS
L. MAISON, ÉDITEUR
DES ITINÉRAIRES EUROPÉENS DE RICHARD, AD. JOANNE, A.-J. DU PAYS
Rue de Tournon, 17
1855

L'auteur et l'éditeur se réservent le droit de traduction.

TABLE DES MATIÈRES

CONTENUES DANS CE VOLUME.

—o—o—

	Pages.
Préface....	VII

LE LOUVRE.

Musée de peinture....	1
Écoles italiennes....	16
Écoles espagnoles....	90
École allemande....	107
Écoles flamande et hollandaise....	117
École française,	
Son histoire....	194
Ses œuvres au Louvre....	215
Musée des dessins....	274
Écoles italiennes....	277
Écoles espagnoles....	284
École allemande....	285
École hollando-flamande....	285
École française....	288
Maîtres des diverses écoles, qui ne sont point dans le Musée de peinture....	292
Collection des pastels, des émaux et des miniatures.	298

Mais, puisque j'avais trouvé si difficile de mener à fin le quatrième volume, comment oserais-je entreprendre le cinquième? C'est là la réponse que j'ai faite d'abord, à moi comme à mes amis. Puis, avec un peu de réflexion, j'ai reconnu qu'il y avait peut-être moyen de rajeunir le sujet, et de renouveler en quelque sorte la matière. Lorsqu'un amateur de livres, me suis-je dit, fait le catalogue raisonné d'une bibliothèque, il a soin, après avoir inscrit les œuvres et les éditions qu'il rencontre, d'inscrire dans un second catalogue celles qu'il serait désirable que la bibliothèque possédât aussi. Ces œuvres et ces éditions absentes d'une collection de livres se nomment, si je ne me trompe, ses *desiderata*. Eh bien, puisque je m'adresse, en parlant des musées de France, aux Français qui ont le Louvre au milieu de Paris, et qui peuvent fort bien sans moi savoir ce qui s'y trouve, je vais du moins leur dire aussi ce qui ne s'y trouve pas. En faisant le catalogue des richesses de nos musées, je ferai, comme un bibliophile, des *desiderata*. Ce sera plus nouveau, et ce sera plus utile.

Avant que les Espagnols eussent pris l'habitude de regarder un peu par-dessus les Pyrénées pour voir ce qui se passait dans le reste du monde, j'avais été frappé de leur crédule et naïve confiance que rien de supérieur, que rien d'égal, en aucun genre, ne se trouvait hors de la Péninsule. Depuis, ils ont eu le bon esprit de se rendre à l'évidence, et d'imiter bien des choses dont ils ne soupçonnaient auparavant ni l'avantage, ni même l'existence. Les Français, qui ne voyagent guère plus que les Espagnols, bien que placés au centre de l'Europe, et qui se contentent habituellement de savoir leur langue, qu'ils croient universelle parce que les

autres peuples, en effet, prennent la peine de l'apprendre, les Français ont encore un peu la croyance qu'avaient naguère les Espagnols; seulement, elle est moins naïve et plus entêtée, partant plus choquante. Je ne sais s'ils croient sincèrement, mais ils soutiennent volontiers que la supériorité française s'étend, comme la science d'Aristote, à toute chose quelconque *et quibusdam aliis*. C'est un travers, et c'est une erreur; ils pourront, en reconnaissant l'une, se corriger de l'autre.

Que le poëte dise :

> Plus je vis l'étranger, plus j'aimai ma patrie,

on applaudira sans réserve à sa pensée. Oui, il faut aimer son pays, non-seulement quand il est glorieux et libre, mais encore quand il est malheureux, enchaîné, même quand il est coupable. Mais si le poëte eût dit :

> Plus je vis l'étranger, plus j'admirai la France,

on eût pu se permettre un peu de contradiction. Soyons de notre pays, c'est bien; soyons même fiers de notre pays, c'est bien encore. Mais tâchons de le servir autrement que par cette aveugle et niaise adoration qu'ont les peuples enfants pour leurs fétiches; elle ne nous ferait voir ni ses défauts, ni les qualités des autres nations. Et, par exemple, ne pourrions-nous, sans tomber dans l'anglomanie, souhaiter à la France, outre la puissance industrielle et commerciale de l'Angleterre, outre la perfection de son agriculture et l'étendue de ses voies de communication, outre le grand nombre de ses vaisseaux et le petit nombre de ses soldats, un peu de la stabilité, de la force et de la grandeur de ses institutions politiques? Ne pourrions-nous souhaiter

que la France eût, comme l'Angleterre, la connaissance, la pratique, le respect de la liberté, du droit et du devoir ?

Pour revenir à l'objet qui nous occupe, aux musées de France, et pour parler aux Français de ce qu'ils ont chez eux, quel est, de ces deux partis, le meilleur à prendre? — Ou tout louer, tout admirer, tout exalter, prétendre que notre musée du Louvre l'emporte à la fois sur ceux du reste de l'univers, qu'il est au grand complet, qu'il réunit toutes les époques, toutes les écoles, tous les genres, tous les maîtres, et qu'il possède les meilleures œuvres des maîtres, des genres, des écoles et des époques; — ou bien reconnaître que, s'il est réellement supérieur à tous les autres musées dans son ensemble, et par l'universalité de ses collections, il est, dans chaque partie, surpassé par quelqu'un des autres; qu'à côté de richesses véritables, précieuses, et quelquefois surabondantes, il offre souvent une misère qui va jusqu'à la nudité, des vides absolus, des lacunes regrettables, impardonnables quelquefois, de trop grandes parts pour de petites renommées ou de trop petites œuvres pour de grands noms; puis signaler ces imperfections diverses, non certes pour le triste plaisir de blâmer, mais dans l'espoir qu'elles seront corrigées avec le temps? Je le répète : de ces deux partis quel est le meilleur à prendre? Assez d'autres s'arrêtent au premier; moi, j'adopte le second, et je croirai non-seulement donner à mon travail une fin plus utile, non-seulement me tenir plus près de la justice et m'avancer plus loin dans le progrès, mais aussi mieux comprendre et mieux pratiquer le véritable amour de la patrie.

Cela dit, puisque tout livre doit avoir sa préface, de même que sa raison d'être, et puisque j'en fais une à celui-ci, je demande la permission d'expliquer — non point mon système, mot trop ambitieux pour qu'il me puisse appartenir — mais du moins ma pensée sur le droit de critique dans les arts.

Si l'on admet l'innéité des facultés humaines, on peut dire qu'en principe, et à l'état latent, comme s'expriment les philosophes, elles existent toutes en tout homme, à un degré quelconque. Mais, quant à l'exercice de ces facultés, une distinction se présente : les unes, par nature, sont immédiates et nécessaires ; les autres seulement médiates et seulement possibles. Accordons à l'homme, sans hésiter, l'instinct du bien et du mal, le sentiment inné du juste et de l'injuste. Il l'avait à son apparition sur la terre, avant de le cueillir à l'arbre de la science ; il le garde autant que la vie ; il l'exerce avec sûreté toutes les fois que l'intérêt personnel ne parle pas assez haut pour couvrir la voix de la conscience. Le public, pris en masse, est donc le meilleur juge de la moralité des actions. En ce sens, *vox populi, vox Dei ;* à tel point que les vérités morales, non moins divines assurément que les vérités naturelles et physiques, ne peuvent s'appeler ainsi que par le consentement universel. Accordons encore à chaque homme une part à peu près égale dans les passions diverses qui agitent l'humanité, et même, malgré les variétés infinies des caractères, des conditions, des circonstances environnantes, une part à peu près égale dans l'expérience des choses de la vie. Le public, pris en masse, surtout lorsqu'il reçoit une impression collective, sera donc encore, si l'on veut, le meilleur

juge de la représentation des passions humaines, dans leurs causes, leurs développements et leurs effets, au moins sous le rapport de la fidélité. Ici encore sa voix sera celle de Dieu, ne laissant d'ailleurs d'autre appel contre ses arrêts qu'à *Philippe éveillé*. Il me suffit de fournir en preuve de ces deux propositions, pour l'une, l'heureuse institution du jury ; pour l'autre, la légitime souveraineté du parterre.

Mais le même principe doit-il s'étendre à toutes sortes de jugements? La même règle peut-elle s'appliquer à l'appréciation des arts? En d'autres termes, l'homme compte-t-il, parmi ses instincts innés, le sentiment du beau comme celui du bon? Oui, en principe, puisque l'innéité est la condition de toutes les facultés humaines; mais, comme nous le disions tout à l'heure, rien de plus qu'à l'état latent. Celui-là est seulement possible, et seulement médiat. Le sentiment du bon, qui marque l'extrême supériorité de l'homme sur les animaux, qui l'élève à la connaissance de Dieu, de l'âme, de l'immortalité, de la justice et de la vertu, qui forme le commun fondement de toutes les sociétés, est un élément essentiel de notre nature, un don forcé de la Providence; sans lui, l'homme ne serait pas l'homme. Au contraire, le sentiment du beau, moins nécessaire, et pouvant être rare, étant superflu, est une acquisition de l'intelligence, lente, laborieuse, incertaine, et souvent refusée aux plus sincères efforts. L'un ne coûte, comme la noblesse, que la peine de naître; l'autre exige, comme toute science acquise, une aptitude préalable, une sorte de révélation où le hasard souvent doit aider à la nature; enfin du temps, de la réflexion, du travail d'esprit dans le loisir du corps. Aussi, le premier mou-

vement de l'homme, en fait de bon, est presque toujours juste ; en fait de beau, presque toujours faux. Écoutez la foule appréciant dans son *criterium* moral un événement passé sous ses yeux : quel bon sens, quelle justesse, quelle pénétration, quelles intentions droites, quelles sympathies généreuses! Puis écoutez-la discourant sur le mérite des œuvres d'art : quelle pauvreté de goût, quelles erreurs grossières, quels risibles enthousiasmes, quel triste et complet égarement! Voit-on jamais le public des dimanches, au musée, se presser devant un débris de l'antique, devant Poussin ou Raphaël? Non ; c'est une figure de cire, habillée de clinquant, qui aura sa préférence sur la *Vénus de Milo ;* c'est quelque misérable *trompe-l'œil* qui l'emportera sur le *Déluge* et la *Sainte Famille.* Veut-on des preuves encore plus évidentes et plus palpables de la grande distance qui sépare, dans l'esprit humain, la connaissance du bon et celle du beau? Un jury de cour d'assises, bien qu'il prononce sur la liberté, la vie et l'honneur, se tire simplement au sort, tout citoyen pouvant également bien apprécier, sur des témoignages et des débats, la vérité d'un fait et sa moralité. Prend-on dans la même liste, et par la même voie, le jury qui doit décerner le prix d'un concours? Non ; il faut alors choisir parmi les plus spéciaux et les plus habiles.

Mais d'ailleurs qu'est-il besoin de démontrer ce que dit à chacun sa propre expérience? Parmi ces hommes habiles et spéciaux, quel est celui qui ne confesse avoir été d'abord, et longtemps, la dupe de son ignorance? Quel est celui qui ne reconnaisse que le goût des arts, et plus encore le goût dans les arts, ne lui sont

venus qu'à la longue, après des rencontres heureuses et souvent fortuites, après des études soutenues, des comparaisons multipliées, un continuel exercice des facultés de voir, de comprendre, de sentir, de juger? Qui ne sait enfin, pour l'avoir appris sur soi-même, que, dans les arts (sauf la musique peut-être, elle pénètre à l'insu même de ceux qui l'écoutent), les émotions viennent à la suite du raisonnement, et que si le feu sacré s'allume au fond des âmes, c'est en quelque sorte au frottement prolongé des facultés de l'intelligence?

Ceux qui voudraient étendre libéralement à tous les hommes le sentiment du beau avec celui du bon, ne trouvent guère, pour appuyer leur opinion sur un fait, que l'exemple d'Athènes, où, disent-ils, le concours pour les arts s'ouvrait sur la place publique, où tout le peuple formait l'aréopage. Cet exemple est trompeur, et je le prends au contraire à mon profit. Sans faire valoir le génie particulier de la Grèce antique parmi les autres nations du monde, et du peuple athénien parmi les peuples de la Grèce, je ferai simplement remarquer que ce peuple d'Athènes, si petit par son territoire et sa population, si grand par ses œuvres et sa gloire, se composait d'environ cinquante mille citoyens libres, servis par quatre cent mille esclaves. Or, les esclaves, étant chargés de tous les travaux manuels et exerçant tous les métiers, rachetaient leurs maîtres du labeur corporel, les faisaient hommes de loisir, les vouaient au culte exclusif de l'intelligence, comme tête d'un corps dont ils étaient les membres agissants et soumis. Cette démocratie athénienne, si jalouse qu'elle fût de l'égalité absolue entre les citoyens, était donc une véritable aristocratie; et l'on

conçoit fort bien que le jugement des œuvres d'art appartînt à la foule, lorsqu'elle se composait entièrement d'hommes si éclairés par l'éducation et l'expérience, qu'on pouvait, sans grand danger pour la république, distribuer au sort parmi eux tous les emplois et toutes les magistratures. En politique, en législation, en morale, que la démocratie sagement organisée triomphe et règne, c'est mon vœu le plus cher; mais l'empire des arts, bien qu'il ne connaisse pas plus de frontières que la science, bien que, parlant aussi une langue universelle, il s'étende sur le monde entier, ne peut se gouverner que par une étroite oligarchie. Je crois donc qu'en écoutant avec déférence les avis de ceux qui savent donner raison de leurs avis, on peut se dispenser d'accorder une grande attention aux jugements aveugles et tumultueux que prononce la multitude et qui font tout au plus la vogue. Dans les arts, la voix publique est celle d'un fort petit nombre, mais intelligente, exercée et passionnée avec désintéressement. Celle-là seule donne aux vivants les récompenses de la réputation; celle-là seule donne aux morts l'immortalité de la gloire.

Hâtons-nous d'ajouter que, si cette élite de connaisseurs a le privilége de la critique, il ne s'ensuit pas que chacun de ses membres ait le don d'infaillibilité. Loin de là; elle est comme cette démocratie aristocratique d'Athènes où chaque citoyen n'avait que son vote personnel, et ne pouvait dominer qu'à la condition de convaincre. Comme il n'y a qu'une autorité dans l'empire du bon, la conscience, il n'y a qu'une autorité dans l'empire du beau, le goût. Seulement la conscience parle à tous les hommes le même langage, tandis que

le goût, au contraire, même le goût acquis et formé, est aussi multiple que les tempéraments, les passions et les idées. Il varie de pays à pays et d'époque à époque ; dans chaque pays et chaque époque, il varie d'homme à homme, et, dans chaque homme, d'âge en âge.

> Qui t'a dit qu'une forme est plus belle qu'une autre ?
> Est-ce à la tienne à juger de la nôtre ?

L'ours a raison. Donc, on a beau se faire un devoir de lire tous les livres, d'écouter tous les avis, de consulter des hommes qu'on tient pour plus habiles que soi, d'appuyer son propre jugement de jugements plus sûrs et plus considérables, il n'est permis à personne, dans la critique des arts où manque la règle absolue, de se croire une autorité ; on n'est qu'une opinion.

Cela bien entendu, le critique se met plus à l'aise. Il sait que, même en prenant des formules un peu absolues, et qui semblent peut-être trancher de la sentence, il ne fait qu'exprimer sa propre pensée, et n'engage que son goût personnel. C'est ce que j'ai fait, pour mon compte, dans les précédents volumes, lorsqu'après avoir, par un rare privilége, visité et étudié presque tous les musées de l'Europe, j'ai pu entreprendre et compléter seul un assez grand travail, lui donnant pour principal mérite celui de joindre à tant de variété dans la matière l'unité de goût, d'opinion et de jugement. C'est ce que j'ai fait encore dans ce nouveau volume, auquel je voudrais, comme aux autres, donner pour épigraphe ce mot du vicaire savoyard : « Je n'enseigne point mon sentiment, je l'expose. »

LES MUSÉES DE FRANCE

PARIS

LE LOUVRE

MUSÉE DE PEINTURE

A l'exception de la *Galleria degl' Uffizi*, de Florence, dont la fondation peut remonter aux premières années du xvi⁰ siècle, tous les musées de l'Europe, dans leur forme actuelle de collections publiques d'objets d'art, sont d'une époque très-récente. La plupart appartiennent au siècle présent, dont la première moitié se termine à peine. Tels sont, pour commencer par l'Italie, la *Galleria reale*, de Turin; le *Museo Brera*, de Milan, établi dans l'édifice élevé pour un collége; l'*Accademia delle Belle-Arti*, de Venise, qui a remplacé les Écoles de charité; le petit *Museo* de Parme, qui occupe une aile du vieux palais Farnèse; la *Pinacoteca*, de Bologne, provisoirement logée dans un autre ancien palais; les *Musei del Vaticano* et *del Campidoglio*, de Rome, récemment établis, l'un dans le palais de la papauté, l'autre dans celui des magistrats de la ville éternelle; enfin le *Museo degli Studi* (ou *Borbonico*), de Naples, ouvert sous le dernier roi, Ferdinand I⁰ʳ,

et dont les constructions ne sont pas encore achevées totalement. Aucun d'eux ne peut dater sa fondation seulement du siècle dernier.

Passant de l'Italie à l'Espagne, nous verrons que le *Museo del Rey*, de Madrid, ne s'est ouvert, dans le bel édifice commencé par Charles III, qu'en l'année 1828, et ne s'est complété des dépouilles du riche monastère de l'Escorial qu'après 1837; le *Museo nacional* n'occupe que depuis 1842 les salles de l'ancien couvent de la *Trinidad;* et c'est postérieurement encore que Séville a formé, dans le couvent de *los Capuchinos*, un petit musée provincial des seules œuvres de Murillo.

En Allemagne, il est vrai, la *Gemœlde-Samlung*, de Dresde, seconde galerie de l'Europe dans l'ordre des dates, était commencée, par les soins de l'électeur-roi Auguste III, dès avant la guerre de Sept ans; elle a donc bientôt un siècle d'existence. Mais ce fut seulement en 1828 que le roi de Prusse, Frédéric-Guillaume III, ouvrit la *Gemœlde-Samlung* de Berlin, en même temps que Ferdinand VII ouvrait le *Museo del Rey* de Madrid. D'une autre part, le roi de Bavière, Louis Ier, ne livra qu'en 1836 l'entrée de la *Pinacothèque* et de la *Glyptothèque* de Munich. C'est plus tard encore que la ville libre de Francfort-sur-le-Mein a fondé sa *Galerie de l'Institut des Beaux-Arts*. Enfin la collection de tableaux formée par les empereurs d'Autriche occupe toujours les appartements de Marie-Thérèse, au palais du Belvédère, attendant un édifice spécial, un classement régulier et une entrée libre, qui, d'un riche cabinet d'amateur, en fassent un musée public et national.

En Angleterre, où les tableaux entassés pêle-mêle à Hampton-Court restent encore les *meubles-meublants* du château de Guillaume III, la *National-Gallery* de Londres n'a reçu, dans une petite maison de Pall-Mall, ses pre-

mières toiles provenant du cabinet de M. Angerstein qu'en l'année 1825; il n'y a pas douze ans qu'elle occupe son local actuel dans Trafalgar-Square; et le *British-Museum*, qui renferme les marbres antiques, avec d'autres nombreuses collections, vient à peine d'être terminé. — En Belgique, le petit musée de Bruges, établi trop modestement dans l'antichambre d'une école gratuite de dessin, le musée bien plus considérable d'Anvers, et même celui de Bruxelles, tous deux logés provisoirement dans de fort insuffisants édifices, sont de création toute moderne. — En Hollande, par exception, le musée d'Amsterdam, appelé *Musée royal des Pays-Bas*, presque aussi ancien que la galerie de Dresde, occupait déjà, vers la fin du siècle dernier, sa vieille et sombre demeure dans *Trippen-huis*; il attend depuis lors un emplacement convenable, que les Hollandais ne se hâtent point de lui élever. Mais en revanche le musée de La Haye, dans *Mauritz-huis*, est plus jeune que le cabinet particulier des rois de Hollande, dispersé naguères, par vente après décès, à la mort de Guillaume II, et le musée de Rotterdam ne s'est ouvert dans *Scheelands-huis* qu'en 1847. — Enfin la riche collection des empereurs de Russie, commencée sous la grande Catherine pour la décoration de son palais de l'Ermitage, n'a passé qu'en 1852 des appartements de cette résidence dans les galeries et les cabinets du nouveau *Musée impérial* que vient d'élever à Saint-Pétersbourg l'habile constructeur de la *Glyptothèque* et de la *Pinacothèque* de Munich.

Il suffit donc au Musée du Louvre de compter soixante ans d'existence pour être un peu plus vieux que la plupart des autres grandes galeries de l'Europe. Toutefois, dans sa forme présente, et comme collection publique d'objets d'art, il doit céder le droit d'aînesse non-seulement à la *Galleria degl' Uffizi* de Florence, mais encore à la *Gemœlde-Samlung* de Dresde et au *Trippen-huis* d'Am-

sterdam. Ces trois collections, florentine, saxonne et hollandaise, étaient déjà de vrais musées que notre musée était encore simplement le Cabinet des rois de France.

Mais, sous cette forme primitive, sa création est à peu près contemporaine de la plus ancienne collection qui se soit formée en Europe, celle que fondèrent les Médicis, non dans leur résidence particulière, le palais Pitti, acheté et terminé par eux un peu plus tard, mais dans l'édifice où se trouvaient alors les bureaux des magistrats florentins, d'où lui vint le nom qu'elle porte encore, *Degl'Uffizi*. De ce cabinet des rois de France le créateur est François Ier. C'est lui qui, rapportant de ses guerres d'Italie le goût des beaux-arts, éveillé déjà parmi les Français pendant les rapides expéditions de Charles VIII et de Louis XII, rapporta aussi quelques belles œuvres des artistes italiens; c'est lui qui, par d'honorables largesses et de flatteurs accueils, attira dans sa cour plusieurs de ces artistes, et des plus éminents, Léonard de Vinci, Andrea del Sarto, Benvenuto Cellini, il Primaticcio, il Rosso, Niccolò dell' Abbate, Pellegrini, il Bagnacavallo, etc.; c'est lui qui, ne pouvant enlever Raphaël à Rome ou Titien à Venise, reçut d'eux, du moins, en forme d'excuse, quelque chef-d'œuvre de leur pinceau; c'est lui enfin qui, prélevant dans un trésor épuisé sur les nécessités de la politique et de la guerre, et ne se rebutant pas d'avoir été trompé par le malheureux Andrea del Sarto, expédia en Italie d'autres commissionnaires plus zélés et plus fidèles (Primatice, entre autres, devenu le riche abbé de Saint-Martin), qui lui rapportèrent des tableaux, des statues, des bronzes, des médailles, des ciselures, des nielles, finalement une collection choisie parmi toutes les œuvres de l'art antique et des arts de la Renaissance.

Mais c'était à Fontainebleau, dans les appartements du roi, pour l'ameublement de sa demeure, qu'arrivaient

d'Italie tous ces objets précieux. Réservés aux seuls courtisans, tenus loin des regards du vrai public, ils ne pouvaient ni éveiller d'heureuses vocations qui s'ignorent, ni servir de modèles aux études, ni corriger et diriger le goût général. Cette collection primitive, formée au hasard et capricieusement, sans suite, sans ordre et sans règle, ne méritait donc, pas plus par son but que par son emplacement et sa composition, le nom de Musée. Plus tard, parmi les embarras, les désordres, le tumulte des longues guerres civiles et religieuses dont fut agité tout le XVIe siècle, malgré le bon goût qui recommande les travaux du court règne de Henri II, malgré l'essor donné à l'art français, dans la statuaire et la peinture, par Germain Pilon, Jean Goujon et Jean Cousin, les successeurs de François. Ier, y compris Henri III, ne parurent pas même songer à l'accroissement de sa collection. Plus tard encore, ni Henri IV, bien qu'il eût pris pour seconde femme une Médicis, celle qui fit peindre son histoire par Rubens, ni Richelieu lui-même, si zélé cependant pour les lettres et pour toutes les gloires de son pays, ne consacrèrent beaucoup de soins et d'argent à l'augmentation de ce qu'on nommait toujours le Cabinet du Roi. Lorsque le jeune Louis XIV monta sur le trône, on ne comptait pas, dans toutes les résidences royales, deux cents tableaux. Ce fut Mazarin l'Italien qui, en se formant un cabinet pour lui-même, fit plus que tripler la collection des rois de France. Lorsqu'en 1650, le parlement d'Angleterre ordonna la vente aux enchères publiques de la belle galerie laissée par Charles Ier, — qui avait recueilli d'abord, puis accru celle des ducs de Mantoue, — un grand nombre de tableaux vendus alors passèrent dans la collection de Mazarin, par l'intermédiaire du banquier Jabach, de Cologne, qu'avait ruiné la passion des beaux-arts.

A la mort de Mazarin, Colbert racheta pour Louis XIV

tous les objets d'art laissés par le ministre, et, pendant sa longue administration, il ne cessa d'en augmenter le nombre, faisant, par achats ou par commissions, des emprunts successifs à tous les pays, à toutes les écoles et à tous les genres. Dans les mains de Colbert, la collection royale de France s'était élevée d'au plus deux cents tableaux à presque deux mille. Il ne lui manquait plus que d'être réunie, classée et livrée aux regards de tous.

D'un mot, Louis XIV pouvait achever l'œuvre laborieuse et persévérante de son ministre; d'un mot, et par caprice d'égoïsme, il la détruisit. On a conservé le souvenir d'une visite néfaste qu'il fit, dans le mois de décembre 1681, à son *Cabinet de tableaux*. Ce cabinet, né sous François I^{er}, comme on l'a vu, et grandi sous Colbert, avait été, par les soins de Charles Lebrun, à peu près centralisé dans le vieux Louvre, où il occupait les appartements voisins de la galerie d'Apollon. Ainsi, rassemblé pour la première fois au centre de la capitale, et rangé dans un certain ordre par le tout-puissant *peintre du roi*, il ne lui restait plus guères, pour devenir un vrai Musée, comme celui de Florence, qu'à s'ouvrir quelquefois aux études des jeunes artistes et à la curiosité de tout le monde. Mais que possédait alors la France? N'était-elle pas, au contraire, tout entière en la possession du roi? Louis, par malheur, fut enchanté de la splendide collection que son ministre et son peintre lui avaient formée aux frais du trésor public; si enchanté, qu'il donna l'ordre que tableaux, statues, bronzes et bijoux fussent immédiatement transportés dans ses appartements de Versailles. Le Musée national, possible alors, resta donc Cabinet du roi.

Et tant que Versailles resta la résidence de la royauté. Vainement, sous Louis XV, un pieux ami de l'art dont le nom mérite d'être conservé à la reconnaissance du pays,

Lafont de Sainte-Yenne, fit-il entendre une voix sévère et désolée pour demander que toutes ces œuvres d'élite, perdues au fond du palais où trônaient la Pompadour et la Dubarry, fussent sauvées d'un honteux oubli et même d'une destruction inévitable, par la formation d'une collection générale et publique ; on le tint pour un satyrique fâcheux, on l'éconduisit comme un monomane importun. Vainement ensuite, aux débuts du règne de Louis XVI, le nouveau directeur des bâtiments royaux, d'Angevilliers, adoptant l'idée du pamphlétaire, la proposa-t-il à la sanction royale. Aux plaisirs du Parc-aux-Cerfs avaient succédé ceux du bal, de la chasse et de la serrurerie; le temps manquait aux beaux-arts, aussi bien que le goût. Tout demeura donc dans la même situation, c'est-à-dire que le même dédain, la même incurie, le même emprisonnement durèrent tant que subsista la royauté.

Il fallut l'avénement d'un nouveau souverain, d'un nouveau maître, la nation, pour qu'enfin toutes ces œuvres immortelles, tirées des catacombes royales, fussent rendues au jour et à la vie. Qui pourrait deviner, qui pourrait croire, sans les preuves authentiques et les actes officiels, à quelle époque fut ouvert ce grand sanctuaire, ce Panthéon, ce temple universel consacré à tous les dieux de l'art par la France, et qui fait aujourd'hui l'une des gloires de sa capitale? Ce fut au milieu des plus terribles crises de la révolution, dans cette sombre année 1793, si pleine d'agitation, de souffrance et d'horreur, quand la France se débattait avec la dernière énergie du désespoir contre ses ennemis du dedans et du dehors, ce fut à ce moment suprême que la Convention nationale, fondant de tous les débris de la patrie mourante une patrie nouvelle et rajeunie, ordonna la formation d'un musée français. Cette haute et vaste pensée s'était déjà fait jour sous l'Assemblée constituante, et dès 1790, un décret du 26 août 1791 avait

même consacré le Louvre à la réunion des monuments des sciences et des arts. Un an après, l'Assemblée législative avait nommé une commission prise dans son sein pour opérer cette réunion ; et, dans la première année de la République française (18 octobre 1792), le ministre Roland écrivait au représentant-peintre David pour lui tracer le plan de la fondation nouvelle. Mais ce fut la Convention nationale qui, par son décret du 27 juillet 1793, eut la gloire de réaliser le vœu des trois assemblées. Elle commanda, et se fit obéir. Avant qu'un mois fût écoulé, la France possédait le *Musée central des arts*.

« Le ministre de l'intérieur, avait dit ce décret célèbre, donnera les ordres nécessaires pour que le Muséum de la République soit ouvert le 10 août prochain dans la galerie qui joint le Louvre au palais national (les Tuileries). Il y fera transporter aussitôt.... les tableaux, statues, vases, meubles précieux.... qui se trouvent dans les maisons ci-devant royales, châteaux, jardins et autres monuments nationaux. » Le Louvre, en effet, se trouvait naturellement désigné au choix de l'Assemblée par son origine et son emplacement, par la nature, la forme et l'étendue de ses constructions.

Forteresse de Paris sous Philippe-Auguste, donjon et symbole de la royauté féodale jusqu'après Louis XII, il s'était transformé, au temps de la Renaissance, alors que les *ordres*, imités et renouvelés de l'architecture grecque, eurent détrôné l'*ogive* du moyen âge, en un palais de plaisance à l'italienne. Ce fut encore François I*er*, le décorateur de Fontainebleau et de Saint-Germain, le créateur du *cabinet des rois de France*, qui renversa les vieilles tours et les épaisses murailles du noir donjon de Philippe-Auguste, pour faire place aux élégantes constructions nouvelles dont l'érection fut confiée à l'un des plus illustres fondateurs de la Renaissance française, à l'heureux émule de Jean

Bullant et de Philibert Delorme, à Pierre Lescot, enfin, qu'assistait Jean Goujon de son ciseau et de ses conseils. La vue du demi-côté sud-ouest de la cour actuelle du Louvre, élevé par ce grand architecte, fait profondément regretter qu'il n'ait pu terminer l'œuvre entière, et que, plus tard, des caprices de rois et de reines, servis par l'ambition et les intérêts d'autres architectes, soient venus dénaturer son plan primitif. Entre l'époque où Catherine de Médicis, devenue veuve, abandonna brusquement les travaux du Louvre, qu'avait poursuivis, après François Ier, son mari Henri II, pour charger Philibert Delorme de lui bâtir un nouveau palais, hors des portes de Paris, sur l'emplacement qu'occupaient des masures à cuire les tuiles,—et l'époque où Louis XIV, voulant donner au Louvre, non plus l'élégance, mais la majesté, quadrupla l'étendue de la cour intérieure, y dressa trois ordres superposés, et fit décorer, par Claude Perrault, la façade orientale tournée vers Paris de cette colonnade plus célèbre que vraiment belle à la place qu'elle occupe, et que M. Ludovic Vitet nomme avec tant de raison « un splendide placage, » — bien des travaux intermédiaires furent faits sous Henri IV et Louis XIII. De ce nombre, et le plus apparent, est la longue galerie construite sur le bord de la Seine, et destinée à relier le vieux Louvre au palais, alors tout neuf et encore inachevé, auquel était resté le nom des Tuileries dont il avait pris la place. Ce fut Henri IV qui, pour se donner une libre sortie de la ville des Ligueurs, fit construire, par son architecte Ducerceau, cette galerie qui franchissait l'enceinte de Paris. Dans sa lourde construction, encore alourdie par les successeurs de Ducerceau, elle s'éloignait étrangement de l'élégance et de la légèreté qu'avait imprimées Pierre Lescot à l'œuvre primitive; mais cette faute était du moins en partie rachetée par la grâce et la perfection de l'ornementation sculpturale,

due principalement aux frères Pierre et François L'Heureux, dignes successeurs et dignes rivaux de Jean Goujon, dont l'œuvre, longtemps oubliée, est maintenant remise en lumière par l'habile et fidèle restauration qui vient de rajeunir cette partie du Louvre [1].

A l'époque où la Convention nationale décrétait et réalisait la formation du Musée central des arts, la galerie d'Henri IV était à peu près vide et sans usage. On y avait seulement logé cette série de plans et de modèles en relief des principales forteresses de France, depuis Vauban, qui, maintenant, mieux à leur place, occupent et décorent le grand salon de l'Hôtel des Invalides. Ce fut dans cette galerie que les commissaires de la Convention firent apporter et ranger les plus précieuses dépouilles de tous les palais royaux; elle devint le Musée de peinture.

Louis XV, par l'achat de la collection des princes de Carignan, avait grossi quelque peu le *cabinet* de son bisaïeul. Mais Napoléon, agrandissant le Musée de la France au niveau même de la France des cent trente départements, et par les mêmes moyens, mit à contribution l'Europe entière pour l'enrichir, le compléter, l'universaliser. Ses commissaires, comme jadis ceux de Rome dans la Grèce asservie, parcoururent en maîtres l'Italie, l'Espagne, l'Allemagne et les Flandres, enlevant partout les chefs-d'œuvre de peinture et de sculpture que désignait à leur choix, outre les noms fameux des maîtres, une célébrité ratifiée par le temps et l'opinion; et ces dépouilles universelles, comme celles d'Athènes, de Corynthe, de Delphes et d'Olympie apportées dans la Rome des Césars, ces dépouilles que Paul-Louis Courrier

[1] On peut consulter, sur l'histoire du Louvre, et pour l'appréciation des immenses travaux qui s'y font aujourd'hui, l'excellent travail de M. L. Vitet.

nomma depuis « nos illustres pillages », formèrent la partie nouvelle, la partie vraiment inappréciable du *Musée Napoléon.* Alors se trouvèrent réunis—avec l'*Apollon Pythien,* la *Vénus de Médicis,* l'*Hercule Farnèse,* la *Niobé,* le *Laocoon,* les *Lutteurs* et quantité d'autres marbres antiques—les plus grandes œuvres transportables de Raphaël, la *Transfiguration,* le *Spasimo,* la *Vierge au Poisson,* la *Vierge de Saint-Sixte,* la *Sainte-Cécile,* etc.; et le *Saint-Marc* du Frate, et le *Saint-Jérôme* de Corrége, et l'*Assomption* de Titien, et le *Miracle de Saint-Marc* de Tintoret, et les quatre *Cènes* de Véronèse, et la *Notre-Dame de Pitié* de Guide, et la *Communion de Saint-Jérôme* de Dominiquin, et la *Sainte-Pétronille* de Guerchin, et la *Prise de Bréda* de Vélazquez, et la *Sainte-Élisabeth* de Murillo, et la *Vierge* de Holbein, et la *Descente de Croix* de Rubens, et la *Ronde de nuit* de Rembrandt. Paris avait bien le Musée central des arts, non de la France, mais du monde. Paris avait tous les chefs-d'œuvre, de tous les temps, de tous les pays, de toutes les écoles.

Mais c'étaient des trophées de la victoire, des conquêtes de la force; la force les reprit, après la défaite de nos armées et la chute de l'Empire. Vainement on allégua des traités solennels qui attribuaient ces objets d'art à la France; vainement on représenta que la plupart d'entre eux avaient reçu à Paris, grâces à d'habiles restaurations, telles que le rentoilage des peintures sur panneaux, un nouvel éclat et même une nouvelle vie; vainement enfin Louis XVIII protesta pour la forme, et M. Denon ferma résolument les portes du sanctuaire. Aidés de cosaques et de pandours, les commissaires de la sainte-alliance enlevèrent du palais des rois de France restaurés ce que nos grenadiers avaient enlevé naguères des palais de tous les rois et princes de l'Europe, y com-

pris le doge et le pape. Chaque tableau, chaque statue, chaque chef-d'œuvre enfin, que la guerre avait acquis, perdu par la guerre, reprit le chemin du pays qu'on en avait dépouillé. Il y revint accru de valeur et de renommée, par ce voyage même de Paris, qui est, en tout lieu, et pour tout objet, cité comme son principal titre de gloire.

..... Juste retour des choses d'ici-bas.

Ces vides étaient irréparables. On ne peut, en effet, pour nul prix au monde, non-seulement refaire ou doubler les œuvres d'un artiste mort, mais encore acheter celles qui ne sont plus à vendre. Or, dès qu'elles sont entrées dans une collection publique et nationale, ces œuvres deviennent les *biens de main-morte* de l'art; elles sont incessibles, inaliénables, et les seules révolutions, qui remettent les biens de main-morte du clergé et de la noblesse dans le commerce entre particuliers, peuvent les remettre dans le commerce entre nations. Toutefois, avec un zèle persévérant, avec quelques sacrifices annuels, imperceptibles dans un gros budget, il était possible de remplir honorablement les places laissées désertes. Il était du moins possible de faire, pour les galeries de Paris, ce qui fut fait dans le même temps pour celles de Munich, de Berlin, de Londres, de Bruxelles et de Saint-Pétersbourg. Ce qu'elles ont trouvé, ce qu'elles ont acquis, ne pouvions-nous aussi bien le trouver et l'acquérir? Mais, par malheur, de 1815 à 1848, notre Musée du Louvre fit partie de l'apanage de la liste civile; et, ni la Restauration, ni la monarchie de Juillet ne se montrèrent fort soucieuses d'y laisser d'honorables traces de leur passage au pouvoir. Louis XVIII, au contraire, après les spoliations des alliés, dont il ne put, ou dont il eut l'air de ne pouvoir préserver le Musée Napoléon, lui prit encore à peu près trois cents tableaux pour en faire présent à plu-

sieurs églises et à quelques Musées de province. Il fallut, pour combler ces vides nouveaux et regarnir les murailles dépouillées de la galerie d'Henri IV, aller prendre au Luxembourg, d'abord l'importante série des ouvrages de Rubens faits pour Marie de Médicis, puis les ouvrages de l'école française moderne dont les auteurs avaient cessé de vivre. Le Luxembourg est resté depuis lors le Musée des artistes vivants; à mesure que la mort les livre à ce qu'on nomme la postérité, ceux de leurs ouvrages qui étaient devenus propriétés de l'État viennent successivement accroître la partie française du Musée central.

Quant à Louis-Philippe,—qui réalisait, à son insu peut-être, une autre pensée, un autre décret de la Convention nationale,—tout occupé de la formation trop rapide et de la composition trop superficielle de cet immense *bric-à-brac* historique et artistique qu'on appelle le Musée de Versailles, il ne fit guères aux galeries du Louvre qu'une addition temporaire : celle d'une masse assez mal choisie et surtout mal assortie de tableaux espagnols. Mais, acquis pour le compte personnel du roi par esprit de spéculation, ces tableaux durent revenir, après son expulsion et sa mort, aux héritiers du domaine privé. Ce fut toutefois Louis-Philippe qui fit une place, dans le Musée, à Léopold Robert, comme la Restauration, sans trop comprendre sa valeur et sa portée, avait fait une place à Géricault. Hors ces deux nouveaux venus de l'école française, je ne sache pas que, pendant cette longue période de trente-trois années, toute de paix et de prospérité, toute donnée par le pays à la culture des sciences, des lettres et des arts, et qui vit s'ouvrir ou se grossir tant de galeries étrangères, je ne sache pas que le Louvre puisse se vanter d'avoir acquis plus de deux objets d'une véritable célébrité, et tous deux hors du domaine de la peinture, qui nous occupe en premier lieu : le *Zodiaque de Dendérah* et la *Vénus de*

Milo. Encore fut-il bientôt reconnu que ce fameux Zodiaque, si chèrement payé pour son prétendu grand âge et pour sa fausse signification, n'avait pas même de valeur scientifique ou archéologique, et n'était de toutes manières qu'une pure déception; tandis qu'au rebours, la *Vénus de Milo*, livrée par un hasard heureux aux mains du représentant diplomatique de la France en Orient, fut méconnue tout d'abord, et ne reçut qu'un peu plus tard les honneurs d'admiration et de renommée dus à l'un des plus merveilleux débris de l'art antique.

Ce qui était pire peut-être que l'insouciance à se procurer de nouvelles richesses, c'était l'abandon et le désordre où l'on s'obstinait à laisser celles qu'on possédait depuis longtemps. La plupart des tableaux rassemblés dans les interminables travées de la longue galerie d'Henri IV n'avaient qu'un jour insuffisant et mal distribué, et tous étaient appendus aux murailles dans un véritable pêle-mêle, n'offrant aucune espèce d'ordre et de classement aux yeux ou à l'esprit du visiteur. Ce fut en 1848, comme naguères en 1793, lorsque le Musée, rendu à la nation, échappa aux intendants et aux conservateurs des listes civiles, c'est-à-dire à la torpeur, à l'immobilité, aux caprices ou à l'obstination du faux goût, qu'il reçut enfin une forme acceptable, une forme raisonnée, bien entendue et vraiment digne de lui.

En premier lieu, on affranchit le Musée du Louvre des expositions annuelles, qui privaient de sa vue le public et d'études les artistes pendant plusieurs mois de chaque année, et qui faisaient toujours courir de grands dangers aux vieux cadres cachés sous les neufs. Or, dût-on répéter aux exposants l'ordre que donna jadis le consul Lucius Mummius aux conducteurs des objets d'art qu'il envoyait de Corinthe à Rome, *si tabulas ac statuas perdidissent, novas eos reddituros*, la chance était trop périlleuse et le

marché trop onéreux. Ensuite on pratiqua des ouvertures dans toutes les parties du faîte de la galerie qui n'étaient point encore percées, pour faire tomber partout du jour d'en haut, et pour répandre en égale dose dans toutes les travées une lumière non-seulement suffisante, mais mieux dirigée que par des baies latérales. D'une autre part, tous les tableaux furent classés et rangés dans un ordre méthodique : d'abord, par grandes divisions d'écoles, puis, dans chaque école, à peu près par rang d'ancienneté des maîtres. Enfin l'on donna une destination spéciale au vaste et riche salon carré qui sépare la galerie d'Apollon de la galerie principale. Là se trouvent réunies, sous l'invocation de Raphaël, Murillo, Rubens et Poussin (l'Italie, l'Espagne, les Flandres et la France), quelques œuvres choisies des plus illustres maîtres de ces quatre grandes écoles. Le salon carré est, dans notre musée, ce qu'est la *Tribuna* du Musée *Degl' Uffizi* de Florence, ou la salle des *Capi d'opera* du Musée *Degli Studi* de Naples : la salle d'honneur, la salle du trône, pour tous les grands noms de l'art, glorieusement inscrits sur la frise autour du plafond qui la couronne.

Dans leur état actuel, et d'après leurs catalogues numérotés, les galeries du Louvre comprennent : 543 tableaux des écoles italiennes, — 15 des écoles espagnoles, — 618 des écoles d'Allemagne, de Flandres et de Hollande, — et 640 environ de l'école française [1]. En tout : 1,816.

Les trois premières catégories, l'Italie, l'Espagne, l'Allemagne et les Flandres, occupent, outre la plus grande part du salon carré, la plus grande part aussi de la galerie principale ; et la quatrième catégorie, celle de l'école

[1] Comme la partie française du Musée de peinture n'a point encore de notice ou livret, j'ai dû compter un à un les tableaux de notre école.

française, qui termine cette galerie par les œuvres qu'elle a produites jusqu'à la fin du règne de Louis XIV, remplit encore, de ses œuvres postérieures, plusieurs grandes salles du Louvre, séparées du salon carré par la galerie d'Apollon, et commençant à celle qui se nomme salle des Sept cheminées.

Ce nombre de *mil huit cent seize* tableaux forme un total à peu près égal à celui des plus vastes collections de l'Europe, le *Museo del Rey*, de Madrid, le *Belvédère*, de Vienne, la *Galerie*, de Dresde, le *Musée impérial*, de St-Pétersbourg, et supérieur au chiffre de tous les autres. Pour indiquer les principales richesses du musée de peinture de la France, et, il faut bien le dire, sa fréquente pauvreté ; pour marquer ce qu'il possède et ce qui lui manque, nous suivrons l'ordre adopté dans le classement général des cadres, ordre que nous acceptons, d'abord comme raisonnable, et, de plus, comme établi.

ÉCOLES ITALIENNES.

Le premier sentiment qu'on éprouve, en commençant la longue revue des galeries du Louvre, est celui d'un regret. L'on cherche vainement quelque trace des origines de la peinture moderne, de ces œuvres byzantines qui forment le lien traditionnel entre l'art antique et l'art de la Renaissance.

Puisqu'une fatalité déplorable ne permet pas que nous puissions connaître et juger la peinture des anciens, comme leur statuaire et leur architecture, sur quelques œuvres et quelques débris ; puisque, hélas ! tout ce qu'a produit le pinceau des Grecs est anéanti complétement, sans avoir laissé nulle part la moindre trace, et qu'il ne reste plus guère, pour apprécier l'art de peindre chez les Romains,

que le badigeon intérieur de quelques chambres dans les maisons d'une bourgade de province à cinquante lieues de Rome[1], il eût été bien intéressant de réunir ici, comme à Florence, à Bologne, à Venise, quelques-uns des fragments encore conservés de la peinture et de la mosaïque du Bas-Empire. Ces fragments peuvent au moins faire comprendre comment les artistes byzantins, successeurs dégénérés des artistes du siècle de Périclès et du siècle d'Adrien, furent les premiers instituteurs de l'Italie, d'abord lorsqu'ils vinrent y chercher un refuge sous les empereurs iconoclastes, puis, un peu plus tard, lorsque appelés pour orner les églises de Palerme, de Venise et de Florence, ils fondèrent les écoles primitives qu'on nomme Greco-Italiennes[2]. Une *Madone* sur fond doré, une *Madone* noire, *nigra sed formosa*, comme la Sulamite, sans importance, sans nom d'auteur, sans date précise, et d'une authenticité fort contestable, voilà tout ce que nous possédons de cette époque intermédiaire entre l'antiquité et l'âge moderne.

C'est donc le Florentin Giovanni Cimabuë (né en 1240, mort vers 1303) qui commence le cycle brillant de la peinture italienne, encore retenue pourtant, comme par les langes et les lisières de la première enfance, dans l'imitation de ses maîtres immédiats, les Grecs-Byzantins. La grande *Vierge-aux-Anges*, où l'on voit, au centre, la madone sur son trône, portant le saint *bambino* qui donne sa bénédiction, et entourée symétriquement de trois anges à droite et de trois anges à gauche, est un excellent *spécimen* de la manière du vieux maître florentin que Vasari, le

[1] Voir, sur les fresques de Pompéi, le volume des *Musées d'Italie*, pag. 252 et suiv. (2ᵉ édit.)

[2] Voir l'introduction aux *Musées d'Italie* : « Des origines traditionnelles de la peinture moderne. »

Plutarque des peintres, place le premier de ses *Hommes illustres*. Faite pour l'église San-Francesco, de Pise, cette *Vierge-aux-Anges* égale de tout point les meilleures œuvres de Cimabuë conservées avec une juste vénération dans sa patrie, même cette fameuse *Madone* de Santa-Maria-Novella, que Charles d'Anjou alla pieusement visiter dans l'atelier du peintre, et qui fut pour les habitants de Florence l'objet d'une fête publique, comme s'ils eussent salué en elle la naissance ou le triomphe de l'art. En ce genre, le musée ne pouvait rien ambitionner de plus beau ni de plus complet que la *Vierge-aux-Anges*.

Mais il n'a pas eu le même bonheur à l'égard du disciple de Cimabuë, plus illustre et plus grand que son maître, à l'égard de Giotto (Angiolo di Bondone, de Vespignano, 1276-1336), le véritable fondateur de l'art italien, parce qu'il en fut le véritable émancipateur; parce qu'il l'affranchit non-seulement de l'imitation byzantine, mais des entraves du dogme, pour le jeter résolument dans la vérité de la nature; parce que, rendant à l'artiste la pleine indépendance de son âme, il mérita d'être nommé *l'inventeur de l'expression*. Le *Saint-François aux stigmates*, c'est-à-dire la vision de saint François d'Assise sur le mont Della Vernia, est un des nombreux ouvrages qu'inspira à Giotto la toute récente histoire, déjà légende, de l'apôtre du renoncement et de la pauvreté, du séraphique fondateur des ordres mineurs. Bien que ce *Saint François* et les trois petits sujets anecdotiques qui remplissent la partie inférieure du tableau méritent assurément d'être signés *opus Jocti*, ce n'est pourtant, à ce qu'il semble, qu'une œuvre de sa jeunesse, où ne se révèle pas encore tout entier le grand homme qui fut peintre, sculpteur, mosaïste, architecte, ingénieur; qui, le premier, remplaça les fonds d'or byzantins par des vues de la nature, et, le premier aussi, porta l'imitation des personnages jusqu'au portrait;

qui dota de ses œuvres Florence, Pise, Rome, Naples, Milan, Padoue, Vérone, Avignon même ; qui remplit à lui seul, dans les arts, les rôles que se partagèrent, dans les lettres, ses illustres amis Dante, Pétrarque et Boccace; qui fut, en un mot, le père de la Renaissance

Entre Giotto, dont le nom marque les débuts de l'art moderne émancipé du dogme, et la grande époque de perfection,—celle des Léonard, des Raphaël, des Michel-Ange, des Corrège, des Titien,—que vit fleurir, dans l'Italie entière, la fin du xv^e siècle, il se trouve une période d'au moins un siècle et demi, qui est celle des recherches, des tentatives et du progrès. Pour faire connaître cette période si pleine d'intérêt, pour en signaler les phases et les transformations, le musée du Louvre est loin de pouvoir se dire riche et complet. L'on y trouve, il est vrai, quelques pages d'une haute importante, et nous allons les indiquer avec une orgueilleuse satisfaction : d'abord, un beau gradin d'autel en trois compartiments (la *Mort de saint Jean-Baptiste*, le *Calvaire* et le *Christ glorieux* livrant Judas Iscariote aux démons par les mains de la Mort), de Taddeo Gaddi (1300-1366), honneur de l'école de Giotto; — puis une œuvre capitale de l'admirable et vraiment angélique Giovanni da Fiesole, surnommé Fra Angelico (1387-1455), où le sujet principal, le *Couronnement de la Vierge*, vaste composition qui réunit plus de cinquante personnages, est encore entouré de sept petits médaillons qui représentent les *Miracles de Saint-Dominique*. C'est probablement de cette œuvre supérieure que Vasari disait : « Je puis affirmer en toute vérité que « je ne vois jamais cet ouvrage qu'il ne me paraisse nou- « veau, et que, lorsque je le quitte, il me semble que je « ne l'ai pas encore assez vu. » Elle fut placée longtemps, et en quelque sorte adorée comme une sainte relique de son auteur béatifié, dans l'église de San-Domenico ; à

Fiesole. Sans compter même parmi les motifs de son importance et de sa valeur qu'elle est une des dernières peintures à la détrempe, *à tempera*, faite au moment où la peinture à l'huile, *à olio*, allait remplacer les vieux procédés byzantins, cette page de Fra Angelico est assurément une des plus précieuses conquêtes de notre musée. — Puis une *Nativité* et une *Vierge glorieuse* de Fra Filippo Lippi (1412-1469). Quelques-uns supposent que, dans le premier tableau, sous les traits de Marie adorant le Saint-Enfant nouveau-né, l'artiste a peint la belle religieuse qui lui servit de modèle au couvent de Santa-Margarita de Florence, qu'il aima, qu'il enleva, et qui fut la mère de Filippino Lippi. On croit aussi que, dans le second tableau, il s'est peint lui-même sous les traits du moine carmélite abrité par l'aile d'un ange. Mais ce sont de simples conjectures qu'à pu faire naître sa romanesque histoire.— Puis un ouvrage intéressant et singulier de ce Benozzo Gozzoli (1424-1486) qui peignit à lui seul, en peu d'années, toute une aile du spacieux Campo-Santo de Pise, *opera terribilissima*, dit Vasari, *e da metter paura à una legione di pittori*. C'est le *Triomphe de Saint-Thomas d'Acquin*, l'Ange de l'école, sur le moine français Guillaume de Saint-Amour, lors du tournoi scolastique de 1256, dont les juges du camp furent le pape Alexandre IV et le petit concile d'Anagni. — Puis un échantillon de chacun des trois Ghirlandajo (Domenico, Benedetto et Ridolfo).—Puis enfin, sur une *tavola* très-large et très-basse, cinq portraits en buste, placés à la file, que l'on attribue à ce Paolo Ucello di Dono (vers 1400—vers 1479) qui passe pour le principal inventeur des règles de la perspective linéaire, et qui, tout absorbé dans les mathématiques de l'art, négligea l'art lui-même, et ne laissa que de fort rares ouvrages. Ces portraits réunis sont doublement précieux, si l'on peut accepter les noms qu'ils

portent, car, à côté de ceux d'Ucello lui-même et d'un certain Giovanni Manetti dont le genre de célébrité nous est inconnu, se trouvent les portraits du grand peintre Giotto, du grand statuaire Donatello et du grand architecte Brunelleschi [1].

Mais pourtant, et malgré ces quelques pages choisies, que de vides à signaler dans la période qui nous occupe! Où sont les œuvres, où sont les noms de Simone Memmi, l'autre illustre disciple de Giotto; — d'Andrea Orcagna, qui traduisit Dante et devança Michel-Ange dans son vaste, énergique et bizarre *Jugement dernier* du Campo-Santo; — de Mazzolino da Penicale, qui améliora sensiblement les premiers essais de clair-obscur et fut ainsi le précurseur de tous les coloristes; — d'Antonello de Messine, par qui fut rapportée des Flandres en Italie la connaissance des procédés de la peinture à l'huile que les frères Van Eyck, de Bruges, venaient de mettre en usage; — d'Andrea del Castagno, qu'un crime rendit maître du secret de ces procédés, et qui, par une sorte d'expiation, le répandit et le propagea; — d'Andrea Verocchio, le ciseleur devenu peintre, qui, l'ayant appris du meurtrier, l'enseigna aux deux grands Florentins, ses élèves, Léonard et Michel-Ange; — enfin de Masaccio (Tommaso da San-Giovanni), honneur suprême de cette période intermédiaire, qui marqua le point culminant entre les débuts de l'art et sa perfection, entre Giotto et Raphaël?

Nous arrivons donc ainsi, presque de plein saut, et sans préparation suffisante, à l'âge où, dégagé d'abord des liens de l'imitation et du dogme, puis sorti victorieux des premiers tâtonnements de l'indépendance, l'art est pleine-

[1] Comme ces trois derniers étaient morts avant qu'Ucello fût en âge de les peindre, leurs portraits ne pourraient être que des répétitions de peintures plus anciennes.

ment lancé dans la voie du progrès et du triomphe ; à l'âge où sa sève exubérante semble s'épanouir en une multitude de rameaux ; où, cherchant le même but par des voies différentes, les écoles commencent à se former. Peut être alors eût-il mieux valu, pour le placement général des cadres, qu'au lieu de suivre simplement l'ordre chronologique, ou plutôt synchronique, dans l'Italie entière, on séparât, au moins par grandes divisions, les diverses écoles italiennes. On eût donné, par exemple, de Cimabuë jusqu'à la fille de Carlo Dolci, le premier rang à l'école de Florence, mère et maîtresse de toutes les autres; puis on eût placé à sa suite, en séries successives, les écoles de Lombardie, de Venise, de Parme, de Rome, de Bologne, de Naples. Mais, ne pouvant changer ce qui est fait, il faut nous y soumettre et nous y tenir. Suivons donc, synchroniquement aussi, l'ordre des maîtres pris indistinctement à toutes les écoles de l'Italie. Comme nous n'avons aucunement l'intention de refaire, même en abrégé, le livret du Musée, dressé d'ailleurs dans un ordre tout différent du nôtre, celui de l'alphabet, il est bien entendu que désormais nous voulons signaler simplement à l'attention ou au souvenir des visiteurs, sous la classification adoptée par grandes écoles nationales, —Italie, Espagne, Allemagne, Flandres et France,—les principales œuvres des principaux maîtres que le Musée se glorifie de posséder. Nous saisirons en même temps l'occasion, soit de classer ces œuvres à leur rang légitime, en les comparant aux œuvres semblables qui se trouvent dans les autres grandes collections de l'Europe, soit de marquer les lacunes regrettables ou les vides complets qu'il serait utile ou nécessaire de combler dans la nôtre.

ANDREA MANTEGNA (1431-1506). Cette liste glorieuse commence par un homme que sa destinée et son rôle

rendent presque l'égal de Giotto. Comme lui, gardeur de moutons dans son enfance, puis, sous les leçons du vieux Squarcione, maître aussi précoce que Raphaël sous le Pérugin, Andrea Mantegna, né à Padoue, s'attacha à l'école vénitienne après son mariage avec la sœur des Bellini, et, par ses œuvres ou ses élèves, exerça la plus heureuse influence sur les écoles de Milan et de Ferrare. Arioste a donc toute raison de le citer parmi les trois plus grands noms de la peinture, à l'époque immédiatement antérieure à Raphaël[1].

Cet artiste illustre nous a laissé quatre importants ouvrages : un *Calvaire*, en figurines, peint à la détrempe, avant peut-être qu'il eût adopté, ou même connu les procédés du Flamand Jean Van Eyck, qui ne se répandirent pas en Italie avant le milieu du xv° siècle. Cette conjecture devient probable si l'on considère que Mantegna peignait à dix-huit ans le maître-autel de Santa-Sofia de Padoue, comme Raphaël le *Sposalizio*, et que même, à ce que prétendent ses biographes, il fut admis dans la corporation des peintres de cette ville dès l'âge de dix ans. Ce *Calvaire à tempera* n'offre pas moins une admirable fermeté de dessin, une profonde expression de sainte tristesse. Le soldat qu'on voit à mi-corps sur le premier plan passe pour être le portrait de Mantegna. — La *Vierge à la Victoire*, belle allégorie chrétienne en l'honneur du marquis de Mantoue, Francesco di Gonzaga, qui ne put cependant, même avec le secours des Vénitiens, arrêter le passage ni le retour des Français sous Charles VIII; mais il fut le zélé protecteur du peintre, et celui-ci le remboursa en louanges flatteuses durant sa vie, en éternelle renommée après sa mort. Ce tableau,

[1] « Leonardo, Andrea Mantegna, Giam-Bellino. »
(*Orlando-Furioso*, canto xxiii.)

destiné à l'église Santa-Maria-della-Vittoria, bâtie sur les plans de Mantegna, qui pratiquait tous les arts, fut peint à la détrempe, suivant l'observation de Vasari, qui le cite avec éloge; or, comme cette *Vierge à la Victoire* ne peut être antérieure à la retraite des Français en 1495, il devient évident qu'après avoir peint une foule d'ouvrages à l'huile, Mantegna est revenu cette fois, par goût et par choix volontaire, aux anciens procédés des Byzantins. C'est une curiosité très-digne de remarque, et qui fait comprendre sans peine comment, même dans les Flandres, de grands artistes, tel que Hemling de Bruges, sont restés fidèles à ces procédés primitifs assez longtemps après la découverte des frères Van Eyck.—Enfin le *Parnasse* et la *Sagesse victorieuse des vices*, autres allégories, païennes cette fois, et cette fois peintes à l'huile. Mantegna n'y montre pas seulement ses puissantes qualités d'artiste, grandeur de style, sûreté de lignes et de contours, justesse et solidité de coloris; il y montre aussi cette rare science, j'allais dire cette divination de l'antique, où il a précédé de deux siècles notre Poussin, et qu'il a pleinement déployée dans la célèbre série de peintures murales appelée le *Triomphe de Jules-César*, que le marquis de Mantoue lui commanda pour la décoration d'une salle de son château de San-Sebastiano. Les cartons de ce *Triomphe*, coloriés sur toile, à la détrempe, comme ceux que Raphaël fit plus tard pour les tapisseries du Vatican, se trouvent aujourd'hui, avec les cartons de Raphaël, dans la galerie d'Hampton-Court en Angleterre.

COSIMO ROSSELLI (1450-après 1506) et RAFAELLO DEL GARBO (vers 1466-1524). Tous deux ont au Louvre un *Couronnement* ou *Adoration de la Vierge*. Ces deux ouvrages diffèrent, autant par l'ordonnance que par les procédés, de la grande composition multiple de Fra Ange-

lico sur un sujet analogue ; ils sont déjà hors du mysticisme comme hors de la détrempe. Mais le grand style, le style toujours noble et austère de la fin du quinzième siècle, joint à une couleur vigoureuse, les rapproche des belles œuvres de Borgognone, de San-Severino et même de Francia, qui manquent tous trois au Louvre.

Lorenzo da Credi (1453-1536). Sa *Madone* présentant Jésus à l'adoration de saint Julien l'hospitalier et de saint Nicolas, évêque de Myre, est citée par Vasari comme l'ouvrage où il mit le plus de soin, de recherche et de supériorité : « Les productions de Lorenzo, continue l'historien des peintres, sont d'un tel fini, qu'à côté des siennes celles des autres peintres paraissent de grossières ébauches ; mais cette recherche excessive n'est pas plus louable qu'une excessive négligence. En toutes choses il faut se préserver des extrêmes, qui sont communément vicieux. » Nous n'ajouterons rien à cette sage appréciation de Vasari ; mais qu'eût-il dit plus tard des Adrien Van der Werff et des Balthazar Denner ?

Léonard de Vinci (1452-1519). Peintre, dessinateur et même caricaturiste, sculpteur et architecte, ingénieur et mécanicien, savant dans les mathématiques, la physique, l'astronomie, l'anatomie et l'histoire naturelle, savant aussi dans la musique, faisant des vers avec la facilité d'un improvisateur, habile à tous les exercices de force et d'adresse, et de plus écrivant sur toutes les matières dont il s'occupait[1], enfin, homme vraiment universel, Léonard n'a pu donner à la peinture qu'une faible partie de son temps et

[1] Les manuscrits de Léonard, tracés presque tous de droite à gauche, comme ceux des langues orientales, et qu'il faut lire à rebours ou devant un miroir, forment treize volumes in-folio, qui

de ses labeurs. D'une autre part, il terminait tous ses ouvrages avec le soin, la patience et l'amour d'un artiste modeste, même timide, d'un artiste qui n'est jamais pleinement satisfait de lui-même, qui rêve, comprend et cherche la suprême beauté, qui veut enfin, comme dit Vasari, « mettre l'excellence sur l'excellence et la perfection sur la perfection. » Léonard avait tracé dans ce vers la règle de ses travaux comme de sa conduite :

« Vogli sempre poter quel che tu debbi. »

Cette double raison suffirait déjà pour rendre aussi rares que précieuses les œuvres de son pinceau. Il en est, par malheur, une troisième encore : c'est que plusieurs de celles qu'il a laissées ont à peu près péri sous les coups du temps. Ainsi la grande et magnifique fresque de la *Cène* (*il Cenacolo*), qu'il peignit par ordre de Lodovico Sforza (Louis-le-More) dans le réfectoire du couvent de Santa-Maria-Delle-Grazie, à Milan, aujourd'hui profondément dégradée, tombe en poussière, et va s'effaçant dans une ombre toujours plus épaisse, comme le jour s'efface dans la nuit.

L'on ne saurait donc, bien que Léonard ait passé en France les quatre dernières années de sa vie, et qu'il y ait achevé cette existence remplie par tant de travaux divers, rien exiger de plus pour notre Louvre que cinq cadres de sa main. On y trouve un *Saint Jean-Baptiste* à mi-corps, — acquis par François I^{er}, puis donné par Louis XIII à Charles I^{er} d'Angleterre, puis racheté par Jabach, Mazarin et Louis XIV, — qui a le tort de ressembler plutôt à une jeune femme délicate qu'au rude prédicateur du désert, au fanatique mangeur de sauterelles. Mais comme le même

furent déposés, en 1637, dans la bibliothèque Ambrosienne de Milan, et apportés à Paris en 1796.

défaut de jeunesse efféminée se retrouve dans le *Saint-Jean* de Raphaël, qui est à la *Tribuna* de Florence, il est évident que, pour le Précurseur, les caractères conventionnels qui faisaient reconnaître son image étaient en désaccord avec sa légende et les traditions. — La Madone apelée *Vierge-aux-Rochers*, horriblement dégradée et *poussée au noir*, et que l'on ne connaîtra bientôt plus, comme la *Cêne*, que par les copies et les gravures. Acceptée seulement en partie par les connaisseurs, cette Madone est même entièrement niée par quelques-uns pour œuvre de Léonard. — *Sainte Anne, la Vierge et Jésus*, œuvre authentique, au contraire, et vraiment capitale, bien qu'ébauchée simplement en quelques endroits, et partout fort maltraitée. Elle est, je l'avoue, plus précieuse par la merveilleuse finesse du travail que par la hauteur et la noblesse du style; l'on peut même la trouver, sans blasphême, quelque peu déparée par la bizarre afféterie des poses et de l'arrangement. — Le portrait de femme appelé communément la *Belle Ferronnière*, parce qu'on croit qu'il représente la dernière maîtresse de François Ier, la femme de ce marchand de fer des Halles qui se vengea si cruellement de l'outrage que lui faisait le roi-chevalier. C'est du nom présumé de ce portrait que les dames ont appelé *ferronnière* un bijou posé au milieu du front et attaché par un cordon derrière la tête. Mais, se fondant sur des traditions différentes, d'autres supposent que ce portrait est celui d'une duchesse de Mantoue, ou de la célèbre maîtresse de Lodovico Sforza, Lucrezia Crivelli. En tous cas, il est impossible d'admettre que ce soit la *Belle Ferronnière*, d'abord parce que Léonard, venu en France déjà souffrant et malade, n'y fit pas un seul ouvrage du pinceau, ensuite parce que François Ier ne mourut de la peste galante qu'en 1547, c'est-à-dire vingt-huit ans après Léonard. — Enfin le portrait non contesté ni contestable

de la *Belle Joconde* (Monna Lisa, femme de Francesco del Giocondo). Ce portrait, auquel Léonard travailla, dit-on, quatre années de suite, sans l'avoir fini pleinement à son gré, et dont il existe quelques répétitions avec ou sans variantes [1], passe avec raison pour l'un des chefs-d'œuvre du maître et du genre. On peut voir, dans Vasari, l'amoureuse description et les éloges infinis qu'il fait de cette peinture « plus divine qu'humaine, vivante à l'égal de la nature... et qui n'est pas de la peinture, mais le désespoir des peintres. »

Les quatre premiers ouvrages cités ne peuvent, à mon avis, et sans doute à cause de leur déplorable état de dégradation, élever Léonard à ce degré de grandeur éclatante, inaccessible, où le place, par exemple, la *Sainte-Famille* que l'Escorial a récemment rendue au musée de Madrid, ou la fameuse allégorie, nommée *Modestie et Vanité*, qu'on voit à Rome dans le vieux palais Sciarra. Mais cependant, accompagnés de la *Joconde*, mieux conservée, et partant plus belle, ils sont dignes de représenter chez nous cet homme prodigieux, qui, pris seulement comme peintre, mêlant la science anatomique à celle du clair-obscur, et l'étude des réalités au génie de l'idéal, a précédé Corrège dans la grâce, Michel-Ange dans la force et Raphaël dans la beauté [2].

BERNARDINO LUINI (vers 1460—après 1530). La justice exige qu'immédiatement après Léonard on mentionne

[1] Par exemple, celle du *Museo del Rey*, de Madrid (où l'on trouve aussi une répétition réduite de la *Sainte-Anne*) a pour fond, au lieu d'un vert paysage, un rideau de sombre couleur.

[2] On peut consulter, sur les meilleurs ouvrages de Léonard qui ne sont point en France, les *Musées d'Italie*, pag. 88 et suiv., et 243 ; les *Musées d'Espagne*, pag. 22 et suiv., et les *Musées d'Allemagne*, pag. 240.

son illustre disciple, je dirais volontiers son illustre émule, dans lequel il a pleinement survécu. Si fréquemment, l'on attribue à Léonard les ouvrages de Luini, pour leur donner une plus grande valeur commerciale,—de même, par exemple, qu'on attribue communément à Titien ceux de Bonifazio,—cette habitude, bien qu'elle ait fait abîmer dans la gloire des maîtres la renommée qui revenait légitimement aux élèves, est cependant, à l'égard de ceux-ci, un haut titre d'honneur, puisqu'elle suppose et démontre que la confusion était possible. Pour Luini, la preuve en est au Louvre : le *Sommeil de Jésus*, et plus encore la *Sainte-Famille* en demi-nature, et plus encore la *Salomé* recevant la tête de saint Jean-Baptiste (celle-ci justement placée dans le salon réservé aux maîtres de l'art), sont des pages excellentes où le Milanais, moins connu qu'il ne mérite de l'être, égale le grand Florentin, toutefois en l'imitant. Il a même le bonheur de joindre à tous les mérites de cette imitation l'avantage d'une conservation singulière.

Un compatriote et contemporain de Luini, Andrea de Salario (1458-après 1509), surnommé *il Gobbo* (le Bossu), vient compléter, avec une fine et charmante *Madone allaitant*, qu'on appelle *la Vierge à l'oreiller vert*, et le portrait de Charles d'Amboise, frère du célèbre cardinal, l'école directe de Léonard. Il manque pourtant à cette école,—outre Cesare da Cesto, Andrea Salaï (s'il n'est toutefois le même qu'Andrea Salario) et quelques autres, — ce pauvre Paolo Lomazzo, qui, frappé de cécité aux débuts d'une brillante carrière, se fit de peintre écrivain, et dicta un livre sur l'art et les artistes, encore estimé et consulté de nos jours, même après ceux de Léonard et de Vasari.

LE PERUGIN (*Pietro Vanucci*, 1446-1524). Venu si pauvre

à Florence qu'il couchait, faute de lit, dans un coffre, cet enfant de Pérouse (Perugia) devint bientôt, par le seul éclat de son talent, à tel point célèbre et répandu, que Raphaël enfant fut amené d'Urbino dans son école par le vieux Giovanni Sanzio, lequel, bien que peintre estimable, ne se crut pas digne d'instruire un tel élève, sur le front duquel rayonnait déjà le génie, et choisit pour son fils le plus renommé des maîtres de l'Italie entière. Au rebours de Luini et de Bonifazio, qui se sont, comme les satellites d'un astre, éclipsés dans les rayons de leurs maîtres, ainsi que nous le remarquions tout à l'heure, le Pérugin est resté quelque peu dans l'ombre qu'à projetée sur lui la splendeur sans égale de son divin disciple. Mais il serait plus injuste encore de ne pas lui rendre aujourd'hui la place éminente qu'il occupa jadis dans son pays et dans son époque, puisque, si Raphaël jeune, le Raphaël du *Sposalizio*, ressemble au Pérugin vieux comme Luini à Léonard et Bonifazio à Titien, ce n'est pas ici le Pérugin qui est l'imitateur.

Du maître de Raphaël le Louvre n'a eu longtemps qu'un simple échantillon, le *Combat de la Chasteté et de l'Amour*. Encore ce tableau n'est-il guères qu'une esquisse, et peinte à la détrempe, bien que datée de 1505, parce que, dit le Pérugin lui-même dans la lettre d'envoi, un tableau d'Andrea Mantegna, auquel le sien devait faire pendant, était peint par les mêmes procédés : autre preuve remarquable de l'emploi persistant de la détrempe longtemps après la connaissance généralement répandue de la peinture à l'huile. Mais quelques œuvres plus dignes du peintre de Pérouse ont été récemment acquises par le musée : une *Nativité*, presque identique pour la composition avec celle que l'on connaît sous le nom de *Presepe* (crèche) *della Spineta*, qui est au musée du Vatican, près d'un autre ouvrage plus considérable, la *Résurrection*

du Christ ; — une *Vierge glorieuse,* adorée par sainte Rose, sainte Catherine et deux anges, provenant de la célèbre galerie de Guillaume II des Pays-Bas ; — enfin une autre *Madone* avec le Bambino, entre saint Joseph et sainte Catherine, qui serait entièrement semblable à celle du Belvédère de Vienne, si quelqu'une des femmes inscrites dans la céleste légende remplaçait ici le père des quatre frères et des deux sœurs de Jésus. La collection impériale d'Autriche possède encore une page du Pérugin bien plus importante et tout à fait capitale, la grande *Vierge glorieuse* entre saint Pierre et saint Paul, saint Jérôme et saint Jean-Baptiste, datée de 1493. Nous n'avons assurément rien d'égal au Louvre. Mais toutefois notre *Madone* (n° 443), comme celle de Vienne, est remarquable par la sainteté du style, la grâce charmante, la couleur exquise. Elle appartient manifestement à la meilleure époque du Pérugin, lequel, ayant survécu de quatre ans à son glorieux disciple, avait agrandi et perfectionné sa manière sous l'exemple de Raphaël, comme fit Bellini sous l'exemple de Giorgion.

FRANCIA (*Francesco Raibolini,* vers 1451-1517). L'on a donné tout récemment à Francia, — l'orfèvre bolonais devenu peintre à quarante ans, qui signait ses tableaux *Francia aurifex* et ses pièces d'argenterie *Francia pictor,* — l'admirable portrait d'un jeune homme vêtu de noir et vu à mi-corps (n° 318), qui avait passé jusque-là pour le meilleur des portraits de Raphaël recueillis au Louvre. Il a semblé aux ordonnateurs du Musée qu'une certaine recherche d'effets et une grande vigueur de clair-obscur, qui s'approchaient de la manière énergique de Giorgion ou de Sébastien del Piombo, ne permettaient pas de laisser ce tableau à Raphaël. Nous demanderons alors : Pourquoi l'attribuer à Francia ? Né trente

ans au moins avant Raphaël, et mort vieux trois ans avant lui, Francia, bien loin de s'abandonner aux effets de coloris et de clair-obscur, est toujours resté beaucoup plus simple, plus sobre et plus naïf que l'auteur de la *Vierge à la chaise* et de la *Transfiguration*. Le portrait du Louvre, quel qu'en soit l'auteur, ressemble peut-être plus au merveilleux *Suonatore di Violino*, laissé par Raphaël dans le palais Sciarra de Rome, qu'à nul ouvrage de Francia, duquel il me semble d'ailleurs que l'on ne montre et que l'on ne cite, ni dans les Musées ni dans les livres, aucun autre portrait que celui de la petite galerie de Francfort. Lorsqu'on a vu les œuvres authentiques de Francia dans les galeries de Bologne, de Parme, de Munich, de Dresde, de Berlin, de Londres, quand on en a reconnu les caractères particuliers, il n'est guères possible de l'accepter pour l'auteur du portrait en question, et si le Louvre eût possédé de lui une autre page quelconque, pour offrir un terme de comparaison, personne, je crois, n'eût pensé à lui faire ce trop splendide cadeau.

Notre Musée n'a donc probablement rien de ce maître éminent, que Raphaël consultait avec déférence et respect, qu'il compare dans ses lettres au Pérugin et à Bellini, rappelant l'un, en effet, par le ton général de la couleur, l'autre par les contours et les ajustements, et qui me semble, tant il est admiré de ceux qui le connaissent, mériter une place plus haute, une place intermédiaire entre le Pérugin et Raphaël lui-même. Cette absence totale de Francia est un des vides les plus regrettables qu'on puisse signaler au Louvre, et j'ose dire des moins pardonnables. Sans être très-abondants, ses ouvrages ne sont pas très-rares. Quatre des Musées de l'Allemagne en sont pourvus, bien que l'Italie en ait conservé dans les siens. La *National-Gallery* de Londres n'avait rien de Francia il y a dix ans; elle montre maintenant deux pages magnifiques de

l'orfèvre-peintre, une *Vierge glorieuse* et le *Christ mort sur les genoux de sa mère*; et, sans aller chercher dans les collections publiques, d'où l'on ne peut prendre que par des échanges, je pourrais citer tel simple cabinet d'amateur, en Angleterre, qui a trois tableaux importants de Francia. Le Louvre ne pourrait-il en avoir un ¹?

FRA BARTOLOMMEO (ou *Baccio della Porta*, ou *il Frate*, 1469-1519). Une *Salutation angélique* en figurines, qui faisait partie du cabinet de François Iᵉʳ à Fontainebleau, et une grande *Vierge glorieuse* donnée par la seigneurie de Florence à un ambassadeur français, qui en fit cadeau lui-même à Louis XII, voilà tout ce que le Musée possède du célèbre moine de Saint-Marc. En trois siècles et plus, on n'a rien ajouté à cette faible part du grand artiste florentin, lequel, disciple en théologie du fougueux réformateur Geronimo Savonarola, puis devenu moine, à la suite d'un vœu, chez les Frères Prêcheurs ou Dominicains du couvent de San-Marco, puis redevenu peintre par ordre exprès de son prieur, essaya avec succès d'ajouter à l'étude de Léonard, son vrai maître, un double compromis entre le style de Raphaël et celui de Michel-Ange, entre la forme florentine et la couleur vénitienne.

Beaucoup plus importante que la *Salutation angélique* par la dimension du cadre et par le nombre des personnages ainsi que par le sujet, la *Vierge glorieuse* de Fra Bartolommeo doit encore attirer et mériter l'attention à la faveur d'une autre circonstance : cette *Vierge glorieuse*, entourée d'une cour de bienheureux, saint Pierre, saint Barthélemi, saint Vincent, saint François, saint Dominique

¹ Voir aux *Musées d'Italie*, pag. 104 et suiv.; aux *Musées d'Allemagne*, pag. 114, 275 et 349; et aux *Musées d'Angleterre*, etc., pag. 17.

et d'autres encore, sans compter les anges qui relèvent les rideaux du dais de son trône, préside au mariage de sainte Catherine de Sienne avec l'Enfant-Dieu. Or, comme elle se trouve au salon carré assez près du tableau de Corrége qui s'appelle *Mariage de sainte Catherine,* on peut établir entre eux une comparaison pleine d'intérêt et d'utilité. Il est facile de reconnaître, en deux coups d'œil, quelle différence radicale peut séparer deux œuvres traitant le même sujet, toutes deux également renommées, toutes deux excellentes, et comment les moyens de réussir peuvent être aussi opposés que le point de vue où sa pensée place l'artiste. Pour rester chrétien, le Frate reste austère; pour se faire gracieux, Corrége se fait presque païen. Dans l'un, l'action est grave et solennelle; c'est bien l'union mystique. Dans l'autre, tout sourit, tout émeut, tout charme; c'est vraiment l'amour [1].

CORRÈGE (*Antonio Allegri,* da Correggio, 1494-1534). Nous venons de citer, avant le nom de l'auteur, son ravissant *Mariage de sainte Catherine,* et de l'apprécier brièvement en le comparant à celui de Fra Bartolommeo. Il est toutefois nécessaire d'ajouter que, dans le musée napolitain *Degli Studi,* se voit un autre *Mariage de sainte Catherine,* également de Corrège, également et plus anciennement célèbre, imité, copié, gravé. Ce n'est pas nous qui prendrons la tâche téméraire de décider, entre Paris et Naples, qui a l'original, qui a la répétition. Laissons les deux villes se vanter du meilleur lot. Mais cette circonstance suffirait pour faire donner la préférence à l'autre tableau de Corrège, le *Sommeil d'Antiope,* que possède le Louvre, puisque le Louvre, malheureusement, n'a pas

[1] *Musées d'Italie,* pag. 164 et suiv.; et *Musées d'Allemagne,* pag. 94, 217 et 347.

plus d'œuvres de Corrège que de Fra Bartolommeo. Plus important d'ailleurs par la dimension, et mieux approprié par le sujet au goût et au penchant du maître, le plus payen des payens de la Renaissance, ce merveilleux *Sommeil d'Antiope*, longtemps nommé *Vénus couchée*, ou *Vénus endormie*, ou le *Satyre regardant une femme qui dort*, n'a vraiment de comparable en son genre que l'*Éducation de l'Amour*, aujourd'hui dans la *National-Gallery* de Londres, et même, s'il fallait déclarer ma préférence, elle serait pour l'*Antiope*. Là se montre Corrège tout entier, avec cette suprême élégance dont il était si amoureux qu'elle le conduisit quelquefois aux bords de l'afféterie où elle a jeté tous ses imitateurs, avec cette grâce enivrante que la grandeur accepte volontiers pour compagne, avec cette science profonde du clair-obscur et du modelé, qui se cache, tant elle semble naturelle, sous l'apparence d'un heureux instinct et d'une réussite d'inspiration, enfin avec l'harmonie exquise que composent en s'unissant le charme de la forme et la magie du coloris.

La possession de ce *Sommeil d'Antiope* nous permet de n'envier que les grands chefs-d'œuvre du pinceau de Corrège partagés entre les galeries de Parme et de Dresde : là, le *San-Girolamo* et la *Madonna della Scodella* ; ici, les trois *Vierges glorieuses* désignées sous les noms de *Saint Georges, Saint Sébastien, Saint François*, et la *Nativité* qu'on appelle communément la *Nuit de Corrège*. Mais il nous est permis du moins de regretter que les absurdes scrupules du duc Louis d'Orléans (fils du régent, père de Philippe-Égalité), et son imbécile horreur pour des nudités sans indécence aient privé la France des deux excellents ouvrages de Corrège que renfermait l'ancienne galerie du Palais-Royal, l'*Io* et la *Léda*. Si la troisième aventure amoureuse du maître des dieux,

que nous appelons le *Sommeil d'Antiope,* se fût trouvée dans le cabinet de ce dévot insensé, il l'aurait également lacérée à coups de ciseaux, et les débris mal rajustés de cette ravissante page mythologique, recueillis par le grand Frédéric avec les débris de l'amante du cygne et de l'amante de la nue, orneraient aussi le musée de Berlin, au lieu de briller d'un éclat sans pareil dans notre salon carré du Louvre ¹.

Il serait bien désirable que la petite école de Parme, qui se compose uniquement de Corrège et de ses imitateurs immédiats, fût complétée à Paris. Nous y trouvons bien le Parmigianino (*Francesco Mazzuola,* 1503-1540), mais avec de faibles échantillons, simples répétitions d'autres tableaux, plus grands sans doute, car les œuvres de ce maître, à Parme, à Naples, à Dresde, à Londres, offrent généralement des figures de grandeur plutôt colossale que réduite. Le Parmigianino a du style, de l'élévation, du mouvement, et, chose bizarre, il imite Corrège avec une vigueur sèche et dure qui semblerait devoir être l'extrême contraire de Corrège. Né à Parme, il a dû prendre ce modèle unique; mais évidemment ce n'est pas celui qui convenait à sa nature et à son talent, plus portés à l'énergie qu'à la grâce.

GAROFALO (*Benvenuto Tisi,* ou *Tisio,* 1481-1559). Il serait injuste assurément de passer sous silence le plus célèbre et le plus aimable peintre de l'école ferraraise. Cependant on éprouve quelque embarras à le nommer en faisant la revue du Louvre, puisqu'à peu près tous les ouvrages qui

¹ *Musées d'Italie,* pag. 92 et suiv., 156 et 282; *Musées d'Espagne,* pag. 29 et suiv.; *Musées d'Allemagne,* pag. 103, 234, 288 et suiv., 343 et suiv.; *Musées d'Angleterre,* etc., pag. 8 et suiv., et 294.

portent aujourd'hui son nom dans notre galerie nationale ne lui appartiennent que par des restitutions, toujours un peu arbitraires et un peu incertaines quand elles détruisent de plus anciennes traditions. Ainsi la *Circoncision de Jésus* et l'allégorie mystique sur le *Mystère de la Passion* étaient attribués, dans tous les inventaires et notices précédents, à Dosso-Dossi ; une *Madone* (n° 421), à Baldassare Peruzzi, et une *Sainte Famille* (n° 420), à Raphaël. Il n'y a qu'une autre *Sainte Famille* (n° 419) qui, achetée seulement sous l'empire, n'a point porté d'autre nom que celui de Garofalo.

Tous ces ouvrages sont en figurines, suivant l'habitude à peu près constante du peintre à l'œillet.[1] Ils nous montrent et nous font admirer sa manière fine, élégante, gracieuse, solide également, et qui, dans de petites proportions, s'élève souvent jusqu'au grand style.

Raphael (*Rafaello Sanzio*, d'Urbino, 1483-1520). C'est surtout lorsqu'en suivant la série des maîtres italiens, on arrive au *divin jeune homme,* que les galeries comptent avec orgueil les œuvres qui peuvent porter son nom glorieux. Dans toutes les écoles de peinture, bien plus, dans toute l'histoire moderne des arts, il n'en est pas un qui l'égale. Après trois siècles et demi de débats animés, de révoltes fréquentes, après les combats interminables que se sont livrés tous les partis, toutes les sectes, autour du

[1] On ne sait si le nom de Garofalo fut donné à Benvenuto Tisi parce qu'il avait peint son portrait un œillet à la main, et parce qu'il signait souvent ses tableaux d'un œillet, en manière de monogramme, ou s'il l'avait reçu précédemment, avec une légère altération, du nom de la bourgade où il est né, Garofolo, dans le duché de Ferrare. La seconde conjecture est la plus probable.

nom de Raphaël, comme jadis les Grecs et les Troyens autour du corps de Patrocle, Raphaël, calme et serein, n'a pas un instant cessé d'occuper le trône de la peinture ; et nul, si grand qu'il fût, compatriote ou étranger, s'appelât-il Titien, Albert Durer, Rubens, Murillo, Poussin, ne lui a disputé son légitime empire. Artistes, qui que vous soyez, à quelle tradition que vous attachent votre naissance ou vos études, à quelle école, à quel genre, à quelle tendance que vous portent vos instincts naturels ou vos goûts réfléchis, courbez le front devant Raphaël ; saluez votre chef et votre maître !

Parmi tous les ouvrages qu'a produits son pinceau souverain, dans une trop courte vie de trente-sept ans, le Louvre s'en attribue douze, nombre considérable, puisque le Vatican seul, avec ses *Chambres*, ses *Loges* et son musée, peut en offrir une liste plus longue. De ce nombre, toutefois, il faut probablement retrancher quelques-uns. D'abord les deux portraits d'hommes réunis dans le même cadre (n° 386), qu'on appelle d'habitude « Raphaël et son maître d'armes ». Personne ne soutient plus l'authenticité de ces portraits ; et quelques-uns, se fondant sur une tradition rapportée dans le livre du P. Dan (*Trésor des merveilles de Fontainebleau*,—1642), les attribuent au Pontormo. Raphaël ayant habité Florence entre 1505 et 1508, et son visage dans ce tableau (si réellement c'est le sien) accusant à peu près l'âge de vingt-deux à vingt-cinq ans, il se peut que ces portraits soient l'œuvre d'un artiste Florentin, et faits à cette époque. Mais à coup sûr ils ne sont pas de celui que désignent le P. Dan et Mariette après lui, car le Pontormo (Giacomo Carucci), né en 1499, n'était qu'un enfant lors du séjour de Raphaël dans sa patrie, et même au temps de la mort de Raphaël à Rome, en 1520, il était encore à Florence, disciple d'Andrea del Sarto, après avoir quitté l'atelier de Piero di Cosimo Rosselli. Si les

ordonnateurs du Louvre se décident à *débaptiser* ces portraits problématiques, ils feront bien de ne pas remplacer le nom de Raphaël par celui du Pontormo, ou d'un maître quelconque, avec la précipitation qu'ils ont mise à donner au bon vieux Francia l'énergique portrait du jeune homme à toque noire.

Il faut sans doute retrancher aussi des ouvrages de Raphaël le portrait de Jeanne d'Aragon, vêtue et coiffée en velours rouge (n° 384), d'abord parce que Vasari dit lui-même que, dans ce portrait, la tête seule fut peinte par Raphaël, et le reste par Jules Romain; ensuite parce que cette princesse, fille de Ferdinand d'Aragon, duc de Monte-Alto, et femme du connétable napolitain Ascanio Colonna, étant morte en 1577, aurait donc eu la vie assez longue pour survivre cinquante-sept ans au peintre de son portrait. N'est-ce pas plutôt Jules Romain qui a fait, après la mort de Raphaël, l'œuvre entière, la tête aussi bien que les ajustements? Enfin l'on doit encore ôter à Raphaël la *Sainte Marguerite* (n° 379), fort dégradée par diverses restaurations, dont il n'aurait, toujours d'après Vasari, tracé que l'esquisse, peinte ensuite par Jules Romain. Et même n'est-il pas sûr que le dessin de celle-ci soit de Raphaël, car l'explication de Vasari s'applique beaucoup mieux à une autre *Sainte Marguerite* qui est passée du palais Venier, de Venise, au Belvédère de Vienne, par l'acquisition qu'en fit l'archiduc d'Autriche Léopold-Guillaume, et dans laquelle on reconnaît aisément la touche de Jules Romain sur la forme et le tracé de son maître.

Il y a donc au Louvre neuf pages de Raphaël; c'est une de moins qu'au *Museo del Rey* de Madrid. Pourquoi cette petite infériorité ne se borne-t-elle pas au chiffre? pourquoi, hélas! ne nous est-il pas donné de la racheter par la valeur des œuvres, et d'en apporter au concours qui soient capables de balancer le *Spasimo* et la *Visitation de sainte*

Elisabeth, la *Vierge aux Ruines,* la *Vierge à la Rose,* la *Vierge à la Perle* et la *Vierge au Poisson?* D'abord le *Saint George* et le *Saint Michel* (n°⁸ 380 et 381), qui forment à peu près deux pendants en petites figurines, sont des espèces de miniatures, fort belles et fort précieuses assurément, comme toutes les créations de Raphaël, mais qui, sans le nom sacré que portent leurs cadres, n'auraient pas une extrême importance. Raphaël lui-même semble les avoir tracées comme en se jouant, puisque, d'après le récit de Lomazzo, lorsqu'il fit ces deux figurines à Urbino, en 1504 (il avait vingt-un ans), pour le duc Guidobaldo de Montefeltro, il peignit l'un des deux sur le revers d'un damier qui lui servit de panneau. Un autre *Saint Georges,* d'aussi petites dimensions, est à la *National-Gallery* de Londres, et l'on en cite un troisième, également en miniature, que Raphaël aurait peint pour Henri VIII, d'Angleterre, et qui, du cabinet de Charles Ier, serait arrivé de main en main dans celui de la grande Catherine. J'ignore si ce dernier *Saint Georges* est placé, comme le *Saint Jean* de Dominiquin, dans les appartements intérieurs du palais d'hiver à Saint-Pétersbourg; mais il n'est point dans la galerie de l'Ermitage.

Après ces fins petits pendants, viennent deux portraits à mi-corps : celui d'un jeune homme inconnu âgé de quinze à seize ans, et celui du savant poëte Baldassare Castiglione, — l'élève du grec Chalcondyle, l'auteur du livre *il Cortegiano,* — lequel, chargé d'une ambassade du pape Clément VII auprès de Charles-Quint, mourut de chagrin à Tolède, après le sac de Rome par les troupes impériales. Ami intime de Raphaël, dont il a déploré la mort précoce en beaux vers latins, Castiglione a célébré son propre portrait dans une autre pièce, où la parfaite ressemblance est attestée par ce vers charmant :

Agnoscit, balboque padrem puer ore salutat.

Quant au portrait du jeune homme, on a cru y reconnaître, malgré la chevelure blonde, Raphaël lui-même; et cette opinion serait plausible s'il avait pu se peindre à cet âge si tendre avec un talent si mûr. Mais les traits du modèle, à peine adolescent, démentent péremptoirement un telle supposition; d'autant plus que, tout au rebours, le *faire* de ce portrait accuse la dernière phase du génie de Raphaël, sa troisième manière, celle qu'il employa pendant les cinq dernière années de sa vie, et dans laquelle il peignit le *Suonatore di violino* du palais Sciarra. Sans égaler pleinement ce chef-d'œuvre incomparable, qui égale en son genre la *Vierge à la Chaise*, les deux portraits du Louvre doivent se ranger parmi les meilleurs de Raphaël. Ils prouvent assez que, si leur auteur n'est pas loué spécialement comme peintre de portraits, c'est que sa renommée en cette partie de l'art a été comme absorbée par celle du peintre d'histoire religieuse et profane, mais que sa supériorité n'est pas moins grande, pas moins évidente dans le simple portrait que dans les plus hauts sujets historiques, et qu'il faut encore placer Raphaël à la tête du genre, en avant de Holbein, de Titien, de Velazquez et de Van-Dyck.

Parmi les quatre *Saintes Familles* qu'a recueillies le Louvre à diverses époques, il en est une de très-petites proportions (n° 373) qui, sans doute, comme la *Sainte-Marguerite*, n'appartient à Raphaël que par la composition. L'on pourrait douter aussi qu'il en eût tracé lui-même l'esquisse, calquée peut-être d'un de ses dessins; mais la peinture évidemment n'est pas son propre ouvrage, et quelques-uns l'attribuent à Garofalo (Benvenuto Tisi), qui pourtant, instruit à Ferrare par Lorenzo Costa, n'est pas un élève direct de Raphaël, qu'il avait précédé de deux ans dans la vie. Une seconde *Sainte Famille*, en demi-nature, connue sous les noms de la *Vierge au*

Linge, ou de la *Vierge au Voile*, ou du *Silence de la Vierge*, ou du *Sommeil de Jésus*, et une troisième *Sainte Famille*, en petite nature, appelée communément la *Belle Jardinière*, toutes deux répandues à profusion par la gravure, ne sont point contestées à Raphaël, et semblent bien tout entières de sa main adorable. Il suffit d'ajouter que, par le style comme par la date, elles appartiennent l'une et l'autre à sa seconde manière, au passage entre les essais encore timides de l'élève du Pérugin et les chefs-d'œuvre hardis du génie indépendant que son vol emporte par delà les dernières hauteurs de l'art; que la *Belle Jardinière* est ravissante et merveilleuse presque à l'égal de la *Vierge au Chardonneret*, honneur de la *Tribuna* de Florence, et qu'enfin elles offrent toutes deux ce triple sentiment que Raphaël a su donner à ses madones, l'innocence de la Vierge, la tendresse de la mère et le respect d'une mortelle pour un Dieu.

Restent la grande *Sainte Famille* (n° 377), dite de François Ier, et le *Saint Michel* terrassant le démon. Ces deux tableaux sont intimement unis, par la même date, étant peints tous deux en 1518, et par la même histoire. On a longtemps raconté qu'ayant reçu de François Ier, pour le *Saint Michel*, un prix énorme et d'une munificence inouïe, Raphaël, ne voulant pas demeurer en reste, lui avait adressé immédiatement la *Sainte Famille*, en le priant de l'accepter à titre d'hommage; à quoi François aurait répondu : « Que les hommes célèbres dans les « arts, partageant l'immortalité avec les grands rois, « pouvaient traiter avec eux; » et qu'il aurait ajouté un prix double de celui du *Saint Michel* à cette galanterie royale, c'est-à-dire plus pleine de ridicule orgueil que de vraie courtoisie[1]. Toutes ces anecdotes sont démenties

[1] Qu'on me permette de justifier en deux mots l'opinion que

par les écrits du temps, entre autres par les lettres de Goro Gheri de Pistoia, gonfalonnier de Florence, recueillies dans le *Carteggio* de Gaye et citées en abrégé par le livret du Musée. Ces lettres démontrent que le *Saint Michel* et la *Sainte Famille* ont été commandés à Raphaël par le duc d'Urbin Laurent de Médicis, et que, dans l'année 1518, ils ont été envoyés, par l'entremise d'une maison commerciale de Lyon, à ce prince qui habitait alors la France. C'est de lui qu'ils auront passé, soit par don, soit par achat, dans le palais de Fontainebleau, où ils furent reçus avec beaucoup de pompe et de solennité.

Le nom de Raphaël porte avec lui tous les éloges, et rien n'est plus inutile que de louer ses œuvres. « Veux-tu « vanter César? dit Antoine dans Shakespeare, appelle- « le César. » Bornons-nous donc à faire observer, à propos du *Saint Michel*, que, terrassant l'esprit des ténèbres avec autant d'aisance et de dédain que l'antique Apollon Pythien frappe le dragon gardien de l'antre de Géa, l'archange passait pour un symbole de la puissance royale combattant les factions, qui ne s'appelaient point encore des hydres renaissantes. L'on conçoit dès lors qu'après la Fronde, Louis XIV ait fait placer ce victorieux *Saint Michel* à Versailles, justement au-dessus de son trône. Et pourtant comment reconnaître dans l'ange déchu et renversé, dans ce hideux satan aux ongles

j'exprime sur cette réponse du roi de France : s'il fallait désigner l'homme le plus considérable de la première moitié du xvie siècle, ce n'est pas, à mon avis, entre Charles-Quint et François Ier que serait le débat, mais entre Raphaël et Michel-Ange ; et, pour élever la comparaison jusqu'aux extrêmes de la grandeur humaine, je tiens Phidias plus grand qu'Alexandre le Grand.

crochus, la belle et délicate duchesse de Longueville?

Bornons-nous à faire observer ensuite, à propos de la *Sainte Famille*, que, peinte par Raphaël vers la fin de sa vie, c'est-à-dire dans son meilleur temps et son meilleur style, elle est au moins l'égale de toutes les nombreuses compositions qui portent le même nom qu'elle, et que, sans passion, sans injustice, il est permis de lui donner le premier rang parmi toutes les *Saintes Familles* dispersées en Europe. Mais aussi, pour rester justes en dépit de toute illusion, et nous rappelant l'œuvre entière de Raphaël, nous sommes forcés d'avouer que Paris ne peut offrir ni un portrait comme le *Suonatore di Violino*, ni une simple *Madone* comme la *Vierge à la Chaise* du palais Pitti, ni une *Vierge glorieuse*, comme la *Vierge de Foligno* à Rome, la *Vierge de Saint Sixte* à Dresde, la *Vierge au Poisson* à Madrid, ni une vaste composition comme le *Spasimo* de Madrid, la *Transfiguration* du Vatican, les fresques des *Chambres*, les cartons d'Hampton-Court. C'est donc, hélas! ailleurs qu'à Paris qu'il faut chercher Raphaël, si l'on veut étudier dans ses plus hautes manifestations son génie sans pair, et lui rendre le culte auquel il a droit de la part de toute âme artiste, si l'on veut enfin pleinement le connaître et pleinement l'adorer [1].

JULES ROMAIN (*Giulio Pippi*, 1499-1546). Au-dessus de la grande *Sainte Famille* de Raphaël, dans le salon carré, on a placé la principale œuvre à Paris de son principal

[1] *Musées d'Italie*, pag. 80 et suiv., 113 et suiv., 153 et suiv., 189 à 202, 219 à 223, 242, 283 et suiv.; *Musées d'Espagne*, pag. 32 à 43; *Musées d'Allemagne*, pag. 99 et suiv., 234, 241, 295 et suiv.; *Musées d'Angleterre*, etc., pag. 11 et suiv., 140 et suiv., 295 et suiv.

disciple : une *Nativité*, en proportions naturelles. Ce voisinage du maître, accablant pour l'élève, provoque la même intéressante comparaison, le même instructif rapprochement que les deux *Saintes Familles* de ces deux peintres placées côte à côte dans la salle des *Capi d'opera* au Musée *Degli Studi* à Naples. Ici, comme là, on peut voir d'un seul coup d'œil ce qu'est cette science de la composition, si difficile à pratiquer, si difficile à définir; on peut voir ce qui fait, dans l'art, la différence presque insensible d'habitude entre l'imitation et l'invention, entre le talent et le génie, entre le beau et le sublime. Toutefois cette grande *Nativité* de Jules Romain est assurément un très-bel ouvrage, et de ses meilleurs. Il y a, par exemple, sans sortir de la composition religieuse, qui permet certains anachronismes en manière d'allégories, une heureuse idée à placer au premier plan, près du Dieu nouveau-né, saint Longin portant la lance dont il percera le flanc de Jésus sur la croix C'est placer la mort près de la naissance; c'est raconter, par ce simple rapprochement, toute la vie du Sauveur des hommes, que termineront le dévouement et le sacrifice.

Quelques ouvrages profanes de Jules Romain, le *Triomphe de Vespasien et de Titus, Vénus et Vulcain* et son portrait par lui-même, complètent sa part au Musée du Louvre. Elle est suffisante sans doute par le nombre des cadres, mais incomplète néanmoins, en ce sens qu'elle ne montre Jules Romain qu'à l'une des moitiés de sa vie, et non peut-être la plus honorable, bien qu'il ait alors cessé d'être disciple pour devenir maître à son tour. Tous ces ouvrages, en effet, même la *Nativité*, proviennent du cabinet de Charles Ier, qui les avait achetés avec la collection entière des ducs de Mantoue. Ils ont donc été faits lorsque Jules Romain, appelé par le duc Federigo Gonzaga, s'occupait comme peintre à orner son palais du T, et

comme ingénieur à assainir sa petite capitale, c'est-à-dire après qu'il eut été chassé de Rome pour avoir tracé les dessins licencieux du livre de l'Arétin, et quand il s'éloignait manifestement du style plus simple et plus noble qu'il avait d'abord imité de son divin modèle.

Jules Romain exerça une grande et heureuse influence sur l'art français par l'intermédiaire de ses deux disciples, Primatice et Niccolo del Abbate. Le premier surtout (*Francesco Primaticcio* ou *Primadizzio*, de Bologne, 1504-1570), qui, succédant au Florentin Rosso de Rossi, fut chef des travaux d'art, avec le titre de commissaire général des bâtiments du roi, sous François I^{er}, Henri II, François II et Charles IX, peut être considéré comme le principal fondateur de l'école italico-française nommée *école de Fontainebleau*. La plupart de ses œuvres personnelles furent des décorations de palais, des peintures murales, qui ont péri presque toutes dans les changements de distributions intérieures faits depuis son époque par des caprices de rois, de reines, de maîtresses en titre, d'architectes ou de surintendants. Le Louvre, d'où est absent Niccolo del Abbate, et qui n'a de Rosso qu'un *Christ mort* venu du château d'Écouen, n'a pu recueillir aussi de Primatice qu'un seul échantillon, la *Continence de Scipion*, en petite nature. Cette composition, un peu confuse, est traitée absolument dans le style et le *faire* des peintures décoratives de la galerie d'Henri II, et semble une fresque à laquelle on aurait donné un cadre après l'avoir enlevée de la muraille. Voilà tout ce que nous possédons, bien que Primatice ait vécu près de quarante ans dans notre pays, de ce maître important par qui les leçons et les arts de l'Italie furent transmis à la France.

ANDREA DEL SARTO (*Andrea Vannucchi*, 1488-1530). Interrompue après le *Frate* par les maîtres de Parme, de

Ferrare, de Rome et de Mantoue, — Corrége, Garofalo, Raphaël et Jules Romain, — nous retrouvons l'école de Florence dans l'un de ses plus illustres représentants, Andrea del Sarto. Malheureusement le fils du pauvre tailleur, l'époux infortuné de la belle et coquette Lucrezia Fede, qui désola sa vie et le laissa mourir de la peste, à quarante-deux ans, sans soins et sans secours, est bien incomplet dans notre Louvre; et, ce qui est pire, moins par le petit nombre des œuvres que par leur faible importance. Si l'on supprime de sa part une *Sainte Famille* (n° 439), fort douteuse malgré la signature *Andrea del Sarto Fiorentino*, et dégradée au point que nulle vérification n'est possible, il ne reste du grand Andrea qu'une autre *Sainte Famille* et une *Charité* allégorique.

Ces deux tableaux furent faits en France, pendant son séjour à Fontainebleau, en 1518, avant qu'il ne retournât à Florence, où sa femme dépensa en folies et en futilités l'argent que lui avait confié le roi, et qu'il devait, par serment prêté sur l'Evangile, employer en achat d'objets d'art. Mais cette *Charité* montre assurément plutôt ses défauts que ses mérites, c'est-à-dire une certaine lourdeur dans les arrangements de groupes, des figures qui semblent moins rire que grimacer, et des proportions trop fortes, trop charnues, trop hommasses, dans les femmes et les enfants. Assurément aussi la *Sainte Famille* (n° 438), où l'on voit sainte Élisabeth coiffée d'un ample bonnet blanc, et de laquelle il existe de nombreuses répétitions ou copies, est un ouvrage bien supérieur, beaucoup plus digne de l'artiste éminent que ses contemporains nommèrent *Senza errori*, et qui, s'il ne fut pas réellement sans défauts, les racheta du moins assez par le charme et la puissance de l'exécution pour qu'il fût et pour qu'il soit resté le plus grand coloriste de l'école florentine. Mais cette belle peinture se tient pourtant, il faut l'avouer, bien loin des chefs-

d'œuvre d'Andrea rassemblés au palais Pitti, deux *Saintes Familles*, deux *Assomptions*, le *Christ au tombeau* et surtout la *Dispute sur la Sainte Trinité*. Elle n'égale point non plus le *Sujet mystique* et le *Sacrifice d'Abraham* du Musée de Madrid, ni les deux autres *Saintes Familles* de la Pinacothèque de Munich, ni le *Christ mort* du Belvédère de Vienne, ni le *Mariage de sainte Catherine* de la galerie de Dresde, ni la *Vierge glorieuse* entre deux groupes de bienheureux, qu'a recueillie récemment la galerie de Berlin, ni même la *Sainte Famille* de la galerie de Dulwich-College, ou la *Madone* du cabinet de M. Holfort, à Londres. Pas plus que Léonard ou Raphaël, Andrea del Sarto n'est entier à Paris; pas plus qu'eux, il ne s'y montre dans toute sa beauté, tout son éclat, toute sa grandeur [1].

VASARI (*Giorgio*, 1512-1574). Plus connu, plus célèbre par son *Histoire des Peintres* que par ses propres ouvrages de peinture, Vasari n'a pas laissé beaucoup de pages authentiques, du moins en tableaux de chevalet. Elles sont aussi rares, même à Florence, que ses fresques sont communes dans une foule d'églises et de palais de l'Italie. C'est donc beaucoup d'en avoir quatre à Paris, entre autres une grande *Salutation angélique* et une *Passion du Christ* en deux compartiments. Vasari a dit lui-même de ses ouvrages : « Je les ai faits avec une conscience et un amour qui les rendent dignes, sinon d'éloges, au moins d'indulgence. » On peut cependant leur reprocher presque toujours une évidente précipitation, que les procédés de la fresque rendaient alors nécessaires dans la peinture murale, mais qui pouvait s'éviter sur la toile ou le panneau, avec une facilité indéfinie de retouches et de corrections. L'on

[1] *Musées d'Italie*, pag. 155, 162 et suiv.; *Musées d'Espagne*, pag. 21 et suiv.; *Musées d'Allemagne*, pag. 94, 217, 286 et 348.

sent, dans Vasari, le style florentin et surtout l'imitation
de Michel-Ange, qu'il connut à Rome dans sa vieillesse,
qu'il aima comme un père, qu'il admira comme un maître.
Par ces caractères, il ressemble au premier Bronzino, mais
il ne l'égale point ; et si, comme disent les annotateurs de
son livre, « aucun défaut notable ne déprécie ses ou-
vrages; » il faut ajouter avec eux : « mais aucune qualité
forte ne les recommande. »

Les Bronzino (*Angelo Allori*, 1502-1572, et *Cristoforo
Allori*, 1577-1621). Pour ne point interrompre l'école
de Florence, en passant à l'école de Venise, nous allons
enjamber un peu sur les dates, et arriver à la famille des
Allori. Le premier, — Angelo, ou Angiolo, ou Agnolo,
— oncle d'Alessandro et grand-oncle de Cristoforo, celui
qui fut appelé Bronzino par surnom, et qui l'est encore
plus particulièrement que ses neveux, celui qui fut, en
peintures de chevalet, l'imitateur des fresques et des car-
tons de Michel-Ange, et qui l'imita jusqu'en poésie, dans
ses pièces de vers appelées *Capitoli ;* ce premier Bronzino
nous est connu à Paris par un *Noli me tangere*, c'est-à-dire
une apparition de Jésus à la Madeleine. C'est une vraie
peinture florentine d'avant Andrea del Sarto, un peu
froide, un peu sèche et dure de traits, un peu bizarre et
contournée de formes, mais d'un dessin sévère et d'un
style élevé. Bronzino fit plus de portraits que de tableaux
d'histoire, et nous en avons un au Louvre qu'on croit être
celui du sculpteur Baccio Bandinelli, cet arrogant, cet
envieux, ce lâche, qui, pour se venger de Michel-Ange,
dont la supériorité l'écrasait, mit en pièces le fameux
carton de la *Guerre des Pisans*, cette commune école de
tous les peintres italiens. Resté fidèle au culte de Michel-
Ange, Bronzino n'aurait pu reproduire les traits de Baccio
Bandinelli qu'avant ce crime insensé contre l'art. Mais il

est probable que le sculpteur peint par Bronzino n'est point Bandinelli ; du moins le portrait en question n'a pas la moindre ressemblance avec celui du même jaloux statuaire qui se voit à Hampton-Court, et qu'on attribue à Corrège. L'un ou l'autre est faussement nommé, et peut-être le sont-ils tous les deux.

Le second Allori, Alessandro, n'a rien à Paris. C'est dommage ; d'abord parce qu'il fut artiste de talent, ensuite parce que sa manière, s'éloignant de la sévérité froide que lui avait enseignée son oncle, pour donner au coloris plus de moelleux et de vivacité, conduit, par un degré intermédiaire, à celle de son fils Cristoforo, lequel, devenu l'élève de Cigoli et l'imitateur de Corrège, appartient vraiment plutôt à l'école de Parme qu'à celle de Florence. Au Louvre, on attribue à Cristoforo un tableau anecdotique représentant la *Visite de Charles VIII* au duc Giovanni-Galeazzo Sforza et à sa femme Isabelle d'Aragon. Si je ne contredis pas formellement cette attribution hasardée, encore moins voudrais-je m'en porter garant ; et, dans tous les cas, ce n'est pas cette historiette qui peut faire connaître l'éminent auteur de la *Madeleine* des *Uffizi*, ou de l'*Hospitalité de saint Julien* et de la célèbre *Judith* du palais Pitti. Les Bronzino manquent à notre musée.

Les BELLINI (*Gentile*, 1421-1507, et *Giovanni*, 1426-1516). Ces deux illustres frères nous placent d'emblée aux débuts de la grande école vénitienne, dont la phase antérieure, celle des origines, des tentatives et du progrès, nous est totalement inconnue à Paris. En renouvelant pour Venise le regret que j'exprimais naguère pour toute l'Italie, il est bien entendu que je ne parle pas des mosaïques, — ni des anciennes, que les artistes byzantins vinrent exécuter, dès le XIe siècle, pour l'ornement de la vieille basilique de Saint-Marc, ni des modernes, que les frères

Zuccati ajoutèrent aux anciennes dans le temps de Giorgion, de Titien et de Tintoret; — les mosaïques, en effet, plus encore que les fresques, doivent rester à la place où elles furent faites, où elles forment la décoration d'un monument. Je parle des œuvres de la peinture proprement dite. Nous avons quelques fragments de l'école florentine à son berceau; par eux, nous connaissons Cimabuë, Giotto, Taddeo Gaddi, Fra Angelico. Mais nous n'avons absolument rien de la primitive école vénitienne; nous ne pouvons connaître ni les vieux peintres du XIVe siècle, Luigi et Bartolommeo Vivarini et Luigi Vivarini junior, ni les frères Giovanni et Antonio da Murano, ni le moine Antonio da Negroponte, ni Marco Basaiti, ni Gentile da Fabriano. Et si notre liste commence seulement aux frères Bellini, elle est bien courte à leur égard, puisqu'ils n'ont l'un et l'autre qu'un échantillon, et que l'unique ouvrage attribué au plus grand des deux, à Giovanni, ne peut, à mon sens, aucunement lui appartenir.

Celui de Gentile, la *Réception d'un ambassadeur de Venise à Constantinople*, est un tableau anecdotique, très-curieux, très-intéressant, dans le genre des vastes compositions qu'il a laissées à sa patrie, — les deux *Miracles de la sainte Croix*, arrivés en 1496, l'un sur la place Saint-Marc, l'autre sur le grand canal. Seulement le tableau de Paris, qui reproduit avec une fidélité non moins scrupuleuse et un talent non moins sûr les lieux, les costumes, les habitudes, et qui est aussi comme une page des mémoires du temps, trace des scènes de mœurs empruntées à l'Orient, où le peintre passa nombre d'années au service de Mahomet II, le preneur de Constantinople. C'est à lui, dit-on, qu'arriva cette effrayante aventure d'un esclave décapité sous ses yeux par ordre du sultan, qui voulait lui montrer, d'après nature, le mouvement des muscles du cou lorsque la tête est tranchée.

A Giovanni Bellini, — dont le talent plus élevé s'exerça sur de plus hauts sujets, et qui remplit un bien plus grand rôle dans l'école, puisque, maître de Giorgion et de Titien, il en est le véritable fondateur, — on attribue deux portraits d'hommes réunis dans le même cadre, qui passent pour être le sien propre et celui de son frère Gentile. Mais ces portraits sont-ils bien ceux des frères Bellini ? Et sont-ils bien l'ouvrage du plus jeune et du plus illustre ? Il est permis de répondre négativement à ces deux questions tout à la fois, car si l'on a donné à deux bustes tournés face à face le nom des frères Bellini, c'est uniquement parce qu'on les supposait l'œuvre de l'un des deux, et je tiens pour évident qu'ils ne peuvent être ni de l'un ni de l'autre. Peints avec une certaine ampleur de touche, visant au modelé et à l'effet, ils sont très-loin déjà de la manière froide, pâle et un peu dure que Gentile garda toute sa vie; et, s'ils étaient l'œuvre du pinceau de Giovanni, ils appartiendraient de toute nécessité à l'époque tardive où, comme le Pérugin s'inspirant de Raphaël, le maître de Giorgion agrandit et fortifia sa manière sous l'imitation de son illustre disciple. Mais alors Gentile avait cessé de vivre, et Giovanni n'avait guère moins de soixante ans. Or, les portraits présumés des frères Bellini en donnent à peine trente au plus âgé des deux. Ces bustes réunis semblent plutôt l'ouvrage d'un maître postérieur, et, si je ne m'abuse, de Lorenzo Lotto, qui fut disciple de Bellini d'abord, puis de Giorgion.

En tout cas, on peut hautement déplorer que le Musée de Paris n'ait pas une seule page authentique de ce grand Jean Belin, comme l'appelaient nos pères, grand par ses œuvres non moins que par ses leçons; de ce maître fécond qui travailla, sans décheoir et toujours progressant, jusqu'au terme de sa longue vieillesse, et qui non-seulement a rempli de ses ouvrages les églises et les palais de sa

patrie, mais qui en a laissé dans toutes les galeries italiennes, dans la plupart des galeries de l'Europe, et même dans une foule de cabinets d'amateurs.

Cima da Conegliano (*Giam-Battista*, vers 1460—vers 1518). Regrettons aussi d'avoir une seule œuvre de ce maître estimable, qui fut l'élève et le contemporain de Bellini, dont il porta les leçons dans toute l'Italie supérieure. Sa *Vierge glorieuse* adorée par la Madeleine et l'apôtre bien-aimé est assurément un beau *specimen* du style de son maître, resté, avant Giorgion, à sa première manière. Mais, sous cette imitation de Bellini, dont elle couvre un peu l'absence, on reconnaît Cima lui-même à son habituel défaut : les têtes trop petites et les traits du visage trop mignons.

Giorgion (*Giorgio Barbarelli*, 1477-1511). Mort à trente-trois ans du chagrin que lui causa l'abandon d'une maîtresse chérie, et principalement occupé à peindre des fresques, soit au palais des doges, soit sur des façades de maisons aujourd'hui détruites (entre autres la chambre de commerce appelée *Fondaco de' Tedeschi*), le *Gros George* a laissé bien peu d'ouvrages de chevalet, de tableaux proprement dits. Il faut dès lors nous estimer riches puisque que nous en possédons jusqu'à deux : un *Concert champêtre*, sujet affectionné de l'artiste,—qui n'était pas moins fêté et recherché pour ses talents en musique et son humeur aimable que pour sa grande renommée de peintre,—et une superbe *Sainte Famille*, à laquelle s'ajoute le portrait en buste du donateur entre *Sainte Catherine* et *Saint Sébastien*. Ces deux tableaux ont traversé les galeries des ducs de Mantoue et de Charles Ier, pour arriver, par Jabach et Mazarin, au cabinet de Louis XIV. Ils offrent également un admirable

exemple de cet art des contrastes, de cette heureuse fusion des détails dans l'ensemble, de cette vigueur de tons, de cette finesse de nuances, de cette science profonde du clair-obscur, et pour tout dire, de ce puissant coloris dont Giorgion a l'honneur insigne d'avoir donné le premier complet modèle, en amplifiant la manière de Léonard, et dans le culte duquel il jeta sans retour toute l'école de Venise.

TITIEN (*Tiziano Vecelli* ou *Vecellio*, 1477-1576). Bien différent de son condisciple Giorgion (qui fut en partie son maître, quoiqu'il eussent tous deux le même âge) auquel il survécut soixante-six ans, Titien, pendant sa longue vie de centenaire, occupée de l'art depuis la plus tendre enfance jusqu'à la plus extrême vieillesse, a dispersé dans le monde une foule énorme de compositions en tous genres. Il n'est point de galeries publiques, il est peu de cabinets d'amateurs qui n'aient recueilli quelques tableaux du peintre de Cadore. Le Musée de Madrid, par exemple, n'en réunit pas moins de quarante-deux ; le Belvédère de Vienne pas moins de trente-cinq ; c'est l'héritage de Charles-Quint que se sont partagé ces deux capitales, comme les colliers de la Toison-d'or. En outre, on en compte seize à l'Ermitage de Saint-Pétersbourg, treize à l'église *della Salute* de Venise, treize au palais Pitti, douze à la galerie de Dresde, etc. Nous ne pouvons donc nous montrer bien fiers, nous dont la collection, commencée sous François Ier, remonte au vivant du peintre, de posséder dix-huit pages de sa main.

Ce nombre, toutefois, serait bien suffisant, et personne ne songerait à demander qu'il fût accru, s'il comprenait tous les genres d'ouvrages qu'a traités Titien, s'il comprenait notamment une de ces vastes compositions où le maître révèle l'extrême degré de génie et de talent qu'il

lui fut donné d'atteindre. Par malheur, Venise a repris, pour son *Accademia delle Belle-arti*, la grande *Assomption de la Vierge*, et pour son église San-Giovani-San-Paolo, le *Meurtre de Saint-Pierre de Vérone*, qui parurent ensemble pendant quelques années au Musée Napoléon, et c'est au *Museo del Rey* de Madrid que l'Escorial a rendu la grande *Apothéose de Charles-Quint*. D'une autre part, nous n'avons pu enlever ni à la *Tribuna* de Florence ses *Vénus* à l'Amour et au petit Chien, ni au cabinet réservé des *Studi* de Naples sa *Danaë*, ni au Musée de Madrid ses deux *Vénus* à la Musique.

Pour nous consoler de vides si regrettables, nous avons du moins plusieurs excellentes œuvres de peinture sacrée et de peinture profane. Parmi les premières on compte d'abord quatre *Saintes Familles*, dont l'une (n° 459), connue sous le nom de la *Vierge au Lapin*, et signée *Ticianus F.*, a seule un peu d'importance. Les autres manquent même d'une authenticité bien manifeste, et pourraient n'être que des répétitions ou des copies. La même observation s'applique au *Christ entre un soldat et un bourreau*, que les anciens inventaires attribuent à Pâris Bordone ou au Schiavone (Andrea Medola). On trouve ensuite, en restant toujours dans les sujets religieux, le *Christ mis au Tombeau*, les *Pèlerins d'Emmaüs* et le *Couronnement d'épines*. Ce sont là, au contraire, trois pages admirables, de grand style, de merveilleuse exécution, et tout à fait dignes du chef illustre de l'école vénitienne, du plus grand des coloristes italiens. La *Mise au Tombeau*, supérieure aux deux autres par les hautes qualités que Titien n'a pas toujours atteintes, ni même toujours cherchées, la profondeur du sentiment et la puissance de l'expression, n'est cependant qu'une des nombreuses répétitions d'un sujet traité par lui plusieurs fois, à peu près sans variantes, et dont la galerie du palais

Manfrin, à Venise, se vante de posséder le premier original. Mais nous pouvons, à notre tour, nous vanter d'avoir la meilleure de ces répétitions, celle qui, tout entière de la main de Titien, et touchée avec soin, avec délicatesse, avec amour, vaut mieux peut-être que l'original, fait plus en esquisse, plus au premier jet.

Dans les deux pèlerins et le page qui entourent la table du *Christ à Emmaüs*, on a cru voir les portraits du cardinal Ximenez, de Charles-Quint et de son fils Philippe II adolescent. C'est là une de ces fables manifestes, fort communes dans les récits d'ateliers, dont l'origine traditionnelle est vraiment inexplicable. Ximenez, le ministre des rois catholiques, mort avant l'avénement de Charles-Quint au trône d'Espagne, et que Titien n'a jamais vu ni pu voir, n'était pas un moine gros, gras et fleuri, mais un vieillard maigre et rigide; Charles-Quint était roux de cheveux et de barbe, avec une mâchoire de dogue; Philippe très-blond, très-efféminé; et leurs visages, tant de fois retracés par Titien lui-même, n'offraient pas le moindre rapport avec ceux des personnages de ce tableau. Voilà comme on écrit l'histoire en peinture.

Quant au *Couronnement d'épines*, qui porte, outre la signature du maître, la date de 1533, le livret fait remarquer, comme une curiosité notable, que Titien a dû le peindre à l'âge de soixante-seize ans. Ce serait très-curieux, en effet, pour tout autre; mais pour Titien l'âge de soixante-seize ans n'est presque rien de plus que la moitié de sa vie d'artiste. Il a fait encore, depuis cette époque, bien des ouvrages, et de bien importants; il en a fait jusqu'au terme extrême de sa vie séculaire. Ainsi la grande *Allégorie de la bataille de Lépante*, que possède le musée de Madrid, ne peut, d'après la date de cet événement mémorable (5 octobre 1571), avoir été faite par le peintre de Cadore que lorsqu'il avait dépassé l'âge de

quatre-vingt-quatorze ans. On y trouve pourtant une pensée toujours claire, une imagination toujours vive, une main toujours ferme, un pinceau toujours brillant. Et l'Académie de Venise a recueilli une relique plus étonnante encore, le *Cristo deposto* qu'il venait d'ébaucher quand la peste le frappa de mort, un an avant qu'il eût accompli un siècle. Son disciple Palma le Vieux, qui termina cette vénérable *Déposition de Croix*, y traça, comme nous l'avons dit ailleurs, la pieuse inscription suivante : *Quod Titianus inchoatum reliquit, Palma reverenter absolvit, Deoque dicavit opus*. C'était bien à Dieu vraiment, et non à nulle puissance de la terre, qu'il fallait dédier cette œuvre unique dans les arts, unique peut-être parmi les ouvrages des hommes.

Les tableaux profanes de Titien, qui fut pourtant si profane dans un siècle si peu religieux, sont beaucoup plus rares à Paris que ses compositions sacrées, à ce point que le Louvre n'en a pas plus d'un. Il a pour sujet l'histoire d'*Antiope*; mais il est connu sous le nom de la *Vénus du Pardo*, depuis qu'après avoir échappé à l'incendie qui dévora cette résidence des rois d'Espagne en 1608, il fut donné par Philippe IV à Charles Ier d'Angleterre. C'est une composition décousue, dispersée, qui rassemble, sans les réunir, des personnages étrangers à l'action et même au sujet; c'est plutôt un paysage historique qu'un vrai tableau d'histoire. Sous ce rapport, l'*Antiope* de Titien est évidemment inférieure à celle de Corrège; mais une foule de charmants détails rachètent ce défaut de l'ensemble, et la nymphe endormie, que va réveiller Jupiter-Satyre, rappelle par sa beauté singulière les fameuses *Vénus*, tout à l'heure citées, de Florence et de Madrid.

Quant aux portraits, genre où Titien excella, où personne ne l'a vaincu, si ce n'est Raphaël peut-être, où il a

donné aussi l'immortalité à tous ses modèles, le Louvre peut bien ne porter envie à nulle collection publique ou privée, à l'exception toutefois du palais Pitti, qui en réunit sept à huit, des plus excellents et des plus merveilleux. Je ne citerai point, parmi les nôtres, le portrait de François I^{er}, vu de profil, parce qu'à nulle époque de sa vie, même lorsqu'il passa les Alpes, soit pour la victoire de Marignan, soit pour la défaite de Pavie, ce prince n'a pu se rencontrer avec Titien, et que son portrait n'a point été peint sur nature, mais plutôt, selon toute apparence, d'après une simple médaille. Aussi est-il resté, pour le *rendu* des traits et de la vie, bien inférieur aux portraits de l'heureux rival de François I^{er}, que Titien peignit à Augsbourg et à Venise, et qui laissa toutes ses images à son fils Philippe II lorsqu'il s'enterra vivant dans le monastère de San-Yuste. Nous citerons plutôt quatre portraits d'hommes inconnus, dont le meilleur est peut-être celui d'un jeune patricien qu'on appelle l'*Homme au gant;* nous citerons aussi le portrait du marquis de Guast (Alonzo de Avalos, marques del Vasto), réuni dans le même cadre, par une allégorie, à celui de sa femme ou de sa maîtresse; et surtout le portrait d'une jeune femme à sa toilette, peignant ses longs cheveux cendrés près d'un miroir, qu'on appelle la *Maîtresse de Titien*. Rien ne justifie ce nom historiquement ; il est probable, au contraire, que cette jeune femme est une certaine Laura de' Dianti, d'abord maîtresse du duc de Ferrare Alphonse I^{er}, qui l'épousa dès qu'il fut délivré de sa première femme, la terrible fille du pape Alexandre VI, Lucrezia Borgia. Si on l'a nommée, dans ce tableau et d'autres, la maîtresse de Titien, c'est peut-être parce qu'il en a fait plusieurs répétitions avec variantes ; c'est plus certainement à cause de la merveilleuse exécution de ce portrait. On n'a pu attribuer qu'à l'amour, à ses prodiges, tant de soin, tant de réussite;

tant de perfection. Heureuse lutte de la nature et de l'art, ravissant par la beauté du modèle, plus ravissant encore par le travail du pinceau, où le dessin cette fois s'élève au niveau de la couleur, et de façon à contenter jusqu'au morose Michel-Ange[1], ce portrait égale la fameuse *Salomé* du musée de Madrid, devant laquelle, dit-on, Tintoret s'écria, plein d'admiration et de colère : « Cet homme peint avec de la chair broyée[2] ! »

SÉBASTIEN DEL PIOMBO (*Sebastiano Luciano*, 1485-1547). Dès que, par la faveur du second pape Médicis, Clément VII, il se trouva pourvu d'une bonne rente, ce gardien des *plombs* ou cachets de la chancellerie romaine ne pensa plus qu'à mener la *vita buona*, et cessa de produire. Il avait pourtant reçu les leçons de Giorgion à Venise et de Michel-Ange à Rome, c'est-à-dire de la couleur et du dessin personnifiés. Bien plus, il était parvenu à réunir ses deux maîtres en lui. Mais la paresse, l'insouciance, le bien-vivre, l'emportèrent sur l'amour de la gloire, et même sur l'amour du gain. C'est un phénomène étrange, auquel il faut cependant croire quand on a l'exemple vivant de Rossini. Par cette raison, les ouvrages de Sébastien del Piombo sont plus rares que ceux de Giorgion lui-même. Soyons donc satisfaits d'en avoir un d'histoire sacrée, la *Visitation de la Vierge à sainte Élisabeth,* en regrettant toutefois que pas un seul portrait ne nous fasse aussi connaître Sébastien del Piombo dans ce genre, où il ne fut pas

[1] « Quel dommage, disait-il devant la *Danaë* de Naples, que Titien ne sache pas dessiner ! »

[2] *Musées d'Italie,* pag. 140, 157, 175, 225, 249, 287, 311, 312, 317, 329 et suiv.; *Musées d'Espagne,* pag. 46 à 55; *Musées d'Allemagne,* pag. 105, 212, 277; *Musées d'Angleterre,* etc., pag. 14, 108, 174 et 300.

moins illustre. Cette *Visitation*, très-restaurée, c'est à-dire très-dégradée, n'a certes pas la fine et moelleuse exécution de la *Sainte Famille* placée parmi les *Capi d'opera* du musée de Naples; elle n'a pas non plus l'ampleur de composition qui distingue le *Martyre de sainte Agathe* du palais Pitti et la *Résurrection de Lazare* recueillie par le *National-Gallery*, de Londres; encore moins l'extrême et complète perfection du *Christ descendant aux limbes* rendu par l'Escorial au musée de Madrid; mais elle brille du moins par son grand style, par son caractère de noble austérité, et l'on admettrait volontiers, avec la tradition, que Michel-Ange en eût tracé le dessin, comme il fit pour la *Résurrection de Lazare*, lorsqu'il cherchait à susciter, dans le jeune Vénitien nouveau venu à Rome, un rival redoutable au glorieux auteur des *Chambres* du Vatican [1].

LE BASSAN (*Jacopo da Ponte*, de Bassano, 1510-1592). Ce maître fécond forme, avec son père, Francesco da Ponte, et ses quatre fils, Francesco, Leandro, Giam-Battista et Girolamo, une petite école bornée à la petite ville qu'ils habitèrent tous, et dont ils portent tous le nom. Notre Louvre n'a pas moins d'une dixaine de tableaux attribués au Bassan. La plus grande partie des sujets qu'il a traités, là comme partout ailleurs, tels que l'*Entrée des animaux dans l'Arche*, l'*Adoration des Bergers*, les *Noces de Cana*; les *Travaux de la Moisson* et les *Travaux de la Vendange*, ne sont guère que des prétextes pour mettre en scène toutes sortes d'animaux, pour peindre des espèces de basses-cours, qu'il plaçait jusque dans le salon, jusque dans le temple. C'est en ce petit

[1] *Musées d'Italie*, pag. 177 et 289; *Musées d'Espagne*, pag. 60; *Musées d'Allemagne*, pag. 106; *Musées d'Angleterre*, etc., pag. 16.

genre qu'il fut grand, et qu'il est resté justement célèbre.

Nous n'avons à Paris aucune œuvre du Bassan qui puisse être comparée, pour l'importance et la perfection, aux grandes toiles envoyées à Charles-Quint par Titien, protecteur du peintre de Bassano, et dont le Musée de Madrid a hérité. Nous n'avons ni l'*Entrée* et la *Sortie de l'arche,* ni la *Vue de l'Éden,* ni le *Christ chassant les Vendeurs du temple,* aucune enfin de ces sept ou huit pages d'élite que jamais le Bassan n'avait égalées et que jamais il ne dépassa. Mais cependant on peut reconnaître, au Louvre, combien cet élève de Titien, par l'intermédiaire de Bonifazio, sait être ingénieux et animé dans la composition, naturel et brillant dans la couleur.

Au milieu des œuvres qu'on lui donne, il s'en trouve une, la *Sépulture du Christ,* qui, par le style élevé et l'expression sainte, autant que par la vigoureuse exécution, mérite vraiment d'être mise en parallèle même avec le *Christ au Tombeau* de Titien. Mais cette page remarquable, et qui semble dépaysée au milieu des autres, ne serait-elle pas plutôt de Leandro, le second et le plus renommé des fils de Jacopo, qui a traité les sujets saints, sans mélange de bêtes, avec plus de fréquence et de succès que son père, et qui a laissé, dans le palais des doges, de grandes œuvres dignes de lutter avec celles de Titien, de Tintoret, de Véronèse? En rendant à Leandro cette belle *Sépulture du Christ,* on ferait peut-être un acte de justice, et en rétablissant son nom sur le livret du Musée, on comblerait un vide regrettable. Il faut remarquer encore dans l'œuvre des Bassans, père ou fils, une autre rareté précieuse : c'est un beau portrait d'homme (n° 307) qu'on croit être celui du statuaire français Jean de Boulogne, appelé par les Italiens Giam-Bologna, que nous trouverons lui-même, c'est-à-dire dans ses œuvres,

quand nous arriverons aux salles de la sculpture moderne.

TINTORET (*Jacopo Robusti*, dit *il Tintoretto*, 1512-1594). Le fils du teinturier de Venise n'a été ni moins laborieux ni moins fécond que Titien, dont il fut d'abord le disciple, puis le rival ou du moins l'émule. D'une autre part, il a vécu plus de quatre-vingts ans, et travaillé jusqu'à la fin de sa vie, comme le prouve son portrait fait par lui-même à l'âge des cheveux blancs et de la barbe blanche. Ses œuvres sont donc en quelque sorte innombrables. Et cependant, sauf ce portrait et celui d'un homme inconnu, fort beaux tous deux, l'on peut dire hardiment que Tintoret n'a rien au Louvre. Son *Paradis* en figurines (n° 351) n'est qu'une esquisse, probablement l'une de celles qui lui servit de préparation pour cette immense et fameuse *Gloire du Paradis*, qu'il étendit sur le plafond de la salle du Grand-Conseil, dans le palais ducal, et qui n'a pas moins de 74 pieds de longueur sur 30 de hauteur. C'est bien, j'imagine, le plus vaste cadre que jamais peintre ait eu la tâche de remplir. Toutefois l'esquisse de Paris fut abandonnée, d'abord pour celle qu'on voit encore aujourd'hui dans le palais Mocenigo à Venise, puis pour celle que Velazquez rapporta d'Italie à Philippe IV. C'est cette dernière que Tintoret a reproduite dans son plafond.

Certes, les esquisses offrent, en général, un vif et juste intérêt, puisqu'on y surprend en quelque sorte la première pensée d'un grand génie créant une grande œuvre. Chez les puissants coloristes surtout, rien ne charme plus que ces premiers jets d'une intelligence prompte et rapide, à laquelle obéit une main habile et hardie. Mais, par malheur, notre esquisse de Tintoret, assez confuse et assez lourde, n'a pas même le mérite d'annoncer ou de résumer une véritable et complète peinture; son auteur l'a con-

damnée. Quant à la *Suzanne au bain*, placée pourtant dans le salon carré, et quant au *Christ mort entre deux anges*, ils furent peints sans doute pendant ces fièvres de travail, ces emportements d'exécution, qui firent donner à Tintoret le nom d'*il Furioso*. Pourrait-on reconnaître dans de tels ouvrages le maître éminent qui ambitionnait de réunir le *dessin de Michel-Ange et le coloris de Titien?* Y pourrait-on reconnaître, apprécier, admirer le puissant auteur du *Miracle de saint Marc* [1] ?

Véronèse (*Paolo Cagliari*, ou *Caliari*, de Vérone, 1528-1588). Si Titien ne nous a pas légué l'une de ses œuvres les plus vastes, les plus importantes, les plus merveilleuses ; si Tintoret, encore plus pauvrement partagé, n'apporte rien au concours ; en revanche, on peut dire que le troisième grand Vénitien, Paul Véronèse, est plus grand et plus complet à Paris qu'à Venise même. Expliquons en quelques mots d'où nous vient cette bonne fortune.

Dans le cours de sa vie, moins longue, mais non moins laborieuse et non moins féconde que celles de ses deux illustres prédécesseurs et rivaux, Véronèse a fait quatre ouvrages, qui, semblables entre eux, se distinguent de tous les autres par le genre du sujet et par l'ampleur inusitée de la composition. Ce sont quatre *Cènes* (ou *Cenacoli*), faites pour quatre réfectoires de moines : les *Noces de Cana* au couvent de San-Giorgio-Maggiore ; le *Souper chez Simon le Pharisien*, au couvent des pères Servites ; le *Souper chez Lévy* (devenu saint Matthieu), au couvent de San-Giovanni-San-Paolo ; et le *Souper chez Simon le Lépreux*, au couvent de San-Sebastiano ; tous à Venise.

[1] *Musées d'Italie*, pag. 176, 317 et 335 ; *Musées d'Espagne*, pag. 55 ; *Musées d'Allemagne*, pag. 107, 213 et 278.

Le sénat de la République fit présent à Louis XIV de la plus grande de ces quatre *Cènes*, les *Noces de Cana*. Sous l'Empire, les trois autres vinrent à Paris; mais deux d'entre elles, le *Souper chez Lévy* et le *Souper chez Simon le Lépreux*, furent ensuite restituées à Venise, qui les a placées, non plus dans des réfectoires de couvent, mais dans son *Académie des Beaux-Arts*, entre l'*Assomption* de Titien et le *Miracle de saint Marc* de Tintoret. Quant à la quatrième Cène, le *Souper chez Simon le Pharisien*, nous avons pu la conserver en face des *Noces de Cana*, parce que le gouvernement autrichien s'est contenté de prendre en échange un tableau de Charles Lebrun sur le même sujet, un *Repas chez le Pharisien*[1].

Nous avons donc à Paris la moitié des quatre grandes *Cènes* de Véronèse, et la meilleure moitié, puisque les *Noces de Cana* sont tenues pour supérieures aux trois autres, et le *Souper chez le Pharisien* pour la mieux conservée des quatre. Les *Noces de Cana*, d'ailleurs, ont la plus vaste dimension et réunissent le plus grand nombre de personnages. On sait que, sous prétexte de ces *Cènes* évangéliques, Véronèse peignait tout simplement les

[1] D'après le nouveau livret du Musée, ce serait cette dernière *Cène* que Louis XIV aurait reçue en présent du sénat de Venise, et les *Noces de Cana*, apportées à Paris sous l'empire, auraient été échangées contre le tableau de Lebrun. N'est-ce pas une erreur, une équivoque? Non-seulement la tradition constante désigne les *Noces de Cana* pour le cadeau fait à Louis XIV; mais les inventaires du siècle passé donnent le même nom au tableau de Véronèse, qui occupait alors la galerie d'Apollon. Enfin la similitude complète de sujet entre le tableau de Lebrun et celui de Véronèse (tous deux le *Souper chez le Pharisien*), échangés par les commissaires autrichiens et français, semble résoudre la question. Peu importe, au reste, l'origine de ces tableaux; l'essentiel, c'est que nous les ayons conservés.

festins de son époque, avec l'architecture et les costumes de Venise au XVIe siècle, avec concerts, danses, pages, enfants, bouffons, chiens et chats ; on sait aussi que les personnages rassemblés dans ces vastes compositions formaient d'ordinaire une réunion de portraits. Ainsi, parmi les convives des *Noces de Cana,* autour de Jésus, de Marie et des serviteurs qui voient avec une surprise joyeuse se changer en vin l'eau de leurs cruches, on a reconnu, ou cru reconnaître, François Ier, Charles-Quint, le sultan Soliman Ier, Éléonore d'Autriche, reine de France, Marie la Catholique, reine d'Angleterre, le marquis de Guast, le marquis de Pescaire, Vittoria Colonna, femme de ce dernier, etc. L'on a reconnu aussi, avec plus de certitude, dans le groupe de musiciens placés au centre de la longue table en fer à cheval, d'abord Paul Véronèse lui-même, habillé de soie blanche, assis et jouant de la viole ; puis son frère Benedetto Cagliari, debout, une coupe à la main ; puis Tintoret, jouant aussi de la viole, le vieux Titien jouant de la contre-basse et le Bassan (Jacopo) jouant de la flûte. Assurément toutes ces circonstances augmentent l'intérêt historique du tableau. Mais on pourrait dire qu'en lui ôtant les grandes et supérieures qualités qui distinguent un poëme pittoresque,—où doit régner l'unité, où doivent dominer la pensée, le style et l'expression propres au sujet,—peut-être placent-elles ces immenses toiles de Véronèse un peu au-dessous des œuvres analogues qu'ont laissées les plus grands maîtres de l'Italie, et de Venise en particulier ; par exemple, la *Cène* de Léonard, l'*École d'Athènes* de Raphaël, l'*Assomption* de Titien. D'une autre part, il faut remarquer que l'étendue démesurée du cadre, et le nombre inusité des personnages constituent,—pour disposer les groupes et diversifier les poses, pour répandre l'air et la lumière, pour éviter la confusion, la monotonie, l'abus des clairs ou des ombres,—de

4.

telles difficultés que l'imagination s'en épouvante. Ainsi, même en faisant toute réserve sur la manière de comprendre et de rendre les sujets, manière évidemment défectueuse comme contraire au sentiment religieux et à la vérité historique; même en dépouillant, si l'on veut, ces compositions de leurs noms évangéliques pour les appeler simplement des repas vénitiens; on ne peut trop louer, dans ces grandes *machines* de Véronèse, la somptueuse et magnifique ordonnance théâtrale, la beauté des encadrements d'architecture, la vérité et la variété des portraits, la recherche et l'élégance des ornements, la justesse et l'ampleur du dessin, le charme et la vivacité de sa couleur d'argent, opposée à l'or de Titien et à l'améthiste de Tintoret, enfin la connaissance profonde et la pratique consommée de toutes les qualités qui forment l'art de peindre.

Les *Noces de Cana* ont un développement d'environ dix mètres de largeur sur sept de hauteur. Si l'on excepte quelques rares peintures murales, telles que le *Jugement dernier* du vieux Orcagna au Campo-Santo de Pise, celui de Michel-Ange à la chapelle Sixtine du Vatican, ou le grand plafond de Tintoret au palais des Doges, si l'on s'en tient aux tableaux proprement dits, aux cadres qui se peuvent transporter, cette *Cène* de Véronèse est, je crois, la plus vaste toile que peintre ait couverte et animée des couleurs de sa palette. Sans ce voisinage, on pourrait encore appeler grandes d'autres compositions de Véronèse recueillies au Louvre, telles que l'*Évanouissement d'Esther devant Assuérus*, la *Suzanne au bain* qu'il fit après Tintoret, et les *Pèlerins d'Emmaüs*, après Titien. Cette dernière composition est une autre *Cène*, avec ses défauts manifestes et ses mérites non moins frappants. Il n'y faut pas chercher assurément le Christ ni ses disciples; comme Jésus et sa mère dans les *Noces de Cana*, le groupe saint forme ici la

moindre partie du tableau. Il n'en est pas le sujet, mais seulement le prétexte. Ce qu'il faut y chercher, c'est la famille du peintre assistant au souper de Jésus, Véronèse lui-même, sa femme, ses enfants, et jusqu'aux chiens de la maison. Par ces détails domestiques, par ces hors-d'œuvre que rachète et qu'ennoblit une merveilleuse exécution, ce tableau mal nommé s'élève au rang de chef-d'œuvre.

Mais ce n'est pas tout, et le Louvre, déjà si riche en grandes toiles de Paul Véronèse, possède encore quelques œuvres de l'autre genre, du genre tout opposé, où il excella de même, celui des tableaux de dimension fort petite et de très-fine exécution. En ce genre charmant, qui lui donne accès jusque dans les simples cabinets d'amateurs, Véronèse a rarement surpassé un *Calvaire* (n° 106) dont la composition, pourtant, est un peu vide et la toile trop peu garnie d'acteurs; et il a rarement égalé une *Vierge glorieuse* (n° 100), entre saint Georges et sainte Catherine. On suppose que ce ravissant bijou a pour sujet la présentation de saint Benoît à l'Enfant-Dieu par la Vierge-martyre d'Alexandrie. Ne fait-on pas erreur? et, dans ce personnage agenouillé, vêtu d'une longue robe cléricale, ne faut-il pas plutôt voir le commettant du tableau que le saint fondateur de l'abbaye du Mont-Cassin? En rappelant les usages de l'époque, et l'emploi si fréquent de cette forme de composition religieuse, on peut faire remarquer, en outre, combien ce personnage noir, en qui ne se trouve nulle recherche de beauté physique ou morale, est plus réel, plus vivant, plus *portrait* enfin que la Madone et son entourage de bienheureux. On peut rappeler aussi que Véronèse n'a point négligé ce troisième genre de peinture, comme le prouve, au Louvre même, le portrait d'une dame qui tient à la main son jeune fils jouant avec un petit chien. Ce beau portrait complète la part du peintre

de Vérone, le plus richement doté chez nous de tous les maîtres étrangers [1].

Les ÉLÈVES *de Titien, de Tintoret et de Véronèse*. Si l'on joint les imitateurs aux disciples directs, cette rubrique devrait comprendre le reste de l'école vénitienne. Mais au Louvre elle comprend fort peu d'ouvrages, et laisse de nombreuses lacunes. Commençons par les familles de ces trois illustres rivaux. Titien eut un frère aîné, Francesco Vecelli, devenu peintre assez tardivement, — un fils, Orazio Vecelli, mort de la peste sur la même couche que son vieux père, à l'âge d'environ cinquante ans, — un neveu enfin, Marco Vecelli, qui soutint le mieux le fardeau de ce grand nom; tous trois ses élèves et ses aides. Ils manquent tous trois à Paris. Tintoret eut un fils, Domenico Robusti, duquel on a dit qu'il suivait son père comme Ascagne suivait Enée dans l'incendie de Troie, *non passibus æquis*, mais qui cependant l'imita de fort près, — et une fille qu'il adora, Marietta Robusti, morte à trente ans, laissant une belle célébrité comme peintre de portraits. Ni Domenico, ni Marietta ne figurent sur notre catalogue. Enfin Paul Véronèse n'eut pas seulement pour l'imiter, pour l'aider, pour terminer les œuvres inachevées à sa mort, son frère Benedetto Cagliari; il eut aussi ses deux fils, Carletto et Gabriele; et si ce dernier quitta jeune encore la peinture pour le commerce, l'autre mourut par excès d'application et de travail, laissant, à vingt-six ans, des œuvres déjà si remarquables, que, fier de ce fils bien-aimé, son père lui prédisait un talent plus grand que le sien propre. Comme le frère, le fils et le neveu de Titien, comme le fils et la fille de Tintoret, Benedetto et Carletto Cagliari sont absents du Louvre.

[1] *Musées d'Italie*, pag. 176, 318, 323 et 338; *Musées d'Espagne*, pag. 57 et suiv.; *Musées d'Allemagne*, pag. 108, 279 et suiv.

Venons maintenant aux élèves des trois maîtres vénitiens. Jacopo Palma, le Vieux (*il Vecchio*)[1], n'a qu'un *Appel des bergers à la crèche de Béthléem*, page assez belle, d'ailleurs, pour avoir été signée du nom de Titien par quelqu'un qui ne voulait pas sans doute faire acte de faussaire, et qui croyait sincèrement en désigner ainsi le véritable auteur. C'est honorable pour le vieux Palma. Quant à Jacopo Palma, le jeune (*il Giovine*; 1544-1628), le fécond auteur de tant d'ouvrages demeurés à Venise (entre autres la fameuse allégorie *Il Caval della Morte*), ou passés à Munich, à Dresde, à Vienne, il n'en a pas un seul à Paris.

Plus heureux que les deux Palma, Bonifazio Bembi (vers 1500-vers 1562) a chez nous jusqu'à trois belles pages — parmi lesquelles une *Sainte Famille* (n° 82) entourée de sainte Madeleine, saint François et saint Antoine, — dont la vue explique comment ses ouvrages ont été d'habitude attribués à Titien, et comment aussi la gloire qui devait légitimement s'attacher à son nom s'est perdue dans l'immense célébrité de celui dont il fut le disciple ou l'imitateur. Avec quelques œuvres faibles, et, de plus, fort incertaines, de ces œuvres qu'on désigne sur les inventaires comme *attribuées* à un artiste, l'auteur éminent du

[1] L'époque de sa naissance et l'époque de sa mort sont également incertaines. Les uns le font naître en 1540 et mourir en 1588. Mais alors comment, avant d'entrer dans l'atelier de Titien, aurait-il pris les leçons de Giovanni Bellini, mort en 1516, et de Giorgion, mort en 1511? Le livret du Musée place sa naissance vers 1480 et sa mort vers 1548. Mais alors comment aurait-il été le maître de son neveu Palma le Jeune, né seulement en 1544, et comment aurait-il survécu à Titien, mort en 1576? C'est pourtant lui, et non son neveu, qui passe à Venise pour avoir terminé la dernière œuvre inachevée de Titien. L'on trouve donc, à reconstituer la biographie de Palma le Vieux, d'insurmontables difficultés, des dates et des faits qui se contredisent, qui s'excluent mutuellement.

Pêcheur de l'anneau de saint Marc, Pâris Bordone (1500-1570), ne peut être bien connu dans notre musée du Louvre. Il en est ainsi de Lorenzo Lotto, malgré sa *Femme adultère*, et plus encore de Morone, de Pordenone (Giovanni-Antonio Licinio), du Schiavone (Andrea Medola) et d'une foule d'autres qui ne sont représentés par aucun échantillon, certain ou douteux. Parmi cette troupe de maîtres secondaires tenant à l'école de Venise, un seul est à Paris, le *Vicentino* (Andrea Micheli, de Vicence, 1539-1614), parce qu'il eut, une fois en sa vie, l'occasion de peindre un tableau qui tient à l'histoire de France. Lorsqu'en 1574, Henri III, ayant déposé la couronne de Pologne, vint recueillir en France celle que laissait vacante la mort précoce de son frère Charles IX, il traversa Venise, et la république lui rendit de tels honneurs, qu'elle fit élever tout exprès un arc de triomphe par l'illustre Palladio, et qu'elle chargea Tintoret de peindre le prince, son hôte, dont le portrait est encore au palais ducal, dans la salle *de' Stucchi*. Elle chargea aussi le Vicentino de retracer sur la toile la *Réception* faite à Henri III, lorsqu'il aborda au Lido, entre le doge et le cardinal-patriarche. Ce tableau anecdotique est resté au palais ducal, mais l'esquisse, ou la répétition réduite, est venue à Paris, envoyée sans doute à Henri III lui-même.

CANALETTO (*Antonio Canale*, 1697-1768). Il faut donc, en continuant jusqu'au bout l'école vénitienne, passer, presque sans intervalle, de Véronèse au portraitiste, non plus des Vénitiens, mais de Venise. Si fécond qu'eût été Canaletto, quelque nombre d'ouvrages qu'il eût répandus dans le monde, notre Musée n'en avait pas encore un seul il y a trente-six ans. C'est en 1818 que fut faite enfin l'acquisition d'un de ses chefs-d'œuvre : la *Vue de l'église de la Madonna-della-Salute*, élevée sur les

dessins de l'architecte Longheno, à la cessation de la peste de 1630. Il est très-peu de pages aussi vastes, et très-peu d'aussi belles dans l'œuvre entière d'Antonio Canale. Peut-être n'en pourrait-on citer aucune qui égale cette vue de la *Salute*. Mais, en l'admirant comme elle mérite de l'être, on peut regretter qu'elle soit unique, et qu'à côté d'elle, il ne s'en trouve pas au moins une autre du neveu de Canale, Bernardo Belotto, qui partage avec son oncle le nom commun des Canaletti. On *suppose* bien, dans le livret, qu'une *Vue de la place Saint-Marc* et une *Vue du palais des doges* (n°s 114 et 115) sont de Bernardo Belotto. Mais cette supposition, plus qu'hasardée, ne pourrait être ratifiée par ceux qui connaissent les nombreux ouvrages que le second Canaletto a laissés en Angleterre, à Munich, à Dresde, à Vienne, à Saint-Pétersbourg et à Varsovie, où il mourut en 1780. Ces deux *Vues* de Venise sont plutôt de Giam-Battista Tiepolo, autre élève d'Antonio Canale, dont l'école est complétée par quelques bonnes pages de Guardi (*Francesco*, 1712-1793), qui a su se faire original dans l'imitation du maître.

BAROCCIO (*Federico*, 1528-1612). En retournant des Canaletti, qui terminent le cycle de l'école vénitienne, aux premiers maîtres de l'école bolonaise, je me vois contraint de m'arrêter un instant à Baroccio. Ce n'est pas assurément que je professe une grande estime pour ce peintre maniéré, aux petites idées et aux petits moyens, qu'on rattache à l'école florentine-romaine, bien qu'il se fût fait imitateur de Corrège, sans doute parce qu'il est né, comme Raphaël, dans la ville d'Urbin. Loin de là, et je ne puis concevoir la renommée qui s'est attachée à son nom jusqu'à ce point qu'une des salles de la galerie *Degl' Uffizi*, à Florence, s'appelle salle de Baroccio. Il est vrai que cette renommée trop haute a bien déchu, tandis que d'autres,

plus modestes, ont bien grandi. Mais le Baroche, comme on disait naguère, se trouve avoir dans le Musée du Louvre une *Madone*, adorée par saint Antoine l'ermite et sainte Lucie la patronne des yeux, qui est comme une heureuse exception parmi ses œuvres. Au lieu d'avoir pour tout mérite une facture molle et brillantée, elle se recommande par un grand style et par une forte exécution. Cette madone de Paris me semble au moins égale à la *Madonna del Popolo*, son chef-d'œuvre à Florence.

Et puisque Baroccio nous ramène à cette riche et glorieuse école florentine, nous dirons qu'elle devrait se terminer, au Louvre, par son dernier représentant, le successeur des Allori, celui qui, mêlant la touche patiente et minutieuse d'un Flamand au dessin d'un Italien, sur des sujets plus grands que son style, acheva de perdre, dans les petitesses de l'afféterie, la grande école commencée à Giotto, illustrée par Fra Angelico, Masaccio, Léonard, Michel-Ange, le Frate, Andrea del Sarto. Chose étrange, à peine croyable! Carlo Dolci (1616-1686) n'a pas une seule page au Louvre. Cependant ce n'est pas son nom qu'on a voulu proscrire, puisque le Louvre a recueilli la copie de son *Christ* de Dresde par sa fille Agnese Dolci. Une copie, voilà toute la part de cet artiste célèbre (plus célèbre, j'en conviens, qu'il ne l'a mérité), de cet artiste qui travailla et produisit beaucoup pendant une vie de soixante-dix ans, et qui a laissé dans le seul palais Pitti jusqu'à vingt-un ouvrages, sans compter ceux qu'on trouve aux *Offices* et dans plusieurs galeries du nord de l'Europe, à Munich, à Dresde, à Saint-Pétersbourg. Si les peintres des époques de décadence ne doivent jamais, pas plus que les poëtes, servir de modèles aux études, ils ont, placés près des maîtres véritables, des maîtres classiques, une incontestable utilité : celle de montrer les défauts, et les plus dangereux de tous, — les défauts aimables ou les

défauts de mode, — près des beautés austères, solides et éternelles. Le goût se forme à distinguer les uns des autres, et le talent s'épure à fuir ceux-là pour rechercher celles-ci. Carlo Dolci est utile à côté de Raphaël.

Les Carraches (*Lodovico Carracci*, 1555-1619, et *Annibale Carracci*, 1560-1609). En vain cherchons-nous au Louvre quelques traces de la vieille et primitive école bolonaise, contemporaine de la florentine au xiv^e siècle. En vain cherchons-nous Franco, Lorenzo Cristofano, Jacopo Avanzi, Simone *des Crucifix*, Vitale *des Madones*, Lippo le Dalmate, Marco Zoppo; tous sont absents. En vain demandons-nous des maîtres plus récents, plus connus, tels que le Flamand Denis Calvaert, dont l'école fut si féconde, ou Prospero Fontana, ou sa fille Lavinia, appelée à Rome et nommée peintre du pape Grégoire XIII. Nous avons vu récemment que Francia lui-même, le grand Francia, bien qu'au moins émule du Pérugin, n'avait pas un seul échantillon dans notre musée; et naturellement, ni son fils Giacomo, autre *pictor* et *aurifex*, ni son neveu Giulio, tous deux appelés aussi Francia, n'y occupent pas la moindre place. L'histoire de l'école bolonaise commence donc forcément, au Louvre, à l'époque de sa rénovation sous les Carraches.

Ce fut, à vrai dire, la rénovation de l'art italien tout entier; et l'on pourrait reprendre ici la question tant de fois posée : fut-ce une décadence, fut-ce un progrès? Pour répondre avec justesse, et avec justice, il faut savoir d'abord par quelle espèce de parallèle on veut décider la question. Certes, si l'on compare l'époque des Carraches au grand siècle de la peinture, à celui qui s'étend des commencements de Léonard à la fin de Titien et dont Raphaël marque le centre; si l'on observe qu'ils abandonnèrent le style simple et peut-être un peu uni-

forme de l'école florentine à laquelle appartenaient Francia et ses disciples immédiats, pour lui préférer l'emploi des grands effets pittoresques, substitués à la pureté de la forme et à la seule puissance de l'expression, il faudra bien répondre : décadence. Mais si l'on compare cette époque des Carraches à celle qui les avait immédiatement précédés ; si l'on se rappelle, d'une part, l'abus de cette manière libre, lâchée et expéditive, qui succédait à l'ampleur magistrale des grands Vénitiens, et négligeait toute étude sérieuse pour ne s'adonner qu'au simple maniement de la brosse ; d'une autre part, l'abus plus déplorable encore du style de Michel-Ange, où tombèrent tous ses imitateurs, qui ne semblaient plus voir dans la nature que la force exagérée, les raccourcis et les contorsions ; alors il faudra répondre : progrès,—ou du moins retour sensible, sinon complet, au vrai beau,—et renaissance de l'art. Est-il besoin d'appuyer cette opinion d'une démonstration en règle? Il suffirait de citer pour preuves les œuvres sorties de l'école des Carraches, les œuvres des maîtres et celles des disciples, plus grands que les maîtres. Et Paris peut nous fournir cette démonstration.

Louis Carrache, qui fut le vrai fondateur de l'école, puisqu'il dirigea les études de ses deux cousins, Augustin et Annibal, avant de les appeler à partager la direction de son académie, est une preuve éclatante que, même dans les arts, un travail assidu, obstiné, *labor improbus*, une volonté forte et persévérante, peuvent remplacer les dons naturels et la facilité instinctive. Les deux maîtres qu'il se choisit, Fontana à Bologne et Tintoret à Venise, lui conseillèrent d'abandonner la carrière d'artiste, le jugeant incapable d'y réussir jamais ; et ses camarades d'atelier l'appelaient *le bœuf*, non parce qu'il était le fils d'un boucher, mais à cause de la lenteur et de la lourdeur de son esprit, à cause aussi de son application constante,

opiniâtre, infatigable. Je ne puis résister au désir de répéter ici que Bossuet, dans sa jeunesse, reçut le même surnom de ses camarades de collége ; ils l'appelaient aussi, en jouant sur son nom, *bos suetus aratro*. Ce bœuf accoutumé à la charrue est devenu l'aigle de Meaux, et tous deux, Carrache et Bossuet, avaient prouvé par avance, la justesse de la définition que donna Buffon du génie : « Une grande puissance d'attention. »

Au Louvre, Louis Carrache se présente avec quatre à cinq toiles remarquables, entre autres une charmante *Madone* (n° 126), en petites proportions, et une vaste *Apparition de la Vierge et de Jésus à saint Hyacinthe*, qui est, au contraire, de proportions plus grandes que nature, suivant sa constante habitude pour les tableaux d'église, déplacés ainsi de leur vrai point de vue quand on les descend des hautes nefs pour les ranger contre les murs d'une galerie. On reconnaît, dans ces œuvres, de hautes et solides qualités, et, sinon un complet retour au beau simple et sévère de la grande époque, au moins l'heureux abandon des excès, des abus, des fautes de goût qui marquaient, dans l'époque intermédiaire, une précoce décadence.

Il est bien regrettable que, pour compléter cette éminente famille des Carraches, notre musée n'ait pas le moindre *spécimen* d'Augustin (1557-1602). Bien que ce frère aîné d'Annibal n'ait pas joui d'une longue vie, bien qu'il ait été d'abord orfévre, puis graveur, avant que son cousin Louis en eût fait un peintre, cependant ses tableaux ne sont pas d'une extrême rareté ; et certes ils méritent partout une place honorable, une place élevée, si l'on en juge par les deux belles compositions qu'a recueillies le musée de Bologne, une *Assomption*, où il avait à lutter contre le chef-d'œuvre de Titien, et une *Communion de saint Jérôme*, dont il donna le sujet et l'ordonnance à

Dominiquin, qui ne l'a vaincu qu'en l'imitant. Ces tableaux sont venus tous deux à Paris, lorsqu'on y apporta, sous l'empire, les plus précieuses dépouilles de l'Italie. C'est dire assez en quelle estime ils étaient tenus.

Quant au fécond Annibal, autre fils d'un pauvre tailleur, fait peintre aussi par son cousin le fils du boucher, et qui, dans une vie moindre d'un demi-siècle, a fait une œuvre immense, sa part est plus considérable au Louvre que celle d'aucun maître d'aucune école (Rubens excepté). Elle se compose de vingt-six cadres. C'est beaucoup, et nous ne saurions les mentionner seulement par les titres qu'ils portent. Mais nous recommandons spécialement, parmi les sujets sacrés, une vaste *Apparition de la Vierge à saint Luc et à sainte Catherine*, dans la forme, la manière et les proportions colossales de celle de Louis Carrache, avec un style plus grandiose peut-être, et une exécution plus énergique ; puis une charmante *Madone* (n° 136), appelée la *Vierge aux Cerises;* puis une autre *Madone* (n° 137), plus charmante encore, qu'on nomme le *Silence de Carrache*, parce que Marie veille sur son fils endormi ; puis une *Résurrection du Christ,* en demi-nature ; puis un *Martyre de saint Étienne,* en figurines ; de sorte que toutes les proportions possibles sont représentées, et chacune avec le *faire* particulier qui lui convient. Nous recommandons aussi, parmi les sujets profanes, deux paysages animés et deux pendants appelés la *Chasse* et la *Pêche*. Ils sont précieux, quoique fort assombris, parce qu'ils rappellent, dans leur genre, leur forme et leur touche, les six célèbres *lunettes* (cadres ronds) du palais Doria, à Rome, et parce qu'ils prouvent aussi que c'est bien Annibal Carrache qui a donné, d'abord à Dominiquin, puis, par cet intermédiaire, à notre Poussin, l'idée et l'exemple du paysage historique. Nous lui devons donc, sur ce point, la reconnaissance avec l'admiration.

Dominiquin (*Domenico Zampieri*, dit *il Domenichino*, 1581-1641). Illustrée déjà précédemment par une famille d'orfèvres, celle des Francia (Raibolini), l'école bolonaise semble s'être uniquement recrutée parmi les artisans. Louis Carrache était fils d'un boucher; Augustin et Annibal, d'un tailleur, comme Andrea del Sarto; leur meilleur élève fut, comme Masaccio, fils d'un cordonnier. On dirait que cette humble origine lui laissa une invincible timidité, qui se retrouve dans le caractère général de ses œuvres, aussi bien que dans son propre caractère et dans les actions de sa vie. C'est la hauteur du style, comme celle du cœur, qui a manqué à Dominiquin. On ne la rencontre guère que dans celles de ses œuvres qui ne sont point à lui complétement, dans celles où il imita ses devanciers, le *Meurtre de saint Pierre de Vérone*, fait après Titien, et presque simplement retourné, et la *Communion de saint Jérôme*, faite après Augustin Carrache.

Au Louvre, Dominiquin est beaucoup plus grand, sans nul doute, dans ses petites toiles que dans ses grandes. Il est vrai que, parmi dix à douze cadres qui portent son nom, nous n'avons aucune de ses compositions célèbres; et certes, ni *David jouant de la harpe*, ni *Armide et Renaud*, ni *Timoclée devant Alexandre* (où le soldat qui porte l'enfant de Timoclée est copié d'un bas-relief antique), ne peuvent nous donner seulement l'idée du *Martyre de sainte Agnès*, ou de la *Notre-Dame du Rosaire*, restés à Bologne dans la pinacothèque, ni moins encore de cette admirable *Communion de saint Jérôme*, qui, mise en pendant de la *Transfiguration* au musée du Vatican et parmi les mosaïques de Saint-Pierre de Rome, a mérité de partager ainsi le trône de l'art. Bornons-nous donc à chercher Dominiquin, pour l'admirer sincèrement et pleinement, dans une belle *Sainte Cécile* (n° 494), qui rappelle les fameuses fresques de l'église Saint-Louis des

Français, à Rome, où il a retracé toute l'histoire de cette patronne des musiciens, — dans la *Punition d'Adam et d'Ève*, le *Ravissement de saint Paul*, l'*Apparition de la Vierge à saint Antoine de Padoue*, trois pages d'une très-fine et très-délicate exécution, — dans le *Triomphe de l'Amour*, charmante et précieuse miniature, qui mérite bien les honneurs du salon carré, — enfin dans ses deux paysages historiques où se voient les *Combats d'Hercule contre Cacus et Acheloüs*, lesquels, bien que devenus très-sombres, comme ceux d'Annibal Carrache, marquent plus évidemment encore, par le sujet, par le style, par le faire, la voie ouverte à Poussin, qui dépassa ses modèles en marchant sur leurs traces [1].

Dominiquin est complété au Louvre par son habile imitateur Leonello Spada, auteur d'un *Concert* et d'un vigoureux *Martyre du géant saint Christophe*, qu'il a eu soin de signer pour qu'il ne leur arrivât point, comme aux ouvrages de Luini ou de Bonifazio, d'être confondus parmi ceux du maître.

GUIDE (*Guido Reni*, 1575-1642). Il me semble que Guide n'a jamais atteint la hauteur où s'est quelquefois élevé son condisciple sous les Carraches, Dominiquin. Par exemple, pour prendre entre eux le terme de comparaison qu'ils ne pourraient récuser ni l'un ni l'autre, la grande *Notre-Dame de la Pitié*, de Guide, qui passe pour son chef-d'œuvre de haut style, n'égale point la *Dernière Communion de Saint-Jérôme*; et même au musée de Bologne, leur commune patrie, Guide me paraît vaincu par Dominiquin, qui ne peut y montrer cependant l'ouvrage tenu pour son chef-d'œuvre. Mais, dans une

[1] *Musées d'Italie*, pag. 105 et suiv., 223 et suiv., 230, 231 et 290; *Musées d'Allemagne*, pag. 114 et 241.

vie plus longue et plus paisible, Guide a été plus fécond. Peut-être aussi a-t-il été plus égal, du moins pendant la première partie de sa vie d'artiste, avant cette manière pâle et délavée qu'il adopta plus tard, croyant sans doute s'approcher ainsi plus près de Véronèse pour lequel il s'était engoué, et qui, plus expéditive, lui fournissait plus de ressources pour alimenter la folle passion du jeu, dont sa vieillesse fut troublée jusqu'à la misère et à l'abandon. Pour être convaincu de sa fécondité, il suffit de voir le Louvre, où le nombre de ses œuvres égale presque celui des œuvres de son maître Annibal Carrache. Nous répéterons encore : c'est beaucoup. On y remarque un *David vainqueur de Goliath,* fort bizarrement accoutré en page du xvi^e siècle, avec toqué à plumes, pourpoint et hauts-de-chausse, mais d'une beauté et d'une vigueur de touche qu'il n'a jamais surpassées. Il existe plusieurs répétitions de ce *David,* dont l'une est au musée même. On y remarque aussi le *Christ remettant les clefs de l'Église à saint Pierre,* grande toile où l'on sent que Guide abandonnait la forte et rude manière de Caravage pour se rapprocher de Corrége ; — deux *Madeleines;* — une tête d'*Ecce Homo,* cent fois répétée et copiée ; — puis, dans le genre profane, un *Enlèvement d'Hélène,* très-célèbre et très-célébré dès le vivant du peintre, une allégorie qui veut montrer l'*Union de la couleur et du dessin,* et quatre vastes compositions sur l'*Histoire d'Hercule,* en proportions plus grandes que nature, parmi lesquelles il s'en trouve une, l'*Enlèvement de Déjanire par le centaure Nessus,* qu'a popularisée la belle gravure de Bervic[1].

[1] *Musées d'Italie*, pag. 107 et suiv., 230 et 291; *Musées d'Espagne,* pag. 65 et suiv.; *Musées d'Allemagne,* pag. 143, 220 234 et 283.

ALBANE (*Francesco Albani*, 1578-1660). En visitant une galerie publique, on peut éprouver deux espèces de regrets : celui d'un vide absolu, d'une complète absence ; —nous l'avons déjà maintes fois exprimé ;—et celui d'une abondance inutile, disproportionnée ;—nous l'exprimons à présent. Certes, c'était beaucoup, c'était trop peut-être que vingt-six cadres pour Annibal Carrache, que vingt cadres pour Guide. Mais ces maîtres, du moins, ont de la variété dans les sujets, dans les dimensions, dans le style, dans la touche. C'est trop certainement que vingt-deux cadres pour l'*Anacréon de la peinture*. Albane est à peu près toujours le même ; chacun de ses ouvrages semble une répétition de quelque autre déjà connu ; en outre, sa réputation, longtemps exagérée par la vogue et l'engouement, s'est convertie en un abandon qui touche au mépris, qui tourne à l'injustice contraire. Qu'on ait d'Albane quelques sujets saints, de ceux qu'il a traités rarement, et par exception, tel que le *Baptême du Christ* et les deux *Vierges dans la gloire* du musée de Bologne ; qu'on ait ainsi ses deux *Repos en Égypte* (n^{os} 4 et 5) ; passe, malgré l'identité du sujet, et même celle de la composition. Qu'on ait également quelques échantillons choisis des sujets mythologiques, qu'il traita plus communément et où il excella davantage ; par exemple, la *Toilette* et le *Repos de Vénus*, ou les *Amours désarmés*, ou *Adonis conduit à Vénus par les Amours* (n^{os} 9, 10, 11 et 12) ; passe encore. Albane est là tout entier, avec toutes les qualités aimables, tous les mérites gracieux que peut promettre son nom.

Mais pourquoi, bon Dieu ! trois *Actéons métamorphosés en cerfs?* que peuvent-ils prouver, sinon la fécondité stérile d'un artiste, qui, travaillant jusqu'à son extrême vieillesse en se répétant toujours, eut le tort de survivre à son talent et à sa renommée ? Et pourquoi ce lot énorme

de vingt-deux cadres pour le *Peintre des petits Amours?*
En vérité, cette richesse excessive est presque aussi déplorable que la pauvreté dont nous avons souvent gémi, dont nous gémirons encore, pour des noms plus grands, plus illustres, plus dignes d'être offerts en modèles. Une maison dépourvue de certains meubles désirables, nécessaires, sera-t-elle riche et bien garnie parce qu'on la remplira de futilités, et de futilités toutes semblables? il en est de même d'une galerie publique. Soixante-huit cadres pour Annibal Carrache, Guide et Albane, ne représentent vraiment pas soixante-huit articles d'un catalogue, mais seulement trois peintres de la même école, ce qui est fort différent. Ah! si notre musée pouvait faire des échanges; s'il pouvait donner les trois quarts de ces soixante-huit tableaux bolonais, même en augmentant cette pacotille de quelques autres qu'il serait facile de désigner, pour avoir seulement un Francia, un Bellini, un Tintoret, un Velazquez, un Albert Durer, ou pour accroître la trop petite part d'autres grands maîtres insuffisamment représentés, avec quelle joie les vrais amateurs souscriraient à de tels contrats! et combien les jeunes artistes trouveraient à gagner au change! mais on a ces tableaux, on les garde; ils font nombre sur un livret, comme des plats de carton dans un festin[1].

GUERCHIN (*Giovanni-Francesco Barbieri*, dit IL GUERCINO, *le Louche*, 1591-1666). Voici encore une bien grande part, quinze pages, et pour un autre Bolonais, il est vrai très-fécond aussi. Sans avoir été l'élève direct des Carraches, Guerchin se rattache évidemment à leur école par la direction de ses études, par le choix de ses modèles, par la manière enfin, et l'on doit le tenir pour condisciple de

[1] *Musées d'Italie*, pag. 110 et suiv.

Dominiquin, d'Albane et de Guide. Ces quatre noms célèbres, ajoutés à ceux des trois Carraches, et augmentés de leurs propres imitateurs, comme les rivières de leurs affluents, suffisent assurément pour faire absoudre les maîtres, et pour donner à la rénovation dont ils furent les promoteurs une place distinguée dans l'histoire de l'art. Guerchin, toutefois, s'est fait une manière propre dans le style général, surtout par l'emploi des clairs et des ombres. Généralement ses tableaux semblent éclairés comme si la lumière tombait d'en haut sur les objets, comme s'il avait peint dans un atelier obscur, recevant le jour par un soupirail. À ce trait caractéristique, ses ouvrages sont faciles à reconnaître.

C'est avec Guide que Guerchin a le plus de points de ressemblance ; c'est avec lui qu'il est partout en rivalité, au Louvre comme ailleurs, et non-seulement dans la recherche des effets de clair-obscur (au moins tant que Guide les rechercha), mais jusque dans le choix, la nature et l'arrangement des sujets. Par exemple, sa grande composition des *Saints protecteurs de Modène* (qui est une *Vierge glorieuse* adorée par saint Géminien, saint Jean-Baptiste, saint George et saint Pierre de Vérone) rappelle directement la *Notre-Dame de la Pitié* de Guide, où se trouve aussi, sous le groupe céleste de Marie et des anges, le groupe terrestre des cinq bienheureux patrons de Bologne. Cette composition, bien qu'un peu copiée de l'autre, qui lui est antérieure[1], me semble la plus belle et la plus importante des quinze toiles de Guerchin que nous avons au Louvre. Elle approche, sans l'égaler cependant, de la fameuse *sainte Pétronille*, dont l'original est l'honneur du musée capitolin, dont la copie est l'honneur des mosaïques de Saint-Pierre à Rome. La *Résurrection de*

[1] Celle de Guide est de 1616 ; celle de Guerchin, de 1651.

Lazare, comme il arrive trop souvent dans les œuvres de Guerchin, est un sujet confus, sans noblesse et sans grandeur, mais d'un beau dessin dans les détails et d'un coloris prodigieux par la puissance et l'effet, où se retrouvent pleinement les qualités de celui qu'on surnomma le *Magicien de la peinture*. C'est comme l'opposé du *Lazare* de Jouvenet, qui déploie dans l'ensemble une pompe toute théâtrale, et qui peint les détails en décoration. Le même blâme sur le style et le même éloge sur l'exécution peuvent s'adresser au *Repentir de saint Pierre* devant la Vierge, à la *Salomé* recevant la tête de saint Jean-Baptiste, où le bourreau est vraiment une personnification superbe, enfin à *Loth enivré par ses filles*, sujet biblique, j'en conviens, mais fort vilain à coup sûr, et fort peu religieux si la religion est la morale épurée, que Guerchin, cependant, a souvent traité, bien qu'il fût religieux luimême jusqu'au mysticisme et à l'extase. Mais celle de ses œuvres à Paris qui me semble mériter tout éloge, sans mélange d'aucun blâme, c'est la *Vision de saint Jérôme* en figurines (n° 53). On peut dire de cet excellent tableau, comme de la *Vision d'Ézéchiel* où Raphaël a mis tant d'élévation et d'ampleur, qu'il est très-grand, bien qu'il soit très-petit. Combien de vastes et prétentieuses compositions mériteraient qu'on retournât pour elles les termes du compliment[1] !

Mola (*Francesco*, 1612-1668). Deux peintres, appartenant tous deux à la décadence de l'école bolonaise, comme Carlo Dolci à celle de l'école florentine, Pierre de Cortone et Carle Maratte à celle de l'école romaine, ont porté le

[1] *Musées d'Italie*, pag. 109 et suiv., 247 et suiv., et 291; *Musées d'Espagne*, pag. 66; *Musées d'Allemagne*, pag. 220 et 284; *Musées d'Angleterre*, etc., pag. 20, 125, 197 et 306.

nom de Mola. Tous deux aussi ont quitté les hauts sujets d'histoire, sacrée et profane, pour la peinture anecdotique. Mais le premier, Francesco, nourri de l'imitation des Vénitiens, a gardé plus d'élévation et de vigueur. Le second, Giam-Battista, sans doute Français d'origine, car on le nommait Mola di Francia (et ce n'est point, assurément, parce qu'il restait fidèle au style du vieux Francia de Bologne), simple imitateur d'Albane, laissa descendre aux puériles finesses de la touche l'école rapidement dégénérée des Carraches. Nous n'avons au Louvre que le premier Mola. Sa part est suffisante, et, ce qui vaut mieux encore, très-choisie. Il serait difficile de rien rencontrer dans son œuvre qui surpassât deux pendants pris au poëme du Tasse, *Herminie gardant les troupeaux*, et *Herminie secourant Tancrède*; et rien peut-être qui égalât une *Vision de saint Bruno* et un *saint Jean-Baptiste prêchant dans le désert* (n°s 272 et 270). Comme tous les ouvrages des temps de décadence, ce *saint Jean* est une très-faible composition, qui reste loin d'un si austère sujet. Il serait tout à fait déplacé dans une église. Mais la finesse des tons et la grâce de la touche en font un charmant tableau de salon.

CARAVAGE (*Michel-Angelo Amerighi*, da Caravaggio, 1569-1609). Nous avons été de Louis Carrache à Mola pour ne pas interrompre l'école bolonaise. Il faut maintenant revenir un peu en arrière dans les dates, pour rencontrer un artiste qui ne peut être oublié ni passé sous silence, mais qu'on ne sait trop comment classer dans l'une des écoles ouvertes jusqu'à lui, et que son originalité met en dehors de toutes ces écoles. Lombard de naissance, non de goût, tenant par ses études (je ne dis point par ses maîtres, puisqu'il ne voulut point en avoir) aux écoles vénitienne et bolonaise, dont il est en quelque sorte

mi-parti, menant, enfin, à travers l'Italie, une vie errante et vagabonde à laquelle le condamnait son caractère brutal et farouche, Caravage se fit une manière toute personnelle, inconnue avant lui, qui se perpétua dans l'Espagnol Ribera, dans le Français Valentin, dans l'Italien Manfredi.

Il n'est pas facile de le connaître et de l'étudier complétement au Louvre, où nous n'avons pas une seule de ses œuvres d'élite. Dans la *Mort de la Vierge*, qu'il fit cependant pour une église, celle *della Scala in Trastevere* à Rome, on voit sur-le-champ l'absence de tout style religieux, de toute noblesse, même mondaine, bien plus, l'absence des caractères traditionnels communs à tous les sujets sacrés. C'est un de ces tableaux de commande qu'il peignit sans vocation, sans goût, sans connaissances acquises, dont il faudrait d'abord supprimer le nom historique et le remplacer par un titre vulgaire, pour les rendre seulement acceptables. Qui gît sur cette couche, exhalant le dernier soupir? La mère du Christ au milieu de ses apôtres? Non, une vieille Bohémienne au milieu d'un groupe d'hommes de sa tribu, bizarrement accoutrés d'oripeaux. Son *Concert*, sa *Diseuse de bonne aventure*, son portrait d'un grand maître de Malte en armure de guerre, montrent beaucoup mieux l'homme et l'artiste. C'est un maçon devenu peintre en voyant peindre des fresques dont il avait préparé le plâtre humide sur les murailles; c'est un peintre resté maçon, inculte, illettré, faisant profession de mépriser l'antique, d'insulter Raphaël, qui, ne voulant d'autre modèle que la nature, étudiait la nature triviale et grossière; mais qui, du moins, dans sa fougueuse exécution, atteignit à une énergie, à une puissance, à une vérité dont le seul défaut peut-être est leur propre excès.

PIERRE DE CORTONE (*Pietro Berrettini*, da Cortona, 1596-1669). Au grand mouvement de l'école bolonaise

répondit, dans l'école romaine, un autre essai de rénovation de l'art italien ; mais si petit sous tous les rapports que, simple temps d'arrêt sur la pente de la décadence, il ne produisit que deux maîtres qui ne purent élever leur style au-dessus du sujet anecdotique, et qui ne laissèrent aucun élève. L'un de ces maîtres est Pierre de Cortone, dont le Louvre réunit cinq à six ouvrages, l'*Alliance de Laban et de Jacob*, la *Nativité de la Vierge*, *Sainte Martine*, etc.

L'autre est

CARLE MARATTE (*Carlo Maratta*, 1625-1713), à peu près aussi riche à notre Musée que Pierre de Cortone, et dans les œuvres duquel on peut distinguer,—outre une *Nativité*, esquisse de la grande fresque sur le même sujet qu'il peignit pour le pape au palais de Monte-Cavallo,— son propre portrait, et plus encore celui de Marie-Madeleine Rospigliosi. Comme, après Pierre de Cortone et Carle Maratte, il n'y eut plus, pour les remplacer en Italie, que le Saxon Raphaël Mengs, on peut bien appeler ces deux peintres les *derniers des Romains*. Ce nom dit au juste leur rôle dans l'histoire de l'art, et marque aussi la nature de leur talent, lueur mourante de l'école où resplendit Raphaël et qui s'éteignit avec eux.

SALVATOR ROSA (1615-1673). Comme nous l'avons fait à propos de l'école vénitienne et de l'école bolonaise, nous pourrions nous plaindre que le Louvre n'eût pas le moindre souvenir de la primitive école napolitaine, et qu'il fallût en commencer l'étude à Salvator, c'est-à-dire lorsqu'elle finissait. Rien de *Giottino* (Tommaso di Stefano), qui reçut ce beau nom de *Petit Giotto* pour s'être approché du grand, ni de Nicol' Antonio del Fiore, ni de son gendre Antonio Salario, célèbre, et justement, sous le

nom du *Zingaro* (le Bohémien), ni enfin d'aucun des vieux maîtres appelés *Trecentisti*, parce qu'ils florissaient dans le xiv^e siècle, dont les dates se marquent entre 1300 et 1400. Rien non plus, dans l'époque suivante, des deux Donzelli (Ippolito et Pietro), ni d'André de Salerne (Andrea Sabatino), ni de Micco Spadaro (Doménico Gargiuoli), qui a si bien rendu quelques traits de l'histoire napolitaine, la *Peste de Naples*, en 1656, la *Révolte de Mazaniello*, en 1647, etc. Tout ce qui précède ou accompagne Salvator, ce sont deux petites toiles sans importance du Josépin (Giuseppe Cesari, nommé aussi le *cavalier d'Arpino*), un *saint Sébastien* du *cavalier Massimo* (Stanzioni), qu'on appela le *Guide napolitain*, parce qu'il imita ce maître Bolonais, et un *Martyre de saint André* du Calabrais (Mattia Preti, *il Calabrese*), qu'on aurait pu nommer avec autant de raison le *Guerchin de Naples*, tant il se fit à son tour imitateur habile et fidèle du peintre de Cento.

C'est à Caravage que ressemble Salvator Rosa, non par l'imitation servile assurément, mais par sa vie aventureuse, son caractère mobile et emporté qui réagissait sur son talent, et aussi par sa manière de voir et de reproduire la nature. Malgré les lourds et frappants défauts de Caravage, Salvator ne l'égala point lorsqu'il voulut essayer de la haute histoire, parce que, sans avoir un style beaucoup plus noble, il ne put acquérir ni autant de clarté dans la composition, ni autant de vigueur dans le rendu des objets et des personnages. Si l'on ôtait, par exemple, à son *Apparition de l'ombre de Samuel à Saül* le titre qu'elle porte, on n'empêcherait point pour cela, tout en masquant le défaut de noblesse, de sainteté, de style propre, que ce ne fût une composition très-confuse et de très-faible exécution. Salvator, il faut l'avouer, a pleinement échoué dans tous les sujets historiques, même ceux

qui ont joui d'une célébrité temporaire, comme la *Conjuration de Catilina* du palais Pitti. Ne le cherchons donc pas dans cette *Ombre de Samuel*. Ce n'est pas non plus dans une grande *Bataille antique* (n° 360) que Salvator se relève à son vrai niveau. Ce mot d'antique, et les nécessités d'arrangement qu'il entraîne, l'ont évidemment déconcerté et refroidi, sans lui enlever son plus habituel défaut, la confusion. C'est plutôt dans un simple *Paysage animé* (n° 361) qu'il prend pleinement sa revanche. Pour montrer quelque repaire de bandits, une nature sauvage et tourmentée, des rochers abruptes, des torrents écumeux, des arbres pliés sous le vent ou frappés par la foudre, il se sent à l'aise, et déploie ses vraies qualités[1].

Ce paysage manque toutefois d'un pendant. Il faudrait, en face, une *Marine* de la même espèce, une mer bouleversée par la tempête, pour que Salvator fût représenté au Louvre sous les deux meilleurs aspects de son talent. Mais que dirons-nous de son compatriote et contemporain Luca Giordano (1632-1705), le fecond, l'inépuisable Luca Giordano? Quoi! cet homme qui reçut dès son enfance, car il peignait à huit ans, le surnom de *Fa-presto* dont il resta digne toute sa longue vie, qui remplit de ses œuvres toutes les églises et tous les palais dans le royaume de Naples et dans celui des Espagnes, cet artiste d'une célérité fabuleuse, qui a vaincu tous les artistes, même Rubens, par l'abondance comme par la rapidité de ses travaux, Luca Giordano enfin n'a que deux ou trois petites toiles à Paris! Encore n'en faut-il compter qu'une seule, *Mars et Vénus* en figurines (n° 208), qui vaille la peine qu'on la recherche et qu'on l'étudie. Les autres sont brossées avec

[1] *Musées d'Italie*, pag. 179 et 277; *Musées d'Espagne*, pag. 72; *Musées d'Allemagne*, pag. 117 et 222; *Musées d'Angleterre et de Russie*, pag. 24 et 307.

tant de prestesse et si peu de soin qu'on peut bien les appeler des tableaux de pacotille. Sans doute, il serait fort inutile d'entasser au Louvre des amas d'œuvres du *Fà-presto* comme à l'Escorial ou au *Buen-Retiro* de Madrid ; nous rappellerions aussitôt, et à plus juste titre encore, les observations faites à propos d'Albane. Cependant, à tout prendre, l'auteur de la *Consécration du Mont Cassin*, qui est à Naples, et de la *Descente de Croix*, qui est à Venise, mériterait d'avoir au musée de Paris quelqu'une des innombrables compositions où il a laissé le témoignage de sa prodigieuse mais funeste agilité d'esprit et de main. Ce serait un exemple, une leçon ; l'on y verrait, par la rencontre, par l'union, s'il se peut ainsi dire, de ses mérites et de ses défauts, que, pour faire un artiste, comme nous l'avons dit ailleurs, il faut, outre les dons naturels, deux qualités de la tête et du cœur : la réflexion et la dignité.

Solimène (*Francesco Solimena*, 1657-1747). Avec un *Adam et Ève* épiés par Satan (sujet que Titien a traité et répété), avec un *Héliodore chassé du temple* (sujet de la principale fresque de Raphaël dans celle des *Chambres* du Vatican qui se nomme *Stanza di Eliodoro*), Solimène complète un peu Luca Giordano, dont il fut le meilleur disciple. Mais que trouve-t-on dans ces deux pages, qui appellent par leurs titres de si terribles comparaisons ? L'imitation d'un imitateur, la décadence de la décadence.

Nous ne pouvons terminer les écoles italiennes sans consacrer une mention très-honorable au Génois Castiglione (*Giov.-Benedetto*, dit *il Greghetto*, 1616-1670). Il fit, comme le Bassan, des tableaux d'animaux sous prétexte de tableaux d'histoire, avec cette différence que, non

content d'en reproduire l'exact portrait, il a coutume de les mettre en scène, et de leur donner, comme aux hommes mêmes, l'expression des passions diverses qui les animent ; s'aidant, d'ailleurs, d'une touche heureuse, où les plus fines nuances se mêlent à la plus grande hardiesse du pinceau. Le Louvre a plusieurs de ses œuvres importantes (du n° 160 au n° 167.) On regrette de ne pas trouver auprès de lui le Milanais Londonio, qui, en l'imitant, s'est fait un nom dans la peinture des animaux. On regrette aussi l'absence totale de Michel-Ange Cerquozzi (qu'on appelle communément Michel-Ange des Batailles parce qu'il commença par l'imitation du Bourguignon Jacques Courtois), devenu et resté le plus habile des Italiens dans la peinture des fruits. Il serait intéressant de comparer, d'une part, le Greghetto et Londonio avec Paul Potter, Albert Cuyp ou Adrien Van de Velde ; de l'autre, Cerquozzi avec David de Heem, Van Strek ou Van Huysum : l'Italie avec les Flandres, dans les genres identiques.

ÉCOLES ESPAGNOLES.

Ce n'est plus seulement du regret, c'est une véritable honte que nous éprouvons en écrivant l'intitulé de ce chapitre. Nos lecteurs français vont l'éprouver comme nous.

L'Espagne compte pour le moins six écoles de peinture : celles de Tolède, de Valence, de Séville, de Grenade, de Cordoue et de Madrid. On pourrait, à la rigueur, y joindre les écoles de Badajoz et de Saragosse. Mais laissât-on de côté ces deux dernières, et même réunît-on en une

seule les trois écoles andalouses; il en resterait encore quatre principales; Tolède, Valence, Séville et Madrid. Or, sous ce nom: *Écoles d'Espagne*, le catalogue du musée compte quatorze numéros. C'est donc pour toute l'Espagne (en prenant nos comparaisons dans le musée même; et sans les étendre aux galeries étrangères) la moitié du nombre des ouvrages d'Albane, le tiers de celui des ouvrages de Rubens. N'est-ce pas une pauvreté déplorable, et n'ai-je pas raison de dire que l'on sent quelque honte à mettre ce misérable chiffre *quatorze* sous un titre qui promet tant d'abondance et de richesse? Dans le catalogue du Louvre, entre l'Italie et les Flandres, le chapitre des écoles espagnoles ressemble aux dernières sourates du Koran, qui n'ont plus que deux ou trois versets, lorsque les premières en avaient deux ou trois cents.

Poursuivons séparément la revue des écoles de l'Espagne.

C'est à celle de Tolède, — cette vieille capitale des rois goths, redevenue capitale des rois de Castille depuis qu'en 1085 Alphonse VI la reprit aux Arabes, jusqu'à ce qu'un caprice de Philippe II, ou plutôt une vengeance contre la ville des *Comuneros*, la dépossédât au profit d'une bourgade voisine,—que se rattachent les origines de l'art espagnol, avant qu'il prît son essor par l'imitation de l'art italien. A cette école appartiennent, en effet, — et sans remonter aux informes essais des temps antérieurs,— Antonio del Rincon, le peintre des rois catholiques Isabelle et Ferdinand, Pedro Berruguete, père du grand Alonzo, lequel fut triplement artiste comme Michel-Ange, Iñigo de Comontés, et Gallegos, qui semble être, sans l'avoir étudié ni connu, un imitateur d'Albert Durer. A cette école appartiennent aussi, dans une époque postérieure, avec des procédés moins imparfaits, des talents plus avancés, plus souples et plus mûrs, Blas de Prado, Sanchez Cotan, Mayno,

le Grec Domenico Théotocopuli, nommé *el Greco*, et Luis Tristan, enfin, qui couronne en la terminant la primitive école de Castille, comme Murillo, un peu plus tard, marqua tout à la fois le faîte et la fin de l'école d'Andalousie.

De tous ces maîtres, pas un seul ne figure sur le catalogue du Louvre, et l'école de Tolède n'est représentée chez nous que par un artiste qu'on y peut rattacher à la rigueur, mais qui cependant n'est point né dans cette ville, qui n'y est point mort, et qui n'y a point vécu : Luis Moralès, de Badajoz (1509-1586). Sous son nom figure un seul ouvrage, *Jésus portant sa croix*. Encore cette page unique n'est-elle probablement qu'une répétition de Moralès, qui fut souvent imité et copié, et auquel on attribue avec une générosité trop facile tous les *Ecce homo* livides et décharnés, toutes les *Mater dolorosa* dont les joues sont creusées et les paupières rougies par des pleurs éternels. Ce n'est pas seulement pour le choix habituel de ses sujets, ni même pour la haute expression de douleur religieuse qu'il sut donner aux figures du Christ et de Marie; c'est aussi pour la fine et savante dégradation des demi-teintes, pour la délicatesse et la fluidité de son pinceau, que le beau surnom de *divino* lui fut décerné par ses contemporains; et ceux qui ont rencontré, admiré, quelques-unes de ses œuvres authentiques, se montrent moins prompts à prodiguer le nom du *divin Moralès*.

L'école de Valence, qui eut la gloire d'introduire et de répandre dans l'Espagne entière l'imitation de l'Italie, de produire ainsi la plus complète et la plus heureuse rénovation du vieil art national, mérite à ce titre d'être appelée la mère des écoles de Séville et de Madrid. Qu'avons-nous au Louvre pour la représenter? Vainement on cherche son fondateur Juan de Joanès (Vicente Juan Macip), cet illustre disciple des œuvres de Raphaël, qui approche,

balance, égale quelquefois son divin modèle, et qui est le premier de cette génération d'artistes formée aux leçons de l'Italie dont Murillo fut le dernier, formant entre eux tout le cycle de la grande peinture espagnole, qu'on voit se dérouler entre son commencement et sa fin dans le court espace d'un siècle et demi. Vainement on cherche les deux Ribalta, Francisco et Juan, qui suivirent les traces de Joanès dans le style, mais en ôtant au travail du pinceau sa simplicité naïve et patiente pour lui substituer plus d'aisance et d'ampleur. Et l'on ne trouve pas davantage les deux Espinosa, Geronimo Rodriguez et Jacinto Geronimo, qui ont tâché de réunir dans leur manière, le dernier surtout, la gravité et la correction des Lombards avec le coloris des Vénitiens. De Joanès, des Ribalta et des Espinosa, les places sont absolument vides.[1]

Seul, José de Ribera (1588-1656) représente Valence, où il avait étudié, encore enfant, sous Francisco Ribalta, mais qu'il abandonna dès sa première jeunesse pour habiter Rome d'abord, puis Naples, et se faire Italien, comme notre Claude et notre Poussin. Et Ribera, seul Valencien au Louvre, n'est représenté que par un seul échantillon, lui qui, des ouvrages de son infatigable pinceau, a rempli toutes les galeries et tous les cabinets de l'Europe. Encore est-ce fort récemment que son *Adoration des Bergers* fut cédée à la France par le roi de Naples, en échange des tableaux que les troupes napolitaines avaient pris ou détruits dans l'église Saint-Louis des Français à Rome. Jusque-là sa place était restée vide également.

Assurément cette *Adoration des Bergers* est une page à la fois forte et charmante, et qui mérite une place élevée dans l'œuvre entière de son auteur. Elle a même, entre

[1] *Musées d'Espagne*, pag. 114 et suiv., 249 et suiv., 287 et suiv.

autres qualités, le mérite d'être rare et curieuse, car elle appartient évidemment à l'époque où Ribera, s'inspirant de Corrége, adoucit, par une certaine grâce de style, une certaine suavité d'exécution, la manière hardie, énergique et sombre qu'il avait empruntée à Caravage. Comme il resta peu de temps dans une telle disposition d'esprit, on ne rencontre pas aisément les ouvrages qui proviennent de cette courte phase de sa vie d'artiste. Mais, bien que rendue plus précieuse par cette circonstance, l'*Adoration des Bergers*, étant seule au Louvre, a le tort grave de faire connaître Ribera dans son exception et non dans sa manière habituelle, non dans la vraie nature de son caractère et de son talent. Il faudrait donc pouvoir mettre en regard de cette page calme et suave à la Corrége une page énergique et bouillante à la Caravage, quelque *Descente de Croix*, comme celle du couvent de San-Martino à Naples, quelque *Martyre de saint Barthélemy*, comme celui du musée de Madrid, tout au moins quelque tête d'*Apôtre* ou de *Philosophe mendiant*, comme il s'en voit partout. C'est là qu'on reconnaîtrait à quel point, dans l'exécution matérielle de ses œuvres, et dans son style tout *réaliste*, tout opposé à l'idéal, Ribera a porté l'audace, la force, l'éclat et la solidité[1].

L'école de Grenade, capable un moment de rivaliser avec celle de Séville, fut illustrée à la fois par Juan de Sevilla, Niño de Guevara, Pedro de Moya, celui qui transmit à Murillo les leçons de Van Dyck qu'il avait été prendre à Londres, et surtout par Alonzo Cano, que l'on a nommé le Michel-Ange espagnol, non certes pour la nature du génie et la grandeur des œuvres, mais au moins pour

[1] *Musées d'Italie*, pag. 180, 294 et 299; *Musées d'Espagne*, pag. 118 et 169; *Musées d'Allemagne*, pag. 77 et 332; *Musées d'Angleterre*, etc., pag. 109 et 285.

l'universalité des talents. Fils d'un artisan quelque peu artiste, d'un charpentier qui travaillait aux ornements des églises, Alonzo Cano voulut arriver à composer lui seul un *rétable* de maître-autel, avec ses colonnes, ses statues et ses tableaux. Pour cela, il se fit architecte, sculpteur et peintre; et si lui-même semblait donner la préférence aux ouvrages de son ciseau, à ses sculptures en bois, ce sont pourtant ses tableaux, plus connus, plus répandus, qui le portent sur la première ligne des maîtres de son pays. Par l'exquise pureté du dessin, la naïveté toujours accompagnée de noblesse, le bon goût, l'harmonie, ainsi que par la soigneuse perfection du travail, remarquable surtout dans la difficile exécution des mains et des pieds et dans l'ingénieux plissement des draperies, Alonzo Cano se recommande à ce point qu'il semble tenir, entre Murillo et Ribera, une sorte de milieu, correct, élégant, plein de charmes. D'une autre part, bien qu'il ait partagé sa vie entre des travaux divers, les œuvres de son pinceau ne sont pas demeurées très-rares; le musée de Madrid, par exemple, a rassemblé de lui sept tableaux, et l'on en trouve d'autres même à Munich et à Saint-Pétersbourg. Le Louvre cependant n'a rien d'Alonzo Cano, ni d'aucun maître de Grenade [1].

La petite école de Cordoue revendique avec orgueil le savant Pablo de Cespedès, qui fut archéologue et poëte en même temps que peintre, qui écrivit le *Parallèle de la peinture et de la sculpture anciennes et modernes*, puis ensuite le beau poëme de la *Peinture*, resté malheureusement inachevé, en même temps qu'il remplissait d'œuvres excellentes le collége des jésuites de sa ville natale. Cordoue se vante aussi de compter, parmi les successeurs

[1] *Musées d'Espagne*, pag. 147 et 180; *Musées d'Allemagne*, pag. 79.

de Cespedès, un autre peintre-écrivain, Palomino, qui a voulu se faire le Léonard et le Vasari de l'Espagne, en réunissant dans son *Museo pictorico*, d'une part, des leçons sur toutes les parties et tous les procédés de l'art de peindre, d'une autre, des notices biographiques sur les principaux artistes de son pays.

Comme Polomino, sans être assurément ni Vasari, ni Léonard, vaut mieux néanmoins par son livre que par ses très-médiocres tableaux, et réussit mieux à enseigner l'art par des préceptes que par des modèles, ainsi qu'il arrive aux temps de décadence ; — comme, à la suppression de l'ordre par Charles III, les jésuites enlevèrent de leur collége une douzaine de pages capitales laissées là par Cespedès, telles que le *Serpent d'airain*, l'*Enterrement de sainte Catherine, sainte Ursule*, etc. ; que, pour mieux en dissimuler la provenance, ils ôtèrent à ces tableaux jusqu'au nom de leur auteur, et que, depuis lors, les ouvrages authentiques de Cespedès sont d'une extrême rareté, à ce point que Madrid n'en a recueilli qu'un seul, l'*Assomption*, à l'Académie de San-Fernando, et que Cordoue n'en a conservé qu'un seul autre, la *Cène*, dans sa mosquée-cathédrale ; — il est impossible de reprocher au Louvre l'absence de Palomino et de Cespedès. Mais on peut la regretter du moins, et dire de Cordoue comme de Grenade : Encore rien.

L'école de Madrid va-t-elle du moins, par une heureuse compensation, remplir tant de vides, et faire succéder l'abondance à la misère ? Elle est riche et féconde, en effet, puisqu'elle a successivement compté dans son sein, — outre Alonzo Berruguete et Gaspar Becerra, moins peintres que statuaires, — l'habile portraitiste et familier de Philippe II, Pantoja de la Cruz; le sourd-muet Navarrete, appelé *el Mudo*, disciple éminent de Titien ; puis les Caxès, les Carducho, les Castello, les Rizi, tous d'origine

italienne; puis Pereda, Leonardo, Escalante, Cerezo et une foule d'autres, Espagnols de race; puis les élèves de Velazquez, tels que son gendre Mazo-Martinez, son esclave Pareja et son digne imitateur Carreño; puis Claudio Coello, qui fut en Espagne, comme Carle Maratte en Italie, le *dernier des Romains;* puis enfin, tout récemment, l'étrange et vigoureux Goya, dont tous les artistes connaissent du moins et apprécient les belles caricatures à l'eau-forte. Eh bien, quand nous cherchons au Louvre cette école de Madrid, nous trouvons, pour toute fortune, un *Buisson ardent* de Francisco Collantès (1599-1656). Encore cet unique *spécimen* est-il simplement un paysage, beau d'ailleurs et intéressant, bien qu'il soit loin d'avoir l'importance et le mérite de la *Vision d'Ézéchiel sur la résurrection de la chair,* du même Collantès, que le Buen-Retiro a cédée récemment au *Museo del Rey.* A l'école de Madrid il faut donc ajouter encore : Rien, rien, rien.

Reste l'école de Séville, la plus renommée par les maîtres, la plus importante par les œuvres, l'honneur et la gloire de l'Espagne. Là, si le vide n'est pas absolu, combien de lacunes pourtant, de celles qui se regrettent et ne se peuvent pardonner! Interrogeons le catalogue, regardons les murs de la galerie. Que trouve-t-on des fondateurs de cette école célèbre entre toutes, Pedro Campaña (Pierre de Champagne), Luis de Vargas, Juan de las Roellas? Que trouve-t-on des prédécesseurs et contemporains de Velazquez et de Murillo, — comme Francisco Pacheco, maître et beau-père du premier, autre peintre-écrivain, qui a laissé des poésies agréables et un *Art de la peinture* resté longtemps élémentaire et classique en Espagne, — comme les trois Castillo, Agustin, Juan et Antonio, — comme les trois Herrera, père et fils? Cependant Herrera le Vieux (Francisco Herrera el Viejo, 1576-1656), qui abandonna le pre-

mier les formes un peu froides et timides de l'imitation romaine pour se jeter et jeter toute l'école dans un genre plus hardi, plus fougueux, plus approprié au génie de sa nation, a laissé des ouvrages aussi nombreux qu'estimés. Que trouve-t-on même de Francisco Zurbaran (1598 vers 1662), ce vigoureux peintre de la vie du cloître et des mœurs ascétiques, qui sut trouver aussi la grâce et l'élégance de la vie mondaine? Quoi! rien de Zurbaran! Mais il est aujourd'hui très-connu, très-célèbre, et, dans le cours d'une vie assez longue, toujours laborieuse, il a produit tant d'ouvrages divers, qu'il est très-facile, encore à présent, non-seulement d'en rencontrer, mais de les choisir. Faut-il une preuve de cette assertion? Lorsque le roi Louis-Philippe envoya des commissaires en Espagne pour lui former une galerie avec les dépouilles des couvents détruits et des palais de grands seigneurs ruinés, les œuvres de Zurbaran furent les plus nombreuses, et certainement aussi les meilleures, de toute cette collection, vendue depuis aux enchères publiques. Comment donc le Musée du Louvre n'a-t-il pas acquis quelques-unes de ces toiles, si belles et si précieuses pour la plupart, si dignes de prendre et de conserver désormais une place honorable dans l'un des grands sanctuaires de l'art?

Deux noms restent seuls pour l'école de Séville, deux illustres émules, Velazquez et Murillo. Le premier, don Diego Rodriguez de Silva y Velazquez (1599-1660), n'apporte au concours que trois petits cadres : une réunion de dix à douze personnages, portraits en figurines, simple esquisse, probablement destinée à préparer un tableau, ou du moins simplement peinte en esquisse, et déparée par de fort gauches restaurations; — le portrait en buste d'un ecclésiastique, auquel le livret donne un nom propre et le titre de doyen du chapitre de Tolède, avec une petite légende historique en manière de certificat,

mais duquel bien des amateurs contestent la douteuse authenticité, et qui ne serait, en tous cas, qu'un très-ordinaire et très-faible ouvrage de Velazquez;— enfin le portrait, bien supérieur, vraiment authentique et vraiment beau, mais seulement à mi-corps aussi, de la jeune infante Marguerite, seconde fille de Philippe IV, qui épousa l'empereur Léopold, six ans après que sa sœur aînée, Marie-Thérèse, eut épousé Louis XIV [1].

Voilà tout. Velazquez est représenté à Paris par une tête d'enfant. Certes, il n'est pas facile, même au musée d'une riche et puissante nation, d'acquérir un des grands ouvrages de Velazquez, puisque, devenu le peintre en titre, le familier, l'ami de Philippe IV, dès son arrivée à Madrid en 1623, et jusqu'à sa mort, il n'a travaillé que pour son royal maître, et lui a laissé son œuvre entière. C'est donc à Madrid seulement, depuis que le *Museo del Rey* a rassemblé toutes les dépouilles des palais royaux, que l'on peut bien connaître et bien admirer l'illustre auteur des *Fileuses*, des *Buveurs*, de la *Forge de Vulcain*, de la *Prise de Bréda*, et d'une foule de portraits, presque tous historiques, en buste, en pied, à cheval, en groupes, qui le placent au premier rang du genre, l'égal incontesté de Holbein, de Titien et de Van Dyck. Toutefois, soit par les cadeaux de Philippe IV et de ses successeurs aux autres rois ou princes de l'Europe et aux courtisans favorisés, soit par la détresse des grandes maisons espagnoles, réduites à vendre jusqu'à leurs portraits de famille, soit enfin par les vols et les pillages de la guerre, qui n'ont pas même épargné les résidences de la royauté, bien des œuvres de

[1] Ce petit portrait de l'infante Marguerite est probablement celui qui donna lieu au célèbre tableau de la Famille de Philippe IV, appelé, depuis Luca Giordano, la *Théologie de la peinture*.

Velazquez, sinon les plus considérables et les plus fameuses, ont pu sortir de l'Espagne, et se répandre dans l'Europe. Lorsqu'on a vu le *Belvédère* de Vienne, l'*Ermitage* de Saint-Pétersbourg, les galeries publiques ou privées de l'Angleterre, et certains cabinets d'amateurs, même à Paris, qui montrent avec orgueil des œuvres de Velazquez supérieures à celles du Louvre ; lorsqu'on a vu mettre en vente, à Paris même, une certaine *Dame à l'éventail*, que le musée n'a point recueillie, et qu'il a peut-être laissé sortir de France, on a le droit de dire que Velazquez pourrait y tenir une place plus digne à la fois de la France et de lui.

Cette absence presque totale est ici doublement fâcheuse. Velazquez n'est pas seulement un grand maître, dans le sens habituel de ce mot, par le génie, le talent, la science, le succès, et toutes les qualités qui portent un artiste au rang de chef d'école. Il est encore un grand maître, et l'un des plus grands, et le plus grand même sous un important rapport, en prenant ce mot dans le sens de professeur, d'instructeur en l'art de peindre. Expliquons-nous : d'une part, c'est par la seule vue de ses œuvres muettes, et leur étude intelligente, qu'un élève peut recevoir les leçons d'un maître qui n'existe plus ; de l'autre, on recommande sans cesse aux élèves, et par-dessus tout, la sévère imitation de la nature, cet invariable modèle que n'altèrent jamais ni les caprices de la mode, ni les erreurs des manières individuelles, ni les règles arbitraires des écoles successives. Or, personne n'a fait de la nature une étude plus continuelle, plus générale, plus approfondie, plus heureuse que Velazquez ; personne n'a porté plus loin le sens et le *rendu* de la réalité, à ce point qu'on a pu dire de lui, avec toute justice : « il a su peindre jusqu'à l'air ; » et personne n'est arrivé, par des procédés plus simples, plus clairs, plus habiles, au résultat le plus vrai, à l'illusion la plus complète, alors que l'art semble s'effacer pour laisser

paraître la nature elle-même. Si la vue seule des objets ne suffit pas pour apprendre les procédés d'exécution qui servent à les reproduire sur la toile; s'il faut plutôt la vue de cette reproduction des objets par l'art, et si cette science du *rendu* est principalement en honneur dans notre époque où le *réalisme* triomphe de l'idéal, où le vrai se préfère au beau, Velazquez est assurément un merveilleux professeur en peinture. C'est ce que savent bien tous les jeunes artistes, qui, pour le copier, pressent continuellement leurs chevalets autour du portrait de la petite infante Marguerite. Il serait temps qu'on leur fournît de nouveaux modèles de ce maître préféré[1].

MURILLO (*Bartolomé-Esteban,* 1618-1682), qui n'eut point de charge au palais, et ne s'approcha de la cour qu'une fois dans sa jeunesse, pour étudier les chefs-d'œuvre que renfermaient les résidences royales dont Velazquez lui ouvrit l'accès, Murillo n'avait point affermé son pinceau à un royal protecteur. Resté en pleine possession de son indépendance, chargé de commandes par les chapitres, les couvents, les grands seigneurs, laborieux comme l'est un artiste dont la vie entière se passe dans son atelier, et doué d'une fécondité presque aussi miraculeuse que celle de son compatriote Lope de Vega, que Cervantès appelait un *monstre de nature,* Murillo travailla sans relâche, quarante ans pour le public, et ses œuvres, en se répandant comme objet de commerce par toute l'Europe, ont dès longtemps répandu sa juste renommée, et popularisé son nom. Il n'est pas étonnant, dès lors, que sa part au Louvre soit plus grande que celle de tout autre maître espagnol.

[1] *Musées d'Espagne,* pag. 124 à 136; *Musées d'Italie,* pag. 241; *Musées d'Allemagne,* pag. 78 et 208; *Musées d'Angleterre,* etc., pag. 21, 120 et 286.

6.

Cependant elle n'est guère que le dixième de sa part à Madrid ou à Séville ; et plusieurs galeries, même au nord de l'Europe, peuvent se vanter d'être plus riches que la nôtre en œuvres de Murillo. Telles sont, par exemple, celles de Munich et de Saint-Pétersbourg, la dernière surtout, qui réunit à dix ou douze pages authentiques du grand Sévillien, quelques ouvrages des peintres espagnols dont nous regrettons la totale absence au Louvre, Moralès, le *Greco*, Luis Tristan, Juan de Joanès, les Ribalta, le *Mudo*, Pablo de Cespedès, Alonzo Cano, Zurbaran, Carducho, Carreño, Claudio Coello, etc.

Peut-être faut-il encore diminuer la faible part qu'on a faite à Murillo, dans le Musée de la France, en retranchant de ses œuvres une madone avec l'Enfant-Dieu (n° 547) qui se nomme là *Vierge au Chapelet*. Imitation flagrante, ou même simple copie, — par Miguel Tobar, Menesès-Osorio, Villavicencio, ou quelque autre élève, — d'une des nombreuses madones qu'a peintes Murillo, celle-ci est vraiment trop dure de contours et de touche pour qu'on puisse facilement l'accepter comme œuvre de sa main. Le *Jésus au jardin des Oliviers* et le *Jésus à la colonne*, peints tous deux sur de légères tablettes de marbre blanc, en très-petites figurines, sont remarquables parmi ces charmantes miniatures, dans le travail fin et délicat desquelles il semble avoir cherché quelquefois à se reposer, par le contraste, du large et ardent travail des grandes compositions. La rareté s'ajoute donc au mérite pour donner un double prix à ces deux pendants.

Un bonheur plus grand encore, c'est que, dans la mince portion du fécond Murillo, l'on peut du moins prendre une idée des trois manières qui le caractérisent. Au rebours de tous les peintres qui ont changé ou varié leur méthode et leur style, à commencer par Raphaël, Murillo n'a pas eu successivement, et suivant les phases de sa vie,

ces trois manières que les Espagnols appellent *froide, chaude* et *vaporeuse* (*fria, calida y vaporosa*); par une qualité qui lui fut toute personnelle, et qui forme chez lui un trait distinctif, il les posséda toutes ensemble, pendant toute sa vie, sachant les employer alternativement, et d'une façon tranchée, ou même les mêler en certaines proportions, suivant le genre du sujet qu'il avait à produire. Ainsi les scènes de la vie réelle, qu'il empruntait quelquefois aux légendes de couvents, et d'habitude à la vie *picaresque*, celle des jeunes mendiants, vagabonds et voleurs, des Lazarille de Tormès et des Guzmán d'Alfarache, étaient traitées, ainsi que les portraits, dans le genre froid; les miracles et les mystères, dans le genre vaporeux, surtout pour les cadres de médiocre proportion; enfin, les extases de saints, dans le genre chaud. Et ces deux derniers genres, le chaud et le vaporeux, se mêlaient fréquemment dans les sujets compliqués, à double scène, où se trouvaient en opposition des vues de la terre et des vues du ciel.

Pour la manière froide, il est difficile de rencontrer, dans l'œuvre entière de Murillo, un meilleur, un plus parfait échantillon que le *Jeune mendiant* (n° 534) qui, accroupi sur les dalles de la prison ou d'un galetas, entre une cruche et un panier de fruits, occupe les loisirs de sa solitude forcée à faire sous ses haillons une chasse aux ongles, ou, comme dit plus clairement un ancien inventaire, « à détruire ce qui l'incommode. » C'est le sublime du genre trivial, et si les quatre fameux pendants de Munich surpassent notre petit *Mendiant*, c'est seulement parce qu'ils réunissent chacun trois ou quatre personnages, garçons, filles et chiens. Ici et là, ce sont des chefs-d'œuvre de vérité naïve, spirituelle, bouffonne et attendrissante, qui divertissent jusqu'au rire, et touchent jusqu'aux larmes.

Trois sujets de la vie céleste reportent Murillo sur les hauteurs de l'art. Sa *Conception de la Vierge* (n° 546)[1], traitée dans le genre chaud, n'est guère remarquable que par un groupe de cinq portraits nichés dans un angle du cadre, et la figure principale semble un simple accessoire de cet *ex-voto* de famille. Il est facile de voir que Murillo a mis plus de hâte que de soin à l'exécution de ce sujet, très-commun et presque banal dans son œuvre, à ce point que ses compatriotes l'ont appelé dès son vivant le *peintre des Conceptions* (*el pintor de las Concepciones*).

Cette circonstance, — la banalité du sujet, — dont l'exemple et la preuve étaient déjà sous les yeux, aurait dû tout d'abord mettre en garde contre l'engouement subit, irréfléchi, incroyable partout ailleurs qu'en France, qu'a produit une seconde *Conception* (n° 546 bis), récemment achetée à grand fracas, et à grands frais aussi, des héritiers du maréchal Soult. On l'a payée le prix énorme de 615,000 francs, tandis que, dans un marché provisoire, où tout le bénéfice était de son côté, le maréchal avait cédé au roi Louis-Philippe, pour 500,000 francs, cette *Conception* d'abord, puis le *saint Pierre aux Liens*, puis le *Jésus guérissant un paralytique*, œuvre d'une bien autre importance et d'une bien autre beauté ; tandis qu'il avait vendu au duc de Sutherland, pour une somme égale, et en outre d'un tableau cru de Velazquez, les deux magnifiques pendants qui réunissent l'*Abraham devant les trois anges* au *Retour de l'Enfant prodigue*, l'un des plus merveilleux ouvrages de Murillo, et, si je ne m'abuse, le

[1] On a donné en Espagne le nom de *Concepciones* à des sujets qui représentent, dit-on, symboliquement la conception immaculée, mais que nous appellerions plutôt des *Assomptions*, puisque ce sont des Vierges triomphantes, montant aux cieux sur des nuages, au milieu d'un chœur d'anges et de chérubins.

plus beau de tous ceux qui sont sortis d'Espagne. Cette seconde *Conception* est, il est vrai, très-supérieure à la première, et Dieu me garde de prétendre, avec quelques ultra-critiques, toujours sévères et mécontents, qu'elle ne méritait pas d'entrer au Louvre. Je veux même qu'elle mérite d'entrer au Salon carré. Mais enfin, la banalité du sujet fût-elle pleinement rachetée par les mérites de l'exécution, il est vrai aussi que cette belle toile est déparée par une foule de *repeints*, jusque dans les groupes d'anges, jusque sur le visage de la Vierge. Pourquoi donc a-t-elle atteint ce prix exorbitant et que n'avaient jamais prononcé les criées d'une vente mobilière ? Il a fallu, dit-on, la disputer, l'enlever à une foule de riches prétendants, l'Espagne entre autres, qui voulait reprendre à tout prix le chef-d'œuvre de son peintre. Mais, outre que l'Espagne n'a guère de trésors à prodiguer en caprices, quel caprice pouvait-elle avoir pour un tableau quelconque de Murillo? Ne s'en trouve-t-il pas cinquante dans les trois collections de Madrid (le *Museo del Rey*, le *Museo nacional*, l'*Academia de San Fernando*), et de tous les genres, tels que les *Medios-Puntos* (hémicycles), la *sainte Élisabeth de Hongrie*, le *Martyre de saint André*, le *Jésus au Mouton*, le *Christ en croix*, les deux *Annonciations*, les *Extases* de saint Bernard, de saint Augustin, de saint François, de saint Ildephonse, etc., etc. ? Ne s'en trouve-t-il pas un nombre égal à Séville, soit dans la cathédrale, tels que la grande *Vision de saint Antoine de Padoue*, ce charitable et courageux disciple de saint François d'Assise, soit dans le musée provincial formé de l'ancien couvent des Capucins, tels qu'un autre *saint Antoine de Padoue*, plus petit, mais peut-être encore supérieur par sa prodigieuse exécution, et le *Moïse frappant le rocher*, gravé récemment, et la *Multiplication des pains*, qui a reçu le nom populaire de *pan y peces* (pain et poissons), et le *saint*

Félix de Cantalicio, que les Espagnols disent peint avec du lait et du sang (*con leche y sangre*), et la Madone appelée *de la Servilleta,* et enfin une *Conception* même, une admirable *Conception,* qui passe pour la perle de toutes ces toiles, presque identiques de forme et d'expression, qui ont fait appeler Murillo *el pintor de las Concepciones?* Quel besoin l'Espagne pouvait-elle donc éprouver de posséder une *Conception* de plus ?

Je demanderais volontiers : Quel besoin si pressant Paris même avait-il de cette *Conception,* pour qu'on en donnât un prix inconnu jusqu'à présent dans le commerce des objets d'art? Non-seulement il possédait déjà l'une des *Conceptions* si nombreuses, si communes; mais, ce qui est plus décisif, il possédait aussi, dès le temps de Louis XVI, et pouvait montrer avec un bien plus légitime orgueil une œuvre capitale de Murillo, dans son plus haut style, et dans sa plus excellente manière, celle où se réunissent le genre chaud et le genre vaporeux. Cette œuvre, qui devrait occuper au Salon carré la place de l'ancienne *Conception,* pour faire le procès à la nouvelle, c'est le tableau n° 548, que le catalogue nomme la *Sainte Famille,* et qu'il ferait mieux, je crois, de nommer la *Trinité.* Ce nom de *Sainte Famille,* en effet, tel que l'usage l'a consacré depuis Raphaël, n'indique ni le spectacle des cieux ouverts, ni l'intervention des deux autres personnes de la divine Triade, le Père et l'Esprit, dans les actions du Fils fait homme. Semblable par le sujet, par la disposition générale, par les détails mêmes et les accessoires, au grand tableau que la *National-Gallery* de Londres a récemment acheté moyennant 5,000 guinées (environ 130,000 fr.)—et qui est aussi une *Trinité,* bien qu'on l'appelle aussi une *Sainte Famille,* — le nôtre l'égale encore par l'ampleur de la composition réunissant les scènes de la vie mortelle et de l'éternelle vie, par la majesté du symbole annonçant la mission rédemptrice du

Sauveur, enfin par la merveilleuse beauté de l'exécution en toutes ses parties. Du tableau de Paris, comme du tableau de Londres, on peut dire qu'il serait difficile, impossible peut-être, de trouver hors de l'Espagne une plus grande œuvre du coloriste prodigieux, du poëte idéal, de l'artiste inspiré, qui, par opposition à Velazquez, le *peintre de la terre*, mérite d'être appelé le *peintre du ciel* [1].

ÉCOLE ALLEMANDE.

Si l'école espagnole, riche comme on sait de maîtres et d'œuvres, est pauvre dans notre Louvre à ce point que toute sa part est comprise sous quatorze numéros, que faut-il dire de l'école allemande, et de quel terme nommer sa profonde misère? Mieux vaudrait, en vérité, même en perdant les quelques rares et misérables échantillons que l'on a comme honteusement mêlés et égarés au travers de l'école flamande-hollandaise, supprimer absolument du catalogue le nom de l'école allemande. Son néant serait peut-être moins apparent, moins sensible et moins honteux.

Sans doute on ne saurait exiger que le Louvre eût recueilli, en si petite quantité que ce fût, des œuvres de la vieille école de Cologne et de la vieille école de Prague, lesquelles, nées aussi de l'imitation byzantine, et contemporaines des premières écoles italiennes de la Renaissance, remontent l'une et l'autre jusqu'au XIV^e siècle; car les monuments de ces deux écoles, antiques mères de l'allemande, et de la flamande aussi par leur fille de Bruges, sont

[1] *Musées d'Espagne*, pag. 139 et suiv., 164, 170 et suiv.; *Musées d'Allemagne*, pag. 79 et suiv., 239 et 332; *Musées d'Angleterre*, etc., pag. 23 et suiv., 120, 124 et 288.

d'une extrême rareté, même dans les pays dont elles ont honoré le nom. Mais serait-ce trop demander au musée de la France que d'y chercher quelques-unes des œuvres allemandes appartenant à l'époque, plus rapprochée de nous d'au moins deux siècles, qui vit naître les écoles de Nuremberg, d'Augsbourg et de Dresde, qui vit fleurir des hommes tels qu'Albert Durer, Holbein et Lucas Kranack? Quoi! ce grand nom d'Albert Durer n'est pas même écrit sur le catalogue! De cet artiste illustre, qui, peintre et graveur également renommé, cultiva aussi l'architecture, la sculpture et les lettres; de ce génie grave et profond, bon mais fort, et quelquefois terrible, qui personnifie si bien l'art et le caractère allemands, notre musée n'a pas un tableau, pas une esquisse! Quand on a parcouru les musées de l'Allemagne, quand on s'est prosterné,—à la Pinacothèque de Munich, devant la *Descente de croix* et la *Nativité*, devant les *apôtres* Pierre, Paul, Jean et Marc, qu'on nomme d'habitude les *quatre tempéraments*, devant les portraits d'Albert Durer, de son père, de son frère et de son maître,—au Belvédère de Vienne, devant ces grands poëmes qui s'appellent les *Martyrs chrétiens* et la *Trinité* (ou plutôt la *Religion chrétienne*),—on déplore profondément un vide si regrettable, et je devrais dire—en songeant à l'âge de notre musée, commencé il y a trois siècles et demi, et à l'âge du musée de Munich, ouvert en 1836—un vide si impardonnable. La faute est évidente, manifeste, avouée même : ce nom d'Albert Durer, absent du catalogue, est inscrit parmi les plus fameux, dans le couronnement du grand salon d'honneur. *Habemus confitentem reum*. Mais ici, faute confessée ne peut être pardonnée qu'après une pleine et éclatante réparation [1].

[1] *Musées d'Allemagne*, pag. 17, 25 et suiv., 177 et suiv. et 368; *Musées d'Espagne*, pag. 79.

A défaut du Raphaël de l'Allemagne, nous avons une petite page de son Pérugin, le vieux Michaël Wohlgemuth (1434-1519); c'est un *Christ devant Pilate*, en figurines, où l'on voit poindre le style et la manière de l'éminent disciple par qui furent illustrées leur commune patrie et l'école qui porte le nom de Nuremberg. Mais,—sauf une table à compartiments, où le cabaretier de Francfort, Hans Beham, a retracé divers épisodes de la vie du roi David pour le cardinal-duc de Mayence, Albert d'Autriche,—nous n'avons rien des élèves d'Albert Durer restés fidèles à ses leçons et au style allemand, Burgkmaïr, Altdorfer, Kulmbach, Schaeuflelein, Feselen, etc.; seulement un *saint Marc*, à mi-corps, de Grégoire Penz (1500-1550), mais fait à l'époque où, comme plusieurs autres disciples d'Albert Durer, abandonnant le maître et sa manière, il s'était fait, autant que possible, Vénitien à Venise. Ce n'est donc pas, à proprement parler, un ouvrage de l'école allemande.

Il est permis de s'étonner encore que l'on ne trouve point au Louvre Martin Schœngauer (ou Martin Schœn, appelé en France, par un renversement de ses noms, le Beau Martin); car celui-là, né et mort à Colmar, qui est maintenant le chef-lieu d'un département français, méritait une exception.

Après ces regrets, qui ne seront pas les seuls, voyons ce que possède Paris des peintres de l'Allemagne, depuis le vieux Wohlgemuth. Le nom de Hans Holbein se lit sur cinq ou six portraits, grands ou petits, tous en buste. Mais de quel Hans Holbein sont-ils? du père ou du fils, qui eurent le même prénom? Cette question est vraiment permise, du moins à la première vue de ces portraits. On sait qu'avant de quitter Bâle, où il s'était d'abord fixé, qu'avant de céder aux sollicitations du comte d'Arundel et de son ami Érasme, fortifiées par les tracasseries d'une femme

acariâtre, pour passer en Angleterre où il devint le peintre favori de Henri VIII, Holbein fils (1498-1554) avait une manière si parfaitement semblable à celle de son père que leurs œuvres se confondaient aisément. C'est ce que prouve avec évidence, par exemple, la vue des vingt-six tableaux des deux Holbein que réunit la galerie de Munich. Cette confusion semble se reproduire au Louvre, et l'on se dit, en parcourant du regard les cinq ou six cadres qui nous occupent, que, s'ils sont bien du second Holbein, du grand Holbein, ils appartiennent à l'époque où le fils ne s'était pas encore élevé beaucoup au-dessus des leçons paternelles. J'avoue sur-le-champ que les noms des personnages retracés, et les dates que ces noms portent avec eux, donnent un démenti formel à cette première impression. Ainsi, à l'exception du petit portrait d'Érasme, en profil (n° 208), qui fut peint à l'époque où le célèbre auteur de l'*Éloge de la Folie* habitait Bâle, que Holbein n'avait pas encore quitté, tous les autres sont des portraits faits en Angleterre : sir Richard Southwell, William Waram, évêque de Londres, Nicolas Kratzer, astronome de Henri VIII, Thomas Morus (Moore), chancelier de ce prince, qui le traita comme trois de ses six femmes, et même (si le livret ne se trompe point) la quatrième de ce harem légitime, Anne de Clèves, qui n'épousa le meurtrier d'Anne de Boleyn qu'en 1538, douze ans après l'arrivée du peintre à Londres, lorsqu'il avait atteint la plénitude de son talent. Et pourtant, en dépit de ces noms et de ces dates, il m'est impossible de rien trouver au Louvre pour égaler, je ne dirai pas un merveilleux chef-d'œuvre comme la *Vierge de Dresde* (la famille du bourgmestre de Bâle, Jacques Meyer), — il n'en est pas un autre semblable dans toutes les productions de Holbein; —ni ses tableaux proprement dits, le *Camp du drap d'or*, la *Bataille de Pavie*, la *Bataille de Spurs*, et surtout le *Noli me tan-*

gere (la Madeleine au tombeau du Christ); mais les beaux et puissants portraits qui remplissent, en Angleterre, les galeries de Windsor et d'Hampton-Court. Holbein, à Paris, semble encore au temps où, correct et scrupuleux copiste de la nature, mais froid, dur et compassé, il paraissait, en peignant sur le bois ou la toile, graver au burin sur une planche de cuivre, avant enfin que sa manière fût devenue plus douce, plus suave, plus élégante, et que, sans perdre l'exactitude et la naïveté, elle eût acquis la transparence, la chaleur et l'éclat. Ce n'est pas à Paris qu'on peut bien juger et bien comprendre Holbein. Il est d'ailleurs seul de l'école d'Augsbourg; ni son père, dont il fut l'élève, ni ses frères, Sigmund et Ambros, ni son excellent condisciple, Christoph Amberger, ne sont représentés au Louvre [1].

Semblable à l'école d'Augsbourg, la petite école de Dresde ne se compose guère que d'une famille, celle des Sunder (ou Müller) de Kranach, et, comme elle, n'a qu'un seul représentant à Paris, Lucas Kranach, qui en fut le fondateur et le chef. Et sa part est plus faible encore que celle de Holbein. Elle se compose d'un petit portrait, comme en miniature, de son protecteur, de son ami, l'électeur de Saxe Jean-Frédéric le Magnanime, dont il partagea cinq ans la captivité, après la bataille de Mühlberg, et dont il a retracé l'image aussi souvent que celle de Luther ou de Mélanchton; — d'un autre portrait d'homme inconnu; — et d'une *Vénus* en figurine, fort effrontée, qui serait à peu près nue si elle n'était coiffée d'un grand chapeau rouge de cardinal. C'est sans doute une malice de peintre protestant, qui personnifiait ainsi les vices de la cour papale. On voit bien, dans ces petits

[1] *Musées d'Allemagne*, pag. 16, 22, 183, 257 et suiv., et 317; *Musées d'Angleterre*, etc., pag. 101 et suiv., 197, 228 et 251.

cadres, le fervent adepte de la réforme luthérienne, mais pas assez le rival d'Albert Durer, qu'il égala presque par le talent et la réputation, pas assez l'éminent artiste qu'on peut appeler le premier des peintres protestants, je veux dire de ceux qui, subissant l'influence d'une doctrine par laquelle étaient condamnées les idolâtries du dogme catholique, telles que le culte de la vierge et des saints, se trouvaient ainsi privés des principaux sujets de l'art religieux. Ils devaient donc forcément chercher à rajeunir la peinture sacrée en abandonnant les traditions légendaires, pour leur préférer les idées philosophiques et les leçons morales que fournit abondamment l'Évangile, où les doctrines ne le cèdent point aux actions [1].

Après ces trois écoles contemporaines, Nuremberg, Augsbourg et Dresde, l'art allemand cesse d'être national, cesse d'exister par conséquent, et c'est seulement de nos jours qu'il a tenté une rénovation complète par des voies diverses que je me suis efforcé d'expliquer et d'apprécier ailleurs [2]. Dans ce long intervalle d'environ trois siècles, tous les artistes nés en Allemagne ne forment que des individualités, et non des groupes, des écoles; tous, sans exception, se font Flamands ou Italiens. Parmi les premiers, — et à la suite des frères Ostade, qu'il faut nécessairement ranger, malgré leur naissance à Lubeck, dans l'école hollandaise, — il n'en est pas de plus célèbre que Balthazar Denner, de Hambourg (1685-1747). Cependant jusqu'à l'année dernière il n'était connu chez nous que par un échantillon de son imitateur Christian Seibold; on le cherchait vainement lui-même au Louvre, bien qu'il

[1] *Musées d'Allemagne*, pag. 16, 23, 181 et suiv., 230, 259 et 318.

[2] Voir au volume des *Musées d'Allemagne*, pag. 145 à 165; et 369 et suiv.

fût dans tous les musées du Nord, à Munich, à Vienne, à Dresde, à Berlin, à Saint-Pétersbourg, et dans une foule de galeries particulières.

Aujourd'hui, grâce à la récente acquisition d'une tête de vieille femme, on peut étudier à Paris la manière de ce peintre singulier, unique en son genre, le plus grand *finisseur* qui ait jamais étendu des couleurs sur la toile ou le panneau, et qui a laissé loin derrière lui les Gérard Dow, les Sckalken et les Slingelandt. Travaillait-il à la loupe, comme les graveurs sur pierre dure? On peut le croire, on peut l'affirmer; mais c'est à la loupe certainement qu'il faut examiner ses ouvrages, pour reconnaître avec quelle patience inouïe, quelle fidélité minutieuse, il s'attachait à reproduire les plus imperceptibles détails du visage humain, un cheveu, une ride, un duvet. De tout cela il composait des portraits d'une vérité effrayante, des espèces d'apparitions, de spectres, de revenants, enchâssés dans des cadres. Mais, forcé de réduire à ses moindres limites un si prodigieux travail et de ne pas l'étendre aux ajustements, il ne faisait pas même des bustes, pas même ce qu'on nomme des têtes, mais de simples masques, des figures coupées au-dessous du menton. Il ôtait donc à ses modèles, s'il comptait leurs cheveux et leurs poils de barbe, une partie bien plus importante de la ressemblance, le port, l'attitude, la tournure,

Et la grâce, plus belle encor que la beauté.

D'ailleurs, à force d'art, ce genre de peinture finit par sortir de l'art; il tombe dans le *trompe-l'œil;* c'est la statuaire en figures de cire. Ne parlant que du portrait, n'y cherchant que l'exacte reproduction de la nature et de la vie, combien l'emportent sur de tels procédés ceux qu'ont mis en usage les maîtres du genre, les Raphaël, les Titien,

les Holbein, les Velazquez, les Van Dyck, les Rembrandt! Ceux-là comprenaient qu'il vaut mieux placer sur le visage l'intérieur de l'âme que les petits accidents microscopiques dont l'œil ne s'occupe pas plus que l'esprit. Et toutefois la vue des curieux ouvrages de Denner est doublement utile : si elle montre à quelle extrême perfection peuvent conduire la patience et la vérité, elle montre aussi l'abus de ces qualités précieuses, et en quelque sorte leur inutilité, quand nulle autre qualité supérieure ne les accompagne et ne les dirige ; elle montre que, dans les arts, il faut d'autres et de plus hautes conditions au génie, et même au talent.

Après Denner, je ne vois plus à citer, parmi les Allemands demeurés dans la même ligne, qu'un peintre d'animaux, Carl Ruthart, dont la naissance, la vie et la mort sont restées tout à fait inconnues. On sait seulement qu'il appartient au xviie siècle. Son *Combat d'ours et de chiens* suffit pour faire apprécier cet artiste, presque inconnu hors de l'Allemagne, qui a traité les mêmes sujets que Sneyders, mais à la proportion du pouce au pied, c'est-à-dire en figurines, dans une manière simple, vraie, fine et énergique. Il a très-bien compris et rendu les animaux dans leurs formes, leurs mouvements et leurs nuances. Toutefois je ferai remarquer en passant que les ours de ce *Combat* ne sont pas bien étudiés dans leurs habitudes : ce ne sont point les dents, mais les griffes, qui font leurs armes véritables, et c'est moins en les mordant qu'ils cherchent à tuer leurs ennemis qu'en les étouffant dans les étreintes de leurs bras vigoureux.

Tantôt flamand, tantôt italien, Adam Elzheimer (1574-1620) semble avoir alternativement suivi les deux routes où s'engageaient les artistes allemands de son époque. Il fit des élèves flamands, Corneille Poëlenburgh, David Teniers le père, Pierre de Laar (*il Bamboccio*), etc.;

mais, vivant d'habitude en Italie, il resta plus italien lui-même, comme le prouvent ses deux petits tableaux, la *Fuite en Egypte* et le *Bon Samaritain*, que nous avons au Louvre. Des peintres allemands qui se firent franchement italiens, et vénitiens pour la plupart, le seul Hans Rottenhammer est représenté par une *Mort d'Adonis*, en demi nature, et dans le style de Tintoret. Quant à Hans Von Calcar, Christoph Schwartz, Joachim Sandrart, qu'on nomma de son vivant l'*autre Titien*, les deux Loth (Ulrich et Carl), Heinrich Roos, appelé Rosa de Tivoli, leur mention est bientôt faite : Rien, rien, rien.

Et Mengs lui-même, ce Raphaël-Antoine Mengs (1728-1779), auquel son père donna pour parrains les divins modèles d'Urbin et de Corrège ; ce Mengs, qui fut premier peintre du pape, du roi de Naples, du roi d'Espagne, du roi de Pologne électeur de Saxe, et comblé par eux d'honneurs et de richesses ; qui écrivit des *Pensées sur la peinture* et des *Réflexions sur les peintres;* que Céan-Bermudez tient pour « le plus grand peintre du XVIII° siècle, » et que Winckelmann, portant l'éloge jusqu'à l'emphase la plus outrée, jusqu'à l'hyperbole la plus ridicule, quand il parle de ses « chefs-d'œuvre immortels, » appelle « le premier des artistes de son temps et peut-
« être des siècles futurs…., le Raphaël ressuscité de ses
« cendres comme le phénix, pour enseigner à l'univers
« la perfection de l'art, » etc., etc. ; ce Mengs enfin, si célèbre et si célébré, n'a rien de plus dans notre musée qu'un insignifiant portrait de la reine Marie-Amélie-Christine de Saxe, femme de Charles III d'Espagne. Ce n'est pas assez pour un artiste qui, bien que fort déchu de la haute place où l'avaient hissé la flatterie et l'engouement de ses contemporains, mérite au moins cet éloge, que, cherchant, dans une époque de décadence et d'abandon, la sévérité du dessin, la noblesse du style, la beauté

idéale, il a retrouvé quelques vestiges de l'art des grandes époques, et rallumé quelques étincelles du feu sacré. C'est ce que démontre, mieux que les folles louanges de Winckelmann, la vue des ouvrages assez nombreux qu'il compte dans les galeries de Madrid, de toute l'Allemagne et de Saint-Pétersbourg. On regrette aussi, en terminant le cycle des artistes allemands antérieurs à la rénovation moderne, de ne point trouver la charmante élève de Raphaël Mengs, cette Angelica Kaufmann, non moins connue par son esprit, sa grâce et son affabilité, que par le remarquable talent pour le portrait qu'elle exerçait à Rome vers la fin du siècle dernier.

L'art allemand du XVIII^e siècle est donc, au Louvre, personnifié tout entier dans une *Femme adultère*, faite en imitation de Rembrandt, par ce Dietrich (Christian-Wilhelm-Ernst, 1712-1774), qui se faisait appeler Dietrici, le *Fa-presto* du Nord, l'imitateur universel, que la seule galerie de Dresde nous fait voir, véritable protée de la peinture, tour à tour italien, flamand et français, s'affublant des formes de Raphaël et de Salvator Rosa, — d'Elzheimer, de Rembrandt, de Gérard Dow, d'Adrien Ostade, de Karel-Dujardin, de Berghem et de Van der Werff, — de Claude le Lorrain, de Van der Meulen, de Courtois et de Watteau. On pourrait appliquer à toutes les œuvres de Dietrich le mot du sévère Michel-Ange sur un copiste de son temps : « Voilà une peinture qui plaira
« fort à tout le monde, et qui fera la réputation de son
« auteur ici-bas; mais que deviendra-t-elle au jour du
« Jugement dernier, quand chacun reprendra son bien,
« et chaque corps ses membres? »

ÉCOLES FLAMANDE ET HOLLANDAISE.

Dans le cours de ce long et monotone travail sur les musées de toute l'Europe, lorsqu'il fallait, pour y mettre de la clarté toujours et de la diversité autant que possible, s'aider de toutes les divisions faites ou faisables, je n'ai jamais pu me résoudre à séparer l'une de l'autre les écoles flamande et hollandaise. Leur division n'a nul intérêt et nulle utilité; bien plus, elle est impossible. Ces écoles sont si étroitement liées ensemble dans l'histoire et dans la culture de l'art, c'est-à-dire, d'un côté par la filiation de maîtres à disciples, de l'autre par le style, les genres et les procédés, qu'il ne resterait à faire entre elles qu'une division purement géographique. Il faudrait séparer les maîtres en deux camps, suivant que le hasard de la naissance a placé leur berceau à droite ou à gauche de cette ligne imaginaire dont on a fait la frontière entre les deux anciennes moitiés des Pays-Bas. Ce serait puéril; en outre, ce serait absurde; car il faudrait alors, pour l'application de cette règle, rendre, par exemple, Rubens à l'Allemagne, parce qu'il est né fortuitement à Cologne, ou plutôt à Siegen dans le duché de Nassau. Or, je le demande, que ferait Rubens dans l'art allemand? et que ferait l'art flamand sans Rubens? Ce serait l'Italie sans Raphaël, l'Allemagne sans Albert Durer, l'Espagne sans Murillo, la France sans Poussin, un édifice sans couronnement, un royaume sans roi. Ce serait, en quelque sorte, notre système planétaire privé de son soleil, qu'on jetterait dans un autre système. Il faudrait aussi, par le même motif, séparer Diepenbeck et Van Thulden de leur maître Rubens, et les faire de Flamands Hollandais, parce qu'ils sont nés au nord et non au midi du Moërdyk[1].

[1] D'après le dernier et tout récent livret du musée (1852), fait

7.

Ou bien, cherchant à cette division des écoles une base plus rationnelle que la naissance en deçà ou au delà d'un ruisseau, faudrait-il compulser les notices biographiques et les registres des paroisses pour rechercher et découvrir, si c'est possible, à quel culte ou croyance appartenait tel ou tel maître, pour faire enfin, à la faveur de ces investigations, deux catégories fort nouvelles dans l'art : les peintres catholiques et les peintres protestants. Ce serait matériellement fort difficile, car si l'on ne peut maintes fois parvenir à trouver, même pour des artistes en réputation, le nom de leur patrie, la date de leur naissance ou de leur mort, comment trouvera-t-on leur acte de baptême ? D'autre part, si une simple différence de secte dans la religion chrétienne explique bien certaines différences dans le choix des sujets et dans la manière de les traiter, — c'est ce que nous avons indiqué tout à l'heure à propos de Lucas Kranach, — elle n'entraîne pas cependant des distinctions assez tranchées, des caractères assez reconnaissables dans le style, la manière et les procédés matériels, pour former entre les écoles une vraie ligne de démarcation, pour indiquer, dans leur nom même, leur diversité.

avec beaucoup plus de soin, de science et d'ampleur que les précédents, — à ce point qu'on pourrait lui reprocher de contenir plus d'opinions et de dissertations que n'en comporte un livret, — Abraham Diepenbeck et Théodore Van Thulden naquirent tous deux à Bois-le-Duc, et furent tous deux élèves de Rubens. Ils ont même été ses principaux aides pour les grands travaux qui exigeaient, comme l'*Histoire de Marie de Médicis*, au Luxembourg, l'assistance de mains étrangères exécutant les idées du maître sous sa direction. Cependant le livret place l'un dans l'école flamande, l'autre dans l'école hollandaise. Pourquoi cela ? et quelle différence peut-on noter entre eux ? Preuve évidente, qu'ainsi faite, la séparation de ces écoles est purement arbitraire, et ne repose sur aucun **solide fondement.**

Laissant donc chaque pays se glorifier de ses enfants illustres, — Bruges, de Van Eyck et de Hemling; Anvers, de Van Dyck et de Teniers; Leyde, de Lucas, de Rembrandt et de Gérard Dow; Harlem, de Ruysdaël; Amsterdam, de Van der Helst; Bruxelles, de Philippe de Champagne, — mieux vaut assurément confondre en une seule les écoles sœurs des Flandres et de la Hollande. Et si, pour plus de clarté, de précision et d'aisance, pour se diriger à travers le *mare magnum* que forme la masse des maîtres et des œuvres de cette double et féconde école, il faut former au moins une division, mieux vaut adopter celle qu'ont faite déjà le bon sens public, le goût des amateurs, l'habitude du langage et jusqu'aux usages du commerce ; dire enfin les *grands* et les *petits* Flamands. Cette division est facile, naturelle, et, comme on dit, saute aux yeux; elle est raisonnable, en outre, ce qui vaut mieux encore, car elle marque, par le mot seul, et sans plus de définition, une notable diversité, qui se rencontre habituellement dans le choix des sujets, qui frappe plus encore dans le style et les procédés, car elle sépare la peinture de haut style de la peinture anecdotique, et les toiles monumentales des cadres de chevalet. Elle s'allie d'ailleurs parfaitement aux exigences du placement des tableaux dans une galerie publique; et détermine même les conditions les plus nécessaires à la construction d'un musée. C'est à coup sûr en vue de cette division entre les *grands* et les *petits* Flamands, que la Pinacothèque de Munich, par exemple, très-riche en œuvres des écoles du Nord, a été coupée en neuf longues salles éclairées par des ouvertures percées aux voûtes, et vingt-trois cabinets recevant le jour par des fenêtres latérales. Il est évident qu'on ne regarde pas du même point de vue Rubens et Gérard Dow, une vaste composition qui a besoin d'une longue *reculée* pour être comprise ou même aperçue, et une fine miniature qui exige souvent qu'on

s'aide de la loupe pour en découvrir les minutieuses délicatesses. En mettant les grandes toiles dans les vastes salles éclairées par le haut, et les petits cadres de chevalet dans les étroits cabinets éclairés latéralement, on les met tous à leur vraie place et à leur vrai jour. Nous adopterons donc cette division des *grands* et *des petits* Flamands, qui satisfait les yeux et l'esprit, qui est bonne dans un musée et dans un livre. Cela dit, il suffira de marcher par ordre chronologique, et, comme nous l'avons fait jusqu'à présent, de choisir — parmi les maîtres, les plus renommés, — parmi leurs œuvres, les meilleures.

En remontant jusqu'à son origine l'histoire des écoles flamandes, — sorties de la primitive école de Cologne, qui sortait elle-même, comme celle de Prague, comme toutes celles de l'Italie, de l'imitation des Byzantins, — le premier grand nom que l'on cherche est naturellement celui de Van Eyck. On ne l'eût pas rencontré au Louvre, il y a moins d'un demi-siècle. Aujourd'hui nous n'avons plus le chagrin et la honte d'une telle absence. Le nom de Ian Van Eyck (avant 1390-1445) est sur le catalogue, mais seul, et, de plus, incomplet. Il serait bien désirable, cependant, qu'à des ouvrages de ce maître illustre que nous nommons Jean de Bruges, — par qui fut, sinon inventée, au moins perfectionnée, enseignée et répandue la peinture à l'huile [1], — on eût pu réunir quelque spécimen des œuvres d'Hubert Van Eyck, son frère aîné de plusieurs années, qui fut son instituteur d'abord, puis son collaborateur, et qui le mit sur la trace d'une invention dont leur nom doit s'honorer en commun. Il serait bien désirable aussi que l'on possédât quelque ouvrage de leur sœur Margaret, qui voulut rester fille, non dans un couvent,

[1] Voir au vol. des *Musées d'Italie*, introduction, pag. 58 et suiv.

mais pour ne quitter ni ses frères ni l'art qu'elle cultivait avec eux.

L'absence de l'un et de l'autre, si regrettable qu'elle soit, peut du moins s'expliquer et se justifier par l'extrême rareté de leurs œuvres authentiques. De Margaret, il n'en reste guère qu'au musée d'Anvers; d'Hubert, qu'à Bruges, Anvers, Amsterdam, Dresde et Berlin. Mais ne pourrait-on souhaiter, exiger même, pour le musée du Louvre, que Jean Van Eyck y fût pleinement et noblement représenté? L'excuse admise pour son frère et sa sœur ne saurait l'être pour lui; car, bien que ses ouvrages soient âgés de plus de quatre siècles, on les a partout conservés avec tant de soin et de vénération, ils ont d'ailleurs été peints avec une si merveilleuse solidité, ils ont si victorieusement résisté aux attaques du temps, que bien peu d'entre eux se sont détruits ou seulement dégradés entre son époque et la nôtre. L'œuvre de Van Eyck est encore à peu près entière. Veut-on la preuve, en fait, que le Louvre aurait pu rassembler du peintre de Bruges une part plus complète, plus belle et plus digne? Nous ne sommes point embarrassés pour la fournir : la *Gemaelde-Sammlung* de Berlin, ouverte seulement en 1828, a trouvé la moitié des fragments de la grande composition multiple connue sous le nom de l'*Agneau mystique*, commencée par Hubert, terminée par Jean, qui réunissait à deux tableaux au centre d'une double rangée, jusqu'à douze panneaux couverts de douze volets; et la Pinacothèque de Munich, ouverte plus tard encore, en 1836, s'est procuré, par l'acquisition de la collection des frères Boisserée, six pages importantes de Jean Van Eyck, dont trois *Adorations des Mages*. Pourquoi Paris, lorsque le *Cabinet des rois de France* remonte à François Ier, et le *Musée national* à l'année 1793, n'aurait-il pu faire ce qu'ont fait, depuis vingt-cinq ans, Berlin et Munich?

Or, le nom de Van Eyck, inscrit, comme celui d'Albert Durer, sur le couronnement du salon d'honneur, ne se lit plus, dans la galerie, que sur un seul petit tableau qu'on appelle la *Vierge au donateur*, parce que l'Enfant-Dieu, porté par sa mère que couronne un ange, bénit un vieillard agenouillé, qui, vêtu des riches costumes de la cour de Bourgogne, avait sans doute commandé son portrait dans cette posture d'*ex-voto*. D'un ton général assez pâle, sans beaucoup de relief et de profondeur, ce tableau ne reproduit pas la vive et brillante couleur qu'on appelle la *pourpre de Van Eyck*, comme on dit l'or de Titien ou l'argent de Véronèse. Mais acceptons-le pour œuvre authentique de Jean de Bruges; tenons-le pour supérieur aux œuvres de ses meilleurs élèves, de ceux qui ont le plus approché de sa manière et de ses mérites, Hugo Van der Goes, Israël Van Meckenen, Gérard Van der Meere, ou Peter Christophsen. Encore faudra-t-il reconnaître qu'il n'est pas de ceux sur lesquels Van Eyck aurait inscrit sa courte et modeste devise : *Als jck kann*, « comme je puis, » car il pouvait mieux. Certes, cette *Vierge au donateur* de Paris est bien loin d'égaler l'autre fameuse *Vierge au donateur* de Bruges, qu'on appelle communément le *Chanoine de Pala*, ou le non moins fameux *Calvaire aux sept Sacrements* qu'Anvers s'est approprié, ou l'*Agneau mystique* dont Gand et Berlin se partagent les merveilleux fragments, ou *le saint Luc peignant la Vierge*, dont s'enorgueillit Munich. Elle n'égale pas même la moindre des trois *Adorations des Mages* recueillies par la même ville, ou la *Scène de chiromancie* récemment achetée par la *National-Gallery* de Londres [1].

[1] *Musées d'Angleterre, de Belgique*, etc., pag. 20, 160 et suiv., 176 et suiv.; *Musées d'Allemagne*, pag. 37 et suiv., 188, 262, 310 et suiv.; *Musées d'Espagne*, pag. 95.

Je regarde comme un vrai malheur que nous ne possédions pas en France une grande œuvre de Jean Van Eyck, car il n'est nul endroit au monde où la vue et l'étude d'une telle œuvre seraient plus utiles. Ce n'est pas seulement le secret des plus hautes qualités de l'art de peindre qu'on y pourrait chercher, il s'y trouverait encore une leçon d'un autre genre : dans ce temps où l'industrie veut se substituer à l'art, où les peintres eux-mêmes font le commerce de leurs tableaux, où l'emploi des huiles grasses et de tous les moyens expéditifs semble permis pour travailler vite et produire beaucoup, où le résultat de toutes ces belles maximes est, qu'au bout de dix ans, un tableau s'écaille, se craquèle, tombe en poussière, et qu'au bout de vingt ans, il n'en reste que la toile et le châssis ; peut-être qu'en voyant si frais, si brillants, si jeunes, j'oserais dire si immortels, des tableaux qui comptent plus de quatre cents ans d'âge, un artiste finirait par comprendre qu'il doit joindre à tous ses éclatants mérites celui de la simple probité.

Encore plus longtemps oublié que le grand Van Eyck, son illustre émule Ian Hemling, ou Hemmeling, ou Memling, ou Memmelinck[1], n'était pas encore au Louvre en 1850. Nous le connaissons maintenant par deux figurines, — un *saint Jean-Baptiste* et une *Marie-Madeleine*, — qui formaient les deux volets d'un triptyque dont le panneau central en fut séparé. Et c'est un malheur, car, dans ces espèces d'autels domestiques, le panneau du fond, de forme carrée, porte toujours la composition principale, tandis que les deux volets qui le couvrent en se repliant, ayant une forme étroite et allongée, ne peuvent guère contenir qu'un personnage isolé. Les volets de triptyque

[1] On ne connaît ni la date de sa naissance, ni celle de sa mort ; on sait seulement que ses ouvrages les plus célèbres ont été faits entre 1478 et 1493.

sont donc toujours des œuvres secondaires, incomplètes, des accessoires en quelque sorte d'une œuvre principale, dont ils ne peuvent pleinement représenter l'auteur. Hemling n'est donc pas chez nous tout entier.

Mais une autre question se présente : à quel Hemling appartiennent ces faibles échantillons? Est-ce à l'auteur des trois *Adorations des Mages*, de la *Manne dans le désert*, d'*Abraham devant Melchisédech* et de la *Prise de Jésus au jardin des Oliviers*, qui sont dans la Pinacothèque de Munich, c'est-à-dire au Hemling peintre à l'huile, imitateur des Van Eyck? ou bien à l'auteur de la *Châsse de sainte Ursule*, du *Mariage mystique de sainte Catherine*, de l'*Adoration des Mages* et de la *Déposition de croix*, qu'a précieusement gardés l'hôpital Saint-Jean de Bruges, c'est-à-dire au Hemling peintre à la détrempe, et s'obstinant à conserver, cinquante ans après Van Eyck, les vieux procédés de la peinture byzantine? Si je fais cette question, c'est qu'à mon avis l'on a confondu, sous les divers noms de ce Hemling ou Memmelinck, qu'on fait naître à Bruges, à Damme, à Cologne, à Brême, à Constance, c'est-à-dire qu'on fait Flamand, Allemand ou Suisse, deux peintres différents et de différentes écoles, dont les œuvres principales sont partagées entre Bruges et Munich[1]. De ces deux Hemling, l'un se montre plus doux, plus timide, plus suave; l'autre plus ferme, plus résolu, plus éclatant. Vivant à la même époque, ayant un style analogue, cette différence peut tenir principalement à l'effet des procédés dont ils faisaient usage. Mais, malgré l'infériorité de ceux que le Hemling

[1] Voir, sur cet intéressant sujet, la dissertation placée au vol. des *Musées d'Allemagne*, pag. 39 et suiv. Voir aussi au vol. des *Musées d'Angleterre, de Belgique*, etc., pag. 151 et suiv., 162, 169 et 177.

de Bruges s'obstinait à conserver, c'est lui, c'est l'auteur de la *Châsse de sainte Ursule,* qui est le plus grand des deux. Il a la naïveté, la patience, le fini, la minutieuse perfection et jusqu'à la solidité de Van Eyck lui-même; il a de plus la grandeur de l'ensemble, la noblesse, la beauté idéale, l'expression religieuse et pathétique que Van Eyck n'a pas atteinte au même degré. C'est le style de Fra Angelico ajouté à la touche de Van Eyck; c'est plus encore, car en réunissant dans ses ouvrages, sans effort et sans contraste, ces deux qualités extrêmes de l'Italien et du Flamand, il s'est élevé plus haut que chacun d'eux. Hemling est assurément, et sans nulle exagération, l'un de ces hommes très-rares qui méritent le nom de divins.

Les deux figurines du Louvre attribuées naturellement au Hemling de Bruges, ne sauraient le porter à cette place sublime qu'il mérite d'occuper. Elles peuvent tout au plus rappeler aux pieux visiteurs de l'hôpital Saint-Jean un peu de l'admiration profonde qu'ils ont rapportée de la vue des merveilleux chefs-d'œuvre conservés dans cette vieille masure de briques. S'il est vrai, comme je le crois, qu'il y eût, à la fin du xve siècle, deux Hemling, deux peintres confondus ensuite sous ce même nom, je pourrais citer les musées récents de Berlin et de Munich, et démontrer ainsi que, pour l'un des deux Hemling, le Louvre eût pu facilement s'enrichir d'ouvrages plus importants que les deux volets qu'il possède aujourd'hui. Quant à l'autre, le grand Hemling, je ne connais, parmi les collections publiques étrangères, que l'hôpital Saint-Jean, à Bruges, le petit musée communal de cette ville et le grand musée d'Anvers, qui puissent produire de lui des ouvrages authentiques, reconnus de toute tradition; et, dans les cabinets d'amateurs étrangers, je n'ai souvenir que d'un triptyque,—ayant sur le panneau central le *Christ* entre sa mère et son disciple bien-aimé, le jeune

saint Jean, et, sur les deux volets, comme sur ceux de Paris, la Madeleine et saint Jean-Baptiste,—qu'on voit à Londres chez le marquis de Westminster [1]. Mais ici précisément se rencontre l'occasion de rappeler que nous avons, en France même, et chez un simple amateur provincial, M. le docteur Escalier, de Douai, la plus curieuse et la plus précieuse des reliques du grand Hemling. C'est un tableau multiple, comme la *Châsse de sainte Ursule*, bien que d'une forme toute différente, qui le rapproche de l'*Agneau mystique* des frères Van Eyck. Fait pour l'ancienne abbaye d'Anchin, il se compose d'un panneau central entre quatre volets doubles, formant ainsi une série de neuf peintures. Elles avaient été dispersées à l'époque de la révolution; M. le docteur Escalier a eu le bonheur de les réunir toutes, et de recomposer ce bel ensemble. J'en ai fait ailleurs une description plus étendue [2], et n'ai plus qu'à répéter le vœu qu'en le recueillant après son possesseur actuel, notre grande collection nationale le conserve désormais à l'histoire de l'art, et le rende à l'admiration publique. Certes, je ne saurais être suspecté dans mon affection pour les principaux maîtres espagnols, et pour Murillo particulièrement. Mais j'aimerais mieux voir, dans notre Louvre, cette œuvre multiple et magnifique de Hemling qu'une *Conception* quelle qu'elle fût, eût-elle coûté même un million.

Les dates, après Hemling, amènent le *maréchal-ferrant* d'Anvers, Quintin Metzys, ou Matsis, ou Massis (vers 1460-

[1] En parlant de la galerie de Grosvenor-House, dans le vol. des *Musées d'Angleterre* (pag. 117), sur des notes recueillies un peu à la hâte, j'attribuais ce triptyque à Jean Van Eyck. C'est une erreur que j'ai reconnue depuis, et d'autant plus aisément qu'il est peint à la détrempe.

[2] *Musées d'Angleterre*, de *Belgique*, etc., pag. 169 et suiv.

1531). L'amour, dit-on, fit sa métamorphose, en même temps qu'il opérait à Naples celle du bohémien Antonio Solario, qui, de chaudronnier ambulant, devint peintre pour mériter la fille du vieux Col' Antonio del Fiore, le peintre le plus éminent de son pays à cette époque. Quintin Metzis, duquel on peut assurément faire un pareil éloge, fut longtemps absent du Louvre. Il y entra, vers le commencement de ce siècle, avec une couple de ces *Usuriers* prêteurs sur gages, de ces *Avares*, de ces *Peseurs d'or*, qu'il a répandus partout, et que Teniers a imités de lui, trouvant tous deux, dans cet étrange sujet, comme dans un dépôt du Mont-de-piété, l'occasion de retracer des défroques assez pittoresques. Enfin, l'on vient de le compléter, de l'élever à sa juste hauteur, en lui restituant, je crois avec raison, une grande *Descente de croix* (n° 280), panneau central d'un triptyque dépourvu de ses volets, qui rappelle bien, en effet, sans toutefois l'égaler entièrement, la fameuse *Mise au tombeau*, que montre avec orgueil dans son musée la patrie de l'illustre forgeron. Cette *Mise au tombeau* est un triptyque entier, ayant sur ses volets deux autres compositions, *saint Jean dans l'huile bouillante* et la *Présentation de la tête de saint Jean à Hérode*. Dans ce chef-d'œuvre merveilleux, Quintin Metzis semble réunir la naïve noblesse de Hemling à la vigoureuse couleur de Van Eyck, et le fini patient de Denner au grandiose ensemble de Rubens. Si, pour l'exécution de ces deux vastes triptyques, il a suivi l'ordre de l'action, la *Descente de croix* a précédé la *Mise au tombeau*. Ainsi la page du Louvre aurait été, sous la main de leur commun auteur, comme une préparation pour monter jusqu'à celle d'Anvers, dernier degré qu'aient pu atteindre la plénitude et la maturité de son génie.

Jusqu'à présent, cette *Descente de croix* rendue à Quintin Metzis avait été, par tous les inventaires et catalogues;

attribuée à Lucas de Leyde (Lucas Dammesz, ou Huyghens, 1494-1533). C'était le seul ouvrage que le Louvre possédât de ce maître fameux, de sorte que, pour couvrir saint Pierre on a découvert saint Paul, et qu'en augmentant la part du Flamand, on a réduit à rien celle du Hollandais. Voici donc encore une lacune complète, très-importante, très-regrettable, et plus que ne l'eût été celle de Quintin Metzis lui-même. Lucas de Leyde, en effet, qui mania le burin et l'eau-forte avec autant de succès que le pinceau, et fit d'admirables dessins à la plume, est d'abord, en peinture, l'égal du maréchal d'Anvers. C'est ce que prouve la simple comparaison de leurs œuvres, par exemple, du *Jugement dernier* de Leyde avec la *Mise au tombeau* d'Anvers. Mais, en outre, il remplit, dans l'histoire générale de l'art, un rôle bien plus important : disciple de Van Eyck, par l'intermédiaire de Corneille Engelbrechten, leur élève et son maître, c'est Lucas de Leyde qui porta en Hollande les leçons de l'art flamand, qui fut le vrai fondateur de l'école hollandaise d'où sortirent plus tard Rembrandt, Gérard Dow et Ruysdaël. Si, pour excuser un peu son absence du Louvre, on faisait remarquer que Lucas de Leyde n'a pas vécu quarante ans, et qu'ainsi ses ouvrages ne peuvent être nombreux, nous ferions remarquer à notre tour qu'il a racheté la brièveté de sa vie, d'abord par une ardeur de travail qui en a certainement abrégé la durée, ensuite par une précocité plus étonnante que celle même de Raphaël, puisqu'à dix ans, on l'appelait *maître*, et qu'à douze, il produisait des modèles dans l'art de peindre et dans l'art de graver. Nous ajouterions que ses ouvrages, sans être assurément communs, sont toutefois assez abondants pour qu'on en trouve dans la plupart des collections du Nord, et même en Italie, où il est nommé Luca d'Olanda. Les *Studi* de Naples, par exemple, en ont trois : un *Calvaire*,

une *Adoration des Mages*, une *Adoration des Bergers*. Pourquoi donc pas un seul à Paris?

On aurait encore signalé, il y a bien peu d'années, l'absence totale d'un autre ancien Flamand, qui fut grand aussi par son talent et par son rôle dans l'école, Jean Gossaert (vers 1470-1532), qu'on appelle, suivant les pays, Mabuge, ou Mabuse, ou Malbodius, ou Malboggio, parce qu'il était né à Maubeuge, dont le nom latin est *Malbodium*. Le Louvre a maintenant deux fragments de Jean Gossaert, — une *Madone* et le portrait d'un chancelier des Flandres, tous deux en bustes et de proportions réduites, — se pliant l'un sur l'autre comme les deux panneaux d'un diptyque. C'est trop peu pour la part d'un maître qui, très-laborieux et très-fécond, a laissé une foule d'œuvres beaucoup plus grandes, comme on peut le voir à Anvers, à Bruxelles, à Munich, à Berlin, même à Prague, à Hampton-Court et à Saint-Pétersboug. Une telle absence est d'autant moins pardonnable à Paris, que les musées de Berlin et de Munich, où se trouvent seize pages importantes de ce vieux maître, sont tout récents comme on l'a vu, et, de plus, que Jean de Maubeuge, bien que peintre flamand, est né dans une ville aujourd'hui française.

Conduit en Italie à trente-trois ans, par l'évêque Philippe de Bourgogne, Jean Gossaert passa une dizaine d'années à Florence et à Rome, au temps de Léonard et de Raphaël. Là, corrigeant la roideur allemande par l'aisance et le goût italiens, il commença sur-le-champ cette espèce de compromis entre les deux écoles du Midi et du Nord, qui forme le caractère de la seconde époque de l'art flamand; et, de retour dans sa patrie, il consacra tout le reste de ses travaux, soit en exemples, soit en leçons, à faire prévaloir ce nouveau style intermédiaire, ce que prouve sans réplique la vue de ses ouvrages

réunis à Berlin [1]. Il est donc certainement l'un des principaux auteurs de cette heureuse transformation qui faisait pénétrer l'art de l'Italie arrivé à sa perfection dans l'art primitif des Flandres. Aussi, dès que l'ordre chronologique amène à Jean Gossaert, on sent la hâte de passer par-dessus ses contemporains restés flamands purs, pour suivre jusqu'au bout les phases de l'importante métamorphose à laquelle il se dévoua le premier.

Cependant il faut au moins faire une petite halte en l'honneur de la famille des Porbus (ou Pourbus), Peter, Franz le Vieux et Franz le Jeune. Le premier (1510-1583) est au Louvre avec une *Résurrection du Christ* en figurines; le second manque, il est rare partout; le troisième (1570-1622), qui vint de bonne heure se fixer en France, où il resta jusqu'à sa mort, est représenté, — comme peintre d'histoire, par deux tableaux de rétable ou maître-autel, une *Cène* et un *saint François d'Assise* recevant les stigmates, — comme peintre de portraits, genre où il excella, par celui de la reine Marie de Médicis, en pied et de grandeur naturelle; par le buste du chancelier Guillaume du Vair, et par deux précieuses figurines de Henri IV, l'une en costume de guerre, l'autre en costume de cour, faites toutes deux en 1610, l'année même où périt, à cinquante-sept ans, sous le couteau de Ravaillac, le chef de la maison de Bourbon.

Revenons maintenant aux auteurs du compromis entre l'Italie et les Flandres, qui donna naissance à l'art flamand de la seconde époque. Nous sommes fort pauvres en monuments de cette intéressante transition. L'on trouve bien, à notre musée, un *Mariage de la Vierge* par Bernard

[1] *Musées d'Allemagne*, pag. 321 et suiv. Voir aussi pag. 46, 190 et 249, et *Musées d'Angleterre* et de *Belgique*, pag. 178 et 199.

Van Orley (vers 1480, vers 1550), compté parmi les disciples de Raphaël ou de son école immédiate. Dans cet autre *Sposalizio*, œuvre distinguée du peintre de la régente des Pays-Bas, Marguerite d'Autriche, se joignent à certains souvenirs de la primitive peinture des Flandres, tels que des ornements d'or dans les vêtements de quelques personnages, certains indices manifestes du style et du *faire* italiens. On y trouve aussi un *Repas des Dieux*, en petites figures, de Henri Van Balen (1560-1632), qui fut le premier maître de Sneyders et de Van Dyck. On y trouve encore les très-remarquables portraits des deux favoris de Charles-Quint, — restés pourtant bons amis malgré la rivalité de l'emploi, — son nain et son chien, par Anton Moor (1525-1581), qu'en Portugal et en Espagne, où il résida longtemps, on appela Antonio Moro. C'est sous ce nom qu'il est le plus connu, et probablement à cause de la ressemblance des noms, malgré la grande différence des manières, le portrait du nain de Charles-Quint fut longtemps attribué au vénitien Torbido Moro. Une nombreuse collection des portraits historiques d'Anton Moor qui décorait le palais du Pardo, près de Madrid, ayant péri dans l'incendie de cette résidence royale en 1608, ses ouvrages sont devenus fort rares, circonstance qui rend les nôtres d'autant plus précieux.

Mais Jean Schoorel (ou Schoreel), disciple et continuateur de Jean de Maubeuge; — mais Martin Van Veen (1498-1541), connu sous le nom de Hemskerck, sa ville natale, et surnommé le *Raphaël hollandais*, parce qu'il rapporta dans son école de Harlem les leçons qu'il avait été prendre aux écoles de Rome, principalement sous Jules Romain; — mais Michel Coxcie (1497-1592), qui alla le plus loin dans l'imitation italienne et dans le mérite de l'imitation, jusqu'à ce point qu'il fut appelé le *Raphaël flamand*, et que ses œuvres pourraient réellement être

prises pour celles d'un disciple immédiat de l'auteur des *Chambres*, pour celles de Perin del Vaga, par exemple, ou du Fattorino; — mais Lambert Susterman (1506-1560), nommé Lambert Lombardus, pour indiquer où furent faites ses études, où fut pris son style; — mais Franz Floris (François de Vriendt, 1520-1570), l'autre *Raphaël flamand*, qui mérita ce beau surnom à l'égal de Michel Coxcie, comme le prouvent ses grandes compositions du musée d'Anvers; — rien ne les représente, rien ne les rappelle, leur place est vide absolument; et, dans cette époque intermédiaire entre l'art flamand pur et l'art flamand modifié, transformé par les leçons de l'Italie, nous sommes forcés d'arriver sur-le-champ au maître de Rubens, Octavio ou Othon Van Veen, qu'on appelle communément Otto Venius (1556-1634). Cet homme illustre, qui cultiva, en même temps que la peinture, les sciences et les lettres, qui fut mathématicien distingué, historien et poëte, devrait, aussi bien que Jean de Maubeuge, avoir à Paris quelques-unes de ses grandes compositions, comme à Anvers les *Charités de saint Nicolas*, ou la *Vocation de saint Matthieu*, comme à Bruxelles le *Calvaire*, ou la *sainte Famille* appelée le *Capucin d'Arenberg*. D'une part on suivrait et on mesurerait par eux la marche de la révolution qui s'accomplissait dans l'école; d'une autre part on connaîtrait, comme il mérite de l'être, celui de qui Rubens prit ses premières leçons. Cependant la réunion de portraits, récemment acquise, qu'on nomme *Otto Venius et sa famille*, est une belle page, offrant de l'importance et beaucoup d'intérêt. Autour du peintre, qui s'est placé à son chevalet, comme Velazquez dans la *Famille de Philippe IV*, sont groupés jusqu'à dix-sept personnages, tous ses parents, parmi lesquels son vieux père Corneille Van Veen, son frère Gisbert, qui fut graveur habile, et sa sœur Gertrude, qui fut peintre comme

la sœur de Van Eyck. Bruxelles a recueilli de cette femme artiste un beau portrait d'Otto Venius.

Arrivons donc immédiatement à son illustre élève, à Pierre-Paul Rubens (1577-1640), qui règne sur tout l'art du Nord comme Raphaël sur tout l'art du Midi, qui fut le résumé complet, l'héritier suprême des Flamands purs et des Flamands de transition, qui fut aussi l'expression dernière et le suprême honneur de la troisième époque, celle de l'art flamand transformé et rajeuni par sa communion avec l'art italien. En décrivant les galeries du reste de l'Europe, j'ai eu tant de fois l'occasion de m'expliquer sur Rubens et ses œuvres [1], que je ne saurais plus rien dire, sans me répéter, ni des qualités merveilleuses qui l'élèvent au premier rang des premiers artistes du monde, ni des excès et des imperfections dont elles sont parfois déparées, et qui l'abaissent un peu de ce rang souverain. Je me bornerai, sans plus de préambule, à parler des œuvres de Rubens que possède notre musée de Paris.

Il réunit quarante-un cadres signés de ce nom glorieux. C'est le plus haut chiffre, pour un seul maître, que présente le catalogue du Louvre, plus haut que ceux d'Albane et d'Annibal Carrache; et certes, cette fois, nous ne nous plaindrons pas d'une inutile richesse, qui fait mieux ressortir la misère voisine. Nous sommes vraiment heureux et vraiment fiers que la France ait d'un si grand homme une si grande part, une part enfin digne d'elle et de lui. Cependant, ne nous faisons pas d'illusions, et n'exagérons ni notre fortune, ni notre orgueil. Rappelons-nous d'abord la fécondité de Rubens, si prodigieuse que l'on compte environ quinze cents tableaux de sa main reproduits par

[1] Notamment au vol. des *Musées d'Angleterre, de Belgique*, etc., pag. 183 et suiv.; au vol. des *Musées d'Allemagne*, pag. 50 et suiv.; au vol. des *Musées d'Espagne*, pag. 96 et suiv.

la gravure, et ce nombre, dit-on, n'est guère que la moitié du total de ses œuvres. Rappelons-nous ensuite qu'en ouvrages de son peintre, Anvers est riche à peu près comme Paris; que Madrid l'est à part égale; que, dans l'Ermitage de Saint-Pétersbourg, on ne lui attribue pas moins de cinquante-quatre tableaux ou esquisses; et qu'enfin, la plus vaste des grandes salles et le plus profond des cabinets de la Pinacothèque de Munich, formant un musée particulier au centre du musée général, sont entièrement remplis par quatre-vingt-quinze tableaux de Rubens, tous authentiques, et même tous choisis. Le nombre de quarante-un à Paris ne doit donc pas faire crier merveille.

De ce nombre, la plus grande moitié, la principale en tous les sens, forme une seule série, en quelque sorte une seule œuvre, que l'on appelle l'*Histoire de Marie de Médicis*. On sait qu'après son entrevue à Brissac, en 1620, avec Louis XIII, et leur réconciliation momentanée, la veuve de Henri IV vint habiter le palais du Luxembourg à Paris. Douée du goût des beaux-arts héréditaire dans sa famille, cette fille des Médicis voulut faire décorer par d'éminents artistes la grande galerie de son palais et une seconde galerie parallèle qu'elle se proposait d'y construire. Dans l'une, devait être retracée sa propre histoire; dans l'autre, l'histoire de Henri IV. Le baron de Vicq, alors ambassadeur de l'archiduc Albert VI, qui gouvernait les Pays-Bas pour l'Espagne depuis le règne de son beau-frère Philippe II, proposa Rubens à la reine, comme le plus grand peintre de l'époque, et le seul capable d'exécuter seul ce travail immense. Marie accepta l'artiste, et Rubens accepta l'œuvre. Il vint à Paris en 1621, fit en grisailles, sous les yeux de la reine mère, les esquisses des tableaux de la première série [1], et, de retour dans son atelier d'An-

[1] La plus grande partie de ces précieuses esquisses, qui seraient

vers, aidé de ses principaux élèves, Jacques Jordaëns, Abraham Diepenbeck, Théodore Van Thulden, Just Van Egmont, Corneille Schut, Simon de Vos, il poussa rapidement les travaux de peinture, qu'il revint terminer sur place à Paris, en différents voyages faits de 1623 à 1625. Rubens avait déjà commencé les esquisses de la seconde série, l'*Histoire de Henri IV*, lorsque le nouvel et définitif exil de la reine mère, prononcé par Richelieu, mit brusquement fin à son ouvrage.

Cette *Histoire de Marie de Médicis* n'était donc alors que la décoration d'un palais; rapportée du Luxembourg au Louvre, elle sera désormais l'ornement d'un musée; elle sera aussi l'une des principales gloires de son auteur. Sans doute, si l'on en considère d'abord le sujet, ce vaste poëme, en vingt-un chants [1], n'est pas précisément un livre d'histoire, mais seulement une suite d'allégories, ou mieux encore de flatteries allégoriques, à travers lesquelles

si bien placées près des tableaux, a été recueillie par la Pinacothèque de Munich.

[1] Voici les titres qu'ils portent : la Destinée de Marie de Médicis,—sa Naissance,—*son Éducation,—*Henri IV recevant le portrait de Marie de Médicis,—*leur Mariage par procuration, à Florence,—*le Débarquement de Marie à Marseille,—le Mariage de Marie et de Henri IV à Lyon,—*la Naissance de Louis XIII,—Henri IV confie à Marie le gouvernement du royaume,—*le Couronnement de Marie de Médicis,—*l'Apothéose de Henri IV,—*le Gouvernement de la reine régente,—le voyage de Marie au Pont-de-Cé,—l'échange des princesses (Élisabeth de France et Anne d'Autriche),—*les Félicités de la régence,—la Majorité de Louis XIII,—la Fuite de Marie du château de Blois,—la Réconciliation avec son fils,—la Conclusion de la paix,—*l'Entrevue de Marie et de son fils,—le Triomphe de la vérité.

Les tableaux marqués d'une * sont généralement regardés comme les meilleurs de la série.

il est assez difficile de reconnaître l'altière, opiniâtre et fausse Marie de Médicis, qui, épouse, se fit détester de son époux, mère, se fit détester de son fils, et régente, se fit détester de la France. Sous le splendide pinceau de Rubens, la flatterie justifie bien la définition qu'en a donnée je ne sais quel penseur : « Elle nous montre notre ombre au coucher du soleil. » Sans doute aussi, en les considérant comme de simples œuvres d'art, il ne se trouve pas, dans ces vingt-un chapitres, une page aussi magistrale, aussi haute, aussi hors d'atteinte, que la fameuse *Descente de Croix* de la cathédrale d'Anvers, — ou la singulière *sainte Famille*, placée dans l'église Saint-Jacques de la même ville au-dessus du tombeau de Rubens, réunissant à son propre portrait ceux de ses deux femmes, d'un de ses fils, de son père et de son grand-père,—ou le grand et prodigieux *Jugement dernier* de la Pinacothèque de Munich, — ou l'admirable triptyque de *saint Ildephonse* du Belvédère de Vienne, — ou l'excellent *Souper chez Simon le Pharisien* de l'Ermitage de Saint-Pétersbourg. C'est dans ces œuvres tout à fait capitales, et qui sont tout à fait ses œuvres, que Rubens montre l'extrême élévation de son génie et de son talent. Mais toutefois, par la grandeur inusitée de l'ensemble, par l'invention inépuisable et l'infinie variété des nombreux sujets, ainsi que par la merveilleuse exécution de leurs détails, l'*Histoire de Marie de Médicis*, prise en masse, ne cède à nulle page de Rubens le premier rang dans son œuvre immense.

Au Louvre, on trouve Rubens à peu près tout entier. Outre ses chères allégories, qu'il a tant prodiguées dans la galerie du Luxembourg, et dont il a fait tant de fois usage jusqu'à l'abus ; outre ses meilleurs ouvrages en ce genre difficile et périlleux, que lui seul a fait admettre, et dont ses imitateurs ont montré la fausseté et le néant, le Louvre réunit quelques échantillons de tous les autres genres

qu'il a cultivés, ce qui veut dire de tous les genres divers que comprend l'art de peindre. Mais, par malheur, ils ne sont pas, comme les allégories, d'une bien haute importance. Parmi les tableaux d'histoire sacrée, se trouvent en premier lieu le *Triomphe de la Religion* et le *Prophète Élie dans le désert*, deux des dix compositions qui furent demandées à Rubens, pendant son second séjour à Madrid en 1628 et 1629, par le roi Philippe IV, et qui étaient destinées, comme les cartons de Raphaël que possède la galerie d'Hampton-Court, à être copiées en tapisseries des Flandres. Le reste de la série, qui fut donné par Philippe à son favori le comte-duc d'Olivarès, et qui passa dans la succession des ducs d'Albe, est maintenant dispersé en Angleterre parmi divers cabinets d'amateurs. En second lieu, un *Calvaire*, de fort médiocre exécution, et une *Adoration des Mages*, qui, bien que meilleure, est loin d'égaler les autres compositions sur le même sujet que l'on admire au musée d'Anvers, au musée de Bruxelles, au musée de Madrid, et chez le marquis de Westminster, à Londres.

En tableaux d'histoire profane, nous n'avons rien de plus que la *Thomiris, reine des Scythes*, faisant plonger la tête de Cyrus dans un vase plein de sang. Encore est-ce simplement la répétition, un peu variée, d'un tableau très-supérieur sur le même sujet, qui a passé de l'ancienne galerie d'Orléans dans celle de lord Darnley. Quand on compare notre pauvreté en ce genre de l'histoire profane, où pourtant Rubens s'est montré si fécond, aux richesses amoncelées dans les collections de Munich, de Vienne, de Madrid et de Saint-Pétersbourg, on reconnaît avec une sorte d'effroi quelle triste et mesquine part aurait à Paris l'illustre chef de l'école flamande, sans l'heureux caprice de la veuve de Henri IV, si bien servie dans sa vanité égoïste, et si sûre à présent de l'immortalité.

8.

Ce qui peut du moins nous consoler du petit nombre et de la faiblesse des grandes compositions de Rubens, en dehors de la série du Luxembourg, c'est que nous avons deux de ses tableaux en figurines. Ceux-là sont beaucoup plus rares dans son œuvre, et j'oserai dire aussi plus précieux, d'abord parce qu'ils appartiennent tous à l'époque de sa complète maturité, lorsque la fougue un peu désordonnée de la jeunesse avait fait place au goût et à la recherche de la perfection, ensuite parce qu'ils sont entièrement de sa main. La *Vierge aux Innocents* (qu'on nomme aussi *Vierge aux Anges*), bien que semblable à une belle esquisse, et non très-finement touchée pour ses proportions, offre sur toute la surface du cadre un étrange et périlleux tour de force, celui de chair sur chair, que Titien avait montré déjà dans sa célèbre *Offrande à la fécondité* du musée de Madrid, de sorte qu'on y voit le grand coloriste anversois aux prises avec le grand coloriste vénitien, tous deux luttant, sans se vaincre, d'audace et de bonheur. Quant à la *Fuite de Loth* le patriarche, entraîné de Sodome par un ange aux ailes déployées, et suivi de sa famille, seule épargnée de l'anathème, c'est une peinture fine, soignée, excellente, admirable, que nous devons être fiers de posséder en France, comme Rubens sans doute fut fier de l'avoir produite, car elle est du très-petit nombre de celles qu'il a signées. Son nom (Pe. Pa. Rvbens), tracé par lui-même au bas de ce petit cadre, le marque en quelque sorte d'un sceau de préférence et de supériorité. En effet, s'il fallait désigner une œuvre qui, dans son genre, lui fût au moins égale, mes souvenirs ne me rappelleraient que cette *Vierge glorieuse* du musée de Madrid, entourée de saint Pierre, saint Paul, saint Georges, saint Sébastien, sainte Madeleine, sainte Thérèse de Jésus, les plus poétiques des bienheureux, cette Vierge, perle unique de l'écrin de Rubens, où l'heureux arrangement des groupes,

la grâce des poses, la beauté des formes, la délicatesse des touches, l'éclat et la puissance des effets, où tout enfin est merveilleux, inouï, magique. Placer immédiatement après ce ravissant chef-d'œuvre du peintre d'Anvers notre *Fuite de Loth*, c'est lui donner, je crois, la plus haute place à laquelle puisse prétendre tout autre ouvrage de sa main.

Dans le genre du portrait, où Rubens dispute la palme même à son illustre disciple et rival Van Dyck, resté si loin de lui dans la haute peinture d'histoire sacrée et profane, nous avons aussi plusieurs pages importantes. L'une d'elles est peut-être sans seconde : c'est le portrait de Marie de Médicis, autre allégorie, autre flatterie menteuse, car Rubens l'a représentée en Bellone, à cheval, et *Nicéphore* comme la grande Minerve guerrière de Phidias, c'est-à-dire portant dans sa main la statue de la Victoire, tandis que des génies la couronnent de lauriers. Quels lauriers? Seraient-ce ceux de son indigne favori le maréchal d'Ancre, qui, malgré la parole du Christ, fut frappé par l'épée sans l'avoir jamais tirée du fourreau? Mais à un si magnifique ouvrage, modèle achevé dans l'art de reproduire la nature humaine en l'ennoblissant, tout est pardonné, même l'hyperbole et le mensonge. Viennent ensuite les portraits du père de Marie, François de Médicis, grand-duc de Toscane; de sa mère, Jeanne d'Autriche, fille de l'empereur Ferdinand Ier; d'Élisabeth de France, fille de Henri IV et de la reine Margot, qui devint femme de Philippe IV d'Espagne; et, pour compléter la galerie du Luxembourg, celui du baron de Vicq, qui avait présenté l'artiste à la reine mère. Ce dernier portrait est soigneusement peint, comme un don de la reconnaissance et de l'amitié. C'était comme un don de l'amour, avec tendresse, avec passion, que fut commencé celui de la belle Hélène Fourman, seconde et bien-aimée femme du

peintre, entourée de ses deux enfants. Et, bien que les têtes seules y soient à peu près achevées, cette superbe ébauche me paraît tenir le premier rang, après le portrait de Marie de Médicis, parmi tous ceux de Rubens au Louvre, où sa large part est complétée par deux paysages, —qui semblent aussi des ébauches à côté du fin travail de Wynantz, de Ruysdaël, d'Hobbema, de Van de Velde,— mais belles, puissantes, splendides, et même par une *Kermesse* ou fête de village, gaie, animée, folle et vivante comme une pochade de Jean Steen.

Près de Rubens, se trouve un peintre de la même époque, lequel, sans échapper tout à fait à son irrésistible influence, resta cependant plus fidèle aux traditions antérieures, à celles de son maître Michel Coxcie, tant pour l'intelligence des sujets que pour le style et l'exécution. Il est Flamand comme Rubens, et presque au même degré; mais il a gardé des leçons de Coxcie une retenue, un bon goût, une noblesse, qui montrent clairement en lui le disciple des Italiens non révolté contre ses maîtres. C'est Gaspard de Crayer (1582-1669). Il était d'Anvers, où il a vécu; mais le musée de Bruxelles a hérité de la plus grande partie de ses œuvres, et des meilleures. Telles sont, entre autres, la *Pêche miraculeuse*, l'*Assomption de sainte Catherine*, et surtout l'espèce d'*ex-voto* qui représente un certain chevalier Donglebert et sa femme en adoration devant le corps de Jésus descendu de la croix. Le Louvre aussi possède deux excellents ouvrages de Crayer, la *Madone entourée d'un chœur de bienheureux*, et l'*Extase du saint évêque d'Hippone*. Ils sont faits l'un et l'autre pour lui assurer une haute place dans l'école de transition couronnée par Rubens, et pour nous consoler un peu de la complète absence de son maître, Michel Coxcie, dont il rappelle les éminentes qualités.

Près de Rubens encore se trouve un autre de ses contem-

porains, François Sneyders (1579-1657), qui fut son collaborateur habituel, soit que Sneyders plaçât des animaux dans les compositions de Rubens, soit que Rubens à son tour plaçât des personnages dans les compositions de Sneyders. C'est pour cela, plus encore que pour la dimension des cadres où les proportions sont de grandeur naturelle, que je ne puis me résigner à faire descendre Sneyders dans la catégorie des peintres de genre, et que je le maintiens dans la sphère plus élevée des *grands Flamands*. En effet, sa collaboration avec Rubens suffit seule pour prouver jusqu'à quelle hauteur et quelle perfection Sneyders porta la peinture des animaux vivants. Certes, par l'étude des mœurs, comme par le *rendu* des formes et de l'action, son *Paradis terrestre*, son *Entrée dans l'arche*, ses *Chiens dans un garde-manger*, que nous avons au Louvre, méritent, à l'égal de ses *Chasses* des autres galeries, d'être appelés tableaux d'histoire. Ils ressemblent à des fables de la Fontaine et à des chapitres de Buffon.

Avec Crayer, avec Sneyders, on voudrait trouver quelques autres contemporains de Rubens, de ceux dont la renommée a trop pâli à travers les rayons de sa gloire ; par exemple, Gérard Séghers, Martin et Corneille de Vos, les deux Érasme Quellin, père et fils, Antoine Sallaert, etc., qui tous ont laissé d'assez importants ouvrages dans les musées des Pays-Bas. Mais tous manquent au Louvre. Arrivons donc à la foule des disciples de Rubens. Ils ne sont pas non plus tous à Paris, pas même ceux qui l'aidèrent dans ses travaux de la galerie du Luxembourg. On ne saurait y rencontrer ni Just Van Egmont, ni Simon de Vos, ni Corneille Schut, ni Déodat Delmont, ni Jean Van Hoeck ; mais seulement Abraham Diepenbeck et Théodore Van Thulden, qui ont, le premier, une *Clélie passant le Tibre avec ses compagnes*, le second, un *Christ apparaissant à*

sa mère, où l'on ne doit chercher, bien entendu, que l'imitation très-affaiblie de leur maître commun.

En remontant plus haut parmi les élèves de Rubens, et jusqu'à ceux qui se firent, dans sa voie, une individualité propre, qui devinrent maîtres à leur tour, se présente d'abord Jacques Jordaëns (1593-1678), échappé à l'atelier du bizarre Adam Van Noort. Nous n'avons pas au Louvre de pages aussi parfaites que le *Miracle de saint Martin* et l'*Allégorie de l'Automne*, dont le musée de Bruxelles se glorifie à juste titre. Dans l'un, Jordaens montre à son dernier terme la force et l'éclat qui ne lui manquèrent jamais; dans l'autre, une sagesse, une grâce, un goût délicat, qu'on ne saurait soupçonner au Caravage flamand. Chez nous, son *Christ chassant les vendeurs du temple* n'a de religieux que le nom et le sujet; c'est une espèce de tableau de basse-cour comme le Bassan ou Hondekoeter eussent pu le concevoir, peint d'ailleurs avec la plénitude, la fougue et l'énergie outrées qui lui sont habituelles, plus outrées que celles même de Rubens à sa première époque. Dans ses *quatre Évangélistes*, l'on ne saurait guère voir autre chose, si l'on en juge la composition ou le *faire*, que de véritables caricatures, enfantées aux jours des Saturnales par un talent qui s'égare, et qui, en avilissant de nobles sujets, ne s'avilit pas moins lui-même. Malheur aux jeunes artistes qui chercheraient dans de telles œuvres des modèles, ou même des excuses! Elles ne sont bonnes qu'à montrer les défauts qu'il faut fuir; ce sont les esclaves ivres des jeunes Spartiates. On peut se faire la même opinion du portrait de l'amiral hollandais Michel Ruyter; car, si gros et si gras qu'il fût, ce grand homme de mer, ce terrible vainqueur des flottes d'Alger, de Suède, d'Angleterre et de France, ne peut être vraiment représenté par la face enluminée d'un pilier de tabagie. Van Dyck aurait su lui donner une noblesse digne

de son grand nom. Mais, dans le *Roi boit*, — probablement répétition ou copie du *Roi de la Fève* de Munich, ou de celui du Belvédère à Vienne, — dans le *Concert de famille*, — qui est un proverbe flamand mis en action : « Comme chantent les vieux sifflent les jeunes, » — dans ces sujets plaisants et vulgaires, faits pour son caractère et ses mœurs, Jordaëns, plus à l'aise, déploie enfin largement les vigoureuses qualités de sa nature, un peu triviale, un peu grossière, et la puissance d'un coloris qui a le seul tort, dépassant en ardeur les tons les plus ardents de Rubens, d'aller jusqu'au ton de fournaise embrasée.

Jordaëns nous amène, en montant toujours, à l'autre grand disciple de Rubens, qui, s'il essaya vainement d'être son émule dans les hauts sujets d'histoire, le surpassa du moins en célébrité dans le portrait, Anthony Van Dyck (1599-1641). Si je ne m'abuse, parmi ses tableaux d'histoire sacrée, au Louvre, le plus précieux, le plus accompli, et même le plus grand, est un tout petit cadre où des figurines de huit à dix pouces composent un *Christ mort* pleuré par sa mère, adoré par les anges et célébré par les chérubins. Van Dyck s'est complu dans ce sujet de la *Vierge aux douleurs*, qu'il a maintes et maintes fois répété sous des formes peu variées, et avec une expression qu'on peut dire identique : des yeux rougis par les larmes et tournés vers le ciel. Raphaël avait su changer la forme et l'expression de toutes ses madones; mais c'est en partie pour cela qu'il est Raphaël. Notre *Jésus mort* de Van Dyck n'est sans doute que l'esquisse ou la copie réduite d'une vaste composition (l'on dit du maître-autel de l'église des Récollets d'Anvers), mais, esquisse ou réduction, elle est très-finement terminée, et ne brille pas moins par la sainteté du sentiment que par la hauteur du style. Au contraire, le *saint Sébastien* secouru par les anges est fort peu religieux, comme fort peu fini, et

semble simplement un soldat romain relevé du champ de bataille. Quant à la *Vierge aux donateurs* (n° 137), elle se recommande surtout, peut-être uniquement, par les excellents portraits des deux commettants, homme et femme, agenouillés devant elle; et l'autre *Madone* (n° 136), qui présente son fils à l'adoration de Marie-Madeleine, ne formerait encore qu'une réunion de portraits, s'il est vrai que l'artiste, imitant son maître Rubens dans cette témérité, a donné les traits de sa mère à la mère de Dieu, ceux de son père au roi David placé derrière elle, et même ceux de sa maîtresse du jour à la pécheresse repentie.

Dans ce genre du portrait, vrai domaine de Van Dyck, où le premier rang ne peut lui être disputé que par Raphaël, Titien, Holbein et Velazquez, notre Louvre, heureusement plus riche, peut être satisfait et fier de son lot. Comptons ce qu'il possède : Voilà d'abord le royal protecteur du peintre, Charles Ier d'Angleterre, en pied, de grandeur naturelle, et sous l'élégant costume des *cavaliers;* œuvre excellente, œuvre magnifique, que la Dubarry disputa à l'impératrice de Russie, et paya très-cher, «pour conserver, disait-elle, un portrait de famille.» Quelque étrange parenté qu'ait voulu établir entre elle et les Stuarts la fille du commis aux barrières Vaubernier, encore faut-il lui savoir gré d'avoir employé à l'achat de ce bel ouvrage d'art l'argent d'un vieux roi libertin. Il est regrettable que l'auguste supplicié de White-Hall n'ait pas au Louvre son habituel pendant sous le pinceau de Van Dyck, cette Henriette de France dont Bossuet prononça l'oraison funèbre.—Voilà ensuite les trois enfants réunis de Charles et d'Henriette, qui furent depuis tous célèbres, et tous couronnés après l'exil, Charles II, Jacques II, et Marie, femme de Guillaume d'Orange, dont le fils devint Guillaume III d'Angleterre. Comme le *Christ mort* cité

tout à l'heure, ces trois enfants groupés sont une autre charmante esquisse en miniature d'un autre grand tableau.—Voilà encore, mais sous des proportions plus grandes, les portraits réunis de deux autres frères, deux princes, l'un desquels, bien qu'étranger, joua un grand rôle dans l'histoire de l'Angleterre au XVIIe siècle; ce sont Ludwig Ier, duc de Bavière, et son frère cadet, connu sous le nom de prince Rupert (ou Robert), qui fut un des généraux malheureux de Charles Ier, créé duc de Cumberland par Charles II, et qui, ayant consacré le reste de sa vie à l'étude des sciences physiques, surtout dans leur application aux arts et métiers, inventa, dit-on, la gravure en demi-teinte. — Voilà l'infante Claire-Eugénie, fille de Philippe II d'Espagne, dans ce simple costume d'abbesse des Clarisses, sous lequel Rubens aussi l'a tant de fois retracé, après sa retraite du monde, la veuve d'Albert III d'Autriche.—Voilà le général espagnol don Francisco de Moncada, marquis d'Aytona, à cheval et en armure de guerre. Ce digne pendant, ce digne rival de la *Marie de Médicis* de Rubens en Bellone, est peut-être le plus beau des rares portraits équestres de Van Dyck. Il surpasse assurément le Charles Ier de Hampton-Court, et l'honneur d'avoir été gravé par Raphaël Morghen ajoute encore à son prix comme à sa renommée.—Voilà enfin, de ce côté, un homme debout, habillé de noir, et, de cet autre, une dame assise dans un fauteuil rouge, tous deux donnant la main à une jeune fille, et formant ensemble les pendants habituels d'un mari avec sa femme. Ceux-ci, bien que personnages inconnus[1], me paraissent, au Louvre du moins, la dernière expression du merveilleux talent de Van Dyck à reproduire la nature sous ses plus

[1] Ne seraient-ce pas le frère de Rubens, Philippe, et sa belle-sœur?

nobles et ses plus charmants aspects. Ils touchent de fort près, ils égalent peut-être le comte de Bristol et la comtesse d'Oxford du *Museo del Rey* de Madrid, le Wallenstein et la princesse de Tour-et-Taxis de la galerie des princes Lichtenstein à Vienne, le bourgmestre d'Anvers et sa femme, de la Pinacothèque de Munich, au-dessus desquels il n'est plus rien.

Après ces portraits en pied sont quelques portraits à mi-corps : le président du conseil des Pays-Bas, Jean Richardot, groupé avec son jeune fils, un duc de Richmond, et trois autres hommes inconnus, dans lesquels on trouve invariablement, entre autres précieuses qualités, cette noblesse aisée et gracieuse qui ne peut manquer d'être un peu de convention, d'invention même, puisque Van Dyck en a doté tous ses modèles, et qui a dû souvent embellir la nature vraie aux dépens de la ressemblance ; puis le portrait de Van Dyck lui-même, dans sa fraîche et brillante jeunesse. C'est là qu'il nous a conservé le souvenir de ses traits, si bien d'accord avec la nature de son talent toujours jeune, puisque, mort à quarante-deux ans, il atteignit à peine à la maturité de l'homme, et non à celle du génie. Cette charmante figure, noble aussi, où l'on voit que l'artiste puisait en lui-même la noblesse qu'il donnait généreusement aux autres, cette figure douce, tendre, énergique, justifie bien ses succès de galanterie, qui lui firent partager la précoce et regrettable fin de Raphaël. Elle explique également le haut mariage qu'il fit, lui simple artiste et fils d'artisan, en épousant, il y a deux siècles, et dans l'aristocratique Angleterre, la fille du comte de Gorée [1].

[1] *Musées d'Allemagne*, pag. 58 et suiv., 198 et suiv., 231, 264 et 325 ; *Musées d'Angleterre*, etc., pag. 32, 105, 188, 258 et suiv.; *Musées d'Espagne*, pag. 100.

Nous avons placé Van Dyck à la suite immédiate de Jordaëns pour ne point interrompre l'école de leur maître, et pour la terminer par le plus illustre des disciples de Rubens. Mais, entre Jordaëns et Van Dyck, les dates biographiques plaçaient Gérard Honthorst (1592—après 1662). Il occupe au Louvre une large place, et s'y montre sous toutes les faces de son talent. Le *Pilate*, se lavant les mains de la mort du Juste, est une scène de nuit, un effet de lumière factice, genre tout particulier au peintre, qui en prit peut-être l'idée première devant la *Délivrance de saint Pierre* dans les *Chambres* du Vatican, mais qui se l'appropria et le répandit au point d'en être tenu pour l'inventeur et d'y avoir attaché son nom. Les Italiens, en effet, parmi lesquels il travailla longtemps, ne l'appellent pas autrement que *Gherardo della notte* ou *delle notti*, et ce fut la manière de ses grandes toiles que Sckalken, après Gérard Dow, imita sur ses petits panneaux. Sorte de rareté dans l'œuvre de Honthorst, parce qu'elle est peinte en plein jour, la *Marche triomphale* de Silène est aussi gaie, aussi animée, aussi fortement touchée que les *Bacchanales* de Jordaëns, mais plus retenue dans la composition et plus sobre dans les effets. Enfin, outre un *Concert* qui réunit cinq musiciennes, et une autre *joueuse de luth*, nous avons encore du peintre des nuits une œuvre non moins rare qu'un tableau de jour : les portraits en pendants de ces deux princes bavarois, Ludwig et Rupert, que Van Dyck nous a montrés enfants, et de qui Honthorst fut le maître de dessin.

Quant à Barthélemy Van der Helst (1613-1670), s'il est un géant dans sa patrie, au musée d'Amsterdam, ce n'est plus qu'un nain à Paris. Et certes, un tel rapetissement est bien regrettable. Mieux eût valu, je crois, que nous n'eussions absolument rien de ce maître, qui est inconnu en Italie, en Espagne, en Angleterre, en Russie, en Belgi-

que même, que l'Allemagne ne fait qu'entrevoir par quelques portraits égarés dans ses galeries, et dont l'œuvre entier est resté où il fut fait, en Hollande. Là seulement on peut le connaître et l'estimer à sa juste valeur, tandis que l'insuffisant échantillon que nous avons de lui peut fort bien tromper et égarer dans l'appréciation de sa manière et de son talent. Sans doute les figurines de son *Jugement du prix de l'arc* sont de charmants et précieux portraits rassemblés par un sujet commun, qui les élève ainsi au rang de tableau d'histoire. Mais notre petit cadre du Louvre n'est que l'esquisse ou la répétition réduite, avec quelques légères variantes, de la même composition en figures de grandeur naturelle que possède le *Trippen-Huis* d'Amsterdam. Pense-t-on qu'il puisse donner l'idée de ce tableau célèbre, qui se nomme en Hollande les *Chefs de la confrérie des arbalétriers*, et de l'autre tableau, plus vaste encore et plus célèbre, où Van der Helst a retracé le *Banquet de la garde civique d'Amsterdam*, lorsqu'elle fêta la paix de Munster, à la fin de la guerre de trente ans, et l'indépendance des Provinces-Unies? Pense-t-on que ces figurines puissent mériter l'éloge adressé d'habitude aux figures des deux grands tableaux, qu'elles sont parfaites à ce point qu'on peut aisément distinguer dans chacune d'elles, la condition sociale, le caractère et le tempérament du personnage représenté? Non, assurément, et, malgré leur mérite, elles ne font pas plus connaître l'original de Van der Helst qu'une copie réduite au douzième ne ferait connaître les grandes *Cènes* de Véronèse, c'est-à-dire pas plus que la butte Montmartre ne fait connaître les Alpes aux Parisiens, ou l'étang d'Enghien l'Océan.

Pour ceux qui veulent absolument séparer en deux parts l'école des Pays-Bas, faire une école flamande et une école hollandaise, — pour ceux même qui voudraient,

changeant les appellations communes et formant des divisions nouvelles, faire une école catholique et une école protestante, — si Rubens est la plus haute expression, le chef souverain et l'honneur suprême de la première, c'est Rembrandt, à coup sûr, qui occupe dans la seconde le même rang, le même trône. Ce fils du meunier Hermann Gerritz, cet enfant du Rhin, ce Paul Rembrandt Van Ryn (1606-1669), — qui fut illettré toute sa vie comme notre Claude le Lorrain, et qui s'instruisit également, même en peinture, à peu près sans maître, car il fut mécontent de tous ceux qu'il essaya, — marque bien, en effet, le dernier degré du pur *naturalisme*, d'un genre qui, dépourvu de style, de pensée, de profondeur, de noblesse, de haute expression et de vraie beauté, dépourvu de tout ce qui constitue enfin l'*idéalisme*, arrive cependant, par la seule étude et le seul rendu des objets visibles, par la seule science du clair-obscur, à constituer, non-seulement un art, mais une poésie.

Toutefois, et j'éprouve à le dire un très-vif regret, ce n'est point à Paris, du moins dans tous les genres qu'il a traités, que Rembrandt monte à ce rang suprême; ce n'est point à Paris qu'il est l'incontestable et légitime roi de l'école hollandaise, de l'école protestante. Je conviens sans peine que l'*Ange Raphaël* quittant la famille de Tobie est merveilleusement lancé dans les airs, au milieu d'une atmosphère lumineuse que verse le ciel entr'ouvert; je conviens que les *Pèlerins d'Emmaüs*, autre miracle du coloris, brillent même par une certaine noblesse et une certaine beauté relatives, c'est-à-dire que les formes et le style s'y maintiennent au-dessus du laid et de l'ignoble; je conviens encore que le *Bon Samaritain*, quoique moins fini et plus dégradé, montre la plus profonde connaissance et le plus heureux emploi des jeux de la lumière et de l'ombre. Mais, franchement, quelqu'un se trouverait-

il pour prétendre que les tableaux de Rembrandt au Louvre, de grande ou moyenne dimension, pris séparément ou pris ensemble, égalent un seul des célèbres chefs-d'œuvre qui se nomment la *Ronde de nuit* à Amsterdam, la *Leçon d'Anatomie* à la Haye, l'*Ecce Homo* à Vienne (dans la galerie des princes Esterhazy); la *Descente de Croix* à Munich, et la *Danaë* à Saint-Pétersbourg? Non, certes; et tout homme ami des arts, qui a rencontré dans ses voyages l'un de ces chefs-d'œuvre, partagera mon juste regret que, depuis deux cents ans, le Louvre n'ait pas pu acquérir une page qui les rappelle et les balance.

Ce regret qui s'attache aux tableaux d'histoire de Rembrandt ne s'attache pas moins à ses portraits. Et ce n'est pas qu'ils soient trop rares au Louvre; puisqu'on en compte jusqu'à huit; ou qu'ils manquent d'intérêt, puisqu'il s'en trouve quatre de lui-même à différents âges, Rembrandt ayant eu la manie singulière de se peindre au moins chaque année de sa vie. D'une autre part, ces portraits sont beaux assurément, et suffisent à faire connaître le genre nouveau que Rembrandt créa pour son usage. Au lieu d'accepter, comme Holbein ou Velazquez, la nature toute simple, toute naïve, dans ses aspects les plus ordinaires, et partant les plus vrais, il la plie toujours à certaines combinaisons d'optique, à certains contrastes fortement accusés, à certains tours de force de clair-obscur. Par cela, les portraits de Rembrandt, qui les *composait*, qui les rendait volontairement fantastiques, semblent sortir un peu des vraies conditions du genre; de sorte qu'il est permis de ne pas le citer parmi les plus grands portraitistes des diverses écoles, bien qu'il faille le citer parmi les plus grands peintres du monde. Mais enfin, si beaux que soient les huit portraits du Louvre, il est sûr qu'on en voit de plus beaux encore dans plusieurs autres collections de l'Europe, telles que la Pinacothèque de Munich,

le Belvédère de Vienne; le palais de Buckingham ou l'hôtel des marquis de Westminster à Londres; et nous voudrions que Paris n'eût rien à leur envier.

Il est un genre, heureusement, où les plus riches collections doivent à leur tour porter envie à Paris. C'est dans les tout petits tableaux de chevalet, dans des espèces de miniatures à l'huile, que Rembrandt s'élève, chez nous, à sa dernière hauteur. Les deux *Philosophes en méditation* (n[os] 408 et 409), figurines de trois à quatre pouces, et peut-être plus encore le *Ménage du vieux menuisier*, que Rembrandt appelait sans doute une *sainte Famille* (comme Murillo celle au *petit chien*); sont bien le triomphe de ce genre dont il fut le fondateur; dont il est resté le modèle, qui est non-seulement l'art, mais la poésie du *naturalisme*. Rembrandt avait abandonné les traditions de la foi, le sens intime et profond des sujets, le respect de l'antique et des maîtres de la renaissance, les sentiments du cœur et le goût de l'esprit, le culte du beau et la poursuite de l'idéal. Mais, faisant de la réalité une sorte de vision surnaturelle, il retrouva dans l'énergique reproduction des formes, des tons et des plans, une nouvelle poésie avec un nouvel art; il retrouva une certaine profondeur de pensée dans l'heureuse combinaison, dans le savant contraste des jours et des ombres; il retrouva enfin un vrai beau dans le simple vrai.

Son *Menuisier* et ses *Philosophes* ont encore l'avantage d'indiquer et de reproduire, avec toute la supériorité du pinceau sur le burin, les merveilleux effets de clair-obscur de ses plus célèbres planches à l'eau-forte. Il s'y montre graveur autant que peintre, il s'y montre tout entier [1].

Après Rembrandt, les dates nous font enjamber par-

[1] *Musées d'Allemagne*, pag. 61 et suiv., 232, 237, 265 et 326; *Musées d'Angleterre*, etc., pag. 32, 209 et suiv., 223, 264 et suiv.

dessus la Belgique, et nous amènent aux Flamands devenus Français, Philippe de Champaigne et Van der Meulen, tous deux mieux partagés dans leur patrie d'adoption que dans leur patrie de naissance, par le nombre et par le mérite des œuvres. Condisciple de Poussin dans sa jeunesse, et bientôt peintre de la reine mère, veuve de Henri IV, c'est à Paris que Philippe de Champaigne (1602-1674) a passé toute sa vie d'artiste; il est, en réalité, peintre français. Cependant il appartient à l'école flamande, étant né à Bruxelles, par la même raison que le Normand Poussin et le Lorrain Claude, qui ont vécu et travaillé beaucoup plus en Italie qu'en France, n'appartiennent point aux écoles italiennes. Nous devons trop tenir à ces deux gloires de l'art français pour disputer aux Flamands Philippe de Champaigne. Toutefois, cette circonstance que, depuis l'âge de vingt-cinq ans jusqu'à sa mort, il a habité Paris, explique d'abord comment la plupart de ses grands ouvrages nous sont restés; elle explique aussi comment, dans la filiation de l'art, Philippe de Champaigne semble moins descendre de Rubens que de Simon Vouet, pour enfanter Charles Lebrun. Effectivement, dès Louis XIII, il a préparé l'art du grand siècle, comme Pascal et Corneille en ont préparé la littérature, et Richelieu la politique. Déjà son style est savant, noble, correct et froid. Il abandonne l'élan et la fantaisie pour chercher l'ordonnance et se soumettre à la discipline.

C'est ce que prouvent évidemment les deux immenses toiles faites sur la légende de *saint Gervais* et *saint Protais*, et qui, réunies à quatre autres semblables, peintes par Philippe de Champaigne, Eustache Lesueur et Sébastien Bourdon, formaient la décoration du chœur de l'église Saint-Gervais à Paris. Ces six vastes pendants, enlevés dès lors à leur place primitive, et remplacés par des tapisseries, sont divisés maintenant entre le Louvre et le musée de

Lyon. C'est ce que prouve aussi la *Pâques de Jésus avec ses disciples*, où l'on prétend, à tort sans doute, que l'artiste a placé les portraits de ses amis les solitaires de Port-Royal des Champs, Blaise Pascal, Arnauld d'Andilly, Antoine Arnauld le fils, Antoine Lemaître, le Maître de Sacy, etc., — ou le *Repas chez Simon le Pharisien*, — ou le beau *Christ mort* étendu sur le linceul, — ou, suivant un autre ordre d'idées, l'*Éducation d'Achille* pour le tir de l'arc et la course en char. Dans cette ordonnance régulière, symétrique, dans ce dessin châtié mais glacé, dans cette couleur calme et pâle, on sent l'éloignement systématique de Rubens, on prévoit les *Batailles d'Alexandre*.

Peintre de portraits, Philippe de Champaigne me semble plus grand que peintre d'histoire : ses défauts sont moins sensibles, ses qualités plus évidentes et plus à leur place. Le Louis XIII, qui, malgré le casque, la cuirasse et l'épée, malgré les brassards, cuissards et jambards, malgré les lauriers dont la Victoire le couronne, paraît si timide, si faible et si maussade ; le Richelieu, bien autrement fort, impérieux et puissant sous une simple robe de soie, sont d'heureuses et complètes figures historiques. Dans le même genre, et sur la même ligne, on peut louer sans réserve le portrait d'une dame très-pâle (n° 93), qu'on croit la femme de l'avocat Antoine Arnauld, restaurateur de Port-Royal, de laquelle il eut vingt-deux enfants ;— celui de Robert Arnauld d'Andilly, leur fils aîné ;—ceux de deux jeunes filles ;— ceux des architectes Claude Perrault et Jules Hardoin-Mansard, réunis dans le même cadre ; — et le sien propre, à l'âge de soixante-six ans, fait après que les jésuites l'eurent chassé avec ses amis du monastère des jansénistes, où il s'était retiré quelque temps. Enfin, dans les deux religieuses de Port-Royal, l'une malade, l'autre en prière, où Philippe de Champaigne a retracé la guérison tenue pour miraculeuse de sa

fille; sœur sainte Suzanne, par la mère Catherine-Agnès Arnauld, il a marqué certainement la dernière perfection que pût atteindre son talent sage, noble, plein de mesure, de gravité et d'onction.

Lorsque arrivé à la première moitié du XVIIe siècle, avec les travaux de Rubens pour Marie de Médicis et ceux de Philippe de Champaigne pour Richelieu, on recherche curieusement les belles images où revivent des personnages célèbres, où le nom du modèle rehausse l'œuvre du peintre, il ne faut pas oublier de donner un regard de respect au portrait de René Descartes, par Franz Hals (1584-1666). Ce n'est point en France assurément que Hals a pu retracer la figure du père de la philosophie moderne, car il ne quitta de sa vie les cabarets de Harlem; c'est en Hollande, lorsque Descartes, dans sa prudence trop bien justifiée par les événements, alla s'y fixer en 1629, avec l'espoir de penser et d'écrire plus librement sous les stathouders que sous les rois, espoir assez chimérique, puisque les persécutions des théologiens, même protestants, l'obligèrent, vingt ans après, à chercher un refuge jusqu'en Suède, auprès de Christine. Ces traits appauvris, tristes, maladifs, où se lit plutôt l'hébétement que la réflexion, ne répondent guère à l'idée qu'on se forme de ce profond et hardi génie, qui écrivit le *Discours sur la Méthode*, les *Méditations*, les *Principes*, les *Passions de l'âme*, etc.; mais comme ce portrait, j'imagine, ne peut passer pour sien que sur de solides autorités, il faut l'accepter malgré la surprise qu'en fait éprouver l'étrange aspect.

C'est un compatriote et presque un contemporain de Philippe de Champaigne, comme lui né à Bruxelles, comme lui mort à Paris; c'est Antoine-François Van der Meulen (1634-1690) qui est devenu, si l'on peut ainsi dire, l'historiographe de Louis XIV. Tandis que Charles Lebrun célébrait en allégories antiques les hauts faits du grand

roi, Van der Meulen en traçait le plan, la vue, les détails, les incidents, en quelque sorte le portrait. Et même il n'écrivait pas seulement avec son pinceau les prouesses guerrières auxquelles le roi n'assistait que de fort loin ; en roi, suivi de toute sa cour, y compris les *trois reines* dans le même carrosse, et qui faisaient dire à Boileau :

> Louis, les animant du feu de son courage,
> Se plaint de sa grandeur qui l'attache au rivage ;

il rapporte exactement jusqu'aux anecdotes familières de la cour, les chasses de Versailles, les promenades de Marly. Le Louvre a recueilli vingt-une pages de Philippe de Champaigne ; il n'est pas étonnant qu'il en réunisse jusqu'à vingt-trois de Van der Meulen, et les meilleures de son œuvre. Faites pour Louis XIV, comme tous les ouvrages de Velazquez, par exemple, furent faits pour Philippe IV, elles sont restées dans ce qu'on nommait alors le *cabinet du roi*, et de là venues dans le musée national de la France.

Ce genre exige des qualités nombreuses et des talents divers : une belle et savante ordonnance, du mouvement sans confusion, de l'ordre même au sein d'une mêlée, l'étude et l'emploi judicieux des costumes, des armes, des mœurs militaires et civiles de l'époque, le don du portrait, l'art de représenter une foule d'objets différents, hommes, animaux, monuments, paysages, même l'air et l'espace, et l'art enfin très-difficile de composer avec tant de détails un véritable ensemble, où chaque objet soit à sa place et sous son jour, comme dans la nature même. En ce genre, dont il fut à peu près le créateur, et dont il est certainement le modèle, on doit désespérer de surpasser jamais les bonnes toiles de Van der Meulen. Nous citerons, entre autres, l'*Arrivée du roi devant Maëstricht* (n° 309), un

Combat près du canal de Bruges (n° 306), la *Vue de Lille* (n° 305), la *Vue de Luxembourg* (n° 312), la *Vue de Fontainebleau* du côté des jardins (n° 314), plus encore la *Prise de Dinan* sur la Meuse (n° 310), et surtout la magnifique *Entrée de Louis XIV et de Marie-Thérèse à Arras, dans le mois d'août 1667* (n° 304). Je ne sais si, en peignant ces victoires du roi de France sur la Flandre, le Flamand Van der Meulen sentait quelque remords de déserteur et de transfuge; mais, à coup sûr, son talent montrait, au service du vainqueur, tout le zèle d'un nouveau converti; et j'aime à croire qu'il célébrait avec sincérité, avec amour, non la chute des villes de son pays natal, mais leur accession à la patrie française, qu'il avait lui-même adoptée.

Le Louvre a sept ouvrages du chevalier Adrien Van der Werff (1659-1722), qui en compte huit à Berlin, douze à Dresde, et jusqu'à vingt-neuf à Munich. Ils sont semblables à tous ses autres ouvrages, où l'on ne saurait trouver ni rang ni différence, ni meilleurs ni pires. Que ferons-nous du chevalier Van der Werff? Faut-il le placer parmi les *grands* ou parmi les *petits* Flamands? Question délicate, car il a peint de fort grands sujets dans un fort petit style. Certes, si l'on se rappelle, d'une part, l'estime immense qu'il avait de lui-même, jusqu'à se peindre avec tous les attributs de l'immortalité, la célébrité dont il jouit sa vie durant, la vogue générale et le haut prix qui s'attachèrent aux œuvres de son pinceau; si l'on s'en tient, d'autre part, aux titres assez fastueux de ses compositions, la plupart historiques et même sacrées, *Moïse sauvé des eaux du Nil*, les *Anges annonçant aux bergers la Bonne-Nouvelle*, *Adam et Ève sous l'arbre du bien et du mal*, la *Chasteté de Joseph*, *Madeleine dans le désert*, il faut bien l'élever à la première catégorie. Mais ensuite si l'on observe, outre la petite dimension des personnages

pressés sur de petits panneaux, sa manière de peindre, soignée, léchée, pointillée, brillantée, qu'il imita de Poelenburg et de Wouwermans en disciple dégénéré, à coup sûr il doit retomber dans la seconde. Pour avoir voulu s'élever au-dessus de ses maîtres, au-dessus des détails de la vie contemporaine et populaire, Van der Werff, qui eût pu rester leur égal, est descendu à un rang très-inférieur, parce que, chez lui, entre le sujet et l'exécution, il se trouve une contradiction flagrante, et que l'exécution est toujours au-dessous du sujet.

Van der Werff sera donc comme ces espèces intermédiaires qui se rencontrent dans l'histoire naturelle pour rattacher les genres l'un à l'autre, et pour dérouler sans interruption ni lacune l'échelle générale des êtres.

> Je suis oiseau, voyez mes ailes,
> Je suis souris, vivent les rats!

Nous en ferons un pont pour passer des grands aux petits Flamands. C'est faire assez d'honneur à ses porcelaines.

Lorsque, dans une vaste collection comme est celle du Louvre, on arrive à l'immensité d'ouvrages divers qu'ont laissés ces nombreux et infatigables producteurs appelés les *petits Flamands*, il est utile, pour s'orienter et se diriger sur cet océan sans rivage, d'introduire des sous-divisions et de séparer le genre en espèces avant de descendre aux individus. Nous ferons donc ici, comme dans les autres grands musées de l'Europe, la distinction suivante : sujets anecdotiques, paysages, marines, intérieurs, animaux, fruits et fleurs.

Sujets anecdotiques. C'est Pierre Breughel, Breughel le Vieux, ou le Rustique, ou le Jovial (vers 1510 — vers 1570), ce fils de paysan qui n'a reçu d'autre nom que

celui du village où il est né, c'est Pierre Breughel qui ouvre la série des peintres de chevalet. On lui attribue aujourd'hui une *Vue de village* et une *Danse de paysans*, que l'on attribuait naguère à un certain Peter Gyzen, élève de son fils Jean Breughel. Je ne sais sur quels motifs se fonde cette substitution de nom d'auteur, mais il est permis de douter qu'elle soit suffisamment justifiée quand on reconnaît combien ces deux petits pendants sont loin d'approcher, pour l'importance et le mérite, des œuvres excellentes que le vieux Breughel a laissées, par exemple, au musée du Belvédère de Vienne; telles que l'*Édification de la tour de Babel*, le *Combat de Saül contre les Philistins*, le *Portement de croix*, les *Jeux des enfants*, la *Bataille de Carême contre Carnaval*, etc. Il est impossible d'y reconnaître le créateur du genre comique et familier, devenu si cher aux Flamands. On ne trouve là ni son esprit burlesque et sa verve railleuse, qui font de lui le Rabelais des peintres, ni sa touche fine et patiente, ni ses tons azurés, ni le tour étrange de ses compositions historiques et religieuses, qui deviennent, sous son pinceau, non moins drôles et risibles que le pantagruélique combat des gras contre les maigres. Ainsi, comment Breughel traite-t-il un *Portement de croix*, ce sujet dont Raphaël avait fait le *Spasimo?* Il le place dans une foire flamande, au milieu d'une foule vêtue à la wallone, entre une tabagie et des tréteaux de baladins; Jésus, traînant un tronc d'arbre, est gardé par des soldats qui portent l'arquebuse sur l'épaule, et, pour comble de vérité historique, les deux larrons, amenés dans une charrette, sont exhortés à bien mourir par un moine en froc qui leur montre le crucifix. Évidemment le vieux Breughel n'est pas au Louvre.

Son fils Jean Breughel, appelé Breughel de Velours

[1] *Musées d'Allemagne*, pag. 191 et suiv.

(vers 1560 — vers 1625); est mieux représenté. Dans ses deux précieux pendants, la *Terre* et l'*Air* (c'est-à-dire les quadrupèdes et les oiseaux), moitié de quatre pendants qui formaient les *Quatre Éléments*; puis dans *Vertumne et Pomone*, une *Vue de Tivoli*, et d'autres paysages animés; enfin dans son immense *Bataille d'Arbelles*, on retrouve bien la touche fine, douce et lumineuse qu'il avait héritée de son père, et qui explique mieux le surnom bizarre sous lequel il est connu que l'habitude de porter des hauts-de-chausse et des pourpoints en velours. Mais, à propos de cette *Bataille d'Arbelles*, un scrupule me vient: N'est-elle pas plutôt du vieux Pierre Breughel que de son fils? Certes elle le rappelle mieux que les petits cadres dont il est tout à coup gratifié. Quand on voit cette fourmilière en action; ces personnages lilliputiens; cette mêlée étrange; toutes ces scènes diverses accumulées dans le même sujet; et tant d'anachronismes amoncelés en une page; il semble qu'on revoie le *Combat de Saül*, la *Tour de Babel* et le *Portement de croix* du Belvédère.

Quant au troisième Breughel, Pierre Breughel le jeune (1589-1642), fils de Jean, qu'on appela Breughel d'Enfer, parce qu'il mettait partout des fournaises, des incendies, des lueurs de feu; il ne brille au Louvre que par la complète absence de ses œuvres et de son nom. Paris n'a pas su réunir les trois générations de cette famille d'éminents artistes, et n'a rien non plus d'une autre famille de Breughel; Ambroise, Abraham, Jean-Baptiste et Gaspard, qui furent tous peintres de fruits et de fleurs.

Après le vieux Breughel, créateur du genre, Corneille Poelenburg (1586 — vers 1660) a le mérite d'en avoir en quelque sorte fixé les conditions. Élève de l'Italie, comme Maubeuge, Van Orley, Coxcie, il a fait pour le sujet anecdotique ce qu'ils avaient fait pour la haute histoire; il a introduit le goût et le style des Italiens dans la naïveté et

la fantaisie des Flamands. A ses figures de femmes, qu'il préférait et qu'il employait presque exclusivement à celles d'hommes, on reconnaît l'étude attentive de Raphaël. Il a ainsi préparé, pour la peinture de chevalet, une seconde époque parallèle à celle de Rubens et de Rembrandt. Dans ce genre donc, où tant d'autres l'ont suivi, où plusieurs l'ont dépassé, Poelenburg mérite partout une place très-honorable et très-haute.

On a fait cette observation que la plupart des écrivains comiques, Molière en tête, avaient l'humeur mélancolique jusqu'à la tristesse, tandis que les auteurs des plus sombres productions dans le roman ou le drame étaient souvent, au contraire, ce qu'on appelle de *bons vivants*. Poelenburg présente un contraste semblable. Rien de plus opposé à son caractère irascible et violent, qui le fit appeler en Italie *il Brusco*, que sa manière minutieuse, élégante, veloutée, suave, réchauffée d'ailleurs par les rayons du soleil des Apennins, et bien supérieure à l'ivoire mat et glacé de Van der Werff. Quoi qu'il en soit, cette manière convient mieux aux petits cadres sur panneaux, aux sujets simples, faciles, familiers, qu'aux toiles ambitieuses par la dimension et le titre. Aussi, malgré le mérite éminent de son vaste tableau des *Anges annonçant aux bergers la naissance de Jésus*, qui lui fut commandé par quelque *monsignor* romain, malgré les qualités encore supérieures de l'autre grande composition appelée le *Bain de Diane*, où Poelenburg revenait à ses habitudes et à ses goûts mythologiques, on leur préférera sans doute les *Ruines romaines* du palais des empereurs et du temple de Minerva-Medica, les *Baigneuses* (n° 385), et surtout la *Sortie du bain* (n° 386), charmante miniature, où se trouvent réunies toutes les qualités de son aimable talent, et que rien peut-être ne surpasse dans son œuvre entière.

C'est Poelenburg, bien plus que Rembrandt, qui, par le

genre dont l'élève a fait choix, semble avoir été le maître de Gérard Dow (ou plutôt Dov ou Dou, suivant ses propres signatures [1]). Mais dans ce genre, si opposé à celui de son maître, Gérard Dow surpasse tous ceux qui l'ont devancé, tous ceux qui l'ont accompagné et tous ceux qui l'ont suivi. Comme Rubens, comme Rembrandt, dans la sphère qu'ils se sont formée, il est de la sienne le chef incontestable.

Avec une belle part de onze cadres authentiques, Paris n'est pas si riche par le nombre en œuvres de Gérard Dow, que Munich, Dresde et Saint-Pétersbourg; mais heureusement il prend sa revanche par la qualité; il a d'excellentes œuvres, et peut-être la plus excellente, celle qui se nomme la *Femme hydropique*. Acheté 30,000 florins, du vivant de son auteur, par l'électeur palatin pour le prince Eugène de Savoie, ce tableau sans prix fut donné au musée par un soldat sans fortune, le général Clausel, depuis maréchal de France, qui l'avait reçu en présent du roi de Sardaigne, Charles-Emmanuel IV, lorsque, en 1798, il avait eu la mission, assez commune alors, de détrôner cet incommode voisin de la république française. C'était un remercîment royal pour la loyauté et la courtoisie du général républicain; placé au Louvre, près de la *Conception* de Murillo, il prouve de plus son désintéressement et sa générosité. D'après l'inscription qu'elle porte, cette merveilleuse *Femme hydropique* fut peinte par Gérard Dow lorsqu'il avait soixante-cinq ans. Voilà donc, même

[1] Les biographes de Gérard Dow le font naître, soit en 1598, soit en 1613, et mourir, soit en 1674, soit en 1680. D'après l'inscription de la *Femme hydropique*, il serait né en 1598; mais alors comment fut-il envoyé par son père dans l'atelier de Rembrandt, s'il était né huit ans avant lui? Cette circonstance, à son tour, rend plus probable la date de 1613.

dans un genre qui exige toute l'adresse de la main et toute la finesse de la vue, une preuve ajoutée à celles que donnaient les œuvres de Michel-Ange, de Titien, de Murillo, de Poussin; qu'un artiste de génie n'atteint souvent sa toute-puissance qu'à son déclin, lorsqu'à l'imagination et à l'élan qu'il montrait dans sa jeunesse, il ajoute l'expérience, le goût et la sûreté de l'âge mûr. Si, pour le fini prodigieux des détails et l'harmonie plus prodigieuse encore de l'ensemble, on voulait trouver un égal à la *Femme hydropique* du Louvre, il faudrait d'abord le chercher dans les œuvres de Gérard Dow lui-même, et je ne sache guère que l'*École du soir*, de la galerie d'Amsterdam, qui puisse prétendre à un tel honneur. Encore est-ce parce que ce dernier tableau renferme plus de personnages, parce qu'il offre cette curieuse et difficile bizarrerie qu'il est éclairé par quatre lumières différentes; enfin parce qu'il est traité dans une manière, sinon aussi délicatement achevée, plus ample peut-être et plus magistrale. Mais des autres ouvrages de Gérard Dow, parmi les plus célèbres, ni la *Jeune femme et l'enfant au berceau* de la Haye, ni la *Dame à sa toilette* de Munich, ni le *Médecin d'urines* (ainsi l'a nommé l'usage) de Vienne, ni la *Jeune fille cueillant du raisin à sa fenêtre* de Dresde, ni même l'*Empirique* de Saint-Pétersbourg, fort semblable par le sujet et par le travail à notre *Femme hydropique*, ne peuvent tenter contre elle une lutte sérieuse, et lui disputer le premier rang.

Ce diamant unique n'est pas seul à Paris; il s'y trouve entouré, comme nous l'avons dit tout à l'heure, de dix autres précieux bijoux, qui se nomment l'*Épicière de village*, la *Cuisinière hollandaise*, l'*Arracheur de dents*, le *Peseur d'or*, une *Lecture de la Bible*, où sont deux vieilles gens qu'on croit le père et la mère du peintre, etc.; là se trouve aussi son propre portrait, où il s'est repré-

senté, comme toujours (car il a retracé sa figure presque autant de fois que son maître Rembrandt), avec les instruments de son art, la palette et les pinceaux. Si beau qu'il soit, ce portrait n'égale point cependant celui de Bruxelles, où Gérard Dow s'est reproduit, jeune encore, dessinant une statue de l'Amour à la lueur d'une lampe. C'était peut-être un cadeau d'amoureux. On regrette aussi de ne point trouver dans celui du Louvre quelque attribut de l'autre art qu'il cultivait pour son plaisir et ses distractions, la musique. A Dresde, par exemple, l'un de ses deux portraits le montre jouant du violon.

L'émule de Gérard Dow, dans l'école et dans le genre, Gérard Terburg (1608-1681), ne saurait, à Paris du moins, rien présenter au concours d'égal aux œuvres que nous venons de mentionner. C'est ailleurs seulement, c'est dans d'autres musées, qu'il pourrait dignement soutenir la lutte que son nom fait pressentir. On peut assurément le connaître, l'étudier et l'admirer au Louvre; son *Concert*, sa *Leçon de musique*, son esquisse d'une *Assemblée de prêtres* en figurines microscopiques, et surtout son *Officier faisant l'amour...* je me trompe, achetant l'amour tout fait, sont des pages fort belles, offrant bien la touche moelleuse, ferme et large qui le distingue au milieu des *petits* Flamands. De chacune d'elle un cabinet d'amateur pourrait se glorifier. Mais aucune ne s'élève beaucoup au-dessus des autres ouvrages de sa main qu'on rencontre dans toutes les galeries. Et, sans les désigner par leurs titres, chose presque impossible pour des sujets si simples et si familiers qu'ils échappent à toute désignation, je rappellerai qu'il en est de supérieures à la Haye, à Dresde, à Berlin, à Vienne (dans le cabinet du comte Czernin), à Saint-Pétersbourg, à Munich enfin, où se trouve, entre autres, un *Intérieur de chaumière* avec une famille de paysans, que l'étendue inusitée de la compo-

sition, ajoutée à l'excellence du travail, rend un objet très-rare et peut-être unique dans l'œuvre de Terburg.

J'ai regret, et plus grand regret assurément, d'avoir à parler de la même manière au sujet de David Teniers le fils (1610-1694), du laborieux, du fécond, de l'inépuisable Teniers, qui, travaillant sans relâche, presque dès l'enfance et jusqu'au dernier jour d'une vie de quatre-vingt-quatre ans, a laissé vraiment un œuvre innombrable. « Pour loger tous mes tableaux, disait-il, il faudrait deux lieues de galeries. »

Devenu célèbre et riche, ouvrant son château des Trois-Tours (à Perck, entre Anvers et Malines) à la société choisie des Pays-Bas, Teniers fut le favori, le commensal, le maître et l'ami du second don Juan d'Autriche (fils naturel et bien-aimé de Philippe IV et de la comédienne Maria Calderon, le vaincu des Dunes et d'Estremos, qu'il ne faut pas confondre avec le fils naturel de Charles-Quint, le vainqueur de Lépante), puis des archiducs gouverneurs Albert et Léopold-Guillaume. Au nord, Marie-Christine de Suède recherchait ses tableaux, et en récompensait magnifiquement l'auteur; au midi, Philippe IV d'Espagne, le plus fervent, le plus passionné des amateurs de peinture, les aimait tant et les achetait si volontiers qu'il en put former toute une galerie spéciale. Mais entre le nord et le midi, et dans son voisinage immédiat, David Teniers n'eut pas le bonheur de plaire. Lorsqu'on présenta pour la première fois quelques-uns de ses tableaux choisis à Louis XIV : « Fi! s'écria-t-il en détournant les yeux, ôtez de là ces magots! » Ils ne ressemblaient guère, en effet, aux pompeuses figures académiques de Lebrun, les *Gueux* des Pays-Bas.

Cet arrêt du grand roi, non ratifié par son époque, et moins encore par la nôtre, cet arrêt qui était un anathème, peut seul expliquer comment David Teniers fut long-

temps exclu du Louvre. Presque tous ses ouvrages n'y sont entrés qu'à partir du règne de Louis XVI. Venu trop tard dans notre musée, alors que les grandes collections royales, princières ou nationales avaient déjà recueilli ses principales œuvres pour ne plus s'en dessaisir, David Teniers s'y montre encore bien incomplet, malgré les quinze numéros portant son nom sur le catalogue. — Incomplet, parce que ce nombre est très-faible pour un si fécond producteur : le Belvédère de Vienne en a vingt-trois, la galerie de Dresde vingt-trois aussi, l'Ermitage de Saint-Pétersbourg quarante-sept et le *Museo del Rey* de Madrid soixante-seize. — Incomplet, parce que nous n'avons pas le moindre échantillon de David Teniers le père, qui nous ferait voir d'où le fils est parti pour arriver où il est monté, quels progrès il a fait dans la voie qui lui fut ouverte par les leçons paternelles, et où l'a suivi, sans l'atteindre, son frère Abraham Teniers. — Incomplet, parce que nous n'avons également aucun des ouvrages d'un genre et d'un ordre fort éloignés de cette voie commune, qu'il a tentés assez souvent dans le cours de sa longue vie. Je citerai, pour exemples de ces travaux que les Anglais nommeraient *excentriques*, un tableau d'histoire, *Valenciennes secourue*, qui est au musée d'Anvers, un tableau religieux, le *Sacrifice d'Abraham*, qui est au Belvédère de Vienne, une série de douze tableaux à peu près mythologiques traduisant l'épisode d'*Armide et Renaud* de la *Jérusalem délivrée*, qui est au musée de Madrid; et, dans un genre intermédiaire, singulier, curieux et difficile, les deux compositions multiples qu'on appelle, à Madrid, la *Galerie de tableaux de l'archiduc Albert*, à Vienne, la *Galerie de l'archiduc Léopold*. Teniers y a retracé, en proportions très-réduites et très-fines, avec plusieurs portraits à qui Louis XIV lui-même eût trouvé autant de noblesse que de vérité, une foule de tableaux célèbres de

toutes les écoles rassemblés par les deux gouverneurs des Pays-Bas, l'un pour l'Espagne, l'autre pour l'Autriche, desquels on retrouve aujourd'hui les originaux dans les deux collections du *Museo del Rey* et du Belvédère. — Incomplet, enfin, parce que quelques-uns de ses quinze ouvrages au Louvre ne sont que des *après-dîners*, que Téniers terminait entre son repas et son sommeil, et qu'aucun d'eux, bien que tous soient dans son genre ordinaire et familier, dans la manière si connue que désigne assez son nom seul, ne dépasse beaucoup le niveau commun de ceux qu'on trouve à profusion dans tous les cabinets de l'Europe.

Examinons un peu : sans doute sa *Tentation de saint Antoine* est pleine d'ingénieuses drôleries, finement et fortement touchées, comme toujours ; l'on y voit, entre autres, cet œuf-poulet piaillant et digérant qui lui plaisait à ce point qu'il l'a placé partout. Mais où Teniers n'a-t-il pas laissé quelque bonne et réjouissante *Tentation de saint Antoine?* Quelle galerie, au nord, au midi, à l'est, à l'ouest, ne montre au moins la sienne? Madrid seul en a trois, et toutes trois plus importantes que la nôtre. Sans doute aussi ses *Fêtes et danses de village* (surtout le n° 515), ses *Intérieurs de cabaret* (surtout le n° 518), sa composition multiple des *Sept œuvres de la miséricorde*, qu'il a répétée souvent, son *Reniement de saint Pierre*, étrangement placé au fond d'un corps de garde d'infanterie wallone, et par-dessus tout son *Enfant prodigue*, jeune gentilhomme flamand attablé avec des courtisanes de Bruxelles, montrent bien dans leur exquise perfection son art profond sans apparence d'art, sa touche à la fois si fine et si forte, si simple et si habile, et toujours si reconnaissable jusqu'aux plus infimes accessoires, que Greuze disait : « Montrez-moi une pipe, et je vous dirai si le fumeur est de Teniers. » Plusieurs de ces pages

seront même, et j'en conviens avec grand plaisir, dans sa manière la plus hardie, la plus pittoresque, la plus lumineuse, la plus solide, capables enfin, comme je le disais à propos de Terburg, d'illustrer chacune un cabinet d'amateur. Mais, pour un musée, pour le musée de la France, on voudrait quelque œuvre plus capitale encore, quelque œuvre tout à fait hors ligne. On voudrait la grande *Kermesse* de Madrid, ou la grande *Foire italienne* de Munich, laquelle n'a pas moins de huit pieds et demi de haut sur douze et demi de large, ou les *Sept œuvres de miséricorde* de la galerie Esthérazy à Vienne, ou la merveilleuse composition appelée les *Arquebusiers d'Anvers*, qui réunit, sur le premier plan, quarante-cinq portraits groupés, animés, pleins de mouvement et de vie, cette composition que Descamps nomme avec toute justice « le plus beau tableau de Teniers », qu'Anvers a donné à la Malmaison, et que la Malmaison, ô regrets! a vendue à l'Ermitage de Saint-Pétersbourg. Mais aussi pourquoi Louis XIV a-t-il pris les personnages de Teniers pour des Chinois?

Si rare et si merveilleux que fût son talent, David Teniers eût trouvé sans doute un émule, peut-être un rival dans Adrien Brauwer, si les excès et les débauches n'eussent tué à trente-deux ans le fils de la pauvre brodeuse de Harlem, qui commença, en dessinant des fleurs et des ornements sur le tambour de sa mère, sa carrière un moment brillante. La petite *Tabagie* de Brauwer qui se voit au Louvre ne suffit point pour faire connaître ses admirables facultés naturelles, et apprécier à leur juste valeur les quelques bons ouvrages qu'il a peints entre deux ivresses. Ce ne sont que des scènes de cabaret, dont la bouffonnerie tombe habituellement dans l'ignoble; et pourtant Rubens pleura la mort précoce de ce vaurien sur un grabat d'hôpital, et lui fit donner une sépulture décente, pour l'honneur de l'art.

Allemands par la naissance, mais venus jeunes de Lubeck à Harlem, les deux Ostade se sont faits Flamands par leur genre et leur manière, à ce point que, malgré notre règle habituelle, nous ne pouvons les rendre à l'école de leur patrie. Ils formeront, comme Rubens, une exception brillante et glorieuse. Au Louvre ils sont tous deux plus heureux et plus complets que Teniers ; nous n'avons, en ce qui les concerne, rien à envier au reste de l'Europe. D'abord Adrien Ostade (1610-1685) l'aîné, le maître et le supérieur d'Isaac (1617-1654), nous a laissé, dans les dix portraits réunis composant sa famille, un ouvrage curieux, singulier, très-beau d'ailleurs, et portrait moral de toute famille hollandaise, mais tout à fait hors de ses habitudes, ce qui en fait une précieuse rareté. De plus il nous a laissé dans ses figures de *Fumeur* et de *Buveur*, son *Cabinet d'un homme d'affaires*, son *Intérieur de chaumière hollandaise*, son *Marché aux poissons*, et surtout son admirable *Maître d'école*, des modèles achevés de ces petites scènes familières, de ces comédies de mœurs, que le charmant esprit des détails, la singulière habileté de la touche et la prodigieuse entente du clair-obscur, placent au premier rang dans les productions de l'art de peindre. Sous sa teinte générale un peu verdâtre et violacée, ce *Maître d'école* d'Adrien Ostade égale la *Femme hydropique* de Gérard Dow, et même les petits *Philosophes* de Rembrandt, car Adrien est bien le Rembrandt du chevalet.

Isaac, de son côté, ne pouvait pas faire mieux apprécier son talent, fort élevé quoique secondaire auprès d'Adrien, qu'en présentant sa *Halte de voyageur devant une hôtellerie*, un peu confuse cependant, son autre *Halte* dans un frais et gai paysage, et son grand *Canal hollandais glacé*. Isaac Ostade s'était fait de ces paysages d'hiver, de ces vues de neige et de frimas, comme Honthorst ou Sckal-

ken des effets de lumière factice, ou Van der Neer des clairs de lune, ce qu'on nomme de nos jours une spécialité. Il y fut, il y est encore le maître.

Karel-Dujardin (vers 1635-1678) est traité au Louvre précisément comme Adrien Ostade, et il faut nous en applaudir. Son *Calvaire*, trop grand cadre et trop grand sujet pour ses habitudes, n'est guère curieux que par cela même; et, n'offrant pas trace du style religieux, du style indispensable pour le grand drame de la croix, n'ayant guère d'*expression* que dans les tons sinistres d'un ciel orageux, il tombe au rang de simple rareté. Tandis que le *Gué d'Italie*, d'une extrême délicatesse, le *Pâturage* et le *Bocage*, tous deux remplis de détails charmants; enfin le beau et lumineux paysage (n° 247), où l'on voit l'aumône d'un voyageur, et qui se nomme pour cette raison le *Voyageur charitable*, ainsi que les *Charlatans italiens*, composition pleine d'une franche et vive fantaisie, que Descamps appelle le tableau capital du maître, nous le présentent bien dans sa vraie nature et son vrai talent, partant avec toutes ses qualités. A voir les tons chauds et brillants dont s'illuminent ces ouvrages de Karel-Dujardin, on reconnaît que, lorsqu'il les fit, l'artiste flamand habitait déjà l'Italie, où il mourut à peine homme mûr.

Jean Steen (1636-1689), qu'on pourrait appeler, comme le vieux Breughel, Steen le Jovial, et surtout l'Insouciant, n'est au Louvre que depuis 1817, et n'y a rien de plus qu'une *Fête flamande dans une auberge*. Peut-être est-ce l'auberge que le fils du brasseur de Leyde, brasseur lui-même, tenait à Delft, et qui, l'ayant ruiné, le fit peintre par force et par famine. Il n'en resta pas moins ami de la *dive bouteille* et de la *purée septembrale*, donnant des leçons de tempérance à ceux qu'affligeaient son désordre et sa ruine. On pourrait dire que cette *Fête flamande* n'est pas très-finement terminée, si on la compare à la manière

habituelle de l'école, et même à d'autres ouvrages de Jean Steen. Mais, outre que sa grande dimension permet une touche plus ample et plus hardie, elle se recommande par d'autres mérites, qui ne le cèdent pas, j'imagine, au léché le plus minutieux ; elle est pleine de gaieté, d'esprit, de malice, d'animation, d'entrain, et douée enfin de cette qualité supérieure, si rare dans les œuvres de l'homme, qui se nomme la vie.

A cette œuvre importante de Jean Steen, peut se rattacher une page du même genre, le *Départ de l'hôtellerie*, par Pierre de Laër, le *Bamboccio* (—1674), ce pauvre bossu qui, dans son corps contrefait, difforme, cacha, comme Scarron, un esprit très-réjouissant et une bonhomie très-maligne.

Quant à Philippe Wouwermans (1620-1668), sa part est treize fois aussi nombreuse que celle de Jean Steen ou du Bamboche ; mais treize pages, quand on en compte soixante-deux dans la seule galerie de Dresde, ne sont pas beaucoup pour un maître si appliqué et si alerte à la besogne que, n'ayant pas vécu la moitié de la vie de Teniers (j'entends de sa vie d'artiste), il a presque égalé par la fécondité du travail celui qui faisait facilement un tableau, comme Lope de Vega une comédie, dans l'espace d'un jour. Le *Bœuf gras hollandais*, vraie miniature, le *Pont de bois sur le torrent*, le *Départ pour la chasse*, la *Chasse au cerf*, l'*Intérieur d'écurie*, les deux *Chocs de cavalerie* et surtout le *Manége* (n° 570), sont assurément d'excellents échantillons de la manière si connue de Wouwermans, le peintre élégant de la vie des gentilshommes, de la guerre, de la chasse, de l'équitation, de tous les exercices du *sport* où l'homme a pour compagnon le cheval. Mais aucun cependant ne s'élève beaucoup au-dessus de l'habituelle perfection que lui reconnaissent ses admirateurs ; aucun n'égale les *Chasses* de Dresde,

au cerf, au sanglier, au héron; ni la grande *Bataille* de la galerie Lichtenstein à Vienne ; ni l'autre *Bataille* et la grande *Chasse au cerf* de la Pinacothèque de Munich. Cependant Louis XIV lui-même n'eût pas appelé *magots* les nobles et galants personnages des tableaux de Wouwermans, car ceux-là ne sortent point de la guinguette, mais du manoir seigneurial. Pourquoi donc n'est-il pas complet au Louvre? Il y est du moins accru par une *Vue de la tour et de la porte de Nesles*, au milieu du XVII^e siècle; de son frère puîné Pierre Wouwermans, qui occupe auprès de lui précisément la place d'Isaac Ostade auprès d'Adrien.

A la suite de Wouwermans, les dates nous conduisent à la nombreuse et inséparable pléiade des élèves ou imitateurs de Gérard Dow; dont les leçons ou l'exemple ont produit une foule de petits chefs-d'œuvre comparables à ceux de son merveilleux pinceau. Voici Metsu d'abord, l'excellent Gabriel Metsu (1615 — après 1664), qui, dans l'imitation réunie de Gérard Dow et de Gérard Terburg, a su se frayer une voie personnelle, et se rendre tout à fait original par la puissance, la richesse et l'harmonie de son coloris. Il a des teintes pourprées, à la façon de Jean Van Eyck, ou quelquefois argentées, à la façon de Véronèse; qui le font aisément reconnaître parmi les autres artistes de la même époque, cultivant le même genre et traitant les mêmes sujets. Gabriel Metsu occupe dignement sa place au Louvre. Si la *Femme adultère* n'est pas plus un tableau religieux que ceux de Rembrandt, par exemple, de Poelenburg ou de Van der Werff; en revanche, et par l'incroyable perfection de toutes ses parties, le *Marché aux herbes d'Amsterdam* est, dans l'œuvre de Metsu, comme la *Femme hydropique* ou le *Maître d'école* dans l'œuvre de Gérard Dow ou d'Adrien Ostade; je veux dire le dernier mot de son talent. C'est bien aussi son chef-d'œuvre.

On retrouve encore Metsu tout entier, avec ses spirituels détails et sa touche brillante, dans de plus petits cadres de mœurs hollandaises, la *Leçon de musique,* le *Chimiste,* la *Cuisinière,* surtout l'*Officier et la jeune Dame*, bien que celui-ci soit un peu frotté et dégradé; on le retrouve enfin jusque dans une rareté, le portrait à mi-corps, en grandeur naturelle, de Corneille Tromp, le second des braves amiraux qui rendirent ce nom célèbre dans l'Europe entière.

Voici les deux Miéris, ou du moins les deux principaux des quatre peintres du même nom et de la même famille, Franz ou François Miéris le père (1635-1681) et Wilhelm ou Guillaume Miéris (1662-1747). Il ne manque que Jean, second fils de François, et François, fils de Guillaume. Mais entre ces deux Miéris, des quatre les plus célèbres, les parts ne sont pas faites équitablement au Louvre, en ce sens que le fils, chez nous plus heureux que le père, semble au moins l'égaler, tandis que, partout ailleurs, il est seulement, comme Pierre Wouwermans devant Philippe, ou Isaac Ostade devant Adrien, au second plan, et pas davantage. Certes, les quelques pages attribuées à Miéris le vieux, telles que le *Thé,* la *Famille flamande,* la *Dame à sa toilette,* peuvent à peine soutenir la comparaison avec celles qu'on donne à Miéris le jeune, la *Cuisinière,* le *Marchand de gibier* et surtout les *Bulles de savon.* Mais, à propos de ce dernier tableau, n'est-ce pas une erreur ou une équivoque qui le fait attribuer à Guillaume? N'est-il pas l'ouvrage de François? Par cette seule restitution, que je crois juste et nécessaire, ils reprendraient tous deux leur rang véritable, et l'on reconnaîtrait alors dans Miéris le père celui que Gérard Dow appelait, par une flatteuse distinction qu'ont ratifiée les amateurs de l'extrême *fini,* « le prince de ses élèves. »

Voici de plus Gaspard Netscher (1639-1684), autre Alle-

mand par la naissance, devenu Flamand par les études, avec sa *Leçon de chant* et sa *Leçon de violoncelle*, remarquables pendants où l'émule de Metzu et des Miéris déploie son rare mérite dans le rendu des étoffes et des objets inanimés, surtout du satin et de l'orfévrerie.—Puis Pierre Slingelandt (1640-1691), le plus petit des petits Flamands, le plus patient et le plus léché de cette école de patience et de fini, qui mettait trois ans à couvrir une toile d'un pied carré, et tout un mois, dit Descamps, à peindre un rabat de dentelles. On conçoit qu'avec de semblables procédés ses ouvrages soient restés rares, et que notre musée doive s'applaudir de posséder (outre un portrait d'homme en figurine, qui est peut-être le sien) l'un des meilleurs et des plus importants, la *Famille hollandaise*. Ce cadre réunit, dans un salon orné, jusqu'à sept personnages, le père, la mère, deux enfants, un nègre, un chien et un perroquet. Pour Slingelandt, pour sa peinture microscopique, c'est tout un monde, et pendant le temps qu'il mettait à buriner ce petit panneau, la loupe dans l'œil, Rubens brossait, du haut de ses échelles, les vingt-et-une grandes toiles qui composent l'*Histoire de Marie de Médicis*.— Puis enfin Godefroy Sckalken (1643-1706), l'autre *peintre des nuits*, qui traitait les sujets de Gérard Honthorst dans le style de Gérard Dow, son maître, et presque avec le minutieux fini de Slingelandt. Comme une fois Watteau, qui a fait l'étrange *sainte Famille* recueillie par l'Ermitage de Saint-Pétersbourg, Sckalken s'est avisé de peindre la non moins étrange *sainte Famille* que nous avons au Louvre. Il faut ôter à ce tableau son titre, ou du moins son épithète, il faut en faire tout bonnement une famille quelconque, et l'on pourra en admirer alors les jolis détails. Mais heureusement Sckalken se retrouve lui-même, avec ses beaux effets de lumière factice et d'opposition de lumières, dans la *Cérès cherchant sa fille Pro-*

serpine, une torche à la main, et dans les *Deux femmes* s'éclairant d'une bougie au clair de la lune.

Paysages. Le Louvre a le bonheur de réunir à peu près tous les paysagistes renommés des Flandres. Dans cette importante catégorie nulle lacune sensible n'est à signaler. Les noms sont presque au complet, et les œuvres assez nombreuses, assez choisies, assez bien de niveau entre elles pour qu'on puisse étudier, comparer et classer tous les maîtres [1]. Leur longue liste commence par les deux frères Brill, Matthieu (1550-1584) et Paul (1554-1626). Le premier, peu connu, précéda et attira son frère à Rome, et les deux Anversois, fixés jusqu'à leur mort dans la ville des papes, se firent Italiens un demi-siècle avant notre Claude le Lorrain, dont Paul Brill fut évidemment, sinon le maître ou le modèle, du moins le précurseur et le point de départ. En effet, bien que Giorgion, Titien, Raphaël même, en Italie, eussent encadré déjà quelques faits historiques dans des vues de la campagne, nul n'avait fait de ces vues l'objet même de la composition, et l'on peut dire, à l'honneur de Paul Brill, qu'il est, en quelque sorte, le créateur du genre paysage. Ce genre fut immédiatement continué, en Italie même, par son élève et son émule

[1] Il faut pourtant regretter l'absence du naïf et fin Anthony Waterloo, mort en 1662, duquel on ne connaît ni la naissance, ni la patrie, ni le maître, et qui semble avoir appris à peindre les forêts, dit M. Charles Blanc, à force d'y vivre, comme Newton découvrit les lois de l'univers à force d'y penser. Waterloo, il est vrai, fut plutôt graveur à l'eau-forte que peintre de chevalet. Cependant, puisque les musées de Munich, de Dresde et de Vienne ont recueilli quelques-uns de ses rares tableaux, pourquoi celui de Paris serait-il hors d'état de les imiter? Je rappelle donc humblement le nom de Waterloo à MM. les directeurs du Louvre présents et futurs.

Roland Savery, qui manque au Louvre, bien qu'il soit partout à côté du maître.

Une *Chasse aux daims* et une *Chasse aux cerfs* composent, dans notre musée, la part de Matthieu Brill, qui, très-employé dans les galeries du Vatican, et mort très-jeune, n'a laissé qu'un petit nombre de tableaux de chevalet. Quant à Paul, que les Italiens ont nommé et qui se nommait lui-même Paolo Brilli, sept à huit pages ne sont pas un lot fort considérable pour un artiste si fécond. Dans ce nombre il en est quelques-unes du meilleur choix, *Diane et ses nymphes*, *Pan et Syrinx*, où l'on pressent le paysage historique, puis les *Pêcheurs* et surtout la *Chasse aux canards*, une de ses œuvres les plus parfaites dans le simple portrait de la nature animée. On croit que les figures ajoutées à ces paysages sont d'Annibal Carrache, qui a pu prendre là l'idée première des paysages historiques de ses *Lunette*, devenues, pour Dominiquin et Poussin, les modèles du genre qu'ils ont illustré. Qu'il ait eu ou non cet éminent collaborateur, Paul Brill se montre lui-même, avec sa touche restée flamande au delà des Alpes, avec ses teintes un peu froides et plus vertes que bleues, même dans les lointains profonds dont il donna le premier l'heureux exemple. Il avait hérité du vieux Breughel ces teintes pâles, ces teintes du Nord, qui forment un assez singulier contraste avec l'ardente nature italienne. Notre Claude a mieux vu le ciel et la terre de sa patrie d'adoption.

Il les a fait mieux voir aussi à ses continuateurs Jean Both (1610-1650) et Hermann Swanevelt (1620-1655 ou après), autres Flamands faits Italiens, et qu'on appelle habituellement, l'un Both d'Italie, l'autre Hermann d'Italie. Les deux Both, Jean et André, sont des modèles rares d'affection fraternelle, puisque Jean mourut de chagrin quand son frère se noya dans un des canaux de Venise, et puisque André, pouvant être un artiste d'élite avec le

pinceau et le burin, se résigna, par une abnégation touchante, à ne rien faire de plus que placer des figures dans les paysages de son frère. Ainsi faits en commun, leurs ouvrages, en bonne justice, devraient s'appeler des frères Both. Mais l'usage a voulu qu'ils portassent seulement le nom de l'aîné. Dans les deux paysages du Louvre (nos 43 et 44), qui sont tous deux des *Vues d'Italie au soleil couchant*, on trouve et l'on admire les tons chauds, dorés, lumineux des contrées méridionales, qui valurent à Both le paysagiste son expressif surnom, et qui, joint à sa manière propre de rendre la nature, font de lui une espèce de Claude plus champêtre, plus agreste, plus sauvage. Devant ses grands arbres des premiers plans, par exemple, on se rappelle cette énergique peinture de Bernardin de Saint-Pierre, opposant, dans ses *Harmonies*, le chêne immobile et ferme du Nord au palmier flexible et pliant du Midi : « Avec ses branches coudées, le chêne ressemble à un athlète qui combat contre les tempêtes. »

Quant à Hermann Swanevelt, je vois son nom cinq fois porté sur le catalogue, je le lis même signé sur deux tableaux (nos 509 et 510) qu'il fit probablement à Paris. Comment douter? Et pourtant, il faut que j'en fasse l'aveu, je ne puis reconnaître là, ni un habile imitateur de Claude, un digne émule du Flamand Both ou du Français Patel, ni même le Swanevelt qu'on trouve ailleurs, par exemple au musée de Munich. La faute n'en peut être qu'à mes yeux ou à ma mémoire.

C'est Jean Wynantz (1600-1677) qui commence le cycle des vrais paysagistes de la Flandre, de ceux qui naquirent, vécurent et moururent Flamands. Les grands Italiens de la renaissance et du siècle d'or n'avaient fait du paysage qu'une espèce de cadre pour ceux de leurs sujets dont l'action se passait en plein air ; ils avaient étudié la nature seulement comme théâtre de leurs compositions. Plus

tard, Annibal Carrache et Dominiquin, dans leurs paysages historiques, où ils précédèrent notre Poussin, bien qu'en donnant plus d'importance à cette partie, la laissèrent encore l'accessoire ; et Claude lui-même ne crut pas pouvoir se dispenser de faire plaquer par des mains étrangères, sur presque toutes ses précieuses toiles, des groupes de personnages qui passent pour représenter quelque événement de l'histoire sacrée ou profane, mais qui, le plus souvent, ne font que prendre inutilement de la place, et diminuer ou masquer des vues bien plus intéressantes que le prétendu sujet dont le tableau reçoit son nom. Pour les Flamands, au contraire, la nature n'est plus le théâtre du sujet ; elle est le sujet même. Ils l'ont étudiée et rendue sous ses aspects les plus naïfs ou les plus saisissants, mais toujours les plus vrais ; ils ont fait d'elle, comme d'une mère bien-aimée, *alma parens*, mille portraits divers, tous frappants de ressemblance. C'est la gloire de Wynantz d'avoir, l'un des premiers, nettement accepté et consacré ce genre nouveau, qui pouvait sembler secondaire, inférieur, et de l'avoir relevé à force de talent. Il se montre au Louvre avec avantage : son grand paysage appelé *Lisière de forêt*, et l'autre, sans nom particulier (n° 580), où Adrien Van de Velde a également placé des figures et des animaux, tous deux coupés par le chemin tortueux et fuyant, aussi cher à Wynantz que le hêtre à Ruysdaël ou le rocher à Berghem, sont deux pages très-remarquables de cet excellent maître, qu'à l'exemple de Gérard Dow, ses disciples ont rendu non moins célèbre que ses œuvres.

Albert Cuyp (1605—après 1672) suivait Wynantz de trop près dans la vie pour avoir pu lui rien emprunter; et, sous les uniques leçons du vieux Jacques Gerritz Cuyp, son père, il s'est fait une manière tout originale, où personne ne l'a suivi, pas même Benjamin Cuyp, son jeune frère ou son neveu, et que le seul Jacques Van Stry a très-

habilement imitée un siècle et demi plus tard. Cependant Albert Cuyp embrassa tous les genres qu'offre la reproduction de la nature, paysage, marine, animaux, portrait même; et lutta contre tous les maîtres, sans autre secret que de trouver la variété dans le simple, l'imprévu dans le naturel, la grandeur dans l'ingénuité. Il suffit des trois pages d'Albert réunies au Louvre, bien qu'elles n'offrent qu'un seul des genres qu'il a cultivés, pour lire en quelque sorte l'histoire de son talent d'abord méconnu, et de sa célébrité trop tardive. Le vaste paysage (n° 104), qui ne renferme rien de plus qu'un groupe de vaches et un groupe d'enfants, devait paraître, en Flandre du moins, beaucoup trop simple, trop nu, trop peu finement terminé, pour que l'extrême beauté et la prodigieuse harmonie de l'ensemble rachetassent pleinement ces défauts des détails. Mais, d'un autre côté, le *Départ pour la promenade* et la *Promenade* ou le *Retour* (n°s 105 et 106); qui remplissent, qui dépassent tous les désirs, et pour l'ampleur de l'exécution générale, et même pour l'élégante finesse de toutes les parties, où l'on trouve enfin tout Albert Cuyp, avec sa chaleur calme, sa fermeté onctueuse, son amour de la pleine lumière, et jusqu'à ses chers chevaux gris-pommelé, qu'il aimait comme Wouwermans les chevaux blancs, expliquent bien comment, après sa mort, et d'abord chez les étrangers qui le nommèrent le *Claude hollandais*, les œuvres de Cuyp montèrent enfin au rang élevé, au rang supérieur qui leur appartient.

Jean Asselyn (1610-1660), qu'une main estropiée et des doigts crochus firent appeler le *petit Crabe* (Krabbète ou Krabètie, nom qu'il porte souvent dans les inventaires et catalogues), tient à cette famille intermédiaire, et comme mi-partie, des Both et des Swanevelt, en ce sens que, Flamand, il étudia aussi en Italie, et qu'il adopta aussi Claude pour modèle. C'est ce que disent clairement sa *Campagne*

de Rome, ses *Vues du Tibre* et *du Teverone.* Adam Pynacker (1621-1673) et Frédéric Moucheron (1632-1686), qui résidèrent longtemps, l'un à Rome, l'autre à Paris, montrèrent encore, sous la touche hollandaise, le sentiment et la reproduction de la nature du midi. En effet, le don de la lumière et de la chaleur brille surtout, parmi les autres qualités communes aux paysagistes des Flandres, dans l'*Auberge* et les deux *Paysages* du premier, dans le *Départ pour la chasse* du second. Il est fâcheux qu'auprès de Frédéric Moucheron ne se trouve pas son fils Isaac ; on verrait également, dans les œuvres de celui-ci, l'élève de l'Italie redevenu Hollandais.

Comment douter que Nicolas Berghem (1624-1683) ait fait comme Asselyn, Pynacker et les deux Moucheron? Bien que les biographes de Berghem, qui traversa cinq à six ateliers de peintres médiocres avant de s'arrêter à sa propre manière, ne mentionnent point de voyages en Italie, cependant l'étude, la connaissance et le sentiment d'une nature chaude et de contrées montagneuses se lisent clairement sur chacun de ses tableaux, que n'attriste jamais la mélancolie du Nord. Ce n'est pas dans les prairies marécageuses et les canaux brumeux de la Hollande qu'il a pu trouver le modèle de ses rochers rougeâtres, de ses lointains bleus, de ses fabriques imposantes, de ses terrasses festonnées, de ses ardents coups de soleil. D'ailleurs la *Vue des environs de Nice,* que nous avons au Louvre, prouve matériellement que Berghem a connu les bords de la Méditerranée, et l'on ne peut douter qu'il ait franchi le Var, puisqu'il a peint aussi le *Port de Gênes.* Très-assidu au travail, ainsi que très-habile, et toujours aiguillonné par une femme avaricieuse, à laquelle il obéissait avec résignation et bonne humeur, il a produit une masse de tableaux qui ont partout répandu et popularisé son nom. Nous en avons, parmi dix à douze, plusieurs importants, cette

Vue de Nice, le *Gué*, l'*Abreuvoir* et plusieurs paysages que les Belges diraient *étoffés* d'animaux, entre autres la grande toile (n° 18), datée de 1653 et signée Claas Berghem [1]. Celle-ci peut égaler les meilleures œuvres qu'il ait laissées à Munich, à Dresde, à Vienne, à Berlin, et même le célèbre *Paysage* de la Haye, dans lequel Gérard Dow a peint les personnages. Mais à Saint-Pétersbourg, parmi dix-huit pages choisies de Berghem, qui a donné son nom à l'une des salles de l'Ermitage, il s'en trouve au moins une qui l'emporte sur toutes les autres : la grande *Halte de chasseurs*, que Berghem fit en concurrence de Both d'Italie, pour disputer un prix de 800 florins, proposé par le bourgmestre de Dordrecht. C'est cette *Halte de chasseurs* que Descamps appelle avec toute raison son chef-d'œuvre.

A Jacques Ruysdaël (1636 ou 1640-1681), il faut s'arrêter, comme au plus illustre des Flamands purs, et même de tous les Flamands. Nous parlons ici du paysage. Malheureusement Ruysdaël est incomplet au Louvre. D'abord, par l'une des raisons que nous donnions précédemment à propos de Teniers le fils, — près duquel manque Teniers le père, — parce que Salomon Ruysdaël, son frère aîné de vingt ans, dont les leçons le formèrent avec les conseils d'Everdingen et de Berghem, ne s'y trouve point auprès de lui, et qu'ainsi l'on ne saurait mesurer, par la comparaison de leurs œuvres, les progrès que Jacques Ruysdaël a su faire entre son point de départ et son point d'arrivée. Ensuite, comme pour Teniers aussi, l'on pourrait dire qu'il

[1] Claas est peut-être un diminutif de Nicolas ; c'est peut-être le nom de son père (Peter Klaasz), auquel il avait ajouté Berghem par surnom. L'on raconte que son père étant venu pour le maltraiter dans l'atelier de Van-Goyen, le maître cria aux autres élèves : « Cachez-le (en hollandais, *berg hem*), » et que ce nom lui est resté de l'aventure.

est incomplet parce que ses ouvrages ne sont pas fort nombreux, — nous en avons six, tandis que Munich en compte neuf, Dresde treize et Saint-Pétersbourg treize aussi, — et surtout parce qu'il ne s'en trouve aucun des plus renommés, des plus hors de parallèle. Nous ne pouvons, hélas! citer avec orgueil ni la *Cascade* d'Amsterdam, ni le *Vieux château de Bentheim* de Rotterdam, ni la *Chasse* et le *Cimetière juif* de Dresde, ni les quelques merveilles, sans désignations spéciales, qui ornent les galeries de Munich et de Saint-Pétersbourg, ni enfin la plus merveilleuse, cette *Forêt* du Belvédère de Vienne, qui a presque deux mètres carrés, et que son mérite éclatant n'élève pas moins au-dessus des autres pages de Ruysdaël que cette dimension tout exceptionnelle dans son œuvre.

Consolons-nous, cependant; nous avons aussi d'excellentes pages : d'abord la grande *Forêt* (n° 470), qui rappelle, bien que d'un peu loin, celle que je viens de citer et celle qu'on nomme à Dresde la *Chasse de Ruysdaël*; — puis une *Tempête* sur la plage et près des digues de Hollande, sombre et forte, admirable par le *rendu* des vagues écumeuses; — puis un charmant paysage, très-finement touché (n° 473), qui se nomme le *Coup de soleil*; — puis un autre paysage, plus simple encore (n° 472), dont le nom consacré, le *Buisson*, dit le sujet tout entier. Là se trouve toute cette poésie rêveuse et mélancolique, toute cette douce tristesse qu'il a perpétuellement jetée sur la nature, sans doute parce qu'elle était dans son âme. Ruysdaël, qui laissa la médecine pour la peinture, qui ne se maria pas plus que Michel-Ange ou Beethoven, qui passa seul et pauvre sa trop courte vie, semble avoir pensé comme Montaigne, cité très à propos à son sujet par M. Ch. Blanc, « qu'il y a quelque umbre de friandise et délicatesse au giron même de la mélancholie. » Si l'on cherche uniquement dans Ruysdaël l'imitation, la reproduction, le por-

trait de la nature, il est égalé, que sais-je, surpassé peut-être, au moins en certaines parties techniques, par Minderout Hobbema (qui florissait entre 1650 et 1670), si longtemps et si complétement inconnu, aujourd'hui si renommé que ses ouvrages, toujours riants et lumineux, se payent, à raison de leur extrême rareté, plus cher que ceux de Ruysdaël lui-même, et dont le Louvre est très-heureux de montrer un fort beau mais unique échantillon. Et même l'émule d'Hobbema, Conrad Decker, balance quelquefois leur commun modèle. Mais, c'est le sentiment intérieur, c'est la poésie de la solitude, du silence, du mystère, qui place Jacques Ruysdaël seul au premier rang. Albert Dürer a fait une belle figure de la Mélancolie; sans être personnifiée, elle est visible dans toutes les œuvres de Ruysdaël.

Si quelqu'un pouvait aspirer à partager avec lui le premier rang, ce serait certainement Adrien Van de Velde (1639-1672). Cet illustre disciple de Wynantz, dont la vie fut plus courte encore que celle de Ruysdaël, et qui ne donna pas plus d'années que Paul Potter à la culture de l'art, peut revendiquer même un genre important de supériorité : c'est que, dans les vues de la nature, pour lui toujours riante, sereine, calme et parée, il savait peindre des personnages comme Poelenburg ou Wouwermans, et des animaux presque à l'égal de Paul Potter lui-même. Seulement, animaux et personnages sont, comme la nature, habituellement paisibles et sans action. Adrien Van de Velde est l'idylle personnifiée. Six pages, toutes de choix, forment au Louvre une belle part pour un artiste qui n'a pas eu le temps de beaucoup produire, et dont les moindres ouvrages sont recherchés avec passion. Outre une *Plage hollandaise*, celle de Scehveningen (n° 536), et un *Canal glacé* (n° 541), très-supérieurs aux *Hivers* d'Isaac Ostade; outre la *Famille du pâtre* (n° 540), charmante et puissante

miniature, il y a trois paysages garnis de bétail et d'animaux divers, son sujet habituel, capables de faire chacun la gloire d'un cabinet. L'un entre autres, le *Soleil levant* (n° 539), doré de teintes chaudes et lumineuses à la manière de Claude, semble montrer le point culminant et inaccessible du merveilleux talent d'Adrien Van de Velde.

Après ces maîtres du genre, il est encore une belle place à réserver pour Guillaume de Heusch (1638-vers 1712.) Chez cet élève de Both d'Italie, on trouve aussi la nature italienne rendue par une excellente touche flamande. Quoique sa vie eût été longue, ses ouvrages sont restés fort rares, et notre Louvre peut se tenir heureux d'en avoir un des plus importants. Pour être célèbre, il n'a manqué à Guillaume de Heusch que d'être fécond. Mais la fécondité est une des conditions du génie, comme de la renommée.

Pour ne pas faire d'un seul artiste une catégorie d'art, nous placerons ici le *Clair de lune* d'Arthur Van der Neer (1613 ou 1619-1683), qui a peint aussi la nature simple et vraie, et seulement la nature de son pays, mais qui s'est fait un domaine à part entre le crépuscule du soir et celui du matin. On dirait que ses yeux, comme ceux des chouettes et des hiboux, ne pouvaient soutenir l'éclat du soleil, et n'aimaient que les pâles et mystérieuses clartés de la sœur d'Hélios. Il est, bien mieux que Honthorst, le *peintre des nuits* [1].

Par la même raison, nous placerons encore parmi les paysagistes un autre enfant célèbre de la Hollande, Jean Van der Heyden (1637-1712). L'on sait toutefois que ce ne sont pas des paysages proprement dits qu'il a peints,— c'est-à-dire des vues, des portraits de la nature, quand ce

[1] Il ne faut pas confondre Arthur Van der Neer avec son fils, Eglon Van der Neer (1643-1703), paysagiste du genre ordinaire, dont le Louvre a deux ouvrages passables.

dernier mot signifie la surface de la terre,—mais des vues de lieux habités, des portraits de villes et de monuments. L'on sait aussi quelle prodigieuse patience il apportait dans ce genre de travail, jusqu'à figurer chaque pierre d'une muraille, chaque tuile d'un toit et chaque feuille d'un arbre, comme Denner, depuis, figura dans un visage humain chaque poil de la barbe et chaque pli de la peau ; et, en même temps, quels beaux effets d'ensemble, quels contrastes harmonieux des lumières et des ombres il savait tirer de si minutieux détails. Ses *Vues* d'un village et de la place d'une ville hollandaise, et surtout sa grande *Vue de la maison commune d'Amsterdam*, trois pages choisies, dans lesquelles Adrien Van de Velde a tracé les figures, sont le dernier mot d'un genre tout spécial, où Van der Heyden, qui n'y avait point de devanciers, est demeuré à peu près sans imitateurs, et certainement sans rivaux.

Marines. Dans ce genre, qui est une variété du paysage, et souvent confondue avec lui (témoins les *plages* d'Albert Cuyp et de Jacques Ruysdaël), deux noms célèbres, et les plus célèbres parmi les maîtres passés, sont réunis au Louvre, Ludolph Backuysen et Guillaume Van de Velde [1]. Le premier (1631-1709) est très-honorablement représenté par quatre à cinq toiles, au milieu desquelles se distinguent

[1] Je ne cite pas ici Jean Van Goyen, parce que, n'ayant guère peint que des rivières et des canaux, il tient plus au genre du paysage qu'à celui de la marine, et parce que, malgré des qualités réelles, que dépare pourtant la monotonie de ses tons gris et roux, il ne s'élève jamais jusqu'à la hauteur des maîtres. On ne peut guère l'admirer, ni même l'excuser et le comprendre, hors de la Hollande, dont il reproduit le morne climat dans son habituelle tristesse.

celle qui porte le n° 6, ayant à l'horizon une *Vue d'Amsterdam*, et celle, plus vaste encore et plus importante (n° 5), qui se nomme l'*Escadre hollandaise*. On croit, d'après Descamps, que cette dernière est un présent fait à Louis XIV par les bourgmestres d'Amsterdam, après la paix de Nimègue, en 1678.

Quant à Guillaume Van de Velde le jeune (1633-1707), que l'on suppose le digne frère d'Adrien, auquel, bien que son aîné, il survécut plus de trente ans, il n'a malheureusement que deux tout petits cadres à notre musée. Encore l'un des deux, très-dégradé et couvert de *repeints*, ne lui est-il attribué que par analogie. L'autre (n° 542), charmant, il est vrai, par la beauté calme des ciels et des eaux, n'a qu'une faible importance. Il ne peut faire imaginer ce que sont les belles œuvres de ce maître, qui, toute sa vie amoureux de la mer, sans cesse la peignit sous tous ses aspects, comme une maîtresse dont la beauté changeante se prête autant que le berger marin des troupeaux de Neptune à une inépuisable variété de métamorphoses, et dont on aime les caprices et la fureur même non moins que la sérénité. Ces belles œuvres sont demeurées en Allemagne, en Angleterre, où Van de Velde mourut, où l'on conserve son culte, et surtout dans sa patrie, entre autres la grande *Vue d'Amsterdam*, et les deux célèbres pendants qui représentent la *Bataille navale des quatre jours*, gagnée par Ruyter sur les Anglais, en 1666. Pour rendre le combat avec plus de fidélité, le peintre y assista sur un des vaisseaux de l'escadre hollandaise, traçant ses plans et ses dessins au milieu du feu de l'action. C'est dans ces chefs-d'œuvre de Guillaume Van de Velde qu'il faut chercher l'extrême perfection, non-seulement de l'artiste, mais de toute cette partie de l'art dont la mer est le théâtre et l'objet. Espérons que le Louvre pourra nous en montrer quelqu'un dans l'avenir.

Intérieurs. Trois noms remplissent cette catégorie : Peter Neefs, Steinwyck et Pierre de Hooghe. Peter Neefs le vieux (1570-1651), dont le prénom et le nom de famille se trouvent confondus par l'usage en un seul nom propre, et Henri Steinwyck le jeune (1589 après 1642), tous deux élèves du vieux Steinwyck (qui n'est point au musée, pas plus que les deux fils de Peter Neefs, Pierre et Louis), avaient pour genre particulier les représentations architecturales, celles qui exigent spécialement la science et l'emploi des deux perspectives, la linéaire et l'aérienne. Leurs sujets habituels étaient des *Vues d'églises*, seuls monuments qui, de nos jours, ou du moins à leur époque, offrissent à l'œil de longues percées, de hautes et larges proportions, des rangées de colonnes ou de pilastres, et dont les portraits, si l'on peut ainsi dire, étaient chers, non-seulement aux âmes dévotes, mais à tous les habitants d'une cité, fiers de ses vieux édifices. Il se trouve néanmoins, dans les huit ou dix pages de Peter Neefs, une *Vue de prison* où se passe la délivrance de saint Pierre par l'ange, et, dans les cinq ou six pages de Steinwyck, un grand *Salon gothique* où se voit Jésus entre Marthe et Marie. Les personnages de ces divers intérieurs sont presque toujours d'une main étrangère; on y reconnaît quelquefois la touche des Breughel, des Franck, de Poelenburg et de Téniers. C'est en faire assez l'éloge. A propos du travail spécial de Peter Neefs et de Steinwyck, on peut dire qu'à côté d'une connaissance approfondie des lois de la perspective, ils ont mis, dans la représentation intérieure des monuments, presque autant de patience, de fini et d'harmonie générale que Van der Heyden dans ses vues extérieures, et souvent aussi toute cette poésie mystérieuse que répandent, dans les grandes cathédrales, leurs nefs profondes, leurs ogives élancées, leurs dalles retentissantes et leurs vitraux flamboyants.

Quant à Pierre de Hooghe (1643-1708), il a créé, dans le genre des intérieurs, une espèce différente et nouvelle. Réduisant les proportions de ses édifices, et satisfait d'une simple chambre de maison, pourvu qu'elle ait une fenêtre ou une porte ouverte, il cherche moins les effets de la perspective que ceux de la lumière. Dans cette science du clair-obscur, Rembrandt lui-même ne l'a pas surpassé, et personne n'a produit à son égal l'illusion d'un coup de soleil traversant l'ombre d'un appartement. Il sait en outre, et sans emprunter le pinceau d'autrui, animer ses petits intérieurs bourgeois par des personnages aussi vivants que leurs demeures sont pleines d'air et de jour. C'est ce que prouvent, dans notre musée, les deux cadres numérotés 223 et 224, bien qu'il s'en trouve ailleurs de plus importants, par exemple la *Cabane hollandaise*, de Munich, et le *Retour du marché*, de Saint-Pétersbourg.

Animaux. Ici devrait régner Paul Potter. Ici, par malheur, il faut signaler l'une des plus regrettables lacunes. Paul Potter (1625-1654), en quelque sorte, est absent du Louvre. J'y vois bien sa *Prairie* (n° 400), où sont trois bœufs au repos sur le premier plan et trois moutons au lointain. Je vois que c'est une œuvre signée et datée de 1652, faite lorsqu'il avait vingt-six ans, deux ans avant que s'éteignît sa courte vie, usée par l'excès d'un travail trop opiniâtre pour une santé débile, de sorte que Paul Potter a fini lorsque tant d'autres n'ont pas même commencé. Je vois, de plus, que cette œuvre est d'une simplicité charmante et d'une parfaite vérité. Mais je vois en même temps qu'elle est peinte avec peu de soin, peu de fini, à peu près comme une ébauche. De bonne foi, fait-elle seulement deviner Paul Potter? Peut-elle rappeler le *Taureau* et la *Vache qui se mire*, de la Haye, ou la *Flaque d'eau* et la *Vache qui pisse* (pardon pour ce nom

consacré), de Saint-Pétersbourg, ou même, pour descendre des musées de nations jusqu'aux cabinets d'amateurs, les deux grands *Paysages* de Dulwich-Gallery, le *Troupeau* de la galerie des marquis de Westminster à Londres, et la *Chaumière* de celle des comtes Czernin à Vienne? C'est une question que j'adresse avec assurance à tous ceux qui ont vu, admiré, adoré l'un de ces chefs-d'œuvre. Tant que Paris ne possédera pas de ce grand poëte appelé Paul Potter, — poëte comme Théocrite, comme le Virgile des Géorgiques et comme notre la Fontaine, — une page supérieure et vraiment capitale, il restera un grand vide à remplir dans le musée de la France. C'est à Paul Potter, en effet, qu'on peut répéter ce qu'un poëte grec disait au sculpteur Myron, à propos de sa célèbre *Vache* d'Eleuthère : « O Myron! quand tu as modelé cette vache que le berger prend pour la sienne, que la génisse prend pour sa mère, tu as fait plus que les dieux immortels; car ils sont dieux, et tu n'es qu'un homme. Il leur était plus facile de créer ton modèle qu'à toi de l'imiter. »

Paul Potter, comme Adrien Van de Velde, peignait les animaux vivants; mais, dans Van de Velde, ils sont l'accessoire du paysage; dans Paul Potter, c'est le paysage qui devient l'accessoire des animaux. Voilà pourquoi ces deux maîtres, qui ont d'ailleurs tant de rapports entre eux, ne se trouvent pas dans la même classe. Jacques Van der Does devrait tenir une place honorable à la suite de Paul Potter; mais il manque totalement au Louvre.

Quant à Jean Fyt (1625-....) et à Jean Weenix (1644-1719), ils se sont contentés de peindre les animaux morts. Tous deux choisissaient d'habitude des pièces de petit gibier, lièvres, perdrix, faisans, bécasses et canards, les plus belles de formes et de couleurs, qu'ils groupaient avec des ustensiles de chasse, ou sous la garde d'un chien de noble race. Ils en composaient ce qu'on nomme des

garde-manger. Ceux de Fyt et de Weenix sont demeurés célèbres entre tous, et justement, car la brosse énergique du premier, comme le patient et fluide pinceau du second, portent l'imitation des animaux de chasse jusqu'à ce point qu'ils semblent donner la vie même à la mort. Le Louvre a bien fait, comme font les salons des plus riches et des plus délicats amateurs, de réunir aux ouvrages de haut caractère ces admirables tableaux de salle à manger. Et, puisqu'il les acceptait, pourquoi n'a-t-il pas admis de compagnie quelque belle *basse-cour* de Melchior Hondekoeter (1636-1695), non des paons et des cygnes, mais de simples poules et de simples canards, les vrais personnages de ses compositions?

Fruits et fleurs. Le Louvre a bien fait aussi d'accepter des peintures qui pourraient être classées dans un ordre encore inférieur, si, d'une part, la difficulté vaincue, de l'autre, l'extrême perfection du travail, ne faisaient pas souvent monter les ouvrages d'art bien au-dessus de leur sujet et de leur destination. D'ailleurs, lorsque l'artiste cesse d'élever son âme aux conceptions morales, lorsqu'il demande simplement des objets d'imitation à la nature, que peut-elle lui offrir de plus charmant que les fleurs et les fruits? et surtout à l'artiste hollandais, dans le pays des amateurs de jardin, qui firent jadis des folies pour les tulipes, qui en font aujourd'hui pour les orchidées? La preuve en est là, dans les œuvres de David de Heem et de Jean Van Huysum; ils marquent l'un et l'autre, comme tout à l'heure Peter Neefs et Pierre de Hooghe, les limites de ce double genre. Rien de supérieur aux fruits qu'a groupés David de Heem (1600-1674) dans ses deux tableaux, l'un fort petit (n° 192), l'autre fort grand (n° 193), où s'entremêlent aussi les ustensiles d'une table somptueuse. Rien de supérieur non plus aux fleurs réunies par Van Huysum (1682-

1749) dans ses vases et ses corbeilles, avec tant de goût et d'habileté, que les bouquetières peuvent venir devant ses tableaux prendre des leçons de leur métier, comme les peintres de leur art. Ces riants *vases de fleurs*, bien préférables aux *bouquets* assombris de Baptiste, qu'on voulut, au temps de la Pompadour, poser en rival de Van Huysum, sont encore variés et égayés par d'agréables accessoires, les vases eux-mêmes, avec leurs fines ciselures, les consoles de marbre et les insectes brillants, ces fleurs de la vie animale. Une rose, eût dit Dorat, est-elle complète sans les baisers du papillon?

Van Huysum a de plus quelques paysages très-fins et très-gracieux, qui, bien qu'on y sente l'imitation de plusieurs maîtres, devraient lui donner une place honorable à côté des Asselyn, des Moucheron, des paysagistes de second ordre, s'il ne valait pas mieux, au dire de César, être le premier dans un village que le second dans Rome. Lui laissant donc le premier rang parmi les peintres de fleurs, nous regretterons que sa compagne habituelle et presque son émule, Rachel Ruysch, manque entièrement au Louvre.

Dans quelle catégorie placerons-nous, pour finir, une *cuisine* de Guillaume Kalf (vers 1630-1693)? Ce n'est pas même un tableau de *nature morte*, car ce mot suppose une nature qui fut précédemment vivante; et l'on n'appelle guère de ce nom que les animaux tués à la chasse, ceux des Fyt et des Weenix. C'est un tableau de nature inanimée, d'objets, de choses; ce sont des haillons, des légumes, des balais, des casseroles et des bouteilles, que le peintre place, arrange, éclaire à son gré. Et pourtant ce tableau d'un maître peu connu, peut-être dédaigné, que l'on ne rencontre dans nul grand musée de l'Europe, est une œuvre d'art, j'allais dire de poésie. Sens pittoresque, touché légère et sûre, couleur chaude, dessin ferme, perspec-

tive exacte, et même intelligente composition, tout s'y trouve. Où diable l'art et la poésie vont-ils se nicher?

ÉCOLE FRANÇAISE.

Veut-on savoir, en général, quelle place doit occuper l'école d'un pays dans le musée de ce pays même? Il faut considérer d'abord son importance relative, en la mesurant avec celle des autres écoles rassemblées dans la même collection, et, suivant que cette importance est petite ou grande, insignifiante ou considérable, il faut la placer au commencement ou à la fin de la galerie. Cette espèce de règle peut trouver son application particulière, et la preuve de sa raison d'être, à propos du placement de l'école française dans le Louvre.

Si l'école française n'était pas plus importante au musée de Paris que, par exemple, l'école russe à l'Ermitage de Saint-Pétersbourg ou l'école anglaise à la *National-Gallery* de Londres, il faudrait faire pour elle ce qu'ont fait l'Ermitage pour l'école russe et la *National-Gallery* pour l'école anglaise; elle devrait, par juste modestie, et par juste politesse envers les écoles étrangères à qui le Louvre donne une splendide hospitalité, passer et se nommer la première, comme étant, pour ainsi dire, l'échelon inférieur par lequel on doit monter successivement et de proche en proche jusqu'au faîte de l'art. Mais comme, pour la renommée des maîtres et la grandeur des œuvres, l'école française peut se flatter d'être, dans la capitale de la France, l'égale de toutes les autres écoles, même des plus richement dotées, même de l'italienne et de la flamande, alors la modestie et la politesse veulent qu'elle se nomme et se place la dernière. Ainsi s'explique et se jus-

tifie le rang qu'elle occupe sur les catalogues et dans les travées du Louvre, le rang que nous lui conservons dans cet écrit.

C'est donc avant d'entamer le dernier chapitre de la peinture, rempli par elle, qu'on doit exprimer le regret de deux lacunes générales, non plus pour cause d'insuffisance, comme à propos des écoles espagnole et allemande, mais cette fois pour cause d'absence complète, absolue ; et ce sera à propos des écoles que nous venons de nommer, la russe et l'anglaise.

Quand je dis l'école russe, je ne veux pas précisément parler des anciennes peintures byzantines, les seules qu'ait connues la Russie presque jusqu'à nos jours. Celles-là, toutes semblables à celles qu'eurent l'Italie et l'Allemagne jusqu'à la renaissance, jusqu'à Giotto et Théodoric de Prague, sont des peintures de dogme, si je puis ainsi dire, et non d'art. Dans des compositions toujours pareilles, uniformes, immuables à l'instar du dogme même, elles n'offrent guère, comme œuvre du pinceau, que les têtes et les mains des saints personnages de la tradition, les corps étant d'habitude enveloppés dans des espèces de carapaces d'or et d'argent qui figurent leurs robes flottantes. Ces vieilles peintures byzantines, précieuses d'ailleurs et souvent curieuses, se continuent encore dans une sorte de fabrique établie à Souzdâl, laquelle fournit les autels domestiques et les saintes images dont n'est dépourvue nulle chambre de nulle maison russe, palais ou chaumière. Je veux parler plutôt de la peinture russe moderne, aussi moderne que la langue fixée par Pierre le Grand, celle qui est sortie du dogme et s'est faite profane pour entrer dans l'art, celle enfin des artistes russes, qui, bien qu'élèves et copistes jusqu'à présent des écoles étrangères, savent trouver cependant une certaine originalité dans la reproduction de

la nature, des choses et des mœurs de leur pays. Ailleurs j'ai cité Borovikovski, Lévitski, les deux Ivanoff, André et Alexandre, Oreste Kipraïnski, Silvestre Schédrine, Ivan Martinoff, Féodor Alexéieff, Maxime Vorobieff, Alexis Vénétzianoff, Féodor Bruni, Ivan Bruloff, qui a fait exposer à Paris, en 1835, le *Dernier jour de Pompéi*, etc. Chose singulière ! aucune œuvre de cette école n'a seulement passé le Niémen ou la Vistule, et nulle galerie de l'Allemagne, plus voisine que nous, n'en peut offrir le moindre échantillon. Ce sera l'excuse du musée de Paris.

Mais l'absence totale de l'école anglaise, ou, si l'on veut, des œuvres d'artistes anglais, par quelle excuse la justifier ? Comment serait-elle pardonnable, lorsque ces œuvres, si voisines, ne sont assurément ni fort rares ni fort difficiles à rencontrer ? Quoi ! tandis que nos maîtres du xviie siècle, tels que Poussin et Claude, occupent des places d'honneur dans la *National-Gallery* et dans tous les cabinets de l'Angleterre, nous semblons repousser avec dédain, en masse et par système, tous les peintres anglais de la galerie française ! Laissons, je le veux bien, dormir en paix de l'autre côté du détroit Benjamin West avec son ennuyeuse école de *grande histoire*, et même Thomas Lawrence avec ses brillants portraits enluminés, malgré l'incroyable vogue dont ils ont joui. Mais ne pourrait-on nous accuser d'une absurde et mesquine prévention nationale, — doublement absurde et mesquine dès qu'elle s'adresse aux œuvres de l'art, qui n'a point de patrie, et qui est, comme la science, l'héritage commun de l'humanité, — lorsque nous fermons le sanctuaire au spirituel moraliste William Hogarth, au vigoureux Josuah Reynolds, resté dans son pays le type et le modèle commun de tous les peintres de portraits ; à Gainsborough, qui fut son émule, et quelquefois, dans un autre genre, celui de Salvator Rosa ; à Morland, à Nasmyth, copistes heureux des

paisibles *cottages*; à Wilson, qui rappelle souvent Joseph Vernet; à David Wilkie, descendant des Ostade et des Jean Steen; à Turner, que ses compatriotes ont mis au rang de Claude le Lorrain et de Guillaume Van de Velde avant que sa manière eût dégénéré en pleine folie; à Edwin Landseer enfin, qui s'est avancé plus loin que Sneyders, Oudry et Desportes dans l'étude physique et morale des animaux? Il serait temps qu'on leur ouvrît les portes du Louvre, d'abord pour échapper à cette accusation, puis pour faire connaître parmi nous toute une famille nouvelle d'artistes, et les placer au rang qui leur appartient dans la famille universelle.

En attendant, passons sans intermédiaire de l'école flamande à l'école française. Mais, arrivés là, nous devons faire une pause; et, de même que, dans les volumes antérieurs, avant de commencer la description des musées de l'Italie, de l'Espagne, de l'Allemagne et des Flandres, nous avons rappelé, dans un résumé rapide, les origines, les progrès, les phases et la décadence des écoles italienne, espagnole, allemande et flamande-hollandaise, nous allons, avant de citer les principales œuvres des maîtres principaux qui composent l'école française, essayer d'en tracer sommairement l'histoire.

Il est sans doute inutile, pour l'objet qui nous occupe, de remonter à l'époque reculée où la Gaule romaine, devenue chrétienne avec Rome, reçut de ses maîtres les premières leçons. Qu'aux temps de Charlemagne, de Robert, de Louis le Jeune, on ait eu l'habitude de couvrir les églises de peintures « dans tout leur contour (*in circuitu, dextrâ lævâque, intùs et extrà*) pour instruire le peuple et décorer les monuments; » — que ce soit en France, vers le milieu du ixe siècle, qu'on ait osé pour la première fois représenter sous des traits hu-

mains l'Éternel, le Père, l'*Ancien des jours,* suivant les miniatures d'une bible latine donnée par Charles le Chauve à l'église Saint-Martin de Tours ; — qu'en France aussi l'on ait inventé ou perfectionné la peinture *dans* le verre, celle des vitraux d'église[1] ; — qu'un grand nombre de prélats et d'abbés aient décoré leurs églises et leurs monastères de peintures en tous genres, tels que les évêques Hincmar à Reims, Hoël au Mans, Geoffroy et Humbaud à Auxerre, tels que les abbés Angilbert à Saint-Riquier, Ancégise à Fontenelle, Richard à Saint-Venne, Bernard à Saint-Sauveur ; — qu'après Guillaume le Conquérant, avec Lanfranc et Anselme de Canterbury, les Français aient porté en Angleterre l'art et le goût des décorations d'église ; — que même on ait conservé, dans les traditions de notre pays, le nom de plusieurs peintres célèbres au moyen âge, moines pour la plupart, et surtout de l'ordre de Saint-Basile, tels que Madalulphe de Cambrai, Adélard de Louvain, Ernulfe de Rouen, Herbert et Roger de Reims, Thiémon, qui fut aussi sculpteur et professeur de belles-lettres, etc.[2] ; — tous ces informes essais, toutes ces ébauches de l'art, qui n'aboutirent point à un art national, ne méritent pas qu'on les mentionne lorsqu'il s'agit des ouvrages d'élite réunis dans un musée. Pour la France comme pour l'Espagne, élèves l'une et l'autre de l'Italie, il ne faut commencer l'histoire de l'art proprement dit qu'à cette époque, postérieure au lent et laborieux déve-

[1] Le moine allemand Roger, surnommé *Theophilos*, dit au prologue de son livre *De omni scientiâ picturæ artis*, qu'il écrivait au xie siècle : « O toi, qui liras cet ouvrage..., je t'enseignerai.... ce que pratique la France dans la fabrication des précieux vitraux qui ornent ses fenêtres..., etc. »

[2] Cités par Émeric David dans son *Histoire de la peinture au moyen-âge.*

loppement du moyen âge, où le monde vit reparaître simultanément toutes les connaissances humaines qu'avait possédées l'antiquité, et que désigne le nom significatif de *Renaissance*.

L'influence de l'Italie se fit sentir en France, au moins pour les provinces méridionales, dès le milieu du XV° siècle. René d'Anjou, comte de Provence, ce prince successivement découronné de Naples, de la Lorraine et de l'Anjou, qui se consola de ses disgrâces politiques en cultivant la poésie, la musique et la peinture, ce *bon roi René* duquel on conserve, dans l'église Saint-Sauveur à Aix, un triptyque où l'on voit la Vierge et l'enfant Jésus au milieu d'un buisson ardent, apprit à peindre en Italie, entre 1438 et 1455, soit à Naples, sous les leçons du Zingaro (Antonio Salario), soit à Florence, sous celles de Bartolommeo della Gatta, lorsqu'il disputait le trône de Naples aux rois d'Aragon, ou lorsqu'il s'alliait avec le duc de Milan contre les Vénitiens. Mais ces leçons des Italiens, prises en Italie, furent seulement individuelles, et le prince-artiste qui les reçut ne les transmit pas, ne fit point d'école, même dans son comté de Provence.

A cette époque, Paris n'avait encore que des *Ymaigiers*, desquels le plus renommé peut-être, Jacquemin Gringonneur, passe pour avoir inventé les cartes à jouer, afin de donner au malheureux Charles VI une facile diversion dans les instants lucides que lui laissait la folie. Quelques-uns attribuent même à Gringonneur ce vieux tableau recueilli à Versailles qu'on appelle la *Famille de Jean Juvénal des Ursins*, ouvrage bien supérieur aux figures des cartes qu'il peignit certainement pour Charles VI, mais dont l'invention, que lui dispute un autre *ymaigier*, Nicolas Pépyn, est fort antérieure à leur époque[1].

[1] Ce qui pourrait décider la question en faveur de Nicolas Pépyn,

La véritable imitation de l'Italie, et, par elle, la première formation d'une école française de peinture, ne peuvent être rapportées qu'aux débuts du xvie siècle. L'art de l'Italie était déjà monté, si l'on peut ainsi dire, aux plus éclatantes splendeurs de son midi, lorsqu'il laissa tomber les premières lueurs de l'aurore sur la France attardée. Ce fut après que, dans les expéditions militaires de Charles VIII, de Louis XII et de François Ier, les Français eurent traversé toute la péninsule italique, de Milan à Naples, frappés de surprise et d'admiration devant ses édifices et leurs ornements, ce fut lorsque François Ier rapporta quelques belles œuvres d'art et ramena quelques grands artistes, qu'à leur contact et sous leur souffle, en quelque sorte, la France enfin s'éveilla.

Léonard de Vinci et Andrea del Sarto, par leur éclatante renommée et la communication de leurs œuvres ; Primaticcio, Rosso (maître Roux), Niccolò del Abbate, Pellegrini, il Bagnacavallo, etc., par les leçons pratiques qu'ils donnèrent et les longs travaux qu'ils menèrent à fin dans leur patrie adoptive, fondèrent, en peinture, la primitive école française, celle qu'on nomme *école de Fontainebleau*, tandis que Benvenuto Cellini, Fra Giocondo et quelques autres, introduisaient, dans la statuaire et l'architecture, un style, un goût et des éléments nouveaux.

c'est que les premières cartes à jouer qui parvinrent en Espagne étaient marquées du chiffre N.P., d'où leur vint le nom de *naipes*, qu'elles portent encore. Mais bien avant le temps de Charles VI les cartes étaient inventées, puisqu'elles furent prohibées en Espagne par l'autorité ecclésiastique dès 1333, puisqu'elles sont citées dans le roman du *Renard le Contrefait*, que son auteur inconnu écrivit entre 1328 et 1342, puisqu'enfin elles sont citées également dans un livre italien (*Trattato del governo della famiglia*, par Sandro di Pippozzo di Sandro), publié en 1299.

Le premier peintre français qui s'éleva par leurs leçons au niveau des étrangers, et qui porta la peinture au même rang que Jean Goujon et Germain Pilon portaient la statuaire, que Pierre Lescot, Jean Bullant et Philibert Delorme portaient l'architecture, c'est Jean Cousin (1530-1590). Malheureusement il fut plus occupé à peindre des vitraux que des tableaux de chevalet ; et, donnant une part de son temps à la sculpture (on a conservé de lui le *mausolée de l'amiral Chabot*, en albâtre), et même aux lettres (il a écrit la *Vraie science de la pourtraicture*, l'*Art de desseigner*, le *Livre de perspective*), Jean Cousin n'a laissé qu'un très-petit nombre de peintures proprement dites. La principale est un *Jugement dernier* en figurines, et c'est sans doute par analogie de l'œuvre, bien plus que par celle du style ou de la manière, qu'on a nommé Jean Cousin le *Michel-Ange français*. Nous verrons tout à l'heure que ce nom conviendrait mieux à l'un de ses successeurs immédiats. Mais, d'ailleurs tout italien par les sujets, l'expression et la touche, il se montre, en imitant les hôtes de François Ier, l'égal de ses maîtres, et les surpasse même en un point, la gravité précoce du génie français.

Reçue et transmise par ce grand artiste, l'impulsion était donnée à toute l'école. Néanmoins, comme en Flandre, par exemple, où, même après Jean van Eyck, Hemling s'obstinait dans les procédés byzantins et répudiait la peinture à l'huile, il arriva qu'en plein milieu du XVIe siècle, un peintre, resté fidèle à ce qu'on nommait improprement l'école gothique, répudiait l'imitation des Italiens. Ce peintre est François Clouet, dit Janet (ou Jeannet), qui a laissé des portraits en fort petites proportions d'une foule de personnages importants, entre les règnes de François Ier et de Charles IX. Si l'on connaissait quelques particularités de sa vie, peut-être aurait-on décou-

vert qu'il fut élève du grand Holbein. En Angleterre, du moins, où ses œuvres sont nombreuses (entre autres dans la galerie de Hampton-Court), où souvent elles sont confondues avec celles du peintre favori de Henri VIII, il passe pour avoir reçu directement ses leçons. Dire que les portraits de Clouet ressemblent à ceux que Holbein a peints en figurines, c'est en faire assez connaître le genre et le style ; c'est aussi en faire assez l'éloge.

Mais Clouet est le couronnement de l'école antérieure à l'imitation italienne. On ne saurait, après lui, ni même de son temps, citer aucun autre artiste français qui ait pu ou voulu s'y soustraire. Suivons donc les progrès de l'école française dans la voie où elle s'est engagée en prenant naissance.

Après Jean Cousin, vinrent deux autres éminents disciples des Italiens, qui les aidèrent d'abord et finirent par les remplacer dans les grands travaux d'ornementation du palais de Fontainebleau : Toussaint Dubreuil (...-1604) et Martin Fréminet (1567-1619). Mais Dubreuil, pas plus que Jean Cousin, ne quitta son pays natal ; il fut simplement le continuateur de Primatice, celui des maîtres italiens qui se donna sans retour à la France, je veux dire sans idée de retour dans sa patrie, car, en échange de ses œuvres et de ses leçons, il reçut de quatre rois, François I*er*, Henri II, François II et Charles IX, toutes sortes de titres et de récompenses, y compris deux grasses abbayes. Fréminet, au contraire, voulut aller se tremper lui-même à la source commune. Il rapporta d'un assez long séjour en Italie le goût qu'il y trouva, celui qui régnait à la chute du grand siècle, un peu avant la fondation de l'école des Carraches. Abandonnant aussi la beauté calme et simple qu'avaient enseignée Léonard, Raphaël, Corrége, il Frate, Andrea del Sarto, il adopta, comme les imitateurs déchus de Michel-Ange, l'ostentation de la science anatomique,

la manie de la force musculaire, des raccourcis, des tours de force, et à cette exagération du dessin, à cette roideur de contours, il joignit un coloris plus sec, plus dur, plus assombri que celui des fresques de Primatice.

C'était jeter l'école française, dès son berceau, dans la décadence anticipée où semblait se mourir l'art italien. Mais heureusement Simon Vouet (1582-1641) vint faire précisément pour la France ce que faisaient les Carraches pour l'Italie, une rénovation. Il avait été, dès la première adolescence, remarqué pour ses talents précoces ; après quatorze ans de séjour à Rome, dans le temps où l'école bolonaise régnait sur les ruines de la florentine et de la vénitienne, Simon Vouet reparut à Paris comme un condisciple de Guide et de Dominiquin. Il y rapporta le style de leurs maîtres communs, pour la composition et pour la recherche des effets, mais déparé par la maigreur du dessin, par l'insuffisance du coloris, surtout dans le clair-obscur, enfin par les défauts d'une manière expéditive, car Vouet, bientôt premier peintre de Louis XIII auquel il donna des leçons, comblé d'honneurs, chargé de commandes, accepta, par ambition et par envie, des travaux au-dessus de ses forces mesurées par le temps. Tableaux d'églises ou de palais, plafonds, lambris, tapisseries, tout lui semblait bon à faire, surtout à prendre aux autres, et, dans cet accaparement universel, son talent de jeunesse, au lieu de grandir avec l'âge mûr, alla toujours s'amoindrissant. Mais, pour lui rendre justice, il faut ajouter sur-le-champ que ce fut néanmoins à ses leçons, à ses exemples, que se formèrent Eustache Lesueur, Charles Lebrun, Pierre Mignard, et qu'ainsi, comme les Carraches encore, il fut plus grand par ses élèves que par ses œuvres.

A Rome, Simon Vouet avait été prince de l'académie de Saint-Luc ; à Paris, il fut aussi l'un des fondateurs de cette association de peintres-artistes, qui, longtemps inquiétés

par les prétentions des peintres en bâtiments; s'unirent pour mettre l'art en dehors et au-dessus des corps de métier. Cette association, approuvée par Richelieu, eut plus tard Mazarin pour protecteur, et devint enfin, par les lettres patentes que le ministre universel fit signer au jeune Louis XIV en 1655, l'académie de peinture, dont les membres avaient le privilège exclusif d'exercer et d'enseigner sans payer de droits de maîtrise[1]. Cette académie était bonne assurément par son origine et son but, puisqu'elle conquérait l'indépendance professionnelle des artistes. Mais, une fois constituée par décret royal, elle eut les défauts et le sort de tous les corps privilégiés. D'une part, elle se montra impérieuse et tyrannique; de l'autre, fort utile à ses membres, elle fut, pour l'art, d'une profonde inutilité. Comme l'académie fondée à Florence par Laurent le Magnifique, qui devint, contre le but de son institution, l'une des causes de la décadence de l'art florentin et de l'art italien tout entier; comme l'académie de *San-Fernando* à Madrid, qui tenta vainement de ranimer le grand siècle épuisé, et d'où Philippe V, Ferdinand VI, Charles III, qui la peuplèrent de maîtres étrangers, ne purent faire sortir un seul élève de quelque valeur; l'académie de Louis XIV avorta complétement. C'est parce que l'art, plante rebelle aux lois de la culture, échappe à toutes les combinaisons factices qu'on imagine pour le propager, l'acclimater, le diriger; c'est parce qu'une académie, une corporation titrée et patentée, substitue, comme je l'ai dit ailleurs, la tradition et la démonstration scolastique du professeur à l'inspiration personnelle de l'élève, au choix propre de son maître, de son genre, de son style, de sa manière, et même parce qu'elle substitue la facilité de vivre

[1] Ce ne fut que sous Louis XVI, et par les soins de Turgot, que l'art en France, comme profession, acquit enfin sa pleine liberté.

au besoin de vivre, qui est un autre aiguillon du succès [1].

Laissons donc les premiers compagnons académiques de Simon Vouet, à commencer par ses deux frères, Aubin et Claude, et même le professeur François Perrier, et même le professeur Jacques Blanchard, autre Vouet pour la fécondité, qu'on appela le *Titien français,* parce qu'il avait, disent ses biographes, « le coloris léger et clair. » Allons chercher, hors de l'académie, l'art émancipé, l'art libre, l'art véritable.

Les dates amèneraient d'abord Jacques Callot (1592-1635), génie parfaitement original, ennemi de toute convention, de toute discipline, qui se serait enfui de l'académie comme il s'enfuit de la maison paternelle à la suite d'une troupe de saltimbanques, pour suivre à travers champs la pure fantaisie. Mais, tout occupé de graver à l'eau-forte les conceptions d'une imagination intarissable, — ses *Gueux,* ses *Bohémiens,* ses *Nobles,* ses *Diables,* — qu'il traçait seulement au crayon, Callot n'a laissé qu'un très-petit nombre d'ouvrages en peinture [2]; et son talent est resté

[1] Les Grecs n'eurent jamais d'écoles gratuites pour les arts du dessin, pas plus que pour l'éloquence ou la philosophie, jusqu'au temps des Antonins, époque d'un essai de renaissance par l'imitation de l'art ancien, qui fut le signal de la décadence universelle. Ils pensaient que les leçons achetées valent mieux que les leçons prises pour rien, parce que ceux qui se décident à les payer sentent en eux-mêmes qu'ils en sauront tirer parti ; et leur coutume, dit Vitruve, étaient que les maîtres-artistes ne donnaient de leçons qu'à leurs enfants, ou à ceux qu'ils jugeaient capables de devenir à leur tour des artistes-maîtres.

[2] On connaît de lui quinze à seize cents gravures, grandes ou petites, tandis que je n'ai jamais rencontré plus de deux tableaux qui portassent son nom, l'*Exécution militaire* à Dresde, et la *Foire de village* à Vienne ; tous deux sur cuivre, en très-petites figures et d'une couleur pâle qui ne prévient pas favorablement au premier coup d'œil.

chez nous si pleinement *sui generis*, qu'il n'a pas eu plus de descendants que d'ancêtres. Callot est donc un grand artiste qui n'a point de place dans l'histoire des arts, même de son pays.

Mais immédiatement paraît, hors des influences de cour, hors de l'académie, hors même de la France, le prince de ses artistes, le chef de son école, Nicolas Poussin (1594-1665). Admirable exemple de la force irrésistible des vocations, Poussin fut à peu près sans maître, longtemps sans protecteur; bravant la misère, mais deux fois arrêté par elle en chemin, il gagna enfin à pied, presque en mendiant, cette Rome, objet de ses rêves, où son talent naquit, se connut et se forma devant les chefs-d'œuvre des temps anciens et des temps modernes; et si, plus tard, la royauté voulut, en l'appelant à Paris, se parer de l'éclat d'un sujet célèbre, bientôt fatigué des tracasseries que lui suscitaient les peintres attitrés, Poussin retourna dans son cher ermitage de Rome, ne le quitta plus désormais, et ne laissa pas même ses cendres à son pays. C'est là, dans la solitude studieuse, dans le repos de l'esprit et le calme du cœur, que, toujours plus appliqué, plus réfléchi, plus sévère à lui-même, il grandit sans cesse, et marcha pas à pas vers la perfection. Dans la manie de résumer en un surnom tous les mérites d'un homme illustre, on a nommé Poussin le *peintre des gens d'esprit*. Ce mot est juste, surtout si l'on veut dire que Poussin échappe à la foule ignorante, qu'il ne peut être compris, admiré que par les intelligences cultivées et même un peu hautes. Mais ce mot est bien incomplet. A la connaissance profonde, bien plus, au sentiment exquis de l'antiquité, qu'il semble avoir devinée, Poussin joignit toutes les connaissances acquises jusqu'à son époque. Tandis qu'il consultait sans relâche les monuments et les modèles de son art spécial, les grandes œuvres des grands maîtres, retournant à la Grèce pour

revenir à l'Italie, il étudiait l'architecture dans Vitruve et Palladio, l'anatomie dans André Vésale et les amphithéâtres de dissection, le style dans la Bible, Homère, Plutarque et Corneille, le raisonnement dans Platon et Descartes, la nature enfin dans tous les objets, vivants ou inanimés, qu'elle offre à l'imitation. Il prenait à la philosophie, à la morale, à l'histoire, à la poésie, au drame, tout ce qu'ils peuvent prêter de force, de grandeur et de charme à la peinture; il était, avec son pinceau, philosophe, moraliste, historien, poëte lyrique et dramatique; et, penseur éminent, raisonneur inflexible, il portait plus loin que nul autre la pensée et le bon sens dans les profondeurs de l'art. C'est plus, en vérité, que d'être le peintre des gens d'esprit.

De ceux qui, dans l'école française, ont renié sa tradition et se sont affranchis du poids de son exemple, Poussin n'a jamais encouru qu'un seul reproche : il manque de grâce, a-t-on dit, croyant tout dire. Certes, pour l'exécution de ses sujets les plus ordinaires, de ceux, entre autres, des tableaux restés à la France, il avait à montrer plutôt la gravité et l'austérité qui étaient dans son génie personnel, et qui sont, plus généralement qu'on ne le croit, sinon dans le caractère, au moins dans le génie français; mais il a su trouver la grâce, même la grâce badine, rieuse et folâtre, lorsqu'elle était de saison. Veut-on s'en convaincre? que l'on examine quelqu'une de ses *Bacchanales*, où revit toute la comédie antique, où reparaissent ces vives et joyeuses *Atellanes* venues jadis à Rome du pays des Osques.

C'est avec Poussin qu'il faut citer son inséparable compagnon d'études, de séjour et de célébrité, l'autre grande gloire de l'école française, Claude Gelée le Lorrain (1600-1682). Celui-là aussi reçut un surnom : au lieu de l'appeler le *Virgile français*, on l'appela le *Raphaël du paysage*. Et ce surnom, qui dit tout cette fois, je l'accepte

en le justifiant. Oui, Claude fut le Raphaël de son genre, d'abord parce que, dans ce genre, personne ne lui a jamais disputé sérieusement la première place ; de plus, parce que, semblable à Raphaël, — dont les divines madones, sans sortir des proportions de la femme, n'ont pourtant pas de modèles ni de copies dans la race humaine, et semblent en réunir toutes les beautés éparses et possibles—il a créé en quelque sorte une nature non vraie, mais seulement vraisemblable, poétique, idéale, copiée des rêves de l'artiste plutôt que des points de vue réels, rassemblant aussi des traits choisis de toutes parts, et, par cela, plus belle aussi que la nature même ; enfin parce qu'il a mérité ainsi, comme Raphaël, la flatterie outrée que Shakspeare, dans *Timon d'Athènes*, fait adresser ironiquement au peintre par le poëte : « Votre tableau est une leçon donnée à la nature. » Mais Claude, attaché à un genre spécial, alors fort négligé de ses compatriotes, n'entre qu'indirectement dans l'histoire de l'école française, et, de même que l'autre Lorrain, Callot, seulement pour la gloire éclatante qu'il a jetée sur elle.

La même raison me fait passer sous silence un autre ami de Poussin, comme lui Français de naissance et Italien de goût, Moïse Valentin (1600-1632), lequel, éminent continuateur de Caravage et de Ribera, n'a point de rôle dans l'école de son pays.

Nicolas Poussin, que je sache, n'a donné de leçons directes qu'à son beau-frère, Gaspard Dughet, en même temps qu'il lui donnait son nom, et seulement pour le paysage historique ; peut-être, pour l'histoire, au Lyonnais Jacques Stella, Français malgré son nom italien, digne imitateur du maître. Mais, par l'envoi régulier de ses œuvres à Paris, il exerça la plus bienfaisante influence sur toute l'école, à commencer par Sébastien Bourdon, son autre imitateur insigne ; à finir par Eustache Lesueur,

Charles Lebrun, Pierre Mignard, Charles Dufresnoy, Laurent de La Hyre, et toute la pléiade du siècle de Louis XIV.

Le plus grand d'entre eux, bien que le plus modeste et le plus effacé, Eustache Lesueur (1617-1655), n'a jamais quitté Paris. Mais repoussé de la cour par Lebrun, comme Poussin l'avait été par Vouet, il vécut dans la solitude volontaire, et c'est même enfermé et cloîtré chez les Chartreux, au milieu desquels il s'éteignit si jeune, qu'il a produit ses œuvres capitales. Il sut ainsi conquérir son indépendance d'artiste, et put librement s'abandonner à son génie. Jeune homme, il brilla par toutes les qualités que Poussin ne montra que dans l'âge mûr, la sagesse, la noblesse et la grandeur, la puissance d'expression, la profondeur de pensée, et je ne sais quelle sensibilité touchante, quelle tendresse de cœur, qui l'élève parfois comme sans effort jusqu'au sublime. Aussi fut-il nommé le *Raphaël français*.

La postérité venge bien Lesueur des dédains du tout-puissant ministre de Louis XIV enfant, qui lui préféra Charles Lebrun (1649-1690), pour en faire le peintre du roi. Mais il faut convenir que Louis XIV et Lebrun semblent avoir été faits l'un pour l'autre. Jamais courtisan ne s'est mieux modelé sur son maître. Le peintre aussi fut souverain dans les arts, et souverain despotique, unique arbitre du goût et des faveurs; le peintre aussi, dans ses vastes et savantes machines, aima la grandeur factice et boursouflée, la noblesse pompeuse et monotone, l'apparat qui frappe les yeux, étonne la foule et commande son respect. Il n'eut point non plus les qualités plus profondes, plus intimes, je dirais volontiers les vertus plus humaines, qui charment l'esprit et qui touchent le cœur. Aussi voyez sa destinée : un favori l'élève, Mazarin; un favori le soutient, Colbert; un favori le renverse, Louvois, et il tombe de toute la hauteur où il était monté. C'est pour

Lebrun que la Bruyère a dit : « La faveur met au-dessus de ses égaux; la chute au-dessous. »

Et voyez Louis XIV lui-même! Par quelle preuve plus éclatante peut-on démontrer que l'art échappe à toutes les lois du commandement, à toutes les exigences de la protection, à toutes les règles de la discipline? Est-ce qu'avant de mourir le grand roi n'était pas vaincu dans son goût comme dans sa politique? Est-ce qu'il ne survivait pas à son œuvre entière pour en voir la totale destruction? Lui qui n'avait aimé, qui n'avait souffert dans tous les arts que la vaine et folle pompe de son Versailles, cette pyramide d'Égypte élevée aux portes de Paris; lui qui n'avait pas compris la grandeur de Poussin ou de Lesueur parce qu'ils enfermaient leurs poëmes dans de petits cadres, et qui leur préférait les immenses décorations théâtrales de Jouvenet; lui qui méprisait tous les maîtres des Flandres et qui appelait magots les figures de Téniers; quel peintre avait-il dans son royaume quand il s'étendit pour la dernière fois sur son lit de parade? Un seul, et c'était Watteau.

Oui, Watteau; car je ne saurais compter ni Hyacinte Rigaud,—il fut seulement peintre de portraits;—ni Pierre Subleyras,—il s'était fixé en Italie,—ni Charles de Lafosse ou les deux Boulongne (Bon et Louis);—ils ne furent que les aides, puis les continuateurs amoindris de Lebrun, et se terminèrent dans Licherie et Galloche;—ni Antoine Coypel, — il traita l'histoire en peinture exactement comme on la traitait sur le théâtre, habillant les Grecs en culottes de soie, les Romaines en paniers, et travestissant les mœurs à l'égal du costume, de sorte que les Scapins de la comédie italienne pouvaient dire aussi devant ses compositions antiques : « Voici monsieur Achille et monsieur Agamemnon. » Je le répète, Antoine Watteau (1684-1721), que Louis XIV aurait repoussé certainement avec

le même dégoût que Teniers, fut le seul peintre digne de ce nom qui survécut à Louis XIV. Il n'a, j'en conviens, traité qu'un tout petit genre ; mais, si l'on peut ainsi dire, avec tant d'élévation et de grandeur, que toujours il sera plus et mieux que le décorateur des boudoirs de petites-maîtresses. Toujours on admirera, dans les idylles amoureuses du *peintre des Fêtes galantes*, outre une couleur exquise, l'invention, l'enjouement, l'esprit, la grâce, la délicatesse et même la bienséance, car on sent qu'il était, comme dit son biographe Gersaint, « libertin d'esprit et sage de mœurs.»

Mais Watteau, qui, simple individualité et talent spécial, se fût fait aimer si légitimement, est devenu presque haïssable par l'influence désastreuse que, bien innocemment et sans y prétendre, il exerça sur l'école tout au rebours de Poussin. Tandis que l'histoire, déjà faussée par Lebrun, allait se falsifiant de plus en plus jusqu'aux insipides Vanloo, l'art entier, trompé par le charme et la renommée de Watteau, se jeta dans la pastorale, où la pente rapide de la décadence le fit bientôt descendre de Lancret à François Boucher, c'est-à-dire aux bergères habillées de satin, aux moutons parés de rubans roses, et, ce qui est pire, aux débauches d'esprit qui amusent le vice et charment l'impudicité. Comme au temps où Ludius, dans la vieille Rome, réduisait la peinture au rôle subalterne de décoration d'intérieur, Boucher et ses disciples l'abaissèrent jusqu'à n'en faire plus que des trumeaux et des dessus de porte, avec le même unique et perpétuel sujet,

> Des bergers figurant quelques danses légères,
> Ou, tout le jour, assis aux pieds de leurs bergères ;
> Et couronnés de fleurs, au son du chalumeau,
> Le soir, à pas comptés, regagnant le hameau.
>
> (*La Métromanie*.)

Entre la régence et la révolution française, il y eut en France, comme, au reste, dans toute l'Europe, un vide immense, une lacune étrange et pour ainsi dire complète. L'art venait de s'éteindre en Italie avec Carle Maratte, le *Dernier des Romains;* dans les Pays-Bas avec le chevalier Van der Werff, ce triste héritier à la fois des *grands* et des *petits* flamands; en Espagne avec Carreño et Tobar, les copistes immédiats de Velazquez et de Murillo. Il ne restait plus, hors de chez nous, qu'un seul artiste véritable, l'Allemand Raphaël Mengs, qui avait étudié en Italie pour aller travailler en Espagne; et, chez nous aussi, il n'en resta qu'un seul, Jean-Baptiste Greuze (1725-1805). Je ne puis citer Joseph Vernet, enfermé dans son genre spécial des marines, pas plus qu'Oudry ou Desportes, qui firent avec talent des portraits de chiens de chasse. Greuze, au moins, dans ses têtes de jeunes filles, chercha la beauté naïve, innocente, qui ne fait pas baisser les yeux, et, dans ses drames villageois, il remplaça les fadeurs libertines par l'expression vraie, pathétique et morale. Il mit d'ailleurs la peinture d'accord avec les lettres et la philosophie de son temps, où régnait l'*école de la nature.* En réagissant contre le détestable genre *Pompadour,* Greuze a mérité de survivre seul à une époque effacée, et a préparé la réforme que sa vieillesse vit accomplir.

Ce fut Joseph-Marie Vien (1746-1809) qui, dans la peinture d'histoire, en donna le premier signal, lorsque, de 1771 à 1781, il dirigea l'école française à Rome. Devant les chefs-d'œuvre des grands siècles, il comprit, comme le comprenait Raphaël Mengs, au même instant et dans la même ville, l'inanité du genre où l'art périssait en s'avilissant. Il chercha, le premier, à retourner en arrière, à remonter vers le haut style, à se rapprocher des sublimes modèles. Vien aura donc l'honneur, ayant vu clairement le mal et montré le remède, d'avoir légué à son élève Louis David

le grand rôle de réformateur, qu'il avait entrevu et tenté.

Mais Vien n'avait pas eu plus d'ambition que de rappeler Lesueur dans les sujets sacrés. Par la pente rapide qui pousse toute réaction jusqu'à l'extrême opposé, le républicain Louis David (1748-1825), au retour de Rome, résolut de ramener l'art, non plus au beau temps de la peinture française, à Lesueur et Poussin, non plus au beau temps de la peinture italienne, à Raphaël et Léonard, mais jusqu'à l'antiquité; et, pour retracer des sujets romains, des mœurs romaines, il chercha ses modèles dans les débris de la vieille Rome païenne; il étudia les statues et les bas-reliefs, Tacite et Plutarque. C'était assurément puiser aux sources du beau, rehausser la composition, ennoblir le style, et faire subir aux mœurs contemporaines la saine et fortifiante influence de l'art, qui trop souvent, comme il venait d'arriver, subit l'influence corrompue des mœurs. Mais c'était aussi, par une fâcheuse erreur de route, engager la peinture régénérée dans la voie propre à la statuaire; c'était, par une erreur analogue, se tromper de guide, prendre l'érudition pour le sentiment, et fabriquer, à la suite des savants et des poëtes de l'époque, une antiquité de convention, où manque nécessairement le premier mérite et la première qualité des œuvres d'art, la vie. C'était enfin se trop éloigner de son siècle, et jamais, dans l'histoire de l'humanité, l'on n'a vu le passé constituer l'avenir. Il faut étudier l'antique, l'étudier sans cesse, ainsi que les belles époques de la renaissance, mais non le copier, ni le refaire. Il faut y prendre des leçons générales de goût et de style, mais non des modèles à décalquer. Les œuvres d'art de l'antiquité, et même de la renaissance, doivent être, comme les livres classiques de ces deux époques, nos maîtres, nos instituteurs; mais à la condition que l'art et la littérature conserveront la physionomie, l'originalité de leur époque,

et seront le fidèle miroir de la société contemporaine [1].

Tant que David, membre des assemblées républicaines, fut seulement le peintre de la révolution ; tant qu'il professa seulement dans son atelier et devant des disciples, ses œuvres et ses leçons furent, en quelque sorte, un bonheur public, car, par la sévérité du goût, du style et des formes, par le culte des nobles pensées et des belles actions, il sut ramener l'art au respect de soi-même, à la dignité, à la vraie noblesse. Mais lorsque l'empire eût remplacé la république, et que Louis David, peintre de l'empereur, fut devenu, moins par caractère que par position, le régulateur du goût, le dispensateur des récompenses et des commandes, enfin le préfet du département des Beaux-Arts, on vit reparaître la tyrannie de Vouet sous Louis XIII et de Lebrun sous Louis XIV, avec les formes du régime impérial. L'art fut enrégimenté, caserné, mis au pas militaire. Toutes ses œuvres, depuis le tableau d'histoire jusqu'au meuble d'ébénisterie, comme toutes celles de la littérature, depuis le poëme épique jusqu'au couplet de romance, reçurent un mot d'ordre, une consigne, j'allais dire un uniforme, qui s'appelle style de l'empire. L'art, comme les lettres, s'arrêta court dans l'essor qu'il avait pris, car, à lui comme à elles, la liberté seule assure un progrès continu. Il faut que toutes les théories se discutent, que tous les genres se produisent, que tous les talents prennent leur voie et tous les génies leur vol, enfin que toutes les âmes se développent et s'épanouissent sans entraves (je ne dis pas sans règles) suivant leur propre nature, pour qu'entraîné dans le tourbillon de l'émulation générale, l'esprit

[1] Il est bien entendu qu'en parlant ainsi, je ne veux nullement dire que la peinture doit se borner aux sujets contemporains ; je veux dire qu'elle doit traiter tous les sujets de son domaine suivant les idées régnantes dans la société. Par exemple, elle a traité,

humain s'élève d'effort en effort et de conquête en conquête.

L'école de David, qui avait eu la gloire d'accomplir une heureuse rénovation de l'art, eut donc le tort de l'enrayer aussitôt dans sa course, et de vouloir le faire sujet du monarque, lui qui échappe, comme la conscience même, à toute autre autorité que la sienne propre. Mais ce n'était qu'un temps d'arrêt, et la révolution, comprimée par l'empire, devait bientôt reprendre en tous sens sa marche victorieuse. Elle s'était même, en ce qui touche l'art, conservée comme le feu sacré dans le cœur généreux de quelques artistes qui mettaient leur croyance au-dessus de leur intérêt. Ainsi, tandis qu'un des élèves directs de David, Antoine-Jean Gros (1771-1835), ajoutait aux mérites de son maître deux des grands éléments de l'art de peindre trop négligés par toute l'école, la couleur et le mouvement, un autre peintre, qui ne devait son talent qu'à lui-même et ne tenait ainsi à nulle tradition, restait indépendant, et, par l'indépendance, original ; comme Poussin réfugié en Italie, comme Lesueur cloîtré chez les Chartreux, il se maintint inaccessible aux influences de l'exemple et de la faveur. Lorsque tous, autour de lui, cherchaient la pose académique, il cherchait le naturel et l'élégance ; lorsque tous restaient guindés sur le cothurne héroïque, et voués, comme on disait alors, au culte de Mars et de Bellone, lui seul sacrifiait aux Grâces. Il fut appelé justement le *Corrége français*. On le laissa à l'écart, vivre dans la pauvreté, et mourir dans l'abandon. C'était le treizième enfant d'un maçon de la Bourgogne, Pierre-Paul Prud'hon (1760-1823).

Mais à peine échappée au régime du sabre, la France reprit bientôt, sous la restauration, sa lutte séculaire pour

au XVIe siècle, les sujets religieux avec la foi ; aujourd'hui, elle les traitera avec la philosophie.

toutes les libertés humaines. Dès que l'intelligence put tenir tête à la force, quand la tribune se réveillait de son long sommeil, quand la littérature, se retrempant aux combats de la presse, et levant le drapeau révolté du romantisme contre la vieille tyrannie des classiques, retrouvait tous les privilèges de la pensée et s'abandonnait à toutes les licences du goût, l'art aussi recouvra de plein-pied sa nécessaire indépendance et les libres allures des penchants naturels. Un jeune homme de vingt-sept ans, Théodore Géricault (1792-1824), en exposant son *Radeau de la Méduse* au salon de 1819, donna le signal de l'émancipation. Il fut entendu de tous, accepté de tous, et, dans le champ sans limites ouvert par la liberté, agrandi par la fantaisie, se forma, de toutes les écoles, de tous les genres, de tous les styles, de tous les goûts, ce qu'on appelle l'école moderne. Ici je m'arrête. Ce n'est point par ses contemporains qu'elle peut être sainement jugée. Ce droit n'appartient qu'aux générations dont elle sera suivie, à la postérité, qui saura mieux que nous quels noms et quelles œuvres doivent survivre à l'oubli, et quelle juste place leur appartient dans l'histoire de l'art français.

Je ferai pourtant remarquer, en terminant ce résumé succinct, comment, dans ses phases et ses transformations diverses, il a fidèlement suivi celles des idées et des mœurs, comment il a toujours réfléchi l'état de la société française.

L'art enfant reste d'abord enveloppé dans les langes du dogme tant que dure la servitude chrétienne du moyen âge. Il grandit, se développe, devient l'art enfin, après la renaissance, à l'imitation de ses maîtres, les Italiens émancipés. Il est Italien d'abord, puis il s'imprègne peu à peu du caractère et du génie de la France. Tandis que les protestants revendiquent le libre examen, que les jansénistes opposent leur inflexible austérité aux restrictions mentales et à la morale relâchée des jésuites, que Descartes

établit les droits de la raison et les lois du raisonnement, l'art, avec Poussin et Lesueur, devient grave, austère et logique comme la philosophie. Dans l'éclat de la seconde moitié du xviie siècle, quand Louis XIV est victorieux au dehors par ses généraux, habile administrateur au dedans par ses ministres, et grand de la grandeur d'une foule d'hommes illustres qui l'illuminent de leur éclat, l'art se guinde à une élévation factice et théâtrale, et, quand les fautes, les revers, les cruautés par expiation de conscience timorée, assombrissent la vieillesse du mari de la veuve Scarron, l'art, par ennui de ce régime maussade, descend de ses échasses et se rapetisse aux futilités. Avec la régence, il se fait effronté, libertin ; puis, quand vient le règne des *Cotillons*, la Pompadour et la Dubarry, on le voit se scinder en deux camps, et former deux écoles dans le genre unique de la pastorale : l'une, celle de Boucher, obéissant aux mœurs, plus futile et plus libertine encore que sous la régence ; l'autre, celle de Greuze, ramenée par les lettres au culte de la nature et de la moralité. Mais déjà, sous les inspirations de la philosophie et les hardiesses des libres penseurs, on sent courir à travers les peuples ce vent de l'opinion publique soulevée, qui annonce la tempête des révolutions. L'art quitte aussitôt les bergeries pour remonter à l'histoire ; il laisse les danses lascives pour les fières attitudes, d'épicurien se fait stoïque, et, pour exprimer les nouvelles idées républicaines succédant aux pieuses croyances, franchit d'un bond toute l'époque des sujets religieux, et retourne aux républiques de l'antiquité. Puis, quand la moderne république est étouffée par un de ses fils, soldat heureux, soldat couronné, traînant incessamment la France à la bataille, l'art imite la nation

> Qui prit l'autel de la victoire
> Pour l'autel de la liberté.

Jadis il s'était fait moine, et, voué à l'agneau de paix, il s'emprisonnait dans le monastère. A présent, il se fait conscrit, et se cloître dans la caserne, adorant le dieu Sabaoth. Mais le géant tombe, la liberté renaît ; et l'art, comme les lettres ses sœurs, embrasse avec transport la bonne déesse. Fier de s'appartenir enfin, heureux de n'avoir plus de frein ni d'entraves, il s'élance alors impétueusement dans toutes les carrières, essaie tous les genres, prend tous les styles, revêt toutes les formes, marche à tous les buts, arrive à toutes limites, qu'il dépasse quelquefois ; et bientôt, abusant de son indépendance un peu fantasque jusqu'à nier même les leçons salutaires de l'expérience et les règles protectrices du bon goût, il représente bien, en notre temps de doute et de ferveur, de hauteur et de bassesse, de grandes passions et de viles cupidités, de revendication des droits et d'oubli des devoirs, cette absence de foi commune, cette anarchie des esprits et des âmes, qui causent le trouble et font le tourment de la société.

Reprenons maintenant notre paisible visite du musée, et commençons la revue des œuvres de cette école française dont nous venons d'esquisser l'histoire.

Pour marquer les origines et les progrès de la peinture italienne, le Louvre possède une petite *Madone* byzantine, la *Vierge aux anges*, de Cimabuë, le *saint François aux stigmates*, de Giotto, et le *Couronnement de la Vierge*, de Fra Angelico ; c'est peu, mais c'est quelque chose. Il n'a pas le moindre monument des origines de la peinture française. Pour l'art appelé gothique, celui qui a précédé l'imitation des Italiens, on arrive sur-le-champ à François Clouet (Janet), contemporain des élèves de l'Italie, et peut-être disciple de l'Allemagne par les leçons de Holbein. Il a du moins une belle part au Louvre : outre les intéressants portraits de Henri II, de Charles IX, de sa femme Élisabeth d'Autriche, de Henri IV enfant, du célèbre duc de

Guise, François le Balafré, du savant et vertueux chancelier Michel de l'Hopital, tous en figurines, mais fins, justes et vrais, nous trouvons de Clouet deux petites compositions à la manière de Holbein, formées par des portraits réunis dans une action commune. L'une est la cérémonie du *Mariage de Marguerite de Lorraine,* sœur des Guises, avec le duc Anne de Joyeuse; l'autre un *Bal de cour,* où se rencontrent Henri III, alors roi, sa mère Catherine de Médicis, le jeune Henri de Navarre et d'autres personnages du temps. Aussi précieux comme monument d'histoire que la chronique de Monstrelet et les journaux de l'Estoile, ces portraits et ces tableaux ne le sont pas moins comme monument d'un art dont ils étaient, en tous sens, la dernière expression.

L'école mixte, l'école française formée à l'imitation de l'italienne, débute avec son plus illustre adepte, Jean Cousin (1530-1590), et par le plus célèbre de ses ouvrages, le *Jugement dernier.* Après avoir été, au dire de Heinecken[1], le premier tableau d'un artiste français qui eut l'honneur d'être gravé[2], ce chef-d'œuvre de Jean Cousin fut longtemps égaré et comme oublié dans la sacristie des Minimes, à Vincennes. Il a repris au Louvre une place digne de lui. Autant que de petites figurines amoncelées sur une toile de chevalet, et semblables à l'esquisse d'un tableau, peuvent se comparer aux puissantes et gigantesques figures qui couvrent la grande muraille de la Sixtine, Jean Cousin rappelle Michel-Ange. L'ensemble est harmonieux, fort et terrible, les groupes habilement formés et diversifiés, les *nus* bien étudiés et bien rendus, chose nouvelle en France, et ces mérites de composition et de dessin, rehaussés par une chaude couleur à la vénitienne,

[1] *Idée générale d'une collection d'estampes.*
[2] Par P. de Jode, en douze feuilles.

le sont plus encore par une pensée d'unité et de symétrie qui manque au modèle. Comme Michel-Ange acheva sa célèbre fresque en 1541, ayant déjà soixante-sept ans, et que Jean Cousin, né en 1530, devait à peine commencer à crayonner des essais d'enfant, il est clair qu'il a traité cet immense sujet du drame final de l'humanité après et d'après Michel-Ange, ayant pu, sans quitter la France, connaître le *Jugement dernier* du Vatican par des copies ou par des gravures, entre autres celle de Martin Rota. Mais c'est une traduction libre qu'il a faite, composée de détails différents, avec un autre esprit d'ensemble; et la seule audace d'essayer un tel sujet à l'exemple du grand Florentin, audace que le succès, d'ailleurs, a justifiée, place très-haut celui qu'on nomme habituellement le fondateur de l'école française, parce qu'il en fut le premier représentant illustre.

A la suite immédiate de Jean Cousin, et en l'absence de Toussaint Dubreuil, vient Martin Fréminet (1567-1619). Son grand tableau de *Vénus couchée*, attendant Mars que désarme les Amours, est remarquable à plus d'un titre. D'abord, après les figurines de Clouet et de Cousin, il offre des personnages de grandeur naturelle; ensuite, après une longue et continuelle série de sujets sacrés, il offre tout à coup en France, comme les peintures du siècle de Léon X en Italie, un sujet très-profane, mythologique, érotique même. On y reconnaît sur-le-champ l'ami du satirique Mathurin Regnier, de qui Boileau disait :

> Heureux si ses discours, craints du chaste lecteur,
> Ne se sentaient des lieux où fréquentait l'auteur.

On y reconnaît aussi l'imitation de Primatice, bien mieux, du maître de Primatice, de Jules Romain, lorsque *l'ange déchu*, abandonnant le style raphaëlesque, s'avilis-

sait aux obscènes gravures de l'Arétin. On y reconnaît enfin, dans l'exécution, le caractère distinctif de Fréminet revenu d'Italie, l'abus des formes de Michel-Ange, de la force anatomique et musculaire.

De Martin Fréminet, qui conduisait l'art français, nouveau-né, à la décadence de l'art italien déjà vieillissant, nous passons à Simon Vouet (1582-1644), qui rapporta en France la rénovation des Carraches, et la naturalisa parmi nous. Dans sa grande composition, la *Présentation de Jésus au Temple*, dans sa *Mise au tombeau*, sa *Madone* et sa *Charité romaine* (une jeune femme allaitant un vieillard), on voit clairement le peintre bolonais, qui n'a pourtant ni la profonde expression de Dominiquin, ni l'invention et l'élégance de Guide, ni les grâces de l'Albane, ni le puissant clair-obscur de Guerchin; il est à peine de niveau avec Lanfranc. Vouet se montre plus sage, plus fin, et même plus énergique, bien que moins fougueux, dans de petits cadres tels que le *Christ mort* pleuré par les anges et les saintes femmes; et, s'il quitte le style religieux, s'il retrace simplement ses contemporains, — comme dans une *Réunion d'artistes*, où l'on croit qu'il s'est peint lui-même auprès de Pierre Corneille et de l'architecte Métezeau, — comme dans son portrait de Louis XIII, toujours couronné de lauriers et protégeant la France et la Navarre, — il se fait plus précis, plus exact, et marque mieux la transition qui le lie à Philippe de Champaigne.

Ayant rendu ce fils de Bruxelles à l'école flamande, bien qu'il fût devenu peintre français, pour nous conserver les fils de la France qui se firent peintres italiens, nous passons de Simon Vouet, élève des Carraches, à celui qui, sans adopter aucun maître particulier, fut élève de toute l'Italie, et fit plier cet art d'emprunt sous le génie français, à Nicolas Poussin (1594-1665). Par un bonheur singulier,

bien que, dans la meilleure moitié de sa vie, Poussin fût devenu presque étranger à la France, bien qu'il eût toujours travaillé librement, sans protecteur attitré et sans charge de cour, c'est à la France qu'il a légué les principales œuvres de son pinceau.

En un seul point, nous avons des regrets à exprimer. C'est à propos de ses *Bacchanales*, sujet où, faisant revivre la comédie antique, il déploie, avec l'esprit sans scrupules et la gaîté sans retenue, toute la grâce dont quelques-uns lui reprochent d'avoir été complétement dépourvu. Le Louvre a bien une *Bacchanale* de notre Poussin, et même deux, si l'on veut nommer ainsi son *Éducation de Bacchus*, toutes deux très-jolies et très-spirituelles, mais toutefois moins fines de touche et moins folles d'action, moins charmantes enfin que celles, par exemple, de la *National-Gallery*. Paris, pour ce genre, n'est pas aussi riche que Londres. En revanche, pour tous les autres sujets qu'a traités Poussin, Paris n'a rien à envier, ni à Londres, ni à toute l'Angleterre, ni à quelque autre pays que ce soit, ni au reste du monde entier. Nous avons, outre les deux *Bacchanales* citées, trente-sept pages de sa main, toutes importantes, des meilleures la plupart, quelques-unes ses chefs-d'œuvre.

En manière de préface, il faut d'abord examiner le portrait de Poussin, le seul qu'il aurait fait, si son protecteur, le cardinal Rospigliosi (depuis Clément IX), ne lui eût ensuite demandé le sien. On pourrait placer sur ce portrait l'inscription que porte son tombeau : *In tabulis vivit et eloquitur*; car on y lit clairement toute l'âme de l'artiste, la nature de son génie et la physionomie de ses ouvrages. Dans ce front large et plein, dans ce regard ferme et sincère, dans ces traits mâles et doux, on voit, avec la dignité modeste mais inaltérable, une forte intelligence, une forte volonté, une forte application; ce qui justifie cette fois de

plus le mot de Buffon si souvent applicable, « que le génie
« est une grande puissance d'attention. »

Quant aux tableaux, si nombreux heureusement, peut-être est-il bon de les distribuer par catégories; d'une part, suivant les dimensions, de l'autre, suivant les sujets. Nous avons d'abord quelques vastes toiles, où les personnages sont de grandeur naturelle, le *saint François Xavier dans les Indes*, la *Cène*, l'*Apparition de la Vierge à saint Jacques le Majeur*. Ce sont à peu près les seules que Poussin ait peintes dans ces hautes proportions, car il n'en existe nulle autre hors de France, que je sache; sauf le *Martyre de saint Érasme*, qui lui fut commandé à Rome, presque à son arrivée, pour faire, dans la cathédrale du monde chrétien, le pendant du *Martyre de saint Procès*, par son ami Valentin. Ces deux *Martyres* ont été, comme la *Transfiguration* de Raphaël et la *Communion de saint Jérôme* de Dominiquin, transportés au musée du Vatican, et remplacés aussi dans Saint-Pierre par des mosaïques, ouvrage de Cristofori. Mais, ici et là, ces hautes et larges toiles ne sont les plus grands ouvrages de Poussin que par la dimension des cadres. Parlant aux yeux de l'esprit, aimant à resserrer dans un étroit espace un sujet vaste, ou plutôt profond, Poussin semble en quelque sorte grandir à mesure qu'il se rapetisse, et ses meilleures œuvres sont assurément de simples tableaux de chevalet, qui devraient n'appartenir qu'à la peinture anecdotique, s'ils n'avaient d'ailleurs au plus haut degré toutes les qualités de la peinture d'histoire.

Arrivés là, dans le vrai domaine de Poussin, nous pouvons former de ses ouvrages des catégories par sujets, ou, comme il disait lui-même, par *modes*. Il appelait de ce nom, à la manière des Grecs, le style, le ton, la mesure, l'ordre, enfin l'ordonnance générale que devait prendre un tableau, suivant le sujet. Les compositions de peinture

religieuse sont prises, les unes dans la Bible et les livres saints qui forment l'Ancien Testament, les autres dans les Évangiles et les Actes des apôtres. Parmi les premiers se distinguent le ravissant groupe de *Rebecca à la fontaine,* lorsque Éliézer, l'envoyé d'Abraham, la reconnaît parmi ses compagnes à son ingénuité, et lui offre l'anneau d'alliance; — *Moïse exposé sur le Nil,* par sa mère et sa sœur, suivant l'ordre de Pharaon; et *Moïse sauvé des eaux,* par Thermutis, la fille de ce Pharaon, qu'amène au bord du fleuve Myriam, sœur de Moïse; — la *Manne dans le désert,* nourrissant les Hébreux affamés, scène admirable par la majesté de l'ensemble, par l'intérêt et la perfection des épisodes; — les *Philistins frappés de la peste* pour avoir avili aux pieds de l'idole de Dagon l'arche du Seigneur, dont ils s'étaient emparés; — enfin le *Jugement de Salomon,* prononçant entre les deux mères.

Mais c'est encore parmi les compositions empruntées à la Bible qu'il faut classer les quatre célèbres pendants qui furent faits pour s'appeler le Printemps, l'Été, l'Automne et l'Hiver, et que l'on connaît bien plus, le dernier surtout, par les sujets qui devaient allégoriquement représenter les quatre saisons de l'année. Le Printemps, c'est *Adam et Ève dans le paradis terrestre,* avant leur chute; l'Été, c'est *Ruth et Noémi* glanant dans les moissons du vieux Booz; l'Automne, c'est le *Retour des envoyés à la terre promise,* lorsqu'ils rapportent une fabuleuse grappe de raisin que deux hommes peuvent à peine porter sur leurs épaules; l'Hiver enfin, c'est le *Déluge.* A ce mot, pas plus d'explications que d'éloges; ce serait faire injure au lecteur que de supposer seulement qu'il ne le connût point. Bornons-nous à dire que ce fut le chant du cygne; Poussin peignit cette page sublime à soixante-onze ans, et s'endormit ensuite dans le repos éternel.

Parmi les compositions prises au Nouveau Testament,

on peut rappeler à l'attention des visiteurs l'*Adoration des Mages*, la *Sainte famille*, le *Repos en Egypte*, les *Aveugles de Jéricho*, la *Femme adultère*, la *Mort de Saphire*, l'*Assomption de la Vierge* et le *Ravissement de saint Paul aux cieux*. Mais Poussin ne s'emprisonnait pas dans la Bible et les légendes, qu'il traitait, d'ailleurs, avec une liberté toute philosophique et sous un caractère purement humain; il entrait également, comme tous les maîtres de la grande époque, dans l'histoire profane, ainsi que le prouvent la plupart de ses ouvrages demeurés hors de France, et, à Paris même, l'*Enlèvement des Sabines*, ou le *Maître d'école* renvoyé par Camille aux habitants de Faléries assiégée. Il entrait encore dans la pure mythologie, comme on peut le voir par la *Mort d'Eurydice*, *Écho et Narcisse*, le *Triomphe de Flore*. Il abordait aussi l'allégorie, témoin ce *Triomphe de la Vérité*, qu'il laissa comme un fier hommage à son propre génie, lorsque, en butte aux envieux, il quitta la France sans esprit de retour. Il pénétrait enfin jusqu'aux licences de la bacchanale effrontée. Mais quoi qu'il fît, et d'où qu'il tirât ses sujets, qu'il retraçât un fait connu, précis, ou des usages tenant aux mœurs publiques, Poussin était toujours peintre d'histoire.

Il le fut jusque dans le paysage, ne semblant pas concevoir qu'on pût représenter la nature sans l'homme, pour elle-même, et ne faisant au contraire de la nature que le théâtre des actions de l'homme. S'il recompose par la science et le sentiment une de ces campagnes primitives qu'ont foulées les dieux et les héros, il y placera, soit le géant *Polyphème*, sur son roc assis,

Chantant aux vents ses amoureux soucis,

soit le *Jeune Pyrrhus*, fils d'Eacidès, roi des Molosses, que de fidèles serviteurs sauvent des poursuites d'un en-

nemi sanguinaire; et, s'il nous présente une vue retrouvée des abords de l'Athènes antique, il y placera le philosophe cynique *Diogène*, jetant son écuelle comme superflue lorsqu'il voit un jeune garçon boire dans sa main; ou bien, dans le tableau qu'a décrit Fénelon, le philosophe guerrier *Phocion*, auquel le bon sens et l'amour du bien public donnaient tant d'éloquence naturelle, que Démosthènes disait, le voyant monter à la tribune : « Voici la hache de mes discours qui se lève [1]; » et, s'il veut montrer, dans la riante et pastorale Arcadie, l'image du bonheur sur la terre, un tombeau découvert entre les fleurs rappelle à ses heureux bergers que la vie doit avoir un terme. Sans doute, dans cette voie du paysage historique, Poussin fut précédé par Annibal Carrache et par Dominiquin; mais il en étendit bien plus loin que ses modèles la portée et l'exécution, et, s'il n'est pas l'inventeur du genre, il en est jusqu'à présent le maître incontesté.

Il y a, dans toutes les langues, des mots qu'on ne définit pas, qui portent en eux leur définition; il y a, dans toutes les carrières de l'esprit humain, des noms qu'on ne loue pas, qui portent en eux leur louange. Poussin est de ce nombre béni. Je ne veux donc pas plus que pour Raphaël, ajouter l'éloge détaillé de ses œuvres à l'hommage d'un éloge général qu'il était juste de rendre au chef de l'école française lorsque nous en étudiions rapidement l'histoire. On me permettra néanmoins cette observation qu'il n'est peut-être, dans toutes les écoles de peinture, aucun maître plus capable que Poussin d'expliquer, par la seule vue de ses ouvrages, bien étudiés toutefois et bien compris, ces trois mots assez difficiles à définir, quoique tant de fois répétés : style, composition, expression. Voulez-vous

[1] De ces quatre paysages historiques deux seulement sont au Louvre : le *Diogène* et le *Pyrrhus sauvé*.

trouver un modèle de style? Examinez le *Ravissement de saint Paul*, lorsqu'il entendit dans son extase « des paroles qu'il n'est pas permis à un homme de rapporter. » Ce groupe superbe, excellent, couronnant un délicieux paysage, rappelle, par la sublimité de ses figurines, l'un des chefs-d'œuvre du divin chef de l'école romaine, la fameuse *Vision d'Ézéchiel*. Est-ce la science à peu près inexplicable de la composition que vous cherchez à découvrir? Elle est dans la *Rebecca*, dans le *Moïse sauvé*; elle est à son dernier terme dans les *Bergers d'Arcadie*, délicieuse pastorale, profonde poésie, touchante moralité. Voulez-vous surprendre les secrets de cette autre science appelée le mouvement, la pantomime, l'expression? Vous la trouverez claire et palpable dans le *Jugement de Salomon*, la *Femme adultère*, la *Guérison des aveugles de Jéricho*. Voulez-vous enfin la réunion suprême de ces diverses et supérieures qualités de la haute peinture? Alors cherchez-la dans le *Déluge*, où l'art est tout entier.

Il est un nom inséparable du nom de Poussin : c'est celui de l'autre grand peintre, Français aussi de naissance, Italien aussi par les études et le séjour, qui fut le fidèle compagnon de sa vie, qui est resté le juste compagnon de sa gloire, c'est celui de Claude Gelée le Lorrain (1600-1682). S'il ne ressembla point à Poussin par la science, puisqu'il savait à peine lire et signer son nom[1], Claude lui ressembla du moins par l'opiniâtreté du travail, par la puissance de l'application, et, dans son genre, non-seulement par la justesse de l'observation, mais par la profon-

[1] Voici l'inscription qu'il mit, à l'âge de quatre-vingts ans, sur le recueil de ses esquisses appelé le *Livre de vérité* :

AUDI 10 DAGOSTO 1677.
LE PRÉSENT LIVRE APPARTIEN A MOY QUE JE FAICT DURANT
MA VIE CLAUDIO GILLÉE, DIT LE LORAINS.
A ROMA, LE 23 AOS 1680.

deur de la pensée. Ce merveilleux talent dont nous avons précédemment essayé d'indiquer le caractère, en justifiant le beau surnom de *Raphaël du paysage*, se montre bien au Louvre, s'y déploie même largement, mais sans atteindre toutefois à ses dernières limites, à son extrême élévation. Ce n'est pas le pays de Claude, en cela moins heureux que Poussin, qui a recueilli la meilleure part de son héritage. Quelques legs, parmi les plus précieux, sont restés aux contrées étrangères, et, par un nouveau malheur, on a comme volontairement diminué celui de la France.

Il se trouvait au Louvre, naguère, une œuvre de Claude admirable de tous points, partout citée, partout célèbre, poétique et parfaite comme le plus beau chant des Géorgiques. On l'appelait le *Passage du gué*. Elle a péri sous la main des restaurateurs, par ordre des intendants. Ignoraient-ils donc, les barbares, que Claude échappe à toute prétendue restauration comme à toute retouche, que toute main profane qui l'approche, fût-ce simplement pour le nettoyer, est une main meurtrière, une main d'assassin? Oui, le *Passage du gué* a péri par un crime, en compagnie d'une belle *Marine* qui lui faisait pendant; et, ne sachant que faire de ces déplorables restes, on les a laissés là, accrochés près des tableaux que les intendants et les restaurateurs n'ont pas encore détruits. S'ils pouvaient du moins, eux victimes, et comme les criminels suspendus au gibet, servir d'exemple et de leçon! S'ils pouvaient protéger les autres contre les attentats de la présomptueuse ignorance! Mais, hélas! vit-on jamais se corriger les hommes en qui l'autorité réside, même quand ils pourraient acheter l'expérience aux dépens d'autrui? Est-ce que, depuis la perte lamentable de notre *Passage du gué*, les ordonnateurs de la *National-Gallery* de Londres ne se sont pas avisés de restaurer aussi, et de perdre, par conséquent, deux chefs-d'œuvre

13.

de Claude, plus importants encore, ceux qu'on nomme l'*Embarquement de la reine de Saba* et les *Noces de Rebecca et d'Isaac* (ou plus communément le *Moulin*). Allons ! maintenant qu'elles ont fait de quatre précieux originaux de Claude des espèces de méchantes copies, sèches, dures, sans charme et sans poésie, la France et l'Angleterre n'ont plus rien à se reprocher ; et nous pourrions nous consoler de notre disgrâce, en voyant celle de nos voisins, si, comme disent les Espagnols, le mal d'autrui n'était la consolation des niais.

Après ces regrets bien légitimes, quoique bien superflus, sur ce qu'on nous a pris, voyons et comptons ce qu'on nous a laissé. Claude conserve au Louvre une douzaine de pages : d'abord, quatre petits tableaux ronds, dans le genre, ou plutôt dans la forme des *lunettes* d'Annibal Carrache. Ils forment deux séries de pendants. Les uns sont un *paysage* calme et une *marine* étincelante des feux du soleil à son midi, de ce soleil que Claude seul, comme l'aigle, osa regarder en face. Les autres, où Jacques Callot, dit-on, peignit les figures, passent pour représenter la *Prise de la Rochelle* par Richelieu et la *Prise du Pas-de-Suze* par le duc de la Meilleraye, en 1629. Or, si la supposition est fondée, si Claude, en compagnie de son compatriote Callot, retraça ces événements à leur époque, il aurait peint ces deux petits chefs-d'œuvre à trente ans, avant son retour définitif en Italie, avant l'époque où l'on croit communément que s'épanouit enfin son talent un peu tardif[1] ; — puis une *Danse de paysans*

[1] Dans son *Histoire de l'art du paysage*, Deperthes prétend que ces deux tableaux ne sont pas de Claude, mais de son élève Courtois (sans doute Guillaume, frère de Jacques, le Bourguignon). Alors une autre difficulté se présente, plus grande et plus insoluble : c'est que Guillaume Courtois, encore enfant à l'époque de

près d'un pont, une autre *marine* (n° ¹) et la vue du *Campo-Vaccino* à Rome (c'est à dire de l'ancien *Forum* où se traitaient les affaires du monde, où se tient maintenant la foire aux vaches), tous trois d'une dimension intermédiaire, et tous trois excellents, le dernier surtout ; — puis deux pendants, *marine* et *paysage*, de dimension un peu plus grande, clairs et lumineux comme les premiers rayons du soleil levant ;—puis enfin deux autres pendants, plus grands encore, deux *marines*, chaudes et dorées comme le coucher du soleil. Les figures qu'elles renferment, dues au pinceau de quelqu'un des aides habituels de Claude, Guillaume Courtois, Jean Miel, Filippo Lauri, Francesco Allegrini, ces figures que le grand paysagiste *donnait par-dessus le marché*, sont censées nous faire voir, dans l'une des marines, le *Débarquement de Cléopâtre à Tarse*, où l'avait mandée Marc-Antoine. Ces deux *marines* sont dans la forme que Claude affectionnait spécialement, malgré ou peut-être pour son extrême difficulté, et qui lui appartient en propre, car personne après lui n'a plus osé la mettre en pratique : la mer au lointain, resserrée sur les premiers plans entre deux rangées de palais et de jardins qui forment un port allongé par la perspective, et plus loin le soleil, très-bas à l'horizon, illuminant de ses feux la surface des flots que la brise agite en les caressant.

Tous ces divers ouvrages, nous le répétons avec joie,

ces deux faits d'armes, ne put être élève, ou plutôt collaborateur de Claude pour les figures de ses paysages que beaucoup plus tard, lorsque le peintre lorrain avait acquis tout son talent et toute sa célébrité. Il vaut mieux croire avec tout le monde que les tableaux sont de Claude, et qu'il fut, dès trente ans, assez habile pour les peindre lui-même.

¹ Le livret de l'école française n'étant point publié, je ne puis placer, à côté des tableaux, leurs numéros correspondants.

sont dignes de Claude, et suffisent pour le faire connaître, c'est-à-dire pour le faire admirer profondément, comme le premier paysagiste du monde, ou, si l'on veut, comme le plus habile *composeur* de paysages, comme le plus grand poëte qui ait traduit la nature, en la parant, dans la langue qui parle aux yeux. Et cependant, il faut le confesser, aucun de ces beaux ouvrages n'a l'extrême importance de quelques-uns de ceux dont la France est déshéritée. J'aurais pu, tout récemment encore, citer la défunte *Reine de Saba*, de la *National-Gallery*; à son défaut, je puis citer l'*Embarquement de sainte Ursule* avec ses compagnes, de la même collection; ou l'autre *Moulin*, de la galerie Doria, à Rome; ou le *saint Jérôme* et la *Madeleine*, du *Museo del Rey* de Madrid; ou les *Quatre parties du jour*, passées de la Malmaison à l'Ermitage de Saint-Pétersbourg; ou enfin l'*Adoration du veau d'or* et le *Sermon sur la montagne*, du cabinet des marquis de Westminster à Londres.

D'un troisième peintre français, contemporain de Poussin et de Claude, qui alla comme eux vivre et mourir en Italie, Moïse Valentin (1600-1632)[1], la part au Louvre est semblable à celle du Lorrain. On peut la dire nombreuse, surtout pour un artiste mort à trente-deux ans, et même choisie; mais on peut dire aussi qu'elle ne contient pas ses meilleures œuvres. Émule de Ribera, vainqueur de Manfredi, dans l'imitation du sombre et fougueux Caravage, Valentin est sorti tout à fait de la tradition française, et ne se

[1] C'est ainsi que l'appellent tous les catalogues ou livrets de musées. Mais il paraît, d'après des documents authentiques cités par M. Ch. Blanc, que le vrai nom de ce peintre, né à Coulommiers (Seine-et-Marne), est Valentin de Boullongne, et que d'Argenville a cru voir Moïse Valentin dans le nom de *Mousié Valentino* que lui donnaient les Italiens. De là l'erreur, devenue générale.

rattache que par la naissance à l'école de son pays. Dans le *Denier de César*, qui n'est pas traité comme celui de Titien, dans la *Chaste Suzanne*, qui ne ressemble pas davantage à celle de P. Véronèse, dans le *Jugement de Salomon*, qui ne rappelle guère celui de Poussin, dans les *Quatre évangélistes*, fort éloignés du *saint Marc* de Fra Bartolommeo, Valentin montre la même insuffisance que son modèle Caravage pour élever ses compositions jusqu'à la hauteur de leurs titres; et, de même que Caravage, s'il se résigne à traiter des sujets simples et vulgaires, comme sa *Bohémienne* disant la bonne aventure à un soldat poltron, ou ses deux *Concerts de famille*, qui semblent se donner dans des lieux suspects, entre courtisanes et *bravi*, il montre alors une énergie singulière et de précieuses qualités d'exécution, dans un style purement *réaliste* et sans nul idéal.

Mais pour juger Valentin avec équité, pour sentir les regrets que doit causer sa mort précoce, due aux excès d'un tempérament de feu qui se réfléchit dans les excès de sa manière, il faudrait connaître ses œuvres plus sages et plus nobles, sans être moins énergiques, où il a mis quelque pensée et quelque réflexion; il faudrait connaître le *Martyre de saint Laurent*, qui est au musée de Madrid, ou le *Martyre de saint Procès et de saint Martinien*, qui est au musée du Vatican, et qui fut apporté au Louvre sous l'empire. On verrait alors quels progrès pouvait faire son vigoureux talent sous l'exemple et les conseils de Poussin, quelle supériorité certaine était promise à son âge mûr sur sa jeunesse.

Ici, pour terminer la liste des disciples français de l'Italie, vient se placer Sébastien Bourdon (1616-1671). Sans avoir pris les leçons directes de Poussin pendant son séjour à Rome, il sut du moins, après plusieurs essais dans des genres plus faciles, s'assimiler le style et la manière

du maître, et, de retour à Paris, il leur resta le plus souvent fidèle. Dans ses compositions religieuses, assez nombreuses au Louvre, parmi lesquelles le *Crucifiement de saint Pierre* a le droit d'aînesse, et plus encore dans ses paysages historiques, entre autres le *Repos de la sainte Famille,* Sébastien Bourdon se montre, comme Gaspard Dughet, l'heureux imitateur du peintre des Andelys. Avec moins de réflexion, de calme et de noblesse, il en rappelle la science éclairée, la correction et le sentiment. Que dire de plus pour son éloge ?

Mais revenons enfin d'Italie, et rentrons en France. Nous y trouverons Eustache Lesueur (1617-1655), et nous l'y trouverons tout entier. Né à Paris, mort à Paris, n'ayant jamais quitté cette ville que pour un court voyage à Lyon, c'est à Paris que Lesueur a fait et a laissé tous ses ouvrages. Le Louvre en a recueilli la plus grande part, — quarante-six, — tous ceux qui ont une véritable importance et une véritable célébrité. Au Louvre donc, et au Louvre seulement, est Eustache Lesueur ; au Louvre seulement on peut le connaître, le sentir, l'admirer ; et c'est probablement à cette circonstance, heureuse pour nous, qu'il faut attribuer l'oubli, l'ignorance, l'injustice, que nous reprochons aux nations étrangères à l'égard de notre illustre compatriote. Comment pourraient-elles connaître de lui plus que son nom ? Il n'a pas un tableau dans toute l'Italie, pas un en Espagne, pas un en Angleterre, pas un dans les Flandres, et je n'ai pas souvenir d'en avoir rencontré d'autres hors de France que le *Moïse enfant,* qui est arrivé à l'Ermitage de Saint-Pétersbourg avec quelques esquisses, et le *saint Bruno* adorant la croix dans sa cellule, page égarée ou répétée de la série sur l'histoire du fondateur de la Chartreuse, que possède le musée de Berlin. Les étrangers ne peuvent donc apprécier Lesueur que sur parole, à moins de venir l'étudier à Paris.

Là, comme nous l'avons dit, il est tout entier, depuis sa jeunesse austère et studieuse, jusqu'à sa fin prématurée dans le deuil et l'abandon ; depuis la sombre et fantastique *Histoire de saint Bruno*, qu'il commença de peindre en 1645, et qu'il acheva en 1647, n'ayant pas encore trente ans, jusqu'à la fraîche et profane *Histoire de l'Amour*, qui fut sa dernière œuvre, avant qu'il allât s'enfermer aux Chartreux pour y mourir de langueur et de chagrin. C'est pour ce couvent des Chartreux qu'il avait fait, dix ans auparavant, la légende en vingt-deux chapitres qui se nomme *Histoire de saint Bruno*. Bien qu'il donnât modestement le nom d'esquisses aux tableaux qui la composent, elle forme, dans son vaste ensemble, l'œuvre capitale du maître. Nous n'avons pas à reproduire l'explication détaillée de ces vingt-deux pages, toutes identiques de forme et de dimension ; elle se trouve dans tous les catalogues. Il nous suffira de rappeler aux visiteurs que, s'ils cherchent les plus célèbres, leur attention peut s'attacher spécialement à la première, le *Prêche du docteur Raymond* ;—à la troisième, la *Résurrection de ce chanoine*, qui entr'ouvre un moment son cercueil pendant l'office des Morts, pour annoncer à l'assistance qu'il est damné ;—aux quatre suivantes, qui sont la *Vocation de saint Bruno*, appelant ses amis à la solitude, et dirigé par la vision des trois anges ; — à la dixième, le *Voyage à la Chartreuse*, où saint Bruno trouve et désigne la place que doit occuper, au cœur du plus sauvage désert des Alpes, le couvent des solitaires ;—enfin à la vingt-unième, la *Mort de saint Bruno*, chef-d'œuvre d'ordonnance magistrale et d'expression pathétique, — et à la dernière, l'*Apothéose de saint Bruno*.

Si l'on voulait chercher, dans la peinture, l'extrême opposé de cette légende, obscure et mystique comme le moyen âge, où l'on voit plutôt des fantômes évoqués par

l'extase que des êtres doués de vie, il serait possible de le trouver dans l'œuvre même de son auteur. Lorsque Lesueur fut chargé, en concurrence avec Lebrun, des décorations de l'hôtel Lambert, il eut pour sa part le *Salon des Muses* et le *Salon de l'Amour*. Il dut passer du poëme religieux à la mythologie, de l'austère ascétisme à la grâce mondaine; et ce complet changement de *mode*, comme eût dit Poussin, ne fit pas fléchir son talent. Dans les six chapitres qui composent l'*Histoire de l'Amour*, dans les cinq cadres où sont groupées les *neuf Muses*, et que couronnait, en manière de plafond, *Phaëton sur son char*, Lesueur n'a fait que donner une autre direction à son esprit appliqué, à ses savantes ordonnances, à son expression passionnée, à la grâce naturelle de son pinceau suave, chaste, harmonieux. Il s'est diversifié, sans cesser pourtant de rester lui-même.

Mais entre les deux *modes* extrêmes qu'exigeaient les sujets de ces séries de tableaux, décorations d'un couvent de chartreux et d'un somptueux hôtel de financier, Lesueur a fait de nombreuses compositions isolées, d'un style intermédiaire et varié, quoiqu'elles fussent toujours prises à l'ordre religieux, où il montre l'ampleur et la souplesse de son génie. Telles sont, au Louvre, la *Descente de Croix*, la *Messe de saint Martin*, l'*Apparition de sainte Scolastique à saint Benoît*, les frères martyrs *saint Gervais* et *saint Protais* refusant devant le proconsul d'adorer les faux dieux. Cette dernière toile, peinte pour l'église Saint-Gervais, en pendant des deux compositions de Philippe de Champaigne sur la même légende, n'est pas moins vaste que les plus grandes *machines* de Lebrun. Tels sont encore deux petits cadres, l'un haut, l'autre large, le *Christ à la colonne* et le *Christ portant sa croix*, en proportions aussi réduites que les œuvres ordinaires de Poussin, et qui nous semblent, comme

les œuvres de Poussin, l'emporter sur de plus grandes toiles par le style et la perfection. Telle est enfin la *Prédication de saint Paul à Éphèse*, où l'on voit l'apôtre faisant apporter et brûler à ses pieds les livres de magie ; œuvre grande cette fois, dans tous les sens du mot, par la dimension du cadre et par la réunion des plus hautes qualités, grande comme la *Prédication de saint Paul à Athènes* des célèbres cartons de Raphaël, avec la supériorité de la peinture complète sur un simple dessin colorié à la détrempe. On l'a très-justement placée dans le salon des chefs-d'œuvre, car elle est, si je ne m'abuse, le chef-d'œuvre d'Eustache Lesueur.

Si son rival préféré, son rival jaloux, haineux, qui disait en apprenant sa fin précoce : « il m'ôte une grosse épine du pied, » si Charles-Lebrun (1619-1690), vainqueur dans l'opinion de Louis XIV, est vaincu aujourd'hui dans l'opinion de tous les hommes de goût, ce n'est pas assurément qu'il présente moins d'ouvrages, ou de moins importants que Lesueur au concours. On peut dire aussi que son œuvre à peu près entière est au Louvre. Cela s'explique : de même que Velazquez, peintre du roi Philippe IV, qui lui a survécu, n'a travaillé que sous les yeux de son royal ami, et pour l'ornement de ses palais, de même Lebrun, peintre du roi dès l'enfance de Louis XIV, et mort avant lui, n'a guère travaillé que sur l'ordre et selon le goût de son royal maître. Voilà comment Velazquez est presque tout entier au musée de Madrid, et Lebrun au musée du Louvre.

Vingt-deux pages y forment sa part, en tête desquelles figure l'*Histoire d'Alexandre*. Cette série fameuse n'est pas moins capitale dans son œuvre que l'*Histoire de saint Bruno* dans celle de Lesueur, car les cinq vastes toiles qui la composent, dont trois ont jusqu'à douze mètres de largeur, et qui réunissent toutes une foule de personnages, égalent bien, et surpassent même par l'immense dévelop-

pement de leur ensemble, les vingt-deux petits cadres allongés, mais étroits, de Lesueur, que remplit quelquefois une seule figure. Pour répandre et populariser ce grand poëme en cinq chants, — le *Passage du Granique*, la *Bataille d'Arbelles*, la *Famille de Darius prisonnière*, la *Défaite de Porus* et le *Triomphe d'Alexandre à Babylone*, — visible flatterie allégorique des victoires de Louis XIV, Lebrun eut le bonheur insigne d'être gravé par Gérard Edelinck et Gérard Audran. Ces deux grands artistes, en conservant le principal mérite des vastes compositions de Lebrun, unique peut-être, mais incontestable, leur savante et noble ordonnance, surent l'un et l'autre si bien cacher et corriger les imperfections d'un dessin mol et lourd, que les Italiens purent croire qu'en Lebrun renaissait un de leurs grands dessinateurs du xvie siècle, et si bien réformer, améliorer, embellir sa couleur monotone, noirâtre, sinistre, que les Flamands purent croire Louis XIV assez heureux pour avoir retrouvé le peintre de sa grand'mère Marie de Médicis.

Cette *Histoire d'Alexandre* n'est pas dans le musée proprement dit; elle tapisse une des salles latérales, à l'autre bout de la galerie d'Apollon, et près de la salle des *sept cheminées*. C'est un autre bonheur pour Lebrun que ses grandes toiles échappent ainsi au visiteur ordinaire, qui, ne les cherchant point où elles sont, continue à ne les connaître que par les admirables traductions d'Audran et d'Edelinck. Mais tous ses autres ouvrages, toutes ses compositions isolées et de genres divers, occupent dans la galerie, à la suite de Poussin et de Lesueur, une place considérable. Là, on peut le juger avec plus de justice, et plus à son avantage. Assurément l'autre toile immense de la Vierge et des Apôtres rassemblés pour la *Pentecôte* (où Lebrun s'est retracé sous la figure du disciple debout, à gauche), — le *Christ servi par les Anges* dans le désert,

— le *Crucifix aux Anges*, peint pour fixer un songe de la reine-mère Anne d'Autriche, — enfin la *Madeleine repentante*, qui fut destinée au couvent des Carmélites, et que tout le monde appelle M^{lle} de la Vallière, — nous montrent bien encore le peintre officiel de Louis XIV, se modelant sur le maître en habile courtisan; c'est aussi de la grandeur entachée d'apparat, du style entaché de recherche, une pompe guindée, théâtrale et monotone jusqu'à l'ennui. Mais, pour le *saint Étienne lapidé*, Lebrun trouve une exécution plus soignée, plus franche, plus fleurie, et s'élève vraiment jusqu'aux régions de la haute peinture religieuse. Il est aussi plus naturel et plus vrai dans ses petits tableaux d'histoire profane, *Caton* ou *Mutius Scœvola*, et dans ses deux portraits faits à deux âges, la jeunesse et la maturité.

Enfin lorsqu'il descend du faste officiel pour réduire ses sujets à des figurines, Lebrun me semble monter les degrés de l'art d'autant qu'il se fait humble et modeste. Délivré de l'œil du maître, mettant plus de soin, plus d'amour, dans un travail plus de son choix et de son goût, et qui lui est, si l'on peut dire, plus proche, il atteint à l'extrême limite de son talent. Que l'on cherche, auprès de ses grandes *machines*, trois petits cadres à peu près égaux, où se voient l'*Entrée de Jésus à Jérusalem*, *Jésus marchant au supplice*, et *Jésus élevé en croix*; que l'on étudie le second principalement, qui rappelle le *Spasimo* par son sujet; on y trouvera, si je ne m'abuse, une peinture plus fine, plus variée, plus solide, un style plus simple sans être moins noble, une expression plus touchante et plus profonde.

A la suite de Lebrun vient naturellement son élève, son aide, son continuateur, Jean Jouvenet (1647-1717). C'est encore l'art théâtral, mais poussé jusqu'au *mode* de la décoration. Comment appeler d'un autre nom ces immen-

ses châssis entoilés où figurent la *Pêche miraculeuse,* les *Vendeurs chassés du temple, Jésus guérissant les malades,* non dans un lazaret, mais sur le bord de la mer, et même la fameuse *Résurrection de Lazare?* Cette ordonnance scénique, ces expressions outrées jusqu'à la grimace, ce dessin lourd et anguleux dans son apparente exactitude, ce coloris sale, jaunâtre et presque monochrôme, ces grands coups de brosse à l'effet, tout cela ne forme-t-il pas une décoration de théâtre, qu'il faut regarder seulement au bout d'une longue reculée, et embrasser d'un coup d'œil d'ensemble, mais qui ne soutient pas l'examen des détails et la recherche des beautés? C'est Jouvenet que Plutarque, dans la langue d'Amyot, semble avoir tourné en ridicule, lorsqu'il mentionne ces statuaires de la décadence « qui taillent des statues bien esquarquil-
« lées de jambes, et bien estendues de bras, avec une
« bouche qui bâille bien grand, ayant opinion qu'elles
« sembleront vastes et grandes. »

On conçoit qu'aimant les splendides barbouillages de Jouvenet, Louis XIV ne put se plaire aux délicats *magots* de Teniers. Il faut pourtant ajouter, à la décharge du peintre français, que des compositions moins ambitieuses, telles qu'une *Déposition de croix*, qu'il fit en 1697, pour le couvent des Capucines, sont plus simples, plus calmes, plus recueillies, partant plus belles de tous points.

Tandis que, pour flatter les goûts fastueux du maître de la France, Jouvenet exagérait l'exagération de Lebrun, un artiste, un seul, il est vrai, gardait pieusement le culte du beau. C'était Jean-Baptiste Santerre (1654-1717). Comme Lesueur avant lui, comme Prud'hon après lui, il échappa aux tyrannies académiques, ainsi qu'aux servitudes de cour, par la solitude et l'abandon. Il chercha le mérite plus que la renommée ou la fortune, et le trouva loin de

l'emphase théâtrale, dans la naïveté, la délicatesse et la grâce. Par malheur, toujours laissé à l'écart, presque inconnu, ne faisant guères que des études qu'il a brûlées avant de mourir, Santerre n'a terminé que de rares ouvrages, bien que sa vie ait été longue, et l'on ne peut trop regretter, pour l'honneur de l'école française, que le Louvre n'en ait pu recueillir qu'un seul, cette charmante Vénus pudique appelée *Suzanne au bain*, qui semble marquer, au moyen d'une parenté intermédiaire, la filiation de Corrége à Prud'hon.

Maintenant, pour réunir en un même groupe les meilleurs portraitistes du siècle auquel Louis XIV a donné son nom, il faut un peu revenir en arrière sur les dates, et commencer à Pierre Mignard (1610-1695), celui qu'on nomma le *Romain*, bien qu'il fût né à Troyes en Champagne, parce qu'il passa vingt-deux ans à Rome, après Vouet son maître, en même temps que Poussin, Claude, Valentin, Sébastien Bourdon, et pour le distinguer de son frère Nicolas, qu'on appelait Mignard d'Avignon. Pierre Mignard, j'en conviens, ne fut pas seulement peintre de portraits; il a fait des tableaux d'histoire pour Versailles, et même des fresques à l'église du Val-de-Grâce; il a succédé à Lebrun disgracié dans la charge de peintre du roi; il a été fait noble, chevalier de Saint-Michel, et nommé le même jour, dit-on, lorsqu'il avait quatre-vingts ans, académicien, professeur, recteur, directeur et chancelier de l'Académie; il a même lutté directement avec Lebrun dans un *Alexandre devant la famille de Darius* et dans un *Jésus marchant au Calvaire;* enfin l'on voit au Louvre, à côté de ce dernier tableau, une *sainte Cécile*, un *saint Luc peignant la Vierge*, suivant la légende byzantine, et cette charmante *mignardise* appelée la *Vierge à la grappe*, qu'il rapporta d'Italie, alors qu'il imitait Annibal Carrache, en exagérant la grâce étudiée et le fini minu-

tieux d'Albane. Mais la plupart des compositions de Mignard ont péri; les autres, sauf peut-être cette madone au raisin, n'ont pas gardé leur célébrité passagère; il ne vit plus que par ses portraits, dispersés et conservés chez un grand nombre de familles titrées où se conserve le culte des ancêtres.

Le Louvre a recueilli ceux de quelques personnages historiques, parmi lesquels on s'étonne de ne pas trouver Louis XIV lui-même, que Mignard a peint bien des fois, et à tous les âges, sauf l'extrême vieillesse [1]. D'abord les portraits réunis et en pied du Grand-Dauphin, unique fils légitime de Louis XIV; de sa femme Marie-Anne-Christine-Victoire de Bavière et de leurs trois fils, le duc de Bourgogne, second Dauphin, père de Louis XV, Philippe d'Anjou, devenu roi d'Espagne, et Charles de Berry, célèbre par les déportements de sa femme, fille du régent; puis le portrait de Mme de Maintenon, dans un costume d'une simplicité austère et calculée comme toutes les actions, comme toutes les paroles de ce profond politique; celui de la marquise de Feuquières, fille unique de Mignard, et celui de Mignard lui-même, assis dans son cabinet de travail, tenant devant lui, sur un chevalet, l'esquisse de sa coupole du Val-de-Grâce. Dans toutes ces pages, histoire ou portraits, il montre la même correction froide, la même habileté dans l'art de flatter et d'embellir, le même soin du gracieux et du léché, porté jusqu'à cette afféterie qu'on a nommée de son nom, alors comme un éloge, aujourd'hui comme un blâme; mais aussi une finesse,

[1] On raconte qu'au dixième ou douzième portrait, « Mignard, lui « dit le roi, vous me trouvez sans doute vieilli? — Il est vrai, ré- « pondit le peintre courtisan, que je vois quelques victoires de « plus sur le front de Votre Majesté. » C'était avant la guerre de la Succession.

une légèreté, une vivacité même de pinceau qui, dans ce temps d'abandon systématique du coloris, l'ont rendu facilement le premier coloriste des peintres de la cour de France.

C'est à Hyacinthe Rigaud (1659-1743) que Mignard a transmis son talent et aussi son office. Mais avant de passer du premier au second, il faut mentionner leur intermédiaire Claude Lefèvre (1633-1675), bien qu'il n'ait que deux portraits, — le maître et l'élève, — réunis dans le même cadre, parce que ces portraits rappellent, sans infériorité notable, ceux de Philippe de Champaigne. Ils exigent donc un souvenir honorable et un regard attentif. Il faut mentionner aussi, sur le second plan, Nicolas de Largillière (1656-1746), dont le portrait par lui-même, le seul aussi qu'ait recueilli notre musée, donne une heureuse idée de la correction savante, de l'exécution libre, franche et gracieuse qu'il montra dans ses nombreux ouvrages.

Quant à Rigaud, qui a mérité son surnom de *Van Dyck français* au moins par sa fécondité, il est suffisamment riche au Louvre, où le choix de ses œuvres l'honore plus encore que leur nombre. Faisons pour lui comme pour Mignard, passons vite et sans appuyer sur ses compositions religieuses, un *saint André en croix*, une petite *Présentation au temple*, et venons sur-le-champ à ses portraits historiques. Au premier rang figurent ceux de Louis XIV, en habits royaux, dans une pompe qui rappelle celle de Jupiter visitant Sémélé, et de Bossuet qui, debout, le front haut, semble trôner aussi, sous son camail d'évêque, comme chef de l'Église et roi de l'éloquence. Ils sont connus partout, grâce à la gravure, car Rigaud, non moins heureux que Lebrun, corrigé et répandu par Edelinck et Audran, trouva pour l'interpréter l'illustre Pierre Drevet.

A côté du fier monarque et du fier prélat qui signifièrent ensemble à la papauté la déclaration de 1682, fonde-

ment de l'Église gallicane, on voit d'autres portraits intéressants à divers titres : Louis XV enfant, les peintres Lebrun et Mignard, rapprochés dans le même cadre, bien qu'ils fussent très-désunis par une envieuse rivalité; l'architecte Mansard, le sculpteur flamand Martin Bogaert, qu'on nomme en France Desjardins, et Rigaud lui-même à son chevalet. Rigaud, par le conseil du jaloux Lebrun, s'était fait peintre de portraits après ses premiers essais de jeunesse; il resta peintre de portraits, étudiant la nature et cherchant la vérité, non-seulement dans ses figures vivantes, mais jusque dans les détails inanimés des ajustements et des accessoires, et donnant, comme le vrai Van Dyck, assez de noblesse et de dignité à tous ses modèles, pour que l'on pût croire aujourd'hui qu'il leur en faisait souvent un cadeau gratuit. Sous son pinceau, le cardinal Dubois lui-même semble avoir la grandeur morale d'un homme de bien.

En annonçant, au début de cet ouvrage, que nous chercherions dans la galerie du Louvre les principales œuvres des maîtres principaux, nous voulions nous dispenser de faire une mention même succincte des artistes qui n'appartiennent qu'au second ou troisième ordre; et c'est une réserve que nous avons scrupuleusement pratiquée pour les écoles étrangères. Mais, de même qu'en parcourant, dans les précédents volumes, les musées de l'Italie, de l'Espagne, de l'Allemagne et des Flandres, nous avons dû tour à tour nous étendre un peu plus longuement sur les artistes italiens, espagnols, allemands ou flamands-hollandais, et descendre un peu plus loin dans leurs rangs quand nous visitions leur pays; de même, arrivés au musée de la France, nous devons élargir au delà de l'ordre ordinaire le cercle des artistes français. Rappelons donc à présent, pour le dix-septième siècle, les noms et les œuvres qu'il nous semblerait injuste d'oublier entièrement. Nous ferons

seulement observer au visiteur que ce n'est plus dans la grande galerie du Louvre, mais dans d'autres salles, à la suite de celle des *Sept-Cheminées*, qu'il faut chercher, après Mignard et Rigaud, la continuation de l'école française.

Laurent de La Hyre (1606-1656) : trois grandes compositions religieuses, l'*Apparition de Jésus aux Maries*, *saint Pierre guérissant les malades*, la *Visite du pape Nicolas V au corps de saint François d'Assise*, et deux en proportions réduites, *Laban cherchant ses idoles* que Rachel lui a dérobées, la *Vierge et l'enfant-Dieu*. On voit facilement que La Hyre, élève de Vouet, a étudié aussi les maîtres italiens de Fontainebleau, Primatice entre autres, et qu'il cherche en outre l'imitation de Paul Véronèse. Son pinceau est clair et léger, et, dans sa *Madone* tenant Jésus au giron, délicat à la manière de Sasso-Ferrato. Mais ni le dessin, ni l'arrangement, ni la pensée ne s'élèvent guère au delà d'une facilité expéditive. Vers la fin de sa vie, La Hyre a peint d'assez élégants paysages, dont le Louvre a deux échantillons choisis.

Charles-Alphonse Dufresnoy (1611-1665) : un groupe de *Naïades* et *Sainte Marguerite* foulant aux pieds le dragon qui, suivant la légende, l'avait engloutie sans la faire mourir, comme la baleine Jonas. Autre élève de Vouet, Dufresnoy était plus érudit qu'artiste et plus écrivain que peintre. Il est resté célèbre par son poëme latin sur la peinture, *De arte graphicâ*, publié par de Piles avec des notes, traduit en toutes les langues, même en vers anglais par Dryden, et que l'on comparait dans le temps, pour la sagesse des maximes et la belle latinité, à l'*Art poétique* d'Horace.

Jacques Courtois, dit le Bourguignon (1621-1676) : un *Choc de cavalerie* sur un pont, et quelques autres *batailles*. Dans ces tableaux de genre, il y a de l'invention, du mouvement, de l'énergie, une touche mâle, un coloris chaud, des contrastes puissants; mais nulle délicatesse ne tem-

père cette fougue un peu grossière, et le Bourguignon suit toujours la ligne de Salvator Rosa sans se rapprocher de celle de Wouwermans. Son élève Joseph Parocel (1648-1704) l'imite avec talent et bonheur dans un *Passage du Rhin* devant Louis XIV, celui qu'a chanté Boileau, et qu'a célébré Lebrun dans le *Passage du Granique*.

Charles de Lafosse (1640-1716) : le *Mariage de la Vierge*, l'*Enlèvement de Proserpine*. Artiste sérieux et consciencieux, Lafosse, élève de Lebrun, n'est pourtant que Lebrun très-amoindri, et la réputation exagérée dont il jouit de son vivant,—car il fut sérieusement comparé aux Titien, aux Véronèse, aux Rubens, parce que sa couleur n'était pas aussi mauvaise que son dessin,— s'est abaissée aujourd'hui d'autant de degrés que celle de son maître.

Les Coypel, père et fils. — Noël Coypel (1648-1704) : divers sujets, tous pris dans l'histoire profane, *Solon quittant les Athéniens* pour s'exiler volontairement, lorsqu'il les voit se donner un maître et choisir Pisistrate, *Ptolémée Philadelphe* rendant la liberté aux Juifs dont il paye la rançon, *Trajan* sur son tribunal public, l'*Empereur Alexandre Sévère* distribuant du blé au peuple de Rome. Noël Coypel eut le bon esprit de choisir en Poussin le meilleur des modèles; on le regarda même comme son continuateur, on l'appela le *second Poussin*; mais, dégénérant du maître, il eut le malheur d'habiller en oripeaux grecs ou romains des physionomies toutes françaises, et, par ce pêle-mêle d'antique et de moderne, grimaçant tous deux dans un tel accouplement, de quitter entièrement les vraies voies de la peinture d'histoire, qui ne peut se contenter du costume. Son fils Antoine Coypel (1661-1722) s'égara plus loin encore dans le même abus, dans la même confusion, comme le prouve son *Athalie chassée du temple*, et ne fit plus, ainsi que son frère Noël-Nicolas, que reproduire dans ses tableaux le faux goût qui régnait

au théâtre. On peut prendre leurs ouvrages pour des scènes copiées de la comédie française, et ils ont en cela leur utilité historique. Comme Dufresnoy, les deux Coypel furent érudits et écrivains; le premier composa un *Traité du coloris*, l'autre des *Préceptes sur la peinture mis en vers*. C'est, en général, un mauvais signe quand l'art se fait lettré, critique, dogmatiseur, et quand on voit tant de conseils donnés en théorie. Cela veut dire que la pratique se perd, ou du moins s'égare et se rapetisse, que, ne pouvant plus bien faire, on tient à bien raisonner, et qu'on donne des maximes à défaut de modèles. C'est la décadence.

Il est donc évident, par l'inflexible démonstration de la chronologie, qu'au moment où le dix-septième siècle s'éteignait avec Louis XIV, et que le dix-huitième se levait avec la régence, il ne restait plus, pour remplacer les immenses décorations théâtrales de Jouvenet, que les figurines des pastorales de Watteau. Parce qu'il fut indirectement le créateur du genre appelé Pompadour, beaucoup de gens tiennent Watteau pour contemporain d'Antoinette Poisson, du Parc-aux-Cerfs, des *demi-Louis*, et de tous les désordres qui souillèrent la vieillesse de Louis XV. C'est une erreur qu'il faut rectifier. Né en 1684, mort en 1724, un an avant la naissance de cette fille du boucher des Invalides devenue reine de France, Watteau vit finir un règne et commencer l'autre. S'il créa pour la peinture un genre de décadence, ou plutôt dans la décadence accomplie déjà, ce fut avec tant d'esprit, de grâce, de finesse et de décence, avec un si charmant coloris, et d'ailleurs avec une telle supériorité sur tous les imitateurs de ce genre, que son nom, quelque blâme qu'il encoure, doit occuper une place très-honorable parmi ceux des artistes français. Ce fut dans les mains de ses successeurs, de ses plagiaires, les Vanloo, les Boucher et la longue séquelle de leurs disciples, que la décadence arriva au

dernier terme; que l'art, de plus en plus rapetissé, se déshonora dans de ridicules et licencieuses bergeries en rubans de satin, que les tableaux enfin, comme nous l'avons dit, ne furent plus que des *dessus de portes*.

Mais Watteau mérite un rang à part, à l'abri de l'anathème qui frappe justement toute son école avilie, et l'on s'étonne, on s'afflige de ne pas le trouver au Louvre comme on voudrait qu'il y fût. Lui qui a laissé une œuvre assez considérable, bien que mort à l'âge de Raphaël, trente-sept ans; lui que représentent en tant de galeries, de Madrid à Saint-Pétersbourg, tant de pages fines, délicates et charmantes, il n'a, dans le musée de Paris, qu'un seul échantillon qui s'appelle l'*Embarquement pour l'île de Cythère*; et c'est justement une espèce d'ébauche, à la façon des décors qu'il peignit pour l'Opéra, une simple pochade, celle d'un jardin peuplé de bergers en culottes de soie, où l'on voit mieux les défauts du genre que les qualités du maître. Watteau manque au Louvre. Il y est remplacé par quelques petites toiles de son élève Nicolas Lancret, qui est un Watteau fort amoindri, mais encore aimable et gracieux.

On me permettra de ne pas descendre au-dessous du maître et de l'élève dans la voie déplorable qu'ils avaient frayée, et de m'arrêter avant celui qu'on appela le *Peintre des Grâces*. Et pourquoi ce nom charmant? Parce qu'au milieu de paysages d'un ton constamment pâle et verdâtre, qui ressemblent à des décorations d'opéra, il donna pour bergères à ses moutons enrubannés de vraies poupées, de vraies *filles d'affaire*, comme dit l'auteur de *Candide*, sans retenue, sans pudeur, grasses, joufflues, camardes, et fraîches seulement du vermillon de leur toilette. Quelles Grâces ! Et comment les Grecs eussent-ils reconnu là leurs divines Charites? On concevait que l'art eût été jadis l'esclave du dogme; on s'afflige, on s'indigne en le voyant

se faire le complaisant, le valet de la licence des mœurs. « Je veux bien voir des nudités, disait Diderot, mais je n'aime pas qu'on me les montre. » Arrêtons-nous donc avant Boucher. Et si, revenant à la peinture d'histoire, ou plutôt de sujets historiques, je cite Carle Vanloo (1705-1765), le meilleur des quatre peintres de sa famille, ce sera seulement comme le type de ces exemples qu'il faut offrir, non pour qu'on les imite, mais pour qu'on les fuie, et afin de faire voir jusqu'à quel abîme de décadence un artiste doué par la nature de vraies et solides qualités peut être entraîné sur la pente où le pousse le mauvais goût de son siècle. Né deux cents ans plutôt, Carle Vanloo eût été probablement un des maîtres de l'art. Mais, s'il faut absolument trouver, dans l'école française, un lien traditionnel pour la peinture historique entre la décadence qui suivit Lebrun et la rénovation qui précéda Louis David, j'aimerais mieux le chercher dans Pierre Subleyras (1699-1749). Celui-là, du moins, semblable à Poussin pour avoir vécu à Rome jusqu'à sa mort, rappelle sans infériorité, dans plusieurs tableaux de chevalet, — la *Madeleine aux pieds de Jésus*, le *Serpent d'airain*, le *Martyre de saint Pierre*, le *Martyre de saint Hippolyte*, etc., — non pas l'illustre chef de l'art français, bien qu'il lui emprunte quelques reflets pâlis, mais les derniers représentants de l'art italien, Pierre de Cortone et Carle Maratte.

Il faut en convenir et le répéter : ce qu'on nomme en France le dix-huitième siècle, c'est-à-dire l'époque comprise entre la régence et la révolution, est entièrement vide pour ceux des beaux-arts dont les œuvres peuplent nos musées, — pour la peinture et la statuaire, — au moins dans leurs plus hautes manifestations. Quand les Flandres n'ont rien de plus que les porcelaines du chevalier Van-der Werff, et l'Allemagne que les pastiches du brocanteur

Dietrich ; quand l'Italie en est réduite aux sages et froides médiocrités du Saxon Raphaël Mengs, et que l'Espagne produit seulement une individualité bizarre et fantasque, Francisco Goya, la France aussi, à défaut d'une école vouée aux grandes compositions, n'a que des artistes isolés, et dans des genres secondaires.

Pour retrouver ces genres et ces artistes, il faut remonter d'abord à François Desportes (1661-1743) qui, le premier en France, se fit un domaine spécial en imitant Sneyders, dont il reçut les leçons par l'intermédiaire du Flamand Nicasius, et qui devint l'historiographe des chasses de Louis XIV, comme Van der Meulen l'était de ses galantes campagnes militaires ; puis, à Jean-Baptiste Oudry (1685-1755), autre élève des Flamands par l'entremise de Largillière, qui vint ensuite partager le domaine de Desportes en s'adonnant comme lui à la peinture des animaux, et fut à son tour l'historien des chasses de Louis XV. Leurs ouvrages au Louvre, fort nombreux, *Chasses au cerf, au loup, au sanglier, au faisan, à la perdrix*, et leurs simples portraits de chiens, prouvent qu'ils n'avaient ni l'invention, la fougue, le mouvement du collaborateur de Rubens, faisant avec ses bêtes des drames et des comédies, ni l'exquise habileté de touche de Fyt et de Weenix peignant la nature morte. Mais leurs animaux sont très-bien étudiés dans les mœurs, très-bien rendus dans les formes, et ils en composent de fort bons tableaux de chasse, que les châteaux de campagne doivent rechercher et que les musées ne doivent pas exclure. Oudry s'est encore signalé par les 150 gravures de l'édition in-folio des *Fables* de la Fontaine.

Après les chiens de Desportes et d'Oudry, citons rapidement un autre genre, fort restreint aussi, celui des *Ruines*, qui ont fait à Hubert Robert (1733-1808) une certaine réputation, trop grande alors, aujourd'hui fort

déchue. A ces ruines lourdes et empâtées de Robert, il est permis de préférer celles qu'a mises habituellement Pierre Patel dans des paysages où il se montre l'habile et l'heureux imitateur de Claude le Lorrain. Citons aussi les tableaux de salle à manger où Siméon Chardin (1699-1779) s'est fait le non moins heureux rival, tantôt de N. Maës, le peintre des *Cuisines* flamandes, tantôt de Michel-Ange Cerquozzi, le peintre des *fruits* italiens. Véritable coloriste, Chardin lutte avec eux par une vigueur de tons et de modelé inconnue dans l'école française de son époque.

Un autre genre, la marine, un autre artiste, Claude-Joseph Vernet (1714-1789), méritent de nous arrêter plus longtemps. Dans la partie du Louvre où se continue l'école française, dont la première moitié seulement occupe les dernières travées de la grande galerie, une salle entière est consacrée à Joseph Vernet. Elle est pleine de ses œuvres, et l'on en compte près de cinquante rassemblées à l'entour de son buste en marbre. De ce nombre sont d'abord les *Vues des principaux ports de mer français*, sur la Méditerranée et sur l'Océan, Marseille, Toulon, Antibes, Cette, Bayonne, Bordeaux, la Rochelle, Rochefort et Dieppe. Cherbourg n'existait pas encore, et le Hâvre était à peine une bourgade. Mais Brest aurait dû figurer dans la collection, puisque ce fut Richelieu qui fit creuser son port, et que Louis XIV l'agrandit. Joseph Vernet commença, en 1754, cette série des *Ports français* qui comprend quinze cadres égaux, par ordre de Louis XV, ou plutôt de *Cotillon II*, comme le grand Frédéric appelait la Pompadour. C'était à son retour d'Italie, où il avait passé près de vingt années, ajoutant les leçons d'un certain Fergioni et de Lucatelli à celles de son père Antoine Vernet d'Avignon. Il termina en 1765 ce travail ingrat, qui demandait un esprit inépuisable en ressources. Mais à cette collection principale, le Louvre en joint une autre plus

nombreuse de *marines* proprement dites, qui cessent d'être des portraits de localités, où l'artiste a pu mettre librement son invention, son goût, ses caprices, où il montre enfin que c'est par amour pour elle qu'il est devenu peintre de la mer. Il la reproduit sous toutes ses formes, sous tous ses aspects : au midi et au nord, de jour et de nuit, du matin et du soir, avec le soleil et la lune, le brouillard et l'incendie, la pluie et le beau temps, le calme et la tempête.

Ces *marines* de Joseph Vernet n'ont point assurément la poésie enivrante de Claude ou la poésie rêveuse de Ruysdaël, ni les lumières radieuses du Lorrain ou les douces ombres du Flamand, ni la puissante réalité de Guillaume Van de Velde ou de Louis Backuysen. Il disait de lui-même : « Inférieur à chacun des grands peintres « dans une partie, je les surpasse dans toutes les autres. » Sans accepter entièrement cette opinion, qu'il croyait peut-être modeste, on peut dire avec vérité que les *marines* de Vernet sont de bons ouvrages, consciencieux, intéressants, dignes d'étude, où les sites, les ciels, les eaux, les fabriques, les figures sont touchés avec un talent égal et que le mauvais goût du temps ne dépare jamais. Toutefois le nombre en est trop grand. Rapprochés, amoncelés ainsi, ils se nuisent l'un à l'autre, et, malgré leur extrême diversité, ils finissent par produire une monotonie fâcheuse. Toujours le même sujet, toujours la même exécution, c'est trop deux fois. La gloire du peintre qu'affectionnait et que vantait Diderot augmenterait à ce qu'on diminuât la quantité de ses œuvres par un choix intelligent et sévère.

C'est dans les peintres de genre qu'il faut encore placer Jean-Baptiste Greuze (1726-1805), — non point parce que l'Académie des beaux-arts (Dieu sait qui la composait alors !) ne voulut pas l'admettre comme peintre d'histoire, et qu'il refusa d'y entrer en une autre qualité, — mais parce

que réellement les sujets et le style de ses ouvrages ne l'élèvent pas plus haut. Son genre, toutefois, que personne ne lui avait transmis, et qu'il ne transmit à personne, est bien le sien propre, et doit conserver son nom. Il le prit dans l'école littéraire contemporaine, qui prêchait le *retour à la nature*. C'était, pour l'art, prêcher le retour aux vraies sources du beau. Greuze entendit ce conseil, en cela vrai continuateur de l'école française, qu'on a vue toujours à l'unisson des idées générales du pays. Heureux dans son ménage, et constant amoureux de sa femme, à cette époque où l'adultère n'était pas même une pécadille, où les fils se vantaient des fautes de leurs mères, il se rapprocha de la nature, non pas à la façon de Boucher, par de ridicules caricatures pastorales où les choses mêmes sont travesties comme les êtres, mais en prenant ses personnages près de la terre, à la campagne, où le naturel est moins effacé que sous le vernis uniforme des mœurs de la ville, en traitant des scènes villageoises, vraies, naïves, touchantes et morales. Écoutez Diderot : « Il fut le pre-« mier parmi nous qui se soit avisé de donner des mœurs « à l'art. » Diderot parlait de son siècle, et il avait raison.

Quelques-unes de ces scènes villageoises renferment un apologue railleur, comme la *Cruche cassée* ; d'autres s'élèvent jusqu'au drame pathétique, comme la *Malédiction paternelle* et le *Retour du fils maudit*[1]. D'un style intermédiaire, moins agité, plus simple et plus gracieux, l'*Accordée de village* peut passer pour le chef-d'œuvre du genre de transition, du genre isolé que Greuze remplit à lui seul. « Elle est, dit M. Ch. Blanc, ravie d'être jeune,

[1] Diderot a donné, dans ses *Salons*, la description de ces deux tableaux ; il l'achève par cette exclamation d'enthousiasme : « Quelle leçon pour les pères et pour les enfants ! cela est beau, très-beau, sublime, tout, tout ! »

embarrassée d'être belle, émue d'être aimée. » Ces quatre pages d'élite sont au Louvre, avec le portrait de leur auteur par lui-même, et l'on peut s'estimer heureux de les avoir enlevées d'avance aux amateurs qui se disputent aujourd'hui, avec une ferveur où la mode entre pour quelque chose, les moindres ouvrages, même les simples ébauches, d'un peintre dont la vieillesse eut pour compagne l'extrême pauvreté. Qu'on loue dans Greuze d'abord son rôle très-honorable, l'abandon du libertinage effronté, glorifié, et le retour à la morale, à la pudeur; qu'on loue encore sa sensibilité, lorsque tant d'autres faisaient de la *sensiblerie;* qu'on loue enfin les charmants minois de ses jeunes filles, les expressions vraies et fortes de ses têtes, toujours correctement dessinées, toujours peintes avec beaucoup de soin et de verve à la fois; on aura pleinement raison. Mais il ne faut pas oublier, — si l'on cesse de le considérer comme moraliste, pour l'apprécier uniquement comme peintre, — que les autres parties de ses tableaux sont d'habitude plus négligées et plus faibles, que les ajustements, les fonds, les accessoires enfin, souvent lourds, ternes et défectueux, n'atteignent pas à la perfection des figures, et que ces figures mêmes ont encouru le reproche de rappeler trop constamment un type immuable, celui de sa femme et de sa *fricassée d'enfants.* Il ne faut pas oublier non plus que si Greuze possède pleinement l'expression, il est trop souvent dépourvu de cette autre supérieure qualité que nous appelons le style. En faisant ce juste partage dans son talent, on lui fera une place très-belle encore parmi les maîtres du second ordre, et une renommée équitable, qu'un souffle passager de la vogue n'aura pas grossie outre mesure, qu'un autre souffle n'emportera point.

On a donné bien des noms à Greuze : c'est le *Hogarth français,* quoiqu'il n'ait vraiment aucun rapport, — si

ce n'est celui de l'époque contemporaine et du choix des sujets pris dans la vie privée, — avec le célèbre *humourist* anglais, qu'il surpasse d'ailleurs infiniment comme dessinateur et coloriste; c'est le *Lachaussée de la peinture*, parce qu'il a fait aussi, avec son pinceau, des drames larmoyants. Alors on ferait mieux de lui donner le nom de Diderot, son maître direct, puisque ce précurseur des idées révolutionnaires a composé, comme Lachaussée, des drames intimes, des drames bourgeois. Mais il me semble qu'on eût mieux fait encore d'appeler Greuze le *Sedaine de la peinture*; c'était marquer avec plus de justesse et de justice son genre et son rang.

Joseph Vernet et Jean-Baptiste Greuze nous amènent ensemble aux débuts de l'école française moderne, née avec la révolution, sortant des mêmes causes, suivant la même voie et produisant les mêmes effets jusqu'à nos jours. Joseph Vien (1716-1809), comme nous l'avons vu précédemment, tenta le premier, en Italie, la rénovation de l'école par l'abandon de l'afféterie et des futilités libertines, par le retour aux grands sujets et au grand style, par la recherche du sérieux, du noble et du beau. Ce rôle honorable, qu'il imita des Carraches, puis de Simon Vouet après eux, et un peu par les mêmes procédés, se fait aisément reconnaître, pour le style, dans ses belles compositions, une *Prédication de saint Paul, saint Germain d'Auxerre* et *saint Vincent de Sarragosse* recevant d'un ange la couronne du martyre; pour l'exécution châtiée et puissante, dans l'*Ermite endormi*. On rapporte, au sujet de ce dernier tableau, qu'un jour, dans son atelier de Rome, un ermite qui lui servait de modèle s'endormit en jouant du violon. Vien en fit le portrait dans cette attitude, et avec tant de bonheur, qu'on est assurément surpris et charmé de rencontrer, sous une telle date, un tel ouvrage du pinceau.

Mais il était réservé à l'élève de Vien, à Jacques-Louis

David (1748-1825), petit-neveu de François Boucher, le *peintre des Grâces*, qui ne voulut pas lui donner de leçons; d'accomplir en France, avec plus d'étendue, de fermeté et de succès, la rénovation essayée par son maître à l'Académie de Rome. Pour ouvrir à l'école française un avenir nouveau, David aussi retourna dans le passé, et bien plus loin que son précurseur, qui avait demandé des modèles à l'art du siècle précédent; il retourna jusqu'à l'antique. Nous avons eu déjà l'occasion d'apprécier les mérites et les défauts d'une semblable méthode; nous avons rappelé que, si beau qu'il fût, le passé ne peut pas constituer l'avenir, que Paris n'est pas Athènes ou Rome, et que, pour parcourir une voie large et sûre, l'art doit suivre fidèlement la société dans les évolutions de ses idées et de ses mœurs. C'est peut-être ce que l'école de David a trop oublié, ou trop méconnu. Toutefois, son illustre fondateur conservera toujours l'honneur insigne d'avoir rendu à l'art français plus même que l'importance et la dignité, de lui avoir rendu la vie, une vie féconde et glorieuse.

Les œuvres de Louis David, acquises par l'État, sont aujourd'hui partagées entre Paris et Versailles. Celles que, malgré leur mérite et leur vaste étendue, on peut appeler de circonstance, les œuvres de commande officielle, telles que le *Couronnement de Napoléon* et la *Distribution des aigles à la grande armée*, forment une notable partie du musée historique établi dans le palais de Louis XIV; nous les y retrouverons. Le Louvre a conservé les ouvrages qui appartiennent plus spécialement et plus en propre à l'artiste, en ce sens qu'il avait sa pleine liberté pour choisir les sujets et pour les traiter à sa guise. Nous les indiquerons sommairement, dans leur ordre chronologique, afin qu'on puisse suivre les modifications que l'âge et la situation personnelle du peintre firent subir à son talent.

1° Une répétition réduite de *Bélisaire mendiant* (« *Date*

obolum Belisario »), tableau qu'il fit un peu après 1780, à son retour de l'académie de Rome, lorsque, plein des chefs-d'œuvre de l'antiquité et de la renaissance, plein aussi des idées nouvelles que venaient de répandre les *Considérations sur la beauté et le goût en peinture*, de Raphaël Mengs, l'*Histoire de l'art chez les anciens*, de Winckelmann, et les découvertes faites sous les laves d'Herculanum et les cendres de Pompeïa, il s'avançait de la timide réforme essayée par Vien à celle qu'il allait tenter lui-même, et accomplir.

2° Le *Serment des Horaces*, peint à Rome, dans un second voyage qu'il entreprit en 1784. David alors venait d'être nommé peintre du roi, et ce fut, dit-on, Louis XVI qui lui commanda ce premier tableau républicain. C'était sauter d'un seul bond aux antipodes des fadaises licencieuses où s'étaient complues jusqu'alors ce qu'on nommait la cour et la ville. « Quelle dut être la stupeur universelle, » dit avec élégance et justesse M. Charles Blanc, « lorsqu'on
« vit un peintre, en même temps qu'il évoquait un des
« plus généreux enseignements de l'antique histoire,
« restituer le costume, les mœurs, l'architecture des
« temps héroïques, trouver un fond si simple, un si noble
« élan dans le mouvement des guerriers qu'anime le génie
« de Rome, et d'aussi belles lignes dans leurs fiers visa-
« ges ! Ne semble-t-il pas que des mignardises de Dorat
« l'on passe tout à coup à la cadence majestueuse de
« Corneille ? » L'apparition du *Serment des Horaces* causa, en effet, tant de surprise, et fit une sensation si profonde, même dans le monde futile des salons, que l'on peut faire dater de cette époque la première mode des formes romaines dans les habits, les tentures et les meubles.

3° *Marcus Brutus*, auquel les licteurs rapportent les cadavres de ses deux fils qu'il a condamnés à mort. Ce

second tableau républicain, fait par le peintre du roi, porte la date de 1789. Comme dans le premier, David marche en avant de son époque et pressent l'avenir, car cette horrible grande action de Brutus, auquel s'applique mieux qu'au héros d'Utique l'*atrox anima Catonis*, semble annoncer, hélas! l'effroyable hécatombe que fera de ses enfants la France de 1793. Il est bien que l'artiste ait placé dans l'ombre, près de la statue de Rome à la Louve, la figure de Brutus, en qui luttent la douleur du père et l'héroïsme du citoyen, puisque, devant son action détestable et sublime, la conscience humaine hésite épouvantée, et reste aussi dans les ténèbres. Mais cette figure devrait être seule avec le funèbre cortége, et former ainsi toute la composition; car le groupe des femmes, froid, coquet, maniéré, hors de place, divise l'intérêt, l'affaiblit, et rompt en deux sens l'unité.

4° Les *Sabines* se jetant dans la mêlée entre les Romains et les Sabins. Ce fut après avoir passé cinq mois en prison, à la suite du 9 thermidor, comme ami de Robespierre et de Saint-Just, que David commença ce tableau, où il voulait, dit-on, célébrer par une allégorie historique les généreux et périlleux efforts faits pour le sauver par sa femme, qui vivait séparée de lui. Entre le *Brutus* et les *Sabines*, et tandis qu'il siégeait sur la montagne de la Convention nationale, David avait ébauché le *Serment du jeu de paume*, vaste composition, heureusement conservée par la gravure, aussi pleine de fierté, d'énergie, de mouvement, que cette première scène du grand drame de la révolution, et il avait peint la *Mort de Pelletier-Saint-Fargeau*, assassiné par un garde du corps, ainsi que la *Mort de Marat*, frappé par Charlotte Corday. Ce dernier ouvrage, quant à l'exécution, passe pour le chef-d'œuvre de son pinceau. Peut-être ne faut-il point chercher dans les *Sabines* ces hautes qualités. On n'y trouverait ni

le mouvement passionné du *Jeu de paume*, ni la forte peinture du *Marat expirant*. On n'y trouverait pas non plus l'exacte vérité historique au même degré que l'offrent les *Horaces*, si ce n'est en la cherchant dans les rochers abruptes sur lesquels se dresse le primitif Capitole et les bottes de foin qui servent d'étendards aux primitives légions. Mais où est le nourrisson de la Louve! Serait-ce ce bel et élégant jouvenceau à qui l'on s'étonne, si nu qu'il soit, de ne pas voir la main gantée pour balancer coquettement le javelot? Mais où sont ses féroces compagnons, voleurs de terres, voleurs de bestiaux, voleurs de femmes? Où sont les femmes, les femelles que se disputent ces espèces de bêtes fauves? Tite Live avait déjà fait un roman sur le berceau de Rome; les *Sabines* sont un nouveau roman fait sur Tite Live. Il n'y a là que des modèles d'atelier, copiés avec exactitude, perfectionnés dans leurs formes et groupés autour d'une action commune par une sorte de belle mise en scène. Réunis, s'appelant Romains, Sabins et Sabines, ce sont évidemment des personnages faux et manqués; mais isolés, n'étant plus que des figures humaines à tout âge, de la vieillesse à l'enfance, ce sont autant d'excellentes *académies*, d'admirables études de *nus*, qui resteront toujours, pour les disciples et les maîtres, des modèles achevés de dessin.

5° *Léonidas aux Thermopyles*. Bien qu'il y ait, entre le tableau des *Sabines* et celui-ci un intervalle d'âge qui comprend tout l'empire, — car David achevait le *Léonidas* au moment de l'invasion des alliés en 1814, au moment où la restauration impitoyable allait lui faire prendre le chemin de l'exil, d'où il ne revint plus, — il est permis de les appeler frères jumeaux. En effet, ce que nous avons dit de l'un peut exactement se répéter de l'autre, affaibli toutefois dans l'exécution, à ce point qu'on croit y sentir la main d'aides étrangers. J'ajouterai une seule remarque,

nouvelle je crois, et que n'a faite aucun des biographes de David : c'est que tous les détails du *Léonidas* sont empruntés littéralement au récit du combat des Thermopyles placé par l'abbé Barthélemy dans l'introduction à son *Voyage d'Anacharsis en Grèce*. David a simplement mis en scène la narration de l'helléniste, et voilà comment, à l'inverse de Poussin, il reconstruit l'antique par l'érudition seule, n'y joignant pas le sentiment, et, en quelque sorte, l'esprit divinatoire. Il copie son sujet comme il copie ses modèles, sans les animer du feu de son âme, sans les éclairer de la lumière d'une intelligence supérieure et créatrice.

En résumé, les œuvres de David rassemblées au Louvre nous montrent dans tout leur jour ses qualités et ses défauts : d'une part, sujets élevés, grand style, nobles sentiments, formes austères, dessin correct, irréprochable, et peinture habituellement châtiée; d'une autre part, dans la composition, une roideur académique, ou même sculpturale, faisant d'êtres qui devraient vivre autant de statues de marbre, et, d'un tableau peint, une sorte de bas-relief; dans l'exécution, un coloris terne et monotone, encore déparé par la mauvaise distribution des lumières et par le mépris ou l'ignorance des charmes, des merveilles du clair-obscur. On peut dire encore que l'antique est compris et rendu par David avec une pompe affectée, théâtrale, qui est toute conventionnelle, qui s'éloigne de la vérité et de la vie autant que la tragédie française, moins vivante et moins vraie, quoique plus savante, que le drame de Shakespeare. Les *Sabines,* par exemple, ne rappellent que par leur nom la naissance de Rome, et le *Léonidas* est du grec aussi grec que les prétendues traductions du prince Lebrun sont de l'Homère.

N'ayant dans l'âme ni rêverie, ni tendresse, ni chaleur poétique, David n'a jamais osé s'exercer aux sujets sacrés,

qui eussent été, d'ailleurs, hors de propos à son époque. On ne pouvait plus les traiter avec la foi, et l'on n'avait pas encore essayé de les traiter avec la philosophie. Mais à ses tableaux d'histoire, il a ajouté une foule de portraits. Le Louvre a recueilli l'un des plus beaux et des plus célèlèbres, celui du pape *Pie VII*. Il est, comme toujours, bien copié de la nature, plein de vie physique, d'un modelé puissant, d'un contour ferme et pur; mais le souffle de la poésie et de l'idéal n'a point passé sur le front historique du prisonnier de Fontainebleau. David a laissé encore à notre musée un de ses rares tableaux de chevalet, les *Amours d'Hélène et de Pâris*. On peut trouver étrange, assurément, que cette coquetterie antique ait été faite en même temps que l'austère *Brutus*, à cause de l'extrême différence des sujets. Mais leur proche parenté s'aperçoit néanmoins, si l'on se rappelle le groupe des femmes du *Brutus*, à l'exécution fine, délicate et léchée, qui, bien employée dans une scène d'alcôve en figurines, était hors de place dans le terrible drame du consul bourreau de ses deux fils. Ces *Amours troyens* font plus vivement regretter l'absence d'un autre tableau de chevalet, également en petites proportions, où David, il me semble, ici semblable à Poussin, s'est montré plus grand que dans toutes ses grandes toiles, et supérieur à lui-même, la *Mort de Socrate*. A ce tableau, bien connu par la gravure, et qui parut dans une exhibition de bienfaisance, il y a quelques années, on peut reprocher aussi une délicatesse et une fraîcheur de pinceau qui ne sont point en harmonie avec l'austérité, la grandeur et la sainte tristesse d'un tel sujet. Poussin n'eût pas fait cette faute. Mais la composition en est si belle, si puissante, si parfaite, elle traduit si bien Platon racontant la fin du Juste, du Christ athénien, qu'elle le place par son seul mérite au premier rang des ouvrages de l'école française, et sur le niveau des pages les plus

sublimes de Poussin. Espérons qu'un jour le Louvre s'ouvrira pieusement pour recueillir et conserver à la nation ce chef-d'œuvre de Louis David.

On ne peut ici refuser un souvenir à l'école qui fut émule de celle de David, mais sans nulle rivalité, car elle marchait exactement et parallèlement dans la même voie, l'école de Jean-Baptiste Regnault (1754-1829). Ce maître estimable reçut dans les ateliers le surnom de *Père la Rotule*, que j'ose rapporter sans croire lui faire injure, parce que, dans sa forme badine, il exprime bien le soin que Regnault mettait et recommandait de mettre à l'étude des *nus* et des *académies*. De ses deux ouvrages recueillis par le musée, l'un, fait à son retour d'Italie, la *Descente de croix*, semble un des essais tentés par Vien pour restaurer la peinture religieuse; l'autre, plus avancé en date et en mérite, l'*Éducation d'Achille par le centaure Chiron*, pourrait être attribué en toute conscience à David lui-même. On voit donc qu'entre ces deux chefs d'école, l'émulation ne faisait pas de rivaux. Revenons au premier.

Les Carraches ne sont complets que par leurs disciples, Guide, Albane, Dominiquin, Guerchin. David aussi se complète par son école, et, comme les satellites d'une planète, tous ses grands élèves lui font au Louvre un brillant entourage, un cortége rayonnant. Voici le jeune Drouais (Jean-Germain, 1763-1788), mort à Rome avant vingt-cinq ans, qui n'a laissé de cette courte vie, avec les regrets de sa fin précoce, qu'une *Cananéenne* en petites proportions, aussi dans le sentiment des tableaux religieux de Vien, et un grand *Marius à Minturnes* foudroyant de son regard le soldat Cimbre chargé par Sylla de le tuer dans sa prison, où l'on retrouve entièrement David à l'âge du *Serment des Horaces*.

Voici Anne-Louis Girodet-Trioson (1767-1824) appor-

tant quatre pages, les plus importantes de son œuvre : la *Révolte du Caire,* combat théâtral, scène de Franconi, où l'on voit facilement que l'artiste a plutôt obéi aux goûts du moment et du maître qu'il n'a suivi son propre penchant; — une *Scène du déluge,* qui obtint le grand prix décennal en 1806, beau groupe d'académies rappelant un peu les enlacements du *Laocoon,* mais qui a le malheur de provoquer par son nom un insoutenable parallèle avec le chef-d'œuvre de Poussin; — l'*Enterrement d'Atala,* autre groupe remarquable, où revit, avec plus de simplicité et de clarté, la prose poétique, boursouflée et creuse qu'employa Chateaubriand pour ses récits d'Amérique, et dont le succès, mode alors, énigme aujourd'hui, n'a fort heureusement laissé de traces que dans les romans de M. d'Arlincourt, sans altérer plus loin la vraie prose française; — enfin, le *Sommeil d'Endymion,* charmante mignardise mythologique. Dessinateur correct, pur et hardi comme son maître, Girodet le surpasse dans le maniement du pinceau, dans la distribution des tons et des lumières, dans le relief et l'éclat du coloris. Mais ses peintures sont d'une telle fragilité qu'elles ne pourront lui survivre longtemps. Déjà ternies, craquelées, tombant en poussière, elles auront bientôt disparu de la toile comme ces vieilles et inestimables fresques de l'Italie glorieuse, que le temps détache grain à grain des solides murailles où elles étaient fixées pour braver les siècles.

Voici Pierre Guérin (1774-1833), qui fut, il est vrai, l'élève direct de Regnault, mais qui, entré, comme son maître lui-même, dans la voie ouverte par David, appartient à l'école de celui-ci de la même façon que Guerchin, par exemple, appartient à l'école des Carraches. C'est, en effet, un condisciple et un émule de Girodet, comme Guerchin est un condisciple et un émule de Guide. Le *Marcus-Sextus* revenant de l'exil et trouvant son foyer

dévasté par la misère et la mort, cette belle page qui révéla son auteur, lorsqu'il l'exposa, en 1798, à son retour d'Italie, est resté, je crois, son œuvre capitale. Il n'a plus retrouvé depuis la même austérité de forme et d'effet, la même profondeur de pensée, la même énergie d'expression. L'*Offrande à Esculape*, *Andromaque aux pieds de Pyrrhus*, *Hippolyte devant Thésée*, *Clytemnestre poussant Égysthe au meurtre d'Agamemnon*, sont des scènes plus théâtrales que vraiment dramatiques, parlant plus aux yeux qu'à l'âme, et le dernier de ses ouvrages au Louvre par la date, *Didon écoutant le récit d'Énée*, tombe tellement dans la petite manière, dans les futilités du *joli*; le pire ennemi du beau, qu'on ne pourrait pardonner une telle composition à Guérin que s'il l'eût réduite, comme le *Pâris* de David, aux proportions exiguës du tableau de chevalet, où sont un peu plus permises les mignonnes délicatesses de l'afféterie.

Voici François Gérard (1770-1837), baron comme Guérin, dont le groupe célèbre, l'*Amour et Psyché*, peut lutter de joli avec la *Didon*, et qui présente de plus, en proportions réduites, la plus considérable de ses compositions, l'*Entrée de Henri IV à Paris*, salut de courtisan au retour des Bourbons. Mais Gérard, qui a vu poser dans son atelier toutes les illustrations de l'empire, et depuis la restauration toutes celles de l'Europe, est plutôt un peintre de portraits qu'un peintre d'histoire, et surtout plutôt un homme d'esprit qu'un artiste de génie. Calme jusqu'à la froideur, rangé jusqu'à la sécheresse, n'ayant pas de hardiesse dans le dessin, pas de relief dans le modelé, et moins encore de puissance dans la couleur, il ne brille, en vérité, que par les ingénieuses combinaisons de l'arrangement. Ce fut le dernier élève survivant de David, dont l'école directe s'est éteinte avec lui, car je ne saurais plus compter les roides et glaciales imitations de

ceux qu'on appelle en politique la *queue d'un parti*.

Déjà, sous un autre élève du maître, sous Antoine-Jean Gros (1771-1835), cette école avait quitté, par une soudaine déviation, la voie commune, pour s'ouvrir une carrière nouvelle. Gros en marque la seconde phase, le passage entre l'art emprisonné de l'empire et l'art émancipé d'aujourd'hui, entre les deux pôles contraires qu'on appela un moment le classique et le romantique. Sans retourner à la Judée et aux saintes Écritures, il abandonna la Grèce et Rome, l'histoire ancienne et la mythologie; il se fit de son pays et de son temps, il peignit les événements, les hommes et les choses qu'il avait sous les yeux. A ce changement radical de sujets, il dut joindre un changement analogue dans le style et le goût; il dut savoir donner même aux costumes contemporains un aspect pittoresque; et, ce qui complète son originalité, c'est qu'il introduisit dans l'exécution, comme nous l'avons dit, deux éléments nouveaux, la couleur et le mouvement. Les statues de David descendirent de leur piédestal pour recevoir la lumière du soleil, et pour s'animer de la vie des vivants. Que, dans ces innovations hardies, des défauts se soient produits à côté des mérites; que, pour être plus animé, le dessin soit devenu moins correct; que la couleur, plus riche, ait quelquefois un éclat de convention; que la verve de l'exécution la rende souvent molle, lâchée, insuffisante; qui en doute? Mais, à tout prendre, la manière de Gros fut un progrès; plus même, un essor. La preuve en est écrite et lisible dans quelques belles pages que le Louvre a prises aux galeries de Versailles, où bien d'autres se trouveront encore : d'abord les *Pestiférés de Jaffa*, scène de la guerre d'Égypte, que Gros peignit, sur la commande expresse de Denon, pour se faire pardonner du général en chef, héros cette fois de l'action, la *Bataille d'Aboukir* dont l'honneur revenait à son lieutenant Murat. C'est là

surtout que Gros se révéla coloriste. — Puis le *Champ de bataille d'Eylau*, grande œuvre et grand enseignement, la plus poignante image des désolations de la guerre qu'ait tracée le pinceau, bien autrement terrible dans sa sauvage réalité que les allégories de Rubens et de Palma, où le vainqueur attristé, moins fier de son triomphe qu'épouvanté du sang qu'il coûte, paraît pressentir, dès les victoires de 1807, le champ de bataille expiatoire de Waterloo.— Puis la *Visite de Charles-Quint et de François Ier aux tombeaux de Saint-Denis*, page plus calme et plus fine, qui témoigne d'une intelligente étude du sujet, et qui réunit à l'esprit d'arrangement de Gérard une entente plus magistrale du sens de l'ensemble, et même les délicatesses de pinceau dans le *rendu* des costumes, des fonds, des accessoires, que nous a montrées depuis M. Paul Delaroche.

Le peintre d'Aboukir, de Jaffa, des Pyramides et d'Eylau s'était rallié à la restauration, qui, en le faisant baron à son tour, lui laissa continuer les grandes peintures murales de la coupole du Panthéon. Changeant alors son idée première, Gros y marqua par quatre groupes,— Clovis, Charlemagne, saint Louis et Louis XVIII (celui-ci à la place de Napoléon),— les quatre dynasties qui avaient régné sur la France. Dans les intervalles de ce grand travail, Gros peignit pour ses nouveaux protecteurs deux tableaux de circonstance, qui ne ressemblent guère à des victoires. Ce sont la *Fuite de Louis XVIII* dans la nuit qui précéda le 20 mars 1814, et la *Fuite de la duchesse d'Angoulême* à Bordeaux. Ces deux pages passent pour des œuvres éminentes, que nulle autre de Gros n'a surpassées, et la dernière surtout a laissé dans l'opinion générale une trace durable et profonde. Que sont-elles devenues? Pourquoi ne les trouve-t-on ni à Paris ni à Versailles? Serait-ce que leurs sujets les auraient fait condamner au rebut? Le motif serait petit et puéril. L'art vaut par lui-

même, indépendamment de son objet, et quand nous adorons les déesses de Phidias ou les madones de Raphaël, nous n'avons besoin de croire ni à la religion d'Athènes, qui condamna Socrate, ni à la religion de la papauté, qui condamna Galilée. Nous pouvons donc admirer sur les toiles de Gros la tête de la fille de Louis XVI, aussi bien que celle de Napoléon, sans être enrôlés pour cela ni dans un parti ni dans l'autre.

Gérard et Gros nous ont conduits jusqu'aux extrémités de l'école de David, terminée avec l'un, transformée avec l'autre. Il faut maintenant un peu revenir en arrière pour trouver, non pas une école rivale, mais un talent individuel, un seul, qui échappe à l'école régnante. En traçant, dans un résumé rapide, l'histoire de l'école française, nous avons rappelé qu'au moment où l'autre Lebrun d'un autre Louis XIV exerçait sur les arts un véritable empire, passablement despotique, il s'était trouvé un autre Lesueur pour se soustraire à son autorité par la solitude, et que c'était un pauvre enfant du peuple, Pierre-Paul Prud'hon (1760-1823). Élevé par la charité, inventant les procédés de la peinture comme Pascal avait inventé la géométrie d'Euclyde, toujours en lutte avec la misère, obligé, pour gagner le pain de sa famille, de vouer ses jours et ses veilles à d'indignes travaux, de dessiner et de graver des vignettes de livres, des têtes de lettres, des boîtes de confiseurs, des factures de négociants, Prud'hon fut longtemps méconnu et toujours négligé. Comme tant d'autres hommes, grands par le génie ou la vertu, pour qui la vie future est une dette de la souveraine justice, il n'a pris sa place qu'après sa mort. Pouvait-il en être autrement? Dans un temps d'austérité froide et factice, il n'aimait, il ne cherchait que le naturel et la grâce; quand la ligne régnait seule, il cultivait surtout le coloris, et, parmi des peintures généralement graves, ternes et maussades, les

siennes brillaient par l'élégance, la fraîcheur et la vivacité. Il méritait bien l'isolement et l'abandon. Mais la justice posthume rendue au doux génie de Prud'hon exige, pour être complète, que l'on recherche à présent ses œuvres autant qu'on les dédaigna naguère.

Le Louvre cependant, trente ans après sa mort, n'en réunit que deux, celles qui appartenaient à l'État, et il n'a pas su en conquérir une seule autre sur les cabinets d'amateurs. La première est cette célèbre allégorie, la *Justice et la Vengeance divines poursuivant le crime*, qui lui fut commandée en 1807 par son compatriote Frochot, alors préfet de Paris, pour la salle de la Cour criminelle. Prud'hon avait déjà quarante-sept ans, et c'était son premier tableau, sa première composition de haut style. Malgré le goût du temps, elle fut remarquée au salon. Les admirateurs de la statuaire antique transportée sur la toile daignèrent reconnaître qu'il y avait une certaine poésie lugubre et saisissante dans la représentation de ce premier crime de l'humanité,—le meurtre d'Abel par Caïn,—et que les deux figures allégoriques descendant du ciel pour personnifier le châtiment,—la Vengeance, prompte et terrible comme le remords, la Justice, calme, impassible et lente comme l'arrêt de condamnation,—couronnaient avec bonheur la scène où la terre était arrosée de sang innocent. L'on reconnut aussi des qualités d'exécution : une sage ordonnance, une expression juste, une touche habile, un ensemble harmonieux, un effet puissant. Bref, Prud'hon reçut la croix d'honneur et un atelier gratuit à la Sorbonne. Toutefois, à son allégorie mythologique on préféra, pour la Cour criminelle, un Christ en croix, et c'est ainsi que, fort heureusement, elle fut conservée au musée national.

La seconde œuvre de Prud'hon est justement un Christ sur la croix, un *Christ mourant*, qu'il fit quinze ans plus

tard, au moment de mourir lui-même, car il ne put donner à son tableau les dernières retouches, et le laissa inachevé en quelques parties. Cette œuvre, pas plus que la première, n'était destinée au Louvre; la restauration l'avait commandée à l'artiste pour lui donner du pain, mais l'avait promise à la cathédrale de Strasbourg. C'est le dévouement d'un élève, d'un ami de Prud'hon, chez lequel il avait trouvé asile, M. Boisfremond, qui nous l'a conservé. Aidé dans sa pieuse supercherie par le notaire des héritiers, il fit à la hâte une excellente copie du *Christ mourant*, qui permit à la liste civile d'acquitter sa dette en gardant l'original. Pour juger sainement cette page singulière, où le sentiment chrétien monte au sublime par le fantastique, il ne faut pas oublier que, depuis Vien, nul maître français n'avait traité de sujets religieux, que la tradition en était rompue, et que Prud'hon faisait une œuvre nouvelle pour toute l'école aussi bien que pour lui-même. Malgré son entourage ordinaire, Marie, Madeleine et saint Jean, groupe d'une étonnante beauté, ce Christ mourant, dont le visage est en quelque sorte perdu dans les ténèbres de l'affliction, me rappelle l'admirable *Christ en croix* que Murillo a placé seul, comme un spectre pâle, dans l'obscurité de la nuit, et dont le visage aussi se laisse à peine deviner sous les flots de chevelure sanglante qui s'échappent de la couronne d'épines. Dans l'un et dans l'autre, même tristesse lugubre, même majesté solennelle, même religieuse sainteté.

Mais, bien que fort diverses de sujets, ces deux pages, le *Crime châtié* et le *Christ mort*, appartiennent par le sentiment au genre sombre et pathétique. Or, nous avons dit que le mérite particulier de Prud'hon, que son nom propre, si l'on peut ainsi dire, était la grâce. Il est donc incomplet au Louvre? Il ne s'y montre donc pas sous son aspect le plus personnel et le plus favorable? Rien de plus vrai,

et l'on cherche, on demande, on attend d'autres œuvres, telles que le *Zéphir se balançant sur l'eau*, l'*Enlèvement de Psyché par les Zéphirs*, le *Sommeil de Psyché*, pour voir que Prud'hon traitait l'antique comme André Chénier, et telle que la *Famille désolée*, du salon de 1822, pour voir qu'il savait donner autant de poésie aux affreuses réalités des souffrances contemporaines qu'aux riantes fictions de l'ancienne mythologie. Il faut que ces œuvres de Prud'hon, encore dispersées dans quelques salons d'amateurs, viennent grossir et compléter sa part au Louvre pour qu'on reconnaisse tous les charmes de son aimable génie, pour qu'on lui décerne en sûreté de conscience son juste surnom de *Corrége français*[1].

L'on avait vu, suivant la remarque piquante de M. Charles Blanc, un petit-neveu de Boucher, révolté contre les bergeries, introniser dans la peinture la statuaire antique : c'était Louis David. On vit ensuite un élève de Pierre Guérin, le plus rigide parmi les classiques, s'éprenant des libres beautés de Gros, porter encore plus loin la hardiesse et achever l'œuvre d'émancipation : c'était Théodore Géricault (1791-1824). D'abord simple amateur, cultivant l'art

[1] Une fois Prud'hon s'est trouvé en lutte directe avec Corrége : lorsqu'en 1806, après Iéna, on apporta de Berlin à Paris, comme on faisait de toute l'Europe, les plus belles œuvres d'art, il se rencontra dans le nombre une *Io* caressée par le nuage et une *Léda* au Cygne, de Corrége, dont le duc Louis d'Orléans, dans un accès de ferveur mystique, avait coupé et brûlé les têtes, se bornant à déchirer le reste des toiles. Le directeur de sa galerie, Noël Coypel, avait vendu ces débris au grand Frédéric, friand amateur de nudités mythologiques, en les rajustant à sa manière. M. Denon chargea Prud'hon de repeindre la tête d'*Io*, et l'on peut voir aujourd'hui, au musée de Berlin, avec quelle incroyable perfection il sut remplir cette tâche difficile. On doit regretter qu'il n'ait pas rendu le même service à la *Léda*.

par passe-temps, et se bornant à l'étude des chevaux, mort bien jeune d'ailleurs, presque à ses débuts, et ne laissant guère que des ébauches, on conçoit avec peine qu'il ait pu remplir un tel rôle, et étendre sur l'école une telle influence. Mais d'abord, dans ces simples ébauches, il y avait une originalité puissante, une expression forte, un empâtement profond, enfin d'heureuses témérités de pinceau que l'école de David n'avait pas connues, ou pas atteintes. Et puis les temps étaient venus ; Géricault paraissait à l'époque où la liberté littéraire renaissait sous la restauration avec la liberté politique, où la société tout entière marchait au progrès par l'indépendance. L'exemple de Géricault, venant à point nommé avec la force de l'à-propos, suffit pour entraîner l'art français dans ce mouvement général de l'esprit humain.

Ses œuvres au Louvre marquent le commencement et la fin de sa trop courte carrière. Le portrait équestre d'un officier de cavalerie, qu'on appelle le *Chasseur de la garde*, et l'étude qui lui fait pendant, nommée le *Cuirassier blessé*, appartiennent à l'époque où, marchant sur les traces de Carle Vernet, avec plus d'énergie et de vérité, il était simplement peintre de chevaux. Par une rencontre à laquelle l'artiste n'a peut-être pas songé, ces deux figures forment, dans leur contraste, comme un petit poëme moral de la guerre. D'une audace incroyable dans la pose, et que rachète à peine l'étonnant succès de l'exécution, le *Chasseur de la garde*, lancé au galop sur une pente ardue pour se mêler au feu de l'action qui l'environne, indique l'élan de l'attaque, l'enivrement de la victoire; tandis que le *Cuirassier blessé*, à pied près de son cheval qui se cabre, seul dans une campagne déserte, le corps faible et l'âme abattue, cherchant en vain du regard dans un ciel orageux quelque rayon d'espérance, indique les souffrances de la retraite et la douleur des revers. Ainsi se trouvent, à côté

des mérites d'un *faire* habile, hardi et vigoureux, une pensée et une moralité.

C'est à la même époque de jeunesse qu'appartiennent ces deux belles études de chevaux rangés à l'écurie, les uns vus par derrière, les autres de face, qu'on appelle pour cette raison *Études de croupes* et *Études de poitrails*. A voir tant de jeunes artistes étudier ces études, y chercher la connaissance si difficile de ces fiers et utiles animaux, « la plus noble conquête que l'homme ait jamais faite, » on se demande s'il ne faudrait pas désormais les nommer *Leçons de croupes* et *Leçons de poitrails*.

C'est au contraire de l'extrémité de sa vie que date le seul grand ouvrage qu'ait laissé Géricault, le *Naufrage*, ou plutôt le *Radeau de la Méduse*. On sait qu'après la perte d'une frégate de ce nom, sur les côtes du Sénégal, l'équipage essaya de se sauver sur un radeau fait des débris du bâtiment, et qu'à peine une quinzaine d'hommes, nourris de la chair des morts et abreuvés de leur sang, survécurent aux horreurs des révoltes, des combats, des coups de mer, de la soif et de la faim. C'est le moment qui précède leur délivrance, le moment où une voile paraît à l'horizon, qu'après plusieurs tâtonnements et plusieurs variantes l'artiste a choisi pour son sujet.

Parmi tant de reproches que souleva contre elle une si extrême nouveauté, deux seulement peuvent subsister encore aujourd'hui : le radeau, chargé de morts et de mourants, a-t-on dit en premier lieu, remplit à peu près toute la toile, de sorte que la mer se voit à peine sur ses bords ou par delà, et qu'on perd ainsi le sentiment d'une infinie solitude. Mais l'on ne pensait pas que, si la mer eût occupé plus de place, et fût devenue partie principale, le peintre de chevaux se serait fait peintre de marines. Il se faisait bien plus, peintre d'histoire. Il se bornait donc au théâtre du drame, ne faisant de la mer qu'un simple

cadre au tableau. On a dit aussi, et l'on peut redire encore, que, malgré le large empâtement de la couleur, il y a, entre toutes les parties, mer, ciel, hommes et choses, une telle analogie de tons, qu'elle arrive à l'uniformité, à la monotonie. C'est possible; c'est même évident. Mais est-ce que l'émotion ne s'accroît pas devant cette uniformité du sombre, cette monotonie du lugubre? Rappelez-vous Poussin et le *Déluge*, puis, si vous le pouvez encore, condamnez Géricault. Il serait plus juste, à mon avis, de dire qu'emporté par sa verve bouillante, comme Gros au feu de ses *Batailles*, Géricault est tombé dans bien des négligences et des incorrections, dans les défauts de la peinture expéditive ou décorative, c'est tout un, qui n'est pas corrigée, châtiée, perfectionnée par les retouches que suggèrent le temps et la réflexion. Encore faut-il observer qu'à ce premier essai de haute peinture, Géricault n'attachait point l'importance qui lui fut donnée par la suite, qu'il l'appelait tantôt une esquisse, pour marquer qu'elle n'était pas suffisamment achevée, tantôt un tableau de chevalet, pour exprimer son ambition de pages plus élevées et plus monumentales, et qu'enfin il ne lui fut pas donné de produire un ouvrage de l'âge mûr, de l'âge où l'artiste arrive à la conscience de sa propre perfection.

Le centre de l'action, dans le *Radeau de la Méduse*, le cœur du sujet, c'est l'imbécillité de la douleur, personnifiée par ce père qui s'obstine à soutenir et à réchauffer le cadavre de son fils. Autour de ce groupe, tous les autres agonisants tendent les bras vers l'espérance; et l'on a remarqué que celui qui a conservé le plus de force, d'agilité, d'énergie, celui qui, en élevant le plus haut son signal, sera le sauveur de tous, c'est un nègre, leur esclave. L'idée est belle et juste; l'idée est du temps, car alors commençaient la lutte et l'apostolat contre l'esclavage. Mais Géricault était devancé par Rubens; deux siècles avant, dans

son immense et magnifique *Jugement dernier*, honneur de la Pinacothèque de Munich, l'illustre Flamand avait déjà placé parmi les élus un homme de la race noire, qui semble aussi surpris que charmé de trouver enfin justice, et de monter, l'égal de ses frères les blancs, aux joies de la gloire éternelle.

Il est sans doute inutile de répéter ici qu'à la mort de Géricault, l'émancipation qu'il fomenta après Gros et Prud'hon avait gagné l'école entière ; toutes les œuvres qui portent la date des trente dernières années montrent assez que la liberté régna, sans entraves, sans contrainte, sur tous les domaines, tous les sentiers, tous les recoins de l'art.

On peut aller même à la messe,

avait dit Béranger ; on put rester même austère et classique, aimer la ligne et réprouver la couleur, témoins M. Ingres et ses disciples. D'une autre part, on put fonder le goût du grotesque et le culte du laid, témoins messieurs tel et tel. Mais il faut, avant de quitter le Louvre, chercher quelques-uns des plus heureux produits de cette émancipation générale, et nous trouverons au premier rang les œuvres de Léopold Robert (1794-1835).

Né en Suisse, d'abord graveur, puis élève de Gérard à Paris, comme Géricault l'avait été de Pierre Guérin, Léopold Robert alla fort tard se faire, en Italie, peintre original, et presque aussitôt il s'enleva lui-même à l'art par une mort précoce et volontaire. Ce fut en Italie qu'il revint à la tradition du paysage historique, des scènes de l'histoire mêlées aux scènes de la nature. Mais, en reprenant ce genre, il le transforma. Au lieu de chercher, à l'imitation de ses devanciers, à reproduire l'antiquité par la science et le sentiment jusqu'à la rendre visible, il copia les hommes et les choses qui l'entouraient, les êtres avec qui sa vie était en communion. Seulement il copia comme

fait le génie, en s'imposant même à la nature. Ses sujets, variés dans le même genre, sont choisis avec intelligence et bonheur, soigneusement étudiés jusqu'en leurs plus minces détails, pleins de charme, de poésie et de profondeur. On y sent toujours le pur amour du beau, joint à celui du vrai; et la campagne de Rome, comme il la voit, comme il la retrace, devient aussi noble que l'Arcadie antique. Sa peinture est châtiée et correcte; par les *clairs*, qui ne vont jamais jusqu'au blanc, et les *foncés*, qui ne vont jamais jusqu'au noir, elle présente, si je ne m'abuse, malgré la différence radicale des sujets et des styles, une singulière et frappante analogie avec la peinture de Zurbaran, lorsque celui-ci traite ses compositions en figurines. Par malheur, elle n'a pas la solidité de celle de l'Espagnol, car déjà, à travers ses nombreuses craquelures, on aperçoit la toile des châssis. Où s'arrêtera, hélas! cette maladie des tableaux modernes? S'il fallait noter un autre défaut dans la peinture de Léopold Robert, ce serait, en le cherchant parmi les habitudes de son premier métier, une certaine fermeté de contours qui touche quelquefois à la dureté. Mais, pour le génie de l'arrangement, pour la vérité de la pantomime, pour la justesse de l'expression, qualités auxquelles se joint la rare beauté des types, il faut vraiment, si l'on veut honorer Léopold Robert par une haute et légitime comparaison, remonter jusqu'à Nicolas Poussin. On ne saurait aller plus haut.

Notre musée national a reçu en présent du roi Louis-Philippe trois importants ouvrages de Léopold Robert, l'*Improvisateur italien*, la *Fête de la Madonna-di-Pie-di-Grotta* aux environs de Naples, et la *Fête de la moisson* dans la campagne romaine. Cet *agro romano*, où l'on voit les beaux montagnards de la Sabine, — venus pour la moisson, avec leurs *pifferari*, comme ils étaient venus pour les semailles, — fuir en dansant les atteintes

de la *mal' aria ;* cet *agro romano* qu'a popularisé la belle gravure de M. Mercuri, rassemble et résume tous les mérites de son auteur, et les chevalets sans cesse pressés à l'entour pour en multiplier les copies rendent témoignage de l'admiration publique. Il est fâcheux qu'à ces trois pages magistrales, pleines de soleil et de joie, on n'ait pu réunir celle que le peintre, au contraire, voulut assombrir d'un voile de deuil et de tristesse, ce *Départ des pêcheurs de l'Adriatique,* où Léopold Robert semble pressentir le départ sans retour, et qu'il terminait à Venise quand il y termina sa vie. Si le Louvre, quelque jour, vient à la recueillir en héritage, il pourra se glorifier d'avoir à peu près toute l'œuvre de Léopold Robert ; car, en dehors de cette série, il n'a laissé que de petits cadres, à très-simples sujets, essais d'un talent qui se cherche, se consulte et assure ses pas avant de prendre une course résolue vers les régions de son idéal.

En même temps que Léopold Robert restaurait le paysage historique, François-Marius Granet (1775-1840), honorant la science de la perspective et de la lumière, restaurait un autre genre, celui des intérieurs. On peut voir au Louvre, dans le *Cloître de l'église d'Assise* et dans les *Pères de la Merci* rachetant des captifs, que Granet, différant en cela de Peter Neffs et de Steinwyck, animait par des scènes de la vie humaine ses représentations de monuments ; et que, rapproché sur ce point de Pierre de Hooghe, il élevait ses sujets, moins familiers, à des proportions plus vastes, à celles de l'histoire. Mais, malgré des qualités éminentes, sa manière est loin d'atteindre, dans le rendu des effets lumineux, à la puissance du vieux Hollandais, et surtout à sa solidité ; car la peinture de Granet, comme celle de Girodet, de Léopold Robert et de beaucoup d'autres plus modernes encore, est malheureusement si fragile, si ternie, si craquelée, qu'elle s'effa-

cera bientôt dans une ombre générale pour tomber ensuite en poussière.

On a porté récemment du Luxembourg au Louvre un beau portrait d'homme par Pagnest, le seul ouvrage que ce jeune artiste ait pu terminer avant sa fin prématurée, et deux ouvrages assez importants de Xavier Sigalon (1790-1837), qui s'était fait d'abord quelque célébrité dans l'école romantique par une *Locuste essayant des poisons*, où il exagérait la manière de Géricault. C'est premièrement *saint Jérôme éveillé par les trompettes célestes*, autre exagération, autre abus du genre libre, qui conduit tout droit à la peinture de décoration. C'est ensuite la *Beauté à l'encan*. Ici l'on retrouve mieux la manière de Caravage, que Sigalon adopta en Italie après Valentin, énergique et sombre pour les grands sujets, principalement d'histoire sacrée, plus sobre, plus douce, plus élégante, pour les peintures de mœurs contemporaines.

Quant aux maîtres de l'école actuelle, heureusement pleins de vie, et continuant l'œuvre commune, soit par eux-mêmes, soit par leurs disciples, ce n'est pas le musée du Louvre, ouvert seulement aux morts, mais le musée du Luxembourg, destiné aux vivants, qui reçoit celles de leurs productions que l'État commande ou qu'il acquiert. C'est là que nous irons bientôt terminer nos études sur la peinture française. Mais il faut d'abord terminer la revue des autres collections d'art qui se trouvent, dans le Louvre même, réunies à celles des tableaux.

MUSÉE DES DESSINS.

Parmi les grands musées de l'Europe, il en est plusieurs qui joignent à leur collection de tableaux et de statues une collection de dessins originaux laissés par les peintres et les statuaires. Tels sont, en Italie, ceux de Florence et de Venise; en Angleterre, le *British-Museum*; en Allemagne, la *Gemaelde-Sammlung*, de Berlin; en Russie, enfin, l'Ermitage de Saint-Pétersbourg. On dit que cette dernière collection réunit jusqu'à dix-huit mille pièces, provenant de toutes les écoles du monde, aussi bien de l'Italie et de l'Espagne que de l'Allemagne et des Flandres : chose difficile à vérifier, et même un peu difficile à croire. Mais la galerie *degl' Uffizi*, de Florence, qui passe avec raison pour la plus riche du monde en cette branche de l'art, comme en celle des pierres gravées de tous les âges, s'enorgueillit d'un plus vaste trésor. Les armoires de la salle appelée *de Baroccio* contiennent vingt-huit mille dessins, depuis Giotto et la Renaissance jusqu'à l'époque contemporaine. Dans ce nombre énorme, il s'en trouve au moins deux cents dûs au crayon de Michel-Ange, à ce crayon qui traça le fameux *Episode de la guerre des Pisans;* environ cent cinquante de Raphaël, depuis le temps de ses débuts à l'atelier du Pérugin jusqu'au temps des cartons d'Hampton-Court qui appartiennent à la dernière année de sa vie, et un certain nombre d'à peu près tous les artistes célèbres ou seulement connus des différentes écoles de l'Italie [1].

[1] Bien que Florentin, ce n'est pas à Florence que Léonard de Vinci a laissé la plus grande part de ses dessins, mais à Venise.

Mère et maîtresse de toutes ces écoles, et placée à leur centre, Florence seule, la Florence des Médicis, pouvait rassembler, avec sa constance de cinq siècles, une si curieuse et si précieuse collection. Quelle intéressante étude, quelles utiles leçons pour un jeune artiste, surprenant ainsi les maîtres en tous genres dans le premier jet et le premier rendu de leurs idées, s'il pouvait parcourir à l'aise et interroger assidûment un tel assemblage d'essais du génie et de préparations aux chefs-d'œuvre! Par malheur, des dessins, et en si grand nombre, rangés et renfermés dans leurs armoires, ne peuvent être étalés, comme des tableaux, contre la muraille, ni livrés à toutes les mains, comme les tableaux à tous les yeux. A peine trouve-t-on le moyen, à certains jours et à certaines heures, d'en voir quelques-uns par curiosité. Il est donc permis de regretter qu'un semblable trésor ne soit pas dispersé plutôt que réuni, puisqu'au lieu d'être enfoui, il serait répandu, communiqué, et deviendrait ainsi plus précieux en devenant plus utile.

Si la France fut en retard de deux siècles et demi sur l'Italie pour la culture des arts, et si le Louvre ne fut un musée que trois siècles après les *Offices,* il est clair que Paris ne saurait lutter avec Florence ni pour le nombre, ni pour l'importance des dessins originaux de sa collection. Et pourtant, si inférieure qu'elle soit, celle de Paris a su se rendre plus utile que celle de Florence. Grâce au grand développement des salles du Louvre, qui a permis au caractère français, essentiellement communicatif et libéral, de suivre son penchant et de se produire par l'un de ses beaux côtés, on a pu faire jouir les artistes et les amateurs de la vue de nos meilleurs dessins originaux ; on l'a pu, sans

On en compte une soixantaine dans la collection léguée à l'*Accademia delle Belle-Arti* de cette dernière ville par le *cavaliere* Bosso, de Milan.

les astreindre aux démarches, aux lenteurs, qu'exigent des permissions spéciales, et, de plus, sans nul danger pour ces fragiles reliques de l'art; simplement en les exposant sous des vitrines. C'est à coup sûr l'une des plus heureuses améliorations qu'ait reçues le Louvre au profit du public, depuis l'époque récente où il échappa aux mains des intendants de listes civiles pour revenir au domaine national. Mais, précisément parce qu'elle est si récente, et presque improvisée, cette collection n'a encore ni catalogue, ni notice d'aucune espèce. La seule indication jointe à chaque pièce est le nom du maître à qui l'on croit devoir l'attribuer, soit d'après quelque tradition qu'il serait utile de connaître et de contrôler au besoin, soit d'après une manière connue, évidente, authentique, plus sûre et plus facile à vérifier; de même que le *faire* d'un tableau en dit mieux, en prouve mieux l'auteur que les signatures, les monogrammes, et toutes les historiettes dont il plaît d'entourer des preuves si douteuses.

En cherchant sous ces glaces protectrices les plus intéressantes et les plus curieuses des pièces de la collection, avec d'autant plus de soin qu'aucun livret ne nous dirige, nous allons trouver, comme dessinateurs, une grande partie des maîtres que le musée principal nous a montrés déjà comme peintres; en outre, plusieurs des peintres dont nous avons regretté l'absence totale ou l'insuffisance relative se trouveront là du moins comme dessinateurs, avec quelques statuaires. Voilà les éléments d'une première division; et pour mieux nous guider dans la recherche des dessins les plus dignes d'étude et d'estime, nous diviserons encore la première catégorie par écoles, en plaçant les maîtres, dans chacune d'elles, suivant l'ordre des dates.

ÉCOLES ITALIENNES.

École florentine-romaine. En l'absence de Cimabuë, de Giotto, d'Orcagna, ces précurseurs et promoteurs de la Renaissance, les premiers noms illustres que nous rencontrons sont ceux de Taddeo Gaddi et de Fra Angelico (Giovanni da Fiesole), sous deux esquisses fort effacées par le temps, l'une au crayon noir sur papier gris, l'autre au crayon rouge sur papier blanc. L'on conçoit qu'au bout de quatre à cinq siècles, les esquisses aient plus souffert que les tableaux du même temps, bien qu'ils fussent peints à la détrempe, et l'on conçoit aussi qu'à moins de preuves historiques irrécusables, ces débris presque informes n'ont que des présomptions d'authenticité. C'est aux dessins de Fra Filippo Lippi que commence la certitude; il est facile d'y reconnaître une intime parenté de formes et de manière avec ses tableaux. La même certitude, et par la même raison, est acquise à quelques belles esquisses où le savant, austère et correct Andrea Mantegna, bien que né à Padoue, bien que beau-frère des Bellini, se montre plutôt tenir à Florence qu'à Venise, et plutôt l'ancêtre de Léonard et de Michel-Ange que celui de Titien et de Giorgion.

Quelques échantillons de Luca Signorelli et de Mariotto Albertinelli nous amènent,—faute de Pollajuolo, de Ghirlandajo et de Verocchio, tous trois orfèvres, graveurs et peintres,—à trois condisciples de l'atelier de Verocchio, Léonard de Vinci, Fra Bartolommeo et Lorenzo da Credi. Nous trouverons ailleurs son autre grand élève, Michel-Ange. Les charmants dessins de Lorenzo Sciarpelloni da Credi viennent justifier, non moins que son tableau de la *Madone entre saint Julien et saint Nicolas*, le mot de Valari : « Ses productions sont d'un tel fini, qu'à côté des

16

siennes celles des autres peintres sont de grossières ébauches. » Au contraire, les belles et larges études au crayon rouge de Fra Bartolommeo, bien que touchées avec soin et délicatesse, rappellent l'ampleur et la force du peintre qui a tracé la colossale figure de *saint Marc*, au palais Pitti. Quant à Léonard, on voudrait, en prononçant ce grand nom, lui trouver au Louvre une grande part. Elle est courte, par malheur, et de faible importance. Une tête de femme, vue de face, en demi-grandeur, une autre plus petite, vue de profil, toutes deux au crayon noir, et finies dans leur genre comme l'est dans le sien la peinture de la *Joconde*, puis une autre plus petite encore, au crayon rouge, une tête d'enfant, et enfin deux belles études de robes plissées sur les jambes, qui ont peut-être servi à la préparation de notre *Vierge à sainte Anne*, voilà tout ce que nous possédons en dessins de l'illustre auteur de la *Cène*. Cette faible part est sinon complétée, augmentée du moins, par une tête de femme de son excellent élève et continuateur Bernardino Luini.

De tous les Florentins, c'est Andrea del Sarto qui est le plus richement doté dans la collection des dessins. On y trouve de sa main une foule d'études diverses et fort précieuses, d'hommes et de femmes, de vieillards et d'enfants, de têtes et d'académies. On y trouve aussi des études de mains et de pieds, en différentes actions et attitudes, et même d'un chien aboyant, deux fois répété. Le plus achevé de ces dessins me paraît être un *Christ mort* pleuré par sa mère, que viennent de descendre du gibet ceux qu'on nomme en Italie les *Nicodèmes*, comme on appelle indifféremment du nom de *Maries* toutes les femmes qui figurent dans une *Descente de croix*, un *Cristo deposto*.

Pour passer de Florence à Rome, et arriver au divin chef de l'école romaine, nous remonterons d'abord au Pérugin (Pietro Vannucci, de Pérouse). Parmi quelques études où l'on

retrouve ses types de femmes si connus, — les yeux un peu ronds, les mentons un peu gras, les bouches très-mignonnes et qu'embellit une adorable petite *moue* pleine de grâce et de chasteté, — il faut distinguer une tête de femme, vue de face, tracée au crayon rouge, qui offre cette particularité curieuse que tous les traits sont percés de petits trous d'épingles par lesquels on jetait une fine poudre noire pour marquer le décalque de l'esquisse sur la toile ou le panneau. Le condisciple ou disciple du Pérugin, Bernardino di Benedetto, appelé Pinturicchio (Pictoricus), qui n'a dans la galerie du Louvre qu'une petite *Madone* douteuse et contestée, est riche et grand dans la collection des dessins. Là il peut montrer avec orgueil quelques esquisses très-finies, charmantes, délicates, où l'on croit voir la main même de Raphaël dans sa jeunesse, à l'âge du *Sposalizzio*.

Sous ce nom sans pair de Raphaël sont placées une dizaine de pièces ; et dans ce nombre, peu considérable, il ne se trouve ni grand carton à la manière de ceux d'Hampton-Court, ni grande esquisse d'une composition connue, mais seulement quelques études, telles que des têtes d'anges, une madone, etc., et quelques préparations à des tableaux. Trois de ces dernières, les plus précieuses, sont une étude d'*Adam et Ève devant le Seigneur*, faite sans doute pour les Loges du Vatican, une étude de la *Vierge s'agenouillant*, que l'on voit, avec une notable variante pour cette pose difficile, dans la *sainte Famille* appelée de François Ier., et enfin l'étude d'une *Offrande de Psyché à Vénus*, qui n'a jamais été, que je sache, terminée en tableau. Ces trois études, au crayon rouge sur papier blanc, sont dignes d'une extrême attention, qui ne peut manquer, pour les ouvrages de Raphaël, d'amener bientôt une extrême admiration. Elles satisfont pleinement, en effet, par leur perfection singulière, à toutes les exigences qu'éveille dans l'imagination ce nom glorieux entre tous. Raphaël est

encore représenté directement par une très-belle copie dessinée du *Spasimo*, d'une main restée inconnue, et son école par plusieurs esquisses ou études de Jules Romain, ainsi que par des préparations de Polidore de Caravage aux belles peintures d'ornementation dont il a couvert le Vatican et d'autres palais de la Rome de Léon X. Enfin l'école romaine se termine avec quelques fragments dûs à Daniel de Volterre (Ricciarelli), l'auteur de cette *Descente de croix* que Poussin comptait parmi les trois plus beaux tableaux du monde, au Josépin (Giuseppe Cesari), à Carle Maratte, et avec une telle collection d'esquisses terminées et de figures d'études par Francesco Vanni, qu'elle est vraiment, comme la part d'Albane parmi les tableaux, trop nombreuse pour le rang et la célébrité de son auteur.

Ecole de Parme. L'école de Parme, c'est Corrége. Il est beaucoup plus riche dans la galerie des dessins que dans celle des tableaux, qui possède seulement l'*Antiope* et le *Mariage de sainte de Catherine*. Ici, nous trouvons d'abord quelques études de têtes colossales, préparations sans doute des fresques qu'il peignit dans la coupole du *Duomo* de Parme et de l'église San-Giovanni ; puis, jusqu'à huit études, au crayon rouge, de femmes et d'enfants groupés en diverses attitudes ; puis, une belle esquisse, également au crayon rouge, du supplice simultané de quatre saintes, dont deux, suivant le terme consacré, sont déjà décollées, tandis que les deux autres attendent la mort en prière ; c'est peut-être un essai pour le *Martyre de sainte Placide et de sainte Flavie*, resté au musée de Parme ; enfin deux grands cartons coloriés, qui, placés dans des cadres, et sous verre, ressemblent à des tableaux. Ce sont deux allégories morales. Dans l'une, on voit une espèce de Minerve armée, entourée de la Gloire, de la Force, de la Renommée et des Arts. Dans l'autre, un homme nu, dans la force de l'âge, et souriant de son supplice, est attaché à un arbre

et tourmenté par quelques nymphes folâtres qui se sont déguisées en furies, avec d'innocentes couleuvres nouées dans les cheveux ou roulées autour des bras, et qui lui cornent d'une longue trompette à l'oreille. De ces allégories, l'une est la *Vertu héroïque*; l'autre, l'*Homme voluptueux*. Ces deux cartons peints, dignes par leur beauté singulière de lutter avec la peinture complète, sont d'une telle importance, qu'ils me semblent tenir, dans l'œuvre de Corrége, et proportions gardées entre les genres, à peu près la place que tiennent, dans l'œuvre de Raphaël, ses douze fameux cartons à tapisseries, dont les sept principaux, achetés par Rubens pour Charles I^{er} d'Angleterre, sont encore encadrés dans les boiseries de la grande salle du château d'Hampton-Court.

Un beau dessin de l'*Antiope*, par Federico Zucchero, complète Corrége, comme tout à l'heure un dessin du *Spasimo* complétait Raphaël. Dans son école, nous trouvons quelques études de Schidone et du Parmigianino (Francesco Mazzuola); nous trouvons aussi différentes têtes d'hommes et de femmes, des cartons coloriés et l'esquisse très-finie d'un *Ensevelissement du Christ*, par Federico Baroccio, qui se montre plus simple, plus digne et moins maniéré dans ses dessins que généralement dans ses tableaux, parce qu'en effet, c'est plutôt la couleur que la forme et le contour qui, chez Baroccio, est déparée par l'afféterie. L'imitation de Corrége l'avait jeté dans l'abus du style de Corrége, comme l'imitation de Michel-Ange a jeté, l'on peut dire, tout l'art italien dans l'exagération du style de Michel-Ange.

Ecole de Venise. Deux têtes d'hommes en profil, avec les cheveux bouffants sous leurs toques, sont attribuées à l'un des Bellini. Auquel? La différence est grande entre Gentile, peintre d'anecdotes, et Giovanni, peintre d'histoire religieuse. Ces têtes ressemblent par la coiffure

aux deux portraits réunis que, dans la galerie de tableaux, on suppose être ceux des deux frères qu'aurait peints aussi l'un d'entre eux. Par les raisons précédemment déduites, l'authenticité des dessins nous semble aussi douteuse que celle de la peinture, et nous croyons qu'il faut encore attribuer cette attribution au désir d'avoir au moins le nom du grand Bellini sur le catalogue. Peut-être est-ce le même motif qui a fait donner à Giorgion une étude de femme, au crayon rouge, où l'on ne retrouve que bien imparfaitement sa manière, ses formes, sa chaleur, son puissant clair-obscur.

L'authenticité commence à Titien. Il est tout entier dans deux belles têtes d'études, en grandeur naturelle, un *Vieillard endormi*, un *Vieillard priant*. Son élève Palma le vieux, et l'élève de celui-ci, Palma le jeune, ont aussi, près de leur illustre maître, quelques remarquables études. Quant à Sébastien del Piombo, dont les ouvrages augmentent partout de prix par la rareté, il n'en a qu'un seul parmi les dessins du Louvre, mais d'une importance capitale, qui en fait à la fois l'honneur du maître et l'une des gloires de toute la collection. C'est le grand dessin très-fini d'une *Nativité*, qu'il n'a jamais transportée sur la toile, où qui du moins ne se trouve aujourd'hui sous cette autre forme dans aucune galerie de l'Europe. Cette *Nativité* est comme divisée en trois scènes : sur le premier plan, plusieurs saintes donnent les premiers soins au divin nouveau-né, tandis que la Vierge-mère est encore étendue sur sa couche, au second plan, que remplit l'arrivée des bergers appelés à la Bonne Nouvelle ; et une vue du ciel entr'ouvert montre le Père éternel bénissant, du haut de son trône de nuages, l'incarnation du Rédempteur des hommes. Ce dessin a toute l'ampleur magistrale, et l'on peut dire aussi toute la puissante couleur du *Christ aux Limbes* de Madrid et de la *sainte Famille* de Naples. Un coloriste, en effet, n'a besoin que du noir et du blanc, c'est-à-dire des

ombres et de la lumière, pour atteindre aux plus savantes combinaisons du clair-obscur.

Je pourrais prendre à témoin les eaux-fortes de Rembrandt, par exemple; mais, sans sortir des dessins, ni de l'école vénitienne, ni du Louvre, voici, près de Sébastien del Piombo, Paul Véronèse qui ajoute une preuve nouvelle à cette assertion. C'est un *Concert d'anges* autour de la Madone et du Bambino, au dessin lavé. Tintoret fournirait certainement d'autres preuves; mais, déjà si faible dans la galerie des tableaux, il est tout à fait absent de celle des dessins, comme Bonifazio, Pâris Bordone, Lorenzo Lotto; et l'école vénitienne se termine brusquement par quelques études de Faune et de Faunesse, au crayon rouge, du Pordenone (Antonio Licinio).

École de Bologne. Rien des débuts de la primitive école bolonaise; rien non plus de sa seconde époque, au temps de l'illustre Francia (Francesco Raibolini), dont nous avons regretté avec tant d'amertume la complète absence de la galerie des tableaux, et du Flamand Denis Calvaert, qui avait ouvert à Bologne un atelier rival, où presque tous les grands disciples des Carraches prirent leurs premières leçons. C'est donc aux Carrraches que commence, dans la galerie des dessins, l'école bolonaise, et des trois maîtres de ce nom, il ne s'y trouve que le seul Annibal. Sa part, il est vrai, vaut bien celle d'une famille entière; elle est aussi nombreuse en esquisses et en études, aussi diverse par les sujets et les procédés, que sa part même de tableaux dans la grande galerie. C'est tout dire. Et si le fécond Annibal représente toute la famille des Carraches, il représente aussi toute leur école, car à peine trouve-t-on, auprès de lui, quelques morceaux de Guide et de Guerchin. Dominiquin, Lanfranc, Albane même n'ont pas un seul échantillon.

Comme l'école napolitaine,—celle du vieux Zingaro

(Antonio Salario), du Calabrese (Mattia Preti), de Salvator Rosa et de Luca Giordano,—manque aussi complétement, nous n'avons plus, pour en finir avec les écoles italiennes, qu'à mentionner les maîtres italiens qui ont fondé en France celle de Fontainebleau. Le grand décorateur du palais de François Ier, le survivant dans sa charge de surintendant des bâtiments royaux à tous ses collègues et à tous ses aides, tels que Rosso, Pellegrini et Niccolo del Abbate, Primatice enfin, ne pouvait manquer de laisser à sa patrie adoptive la plupart des esquisses et des études qu'il a faites pour préparer tous les plafonds, tous les trumeaux, tous les escaliers, que sa charge l'obligea de peindre dans les résidences de quatre rois. Le musée des dessins a recueilli ces préparations, d'autant plus précieuses aujourd'hui que les peintures décoratives de Primatice ont été détruites presque toutes dans les changements postérieurs de distribution, et qu'il ne reste plus, de sa main, que l'ornementation de la galerie de Henri II à Fontainebleau.

ÉCOLES ESPAGNOLES.

En trouvant sur le catalogue de la galerie des tableaux quatorze numéros pour représenter les six écoles de l'Espagne, Tolède, Valence, Séville, Grenade, Cordoue et Madrid, nous exprimions plus que du regret, une véritable honte d'avoir à constater tant de misère. Que faut-il dire dans la galerie des dessins? Nous avons soigneusement cherché par toutes les salles, contre tous les murs, sous toutes les vitrines, et voici le nombre des morceaux provenant de maîtres espagnols que nous avons trouvés : deux. L'un porte le nom de Velazquez; c'est une petite étude de cheval, du cheval qu'il a placé, vu de croupe et tournant la tête, par son grand tableau de la *Reddition de Bréda* (*el cuadro de las Lanzas*), pour rompre l'uniformité de la ligne des

soldats espagnols qui touche au groupe principal, celui de Spinola recevant les clefs de la place du gouverneur flamand. Cette étude est belle, précieuse, et d'une certitude de laquelle on peut dire qu'elle saute aux yeux. L'autre dessin, au lavis noir et blanc, porte le nom de Murillo ; c'est un *saint Joseph conduisant l'enfant Jésus* comme un ménin son nourrisson. Je ne sais sur quelles preuves se fonde l'attribution de ce dessin à Murillo ; il faudrait les connaître pour les accepter ou les discuter ; mais, tout au rebours du cheval de Velazquez, ce *saint Joseph*, en tout cas de faible mérite et de faible importance, ne présente pas lui-même, écrit dans ses traits et ses formes, le nom de son illustre auteur.

ÉCOLE ALLEMANDE.

Forcés de reporter Albert Durer au chapitre des maîtres qui manquent à la galerie de tableaux, nous trouverons l'Allemagne dotée comme l'Espagne : deux noms, Hans Holbein et Lucas Kranach ; deux œuvres, des études de mains et l'esquisse d'une tête d'homme.

ÉCOLE HOLLANDO-FLAMANDE.

Pour toute la longue époque comprise entre les débuts de l'art flamand sous les maîtres primitifs de Cologne, Meister Wilhelm et Meister Stephan, jusqu'à son complet épanouissement sous Rubens ; pour toute cette époque qui vit la peinture à l'huile retrouvée par les Van Eyck, puis l'art originaire des Flandres grandir par Lucas de Leyde et le maréchal d'Anvers, puis le style italien mêlé aux vieux procédés flamands, par Jean de Maubeuge, Bernard Van Orley, Franz Floris, Michel Coxcie, Otto Venius ; enfin pour ces deux siècles et demi, la galerie de dessins n'a rien de plus qu'un simple échantillon, et même douteux : une tête de vieillard, coloriée à la détrempe sur papier. On

la suppose, mais sans affirmation, de Hans Hemling, le peintre éminent de l'hôpital Saint-Jean de Bruges ; elle rappelle, en effet, sa manière et ses procédés.

La fécondité inépuisable de l'homme qui a laissé quinze à seize cents tableaux connus ne pouvait manquer de se répandre aussi en études et préparations de toutes sortes. On trouve donc partout celles de Rubens, et le Louvre a pu facilement en recueillir un assez grand nombre : diverses études de têtes, d'enfants, d'animaux ; — un portrait de Marie de Médicis, aux crayons de couleur, où quelques traits jetés sur du papier gris suffisent pour atteindre au plus puissant modelé, pour donner la vie ; — un dessin très-fini, très-précieux, d'un cavalier vu presque de face, dans la pose où un cheval est le plus difficile à saisir. Vêtu richement, ce cavalier est sans doute un personnage historique ; Van Dyck en a copié la pose dans son fameux portrait équestre de don Francisco de Moncada ; — enfin les esquisses très-achevées de plusieurs compositions, le *Baptême du Christ*, le *Christ mort* pleuré par les saintes femmes et ses disciples, la *Mise en croix*, qui fait pendant à la célèbre *Descente de croix* de la cathédrale d'Anvers, le *Départ de Mars* enlevé par Bellone aux séductions de Vénus, etc. Un autre précieux dessin de Rubens, c'est la copie qu'il a faite en Italie d'un *Combat antique* par Léonard, qu'on appelle les *quatre Cavaliers*, où il lutte de correction dans les formes et de sévérité dans les contours avec le grand Florentin. Que n'a-t-il fait plus d'études semblables, ou que n'a-t-il plus habituellement conformé son style à celui qu'il prit un jour de ce modèle ! Mais vouloir la couleur de Rubens sur le dessin de Léonard, n'est-ce pas, comme disent les Espagnols, demander des poires à l'ormeau, c'est-à-dire violenter la nature pour opérer un miracle ?

Des nombreux élèves de Rubens, qui ont reproduit plusieurs de ses tableaux au crayon, Van Dyck seul figure

dans la collection de dessins originaux. Encore n'y a-t-il rien de plus que des études sans importance. Ainsi de Philippe de Champaigne, ainsi de Van der Meulen, ainsi même de Rembrandt, dont les quelques dessins ne me semblent rappeler ni la grandeur du peintre, ni celle du graveur. Est-ce Rembrandt qui n'a rien fait de mieux ? est-ce le Louvre qui n'a pu conquérir ce mieux que l'on rencontre ailleurs ?

Plus heureux, Gérard Dow se retrouve avec toutes les délicatesses de sa touche patiente dans une tête de vieille femme aux crayons rouge et noir. C'est l'unique morceau de cette féconde école, comprise entre Corneille Poelenbourg et Van der Werff, laquelle n'a rien, après le maître, que des dessins très-finis de Guillaume Mieris. Quant à David Téniers, qui est dans les *petits Flamands* l'inépuisable, comme Rubens dans les *grands*, il n'a pas une part moindre que Rubens. Ce sont également plusieurs études et plusieurs esquisses de tableaux, au milieu desquelles se recommande, par son mérite, son charme et sa gaîté, une grande *Ronde de paysans*, où plus de trente figurines semblent sauter lourdement en cadence au son de la musique champêtre. On dirait que c'est pour une telle ronde, enjouée et pesante, que Beethoven a écrit le *scherzo* de sa symphonie pastorale.

Les plus célèbres paysagistes des Flandres, que nous avons rencontrés dans la galerie de tableaux, se retrouvent en grand nombre dans celle des dessins. S'il est vrai que Wynantz, Hobbéma, Karel-Dujardin, Jean Both, Pynacker, Moucheron, manquent à l'appel, en revanche, voici Jacques Ruysdaël, avec quelques-unes de ces études qu'il prenait en détail sur la nature pour les reporter ensuite et les grouper dans ses compositions; voici Guillaume Van de Velde, avec plusieurs belles *Vues de mer*, sous divers aspects, dont la plupart, esquisses terminées pour des

tableaux, ont l'importance et la beauté de ses peintures ; voici son frère Adrien, Albert Cuyp et Nicolas Berghem, chacun avec des séries d'études d'animaux, qu'ils plaçaient ensuite dans leurs paysages, comme Ruysdaël ses arbres, ses sentiers, ses ponts et ses masures ; voici enfin Paul Potter lui-même, qui a signé le portrait, deux fois répété, de cet habitant de nos basses-cours auquel Delille n'ose point donner son nom latin ni son nom moderne, et que, dans la chasteté de ses traductions, il appelle l'*animal qui s'engraisse de glands*. C'est sans doute une de ces études que Paul Potter allait, le crayon à la main, recueillir à travers les champs et les prairies, pour en former ensuite les naïves compositions du la Fontaine flamand.

ÉCOLE FRANÇAISE.

Des maîtres français du xvi⁰ siècle, élèves de l'Italie, et fondateurs de notre école nationale, nous ne trouverons ici ni Jean Cousin, ni Martin Fréminet. François Clouet seul a quelques portraits au crayon, fermes, simples et vrais comme ses portraits au pinceau. Puis, des études de Simon Vouet, où l'on sent l'Italie des Carraches, nous amènent sur-le-champ à Nicolas Poussin. Ce grand nom est porté très-légitimement par dix à douze précieux dessins, presque tous lavés au bistre, et, pour la plupart aussi, esquisses de tableaux. Quelques-unes de ces esquisses, comme celle du *Jugement de Salomon*, sont le tableau même, en son entier, et sans nulle variante. D'autres, au contraire, ne sont que des groupes séparés, qui se trouveront réunis plus tard, ou des préparations pour l'ensemble. C'est l'étude attentive de ces fragments et de ces projets de compositions qui prouve avec quel soin, quelle lenteur, quelles réflexions, quels tâtonnements, Poussin préparait tous ses sujets, comment il y mettait sans cesse plus de clarté, de profon-

deur, de poésie, et comment il savait améliorer une première pensée, l'étendre, la grandir, presque toujours en la simplifiant. Il serait puéril d'insister sur l'intérêt, le mérite, l'extrême importance de ces ébauches du chef incontesté de notre école, aussi nécessaire ornement d'un musée français que ses tableaux mêmes.

Claude le Lorrain, comme Ruysdaël le Flamand, nous montre aussi des études de détail, faites en copiant la nature, et qui serviront ensuite à l'idéaliser; par exemple, quelques-uns de ces admirables bouquets de grands arbres qu'il savait si bien dresser au premier plan de ses paysages pour encadrer et étendre les lointains, pour relever, par la sombre masse de leur feuillage, les lumineuses profondeurs de l'horizon. A ces simples et curieuses études sont jointes quelques esquisses de tableaux, presque bornées au trait, et qui n'en font pas moins sentir, non-seulement la prespective poussée quelquefois aux dernières limites du regard, mais aussi l'air, la chaleur et l'éclat des contrées méridionales.

Quant à l'autre grand peintre d'histoire, émule de Poussin (j'ai nommé Eustache Lesueur), il est dans les salles des dessins comme dans la galerie des tableaux, à peu près tout entier, et, pour ainsi dire, absent du reste du monde. S'il compte, d'un côté, presque cinquante pages de peinture, il compte, de l'autre, plus de trois fois autant de pages dessinées. Après un grand nombre d'études sur divers sujets, sacrés ou profanes, on trouve dans la même salle, qu'elles remplissent entièrement sur ses quatre faces, une centaine d'esquisses faites pour les vingt-quatre compositions qui forment la *Vie de saint Bruno*, ce grand ouvrage que Lesueur, enfermé aux Chartreux, termina dans le court espace de deux années. Comme les préparations de Poussin, elles sont généralement lavées au bistre; elles offrent aussi des figures isolées, des groupes et des

ensembles; elles montrent aussi l'artiste dans l'enfantement de sa pensée, qu'il conçoit, essaie, façonne, varie, étend et grandit, du premier jet jusqu'à la forme dernière et la perfection possible. Enfin, comme celles de Poussin, ces esquisses sont plus que des curiosités ou des reliques de l'art ; elles sont de sages et grands exemples, desquels on ne peut trop conseiller aux jeunes artistes l'étude et l'imitation.

Si de ces trois hommes de génie qui vécurent isolés et libres, nous passons aux peintres officiels et titrés, nous trouverons seulement quelques études au crayon rouge de Charles Lebrun, pour ses vastes tableaux d'histoire, et d'Hyacinthe Rigaud, pour ses portraits ; — puis, immédiatement, d'autres études, aux crayons mêlés et d'un style fort différent, d'Antoine Watteau ; — puis enfin des dessins de François Boucher, faux, fades, licencieux et ennuyeux comme ses *dessus de portes*. Auprès de lui, Greuze a des esquisses où l'on voit avec bonheur l'art revenir à la nature, à la décence, au sentiment et au bon goût.

L'école moderne, qui remonta de prime-saut jusqu'à l'austérité de la statuaire antique, commence par son chef Louis David. Pour le représenter avec ses idées, ses tendances, ses règles et son style, pour le surprendre même dans ses secrets, il était impossible de trouver mieux que le grand carton où il a préparé la scène principale de son *Serment du jeu de Paume*. Les personnages sont de grandeur naturelle ; ce sont des portraits, dont il avait les originaux sous les yeux ; ils seront habillés nécessairement dans le simple et sombre costume du tiers ordre. Cependant David les dessine tous entièrement nus. Sa préoccupation, sa passion est de faire des académies. Quand il aura bien étudié, bien rendu la pose de leurs membres et le jeu de leurs muscles dans les diverses attitudes où il veut les grouper, alors seulement il habillera ces nudités des

costumes de l'époque : sage et utile précaution pour faire bien sentir le corps sous le vêtement, et pour ne pas peindre, comme on fait si souvent afin d'aller plus vite, des mannequins habillés, des poupées remplies de son. Ce grand carton est la toile même d'un tableau commencé. Les figures n'y sont que dessinées au trait; mais quatre têtes étaient déjà peintes, entre autres celle de Mirabeau, lorsque David abandonna cette première idée pour une composition plus vaste, dont elle devint seulement la partie centrale. En face se voit une petite esquisse du *Léonidas* que la peinture, au contraire, a reproduite sans variantes.

Ici, comme à la salle des Sept-Cheminées, les élèves entourent le maître. On trouve des études de nus par Girodet, des études diverses par Guérin, Gérard et Gros; et, de celui-ci, l'esquisse complète de la *Visite de Charles-Quint et de François I*er *aux tombeaux de Saint-Denis.* Quant à Prud'hon, qui a fait tant de petits travaux pour vivre, avec le crayon, le pastel, la plume et le burin, avant d'utiliser sa palette, il eût été facile, j'imagine, de lui faire une part importante dans le musée des dessins. Lui rendre justice, c'était rendre service aux amis de l'art, qui le vengent aujourd'hui par leur empressement de l'abandon où il fut laissé toute sa vie. Je ne vois pourtant que deux pièces qui portent son nom : le *Char de Vénus*, dessin aux crayons noir et blanc sur papier gris, terminé, gracieux, charmant, mais si petit de proportions qu'il faudrait s'armer d'une loupe pour discerner les fines délicatesses de ces imperceptibles figurines ; et le *Crime traîné par la Vengeance divine devant la justice humaine*, autre dessin non moins achevé, mais d'un plus haut style et qui promettait une composition pleine d'énergie et de grandeur. Il est supposable, en effet, que ce dessin était la préparation d'un tableau qui devait faire suite

et pendant à celui de la *Vengeance divine poursuivant le Crime*, car on y voit, aux pieds de Thémis courroucée, la même victime et le même assassin.

Ce sont enfin des esquisses de Granet, à l'aquarelle, et des études de Géricault qui terminent l'école moderne pour les artistes qu'elle a perdus. Ces études de Géricault se rapportent pour la plupart à l'époque de sa vie où il n'était rien de plus que peintre de chevaux. Parmi elles, cependant, et comme acheminement à la peinture d'histoire, on peut remarquer des groupes de *Centaures*, esquisses sur papier jaune relevées de blanc; on peut remarquer aussi un cheval attaqué par un lion, dessin très-énergique, qui rappellerait, s'il ne l'eût précédé, le beau groupe de l'*Amazone*, dont le sculpteur prussien Kiss a orné le péristyle extérieur du musée de Berlin.

Jusqu'à présent nous avons trouvé, dans les salles des dessins, les maîtres que nous connaissions déjà par les galeries de tableaux. Il nous reste à mentionner maintenant, dans un article à part, ceux qui manquaient aux galeries, et que nous rencontrons ici pour la première fois. C'est une manière d'appeler sur eux une attention nouvelle, un intérêt spécial, une étude plus curieuse et plus approfondie.

La première œuvre de l'Italie qui se présente est un petit carton colorié, attribué à cet Andréa del Castagno qui reçut communication des procédés de Jean Van Eyck pour la peinture à l'huile de son ami Domenico de Venise, auquel Antonello de Messine avait directement confié cet important secret, qui tua ensuite son ami pour en être seul possesseur, et qui, tout au contraire, par expiation de son crime, en répandit la connaissance parmi les artistes de son temps, Verocchio, Pollajuolo, Ghirlandajo, Mantegna, le Pérugin. Je ne sais si ce petit carton repré-

sente le martyre de quelque bienheureux, où le supplice de l'un des Pazzi, assassins de Julien de Médicis, qu'Andrea del Castagno fut chargé de peindre pendus par les pieds, d'où lui vint le surnom d'Andrea *degl' impiccati*. Il est en tout cas très-intéressant et très-précieux.

A côté se trouvent quelques études, fermes, dures et comme burinées d'Andrea Verocchio, celui même qui connut d'Andrea del Castagno la peinture à l'huile et qui la fit connaître à ses élèves Léonard de Vinci et Michel-Ange. Ces études me semblent plutôt destinées à des ciselures qu'à des tableaux, car Verocchio fut moins peintre qu'orfévre, comme on l'était alors; c'est-à-dire ciseleur, nielleur, fondeur et graveur. La même remarque est à faire à propos d'un beau dessin lavé, de forme carrée, du célèbre Lorenzo Ghiberti; sans doute il représente un des soixante bas-reliefs en bronze qui ornent, par compartiments égaux, les trois portes du *Battisterio* de Florence, dont, à vingt et un ans, il obtint la décoration au concours contre Brunelleschi et Donatello, auxquelles il travailla, comme sculpteur, ciseleur et fondeur, quarante ans de sa vie, et desquelles Michel-Ange disait qu'elles devraient être les portes du paradis.

Nous voici à Michel-Ange lui-même (1474-1564). D'abord sculpteur avant d'être peintre, puis architecte après avoir été peintre et sculpteur, et bien plus occupé des vastes fresques dont il orna, à deux reprises, le plafond et la muraille de la chapelle Sixtine, que de peintures de chevalet, pour lesquelles il montrait peu de goût et professait beaucoup de dédain, Michel-Ange, dans la culture simultanée des trois arts qui l'ont également immortalisé, a produit un nombre de dessins aussi grand que celui de ses tableaux est petit. On pouvait donc espérer qu'ici sa part au Louvre serait digne de lui par le nombre, le mérite, l'importance, et ferait oublier qu'il est totalement absent

de la galerie. Il n'en est pas ainsi, malheureusement. Toutes nos recherches n'ont pu nous faire rencontrer que trois torses d'hommes, au crayon rouge, trois ou quatre études de femmes et d'enfants, et une seule esquisse, fort dégradée, celle d'un *Calvaire*, où Jésus est en croix entre Marie et saint Jean. Elle est probablement l'esquisse du *Calvaire* tout semblable que possède le palais Doria, à Rome, et qui, si on l'accepte pour œuvre de Michel-Ange, ajouterait seulement un troisième tableau de chevalet aux deux seuls autres qu'il a laissés, tous deux dans sa patrie, la *Sainte Famille* des Offices et les *Parques* du palais Pitti. Mais Florence, comme nous l'avons dit précédemment, a pour consolation deux cents dessins choisis de son *Michel più che mortal Angiol divino*. Toutefois elle gardera éternellement le deuil de cet admirable carton de la *Guerre des Pisans*, fait au concours contre la *Guerre des Milanais* de Léonard, dont la gravure n'a pu nous conserver qu'une partie d'après une copie réduite, et qui, simple dessin tracé par Michel-Ange à vingt-neuf ans, était devenu la commune école de tous les peintres de l'Italie. Mettant à profit les troubles civils qu'amenèrent la rentrée des Médicis et la chute du gonfalonnier Soderini (1512) pour s'introduire dans la salle où il était gardé, un rival envieux, arrogant et lâche mit en pièces l'inestimable chef-d'œuvre.

C'est le sculpteur Baccio Bandinelli qui commit ce meurtre insensé. On devrait, par justes représailles, expulser ses œuvres de toutes les collections publiques et le mettre ainsi au ban de l'art. Mais non, il est là, dans les salles du Louvre, à côté même de Michel-Ange; et quand on examine son beau dessin d'un *Neptune*, le portrait de sa femme, qui semble tracé par Andrea del Sarto, les études d'un bœuf et d'un âne, qui semblent tracées par Paul Potter,—comme lorsqu'on admire à Florence, devant

la *Loggia dei Lanzi*, son groupe d'*Hercule tuant Cacus*, — on reconnaît avec douleur, avec effroi, qu'un grand et noble talent peut se loger dans une âme étroite, vile et criminelle.

Il est fâcheux qu'à côté de Bandinelli nous ne trouvions pas d'autres grands sculpteurs, Donatello, Della Robbia, Benvenuto Cellini ; que nous ne trouvions pas non plus l'autre rival, l'autre ennemi de Michel-Ange, Torrigiani, qui, dans une querelle d'atelier, lui brisa le nez d'un coup de poing, et, chassé de l'école où les élevait Laurent de Médicis, mena depuis lors une vie errante et misérable en Flandre, en Angleterre, en Espagne, où il alla mourir de faim dans les cachots de l'inquisition. Il est fâcheux aussi que Canova, notre illustre contemporain, soit absent des salles où il pouvait, avec les statuaires ses prédécesseurs, se trouver en compagnie des peintres. Mais au moins deux célèbres sculpteurs italiens de l'époque intermédiaire remplissent un peu ces vides regrettables. L'Ammanato nous offre le projet d'une statue d'*Hercule*, tellement colossale, qu'à ses côtés le colossal *Neptune* traîné par quatre chevaux marins qui orne celle des fontaines de Florence à laquelle il a donné son nom, eût semblé un nain près d'un géant. L'Ammanato voulait refaire sans doute une de ces hippomachies du sculpteur grec Lysippe, qui avaient quarante coudées de hauteur et que Pline compare à des tours, ou même au colosse de Rhodes du sculpteur Charès. Quant au *cavaliere* Bernini (1598-1680), — qui fut pendant un demi-siècle, sous neuf papes, l'arbitre du goût en Europe, et qu'on appela le *second Michel-Ange*, parce qu'après avoir sculpté le tombeau d'Urbain VIII, le baldaquin et la chaire dans Saint-Pierre de Rome, il édifia la place circulaire qui précède la coupole du grand Florentin, — il est loin de répondre par ses œuvres aux immenses prétentions qu'éveillent son nom trop grandi

et son rôle usurpé. Dans ce Louvre, où Louis XIV l'appela à finir l'œuvre de Pierre Lescot, avant que Claude Perrault y adossât la colonnade, le Bernin n'a qu'un petit portrait d'homme, agréable et maniéré comme tous ses ouvrages.

Il y a bien plus de talent, de vérité, de charme et de vie dans les petits portraits aux crayons de couleur d'un certain Ottavio Lioni, duquel on ne sait rien autre chose, sinon qu'il était de Padoue, et qu'il florissait dans la première moitié du XVIIe siècle. Parmi ces portraits, se trouve celui d'un homme qui touche à la vieillesse, dont le front très-haut semble encore agrandi par des cheveux hérissés, qui a les yeux vifs et brillants sous d'épais sourcils, la bouche ferme et accentuée encadrée dans sa longue barbe. Sur ce visage austère sans sévérité, on lit l'intelligence, la réflexion, l'effort de la pensée dans une application constante. Il semble qu'il va répondre comme Newton, comme tous les faiseurs de découvertes : « En y pensant toujours. » On s'approche pour voir de plus près les traits de ce vieillard, attrayants par la beauté morale, et l'on se découvre avec respect en voyant ces mots écrits au crayon : *Galileo Galilei, fiorentino*, 1624. Oui, c'est l'inventeur du télescope, du thermomètre, du pendule, du compas de proportion, de la balance hydrostatique; c'est celui qui a déterminé les lois de la pesanteur et démontré le mouvement de la terre; celui dont l'Inquisition, de sa main sacrilége, courba le front auguste pour lui faire abjurer ses *erreurs* contraires au texte de la Bible, et qui répétait dans la révolte de sa conscience : *E pur si muove*. Le chiffre de 1624 indique qu'au moment où ce précieux portrait fut dessiné par Lioni, Galilée avait soixante ans, car il était né en 1564, l'année même où mourut Michel-Ange; comme si la science, grandissant soudain par son génie, dût consoler aussitôt l'Italie et le monde du déclin des beaux-arts.

Ni l'Espagne ni les Flandres n'ont rien à nous offrir dans cette partie nouvelle de la galerie des dessins. Mais l'Allemagne nous apporte un nom, un grand nom, qui manquait jusqu'à présent au Louvre. A côté d'une esquisse du vieux Martin Schoen, nous trouvons enfin cinq à six fragments d'Albert-Durer (1471-1528). Salut au chef des écoles d'outre-Rhin! salut au génie personnifié de l'Allemagne! Parmi ces fragments du Raphaël de Nuremberg, on peut distinguer, outre la *Passion* et la *Résurrection*, une tête de vieille femme au crayon noir, une tête d'enfant aux crayons blanc et noir sur papier gris, une tête de prêtre dessinée à la plume, et une étude de draperie et de plissements comparable aux études pareilles qu'a faites Léonard de Vinci. Tout cela est plein de vérité, de précision et de force; la grâce seule est absente. Tout cela est bien d'Albert Durer; mais aucun de ces morceaux, il faut l'avouer, n'est d'une importance capitale, et, pour comprendre le grand artiste allemand, duquel nous n'avons ni composition complète, ni le moindre échantillon en peinture, mieux vaut encore l'étudier dans ses gravures à l'eauforte. On y retrouve plus sûrement tous les mérites supérieurs qui expliquent et justifient sa haute renommée.

Ceux des maîtres français que le dessin nous révèle, à défaut de la peinture, nous ramènent aux débuts de l'école dans la première moitié du xvi^e siècle. L'auteur de l'esquisse d'un grand *Calvaire* entouré d'une foule d'assistants, est justement ce Toussaint Dubreuil, que nous regrettions de ne pas rencontrer auprès de Jean Cousin et de Martin Fréminet, parmi les décorateurs de Fontainebleau, disciples de Primatice. A l'entour de cette esquisse sont divers portraits de personnages du temps, aux crayons mêlés, par les frères Daniel et Pierre de Moustier. Leur dessin, vrai, ferme, vivant, rappelle la manière de François Clouet, et par conséquent celle du grand Holbein. On

distingue parmi ces portraits ceux de la fille de Louis XII, Rénée de France, et du fils aîné de François Ier, que Gros a placé, dans sa *Visite de Charles-Quint,* à l'entrée des caveaux de Saint-Denis, où il précéda son père, en effet, laissant le trône à Henri II.

Le XVIIe siècle nous apporte seulement quelques portraits, dessins, aquarelles et lavis de Robert Nanteuil (1630-1678), qui a laissé dans ce genre une réputation égale à celle qu'il acquit comme graveur de ses propres œuvres; et le XVIIIe, quelques études de bas-reliefs par le sculpteur Edme Bouchardon (1698-1762), avec la curieuse esquisse d'un festin de roi, de prince ou de financier, par le célèbre graveur Moreau jeune (1741-1814), qui a *illustré* Molière, Voltaire et Rousseau. Enfin, dans l'école moderne, une esquisse de la *Revue du premier Consul* nous rappelle le nom de Carle Vernet (1758-1836), dont le Louvre n'a pas recueilli une seule œuvre peinte, pour la placer plus tard entre les *Marines* de Joseph et les *Batailles* d'Horace, et réunir ainsi dans cette triple génération d'artistes celui qui disait modestement à son lit de mort : « Je ressemble au grand Dauphin : fils de roi, père de roi, jamais roi. »

Quant à l'Angleterre, oubliée totalement dans la galerie des tableaux, on est ravi de pouvoir lui consacrer un amical souvenir, en trouvant ici quelques-unes des charmantes aquarelles de Bonington, où, sur leur scène ordinaire,—une mare de basse-cour,—ses ordinaires acteurs, —des canards,—jouent une comédie de mœurs en spirituelle pantomime.

La collection que nous venons de parcourir s'enrichit et se complète par celle des pastels, ou dessins aux crayons de couleur pulvérisés, qui sont comme un intermédiaire entre le dessin et la peinture, participant de l'un

par les procédés—le trait et les hachures—participant de l'autre par les effets—la couleur et la fusion des nuances. Dans le temps de la vogue du pastel, au siècle dernier, quelques artistes l'ont employé, non-seulement pour de simples portraits du visage, mais pour des bustes, et même pour des figures entières, de grandeur naturelle, avec les fonds et les accessoires. Celui d'entre eux qui a le plus affiché cette prétention de remplacer, de détrôner la peinture, et qui pouvait plus que nul autre la soutenir par son talent, c'est Maurice-Quentin Latour (1704-1788). Il fut, sous Mme de Pompadour, une espèce de peintre royal, partageant sa faveur avec François Boucher. Aussi le Louvre a-t-il facilement recueilli quelques-unes de ses œuvres principales : les portraits du maréchal de Saxe, de Louis XV, de la favorite, et le sien propre, avec sa figure maigre, son nez au vent et son rire crispé. Près de ses œuvres sont plusieurs autres portraits du même temps, par Joseph Vivien, par Perronneau, par Siméon Chardin, l'auteur des vigoureux tableaux d'intérieur à la flamande, qui a fait deux fois le sien propre,—vraies caricatures de vieillard en bonnet de nuit, avec lunettes sur le nez et abat-jour sur le front,—enfin par la Vénitienne Rosalba Carriera, qui a balancé dans toute l'Europe la réputation de Latour, et par une autre femme, moins connue, mais Française, Mme Guyard, née Labille. Une charmante tête de femme, par Prud'hon, qui semble plutôt une étude composée qu'un portrait, termine cette collection de pastels, à laquelle se trouvent mêlées trois autres petites collections : l'une de portraits sur émail, appartenant tous aux temps de Louis XIV et de Louis XV, parmi lesquels se font remarquer les émaux du Génevois Petitot (1607-1693), célèbre en ce genre comme Latour le fut dans celui du pastel ; l'autre, de peintures chinoises, indiennes et persanes, qui sont de simples dessins lavés ; la troisième,

enfin, de miniatures. Il y a, dans celle-ci, quelques échantillons remarquables de Thauron (un portrait de Francklin), de Jean Guérin (un portrait de Kléber), de Louis Périn, d'Aubry, de Saint, et d'une femme encore, M^{me} de Mirbel, née Lisinska Rue. Elle tenait naguère, à Paris, le premier rang dans ce genre de peinture aimable et commode qui avait survécu à l'émail et au pastel, mais qui périra sans doute à son tour, vaincu par les miracles de la photographie.

MUSÉE DES GRAVURES.

Réservés d'abord aux nefs des temples, aux galeries des palais ou des châteaux, et bornés aux compositions de haute poésie sacrée ou profane,—jusqu'à l'époque où les *petits Flamands* peignirent sur leurs chevalets les actions de la vie commune pour les riches commerçants de la Hollande républicaine,—les tableaux en général, par leur dimension, leurs sujets et leur prix, ne sont pas à la portée de tout le monde. Aussi faut-il que la plupart des étroites habitations de la bourgeoisie moderne se cherchent d'autres ornements. Il n'en est pas de meilleurs que les gravures, œuvres d'art aussi, rappelant et reproduisant dans tous les genres les plus grandes œuvres de l'art. Partant, rien n'est plus utile que de propager le goût de la gravure, et en même temps d'éclairer, de diriger ce goût comme celui de la peinture et de la statuaire. On a donc très-bien fait d'exposer, dans les salles appelées de la calcographie, des échantillons d'estampes choisies pour leurs sujets et pour leur exécution ; l'on a bien fait encore

de livrer au public, au prix d'un tarif imprimé, des exemplaires de ces estampes offertes à son choix. C'est une autre nouveauté récente, une autre notable amélioration apportée à notre grande collection nationale.

Mais il faut avertir sur-le-champ,—et c'est le cas d'exprimer ici un nouveau et profond regret,—que ce musée de gravures contient seulement celles qui furent commandées par l'État et qui sont restées sa propriété, c'est-à-dire une simple portion de la calcographie française, qui n'est elle-même, dans son ensemble, qu'une portion de l'art du graveur.

Il faudrait que cet art tout entier y fût représenté par ses plus célèbres maîtres et par leurs œuvres les plus célèbres, pour que notre collection méritât le nom de musée des gravures; il faudrait aussi qu'il y fût représenté jusque dans ses origines et par ses premiers monuments. Expliquons-nous en quelques mots sur ce dernier point.

Si l'art de graver était simplement celui de tracer des figures ou des ornements sur le métal, soit en creux soit en relief, il remonterait à la plus haute antiquité. Rappelons-nous les modèles que Phidias donna aux ciseleurs de son temps; rappelons-nous la coupe d'Anacréon, le bouclier d'Achille dans Homère. Et de même, si l'art de graver était simplement celui de tirer par l'impression une empreinte de ces figures et de ces ornements ciselés, il serait encore d'une antiquité non moins haute. Rappelons-nous, par exemple, que, dans les Indes, et de temps immémorial, on fabriquait des toiles peintes, des étoffes ornées de fleurs ou de figures d'animaux. C'est ce que les Romains nommaient *vela picta, vestes pictæ*, ce qu'Hérodote avait appelé, bien avant eux, στόλαι εὐανθεῖς, σινδόνες εὐανθεῖς. Ces *toiles à fleurs*, ces *robes à fleurs* étaient le produit d'une véritable impression, à peu près telle qu'elle est pratiquée de nos jours. Aussi, quand on songe que

cette industrie fut communiquée à l'Europe par les Arabes, — qu'elle fut ensuite employée pour obtenir des produits similaires; par exemple, les images, gravées sur des tables de bois, de quelques vieux manuscrits, comme la *Bible des pauvres*, qui remonte peut-être au delà du XIe siècle; par exemple encore, les cartes à jouer, qui étaient certainement connues en Italie, en Espagne et en France dès l'année 1300, — on s'étonne que l'imprimerie véritable, celle des livres par caractères mobiles, et la gravure proprement dite, celle qui consiste à ciseler des planches de métal dont l'empreinte se reproduit au moyen d'un vernis quelconque sur l'étoffe ou le papier, n'aient été découvertes l'une et l'autre qu'au milieu du XVe siècle[1]. Cette époque, plein milieu de la Renaissance, était choisie providentiellement pour l'apparition simultanée de ces deux inventions jumelles qui devaient populariser, par une immense diffusion, les connaissances, les idées et le goût. Le comte de Caylus s'étonnait aussi, il y a plus d'un siècle, que les ciseleurs grecs, ces ouvriers habiles qui avaient sous les yeux la pratique de l'impression des étoffes, n'eussent pas dès lors trouvé le moyen de reproduire en exemplaires sans nombre les chefs-d'œuvre de leurs peintres et de leurs statuaires. « Mais, ajoute-t-il, si cette « réflexion est humiliante, elle nous regarde également, « car il est à présumer que nous touchons à des procédés « qui nous paraissent impraticables, et dont la simplicité « nous ferait rougir si nous étions en état de la prévoir. » (*De la gravure des anciens*.) Ne dirait-on pas que, dans une vue prophétique, il annonce la photographie?

Ne cherchons pas si loin dans l'histoire les origines de la gravure; prenons-la seulement comme nous l'entendons et la pratiquons aujourd'hui, et n'allons pas plus haut que

Voir sur ce sujet l'*Histoire de la gravure*, d'Éméric David.

ses débuts. On sait que les orfévres de l'Italie, surtout à Florence, remplaçaient souvent la damasquinure des Arabes, qui consistait à incruster des filets d'or et d'argent dans les ciselures tracées en creux sur le fer ou l'acier, par la niellure (*niello*, de *nigellum*, noirâtre), qui consistait, au contraire, à couler un mélange de plomb, d'argent et de cuivre en fusion dans les ciselures burinées sur l'argent ou l'or. Vasari et Benvenuto Cellini ont expliqué tous deux, après le vieux moine allemand Théophile, les procédés de cet art du *niello*, qui servait à la décoration des poignées d'épées, des bijoux de femmes, des coffres, des vases, des croix, et surtout de ces patènes ou plaques appelées *paix*, parce qu'on les donne à baiser dans certaines cérémonies du culte. En 1452, dans cette année même où Guttenberg et Faust imprimaient à Mayence leur Bible latine *à quarante-deux lignes*, premier produit de l'art qu'ils venaient d'inventer, le ciseleur florentin Maso Finiguerra, élève de Ghiberti et de Masaccio, ayant placé par hasard une *paix* niellée, et encore chaude, contre une couche de souffre étendue sur de l'argile, où se fixèrent les traits noirâtres du *niello*, eut l'idée de tirer une épreuve de cette *paix* en l'appliquant sur du papier humide, comme faisaient les graveurs sur bois. C'est ainsi que fut découverte la gravure.

L'invention fortuite de Finiguerra, sur-le-champ améliorée par son confrère et compatriote Baccio Baldini, devint bientôt un art véritable qui se répandit rapidement, comme un peu plus tôt la peinture à l'huile, et comme en même temps l'imprimerie, de l'un et de l'autre côté des Alpes. Tandis que l'Allemagne et les Flandres s'émerveillaient des surprenants ouvrages de Martin Schoen, de Matthieu Zagel, des deux Israël Van Meckeln, de Lucas de Leyde enfin et d'Albert Durer, qui se disputent l'invention de la gravure à l'eau-forte et l'association de l'eau-

forte avec le burin, puis de tous les *petits maîtres*, leurs élèves ; l'Italie, de son côté, vit croître et grandir sans cesse la découverte des nielleurs florentins. Ce fut d'abord par les travaux de Pollajuolo, de Verocchio, de Mantegna surtout ; puis bientôt par ceux du célèbre Marc-Antoine (Marco-Antonio Raimondi, 1488-1546), qui, dirigé par Raphaël, assigna ses vraies conditions et ses vraies limites à l'art de la gravure, laquelle doit simplement copier et reproduire la peinture, moins la couleur, sans prétendre à produire des ouvrages originaux ; enfin par les travaux successifs de ses élèves Augustin de Venise et Marc de Ravenne, d'Ugo de Carpi, qui inventa la *manière noire*, de Caraglio, d'Enea Vico, des quatre Ghisi, Giorgio surtout, d'Augustin Carrache, de Volpato enfin et de son élève Raphaël Morghen, que l'on n'a plus surpassé.

Comme les gravures ont sur les tableaux l'avantage considérable de pouvoir être tirées en un nombre presque infini d'exemplaires, et de répandre ainsi partout des copies dont l'original n'est que dans un seul endroit, il n'est pas fort difficile au musée de calcographie d'un pays quelconque de se compléter par l'adjonction des meilleures œuvres étrangères, et de remonter dans les origines de l'art au moins jusqu'à l'époque d'Albert Durer en Allemagne, et de Marc-Antoine en Italie. Ce ne peut être un musée qu'à cette condition. Or, ce musée véritable et tel que nous le souhaitons, il est à Paris, mais pas au Louvre, qui serait pourtant sa place. Formée avant le décret de la Convention qui a changé l'ancien *Cabinet du Roi* en *Musée national des Beaux-Arts*, la collection des gravures appartient encore à notre Bibliothèque nationale, dont elle est une des annexes, sous le nom de *Cabinet des estampes*. Cette collection est très-riche, très-complète, même pour les origines, à ce point qu'elle possède l'une des épreuves, tirées par Maso Finiguerra, de cette plaque

soufrée où le hasard lui fit découvrir un art nouveau. Mais, échappant ainsi au titre de l'ouvrage que nous écrivons, elle sort de notre domaine; nous ne pouvons qu'en indiquer l'entrée et qu'en recommander la visite attentive à tous ceux pour qui la gravure et les estampes de tout genre offrent un intérêt d'étude, de science ou même de simple et légitime curiosité.

Voyons du moins les salles du Louvre où se trouve ce qu'on nomme improprement le Musée de calcographie.

Les étrangers y sont peu nombreux et n'y tiennent qu'une faible place. Je ne trouve rien de plus que cinq Flamands. Van-Dyck, d'abord, avec quelques-unes de ses belles eaux-fortes : un *Ecce homo*, d'après son tableau sur ce sujet, et une précieuse série de portraits des principaux artistes ses contemporains, les peintres Pierre et Jean Breughel, François Franck, Jacques Jordaëns, les graveurs Paul Ponce et Lucas Vosterman. Ensuite ce même Vosterman et ce même Paul Ponce, qui furent tous deux dirigés par Rubens comme Marc-Antoine l'avait été par Raphaël; l'un avec la *Sainte Famille* de Rubens, l'autre avec la *Suzanne au bain*, la *Fuite en Égypte* et le *Roi boit* de Jordaëns. Puis encore Vermeulen, qui a reproduit heureusement ce ravissant portrait de la princesse Louise de Tour-et-Taxis par Van Dyck, qui est dans la galerie des princes Lichtenstein à Vienne, en pendant de celui du fameux Wallenstein, l'un des deux héros de la guerre de Trente ans. Puis enfin Scelte Bolswert, celui de tous les interprètes de Rubens qui a le mieux reproduit et conservé le maître, à ce point qu'un peintre intelligent pourrait, devant une gravure de Bolswert, copier un tableau de Rubens avec toutes ses beautés de coloris et toutes ses finesses de clair-obscur. La part de Bolswert est importante au Louvre. Il y a le *Mariage de la Vierge*, la *Nativité*, la *Résurrection*, l'*Ascension*, la *Trinité*, et,

dans un autre ordre d'idées, *Mercure endormant Argus,* six grandes planches toutes d'après Rubens ; puis, d'après Jordaëns, et sans avoir à changer de manière, le *dieu Pan et la chèvre Amalthée.*

La calcographie française devrait commencer au moins avec François Poilly, né en 1612 (ou 1622), lequel, rapportant de Rome les leçons du Flamand Corneille Bloemaert, et digne de reproduire Raphaël lui-même, après Marc-Antoine, fit le premier connaître en France l'art de la haute gravure. Il y fonda l'école d'où sortirent son frère Nicolas, ses fils François et Jean-Baptiste, puis son émule, son égal, Jean-Louis Roullet (1645-1699), et à laquelle enfin se rattacha l'illustre Gérard Edelinck. Ce n'est pas à dire que la France eût manqué totalement de graveurs avant Poilly. Ainsi, dès le temps de Henri II, on connaissait Jehan Duvet, de Dijon, dit le *Maître à la Licorne ;* mais ses ébauches ne sont pas tout à fait dignes de cette époque d'élégance et de bon goût où florissaient Jean Cousin, Jean Goujon et Pierre Lescot. Maître Stephanus (Estienne de Laulne) et Nicolas Béatrizet le surpassèrent assurément ; mais l'un s'enrôla parmi les *petits maîtres,* élèves et successeurs d'Albert Durer ; l'autre se fit Vénitien, et il se trouve, malgré sa naissance à Thionville, classé, sous le nom de Beatrice, parmi les graveurs italiens. Jacques Callot fut et resta beaucoup plus célèbre que ses devanciers ; mais, sans dire qu'il était à peine Français, — puisque Nancy, où il naquit en 1593, où il mourut en 1635, ne fut réunie à la France par Louis XIII qu'en 1633, et puisqu'il travailla constamment à Rome et à Florence avec son compagnon et son émule La Bella, — on peut au moins rappeler qu'il ne grava guères que des eaux-fortes, et toujours d'après ses propres compositions, ce qui l'enlève forcément à la série des graveurs proprement dits.

François Poilly devrait donc, je le répète, marcher à la tête de la calcographie française. Il est absent du Louvre, et, de son époque, nous ne trouvons qu'Israël Sylvestre, dessinateur remarquable par la correction et la netteté, mais qui s'est borné à reproduire des *Vues de Châteaux du roi*, Fontainebleau, Monceaux, Saint-Germain. Il faut arriver sur-le-champ à deux familles lyonnaises, celle des Stella et celle des Audran. Jacques Stella, l'élève de Nicolas Poussin, avait laissé trois nièces, Claudine, Françoise et Antoinette Boussonnet-Stella, qui embrassèrent toutes trois l'art du graveur. La première (1634-1697), qu'on appelle d'habitude Claudia Stella, comme si elle eût été Italienne, s'illustra principalement, et au point d'égaler les plus grands maîtres, non-seulement de France, mais d'Italie, d'Allemagne ou des Flandres. Après avoir reproduit d'abord une suite de *pastorales* et de *jeux d'enfants*, d'après son oncle Jacques Stella, elle se fit l'habile et fidèle traductrice du maître de son oncle, du grand Nicolas Poussin. On peut voir, au Louvre, dans la *Guérison d'un boiteux par saint Pierre et saint Jean*, dans le *Moïse exposé sur le Nil* et surtout dans le *Moïse frappant le rocher*, avec quel talent et quel succès une main de femme sut rendre les œuvres sévères du peintre des Andelys. C'est la forme, le style, le sentiment du modèle, et il semble que l'âme même de Poussin ait passé dans celle de Claudia Stella.

En même temps que les sœurs Stella, vivaient les Audran, autres Lyonnais. Des cinq graveurs de ce nom, le plus célèbre est Gérard (1640-1703), fils de Claude, neveu de Charles, oncle de Jean et de Benoît. Gérard Audran fut, dans son siècle, le plus grand des graveurs nés Français, et les plus grands de ceux qui le suivirent, s'ils ont pu l'atteindre, ne l'ont jamais dépassé. Très-laborieux, très-fécond, aidant au besoin son burin de l'eau-forte, il a

laissé une œuvre considérable, que le Louvre a recueillie presque tout entière. Nous indiquerons rapidement les planches principales qui la composent. D'après Raphaël, qu'il étudia en Italie, les figures allégoriques des *chambres du Vatican*, la *Noblesse*, la *Loi*, la *Protection*, l'*Abondance*, la *Paix*, la *Marine*, le *Commerce*, etc.; et deux des fameux cartons commandés par Léon X, au nombre de douze, pour modèles de tapisserie, et dont sept sont arrivés à la galerie de Hampton-Court, savoir : *Ananias frappé de mort* et la *Prédication de saint Paul et de saint Barnabé à Listres*. Audran a mis pour épigraphe à cette dernière œuvre le mot de l'historien sacré : « *Mox adorant, mox lapidant*, » mot vrai pour tous les temps et pour tous les peuples. D'après Annibal Carrache, la *Mort de saint François*. D'après Dominiquin, *Énée emportant sa famille*, la *Judith* et le *David* montrant les têtes d'Holopherne et de Goliath, enfin les deux grandes pages dont se glorifie la Pinacothèque de Bologne, le *Martyre de sainte Agnès*, et l'allégorie chrétienne du *Rosaire*. D'après Nicolas Poussin, *saint Jean donnant le baptême*, la *Femme adultère*, *Narcisse*, l'*Empire de Flore*, *Coriolan et Véturie*, *Armide et Renaud*. D'après Pierre Mignard, le *Portement de croix*, la *Coupole du Val-de-Grâce*, reproduite par une vaste planche ronde, et un des *plafonds* de Versailles dans la même forme, trois morceaux d'un travail considérable et prodigieux. D'après Charles Lebrun, cinq des batailles d'Alexandre, le *Passage du Granique*, la *Victoire d'Arbelles*, la *Victoire sur Porus*, *Porus blessé* et le *Triomphe à Babylone*. Nous avons parlé déjà des services signalés que, dans ces gravures, et par une hardiesse heureuse, Gérard Audran rendit à son modèle, en corrigeant ses nombreuses imperfections, en faisant connaître les tableaux par des gravures qui leur étaient très-supérieures. Enfin, d'après le sculpteur

François Girardon, le groupe de l'*Enlèvement de Proserpine*, et, d'après Gaspard de Marcy, deux autres statues de Versailles, l'*Afrique* et l'*Aurore*. Cette œuvre énorme de l'illustre Gérard Audran est encore accrue par quelques travaux de ses neveux Jean et Benoît, qui ont dignement soutenu l'honneur et le poids de son nom. Le premier a traduit, en les corrigeant aussi quelque peu, deux des scènes théâtrales de Jouvenet, la *Résurrection de Lazare* et la *Pêche miraculeuse*. Le second a reproduit fidèlement les portraits du grand Colbert par Lefèvre et de Fénelon par Vivien, et tous deux ont pris une part dans la longue série de Rubens qui forme l'*Histoire de Marie de Médicis;* ils ont gravé le *Mariage de Henri IV*, le *Couronnement* et l'*Accouchement de la reine*, etc.

Dans ce grand XVII° siècle, où tout brillait en France d'un éclat jusqu'alors inconnu, la gravure marchait l'égale des autres arts, et pouvait s'enorgueillir du nombre autant que du mérite de ses représentants. Une pléiade d'excellents artistes entouraient les Poilly, les Stella et les Audran. C'était d'abord Gilles Rousselet (1614-1686), qui, trouvant son prénom quelque peu ridicule, le changea en prénom pompeux et recherché : il se fit appeler Ægidius Rousselet. De ce nom romain sont signés les nombreux ouvrages où ce condisciple de Poilly à Rome, cet autre élève de Corneille Bloemaert montre surtout, et l'un des premiers, une singulière aptitude à reproduire le coloris des maîtres. Il a fait le *saint Michel* du Louvre d'après Raphaël, la *sainte Cécile au violoncelle* et le *David à la harpe* de Dominiquin, les quatre compositions de Guide sur l'histoire d'Hercule, le *Combat contre l'Hydre*, le *Combat contre Achéloüs*, l'*Enlèvement de Déjanire par Nessus* et le *Bucher sur l'OEta*; enfin il a pris à Poussin *Rebecca à la fontaine* et à Van Dyck *saint Antoine de Padoue*.

C'était ensuite Jean Pesne (1623-1700), dont toutes les planches au musée sont des traductions de Poussin; d'abord la série des *Travaux d'Hercule*, presque au simple trait, presque sans ombres; puis, en gravures complètes, mais avec d'épais contours et d'épaisses hachures, la *Confirmation*, l'*Eucharistie* et l'*Extrême-Onction*, prises à la série des sept sacrements, les *Clefs remises à saint Pierre*, la *Mort de Saphire*, le *Testament d'Eudamidas* et le portrait de Poussin. Il faut voir à distance les œuvres de Jean Pesne, parce que son dessin est savant, correct, et son exécution faible et lourde. Il n'a ni la finesse ni le sentiment de Poussin à l'égal de Claudia Stella.

C'était encore l'excellent disciple de Poilly, Étienne Picart, qui se fit appeler *le Romain*, comme Pierre Mignard, parce qu'il avait aussi achevé ses études à Rome. Malgré ce nom, il a mieux réussi à traduire les peintres français que les italiens. Dans le *Mariage de sainte Catherine*, d'après Corrége, et dans la copie de ces deux beaux cartons que nous avons trouvés à la galerie des dessins, la *Vertu héroïque* et l'*Homme voluptueux*, sa touche est trop ferme et trop dure pour bien rendre la grâce, la mollesse, la *morbidezza* de l'original. Il est aussi fort gêné quand il se trouve aux prises avec la couleur vénitienne d'une *Sainte Famille* de Palma le Vieux. Picart le Romain se montre supérieur en reproduisant la *Peste des Philistins* de Poussin, la *Prédication de saint Paul* de Lesueur et le *Martyre de saint André* de Lebrun. Il a rendu, avec non moins de bonheur, la charmante madone endormant Jésus, qu'on appelle le *Silence* d'Annibal Carrache.

C'était aussi Étienne Baudet (1643-1716), qui, dans divers passages historiques de Poussin, *Polyphéme*, *Diogène*, les *Funérailles de Phocion*, etc., se fait pardonner, par la consciencieuse fidélité de sa traduction, quelque dureté, quelque lourdeur, et le peu de variété

de ses touches. C'était enfin Gaspard Duchange (1652-1756), qui, tout au rebours de Picart le Romain, a su rendre toutes les qualités de Corrége, même celles qui semblaient presque inaccessibles au burin. Malheureusement, au lieu d'*Io*, *Léda* et *Danaé*, le Louvre n'a recueilli de Duchange que deux grandes décorations d'après Jouvenet, le *Dîner chez le Pharisien* et les *Vendeurs chassés du temple*, qu'il faut réunir à celles qu'a traduites Jean Audran, pour en compléter la collection.

A cette liste déjà bien longue, ajoutez quelques portraits de Robert Nanteuil (1630-1678), d'après ses propres dessins; — plusieurs compositions de Poussin, la *Manne du désert*, le *Ravissement de saint Paul*, la *Mort de Germanicus*, etc., par Guillaume Château (1633-1683); — les *Pèlerins d'Emmaüs*, d'après Titien, par Antoine Masson (1636-1702), planche singulière, pleine de beautés et de bizarreries, qu'on appelle vulgairement, à cause de l'étonnante imitation du linge, la *Nappe de Masson*; — le portrait du peintre P. de Troy, par Jean-Baptiste Poilly; — puis l'énorme collection de trente tableaux de Vander Meulen, *Batailles*, *Siéges* ou *Chasses*, par F. Baudoins, R. Bonnart, N. Cochin, Van Huchtenburg, et vous aurez à peu près toutes les œuvres de la gravure française, au xviie siècle, que réunissent les salles du musée de calcographie.

Mais toute cette pléiade des graveurs français, sauf le seul Gérard Audran, est comme effacée par l'éclat de celui qui la couronne à la fin du siècle, l'illustre Gérard Edelinck. Il était Flamand, né à Anvers en 1649. Mais comme Philippe de Champaigne et Vander Meulen, venu très-jeune en France, où il fut bientôt nommé graveur du roi par Colbert, chevalier de Saint-Michel et membre de l'académie de peinture, où il résida jusqu'à

sa mort en 1707, c'est en France que son talent se forma, qu'il exécuta ses plus beaux ouvrages, et qu'il fonda son école. A ces titres, et tout en laissant à son pays l'honneur de lui avoir donné naissance, on peut le ranger parmi les artistes français. Doué d'une facilité merveilleuse, et d'une variété de manières qui s'appliquait à tous les maîtres et à tous les sujets, Edelinck a laissé une œuvre très-nombreuse en tableaux d'histoire et en portraits divers, où rien n'est médiocre, où tout est excellent. Le Louvre, qui n'a qu'une faible partie de cette œuvre immense, possède du moins deux chefs-d'œuvre qui resteront toujours au premier rang parmi ceux de l'art du burin : la *Sainte Famille* de Raphaël qu'on nomme de François I^{er}, où le graveur copie le peintre avec une si religieuse perfection qu'il s'élève jusqu'à son niveau ; et l'*Alexandre visitant la famille de Darius*, d'après Charles Lebrun, où le graveur, cette fois, à l'imitation de Gérard Audran, améliore et perfectionne le peintre, à ce point qu'il en fait un grand dessinateur, même un grand coloriste, et qu'il élève la copie au-dessus du modèle. C'est le triomphe de la gravure. L'excellent portrait de Philippe de Champaigne d'après lui-même, qu'il appelait son morceau de prédilection, celui d'après H. Rigaud, du sculpteur flamand Martin Van den Bogaert, nommé en France Desjardins, et celui d'un certain Pierre de Montarsis, d'après Antoine Coypel, complètent l'œuvre magistrale de Gérard Edelinck.

Ce grand homme n'était pas venu seul d'Anvers ; avec lui, Colbert avait appelé deux autres jeunes graveurs flamands, Nicolas Pitau et Pierre Van Schuppen. Ils sont tous deux auprès du maître, mais chacun avec un seul échantillon. C'est, pour le premier, une *Annonciation*, d'après Philippe de Champaigne ; pour le second, un portrait du Grand-Dauphin, d'après de Troy. Edelinck avait

fait des élèves dans sa propre famille. Son frère Jean a gravé très-finement divers groupes et statues de Versailles, et son fils Nicolas a rendu avec un amour tout filial la noble et douce figure de son glorieux père. Enfin, un autre de ses disciples, l'Espagnol Manuel Salvador Carmona, a gravé très-habilement plusieurs portraits, entre autres celui de François Boucher, le peintre des grâces à la Pompadour.

Ces élèves de Gérard Edelinck nous ont amenés dans le XVIII^e siècle, qui, sans les deux Pierre Drevet, serait aussi dépourvu de graveurs que de peintres et de statuaires. Pierre Drevet le père (1664-1739), qui appartient à demi au siècle précédent, n'a rien de plus au Louvre, lui, le fécond auteur de tant de portraits divers, que celui d'Hyacinthe Rigaud; et Pierre Drevet le fils (1697-1739) qui, dans cette courte vie de quarante-deux ans, a surpassé son père, en s'élevant à la hauteur des Audran et des Edelinck, n'y est pas même représenté par un simple échantillon. L'on peut signaler aussi l'absence de Jacques Aliamet (1727-1788), le traducteur distingué des *petits Flamands*, Teniers, Wouwermans, Berghem, Van de Velde. Il faut donc seulement nommer en passant Nicolas Tardieu (1674-1749), digne au moins d'une mention, et finir brusquement avec la *Belle-Jardinière* d'Auguste Desnoyers, notre contemporain. Parmi les graveurs vivants, un seul est au Louvre, M. Henriquel Dupont, et ce n'est point à l'éclat reconnu de son talent qu'il doit cet insigne honneur, c'est au sujet qu'il a traité, le portrait du roi Louis-Philippe en pied, d'après Gérard.

Comme on le voit par notre analyse, le musée de calcographie au Louvre n'est rien de plus que celui de la calcographie française; et même, réduit à ces termes, il est très-insuffisant, très-incomplet. Nous pouvons indiquer sommairement ce qui lui manque, en nous bornant,

comme il est juste, aux sommités de l'art : du *Maître à la Licorne* (Jean Duvet) et de maître *Stephanus* (Estienne de Laulne), qui marquent les débuts de la gravure française sous Henri II,—rien. De Jacques Callot, si fécond, si célèbre,—rien. De François Poilly, le créateur de la haute gravure en France,—rien. De son frère Nicolas et de son fils François,—rien. De son élève et émule, Jean-Louis Roullet,—rien. De Mélan, rival de Goltzius dans la science des tailles,—rien. Du grand Gérard Edelinck, une part insuffisante; car, où sont le *Christ aux anges*, le *saint Charles Borromée* et la *Madeleine* d'après Lebrun, le *Combat des quatre cavaliers* d'après Léonard de Vinci, la madone appelée la *Couseuse* d'après Guide, les portraits de Louis XIV, du duc de Bourgogne, de Colbert, de Fagon, de Santeuil, d'Arnaud d'Andilly, de Dilgerus, etc. ? pas au Louvre assurément. De Pierre Drevet le père, un seul portrait. De Pierre Drevet le fils, l'auteur de ce prodigieux portrait de Bossuet qu'il fit à vingt-six ans, et que rien ne surpasse dans l'art de la gravure étendu à tous les pays, — rien. De Moreau jeune (Jean-Michel, 1741-1814), qui a gravé lui-même à l'eau-forte une partie de ses nombreux et célèbres dessins pour une foule d'éditions de luxe,—rien. Enfin, de Bervic (Charles-Clément, 1756-1822), l'éminent auteur de l'*Éducation d'Achille* d'après Regnault, de l'*Enlèvement de Déjanire* d'après Guide, et de *Laocoon* d'après le groupe antique,—rien.

Il faut donc considérer la collection actuelle simplement comme le début, et, pour ainsi dire, l'embryon d'un musée de gravure. Elle ne sera digne de ce nom, digne du Louvre, digne de la France, qu'après qu'on l'aura grossie et complétée par un choix fait dans la magnifique collection des œuvres nationales et des œuvres étrangères qui compose le *Cabinet des estampes* à la Bibliothèque de la rue Richelieu.

En parlant ainsi, qu'on le remarque bien, je ne demande pas la destruction de l'un au profit de l'autre. Dieu m'en garde! Le cabinet des estampes et le musée de calcographie sont deux choses fort différentes, ayant chacune leur raison d'être, leur objet, leur fin spéciale, qui peuvent et doivent enfin exister séparément et simultanément. Le premier est destiné à recevoir et conserver tout ce que produisent les arts divers d'où sortent ce qu'on appelle, d'un nom général, *estampes*, sans choix, sans règle, sans acception du bon, du médiocre ou du mauvais, de même que la bibliothèque publique dont il fait partie reçoit et conserve indistinctement tous les livres. Le second, au contraire, borné aux seules œuvres de la gravure dans ses divers procédés, ne doit admettre sur son catalogue et sous ses vitrines que les œuvres d'élite qui sont l'honneur des artistes passés et l'étude des artistes à venir. Que le cabinet des estampes verse au musée de calcographie un exemplaire de ces œuvres d'élite, prises à toutes les époques, à toutes les contrées, à tous les maîtres, et celui-ci existera enfin comme il doit être désormais, sans que l'autre cesse d'exister comme il fut jusqu'à présent, comme il sera toujours.

MUSÉE DE SCULPTURE.

On a très-judicieusement séparé les œuvres de la sculpture, au musée du Louvre, en deux grandes divisions : les antiques et les modernes. La première division occupe les salles du rez-de-chaussée qui ont la même entrée que la galerie des tableaux, sur la place. La seconde prend accès dans la cour du Louvre. Cette séparation,

nous l'eussions faite, ici comme ailleurs, pour la clarté du travail et la facilité des recherches, même quand elle n'eût pas existé matériellement. Nous la conservons donc avec soin, par cette double raison qu'elle est faite et qu'elle est bonne à faire.

SCULPTURE ANTIQUE.

Lorsqu'on pénètre avec respect sous les voûtes qui abritent ces merveilleux débris de l'art des anciens ; lorsqu'on s'avance lentement entre les rangées de ces statues, de ces bas-reliefs, de ces vases, de ces candélabres, de ces trépieds, de ces tables votives, qui décorèrent jadis les temples, les palais ou les tombeaux du peuple grec et du monde romain ; lorsqu'on cherche à découvrir le mérite, l'importance et la valeur de ces saintes reliques de l'antiquité païenne, notre mère et maîtresse en toute branche de civilisation, il ne faut pas perdre de vue que ce sont à la fois des produits de l'art et de l'industrie. Je veux dire que, dans l'antiquité, l'art ne fut cultivé que par les États adonnés à l'industrie et au commerce ; que les pays agricoles, comme la Crète, l'Arcadie, la Béotie, le négligèrent entièrement, et que Sparte la guerrière le proscrivit par ses lois. Je veux dire aussi que l'art était, de toutes les industries, la plus lucrative comme la plus noble, et qu'il ne servait pas moins à grossir la fortune publique qu'à répandre la gloire nationale. Comment l'Attique, pour ne prendre d'autre exemple que celui d'Athènes, comment ce territoire étroit, rocailleux, stérile, qui n'avait ni champs de blé, ni prairies, ni laine, ni chanvre, ni fer, ni cuir, ni bois, ni troupeaux ; qui achetait du dehors sa nourriture, sa boisson, ses vêtements, ses meubles, ses métaux, ses bois de construction, ses voiles et cordages, ses chevaux, ses esclaves ; qui n'avait à livrer, en retour

de tant de productions étrangères, que l'huile des arbres de Minerve, le miel de l'Hymète et le marbre du Pentelès; comment l'Attique, « cette partie décharnée du squelette du monde, » ainsi que la nommait Platon, a-t-elle pu nourrir sur son sol infertile une population de cinquante mille hommes libres et de quatre cent mille esclaves? comment s'est-elle donné une marine et une cavalerie? comment a-t-elle assujetti les îles de l'Archipel, fondé de lointaines colonies, vaincu les hordes innombrables du roi de Perse, lutté contre Philippe, résisté à Sylla? C'est qu'à défaut d'agriculture, elle avait la haute industrie: c'est qu'elle possédait, en tous genres de belles choses, les meilleures manufactures de toute la Grèce, c'est-à-dire du monde connu. Et cette supériorité dans l'industrie, qui lui fit supplanter l'une après l'autre Égine, Sicyone, Rhodes et Corinthe, elle la devait à sa supériorité dans les arts. « La Minerve colossale de Phidias, dit Emeric-
« David [1], dont on apercevait le panache du promontoire
« de Sunium, appelait les commerçants de tout l'univers
« dans les ateliers où se créaient les tableaux, les statues,
« les broderies, les vases, les casques, les cuirasses, dont
« le prix devait entretenir la richesse et la population de
« l'Attique. »

Périclès avait donc fait un bon calcul, en même temps qu'une grande œuvre, lorsqu'il dépensa, sous la direction supérieure de Phidias, jusqu'à quatre mille talents (vingt-deux millions de francs), trois fois le revenu total de la république, en travaux d'architecture, de sculpture et de peinture, et en récompenses aux artistes célèbres. Il assurait à sa patrie la puissance et la richesse par le moyen de la grandeur et de l'éclat. En effet, les produits de cette haute industrie qui s'appelait l'art, et de laquelle Athènes

[1] *De l'influence des arts du dessin sur la richesse des nations.*

conquit le monopole, s'élevaient à une valeur qu'on ne leur croit plus de nos jours, qu'on ne leur soupçonne peut-être pas. S'il est vrai, comme le rapportent Plutarque et Pline, que Nicias refusa la somme énorme de soixante talents (324,000 francs) qu'on lui offrit pour prix d'un de ses tableaux ; que César paya quatre-vingts talents (432,000 francs) les deux tableaux de Timomaque qu'il plaça dans le temple de Vénus-Genitrix, et Tibère soixante mille sesterces l'*Archigalle* de Parrhasius ; qu'un tableau d'Aristide, l'auteur du *Beau Bacchus*, fut vendu cent talents (540,000 francs), et que la ville de Sicyone acquitta toutes ses dettes en vendant les tableaux qui étaient du domaine public ;—on sait, d'une autre part, que, sous les empereurs, dans cette Rome où les statues, au dire de Pline, étaient plus nombreuses que les habitants, où Néron en amena cinq cents *en bronze* du seul temple d'Apollon à Delphes, et du sol de laquelle on en avait déjà tiré, au temps de l'abbé Barthélemy, plus de soixante-dix mille ; on sait qu'une statue en marbre, faite par un artiste médiocre, valait couramment douze mille francs de notre monnaie ; on sait aussi que le *Diadumène* de Polyclète fut payé cent talents, et que le roi Attale offrit vainement aux habitants de Gnide d'acquitter toutes leurs dettes en échange de la *Vénus* du même statuaire. Quel prix auraient donc demandé les gens d'Argos pour leur *Junon* colossale, ceux d'Olympie pour leur *Jupiter*, ceux d'Athènes pour leurs trois *Minerves*, la Guerrière, la Lemnienne et la Poliade ?

Cette pensée, quand on visite une collection d'antiques, doit peut-être augmenter encore le respect que nous portons par instinct à ces restes du passé, car elle nous rappelle que, joignant l'utile au beau, ils firent la richesse autant que la gloire des peuples qui ne sont plus. Mais elle doit nous rappeler aussi que tous ces objets, précieux par leur

âge, leur matière, leur destination, par les grands souvenirs qu'ils évoquent, ne sont pas, indistinctement et au même titre, précieux par leurs propres mérites de forme et de beauté. Les uns furent des modèles créés par le génie; les autres des copies imitées par le talent, presque par le métier; les uns enfin sont l'art; les autres l'industrie.

Cela rappelé, nous pouvons parcourir les salles de la sculpture antique.

Dans toute galerie, dans toute collection, les places qui sont le plus et le mieux en vue, qu'on appelle par cette raison places d'honneur, sont réservées aux œuvres dont l'admiration publique a consacré dès longtemps la supériorité. C'est une justice rendue, c'est un hommage offert. C'est aussi le moyen de les désigner sur-le-champ à l'attention du visiteur novice ou pressé, de celui qui cherche à distinguer les plus belles choses, ou de celui qui n'a pas le loisir d'en voir d'autres. On n'a pas manqué à cette règle dans le classement nouveau qui vient d'être fait, et c'est bien, en général, aux œuvres d'élite, à celles qui ont le premier rang, qu'appartiennent aussi les premières places. La pomme est à la beauté.

Dès qu'on a monté les marches du péristyle, dès qu'on a fait un pas dans le sanctuaire, si l'on tourne le regard à gauche, en face de l'escalier qui mène aux galeries supérieures, on aperçoit au bout d'une longue avenue, contre une draperie rouge en repoussoir, et seule sur son piédestal comme un dieu dans sa *cella*, une statue de femme, grande, sévère, ceinte aux reins d'une robe flottante, bien dégradée, bien incomplète, car il lui manque les deux bras et celui des pieds qu'elle porte en avant. Cette statue mutilée est le plus précieux débris de l'art antique (j'entends grec et romain) que Paris puisse s'enorgueillir de posséder, c'est la *Vénus de Milo*. On la nomme ainsi,

d'une part, parce que la grande majorité des antiquaires en a fait une *Vénus-Victrix* (c'est-à-dire tenant avec orgueil la pomme qu'elle a gagnée, au jugement de Pâris, sur Minerve et Junon), bien que plusieurs d'entre eux lui aient donné des noms fort différents[1] ; et, d'autre part, parce qu'elle fut trouvée près de la petite ville de Milo, dans l'île de ce nom, l'une des Cyclades de l'Archipel grec, célèbre par ses catacombes, son amphithéâtre inachevé et les murailles cyclopéennes de son vaste port. Découverte par hasard, au mois de février 1820, elle fut

[1] Les uns en ont fait une nymphe de la mer, la néréide protectrice de son île ; d'autres une Sapho, d'autres une Némésis ; et l'on a passé en revue les deux cent quarante-trois surnoms de la Vénus antique pour trouver celui qui s'accommodait le mieux à sa pose et à son mouvement. M. Quatremère de Quincy voulait qu'elle eût fait groupe avec une figure de Mars, et M. Millingen, antiquaire hollandais, prétendit qu'elle n'était qu'une copie incomplète de la *Vénus de Capoue*, qui est au musée de Naples. Mais une statuette en bronze, récemment découverte dans les fouilles de Pompéi, et qui ne peut être qu'une copie réduite de notre *Vénus de Milo*, semble trancher toute question en nous montrant la statue mutilée comme elle fut jadis en son entier : « La déesse retient, dit M. H. Lavoix, par un mouvement de la jambe et de la hanche un peu relevée, les draperies dont elle est à demi voilée ; dès la naissance de l'épaule, le bras droit se détache, et la main, par un gracieux mouvement, se porte à la chevelure, qu'elle achève d'arranger ; le bras gauche descend en pressant légèrement le sein ; l'avant-bras se relève et tient un miroir ; le corps est penché légèrement en arrière, la tête se relève et les yeux se fixent sur l'objet qui les attire : c'est Vénus qui contemple elle-même l'éclat de ses charmes divins et qui sourit avec orgueil à sa beauté sans rivale. » Cette explication est ingénieuse assurément ; elle a même tous les caractères de la vraisemblance, presque de la certitude ; et pourtant j'ai quelque peine à croire que cette majestueuse *Vénus de Milo* ne soit qu'une Vénus coquette.

achetée par M. de Rivière, alors ambassadeur de France à
Constantinople, qui en fit généreusement donation au musée
du Louvre. Certes, si l'on regrette les cruelles mutilations
que le temps et les hommes lui ont fait subir, il faut s'ap-
plaudir, du moins, qu'on ne l'ait pas traitée comme sa
célèbre sœur, la *Vénus de Médicis*, qu'on ne l'ait point
gâtée par de maladroites et inutiles restaurations. L'ima-
gination suffit pour la compléter, et Michel-Ange lui-
même eût bien fait de refuser, comme il fit à propos de
l'*Hercule Farnèse*, d'essayer sur elle un travail impossible
de recomposition [1]. Venue au monde des arts pendant la
grande époque, entre Phidias et Praxitèle, au point précis
de la perfection, et sortie peut-être des mains du grand
statuaire qui donna des dieux à tous les temples de la
Grèce, ou de celui qui modela ses Vénus, nues pour la
première fois, sur le corps de Phryné, la *Vénus de Milo*
est le plus magnifique spécimen de l'art grec que Paris
puisse offrir à l'admiration des nationaux et des étrangers.
Et je dirais peut-être, non-seulement Paris, mais l'Europe
entière, si, depuis son entrée au Louvre, le *British Mu-
seum* n'avait reçu d'un autre ambassadeur en Turquie, de
lord Elgin, les fameux *Marbres du Parthénon*, c'est-à-
dire les débris des deux frontons, des métopes et des
frises dont il a dépouillé le temple de l'Acropolis d'A-
thènes, élevé par Périclès, décoré par Phidias.

Merveilleuse par la dignité du maintien, les ondulations
du torse, la finesse de la peau, l'ampleur de la draperie ;
merveilleuse aussi par la simplicité naturelle et sans effort,

[1] Je ferai pourtant une réserve. Puisqu'on a renoncé à lui ren-
dre les deux bras, l'un brisé à l'épaule, l'autre au-dessus du
coude, à quoi bon mettre, sous sa robe en marbre de Paros, un
lourd pied en plâtre? Craignait-on que, faute de cet appui, elle
ne tombât de son piédestal?

par la convenance parfaite entre le style et le sujet, mérite que nous admirons dans tous les ouvrages de la Grèce, soit des arts, soit des lettres, notre *Vénus de Milo*, qui est bien à nous, car elle ne fut prise à personne, excita, dès sa récente arrivée à Paris, un tel cri d'admiration, et tellement unanime, qu'elle détrôna du premier rang la *Diane chasseresse* ou *Diane à la biche*, cette digne sœur de l'*Apollon Pythien*, honneur suprême du Vatican. Celle-ci avait cependant pour elle une longue possession du trône, car on croit qu'elle fut rapportée d'Italie par Primatice à François Ier, et qu'elle orna d'abord le palais de Fontainebleau, que Vasari appelait « une nouvelle Rome. » Peut-être y a-t-il, dans cette chute de la *Diane*, un peu de l'enthousiasme exclusif que donne la nouveauté, et du besoin, parmi nous si général en tout genre, de changer d'idole. Elle est digne, en effet, de disputer la palme même à la *Vénus de Milo*. Forte, élancée, virile, et chaste aussi, comme il convient à l'austère déesse d'Éphèse, parce qu'elle n'a rien dans sa forme ou sa pose des mollesses de l'amour, et qu'elle semble plus prête à punir Actéon qu'à réveiller le beau dormeur du mont Latmus, la Diane chasseresse est en outre plus simple, moins affectée, moins théâtrale que cet *Apollon du Belvédère*, peut-être un peu trop vanté sur la foi de Mengs et de Winckelmann. Comme la biche qui bondit à côté d'elle porte des bois sur la tête, M. de Clarac pense que c'est la biche de Cérinée, qui avait des cornes d'or et des pieds d'airain, celle qu'Hercule reçut l'ordre d'apporter vivante à Eurysthée, qu'après une longue poursuite il atteignit en Arcadie, et que Diane voulut d'abord lui reprendre en le menaçant de ses flèches. Ce trait de l'histoire de Diane aura fourni le sujet de la statue, qui passe pour la plus admirable image de la *Déesse aux belles jambes* que nous ait léguée l'antiquité.

En tous cas, ces deux illustres rivales, la *Vénus de Milo* et la *Diane à la biche*, comme les autres dieux et déesses qu'on admire à Paris et dans le reste du monde, nous donnent une preuve éclatante de l'utile influence qu'eut sur les arts la religion mythologique. Croyant que les hommes étaient faits à l'image des dieux, et que les dieux avaient toutes les passions des hommes, les Grecs durent chercher à réunir les formes humaines les plus parfaites pour représenter dignement la divinité, modèle et prototype de l'humanité [1]. Il y avait, d'une autre part, entre les divers temples des divers États, entre les colléges de prêtres, qui ne formaient point, comme le sacerdoce aujourd'hui, la même seule corporation, une ardente et perpétuelle rivalité qui leur faisait rechercher, pour les images des dieux, pour les autels, les vases et tous les ustensiles du culte, ce que l'art pouvait produire de plus beau, de plus élégant, de plus parfait. Il fallait, si l'on peut ainsi dire, achalander la boutique aux offrandes, et, chez un peuple aussi plein de bon goût en toutes choses, le seul moyen de faire lutter avec succès un dieu tout neuf, contre de vieilles idoles qu'avait dès longtemps consacrées la dévotion populaire, c'était de lui donner la beauté suprême. Ainsi parurent les Minerves d'Athènes, le Jupiter d'Olympie, la Junon d'Argos, la Vénus de Gnide. Ainsi durent paraître la Vénus de Milo et la Diane chasse-

[1] « Les dieux, disait Épicure, cité par Cicéron (*De nat. Deor.*), étant des êtres parfaits, ne pouvaient choisir entre les formes du corps humain que les plus admirables ; mais aussi ils ne pouvaient choisir d'autres formes que celles qui sont devenues propres au corps humain. Quand nous cherchons ce que la nature a produit de plus achevé, pouvons-nous concevoir autre chose que les proportions et la grâce du corps de l'homme ? Y a-t-il quelqu'un qui, soit en songe, soit autrement, ait pu se représenter les dieux sous une autre forme ? »

resse. Elles pouvaient enlever, je pense, des adorateurs à l'horrible Vénus barbue d'Amathonte et à la vieille Diane d'Ephèse, qui était un monstre à trois rangs de nombreuses mamelles.

Ce n'est pas tout, et l'art fut encore redevable à la religion d'un autre service non moins signalé. Le polythéisme dut revêtir peu à peu chaque divinité d'un type convenu, spécial, reconnaissable, et lui donner, non-seulement un attribut particulier dans l'ordre moral, comme à Jupiter la majesté, à Vénus la grâce, à Hercule la force, mais certains attributs matériels, comme la foudre, le carquois, le caducée, le *corymbos* (nœud de la chevelure d'Apollon), etc. Ces types arrêtés, ces espèces de dogmes, qui pourtant, bien différents des dogmes égyptiens, laissaient à l'artiste la pleine liberté de formes et de mouvements, protégèrent la beauté, en la faisant pour ainsi dire immuable, contre les caprices de la mode et la légèreté de l'opinion. « Le bienfait fut réciproque, ajoute Émeric-David[1]; la religion, en s'unissant avec le bon goût, en assura la conservation, et affermit si bien sa propre durée qu'elle semble vivre encore dans les chefs-d'œuvre qu'elle nous a laissés. »

Sur deux salles des antiques règnent la Vénus et la Diane. Les rois de deux autres salles sont deux statues d'un ordre tout différent, non des dieux, mais des hommes, l'*Achille* et le *Gladiateur combattant*. De ces statues, la première passe pour une copie antique de l'*Achille* en bronze, œuvre célèbre d'Alcamène, le disciple chéri de Phidias, et son émule. On voit qu'elle appartient à l'époque que Winckelmann appelle du style sublime, de la beauté simple et calme. Par la régularité de ses formes, par l'accord de ses membres, elle pourrait, comme le

[1] *Recherches sur l'art statuaire.*

célèbre *canon* de Polyclète, servir de norme, de règle métrique, pour les belles proportions du corps humain. Le héros de l'Iliade n'a pas d'autre vêtement que l'élégant casque hellénique, couvrant les longs cheveux qu'il coupa, dans son désespoir, sur le corps de Patrocle. Mais un anneau *épisphyrion*, c'est-à-dire placé au-dessus de la cheville, à la jambe droite, indique peut-être une défense que le fils de Thétis portait à la seule partie de son corps qui fût vulnérable, d'après une tradition que n'adopte pas Homère; mais peut-être aussi indique-t-il simplement le principal mérite d'*Achille aux pieds légers,* comme l'appelle le poëte, et ce n'est pas un petit éloge, puisque le prix de la course fut toujours le prix d'honneur dans les jeux publics de la Grèce. Je soumets cette opinion à la science des archéologues.

Trouvé dans les ruines du palais des empereurs romains à Antium, après l'*Apollon Pythien*, le *Gladiateur combattant* est d'une époque postérieure à l'original en bronze de l'*Achille*. Il appartient à la manière plus active et plus mouvementée qu'intronisa Lysippe, moins d'un siècle après Phidias; et ce qui prouve surabondamment qu'il est de cette seconde époque, où les artistes commencèrent à signer leurs œuvres, c'est qu'on lit sur le tronc qui lui sert de support le nom de son auteur, Agasias, d'Ephèse, fils de Dositheos[1]. En tous cas, cette statue est grecque; elle est donc mal nommée, car elle ne repré-

[1] Il faut remarquer, à propos de cette désignation, que, chez les Grecs, entre le maître qui s'honorait de l'élève, et l'élève qui s'honorait du maître, il y avait un tel lien d'affection et de reconnaissance que souvent l'élève appelait le maître *son père*. De sorte, dit Pline, qu'on pouvait douter, quand un artiste ajoutait le nom de son père au sien propre, en signant une œuvre, si c'était le père ou le maître qu'il désignait par ce nom sacré.

sente pas un gladiateur du cirque de Rome, mais un athlète des jeux de l'Hellénie. Bernini ne s'y est pas trompé en sculptant des exercices de gymnastique pour bas-reliefs au piédestal. Mais, est-ce un danseur de la *pyrrhique*, de la danse guerrière, où l'on imitait l'attaque, la défense et tous les mouvements du combat? est-ce un athlète disputant le prix du pugilat dans les jeux Olympiques? est-ce un guerrier dans une vraie bataille, qui, à pied, semble combattre un ennemi à cheval, levant son bouclier du bras gauche et frappant de toute la force du bras droit? Entre ces trois explications le choix est permis. Très-beau de forme, de geste, d'exécution fine et hardie, ce danseur, cet athlète, ce guerrier rappelle, par l'énergie du mouvement, de la force en action, deux groupes célèbres de la *Tribuna* de Florence et du Vatican, qui sont de la même époque, aux débuts de la décadence, les *Lutteurs* et le *Laocoon*.

A propos de la *Vénus de Milo* et de la *Diane chasseresse*, nous faisions remarquer les services rendus à l'art par la religion polythéiste. Nous pouvons, à propos de l'*Achille* et du *Gladiateur*, faire observer que l'éducation privée et les coutumes publiques durent compléter la supériorité de l'art grec. Dès l'enfance, les hommes s'exerçaient nus dans les palestres; les athlètes combattaient nus dans les stades et les hippodromes; et nus aussi, les vainqueurs étaient représentés dans les statues que leur élevait l'orgueil de leurs villes natales. De là une connaissance générale de l'anatomie plastique, du jeu des muscles dans tous les mouvements, et de l'aptitude des membres, d'après les lois de leur conformation, aux divers exercices du corps. C'était en examinant un homme nu que le médecin jugeait de sa constitution, et que le maître du gymnase décidait à quoi il était propre, à la course, à la danse, au jet du disque, à la lutte, au pugilat. L'homme

rare dont les proportions étaient parfaites, dont les membres et les forces se trouvaient en juste équilibre, était déclaré *pentathle*, propre aux cinq exercices ; c'était la parfaite beauté. De là aussi ce goût général, cette passion universelle pour le *beau* physique, pour le beau qui était, comme a dit Socrate, le bon et l'utile dans l'application, qui était, comme a dit depuis saint Augustin, *splendor boni*. Aux jeux solennels d'Olympie, de Némée, de Corynthe, ce n'étaient pas seulement des particuliers, des citoyens, qui luttaient devant la Grèce assemblée ; c'étaient les Etats entre eux qui se disputaient les prix par l'élite de leurs enfants ; et là, comme dans les processions qui portaient leurs offrandes aux divinités célèbres, ils envoyaient leurs plus beaux jeunes gens, « afin, dit Platon, de donner une haute idée de leur république. » Zénon appelait la beauté *fleur de vertu*, et Socrate disait : « Mes yeux se tournent vers le bel Autolicus comme vers un flambeau qui brille au milieu de la nuit. » De ce double courant d'idées, allant au même but, que produisirent les jeux publics et les croyances religieuses, sortit une règle unique imposée aux artistes qui représentaient les athlètes et les dieux : la beauté. Ils en avaient sous les yeux cent modèles vivants, dans les palestres où s'apprenaient la danse et le combat, chez les hétaïres de l'Ionie où s'apprenait l'amour. « Qu'est-ce que le beau ? » Aristote répond : « Question d'aveugle. »

Il ne faut pas croire cependant que la recherche du beau physique fût si absolue chez les Grecs, qu'elle allât jusqu'à exclure la recherche du beau moral. Loin de là ; ils voulaient, c'est encore Aristote qui le dit, qu'aux signes de santé, de force et d'adresse, on joignît les signes de l'intelligence, sans laquelle les dons corporels n'auraient aucun utile emploi, et les signes de la bonté, sans laquelle ils auraient un emploi nuisible. Ils voulaient qu'on recon-

nût une âme vertueuse dans un corps agile et vigoureux, et celui-là seul fut beau, d'après Platon, chez qui la perfection de l'âme répondit à la perfection du corps. Ce n'était pas seulement aux athlètes vainqueurs, ni même aux guerriers que leurs exploits faisaient appeler des héros, que se décernaient les honneurs et les récompenses; c'était à tous les hommes qui obtenaient dans tous les genres, aussi bien dans les lettres et les arts que dans les jeux et la guerre, d'assez éclatants succès pour qu'ils devinssent l'orgueil de leur patrie[1].

Reprenons maintenant la revue des meilleures statues antiques, en continuant la série de l'art grec, et commençant par les divinités.

Ce type d'Aphrodite, la beauté suprême, avait un tel attrait pour les artistes de la Grèce, et ils savaient, sans l'altérer au fond, le varier de tant de sortes, que le nombre des seules images de Vénus fut presque aussi grand que celui de toutes les autres divinités ensemble. Le Louvre a dix-huit statues et trois bustes de cette déesse. Nous trouvons, après la *Vénus de Milo*, une autre *Vénus Victrix*, non pas victorieuse sur le mont Ida, mais, par ses charmes aussi, victorieuse de Mars, dont elle tient l'épée avec la

[1] « L'art des récompenses avait sa théorie, dit Émeric David, et les honneurs accordés par les Athéniens étaient gradués de telle sorte que l'émulation ne s'arrêtait jamais.... Proclamation au théâtre du nom de l'homme qu'on voulait honorer; proclamation dans les jeux publics; couronne décernée par le sénat; couronne décernée par le peuple; couronne donnée à la fête des Panathénées; portrait placé dans un palais national; portrait dans un temple; nourriture dans le Prytanée; nourriture accordée au père, aux enfants, aux descendants à perpétuité; statue sur une place publique; statue dans le Prytanée; statue au temple de Delphes; tombeau, jeux publics et périodiques célébrés sur le tombeau. » (*Recherches sur l'art statuaire*, p. 151.)

timide gaucherie d'une femme, tandis que l'Amour, à côté d'elle, essaye, comme un enfant curieux, le casque du dieu de la guerre. — Une *Vénus Genitrix*, charmante statue des meilleurs temps de l'art, qui réunit les attributs ordinaires de la mère des Grâces : la pomme de Pâris dans la main, un sein découvert, les oreilles percées pour recevoir des boucles précieuses, enfin la tunique relevée, collée sur les membres dont elle dessine tous les gracieux contours, et faite de ces étoffes si légères, si transparentes, qu'on les appelait robes de verre (*togæ vitreæ*), vent tissu (*ventus textilis*), nuage de lin (*nebula linea*).—Une *Vénus drapée*, qui, portant le nom de Praxitèle écrit sur sa plinthe, passe pour une imitation de la Vénus habillée que les habitants de Cos demandèrent à l'illustre statuaire en opposition de la Vénus nue de Gnide. Elle se compose de deux fragments rapportés, la tête et le buste d'une part, le corps et les jambes de l'autre. — Une *Vénus libertine*, que les anciens représentaient écrasant un fœtus humain, pour marquer que la débauche nuit à la population.—La *Vénus d'Arles*, qui fut trouvée dans cette ville en 1651. C'était une *Vénus Victrix*, très-remarquable par la beauté de la tête ornée de gracieuses bandelettes, et par celle des draperies, à laquelle Girardon, en lui restaurant les bras, a mis un miroir dans la main gauche, au lieu du casque de Mars ou d'Énée.—La *Vénus de Troas*, imitation d'une célèbre statue qui ornait le temple de cette ville phrygienne; à ses pieds est un *pyxide* ou coffre à bijoux.—Deux *Vénus marines*, l'une sortant de l'onde, à sa naissance, l'autre appelée *Euplea*, ou déesse des navigations heureuses.—Deux *Vénus* sortant du bain, deux *Vénus* accroupies, etc. Des trois bustes de la déesse, l'un, qui n'a d'antique que la tête, rapportée sur un buste moderne, passe pour une excellente copie de la merveilleuse Vénus de Gnide, portrait de Phryné; un autre, pour

une répétition incomplète de la Vénus du Capitole ; et le troisième est celui d'une *Vénus Eustéphanos*, ou de la belle couronne, ainsi nommée, par Homère, du diadème qui orne sa tête.

Apollon, type ordinaire de la beauté de l'homme, n'exerça guère moins que Vénus l'habileté des statuaires de la Grèce. Il y a dans notre musée neuf statues de ce dieu, en comptant toutefois celle du *Soleil*, la tête ornée de rayons, qui n'est pas Apollon proprement dit, mais Hélios, fils d'Hypérion et de Thya, lequel n'avait de culte qu'à Rhodes et à Corinthe. Dans ce nombre se trouvent quatre *Apollons Pythiens*, qui n'ont malheureusement de commun avec celui du Belvédère que le nom, le geste ou l'attribut. Le meilleur Apollon du Louvre est l'un des deux que l'on nomme *Lyciens*, parce qu'ils rappellent par le bras plié sur la tête, qui est l'attitude du repos, et par l'emblème du serpent qui rampe à ses pieds, l'Apollon auquel, sous ce nom de Lycien, les Athéniens avaient élevé un temple célèbre. C'est une des statues antiques les plus complètes et les mieux conservées. Il faut admirer aussi, bien qu'ayant une tête rapportée, mais antique, le jeune *Apollon Sauroctône*, ou *tueur de lézards*, qu'on croit une belle et heureuse imitation du *Sauroctône* en bronze de Praxitèle.

Si Vénus est la beauté physique, Minerve est la beauté morale. A ce titre, comme à celui de protectrice d'Athènes, elle ne pouvait manquer de plaire également aux artistes grecs. Ses statues sont partout nombreuses, et le Louvre en compte aussi jusqu'à neuf, parmi lesquelles : la *Pallas de Velletri*, demi-colossale, portant le casque à *métopon* (visière fermée), à la main la lance figurée, sur la poitrine l'égide qui presse chastement la tunique, et l'ample *peplum* qui tombe jusqu'aux pieds. La pose sévère et noble de cette belle statue, ses longues draperies à plis

flottants, son visage majestueux, doux et calme sous le costume de guerre, n'annoncent pas moins que ses attributs particuliers la déesse de la paix armée, des arts, des lettres et de la sagesse.—La *Minerve au collier*, autre Pallas en armure, du haut style, du style simple, sévère et noble qui caractérise l'époque de Phidias; on la croit une copie en marbre de la Minerve en bronze du grand statuaire athénien, qui fut nommée *la Belle*, parce qu'il lui avait mis le collier de perles habituellement réservé à Vénus.—Une *Minerve Hellotis* (dont le casque est orné de myrtes), d'un style encore plus ancien, rappelant celui des Eginètes, et qui est probablement une copie en marbre de quelque vieille idole en bois drapée d'épaisses étoffes plissées au fer en forme de tuyaux.—Une *Minerve pacifique*, qu'on appelle ainsi parce qu'elle ressemble à la Minerve du même nom qui est au Vatican; elle devrait, au lieu de lance, tenir à la main une branche d'olivier.

Légère et court vêtue, comme dirait la Fontaine, une Diane se reconnaît sûrement à sa tunique relevée au-dessus des genoux, qui lui a fait donner le nom de *déesse aux belles jambes*. Des six sœurs de la *Diane chasseresse* que possède le Louvre, une est célèbre, celle qui se nomme *Diane de Gabies*, et qui semble, dans un gracieux mouvement, attacher sa chlamyde. On en connaît plusieurs répétitions inférieures. — Des trois *Bacchus* du musée, l'un est le Bacchus indien ou barbu (*pogon*); les deux autres sont des Bacchus grecs, l'un au repos, l'autre dans l'ivresse, coiffés tous deux du *crédemnon*, ou diadème orné de lierre, et n'ayant d'autre vêtement que la peau de chèvre appelée *nebride*.—Trois *Hercules* : un groupe demi-colossal, où le dieu de la force tient dans ses robustes bras son délicat enfant, Télèphe, auprès de la biche qui l'a nourri. Une statue isolée d'Hercule jeune, dont la moitié supérieure est seule antique; le héros

porte une couronne de peuplier, arbre qui lui était consacré, et dont les branches, entremêlées de bandelettes de pourpre, formaient les couronnes des athlètes qui combattaient dans les jeux publics. Enfin un *Hercule au repos*, couronné de laurier comme les athlètes vainqueurs, et qui est une imitation réduite de l'*Hercule Farnèse*, œuvre de Glycon.—Trois *Mercures* aussi. Le principal forme groupe avec un Vulcain, et ce groupe réunit de la sorte les dieux des arts mécaniques. Parce que Vulcain n'est pas difforme, on les a pris longtemps pour Castor et Pollux, pour Oreste et Pylade; mais les Grecs, qui détestaient toute laideur, donnaient de la beauté même aux Parques, aux Euménides, à Némésis, à la Gorgone.—Trois *Cérès* encore, sans importance,—et trois *Cupidons*, tous charmants, au contraire. Celui qui essaye son arc, dont le corps est très-élégant, la figure fine et maligne, doit être la copie de quelque célèbre statue de l'antiquité, car on en connaît de nombreuses répétitions, peut-être du Cupidon en bronze que Lysippe avait fait pour la ville de Thespies. Un autre, plus jeune encore, plein de grâce et de tendresse, dans lequel Winckelmann trouve un type de la beauté qui convient à l'enfance, est peut-être, au dire de M. de Clarac, une copie de celui que Parium, dans la Propontide, s'enorgueillissait d'avoir reçu de Praxitèle. Le troisième est un *sphœriste*, ou joueur de ballon; mais c'est bien un ballon qu'il repousse en sautant, tandis que, d'habitude, ce sont des papillons, symboles de l'âme, qui servent de jouet au dieu des amours. — Un *Esculape au serpent*, d'une gravité majestueuse, qui porte sur le front le bandeau roulé nommé *théristrion*.—Une *Némésis*, dont la tête est rapportée, et qui a subi des restaurations nombreuses. Ce qui la fait reconnaître, ce qui la rend intéressante, c'est qu'elle tient le bras droit plié de façon à présenter la coudée, mesure ordinaire

chez les Grecs. Prise allégoriquement pour la proportion du mérite et de la récompense, cette mesure servait d'attribut à la déesse de la Justice distributive. — Un seul *Jupiter*, épais, court et lourd, et d'un travail grossier. Quand on voit en quel petit nombre sont partout les statues du maître des dieux, on doit croire que les artistes grecs désespérèrent de le reproduire avec sa majesté sereine et terrible, après le *Jupiter Olympien* que Phidias traduisit d'un vers d'Homère : « il inclina son front; sa chevelure s'agita sur sa tête immortelle; tout l'Olympe trembla; » ce *Jupiter*, chef des chefs-d'œuvre, qui devait être immortel comme l'art, et que les croisés de Baudouin ont mis en pièces à la prise de Byzance.

Cinq des neuf Muses forment au Louvre la famille d'Apollon et de Mnémosyne. D'abord la *Melpomène colossale,* qui provient sans doute du théâtre de Pompée à Rome. Haute de quatre mètres, nulle peut-être des statues entières que nous a transmises l'antiquité ne la surpasse par la taille ; des fragments seuls peuvent aujourd'hui nous donner l'idée de plus grands colosses, tels que les hippomachies de Lysippe ou le gigantesque Apollon d'airain qu'avait élevé sur le port de Rhodes son élève Charès. Cette Muse du cothurne tragique a, d'ailleurs, dans sa taille massive, autant de grâce et d'élégance que la *Flore Farnèse*, la géante de Naples. — Ensuite deux *Thalies*, deux Muses au brodequin, qui ne sont guère remarquables que par leurs draperies. — Puis une *Euterpe*, à la pose simple et digne, qui s'appelle ainsi uniquement peut-être parce que sa bouche antique souffle dans deux flûtes modernes. — Puis une *Uranie*, qu'au mouvement de sa main gauche relevant le pan de sa tunique, on reconnaît plutôt pour une personnification de l'*Espérance*, mais qui est devenue la Muse de l'astronomie parce qu'il a plu à Girardon de lui mettre sur la tête une couronne étoilée;

— enfin une *Polymnie*, qu'on appelle aussi l'*Étude* ou la *Réflexion*, dont la tête et le haut du corps sont modernes, mais qui n'en reste pas moins admirable par la finesse et le merveilleux plissement des draperies qui l'enveloppent tout entière.

Quelques divinités spéciales complètent l'assemblée des dieux : le *Tibre*, autre géant, demi-couché sur son urne, près de laquelle la Louve de Mars allaite les deux fondateurs de Rome, et tenant la corne d'abondance pour emblème de la fertilité que répand ses eaux bienfaisantes. Sans égaler le merveilleux *Ilissus* de Phidias, la plus complète des statues mutilées du Parthénon, ce *Tibre* colossal est une des plus belles personnifications de fleuve que nous tenions des anciens. Il fut aussi découvert l'un des premiers parmi les débris de la Rome des Césars, et, vers le commencement du xve siècle, il était, avec le groupe du *Nil*, l'une des cinq à six statues antiques que possédait seulement alors la Rome des papes. — Un *Génie du repos éternel*, charmante figure d'adolescent, d'une pose naturelle et d'une beauté tranquille, à laquelle on a donné ce nom, parce qu'appuyé contre un pin qui fournissait la résine des torches funéraires, les jambes croisées et les deux bras relevés sur la tête, triple emblème du repos, ce génie doit indiquer le repos sans fin que donne la mort. — L'*Hermaphrodite Borghèse*, qui passe pour la plus belle des nombreuses répétitions en marbre du célèbre hermaphrodite en bronze de Polyclès, qu'il ne faut pas confondre avec le grand Polyclète, de Sicyone, l'auteur de la *Junon d'Argos*. Par l'époque où vivait Polyclès, plus de trois siècles après Phidias, et déjà sous la domination romaine, on voit que cette image du fils d'Hermès et d'Aphrodite, devenu androgyne par son union avec la nymphe Salmacis, appartient au temps de fantaisie déréglée où, comme dit Vitruve, « on recherchait plus, dans les ouvrages

des arts, les caprices de l'imagination, que l'imitation de la nature. » — La *Pudicité*, chastement enveloppée dans son voile et sa longue robe; si quelque statuaire chrétien de la renaissance lui eût mis dans les bras le saint *Bambino*, ce serait une véritable *Madone*. — Deux *Faunes dansants*; l'un, dont le corps est admirable du cou au milieu des cuisses, mais qui a malheureusement toutes les autres parties rapportées, joue des *crotales*, ou petites cymbales grecques; comme le *Faune* de la *Tribuna* de Florence qu'on attribue à Praxitèle; l'autre joue du *scabilium*, petit instrument qu'on pressait sous le pied, également comme le *Faune* de Florence; tous deux ont la légèreté, la pétulance, la gaîté communicative qui étaient, dans l'art antique, l'attribut spécial de ces êtres singuliers. Un autre *Faune*, faisant groupe avec un satyre qui lui ôte une épine du pied, indique, par la cavité de son piédestal arrondi, qu'il était un de ces ornements de puits publics appelés *puteales*. — Enfin, le groupe nommé le *Faune à l'enfant*, qui est *Silène avec le jeune Bacchus*. Trouvé, au xvie siècle, dans les jardins de Salluste, près du Quirinal, et célèbre dès l'antiquité, comme le prouvent ses nombreuses répétitions, ce groupe, admirable par l'élégance des formes, la grâce de l'expression, la finesse du travail, peut être rangé parmi les rares chefs-d'œuvre que possède notre musée des antiques.

Après les divinités, et dans la sphère des héros, des athlètes, des hommes enfin, à laquelle appartiennent le *Gladiateur* et l'*Achille*, nous trouverons encore quelques morceaux de grande importance et de haut mérite: d'abord une très-belle statue de jeune homme, digne de disputer la préséance à l'*Achille*, si elle n'avait une tête rapportée, et trop petite pour le corps. Longtemps on l'a nommée *Cincinnatus*, parce qu'un soc de charrue est à ses pieds; mais comme l'extrême jeunesse de la figure, qui

est grecque d'ailleurs, ne permettait pas qu'elle fût prise pour celle du dictateur romain, Winckelmann, en l'étudiant, en voyant que ce jeune homme noue sa chaussure à son pied droit, laissant l'autre pied nu, a reconnu l'histoire de Jason. En effet, d'après le récit de Phérécyde l'historien, avant de partir pour la Colchide, Jason s'était fait laboureur, afin de calmer les soupçons de son oncle Pélias, et quand le messager de ce roi d'Iolcos vient l'inviter à un sacrifice solennel, le héros part à demi chaussé, et va montrer ainsi aux regards de Pélias l'homme *à une seule sandale* désigné par l'oracle pour être son meurtrier. Cette démonstration de la science a paru sans réplique ; on appelle donc à présent *Jason* cette statue qui, bien qu'isolée, comme le fait observer M. de Clarac, a tout l'intérêt d'un groupe, d'une scène à deux personnages; et l'on croit y reconnaître l'habile main de l'auteur du *Gladiateur combattant*. — Un *Pollux*, dans l'exercice du pugilat, où il était invincible, et peut-être dans son combat contre Amycus, roi des Bébryces. Ses bras, dus à une restauration, sont armés de cestes *imantes*, ou faits en courroies de cuir de bœuf, que l'artiste moderne aura copiés d'un autre monument antique. — Un *Guerrier blessé*, qui, le genou en terre et combattant toujours, semble vouloir mourir sur son bouclier plutôt que de le rendre. — Une *Amazone blessée*, dont la partie supérieure, qui est seule antique, rappelle l'Antiope blessée par Molpadie, du sculpteur grec Ctésilas. — Un *Discobole*, ou athlète lançant le disque, imitation heureuse du *Discobole* de Naucydès. — Un *Centaure*, qu'on croit la répétition d'un de ceux que sculptèrent Aristéas et Papias, de Carie. Le petit génie vainqueur qu'il porte sur la croupe, et qui lui attache les mains derrière le dos, n'est pas celui de l'amour, mais celui de l'ivresse, reconnaissable au lierre dont il est couronné. Par une bizarrerie digne de remarque,

ce Centaure a le nez ridé et plissé comme celui d'un cheval qui hennit. — Un *Marsyas* suspendu par les bras aux branches d'un pin, et prêt à subir le supplice qu'il encourut pour avoir défié sur sa flûte le dieu de la lyre, le dieu sans pitié du *genus irritabile vatum*. Cette belle figure, où brille une science profonde de l'anatomie musculaire, passe pour une des nombreuses imitations qui furent faites par la sculpture, en ronde-bosse ou en bas-relief, du célèbre tableau de Zeuxis appelé le *Marsyas attaché*, qu'on voyait à Rome, au temps de Pline, dans le temple de la Concorde.

Nous arrivons au genre de statues que les Romains nommèrent *statuæ-iconicæ*, statues-portraits (de εικον, image), et dont l'usage commença lorsque les sculpteurs grecs furent chargés d'éterniser les images des athlètes vainqueurs aux jeux publics. Alors ils devaient rejeter toute recherche du beau idéal qu'ils prêtaient aux images des dieux; ils devaient s'abstenir de toute flatterie, de tout artifice, et reproduire la nature vraie, exacte jusque dans ses proportions, jusque dans ses défauts. Les Grecs n'ont pas, au Louvre, beaucoup de ces statues iconiques. Dans l'une d'elles, assise, la main étendue, et n'ayant de vêtement qu'un petit *pallium*, on a voulu voir tantôt Chrysippe de Soles, tantôt un *galle* ou prêtre de Cybèle demandant l'aumône, tantôt un Bélisaire mendiant, bien qu'elle fût très-antérieure au temps de Justinien, et enfin, d'après l'opinion de Visconti, on lui a donné le nom du philosophe *Posidonius*, l'ami de Cicéron, qui était renommé pour sa conversation éloquente et ingénieuse.—Un autre philosophe, assis de même et méditant, est appelé *Démosthènes*, parce que la tête, rapportée, offre bien les traits connus du grand orateur athénien. Le *volume* qu'il déroule sur ses genoux serait l'*Histoire de la guerre du Péloponèse* par Thucydide, ouvrage que Démosthènes admirait à ce

point qu'il le copia jusqu'à dix fois. On pourrait rétablir sur son piédestal la belle inscription que portait, au dire de Plutarque, la statue que lui élevèrent ses concitoyens : « Si tes forces, ô Démosthènes, eussent égalé ton génie, jamais les armées des Macédoniens n'eussent triomphé de la Grèce. » — Dans un héros debout, coiffé du casque, et figuré l'épée à la main, on reconnaît, à sa tête penchée sur l'épaule gauche, aux traits efféminés de son visage et à son regard audacieux, *Alexandre le Grand.* Cette statue du style héroïque est probablement la répétition d'un Alexandre de Lysippe, qui eut, comme Apelles en peinture, le monopole des portraits sculptés du vainqueur de Darius. Cet Alexandre au regard hautain semble dire à Jupiter, comme dans l'épigramme d'Archélaüs: « O roi des dieux, notre partage est fait ; à toi le ciel, à moi la terre. »

Si, dans la part des Grecs, les statues-portraits sont rares, en revanche les hermès sont nombreux. Ce nom d'hermès (qui n'est pas ici celui de Mercure, mais qui vient de ἕρμα, pierre) se donne, comme on sait, aux bustes courts, taillés à l'épaule, sans bras et sans poitrine. Parmi ces hermès se trouve un *Homère*, ou du moins l'image prêtée par la tradition au chantre d'Achille et d'Ulysse; il est couronné d'une bandelette sacrée; c'est le divin Homère.—Un *Miltiade*, reconnaissable au taureau de Marathon ciselé sur son casque.—Un *Socrate*, dont le visage est parfaitement historique, puisque, fils de sculpteur, et sculpteur lui-même dans ses jeunes années, il fut l'ami et le conseiller des artistes de son temps[1]; puisqu'après sa mort, les Athéniens repentants firent élever, par le sculpteur Lysippe, à la mémoire du Juste condamné, une sta-

[1] On peut voir dans Xénophon (*Dits mémorables de Socrate*) les excellents avis qu'il leur donnait, principalement sur les moyens d'exprimer les passions de l'âme aussi bien que les formes du corps.

tue de bronze qui a conservé ses traits, tant de fois répétés depuis. — Un *Alcibiade* inachevé, et par cela même très-curieux, parce que sa tête porte encore les *points* saillants dont les artistes grecs faisaient usage pour s'assurer de la justesse de leurs mesures.— Un hermabicippe (ou hermès à deux têtes adossées) d'*Epicure* et de son ami *Métrodore*. Le 20 de chaque lune, dans des fêtes nommées *Icades* à cause de cette date, les épicuriens promenaient dans leurs maisons le buste du philosophe, couronné de fleurs, etc. Pour clore cette liste de portraits grecs, nous citerons une petite statuette d'Euripide, qui ne serait pas fort curieuse, ayant une tête moderne, si, sur les fragments de la table de marbre où s'appuie le siège du poëte athénien, n'étaient gravés les titres de trente-six des soixante-quinze pièces de théâtre qu'il a composées. L'une d'elle, *Epeus*, n'est connue que par cette inscription.

Spoliateurs des temples de la Grèce, dont ils amoncelèrent les dépouilles dans leurs temples et leurs palais, les Romains ne firent guère, par eux-mêmes ou par des Grecs venus à Rome et réduits au rôle d'artisans, d'autres ouvrages en sculpture que les images de leurs Césars déifiés. Aussi, chez eux, les *statuæ iconicæ* furent bien plus nombreuses que dans la Grèce. Cette espèce d'hommage public qu'on rendait, dans la capitale du monde, à la famille de l'empereur régnant, on le rendait, dans les provinces, aux proconsuls, aux préteurs, aux familles patriciennes qui comptaient des villes parmi leurs clients: témoin les neuf statues des Balbus trouvées dans le théâtre d'Herculanum. Sans avoir la série à peu près complète des empereurs romains, comme les *Offices* de Florence, le Louvre en possède une riche collection, augmentée de quelques personnages non moins célèbres, bien qu'ils n'aient point occupé le trône. Les salles qui

contiennent leurs statues et leurs bustes sont, de même que les salles grecques, présidées en quelque sorte par deux statues principales, auxquelles le nom imposant qu'elles portent et la beauté supérieure du travail ont valu cet honneur. L'une est un *Auguste*, l'autre un *Marc-Aurèle*. Jules César devrait être le chef de tous ces maîtres du monde, qui, tant que l'empire a duré, ont conservé pour titre son nom, passé depuis aux empereurs d'Allemagne (*Kaiser*); mais l'unique statue de César qu'ait le Louvre, fort douteuse d'une part, est d'ailleurs sans nulle valeur artistique. On lui a donc préféré son successeur immédiat, et l'on a donné la place d'honneur à une assez belle statue d'*Auguste*, debout, haranguant, qui fut trouvée près de Velletri (l'ancienne *Velitræ*), patrie du vainqueur d'Actium. Si le troisième César, Tibère, n'avait pas un nom qui rappelle tous les crimes, la débauche, la perfidie, la cruauté, un nom souillé de sang et flétri par Tacite, c'est à sa statue qu'eût appartenu le premier rang. Trouvée à Capri (l'ancienne *Capreæ*), séjour préféré de ce tyran ombrageux, qu'elle représente tenant le petit sceptre appelé *scipion* (bâton), et remarquable par le bon goût de la pose, par les hardies délicatesses du ciseau, on peut la regarder comme l'une des plus belles œuvres de l'époque impériale. Elle offre un modèle achevé de la toge, ce beau vêtement dont les Romains étaient si fiers, qui les faisait appeler dans le reste du monde *gens togata*, et dont l'usage se perdit bientôt après, malgré les édits des empereurs.

Marc-Aurèle est l'extrême opposé de Tibère. Il a réalisé le mot de Platon : « Les hommes ne seront heureux que lorsqu'ils seront gouvernés par les philosophes. » C'est la philosophie, la vertu sur le trône ; c'est Socrate couronné. On a donc eu raison de donner l'autre place d'honneur à l'une des deux statues qui le représentent; ici, portant le costume militaire, le *paludamentum* et la cuirasse en cuir

orné s'ajustant aux formes du corps; là, nu à la manière des héros et des dieux. Il est probable que cette dernière statue ne lui fut élevée qu'après sa mort, lorsque les actions de son indigne successeur augmentaient les regrets de l'univers. Dans l'une et l'autre, Marc-Aurèle porte la barbe, que les Antonins avaient remise à la mode après quatre siècles d'interruption, depuis le vieux Scipion *Barbatus*, grand-père du premier Africain.

Cherchons à présent, parmi les autres statues impériales, celles qui méritent d'être désignées à l'attention des visiteurs : une *Livie*, femme d'Auguste, en Cérès, dont les draperies sont aussi dignes d'étude pour une tunique de femme que celles du *Tibère* pour une toge d'homme. — Une *Julie*, fille d'Auguste, en Cérès comme sa mère; les mains et même les bras des statues antiques étant presque toujours rapportés, c'est une bonne fortune de trouver la main gauche conservée dans cette image de l'épouse successive, toujours adultère, toujours infâme, de Marcellus, d'Agrippa et de Tibère. — Un *Caligula*, ou plutôt une tête de Caligula sur un corps autre que le sien, car il n'est pas chaussé de la *caliga*, simple semelle à courroie, d'où lui vint son surnom. Mais ce corps est remarquable par les fins détails de l'armure qui le couvre, et la tête est précieuse par sa rareté. On sait qu'à peine l'épée de Chéréas avait délivré la terre du fou furieux qui souhaitait que le peuple romain n'eût qu'une seule tête pour la couper d'un seul coup, ce peuple (il survit toujours à ses maîtres) abattit et détruisit toutes ses images. — Près de cette tête de Caligula est une excellente statue qui a longtemps porté le nom de son père, Germanicus, si regretté des Romains. Mais, voyant l'inscription grecque qui nomme pour son auteur Cléomène, fils de Cléomène, Athénien[1], et les attri-

[1] Le père de ce sculpteur serait-il le Cléomène, fils d'Apollo-

buts de la statue, Visconti a pensé qu'elle était un *Mercure*, tandis que M. de Clarac la croit plutôt l'image de ce *Marius Gratidianus* à qui Rome dressa une statue parce qu'il avait enseigné le moyen de distinguer les monnaies fausses des véritables.—Un *Néron vainqueur*, non pas de la conspiration de Pison, ou de celle de Vindex, mais vainqueur dans les jeux de la Grèce, aux courses de char, au concours de cythare et de flûte. Il n'en est pas moins dans le costume héroïque, la nudité, et il porte sur sa tête le *diadème*, non des rois, mais des athlètes victorieux. Dans cette belle et douce figure que l'artiste a donnée au fils d'Agrippine, qui pourrait reconnaître l'assassin de son frère, de sa mère, de sa femme, sans compter Sénèque, Lucain et tant d'autres? qui pourrait reconnaître l'incendiaire de Rome et le bourreau des chrétiens?—Un *Titus*, copié sans doute lorsqu'il revenait du sac de Jérusalem, avant d'être le prince pacifique et bienfaisant qu'on appela *deliciæ generis humani*. Il est en costume de guerre, effectivement, et dans l'attitude du général qui adresse à ses troupes l'*adlocutio* militaire. Son armure est remarquable par les *ocreæ* (les *cnémides* des Grecs) qui lui couvrent la jambe du coude-pied au genou, et par l'épée large et courte suspendue à un baudrier.—Deux statues de *Trajan*; l'une n'a que la tête de ce grand et noble empereur, dont Pline le Jeune et Montesquieu ont écrit le panégyrique à dix-sept siècles de distance, posée sur un corps de philosophe; l'autre est *Trajan* tout entier, le vainqueur des Daces et des Parthes, portant sur sa cuirasse une Isis au lieu de la Méduse, et marchant pieds nus, suivant son usage à la guerre. — Un *Ælius Verus*, le successeur d'Adrien, et un *Pupien* (ou *Maxime*), tous deux à peu près

dore, Athénien, qu'une inscription semblable donne pour auteur à la *Vénus de Médicis*?

nus, comme l'exige le costume héroïque. Cette dernière statue offre beaucoup d'intérêt, car on peut dire qu'après la mort de Pupien, massacré en 236 par les gardes prétoriennes, l'art antique n'a plus produit un seul ouvrage qui ait le caractère que nous attachons à ce mot.

Parmi les statues-portraits qui ne sont pas des figures impériales, il faut distinguer : un *Tiridate*, ou du moins une figure dans laquelle on croit reconnaître ce prince à qui Néron donna le royaume d'Arménie, et qu'il reçut dans Rome avec une pompe tout orientale. Cette figure est remarquable par son costume asiatique, la *candys* de pourpre sur la tunique blanche, les pantalons appelés *anaxyrides* et la *samphera* ou épée des Parthes.—Une *Joueuse de lyre*, image de quelque célèbre musicienne, coiffée d'une énorme et bizarre perruque, comme en portaient les dames romaines au temps de Trajan et d'Adrien.—Enfin deux *Antinoüs*. On sait que ce beau Ganymède d'Adrien perdit la vie en la sauvant à son maître, qui se noyait dans le Nil. Inconsolable de sa perte, l'empereur le fit dieu, comme le pape l'eût fait saint. C'était justement à l'époque où les artistes romains (ou, si l'on veut, de la Grèce romaine), essayant de ranimer l'art dans l'imitation, allaient demander à la vieille Grèce, à la vieille Étrurie, même à la vieille Egypte, une nouvelle jeunesse pour la statuaire épuisée. Le bel adolescent de Bythinie devint leur commun modèle; ils en firent un nouvel Apollon, un nouveau type de la beauté de l'homme. Des deux statues du Louvre, l'une le représente en Hercule; mais elle n'a probablement que la tête d'Antinoüs sur le corps de Commode; l'autre, en Aristée, le héros thessalien devenu le dieu des abeilles, des troupeaux et des oliviers. Dans celle-ci, d'une conservation parfaite, Antinoüs a le costume d'un berger, le *pétase* ou chapeau de paille, la demi-tunique

qui laisse le bras droit dégagé, et les bottes de cuir mol appelées *perones*.

Les bustes romains ne sont pas moins nombreux que les statues. Nous citerons rapidement, par ordre chronologique, ceux qui se recommandent le plus à la curiosité : un *Agrippa*, excellente image du véritable vainqueur d'Actium, qui devint le gendre d'Auguste. — Un *Domitius-Corbulon*, autre excellente image de ce grand et sévère général à qui Néron ne pardonna point d'avoir porté dans les camps l'honneur et la vertu de Rome qu'épouvantaient les crimes des Césars. — Un *Néron*, où ce dernier rejeton de la détestable race d'Auguste est représenté avec la couronne sidérale à huit rayons. — Un *Domitien*, dont les portraits sont rares comme ceux de Caligula, parce que le sénat proscrivit jusqu'à sa mémoire. — Un *Antinoüs* colossal, en Osiris, qui porta jadis sur sa tête le *lotus*, la plante sacrée de l'Egypte, dans ses paupières des yeux de pierres fines, et sur ses épaules des draperies en bronze doré. — Un *Lucius Verus*, fine, délicate et charmante image du frère adoptif de Marc-Aurèle, de ce type efféminé des petits-maîtres romains, qui poudrait de poudre d'or ses cheveux et sa barbe. — Un *Septime Sévère*, précieux par le travail et la conservation. Il est vêtu de l'antique manteau d'étoffe épaisse, nommé *lœna* par les Latins, χλοενη par les Grecs, dont Homère fait mention, et qui, par un retour des modes anciennes, finit par remplacer la toge. — Un *Caracalla* et un *Géta*, ces frères un moment associés sur le trône avant que l'un eût poignardé l'autre. On reconnaît Caracalla, non-seulement à son regard farouche, mais au mouvement de la tête qu'il penchait à gauche pour se donner les airs d'Alexandre le Grand. — Une *Plautilla*, femme de ce monstre insensé; une *Matidie*, l'aimable et vertueuse nièce de Trajan; une *Faustine la mère*, femme du premier Antonin; une

Faustine la jeune, l'autre Messaline, l'impudique épouse de Marc-Aurèle, nous montrent ensuite par quelles étranges coiffures les dames romaines de l'empire avaient remplacé les simples bandeaux de cheveux que les dames grecques nouaient si gracieusement sur leurs têtes avec des bandelettes de couleur. C'étaient d'amples et lourdes perruques, appelées *casque* (*galerus* ou *galericus*), auxquelles on donnait toutes sortes de formes bizarres, ridicules, incroyables, et qui se faisaient habituellement avec des chevelures rousses, apportées de Germanie. Il y a des bustes-portraits de cette époque, auxquels, pour plus de fidélité, la perruque, faite en pierre de couleur, pouvait s'ôter, se remettre et se changer à volonté.

Riche en marbres, le Louvre est pauvre en bronzes. Un buste assez beau de *Claudius Drusus,* auquel on a donné pour piédestal un autel du culte de Cybèle, un *Vespasien,* qui a des yeux d'argent et une couronne faite au marteau dans le genre de travail que les Grecs appelaient *sphyrélaton,* un *Claude,* un *Titus,* voilà tout ce qu'il possède dans les salles des antiques. Il faut cependant ajouter à cette courte liste une figure de *Rome* assise sur la roche Tarpéienne, qui était de l'espèce appelée *polylythe* (en plusieurs pierres) ou *polychrôme* (de plusieurs couleurs), dont le corps est de porphyre, et à laquelle on a rajusté des bras et une tête en bronze doré. On eût bien fait d'apporter ces quelques morceaux au premier étage, dans l'antichambre qui précède la salle des Sept-Cheminées. Là est la collection des bronzes, petite comme le local qui la contient. On y remarque la belle statue dorée et nue d'un adolescent dont les longs cheveux sont relevés et noués à la manière des femmes, — deux statues de bronze, en demi-nature, qui eurent autrefois des yeux d'émail ou de pierres fines, — quelques bustes iconiques ou portraits d'hommes et de femmes, — un *Hercule* et

un *Mercure*, hauts d'une coudée, mais grands en valeur par la beauté du travail, — d'autres figurines diverses, qui descendent aux proportions d'un pied à un pouce, et des figurines d'animaux, lions, bœufs, chiens, chimères, etc., — enfin des trépieds, des urnes, des vases et des coupes, des casques, des épées, des haches, des lampes, des balances, des ornements de meubles et des ustensiles de ménage. Tous ces objets, sans exception, sont romains, et, malgré le mérite évident de quelques-uns, plus faits pour exercer la sagacité des antiquaires que pour exciter l'admiration des artistes.

On peut donc, après cette courte excursion, revenir aux salles des antiques dont nous n'avons pas encore épuisé les richesses. Si le Louvre est un peu dépourvu de bronzes, en revanche, il a beaucoup de bas-reliefs, autres débris précieux de l'antiquité, et doublement précieux, parce qu'ils tiennent tout ensemble à l'art et à l'archéologie, et que, remplaçant un peu, à la faveur de leurs compositions multiples, les tableaux perdus, ils fournissent une multitude de renseignements utiles sur les croyances, les mœurs, les costumes, les armes, les ustensiles des vieux peuples de la Grèce et de l'Italie. Citons-en quelques-uns parmi les plus renommés : d'abord, et par tous les droits auxquels tient la préférence, l'une des seize métopes qui ornaient la frise extérieure du Parthénon d'Athènes, au-dessus de l'entablement de la colonnade, et l'une des tables de marbre dont se composait la frise, qui, placée à l'intérieur de la colonnade, faisait le tour entier de la *cella* ou sanctuaire. On sait que tous les ornements du nouveau temple de l'Acropolis, élevé par Périclès à Minerve Vierge (Ἀθηνή-Παρθηνός) furent confiés à Phidias, qui choisit les sujets, traça les plans, dessina les groupes et les figures, fit lui-même les principales parties de ce travail immense, et retoucha ce qu'il dut laisser au ciseau de ses élèves.

On sait aussi que les quinze autres métopes et presque toutes les autres tables de la frise, arrachées au Parthénon par lord Elgin, sont déposées maintenant, avec les deux frontons, au *British Museum* de Londres. Nous avons parlé longuement de ces adorables merveilles du génie grec dans le volume qui comprend les *Musées de l'Angleterre* [1]; et, ne pouvant répéter ici, pour un seul échantillon, ce que nous avons dit de l'ensemble, nous prions le lecteur de vouloir bien s'y reporter. Notre métope occupait l'intervalle entre le dixième et le onzième triglyphe du côté méridional. Comme les quinze autres, étant placée dans une sorte de niche, pour être vue de bas et de loin, elle est traitée en haut-relief, presque en ronde-bosse; comme les quinze autres, elle représente un épisode du combat des Centaures et des Lapithes, avec une variante toutefois : le Centaure, très-enfoncé sous la niche, et d'un travail fort imparfait dans les derniers plans, saisit une jeune fille, qui, plus avancée et plus visible, est aussi plus finement terminée. Quant à notre table de la frise, c'est une de celles où se déroule la longue procession des jeunes vierges d'Athènes, que les *archithéores* ou directeurs de la cérémonie vont introduire dans le temple avec les offrandes du sacrifice. Il est bien regrettable que nous n'ayons pas aussi l'une des tables au moins qui contiennent l'autre procession, celle des cavaliers, des jeunes gens de l'Attique, montés sur leurs chevaux, en costume de guerre, car, de toute la série de tables juxtaposées dont se compose la frise entière du Parthénon, cette partie est la plus étonnante, la plus merveilleuse, celle qui sera toujours le modèle et le désespoir de l'art du bas-relief.

Ces deux précieux débris sont aujourd'hui dans une

[1] Pag. 80 et suiv. de la seconde édition.

salle reculée, perdue en quelque sorte au bout des salles du musée assyrien. On les a mis face à face d'autres débris, plus mutilés encore, d'un autre temple grec, celui de Jupiter Olympien en Élide. Ce sont les fragments de trois métopes où l'on a pu reconnaître Hercule vainqueur du taureau de Crète, du lion de Némée et du triple Géryon. La première seule offre encore une scène compréhensible, et paraît digne du disciple chéri de Phidias, Alcamène, auquel un passage de Pausanias pourrait faire attribuer les métopes de ce temple, où son maître avait placé la célèbre image, adorée de la Grèce entière, du dieu *Optimus-Maximus*. La même salle est ornée, dans son pourtour supérieur, par une série de bas-reliefs, en granit gris, qui formaient l'architrave d'un temple d'Assos en Mysie, et dont le sultan Mahmoud II a fait présent à la France en 1838 : des chasses et des combats d'animaux. Mais il se trouve, dans un coin de la même salle, près de la métope du Parthénon, un autre objet qui me paraît bien autrement rare et précieux; c'est une statue de femme, de puissante matrone, très-mutilée, qui n'a ni tête, ni bras, ni jambes au-dessous des genoux ; une espèce de torse enfin, vêtu cependant du *peplum* et de la longue tunique. Un trou arrondi, pratiqué dans le flanc gauche, et garni d'une *attente* en fer, montre que ce n'était pas une figure isolée, mais que, liée à d'autres figures, elle tenait à un groupe, à un ensemble. Quelle est donc cette statue dont la beauté forte et calme, si bien accusée sous l'admirable plissement de ses draperies, fait une émule du groupe des trois Parques dans le fronton oriental du Parthénon? C'est une œuvre de Phidias, une œuvre certaine, une œuvre de sa propre main, venue en France avec la métope et le fragment de la frise; c'est une des figures qui composaient le fronton occidental du temple de l'Acropolis, celui qui avait pour sujet la *Dispute de Minerve et de Neptune*.

Demeurée sans nom jusqu'à présent, elle occupait, en pendant du groupe d'Hercule et d'Hébé, l'intervalle laissé vide entre le torse de *Poséidon* (Neptune) et celui de *Niké-Aptéros* (la Victoire sans ailes). Une œuvre de Phidias ! Comment peut-elle être encore reléguée, enfouie, perdue, dans une salle ignorée ? Comment n'a-t-elle pas, pour que son mérite éclate aux yeux qui ne savent point voir seuls, une place qui la désigne à l'admiration, une place d'honneur égale à celles de la *Vénus de Milo* et de la *Diane chasseresse ?* Comment n'est-elle pas dressée au centre des grandes salles, comme dans son temple, sur l'un des autels de l'art ?

Et pour continuer la revue des bas-reliefs, interrompue par cette rencontre éclatante, retournons de rechef aux antiques.

Mithra tuant le taureau a passé longtemps pour l'un des monuments les plus anciens, les plus curieux, les plus complets qui soient restés de ce culte venu de l'Orient à Rome à la suite des victoires de Pompée sur Mithridate, et qui fut en grand honneur sous Commode. On a émis bien des opinions, bâti bien des systèmes sur le culte mithriaque, à la faveur de ce bas-relief. Mais M. de Clarac a prouvé, je crois, d'abord que c'est un ouvrage des derniers et des plus mauvais temps de l'art romain ; ensuite que la plupart des détails qu'ont invoqués les faiseurs de systèmes sont des restaurations modernes faites à l'aventure. Il ne reste qu'un point à peu près établi, c'est que Mithra, ou Mithras, dieu suprême des anciens Perses, était la personnification d'Ormuzd, le génie du bien, le principe générateur et fécond, vainqueur d'Ahrimane, génie du mal et de la mort.

Continuant la série des bas-reliefs qu'on peut nommer religieux parce qu'ils tiennent aux différents cultes, et qui furent presque tous des ornements extérieurs de riches

sarcophages, nous désignerons les suivants : — Deux de ces sacrifices solennels qui se faisaient tous les cinq ans à Rome, dans chaque quartier, et qui se nommaient *Suovetaurilia*, parce que le magistrat faisait immoler par les *victimaires* un cochon (*sus*), une brebis (*ovis*) et un taureau (*taurus*). L'un, le plus petit, est d'une meilleure et plus délicate exécution ; l'autre, plus grand et plus grossier, indique mieux tous les détails du sacrifice ; l'un plaira plus aux artistes, l'autre aux antiquaires. — Une *Conclamation*, cérémonie des funérailles, dans laquelle on appelait le mort à haute voix, à grands cris, au bruit d'instruments guerriers, pour s'assurer qu'il avait bien réellement quitté la vie. On voit dans ce bas-relief la trompette droite de l'infanterie romaine (*tuba*) et la trompette recourbée de la cavalerie (*lituus*). — Les *Muses*, grande composition qui couvrait les trois faces apparentes d'un sarcophage. On y voit les neuf filles du génie et de la mémoire : Clio tient un *volumen* où l'histoire est tracée ; Thalie a le masque rieur, le brodequin pastoral et les jambes nues, signe des licences de la comédie ; Erato n'est remarquable que par le filet (*cécryphale*) qui enveloppe ses cheveux ; elle n'a nul autre attribut pour marquer qu'elle préside aux chants d'amour, aux plaisirs de l'esprit, aux entretiens philosophiques ; Euterpe tient ses deux flûtes (*tibiæ*), et porte, avec le laurier d'Apollon, la robe des chanteurs (*orthostade*) ; Polymnie médite, enveloppée dans son vaste manteau, sur la poésie et l'éloquence ; Calliope, un *style* d'une main, une tablette de l'autre, va écrire les vers héroïques d'une épopée ; Terpsichore joue de la lyre pour animer un chœur de danse ; Uranie, armée de son *radius*, trace sur une sphère les mouvements des astres ; Melpomène enfin, dressée sur ses cothurnes et vêtue de la tunique royale, élève le masque tragique par-dessus sa tête pensive et sombre. — Les

Néréides, autre ornement de tombeau d'excellent travail, où l'on voit quatre nymphes marines, portées sur des tritons, escortant vers les îles fortunées de petits génies qui figurent les âmes heureuses. — *Antiope* réconciliant ses fils Zéthus et Amphion qu'elle avait eus de Jupiter; ce bas-relief, dont le sujet est celui de plusieurs tragédies antiques, est d'un beau travail grec, malgré son inscription latine, et présente de curieux détails à l'étude des costumes pour les temps héroïques. — Les *Forges de Vulcain,* où se fabrique le bouclier d'Enée ; tout en surveillant l'ouvrage qui se fait pour le fils de sa mère, Cupidon l'espiègle joue un tour au plus vieux des Cyclopes. On peut, devant ce bas-relief, étudier les divers boucliers des guerriers anciens, l'ασπις et le θυρεος des Grecs, le *clypeus* (bouclier rond), le *scutum* (bouclier carré et creux) de l'infanterie romaine, et la *parma* (léger bouclier en cuir) de la cavalerie. — *Jupiter, Thétis* et *Junon;* ce fin et gracieux ouvrage du sculpteur romain Diadumenus, nous montre le maître des dieux surpris par sa jalouse et acariâtre épouse dans une de ses mille infidélités. — *Latone, Apollon* et *Diane,* l'un des plus précieux monuments de la sculpture du second âge, appelée choragique [1].—*Bacchus* et *Ariadne.* Trouvé près de Bordeaux, en 1805, ce bas-relief ornait le tombeau de quelque patricien mort dans les Gaules. Il représente le vainqueur de l'Inde, au milieu de

[1] On a donné spécialement ce nom aux monuments d'art élevés à leurs frais par les *chorèges* (de χορός, *chœur,* et ἄγειν, *conduire*), ou directeurs élus par chacune des dix tribus d'Athènes pour présider aux jeux de théâtre et aux cérémonies religieuses. La *chorégie* était une haute fonction publique, et les citoyens riches qui en acceptaient la charge mettaient leur honneur à mériter des prix qui étaient gardés dans les temples et qui conservaient leur nom.

sa cour de bacchants, au moment où il rencontre la maîtresse de Thésée endormie sur le rivage de Naxos. — La *Naissance de Vénus*, même sujet que le fameux tableau d'Apelles, la *Vénus anadyomène*. On voit sortir de l'écume des flots (αφρος) la belle Aphrodite, entourée d'un cortége de Néréides et de Tritons qui fêtent joyeusement la venue au monde de la mère des amours.

Parmi les bas-reliefs qui sortent des croyances mythologiques pour entrer dans le domaine de l'histoire, nous pouvons recommander de préférence : — Les *Funérailles d'Hector*, vaste composition qui réunit, en vingt-six figures, la plupart des personnages qu'Homère a immortalisés. Le vieux Priam, plus grand que les autres, comme il arrive d'habitude aux figures qui ne se tiennent pas debout, est aux genoux d'Achille, dont il ne reste malheureusement qu'une jambe; mais à défaut du héros de l'Iliade, le héros de l'Odyssée se fait reconnaître à son bonnet (πιλιδιων), qui a la forme d'une moitié d'œuf.—*Agamemnon*, entre son héraut Talthybius et Epeus qui fabriqua le cheval de Troie. Ce bas-relief est dans le style très-ancien qu'on appelle improprement étrusque, puisqu'il est grec, antérieur au style choragique. — La *Vengeance de Médée*, sujet de la tragédie d'Euripide, traité et divisé en quatre scènes principales.—*Phèdre et Hippolyte*, autre pièce du même tragique, dont le sujet se divise cette fois en trois scènes. Ce n'est pas toutefois le monstre envoyé par Neptune, mais le sanglier de Phlius, qui est au dénoûment le *deus ex machinâ*.—Les *Génies des Jeux*, œuvre pleine de grâce et d'animation, où des enfants remplacent les hommes pour figurer tous les exercices d'une palestre. Sous la surveillance d'un *alytarque*, portant une verge à la main et des bandelettes sur la tête, ils combattent à la course, au disque, au pugilat; les vainqueurs montrent avec orgueil leurs palmes et leurs couronnes.—Les *Sol-*

dats prétoriens, grand bas-relief militaire, qui représentait peut-être une *adlocutio*. Là, on peut étudier utilement tout le costume des soldats romains, leur long bouclier ovale, leur cuirasse ajustée à la poitrine, leur courte, large et pesante épée, qui frappait de si terribles coups dans les luttes corps à corps. Le centurion porte sur son bouclier un foudre ailé ; cet emblème indique qu'il appartenait à la célèbre douzième légion, nommée *legio fulminans*.

Après être descendus des statues aux bustes, et des bustes aux bas-reliefs, nous arrivons à ces nombreux objets servant au culte des dieux et au culte des morts qui ne se rattachent à la statuaire que par leurs ornements : autels, candélabres, trépieds, sarcophages, urnes, vases, stèles, cippes, etc. Nous ne saurions entrer dans le détail de ces objets, qui, partageant la double nature des bas-reliefs, appartiennent toutefois un peu moins à l'art, un peu plus à l'archéologie. Nous citerons seulement, parmi ceux qui servaient au culte, les deux *autels des douze dieux*. Le plus grand, le plus beau, le plus célèbre, est de forme triangulaire; sur chaque face, dans la bande supérieure, sont quatre des douze dieux, en commençant par les cinq enfants de Saturne, Jupiter, Junon, Neptune, Cérès, Vesta, en finissant par les sept enfants de Jupiter, Mercure, Vénus, Mars, Apollon, Diane, Vulcain, Minerve. Dans la bande inférieure, les figures, un peu agrandies, ne sont plus qu'au nombre de neuf, trois sur chaque face; d'un côté, les Grâces dansant en groupe ; de l'autre, les Heures ou Saisons, appelées Eunomie, Irène et Dicé, qui, représentant le printemps, l'été et l'automne, portent des feuilles, des fleurs et des fruits; de l'autre enfin, trois déesses, le sceptre à la main droite, que l'on croit les *Ilythies*, celles qui présidaient à la naissance des mortels, en opposition des Parques. A divers caractères archaïques, on a cru voir dans ces figures le style de l'école

d'Égine, ou du moins des monuments choragiques. Ainsi, Mercure porte une longue barbe; ainsi, les Grâces sont chastement vêtues, et Vénus même n'est pas décolletée. Mais, d'une autre part, la gracieuse tranquillité des attitudes, l'ampleur des draperies, la finesse du dessin et la délicatesse de la ciselure qui ne donne pas plus de saillie aux figures que dans les bas-reliefs, très-bas ou très-plats, de la frise du Parthénon, rattachent cet autel aux temps postérieurs où la sculpture grecque brillait de tout son éclat. Pour mettre d'accord ces caractères opposés de la forme et de l'exécution, les habiles supposent que c'est une imitation du style choragique faite après l'époque de Phidias. L'autre *autel des douze dieux*, aussi inférieur au précédent par le travail que par la grandeur, est de forme cylindrique, et ne porte, sur son bord horizontal, que les têtes des douze divinités, qui, placées sur les douze signes du zodiaque, semblent exercer ce qu'on appelait la tutelle des mois (*tutela mensium*).

Parmi les objets qui tiennent au culte des morts, ou simplement aux usages domestiques, il nous suffira de citer les trois *vases de Marathon*, qu'on appelle ainsi parce qu'ils furent trouvés dans la plaine célèbre où Miltiade vainquit les Perses, — le *vase Borghèse*, dont les ornements, très-précieux, ont pour sujet une bacchanale, parce qu'il était, en effet, un de ces grands *cratères* où les esclaves des Romains préparaient, avant le repas, le mélange de vin et d'eau que boiraient les convives, — et le *vase* appelé *de Dorsay*, qui a fait commettre à la science, comme le bas-relief de Mithra, comme le zodiaque de Dendérah, les plus étranges aberrations. Il représente aussi une bacchanale; mais Bacchus, qui mène le chœur des Pléiades, une massue à la main, a de plus une tête et des pieds de taureau. Là-dessus, Dupuis, dans son livre sur l'*Origine de tous les cultes*, établit un système;

et, à sa suite, des savants allemands formulent leurs idées sur le culte de *Dyonisos*. Mieux avisés, des antiquaires s'étonnent qu'une divinité grecque offre, comme celles de l'Égypte, le mélange monstrueux de l'homme et des animaux ; on s'enquiert, on remonte aux origines, et l'on s'assure enfin que ce vase est une œuvre moderne, une œuvre de caprice, faite à Rome par le sculpteur Lazzerini.

Lorsqu'en descendant toujours la série des antiques, on arrive aux inscriptions, grecques ou latines, païennes ou chrétiennes, sépulcrales ou votives, lisibles ou frustes, en vers ou en prose, il est évident qu'on achève de sortir de l'art pour entrer pleinement dans l'archéologie. Notre rôle est achevé. Nous rappellerons néanmoins aux antiquaires de tous les pays qu'ils trouveront au Louvre les deux célèbres tables gravées, que l'on nomme *marbre de Nointel* et *marbre de Choiseul*, parce qu'elles furent apportées d'Athènes à Paris, l'une par le marquis de Nointel, l'autre par le comte de Choiseul-Gouffier. La première contient la liste des guerriers athéniens morts en Egypte, en Phénicie, en Argolide, à l'île de Chypre, à Egine et à Mégare, dans la même année (457 avant J. C.). Elle est curieuse pour la paléographie, parce qu'elle prouve qu'à cette époque, les Grecs avaient cessé d'écrire de droite à gauche, comme les Orientaux, et qu'ils avaient aussi abandonné l'écriture en *boustrophédon* (en sillon de bœuf), qui allait alternativement de gauche à droite et de droite à gauche, revenant sur elle-même, dit Pausanias, « comme ceux qui courent la double stade [1]. » Ils écrivaient déjà, comme l'ont fait les Latins après

[1] Dans l'inscription votive appelée *Sigéenne*, le *British Museum* offre un curieux spécimen de cette ancienne écriture grecque en *boustrophédon*. Nous avons, au Louvre même, un autre spécimen d'écriture, encore plus ancienne, qui se traçait de droite à gauche. C'est le bas-relief d'*Agamemnon* entre Talthybius et

eux, et comme nous le faisons après les Latins, de gauche à droite. La seconde inscription, dite *marbre de Choiseul*, contient le résumé des dépenses faites pour les fêtes et les sacrifices par les dix tribus d'Athènes, présidant à tour de rôle pendant les dix prytanies de l'archontat de Glaucippe (la troisième année de la 92ᵐᵉ olympiade, de juillet 410 à juillet 409 avant J. C.). Cette inscription est encore plus curieuse et plus utile que la précédente, car, outre les notions qu'elle donne sur les progrès de l'écriture grecque, elle en fournit d'autres sur les finances et les coutumes de la république athénienne. L'on y voit, par exemple, que, pendant cette année, la somme totale de 168 talents 30 mines et 2 drachmes (924,292 fr.) avait été prise dans le trésor de l'*ophistodome*, provenant des dîmes consacrées à Minerve, pour payer les dépenses *théoriques*, celles qui comprenaient les cérémonies, fêtes, jeux et spectacles, et qu'une partie de cette somme avait été distribuée en *diobélies* (deux oboles ou 30 c.), espèce de subvention, quelquefois doublée et triplée, que réclamaient les citoyens pauvres pour assister à chacune des fêtes importantes. On y voit aussi, outre les noms des douze mois lunaires, ou de l'année commune, les noms, moins connus, des dix tribus athéniennes, OEantide, OEgéide, OEnéide, Acamantide, Cécropide, Léontide, Antiochide, Hippothoontide, Erechtéide et Pandionide. On y voit enfin l'indication des principales magistratures populaires, données à l'élection ou par le sort, tels que l'*archonte* et les *synarchontes* (les neuf magistrats suprêmes, chargés de l'administration civile, de la religion, de l'armée, etc.), les *prytanes* (sénateurs qui présidaient chacun à son tour les assemblées du peuple), les *grammatéis* (secrétaires du

Epeus, que j'ai cité tout-à-l'heure, où le nom du roi des rois est écrit de la sorte, au rebours : *nonmemayA*.

sénat), les *stratéges* et *hypostratéges* (généraux en chef
et en second), les *tamiœ* (trésoriers), les *trapezeitœ*
(payeurs), les *agônothètes* (juges des jeux), les *astinomes*
(inspecteurs des comédiens et des musiciens), les *agora-
nomes* (inspecteurs des marchés), etc. Ce simple aperçu
prouve assez l'importance du *marbre de Choiseul*, impor-
tance qui égale pour le moins celle de l'autre célèbre ins-
cription que les Anglais nomment le *marbre d'Arundel*.

Assurément, une telle collection d'antiques de tous
genres, où l'on compte, parmi quelques centaines de
pièces, un grand nombre de morceaux d'élite, dont quel-
ques-uns tout à fait hors ligne, forme un véritable et
brillant musée. Nul autre en Europe, hors de l'Italie
toutefois, et pris dans son ensemble, ne l'emporte sur lui
par l'importance, non plus que par le nombre. C'est un
point gagné, et dont nous pouvons à bon droit nous mon-
trer fiers. Mais il est des souvenirs qui doivent nous rap-
peler à la modestie. N'oublions pas que le chiffre des pièces
de marbre, dans les salles des antiques, est encore loin
d'atteindre à celui des musées du Vatican et du Capitole à
Rome, *degl' Uffizi* à Florence et *degli Studi* à Naples; —
que le Louvre manque presque entièrement d'objets en
bronze, si nombreux dans les quatre collections citées; —
que Rome montre avec orgueil, dans le Vatican, l'*Apollon
Pythien*, le *Laocoon*, le *Mercure-Antinoüs*, le *Méléagre*,
le *Torse*, etc.; dans le Capitole, l'autre *Diane chasseresse*,
la *Minerve Égyptienne*, les deux *Centaures*, le *Gladiateur
mourant*, l'*Enfant* au masque de Silène, l'*Antinoüs*, la
Vénus sortant du bain, la *Junon* dite du Capitole, etc.;
que Florence possède la *Vénus de Médicis*, l'*Apollino*, le
Faune aux crotales, les *Lutteurs*, l'*Arrotino*, la *Vénus-
Uranie*, la *Vénus Genitrix*, le *Bacchus et Ampelos*,
l'*Hercule enfant*, la collection complète des empereurs
romains, etc., et Naples l'*Apollon au Cygne*, la *Vénus de*

Capoue, la *Vénus Callipyge*, le *Ganymède à l'Aigle*, l'*Aristide*, l'*Apollon Cytharède* en porphyre, les belles pièces de la collection Farnèse, tels que l'*Hercule*, la *Flore*, le *Taureau*, etc. N'oublions pas enfin que, sans avoir, comme l'Italie, directement hérité du peuple-roi, spoliateur ancien de la Grèce, Munich a dans sa Glyptothèque les *Marbres d'Egine*, et Londres, dans son *British Museum*, les *Marbres du Parthénon*[1].

SCULPTURE MODERNE.

Je suppose qu'un étranger, quittant les salles des antiques, et voulant, comme nous le faisons, continuer avec ordre sa visite des musées réunis au Louvre, traverse la grande cour carrée; il se dirigera naturellement vers la salle dont la porte offre cette inscription en lettres d'or : *Sculpture moderne*. Mais, arrêté sur le seuil, il fera, dès le premier regard, l'observation que nous avons faite à propos de la collection des gravures. Nous disions : « Ce n'est que le musée de la calcographie française, et même fort incomplet. » Il dira : « Ce n'est que le musée de la sculpture française, et fort incomplet aussi. Les Français se croient-ils seuls héritiers des Grecs et des Romains? Comprend-on ce titre général de *Sculpture moderne* sans les œuvres que vit naître l'Italie, depuis les débuts de l'art à sa renaissance avec Nicolas de Pise, jusqu'à son dernier représentant, le Danois Thorwaldsen? Où sont Orcagna, Donatello, Sansovino, della Robbia, Michel-Ange, Cellini, l'Ammanato, Bernini, Canova? Je les ai vus à Rome, à Florence, à Naples, à Venise, à Vienne; je ne les vois pas

[1] Voir, au volume des *Musées d'Italie*, les articles Florence, Rome et Naples; au volume des *Musées d'Allemagne*, l'article Munich, *Glyptothèque*; au volume des *Musées d'Angleterre*, etc., l'article *Bristish Museum*.

à Paris. C'est donc un titre menteur, un titre usurpé. »

Il faudrait pouvoir répondre à l'étranger : « Non; c'est seulement un titre équivoque. Là se trouve la sculpture moderne dans l'art français. Mais tournez-vous; voyez ces inscriptions sur d'autres portes. L'une dit : *Sculpture de la renaissance;* l'autre : *Sculpture du moyen âge.* Par la réunion de ces trois séries de salles, malheureusement séparées l'une de l'autre, vous aurez réellement la sculpture moderne, entendue dans son sens général et vrai, par opposition à la sculpture antique. Seulement, il faut commencer par le commencement, et savoir où le prendre. »

Faisons donc nous-mêmes ce que nous conseillons à l'amateur étranger; réservons les salles qui se nomment de la sculpture moderne, dont le tour viendra plus tard, et, pour commencer par le commencement, allons frapper d'abord à la porte de la *Sculpture du moyen âge.* Par malheur elle est fermée; cette intéressante division du musée des statuaires n'a encore que son titre ; on la prépare ; on recherche et l'on réunit les morceaux qui doivent la composer. Comme l'idée de tout le musée de sculpture moderne est fort nouvelle, et son exécution toute récente, il faut, sans se plaindre de personne, attendre patiemment qu'elle ait pu se réaliser dans toutes ses parties, et jusques dans les origines; il faut, comme disent les Italiens, *dar tempo al tempo.*

Pour les deux autres divisions, *Sculpture de la renaissance,* et *Sculpture française moderne,* la chose était plus facile; on peut dire qu'elle était toute faite. Il suffisait en quelque sorte d'amener au Louvre, d'une part, tout l'ancien musée des Petits-Augustins; de l'autre, quelques marbres choisis parmi ceux qui ornèrent les salles et les jardins de Versailles, de Marly, de Saint-Cloud, des Tuileries. C'est ce qu'on a fait. Pénétrons maintenant parmi ces œuvres d'élite, consacrées aussi par le temps, par l'admi-

ration générale, et qui eussent fourni à Charles Perrault d'éloquents arguments pour son *Parallèle*.

Tous les ouvrages de l'antiquité s'appellent simplement des antiques. Sauf les marbres du Parthénon, qu'on sait, par l'histoire, être l'ouvrage collectif de Phidias et de ses élèves; sauf un très-petit nombre de statues de qui les auteurs sont connus (telles que la *Vénus de Médicis*, le *Laoocon*, le *Gladiateur combattant*, etc.), — soit parce qu'elles portaient une sorte de signature authentique, soit parce qu'il était facile de reconnaître en elles les statues qu'ont décrites Pausanias ou Pline, — aucune œuvre du ciseau des Grecs ou des Romains ne renferme dans son propre nom le nom du statuaire qui l'a faite. Tout change quand on arrive aux modernes; chaque nom est sur chaque œuvre. Les salles mêmes sont comme placées sous l'invocation du plus célèbre des artistes dont elles contiennent les travaux de choix. Elles se nomment, d'un côté, salles de Michel Colombe, de Jean de Bologne, de Jean Goujon, des Anguier, de Francheville; d'un autre, salles de Puget, de Coyzevox, des Coustou, de Bouchardon, de Houdon. Nous les parcourrons successivement, suivant l'ordre que nous donne la chronologie.

On a placé dans une sorte d'antichambre, comme entre le moyen âge et la renaissance, les moulages en plâtre de deux espèces de monuments qui appartiennent au XV^e siècle, et dont les originaux se trouvent à Bruges, le vieux berceau de l'art flamand, la patrie de Van Eyck et le séjour d'Hemling. Ce sont d'abord les tombeaux de Charles le Téméraire et de sa fille Marie de Bourgogne, élevés dans l'église Notre-Dame; ensuite la grande cheminée du palais de justice, qui est dans la salle de délibération des jurés. J'ai décrit à leur place ces monuments curieux[1]; je me

[1] Volume des *Musées d'Angleterre, de Belgique*, etc., pag. 463 et 167.

bornerai donc à faire remarquer, au sujet des tombeaux, qu'on eût pu en trouver de plus beaux et de plus riches dans la même famille princière, la même époque, le même genre et le même style : les tombeaux de Philippe d'Autriche et de Jeanne de Castille (Jeanne la Folle), fils et bru de Marie de Bourgogne, père et mère de Charles-Quint, qui sont dans la cathédrale de Grenade en Espagne, et les tombeaux des aïeux de Marie, les ducs de Bourgogne Jean sans Peur et Philippe le Hardi, qui, de la Chartreuse de Dijon, sont passés dans le musée de cette ville. Je ferai remarquer aussi que ces tombeaux de Bruges étant composés de socles en marbre noir sur lesquels reposent des statues de cuivre doré, ils sont forts mal représentés par le blanc uniforme et monotone du plâtre. Ce défaut n'est pas moins sensible dans la reproduction de la cheminée du palais de Justice; en effet, ses principaux ornements, tels que les cinq statues, de Charles-Quint au centre, de de Charles le Téméraire avec Marguerite d'Angleterre à droite, de Marie de Bourgogne avec Maximilien d'Autriche à gauche, ouvrage de Hermann Glosencamp, sont sculptés en bois, tandis que les bas-reliefs représentant l'*Histoire de Suzanne*, ouvrage de Guyot de Beaugrant, sont ciselés en albâtre. Ces diverses oppositions de matières et de couleurs sont entièrement perdues dans le moulage. J'aime mieux la reproduction des bas-reliefs du tombeau de François I^{er} par Pierre Bontemps, qui est peut-être le maître inconnu de Jean Goujon. L'on a peint le plâtre pour lui donner la couleur du bronze. N'est-il pas possible d'employer un procédé semblable, pour que les statues de la cheminée de Bruges paraissent en bois et les bas-reliefs en albâtre, pour que les tombeaux offrent des figures en bronze doré sur des socles de marbre noir ?

Michel Colombe (ou Michault Columb, 1431-1514) a l'honneur de donner son nom à la première des salles de

la Renaissance. C'était sans doute un de ces modestes *ymaigiers* français qui n'ont pas attendu, pour produire de remarquables ouvrages, l'arrivée et les leçons des Italiens amenés par François I^{er}. Dans le bas-relief en marbre qu'on lui attribue, il a traité presque en haut-relief, mais en petites proportions, le *Combat de saint Georges contre le dragon*. La figure du Persée chrétien à cheval et en armure, celle du monstre écailleux que la lance traverse, celle aussi de la princesse Théodelinde agenouillée dans le lointain, eussent fait honneur à l'Italie même de cette époque par la délicatesse du travail et la hauteur du style.

Dans la même salle, près d'une statue en albâtre de Louis XII, dont un artiste de Milan, Demugiano, nous a laissé l'image en costume d'empereur romain, se trouvent deux autres monuments de l'art tout français. L'un est le tombeau du célèbre ami de Louis XI et de Charles VIII, l'historien Philippe de Commines, mort en 1509, et de sa femme Hélène de Chambres, morte en 1531. Vues seulement à mi-corps, dans l'attitude de la prière, leurs figures sont en pierre coloriée, si soigneusement sculptées et peintes, que ce sont de vrais portraits en ronde-bosse, dans le genre des figures de cire. L'autre monument se compose des deux tombeaux séparés, mais en pendants, de Louis Poncher, secrétaire du roi, mort en 1521, et de sa femme Roberte Legendre, morte en 1522. Selon l'usage habituel, chaque figure est étendue sur le dos, les mains jointes et les yeux fermés ; l'homme, en habit de guerre, pose les pieds sur un lion ; la femme, coiffée d'un béguin, et vêtue d'une ample robe, sans autre ornement qu'un long rosaire, les pose sur un chien. Tous ces détails, comme on voit, sont communs jusqu'à la banalité; la matière n'est pas précieuse, c'est simplement la pierre de liais, et les noms ignorés des deux personnages ne méritent pas davantage qu'on tire leurs mausolées de l'ou-

bli par une glorieuse exception. Connaît-on du moins le nom de l'artiste qui a sculpté leurs images? Nullement, et les dates s'opposent à ce qu'on puisse en attribuer le travail à Michel Colomb, mort plusieurs années avant ces personnages. Pourquoi donc enlever leurs tombeaux de l'église Saint-Germain-l'Auxerrois et les apporter dans le musée du Louvre? parce que leur auteur inconnu a fait deux chefs-d'œuvre, et que, dans leur exquise naïveté, les figures mortes (celle de la femme surtout), heureusement intactes et bien conservées, peuvent être offertes pour modèles de l'art français avant sa transformation par l'art italien.

C'est l'art italien que nous trouvons dans la salle de Jean de Boulogne : non pas entier, complet, car bien des noms illustres font défaut, — Orcagna, Donatello, Sansovino, l'Ammanato, Bernini, — mais représenté du moins par d'autres noms également illustres, et par des œuvres dignes de ces grands noms. Elles sont assez nombreuses pour que nous les divisions suivant la matière. Nous commencerons par les bronzes, afin d'expliquer tout d'abord comment une salle qui contient deux ouvrages authentiques de Michel-Ange porte le nom de Jean de Boulogne. Dire que le célèbre *Giam-Bologna* des Italiens était Français, étant né à Douai en 1524, ne serait pas une raison suffisante pour sembler seulement l'élever au-dessus du géant florentin; il vaut mieux dire que ce grand artiste, Français par l'origine, Italien par le séjour, les études et le talent, est l'auteur du principal morceau de statuaire parmi ceux que renferme cette salle : le groupe de *Mercure emportant Hébé*. Ce groupe, un peu colossal, est vraiment magnifique. Mais, en lui donnant toute l'admiration dont il est digne, nous regrettons qu'on ne l'ait pas retourné dans l'autre sens, et qu'on ait présenté à la lumière des fenêtres la figure d'Hébé au lieu de celle de Mercure. La première, en effet, a peut-être un peu de

raideur et de gaucherie, au moins dans le haut du corps, tandis que l'autre est svelte, agile, admirable de pose et de mouvement. Elle rappelle ce merveilleux petit *Mercure volant*, qui pose le pied sur le souffle d'un Zéphyre, ravissant chef-d'œuvre d'équilibre, de grâce et de légèreté, que Giam-Bologna a laissé à Florence, sa patrie d'adoption.

Ce bel ouvrage d'un Français fut fait en Italie ; voici maintenant celui d'un Italien fait en France : la *Nymphe de Fontainebleau*, par Benvenuto Cellini. Ce n'est plus un groupe, ni une statue, mais un haut-relief, en bronze également. Une femme nue, colossale et de proportions un peu longues, est à demi couchée, appuyée sur le bras gauche et passant le bras droit sur le cou d'un cerf, dont la tête, ornée d'un vaste bois, fait saillie en avant. Elle est entourée de chiens, de biches, de sangliers, traités en bas-relief au second plan. Cette Nymphe des bois, cette Diane chasseresse, est le plus important, sans contredit, des ouvrages que Cellini fit à la cour de François Ier, d'où les dédains de la duchesse d'Etampes l'éloignèrent bientôt. Encadrée sous un arc cintré, elle était destinée à orner le tympan de la *Porte dorée* à Fontainebleau ; mais Diane de Poitiers se la fit donner par Henri II, et la mit sur la porte de son château d'Anet. On a placé au-dessous deux superbes coupes en bronze florentin ciselé, qu'on attribue encore à Benvenuto Cellini, sans autres preuves peut-être que la matière, le style et la beauté du travail.

Des cinq statuettes en bronze rangées au fond de la salle, quatre sont les copies des figures allégoriques, le *Jour* et la *Nuit*, l'*Aurore* et le *Crépuscule*, dont Michel-Ange orna les tombeaux de Julien et de Laurent de Médicis, dans l'église *San-Lorenzo* de Florence ; et la cinquième une copie, qu'on attribue à Giam-Bologna lui-même, de son fameux groupe appelé l'*Enlèvement d'une Sabine*, qui

décore la place du *Palazzo-Vecchio*, dans la même ville, avec la *Judith* de Donatello, le *David Enfant* de Michel-Ange, l'*Hercule* de Bandinelli et le *Persée* de Benvenuto.

Pour suivre ici l'ordre des dates, nous passerons des bronzes, non aux marbres, mais aux terres cuites émaillées. Luca Della Robbia, qui passe pour en avoir été l'inventeur sous leur forme plastique, florissait vers 1450. Il a donc précédé d'un siècle environ notre Bernard de Palissy. Mais cette circonstance n'atténue point le mérite du second, qui n'a jamais prétendu avoir inventé l'émail, pas plus que le premier. Le procédé d'enduire de couleurs vernissées les objets en terre cuite remonte aux Grecs, aux Phéniciens, aux Égyptiens. Della Robbia en a fait une application à la statuaire, Palissy à la céramique, et les émailleurs sur métal à la peinture. Nous avons de Luca Della Robbia quelques œuvres bien belles et bien précieuses : un *Saint-Sébastien* attaché au tronc d'arbre, qui paraît un essai du genre, car la figure est simplement en terre cuite, et il n'y a d'autre partie vernissée que la draperie blanche autour des reins. La *Vierge adorant l'Enfant-Dieu*, espèce de bas-relief au centre d'un cadre rond assez semblable à un grand plat, est une autre application du procédé, mais encore partielle et incomplète, car le groupe entier, figures et draperies, est vernissé en blanc (sauf les yeux qui sont noirs), sur un fond colorié en bleu pour le ciel, en vert pour la campagne. L'invention se montre entière et l'art complet dans une *Madone portant le Bambino*, très-beau groupe en ronde-bosse, dont les diverses parties sont vernissées en toutes couleurs, comme serait peint un tableau. Le même art se retrouve au même degré dans un autre groupe, en haut-relief, *Jésus et le Lépreux*. Celui-ci est l'ouvrage un peu postérieur d'Andrea Della Robbia, neveu de Luca, et fils d'Agostino, dont le Louvre, par malheur, n'a nul échantillon pour réunir toute cette

illustre famille qui aida si puissamment Donatello et Ghiberti à la renaissance de la sculpture italienne.

En arrivant aux marbres, nous arrivons à Michel-Ange. Le Louvre peut se dire heureux, peut se montrer fier de posséder deux ouvrages de son ciseau. Mais, pour comprendre ces figures, et pour les apprécier, il faut en connaître d'abord le sujet et la destination. J'ai raconté ailleurs[1] comment le pape Jules II voulut, dès son avénement au trône pontifical, se faire élever, par Michel-Ange, alors âgé de vingt-neuf ans, un splendide mausolée; puis comment, à la suite des démêlés entre le pape et l'artiste, et des événements qui les emportèrent tous deux vers d'autres projets, Michel-Ange ne put jamais achever, dans les soixante-un ans de vie qui lui restèrent, le tombeau colossal dont il avait tracé le plan et commencé l'érection. Des quatre *Captifs* qui devaient être adossés aux quatre angles du massif carré sur lequel se serait dressé le monument, il n'en fit que deux; des quatre *Victoires* qui devaient occuper des niches creusées dans les faces de ce massif, il n'en fit qu'une seule; et des figures de prophètes et de sibylles qui devaient entourer un second massif plus étroit, destiné à soutenir une pyramide supérieure, il n'en fit qu'une seule également, celle de *Moïse*. Le *Moïse* est à Rome, dans l'église *San-Pietro in vincula;* la *Victoire*, à Florence; les deux *Captifs*, au Louvre. L'un des deux, le plus beau peut-être, est comme l'histoire abrégée du monument de Jules II; il est inachevé. La tête est à peine ébauchée, et le cou n'est pas même entièrement dégrossi. En cela, il ressemble à l'*Apollon* et au *Brutus* du musée *Degl'Uffizzi*, et prouve aussi que souvent Michel-Ange attaquait un bloc de marbre sans préparation, sans esquisse, sans figure de terre. Heureusement qu'aucune

[1] *Musées d'Italie*, pag. 233 et suiv.

main sacrilége n'a voulu terminer l'œuvre de Michel-Ange. Qui pourrait se plaindre, en trouvant là, comme dans l'ébauche d'un peintre, le premier jet de la pensée du statuaire, d'y surprendre en quelque sorte le secret du travail de son ciseau? Dans les traits à peine indiqués de ce *Captif*, n'a-t-on pas deviné, senti, vu même une expression tout aussi admirable que celle des traits finement achevés de l'autre? Et cette expression de douleur, d'humiliation, ici résignée, là sombre et impatiente, ne se lit-elle pas dans tous les membres de leurs corps? Il suffit donc, pour bien admirer ces superbes figures, de savoir ce qu'elles sont, ou plutôt ce qu'elles devaient être.

Parmi les marbres italiens, on trouve encore la statue équestre, en haut relief, de Roberto Malatesta, seigneur de Rimini, mort en 1482; elle est attribuée à Paolo Romano;—une *Mise au Tombeau*, en bas-relief, de Daniel de Volterre (Ricciarelli), l'habile imitateur de Michel-Ange en statuaire comme en peinture;— un buste de Béatrice d'Est, fille du duc de Ferrare Hercule Ier, attribué à Desiderio da Settignano;—et une statue de l'*Amitié* de Pietro-Paolo Olivieri (1551-1599), provenant de la Villa Mattei. Par une allégorie bizarre, recherchée et peu gracieuse, elle entrouvre avec le doigt la place du cœur, voulant y faire lire sans doute l'ardeur et la pureté de ses sentiments. Mais ces emblêmes physiques pour exprimer des passions morales ne sont-ils pas réprouvés par le bon goût? et n'est-ce pas au moyen de l'expression seule que l'artiste doit manifester sa pensée, doit parler à l'esprit par les yeux? C'est la suprême difficulté de l'art; mais c'en est aussi le suprême triomphe.

Une *Diane* en bronze et un *Nègre* en basalte noir, tous deux habillés de robes en pierres de couleur, sont de belles imitations de quelques statues antiques, faites à l'époque de la renaissance, et probablement par des Italiens, qui

remplissent toute cette salle de leurs œuvres. Jean de Boulogne, en effet, se fit Italien comme Poussin et Claude; et l'unique ouvrage attribué à un autre Français, un *Génie de l'histoire* qui devait orner quelque tombeau, montre bien, par la finesse du style et du travail, un autre élève de l'Italie.

Dans cette salle, qui peut à bon droit se nommer étrangère, on a même réuni quelques petits *spécimen* de l'art plastique allemand au XVI^e siècle. Est-ce de la sculpture? j'en doute; car il ne se trouve là ni une statue, ni un haut-relief, ni un morceau quelconque de grandes proportions. Tout est en relief très-bas, et en figurines. Point de marbre; des matières inconnues partout ailleurs. C'est plutôt de la ciselure. Et pas un nom d'auteur sur une œuvre. Voici, en somme, ce qu'on trouve accroché aux parois dans l'embrasure des fenêtres : une *Descente de croix*, en cuivre jaune;—le *Triomphe de Maximilien II*, finement et patiemment découpé en bois;—le *Repos en Egypte*, d'après Albert Durer, autre ouvrage de patience, taillé dans la pierre calcaire dure, appelée *pierre à rasoirs*. —Des *armoiries* sur cette même pierre dure, en taille d'épargne, et dont le relief, ensuite colorié, était obtenu par l'emploi de l'eau-forte. C'est la reprise de cet ancien procédé qui a fait découvrir la lithographie.

Il faut donc, si l'on veut suivre l'art français dans son progrès et ses développements, passer sans intervalle de la salle de Michel Colombe à celle de Jean Goujon. L'on verra, d'un coup d'œil, que la sculpture française n'a pas attendu, comme la peinture, les leçons des Italiens, et que c'est des *ymaigiers* du moyen âge que sont sortis les statuaires de la renaissance.

Du grand sculpteur qu'enlevèrent à la France, dans la plénitude d'un talent encore jeune, les arquebusades de la Saint-Barthélemy (1572), on a pieusement rassemblé plu-

sieurs œuvres d'élite. La plus célèbre, comme la plus considérable, est le groupe en marbre de *Diane*, qu'il fit pour la belle châtelaine d'Anet. Sur un socle de forme bizarre, assez semblable à un vaisseau, orné d'écrevisses, de crabes et de chiffres amoureux, la déesse de la chasse, son arc d'or à la main, est à demi couchée, s'appuyant sur un cerf aux bois d'or, et gardée par ses deux chiens, Syrius et Procyon. Dans cette figure semi-colossale, entièrement nue, mais dont la tête est coiffée à la mode de l'époque, on s'accorde à trouver le portrait de cette altière rivale de la duchesse d'Étampes et de Catherine de Médicis, qui régna sur la France jusqu'à la mort de Henri II. A l'un et l'autre bout du groupe, on a placé très-heureusement deux chiens de chasse en bronze, qui semblent le compléter. Aux longues oreilles pendantes, aux formes fières et vigoureuses, ces beaux chiens sont précisément ceux qu'a décrits et dessinés dans sa *Vénerie* le veneur de Charles IX, Jacques du Fouilloux. Ce sont des modèles à citer, d'une part pour la race, de l'autre pour l'art de figurer les animaux, art aujourd'hui très-florissant. Un portrait en buste de Henri II, encadré dans les ornements d'une cheminée que modela Germain Pilon pour le château de Villeroy, complète les œuvres en ronde-bosse de Jean Goujon.

Mais nous le trouvons encore, et plus lui-même si l'on peut dire, dans le genre où il excella, où il est resté sans rival, le bas-relief. On dirait que le grand artiste qui fut nommé le Phidias français et le Corrége de la sculpture, put réellement étudier la frise du Parthénon, tant ses bas-reliefs ressemblent à ceux du Phidias d'Athènes; par la forme d'abord, étant aussi de relief très-bas, sans que l'effet saillant soit altéré; puis, par la hauteur du style, la correction du dessin, la grâce et la vérité des attitudes. Ainsi M. Alex. Lenoir pouvait dire sans paradoxe de sa

Déposition de croix, en la reproduisant dans le *Musée des monuments français* : « Les Grecs n'ont rien produit de plus parfait. » Cette *Déposition de croix*, que nul ne trouvera indigne d'un tel éloge, est maintenant au Louvre au milieu des quatre *Évangélistes*, dignes aussi de le partager ; et, en face de ces ouvrages du style religieux, s'en trouvent quelques autres du style profane. Ce sont, entre deux *nymphes de la Seine*, gracieusement couchées, un charmant groupe de *Tritons* et de *Néréides* jouant sur les eaux. Ces divers bas-reliefs sont en pierre de liais, ainsi que d'autres figurines des nymphes de la Seine et de la Marne. De bas-relief en marbre il n'y a que la petite, mais belle et vigoureuse composition appelée le *Réveil*, qui me semble plutôt la *Résurrection*, symboliquement exprimée. Ce n'est pas du sommeil, en effet, mais de la mort, que sort à l'appel des trompettes cette espèce de nymphe près de laquelle un génie avait renversé le flambeau de la vie. L'allégorie est claire autant qu'allégorie puisse l'être.

La vue de ces beaux ouvrages fait vivement regretter que le Louvre ne possède pas aussi celui du même genre qui passe pour le chef-d'œuvre de Jean Goujon, je veux dire les bas-reliefs de la *Fontaine des Innocents*, aujourd'hui dressée sur la place du marché aux légumes [1]. Puisqu'on s'est décidé, et certes l'on a bien fait, à enlever aux jardins de Versailles les meilleurs groupes ou statues

[1] Dessinée par Pierre Lescot, en 1550, cette fontaine était adossée au coin de la rue Saint-Denis et de la rue aux Fers. Jean Goujon n'avait donc sculpté que les ornements des trois faces visibles. Lorsqu'en 1788, les architectes Poyet et Molinos la transportèrent au centre de la place, l'élevèrent sur des gradins et la couvrirent d'une coupole lamée d'écailles de cuivre, il fallut lui donner une quatrième face. Ce fut Pajou qui fit, pour les compléter, une imitation des sculptures de Jean Goujon.

du siècle de Louis XIV, pour en former le musée de sculpture moderne; puisqu'on a soustrait ces ouvrages de choix aux injures du temps, dont ils portent déjà les marques, afin de leur donner, non-seulement un abri, mais des visiteurs plus dignes d'eux que les rares promeneurs de ces jardins déserts aujourd'hui; pourquoi le chef-d'œuvre de la renaissance française au XVIe siècle n'a-t-il pas reçu l'honneur d'être recueilli dans le trésor de nos richesses nationales? Mieux conservé désormais, mieux vu dans tous ses ravissants détails, objet d'étude et d'admiration pour les artistes et les amateurs de tous les pays, il aurait à son tour des visiteurs plus dignes de lui que les marchandes de choux et de laitues, qui ne regretteraient pas plus de le perdre qu'elles ne sont fières de le posséder. On ne sait que mettre au milieu de la cour carrée du Louvre, à la place de ce petit boulingrin, de ce petit pâté d'herbe maigre, qui attend Dieu sait quoi, peut-être quelque statue équestre qu'une révolution jettera par terre, comme l'ont été celles de Henri IV et de Louis XIV. Il est inutile de se mettre en frais de bronze; que l'on dresse dans la cour du Louvre, au centre des collections d'art, la *Fontaine des Innocents*. C'est sa vraie place; elle y restera tant que Paris sera Paris.

On a l'habitude d'appeler Jean Goujon le restaurateur de la sculpture en France. Loin de moi la pensée de contester ou d'affaiblir sa gloire; mais ce nom n'est juste qu'à la condition qu'il le partagera avec deux autres artistes, Jean Cousin et Germain Pilon. Ceux-ci même ont pu le devancer. En effet, bien que l'on ne sache pas précisément l'année où naquit Jean Goujon, sa naissance est fixée vers 1530. Jean Cousin et Germain Pilon l'avaient donc précédé dans la vie d'environ dix et quinze ans. Ils sont tous trois contemporains, ils sont émules, et collaborateurs dans l'œuvre commune de la renaissance française. De Jean

Cousin, le Louvre n'a qu'un seul ouvrage du ciseau, comme un seul ouvrage du pinceau, mais également capital ; c'est le *Mausolée de Philippe de Chabot*, amiral de France. La figure de l'amiral, en armure de guerre, est à demi couchée, s'appuyant sur son casque du bras gauche. Presque uniquement occupé de peindre des vitraux et d'écrire des préceptes, l'auteur du *Jugement dernier* et de l'*art de desseigner* n'a laissé qu'un très-petit nombre de tableaux de chevalet; et, sculpteur, moins encore d'ouvrages que peintre. Ce *Mausolée de Chabot* réunit donc toutes les qualités qui donnent du prix aux objets d'art : la beauté d'abord, la célébrité de l'auteur et la rareté de ses œuvres.

Quant à Germain Pilon (vers 1515-vers 1590), qui fut seulement statuaire, et laborieux autant qu'habile, le Louvre n'a pas eu besoin de dépouiller les caveaux de Saint-Denis des mausolées de François 1er et de Henri II pour avoir de ses œuvres une nombreuse exposition. Dans ce genre des mausolées, il a ceux de Réné Birague, chancelier de France, et de Valentine Balbiani, sa femme, qui formaient dans l'origine, avec les deux génies éteignant leurs flambeaux, un seul monument, aujourd'hui divisé. Sur l'un des tombeaux, la figure en bronze du chancelier vêtu de sa simarre à longue queue, est agenouillée, dans l'attitude de la prière. Il est peut-être impossible de rencontrer une statue de bronze plus vraie et plus vivante. Sur l'autre tombeau, espèce de piédestal du premier, la figure en marbre de Valentine est étendue, mais s'appuyant sur des coussins, pour lire, les yeux baissés, dans le livre des saintes Ecritures. Elle a près d'elle un petit chien. Ce qui fait l'extrême originalité de ce second tombeau, c'est que la face du socle présente, en très-bas relief, la même personne, non plus vêtue, non plus vivante, mais nue, décharnée et morte. Cet admirable bas-relief,

sculpté sous la statue, c'est le contraste visible de la mort et de la vie, c'est le dédain de la chair, c'est la grande pensée chrétienne.

Après ce double mausolée, l'on ne peut rien citer de plus célèbre, dans l'œuvre de Germain Pilon, que le groupe de trois femmes soutenant un vase doré, destiné, dit-on, à renfermer les cœurs réunis de Henri II et de Catherine de Médicis. Taillé dans un seul bloc de marbre, ce groupe fut commandé par la mère des trois rois (François II, Charles IX, Henri III), et placé par elle dans l'église des Célestins. Que représente-t-il? Longtemps il fut appelé *les trois Grâces*, et c'est sous ce nom qu'on le connaît. Mais d'autres ont prétendu que c'étaient les *trois Vertus théologales*. De là, dispute entre les érudits. Pour soutenir l'ancienne opinion, ceux-ci ont fait remarquer l'inscription du mot *charites*, le nom grec des Grâces; pour soutenir la nouvelle, ceux-là ont répliqué que ce nom, mal écrit ou mal lu, était simplement celui de la Charité, et qu'il fallait croire qu'un monument funéraire du xvi⁰ siècle, placé dans une église, représentait plutôt les Vertus chrétiennes que les Grâces païennes. *Adhuc sub judice lis est.* Mais les derniers ont pour eux la vraisemblance.

Citons encore, avec ce groupe fameux et problématique, celui de quatre autres figures, de femmes aussi, mais sculptées en bois, qui soutenaient la châsse de sainte Geneviève. Je ne me charge pas de les nommer, car, selon l'adage *numero Deus impare gaudet*, il est difficile de donner au nombre quatre un sens religieux. Citons aussi les portraits-bustes de Henri II, Charles IX et Henri III, un petit buste d'enfant, en marbre, très-finement travaillé, et le bas-relief en pierre, la *Prédication de saint Paul à Athènes*, qui orna jadis la chaire des Grands-Augustins. Nous n'aurons omis, de cette manière, aucun ouvrage de l'illustre Germain Pilon.

Dans cette salle toute française, on a recueilli deux monuments qui devraient être restés dans la salle précédente, la salle étrangère, avec les deux *Captifs* de Michel-Ange et la *Nymphe de Fontainebleau* de Cellini. Ils ont, en effet, pour auteur un autre Florentin, Paul-Ponce Trebatti, souvent appelé maître Ponce, qui vint en France avec Primatice, et, comme lui, s'y fixa. Ces monuments sont les tombeaux d'Alberto-Pio de Savoie, duc de Carpi, l'un des généraux de François I^{er}, et de Charles de Magny, ou de Maigné, capitaine des gardes de la porte sous Henri II. Le duc de Carpi, portrait en bronze, est couché sur le socle du tombeau, se soulevant du coude gauche, et méditant sur un livre ouvert; Charles de Magny, autre portrait, mais en pierre, est couvert d'une complète armure, et dort assis, sa pertuisane à la main; il est à son poste. Ces deux figures de Trebatti sont très-remarquables, et donnent une haute idée de l'artiste italien francisé, que l'on vantait dans le temps pour la *fierté de sa manière*, et auquel on a longtemps attribué les meilleures œuvres d'autres artistes, telles que le *Saint Georges* de Michel Colombe et l'*Amiral Chabot* de Jean Cousin.

Par-dessus le duc de Carpi, l'on voit, dans un médaillon en terre cuite, une tête d'*Hercule* coiffé de la peau du lion, en haut relief. Elle provient des décorations d'une maison de Reims, et on l'attribue à Pierre Jacques. Qui est Pierre Jacques? Serait-ce par bonheur ce *Maître Jacques*, natif d'Angoulême, qui concourut à Rome contre Michel-Ange, en 1550, pour une figure de Saint-Pierre, et qui a laissé d'excellents modèles en cire d'un homme d'abord vivant, puis écorché, puis disséqué? Cet *Hercule* serait alors très-précieux.

Si Jacques Sarazin avait dans la salle suivante des œuvres plus importantes qu'un buste en bronze du chancelier Pierre Séguier; s'il y avait, par exemple, ou le *Mausolée*

du prince de Condé, ou le *Mausolée du cardinal de Bérulle*, à coup sûr cette salle porterait le nom de Sarazin, et non celui des Anguier. Cet honneur appartiendrait légitimement au statuaire qui fut, avec le peintre Lebrun, fondateur de l'Académie des beaux arts, qui, né en 1590, et élève de l'Italie, sert de liaison, de transition entre Jean Goujon et Pierre Puget, entre François Ier et Louis XIV. Peut-être, à défaut de Sarazin, était-ce à son prédécesseur immédiat, Simon Guillain (1581-1658), que revenait le droit de nommer la seconde salle française. Auteur des statues en bronze de Louis XIII, d'Anne d'Autriche et de Louis XIV enfant; qui formèrent jadis le *Monument du Pont-au-Change*, et qui sont maintenant au Louvre, après avoir traversé le *Musée des monuments français*, Guillain fut le maître des deux frères Anguier. On a préféré ceux-ci à leur maître; résignons-nous à ce choix.

Au milieu de leur salle s'élève un obélisque en marbre orné, qu'entourent à sa base quatre figures symboliques, la Vérité, l'Union, la Justice et la Force. C'est, dit une inscription, le monument funéraire de Henri de Longueville. Duquel? Est-ce Henri Ier, qui gagna sur la Ligue, en 1589, la bataille de Senlis? Est-ce Henri II, qui fut, avec le cardinal de Retz, le grand Condé et surtout sa propre femme, un des chefs de la Fronde? En tous cas, l'auteur du mausolée est l'aîné des Anguier, François (1604-1669), qui a fait aussi le *Tombeau de Jacques-Auguste de Thou* et de la *Princesse de Condé*, Charlotte de la Trémoille, deux figures de marbre, agenouillées et en prières. Un autre monument funéraire, celui de Jacques de Souvré de Courtenvaux, et un buste du grand Colbert, sont l'œuvre du second Anguier, Michel (1612-1686), dont le nom devrait être populaire à Paris, car c'est lui qui sculpta, d'après les dessins de Lebrun, les ornements de l'arc triomphal

devenu la porte Saint-Denis, et le beau *Christ en croix* qui se voit sur cette décoration de théâtre introduite dans l'église, qu'on appelle le *Calvaire* de St-Roch. Faits avec soin, conscience et talent, ces divers ouvrages des deux Anguier sont déparés cependant par le défaut dont il faut le plus se défendre, quand on manie le marbre et le bronze, la lourdeur.

Il semble que les mausolées aient été longtemps la forme la plus commune où s'exerça la sculpture française. On en trouve encore deux autres dans la même salle : celui du *Connétable Anne de Montmorency*, tué à la bataille de Saint-Denis en 1567, et celui de sa femme, Madeleine de Savoie-Tende. Ce sont deux figures en marbre, couchées sur le dos, les mains jointes, dans la vieille forme des tombeaux du moyen âge. Ces mausolées, ainsi qu'un buste d'Henri IV et un autre du président Christophe de Thou, sont d'un certain Barthélemy Prieur, artiste peu connu maintenant, et qui n'a laissé nulle trace dans les biographies. Mais, à voir son style et les modèles de ses figures, il doit être antérieur aux Anguier, peut-être même à Simon Guillain.

Il serait ainsi le contemporain de Pierre Francheville (1548-); qu'une complaisance peut-être excessive a fait le parrain de la dernière salle. Ce ne sont pas assurément ses marbres contournés et disgracieux, *Orphée* et *David* vainqueur de Goliath, qui vaudraient un tel honneur à l'élève affaibli de Giam-Bologna; ce seraient plutôt les quatre figures en bronze de nations vaincues et enchaînées, qu'il fit pour les quatre angles du piédestal de l'ancienne statue équestre de Henri IV sur le pont Neuf, statue brisée pendant la révolution, et de laquelle il n'est resté que quelques débris [1].

[1] Œuvre de Jean de Boulogne, le cheval avait été donné à la

Des salles *de la renaissance*, nous allons passer à celles de la *sculpture moderne française*. On a fait, quelque peu arbitrairement, finir les unes avec Michel Anguier, et commencer les autres avec Pierre Puget. L'un n'avait pourtant que neuf ans de plus que l'autre, et ils appartiennent au même siècle sous tous les rapports. Pourquoi donc celui-là dans la renaissance, et celui-ci dans l'art moderne? Ne valait-il pas mieux faire une seule série, les modernes après les antiques, allant de salle en salle des maîtres gothiques jusqu'à l'âge actuel? Mais puisqu'on voulait établir des divisions dans l'art de la statuaire, non par écoles, comme pour la peinture, mais par époques, acceptons celles qui existent, et pénétrons, sans plus de critique, dans la salle de Pierre Puget.

Compagnon de Simon Vouet en Italie, son ami et son gendre en France, Jacques Sarazin avait eu précisément, dans la statuaire, le même rôle que Vouet dans la peinture, celui de rénovateur d'un art en décadence et de précurseur d'artistes plus grands que lui. C'est à Pierre Puget (1621-1694) qu'échut le rôle de Nicolas Poussin. Il fut, malgré ses défauts, et il est resté, je crois, le plus grand sculpteur français. C'est encore à Poussin qu'il ressemble, et du même coup à Eustache Lesueur, par le beau côté du caractère, par le besoin et la passion de l'indépendance. Comme Poussin et Lesueur, Puget vint essayer un moment de la vie des cours et de la protection royale ; mais dégoûté bientôt de ce servage doré, et révolté contre les exigences de l'inspecteur-général des Beaux-Arts qui voulait lui imposer ses propres dessins, c'est-à-dire ses propres idées, il retourna bientôt dans son pays natal, Marseille, comme Poussin à Rome, et s'a-

veuve d'Henri IV, Marie de Médicis, par son père Côme II, grand-duc de Toscane. On y ajusta plus tard la statue du cavalier.

bandonna solitairement aux inspirations de son génie. Là, après avoir été constructeur de navires[1], il fut peintre, sculpteur et architecte. Ses tableaux, assez nombreux, et de tous les genres, ne sont guère sortis des villes qu'il habita successivement, Gênes, Toulon, Aix, Marseille ; mais ses sculptures, bien supérieures, furent envoyées pour la plupart à Versailles, et c'est par ses ouvrages du ciseau qu'il a mérité les beaux noms de *Rubens de la sculpture* et de *Michel-Ange français*. Semblable à Poussin par la vie et le caractère, Puget, comme artiste, diffère essentiellement du grand peintre. Il ne reçut qu'une instruction très-négligée, très-incomplète, n'eut aucun maître pour les arts, vit peu de modèles, et ne racheta jamais ces vices de l'éducation première par l'étude et la réflexion. Il manqua de science, il manqua de goût ; il ne connut ou ne comprit pas les beautés de l'antique ; mais, original autant qu'irrégulier, et s'abandonnant sans contrainte aux élans de sa puissante nature, il atteignit le plus haut degré possible de mouvement, d'action et de force, quelquefois même d'expression passionnée. Nul n'a donné plus que lui de chaleur au marbre, et je dirais volontiers de couleur. Souvent il attaquait un bloc sans préparation, sans dessin, sans esquisse, comme Michel-Ange. Au reste, Puget s'est peint naïvement, et d'un seul trait, lorsque, âgé déjà de soixante ans, il écrit au ministre Louvois, en lui envoyant son groupe de *Persée et Andromède* : « Je suis nourri aux

[1] C'est Puget qui, le premier, imagina et exécuta ces poupes colossales, à doubles rangs de galeries et ornées de figures en bois, qu'on imita bientôt partout pour la décoration des vaisseaux de haut-bord. Il en fit, à vingt-un ans, le premier essai sur le vaisseau *la Reine*, et, dans la suite, la plus belle application sur le *Magnifique*, de 104 canons, que montait le duc de Beaufort, l'ancien *Roi des Halles*, lorsqu'il alla secourir les Vénitiens dans Candie, et qui périt avec l'amiral, le 25 juin 1669.

grands ouvrages; je nage quand j'y travaille, et le marbre tremble devant moi, pour grosse que soit la pièce. »

Dans l'*Hercule au repos*, qui pourrait, sans la massue et la peau du lion de Némée, reconnaître le demi-dieu que les Grecs appelaient le plus beau des *Pentathles*, parce que ses membres offraient, avec le plus de masse, le plus de finesse et d'agilité? Quand on voit cette tête commune et ce nez en l'air, on se dit que Puget a copié tout bonnement quelque vigoureux portefaix du port. Mais aussi quel heureux mouvement dans l'immobilité! quel beau rendu des muscles et des chairs! et comme la vie circule dans ce corps tout entier! ôtez à cette statue le nom d'*Hercule*, appelez-la simplement un homme, et vous avez une œuvre parfaite.

Plus parfait encore est le groupe de *Milon de Crotone* dévoré par un lion, car ici ce n'est plus un dieu que l'on cherche avec ses formes convenues et consacrées, et, pour une vieil athlète, Milon est assez beau. Merveilleux aussi par les qualités physiques, le mouvement et la vie, par le travail achevé du ciseau, ce groupe ne l'est pas moins par l'expression morale. On ne peut mieux rendre, de la tête aux pieds, la rage et la douleur de ce fameux vainqueur des jeux de la Grèce, dont la vieillesse a trahi les forces, et qui, la main prise dans l'arbre entr'ouvert, se sent déchirer par les dents et les griffes de son traître ennemi, sans pouvoir se défendre et se venger avec ce poing qui naguère assommait un bœuf. Il y a, dans ce groupe, un souvenir, plus encore, un rival du *Laocoon;* l'on comprend que lorsque la caisse qui l'apportait à Versailles fut déballée devant Louis XIV, la douce Marie-Thérèse se soit écriée, pleine d'effroi et de pitié : « Ah! mon Dieu, le pauvre homme! » L'on comprend aussi que ce Milon de Crotone passe généralement pour le chef-d'œuvre de Puget, et, peut-être, de la statuaire française.

En parlant du groupe de *Persée délivrant Andromède*, encore augmenté d'une figure de l'Amour qui aide le fils de Danaë à couper les chaînes de la belle victime, Puget avait raison de dire « pour grosse que soit la pièce, » car la statuaire moderne n'en a point, que je sache, produit de plus considérable, et il faudrait, pour trouver une « pièce plus grosse, » aller chercher à Naples la scène à cinq personnages du *Taureau Farnèse*. L'extrême difficulté d'une œuvre si compliquée ne semble pas avoir donné le moindre embarras à son auteur; ni la clarté du sujet, ni le mouvement général, ni le travail de toutes ces parties diverses n'en sont altérés ou affaiblis. Andromède est mignonne, délicate, charmante; Persée fort, audacieux, irrésistible, comme le fils de Jupiter monté sur Pégase; seulement, la différence des sexes est marquée entre eux par la taille avec exagération : Andromède est une petite fille, ou Persée un géant.

La même disproportion se fait remarquer dans une statuette équestre d'*Alexandre vainqueur*; le cheval est énorme pour le cavalier. Mais peut-être que, par ce puissant Bucéphale qui foule aux pieds les peuples vaincus et entassés l'un sur l'autre, Puget a voulu figurer la masse des forces diverses que le génie d'Alexandre tenait réunies pour ses lointaines et prodigieuses conquêtes. Son œuvre au Louvre se complète d'une imitation en plâtre des deux caryatides qu'il fit, pour le balcon de l'hôtel de ville de Toulon, d'un petit mausolée composé de deux anges et de deux chérubins groupés autour d'une urne sépulcrale, enfin du grand et singulier bas-relief qui représente la scène si connue d'*Alexandre et Diogène*. Ce fut le dernier ouvrage de Puget qui ne l'acheva que peu de temps avant sa mort, à soixante-quatorze ans : autre ressemblance avec Michel-Ange, dont la vieillesse fut si laborieuse et si féconde. L'on donne à cet ouvrage le nom de

bas-relief, mais c'est faute d'un autre, car il contient, à proprement parler, tous les genres de sculpture. Certaines parties, étendues en avant comme la tête du cheval d'Alexandre et les jambes de Diogène couché au soleil devant son tonneau, se trouvent nécessairement taillées en ronde-bosse; les premiers plans sont en haut-relief, et les derniers plans en bas-relief, qui va s'aplatissant de plus en plus dans les profondeurs de la perspective. Ce tableau sculpté est un prodigieux tour de force, et je consens, par cela même, à ce qu'il rapproche encore Puget de Michel-Ange; mais il l'éloigne de Phidias; il prouve, si je ne m'abuse, que les arts ne doivent pas empiéter l'un sur l'autre. La sculpture n'a pour plaire que la beauté des formes; elle n'a d'autres procédés que les creux et les saillies, d'autres couleurs que la lumière et l'ombre; mais elle peut et doit montrer ses œuvres sous tous leurs aspects, sous tous leurs profils, sous tous leurs points de vue. Elle n'a donc pas moins tort de vouloir faire des peintures en marbre, que la peinture n'a tort de faire des statues avec toutes les ressources que lui donnent le coloris, le clair-obscur et la perspective. L'exemple de Puget est décisif, et la preuve, c'est que personne ne l'a suivi.

On trouve encore, dans la salle qui porte son nom, quelques bons portraits en buste : celui de Colbert le fils, devenu marquis de Seignelay, par Desjardins (le Flamand Martin Van Bogaert); d'Hardouin Mansard, par Louis Lemoine; de Boileau, par Girardon. A propos de ces portraits, comme de ceux que nous verrons dans les autres salles, comme des statues de Michel-Ange et de Donatello, comme des statues iconiques de l'antiquité, je ferai remarquer que les yeux y sont figurés avec leurs prunelles; et j'ajouterai, d'après ce triple exemple, qu'en se fondant sur je ne sais quel *honneur de l'art*, certains sculpteurs actuels ont grand tort de priver leurs portraits de ce complément

indispensable, sans lequel il n'est ni ressemblance ni vie, le regard.

La seconde salle, celle d'Antoine Coyzevox (1640-1720), nous offre une belle réunion des œuvres de cet éminent artiste, qui suivit de près Puget, par l'âge et par le talent. On y distingue : le *Mausolée du cardinal Mazarin*, près duquel un génie porte la hache de licteur, et qu'entourent trois figures allégoriques en bronze; il fait regretter le *Mausolée de Colbert*, qui passe pour l'œuvre capitale de Coyzevox.—Une statue assez faible de la duchesse de Bourgogne, qui a voulu se montrer en Diane, la *Déesse aux belles jambes*.—Un Louis XIV, qui, plus jeune, se fût montré en Apollon; mais il est vieux, il est dévot, il est à genoux et en prières.—Les bustes de Richelieu, que Coyzevox ne put retracer d'après nature, de Bossuet et de Fénelon. Ils ont tous trois le visage plat, le front court, la tête étroite, et ne ressemblent guère à leurs portraits connus par la peinture, à ceux que nous ont conservés Philippe de Champaigne et Hyacinthe Rigaud.—Les bustes de Pierre Mignard et de Charles Lebrun, très-beaux au contraire et très-ressemblants. Je ne sais comment ceux-ci peuvent être de la même main que les précédents, auxquels ils sont si supérieurs. Coyzevox a donc eu deux époques dans sa vie: l'une de talent, quand il sculpta les deux célèbres peintres; l'autre de décadence, quand il sculpta le grand ministre et les grands écrivains.

On a donné à la troisième salle le nom des frères Coustou, Nicolas (1658-1733) et Guillaume (1678-1746); l'un, auteur de la *Jonction de la Seine et de la Marne*, qui est dans le jardin des Tuileries, l'autre, des fameux *Ecuyers* ou *Chevaux de Marly*, qui sont à l'entrée des Champs-Élysées. C'est un honneur trop grand peut-être, si l'on s'en tient aux œuvres qu'elle renferme. D'un côté, Louis XV en Jupiter, habillé à la romaine, et la reine

Marie Leczinska, en Junon. Ce sont des figures à la fois molles et théâtrales, où règne ce mauvais goût pompeux, ce faux et ridicule antique, que l'on mettait sur la scène, qui se voit dans les costumes de Lekain et de son époque. D'un autre côté, Louis XIII, en manteau royal, tenant sa couronne et son sceptre, mais agenouillé, courbé, dans l'humble posture de son *vœu à la Vierge*, qui rappelle les princes du Bas-Empire nommant la mère de Jésus généralissime de leurs armées. Cette figure, que l'exécution rend belle, et que le style ne dépare point, a été reproduite littéralement par M. Ingres, sans qu'il la connût peut-être, dans son tableau sur le même sujet, qu'a gravé M. Calamatta, le *Vœu de Louis XIII*.

Cette salle des Coustou serait donc à peu près vide, si elle n'était remplie par d'autres ouvrages, qui me semblent plus intéressants et plus curieux. Ce sont les *morceaux de réception*, successivement offerts par les membres de l'académie de sculpture à leur entrée dans ce corps qui a précédé l'institut des Beaux-Arts. Compositions quelquefois chrétiennes, plus souvent mythologiques, ils forment tous de petits groupes en figurines d'un pied et demi. C'était mettre ainsi le concours plus à la portée des successeurs amoindris de Puget, qui ne savaient plus tailler les « grosses pièces » et faire « trembler le marbre devant eux. » Comme la plupart de ces sculpteurs, malgré leur titre d'académiciens, sont aujourd'hui parfaitement inconnus, il est utile de rappeler leur nom, en mentionnant l'ouvrage qui le conserve.

Nous trouvons d'abord de Guillaume Coustou un *Hercule sur le bûcher*; de Desjardins, un *Hercule couronné par la gloire*, en haut-relief; de Bouchardon, un *Jésus portant sa croix*; d'Etienne Falconnet (1706-1791), un *Milon de Crotone* dévoré par le lion; de Jean-Baptiste Pigalle (1714-1785), un *Mercure attachant ses talonnières*,

et de Jacques Caffieri (1723-1792), un *Fleuve* versant son urne. Ceux-là sont devenus célèbres par des œuvres plus importantes. Voici maintenant les inconnus, ou peu s'en faut, avec l'unique gardien de leur mémoire : *Léda au Cygne*, par Jean Thierry (1669-1739), qui annonçait, trente ans d'avance, le style Pompadour. — *Saint Sébastien à la colonne*, par François Coudray (1678-1727), et *saint André devant sa croix*, par Jean-Baptiste d'Huez : deux bonnes études de style religieux. — *Hercule vaincu par l'amour*, de Joseph Vinache (1697-1744), morceau plus antique, au moins par la science et l'imitation, que l'*Hercule* de Puget. — *Plutus*, par Anselme Flamen (-1730). — *Ulysse tendant son arc*, par Jacques Bousseau (-1740), figure énergique et finement travaillée. — Un *Titan foudroyé*, par Edme Dumont (-1775), méritant le même éloge. — *Polyphème sur le rocher*, avec son œil dans le front au-dessus des deux orbites vides, par Corneille Van Clèves, sans doute Flamand comme Desjardins. — *Neptune calmant les flots*, le *quos ego* de Virgile, par Lambert-Sigisbert Adam (1700-1759). — *Prométhée au vautour*, par Nicolas-Sébastien Adam (1705-1778), qui a bien exprimé les convulsions de la douleur aiguë et de la rage impuissante. — Enfin, un *Caron*, sans nom d'auteur, et pourtant l'un des meilleurs de ces morceaux académiques, remarquable par le caractère sombre et silencieux qui convient au nautonnier des ombres.

Arrivé à la salle d'Edme Bouchardon (1698-1762), aux œuvres du xviiie siècle, nous nageons dans les Amours et les Psychés, en plein Pompadour. Et pourtant, nul ne fut moins de son siècle que Bouchardon lui-même. Instruit, consciencieux, lourd d'esprit en apparence, et vivant dans la solitude, il fuyait les spectacles, parce que l'absurdité des costumes révoltait sa science et son goût ; il ne lui a manqué que de réchauffer son style, correct et noble, mais

un peu froid, par quelques étincelles du feu de Puget. Pour juger à quel point l'éminent auteur de la fontaine de la rue de Grenelle aimait et comprenait la vraie beauté, au temps des fades bergeries de Boucher et consorts, il suffit d'examiner sa *jeune fille* tenant une chèvre à l'attache. La molle et gracieuse attitude, les formes élégantes, la tête où le joli touche au beau, enfin les délicatesses du travail, font de cette charmante statue la plus *antique* des modernes. On y pressent, on y trouve Canova. Un éloge semblable, sinon égal, doit s'adresser à l'*Amour vainqueur*, bel adolescent qui taille avec l'épée de Mars son arc dans la massue d'Hercule, et au groupe de *Psyché et l'Amour*. On voit la curieuse approcher la lampe fatale de son amant endormi ; il fuira dès qu'il sera connu, pour marquer que le bonheur ne dure pas plus que l'illusion.

Bouchardon triomphe encore dans une autre *Psyché*, celle d'Augustin Pajou (1730-1809), qui la montre inconsolable de la fuite du volage, et livrée aux vengeances de Vénus. Pour qu'on ne pût pas se méprendre sur le nom et le sentiment de sa statue, il a écrit ce méchant vers aux bords du socle :

Psyché perdit l'amour en voulant le connaître.

Cette inscription sur une figure de courtisane toute nue, qui n'est pas la Phryné de Praxitèle, la Vénus de Gnide, car elle est lourde, épaisse et maussade, rappelle ce peintre d'Ubéda dont se moquait Cervantès, qui travaillait à la bonne aventure, *salga lo que saliere*, et écrivait sous l'enfantement fortuit de son pinceau : « Ceci est un coq, » afin qu'on ne le prît pas pour un renard. Pajou a pris sa revanche dans un beau portrait de Buffon, vivant et parlant. Quant à deux autres figures nues, de Chrétien Allégrain (1705-1795), qu'on appelle *Vénus* et *Diane au bain*, c'est le *rococo* tout pur, le *rococo* triomphant, et

je désire n'en pas plus parler que des dessus de portes du peintre des Grâces impudiques.

La salle qui porte le nom de Houdon n'appartient pas uniquement à ce statuaire, mais à toutes les illustrations que l'on peut dire contemporaines, car, sauf un seul, les sculpteurs dont elle rassemble les œuvres sont morts depuis le commencement du présent siècle. Celui qui appartient tout entier au siècle précédent est Jean-Baptiste Pigalle (1714-1785); encore n'a-t-il qu'un portrait-buste de Maurice de Saxe, en pierre de liais. Si ressemblant et si vivant que soit cet ouvrage d'un artiste qui préférait le vrai au beau, c'est cependant trop peu pour représenter dans le musée de la France l'auteur des *Tombeaux du maréchal de Saxe* et du *duc d'Harcourt*, qu'un travail opiniâtre avait à la longue rendu fécond non moins qu'habile.

Nous placerons les autres statuaires dans l'ordre que leur assigne la chronologie.

De Jean-Antoine Houdon (1741-1828) : une *Diane* en bronze, que l'on ne prendrait guère, sans ses attributs, l'arc et le croissant, pour la chaste déesse d'Ephèse, car elle se montre sans le moindre voile et dans la plus sauvage nudité. C'est une belle étude, j'en conviens, et d'un dessin châtié, bien qu'un peu lourd pour l'agile chasseresse, mais que déparent son mouvement roide et son attitude guindée. Le groupe en marbre de l'*Amour et Psyché*, chassant un papillon, a bien plus de *désinvolture*, de grâce et d'attrait, ainsi que *Psyché à la lampe*, la Psyché punie de sa curiosité et pleurant son bonheur évanoui. Cette différence de style vient-elle uniquement de la différence de matière, et le métal est-il beaucoup plus rebelle que le marbre aux instruments de la pensée? Houdon répond lui-même et sur-le-champ, car le buste en bronze de Jean-Jacques Rousseau, portant sur le front la bandelette du

vainqueur aux concours des jeux Olympiques, se trouve
ici près du buste en marbre de l'abbé Aubert, et je ne
crois pas que, pour la perfection du travail, ce portrait de
l'auteur d'*Émile* le cède à celui du Lafontaine des enfants.
Au reste, Houdon me semble plus grand au Théâtre-
Français que dans sa propre salle du Louvre. Le buste de
Molière qui est au foyer, et la statue de Voltaire assis, qui
est sous le vestibule, sont des œuvres excellentes, supé-
rieures, qui ne doivent craindre nulle comparaison parmi
les contemporains. J'aime à supposer que la statue de
Washington, que Houdon a faite pour Philadelphie, n'est
pas moins digne de l'illustre et vertueux fondateur de l'in-
dépendance américaine, du plus grand des hommes qui
aient figuré, depuis l'âge moderne, sur la scène publique
du monde.

De P. L. Roland (1746-1819) : un *Homère* en rapsode,
chantant et s'accompagnant de la lyre. — D'Antoine-Denis
Chaudet (1763-1810) : un *Amour* saisissant un papillon,
l'antique symbole de l'âme, et le groupe du *berger Phor-
bas emportant le jeune OEdipe,* qui passe pour le meilleur
ouvrage de son auteur, et qui est l'un des meilleurs assu-
rément du règne de David. — D'Adrien Gois (1765-1823) :
une *Corine*, buste en albâtre. Est-ce l'héroïne du ro-
man de M^me de Staël ou l'antique rivale de Pindare ? — De
Joseph Bosio (1769-1845) : un *Aristée*, non comme héros,
mais comme dieu des jardins et des abeilles, et deux
figures d'adolescents, jeune homme et jeune fille, qui peu-
vent être mises en pendants ; l'une est *Hyacinthe*, l'enfant
aimé d'Apollon, qui l'a frappé d'un disque à la tête par la
jalousie de Zéphyre ; l'autre est la nymphe *Salmacis*, mou-
rant d'amour pour Hermaphrodite, avec qui elle ne fera
plus qu'un corps à deux sexes. Il est fâcheux qu'à côté de
ces œuvres distinguées, on ait placé un buste de la vierge
Marie dont l'expression béate jusqu'à la bêtise prouve que

Bosio n'avait pas plus le sentiment de l'art religieux en sculpture qu'en peinture, où il eut le tort de s'essayer dans sa vieillesse, avec le tort plus grand de mettre le public dans la confidence de ses essais. — De Charles Dupaty (1775-1825) : une *Biblis* changée en fontaine. — De P. L. Roman (1792-1835) : un groupe d'*Euryale et Nisus* mourant ensemble, comme il est raconté au VIme chant de l'Énéide. — De J. P. Cortot (1787-1843) : un autre groupe moins tragique et mieux approprié aux convenances de l'art, *Daphnis et Chloé* s'apprenant à jouer de la double flûte, morceau naïf et gracieux comme le récit de Longus et la traduction d'Amyot.

Dans ce musée tout français, il ne se trouve qu'une seule œuvre d'un statuaire étranger. Mais celui-là, du moins, est bien digne de l'honneur d'une exception spéciale, d'une exception unique ; c'est Antonio Canova (1747-1822). Son groupe de *Zéphyre enlevant Psyché* endormie pour la porter aux demeures mystérieuses de l'Amour, ce groupe charmant, léger, aérien, qui reproduit toutes les grâces du récit d'Apulée traduit par La Fontaine, nous fait dignement connaître le petit paysan de Possagno, devenu, comme Giotto et Mantegna, de pâtre artiste, et si grand, que personne, parmi les modernes, sans excepter Michel-Ange lui-même, n'a mieux rappelé les anciens par la beauté idéale et par les délicatesses du ciseau. Cet unique échantillon de Canova doit nous faire regretter que Paris, où Napoléon le fit venir, où l'Institut l'adopta, ne puisse montrer quelque grand ouvrage du statuaire illustre qui a laissé à Rome les *Lutteurs*, le *Persée*, et les mausolées de Clément XIII, de Clément XIV, de Pie VI, des derniers Stuarts, de Rezzonico ; à Florence, celui d'Alfieri ; à Vienne, celui de Marie-Christine, fille de Marie-Thérèse, et le groupe colossal de *Thésée tuant le Minotaure*. On a fait un crime à Canova d'avoir été chargé, en 1815, d'en-

lever de notre musée, pour les rendre à l'Italie, les objets d'art dont la France s'était emparée, pendant les victoires de l'empire, pour orner la capitale du continent. Mais était-il Français où Italien ? Ces objets qu'il restituait à sa patrie, n'étaient-ce pas ceux que la force avait pris, que la force reprenait ? Et, sa mission fût-elle à blâmer autant qu'elle est à déplorer, en quoi peut-elle affaiblir le mérite de ses œuvres ? Soyons justes pour le talent, comme pour la bravoure, même chez nos ennemis.

MUSÉE ASSYRIEN.

Parmi les musées de l'Europe, il en est plusieurs qui ne renferment rien de plus que les œuvres de la peinture. Tel est le plus riche de tous pour cette branche de l'art, le *Museo del Rey* de Madrid ; tels sont encore la *Pinacoteca* de Bologne, l'*Accademia delle Belle-Arti* de Venise, le *Museo Brera* de Milan, la Galerie de Dresde, le Belvédère de Vienne. D'autres réunissent aux œuvres de la peinture celles de la statuaire, mais ne comprennent sous ce dernier nom que l'art grec et romain, augmenté quelquefois de l'art moderne. Alors, d'habitude, ces deux sœurs jumelles, la peinture et la sculpture, sont impitoyablement séparées, comme à Londres, entre la *National Gallery* et le *British Museum*, comme à Munich, entre la *Pinacothèque* et la *Glyptothèque*, comme à Saint-Pétersbourg, entre le palais de l'Ermitage et le palais de Tauride. Enfin si quelque ville a rassemblé dans le même temple les œuvres du pinceau et du ciseau, comme Berlin dans sa *Gemaelde-*

Sammlung, il ne restera plus de place pour les autres collections ; l'on mettra le cabinet de curiosités (*Kunstkammer*) sous les combles du Palais-Vieux, et les reliques de l'Égypte dans les salles basses du château de Montbijou.

Le Louvre, au contraire, et par bonheur, suffit à tout. Il ne se contente pas de la réunion, dans ses galeries hautes et basses, des deux parties principales de toute collection d'art ; à ses musées de peinture et de sculpture, il joint, comme nous l'avons vu, un musée de dessins originaux ; il joint, ou du moins peut joindre, un musée de gravures ; enfin, comme nous allons le voir, il joint encore d'autres collections fort importantes et fort curieuses : en premier lieu, les musées assyrien et égyptien.

Le Musée assyrien n'est encore qu'à sa naissance. Il n'y a pas plus de dix à douze ans qu'on a commencé dans la Mésopotamie les explorations intelligentes qui doivent sans cesse, et chaque année, accroître ses richesses. Dès à présent il renferme quelques monuments inestimables de l'antique civilisation que fondèrent Assur et Nemrod en élevant, quarante-cinq siècles avant notre époque (vers 2680 avant J. C.), les empires de Ninive et de Babylone ; qui s'accrut, sous Bélus et Sémiramis, par la réunion de ces deux empires en un seul, agrandi jusqu'à l'Indus ; et qui, traversant comme un phénix le bûcher de Sardanapale, se continua dans le second empire d'Assyrie, avec Salmanazar, Sennachérib, Nabuchodonosor, jusqu'à la conquête de Ninive par Cyaxare et de Babylone par Cyrus (600 et 538 av. J. C.).

Rivale en antiquité et en durée de celle des Égyptiens, la civilisation des Assyriens a certainement exercé plus d'influence sur celle des Grecs et des Étrusques, partant de l'Europe entière. L'imitation du vieil art assyrien, tel que nous le révèlent ses débris récemment découverts, se montre avec évidence dans les plus anciens monuments des

arts de la Grèce et de l'Étrurie. On la trouve dans les édifices des îles de Chypre, de Rhodes, de Crète et de Sicile; on la trouve dans les métopes du temple de Sélinonte, dans la frise du Trésor d'Atrée à Mycènes, dans les bas-reliefs recueillis à Marathon, dans quelques figures du zodiaque des Grecs, dans les vases peints de Cerveteri, de Vulci, de Canino, de Nola, dans les terres cuites; les coupes d'argent et les bijoux d'or provenant de Chypre, de Cœre (l'ancienne Agylla), de Milo, de Délos, d'Athènes, de Corinthe, de Kertch en Crimée, où furent le palais et le tombeau du grand Mithridate; on la trouve jusque dans les ornements de l'architecture grecque à son plus magnifique développement, les triglyphes, les palmettes, les oves, les rosaces, les méandres. De sorte qu'il ne faut plus penser, comme les antiquaires du dernier siècle, que les travaux d'art en toute matière exécutés à Persépolis étaient l'œuvre de prisonniers grecs; mais, tout au rebours, que les travaux d'art des anciens Hellènes, aux débuts de leur civilisation, étaient, sinon l'œuvre, au moins la copie de l'œuvre des Assyriens, prédécesseurs des Perses sur les bords du Tigre et de l'Euphrate.

Il n'est pas moins évident que la civilisation des Phéniciens, comme celle de toute l'Asie Mineure à l'époque antérieure aux colonies grecques, était purement assyrienne. Dès lors, celle des Hébreux, placés au contact de la Phénicie et de l'Assyrie, ayant la même origine, les mêmes institutions et presque la même langue que les Assyriens, tombés souvent dans leurs idolâtries, habituellement leurs tributaires et tenus longtemps en servitude à Babylone après la division de Juda et d'Israël, fut tout entière empruntée à ces puissants voisins, leurs vainqueurs et leurs maîtres. La preuve de cette assertion, qui eût paru fort hasardée et fort audacieuse, il y a seulement quelques années, se trouve en mille endroits des livres bibliques, dont plusieurs

passages, d'un sens incompréhensible jusqu'à présent, sont tout naturellement expliqués par la vue des objets qu'offrent aujourd'hui à la curiosité publique les musées de Paris et de Londres. Je citerai quelques exemples empruntés à la claire et savante notice dont M. Adrien de Longpérier vient de publier la troisième édition : Qu'étaient ces lions, ces taureaux, ces chérubins ailés (chéroub), que les sculpteurs phéniciens envoyés par Hiram à Salomon avaient placés dans le temple de Jérusalem? De simples copies des figures symboliques assyriennes.—Quel personnage décrivait le prophète Daniel, élevé à la cour de Nabuchodonosor, lorsqu'il disait : « Son vêtement est blanc « comme la neige, et la chevelure de sa tête est comme « de la laine mondée? » Il suffit, pour répondre, de voir la tunique peinte en blanc des figures assyriennes, et leurs cheveux bouclés en petites tresses. — Comment ce même prophète Daniel pouvait-il ajuster dix cornes au quatrième animal symbolique qu'il vit en songe, et pourquoi la mère de Samuel dit-elle dans son cantique : « *Et exaltatum est « cornu meum in Deo meo?* » On voit, dans les grands taureaux ailés à face humaine, qui sont les représentations des rois assyriens, comme le sphinx (homme-lion) fut celle des rois d'Égypte, que dix cornes pouvaient être rangées à la base de la tiare, et que la corne était un signe de puissance et de gloire. — Comment Daniel disait-il encore, en décrivant ses visions apocalyptiques : « Son trône était de « flamme, et ses roues de feu ardent? » C'est une vive et poétique image que lui fournissait la forme du siége monté sur des roues qui était le trône des rois assyriens. — Comment Isaïe et le Livre des Rois parlent-ils d'un dieu-oiseau, qu'ils appellent Nesrok? C'est la divinité assyrienne à tête d'aigle sur un corps d'homme, qui porte une pomme de pin dans la main droite et une corbeille ou seau dans la main gauche. — Quel est le type des anciens sicles hébraï-

ques nommé *Verge fleurie d'Aaron* ? C'est la tige de pavot à trois capsules que portent tant de divinités, de rois et de prêtres dans les représentations assyriennes, etc. J'ajouterai que, dans son livre « *Nineveh and Babylon,* » (p. 626), M. Layard mentionne jusqu'à cinquante-six noms de personnes ou de lieux pris aux livres bibliques, qui se sont retrouvés dans les annales assyriennes récemment déchiffrées ; et, depuis la publication de ce bel ouvrage qui a suivi « *Nineveh and its Remains,* » d'autres encore ont été découverts : preuve évidente des nombreuses affinités et des perpétuelles communications entre Ninive et Jérusalem.

Cette influence visiblement exercée par la civilisation assyrienne sur celle des Grecs et des Étrusques d'une part, de l'autre sur celle des Hébreux, à ce point que les artistes doivent désormais s'adresser à l'étude des monuments assyriens pour rendre les scènes bibliques avec justesse et vérité [1], augmente singulièrement l'importance, l'intérêt et l'utilité des récentes découvertes. Elle promet un vaste champ aux curieuses investigations de la science, en même temps qu'un chapitre tout nouveau à l'histoire générale des arts. Je dis qu'elle promet plus encore qu'elle ne tient,

[1] Dans l'une des dernières expositions de Londres, on a fort remarqué le tableau d'un jeune artiste anglais, sorti de l'école de M. Ingres, où, s'aidant des bas-reliefs de Nimrôud et de Korsabad, complétés par les explications de MM. Layard et Rawlinson, il a très-heureusement traduit sur la toile le passage d'Ézéchiel, parlant d'Aholiba (Jérusalem) : « ... Ayant vu des hommes représentés sur
« la muraille à l'aide du ciseau, les images des Assyriens peints
« de vermillon, ceints de baudriers sur leurs reins, ayant sur leurs
« têtes des habillements flottants et teints, des tiares de diverses
« couleurs, et l'apparence de grands seigneurs,... elle s'en est
« rendue amoureuse par le regard de ses yeux, et elle a envoyé
« des ambassadeurs vers eux au pays de Chaldée. » (Cap. XXIII, vers. 14, 15 et 16.)

puisque, encore une fois, c'est une mine dont l'exploration est à peine commencée, dont chaque année voit s'accroître les précieux produits.

Il y a douze ans, le nom des Assyriens n'était que dans les livres ; jamais encore il n'avait paru sur un catalogue de musée. Ce fut en 1842, que M. P. E. Botta, consul de France à Mossoul, guidé dans son heureuse inspiration par les indications qu'avait données M. Rich dès 1820, et par quelques traditions locales, eut l'idée, qui sera sa gloire, de chercher les restes de l'ancienne capitale des rois assyriens. Il dirigea d'abord ses fouilles sous le monticule de Koyoundjek, au nord du village de Niniouah, dont le nom atteste encore la place de Ninive, sur la rive orientale du Tigre, de cette Ninive qui avait, dit le prophète Jonas, « trois journées de voyage de circuit. » Sans se rebuter d'un premier travail presque infructueux, il recommença la même tentative près du village de Khorsabad, situé à seize kilomètres au nord-est de Mossoul, sur la rive gauche d'une petite rivière appelée Kausser, qui se jette dans le Tigre en traversant l'enceinte de la vieille Ninive. Là, ses efforts intelligents eurent un plein succès ; aidé de travailleurs nestoriens que les Kurdes avaient chassés de leurs montagnes, il découvrit un palais tout entier, avec ses murailles, ses portes, ses salles et ses décorations. Mis à nu, tirés des profondeurs de la terre, portés sur le Tigre, conduits à Bagdad et embarqués pour la France, les principaux objets qui se pouvaient transporter arrivèrent à Paris au mois de février 1847. Ce palais de Khorsabad, dont les dépouilles ornent aujourd'hui le musée du Louvre, était probablement un château de plaisance, un Versailles des souverains de Ninive. A voir la légende royale qui se trouve répétée sur plusieurs des fragments apportés à Paris : *Sargon, roi grand, roi puissant, roi des rois du pays d'Assour*, on suppose avec toute vraisemblance que le palais de Khor-

sabad fut érigé par Sargon, fils de Sennachérib, d'après M. de Longpérier, et son père, d'après M. Layard [1]. Comme Sargon, suivant les calculs des chronologistes, a régné entre les années 720 et 668 avant J. C., cet édifice de Khorsabad serait antérieur d'un siècle et demi au règne de Cyrus, le destructeur de l'empire Assyrien, qui permit aux juifs de reconstruire leur ville et leur temple; il serait contemporain de l'archontat des fils de Codrus à Athènes, et des commencements de Rome, à l'époque où l'on place le roi, ou mythe, Numa Pompilius.

Ces fouilles heureuses, commencées par M. Botta, continuées avec le même succès par M. Victor Place, son successeur au consulat de Mossoul, étaient faites trop près des possessions de la Grande-Bretagne pour que les Anglais n'eussent pas le désir d'aller pour leur compte à la découverte des mêmes richesses. A cinquante kilomètres environ au sud de Ninive, dans un endroit désert nommé Nimrod, où le Tigre reçoit la petite rivière de Zab-Ala, M. Layard découvrit, en 1845, quatre palais, dont le plus ancien fut fondé par l'un des prédécesseurs de Sargon, dont le nom ainsi lu : *Asshur-Akh-Pal*, indique le Sardanapale des Grecs, et le plus récent par le petit-fils d'Assar-Haddon; en outre, deux petits temples dédiés, l'un à l'*Hercule assyrien*, l'autre à un *dieu-poisson*, qui doit être l'*Oannès* des Babyloniens et le *Dagon* des Philistins, celui qui tomba devant l'arche et dont le temple fut détruit par Samson. En 1849, M. Layard étendit ses recherches à Koyoundjek, sur l'emplacement même de Ninive, où il trouva un palais qu'on croit celui de Sennachérib lui-même, beaucoup plus vaste et plus riche en œuvres d'art que le

[1] Au dire des Écritures (les Rois, Isaïe, Esdras), sur lesquelles s'appuie M. Layard, le fils de Sennachérib est Assar-Haddon, qui, plus heureux que les lieutenants de son père, prit Jérusalem avant que Nabuchodonosor ne la détruisît.

palais de Khorsabad [1] ; puis à Karamlès, à Kalah-Schirgat, et bientôt le *British Museum* reçut à son tour en présent une foule de monuments divers, précieuses reliques de la civilisation assyrienne. Depuis ce moment, les fouilles se faisant à la fois par la France et par l'Angleterre, c'est entre Paris et Londres que s'en répartissent incessamment les intéressants produits, mais, il faut le dire, pas tout à fait équitablement. On ne peut nier que le *British Museum* n'ait le droit de s'enorgueillir d'une collection plus considérable par le nombre des objets, plus variée par leurs formes et leur destination, plus précieuse par la perfection de leur travail, offrant à l'archéologue une plus vaste carrière pour l'étude et les découvertes, à l'artiste pour les surprises et l'admiration ; mais le Louvre rachète en partie cette infériorité de nombre, de diversité et de main-d'œuvre par l'importance capitale de quelques morceaux.

Au premier rang sont les deux énormes colosses (n[os] 1 et 2), dont la hauteur dépasse quatre mètres, égaux, et symétriques à contre-partie, qui formaient les deux pilastres avancés et comme les deux chambranles d'une des portes du palais de Khorsabad. En face, ils présentent une tête d'homme, posée sur le poitrail et les jambes d'un taureau, et cette tête, à la fois coiffée d'un double rang de cornes et d'une mitre (ou tiare) étoilée et couronnée par une rangée de plumes, porte de longs cheveux et une

[1] M. Layard a exploré, dans ce palais souterrain de Koyoundjek, jusqu'à *soixante-une chambres*, toutes revêtues de plaques sculptées, qui formaient ensemble un développement de sculptures long d'environ deux milles anglais (près de trois kilomètres) ; et après lui, son successeur dans la direction des fouilles, M. Ormuzd Rassam, a découvert encore d'autres salles, mieux conservées et garnies également de tables d'albâtre, dont le *British-Museum* attend l'arrivée prochaine.

longue barbe dont les tresses et les boucles offrent un prodigieux arrangement. Sur le côté qui devait être intérieur, à droite pour l'un, à gauche pour l'autre, ces colosses se continuent en corps de taureaux, dont les poils du flanc et de la queue sont bouclés à la manière de la barbe, et qui ont, comme la Chimère de Lycie, de longues ailes attachées aux épaules. Deux autres taureaux ailés à face humaine, tout semblables à ceux-ci, mais un peu plus bas, étaient placés à angle droit, et tête à tête, pour former la décoration extérieure de la porte. Comme d'autres portes voisines, ouvertes dans la façade de l'édifice, avaient les mêmes ornements, les taureaux placés à l'extérieur se rapprochaient l'un de l'autre par l'extrémité de la croupe et des ailes. C'est entre eux, et par conséquent à égale distance de chaque porte, que se dressait une haute et large niche creusée dans un pan de mur, au fond de laquelle s'appuyait un des deux autres colosses recueillis au Louvre (nos 4 et 5), ces hommes gigantesques tenant à la main droite une espèce de massue recourbée, et étouffant sous le bras gauche un lion qui se défend des griffes, et qui, par rapport à leur taille de presque cinq mètres, n'est pas plus gros qu'un petit chien [1]. Tous ces colosses, hommes ou taureaux, sont en albâtre. On n'a pas encore déterminé précisément le sens symbolique du géant à massue qui étouffe un lion sous son bras, bien qu'il soit évidemment une personnification de la puissance, et peut-

[1] Comme toute explication d'une *vue* sans dessin à l'appui, cette description est bien insuffisante. Mais on peut voir la façade de Khorsabad reconstituée dans l'*Assyrian-Court* au *Crystal-Palace*, et la comprendre sur les dessins de ces belles et curieuses reproductions des arts de tous les temps et de tous les peuples qu'a réunies, dans son immense enceinte, le *Palais de verre de Sydenham*.

être la figure de l'Hercule Assyrien. Quant à l'homme-taureau, l'on peut tenir pour certain qu'il fut, chez les Assyriens, l'image symbolique du roi, dont le nom est déterminé par la légende inscrite entre les jambes de l'animal, et qu'il signifie l'intelligence unie à la force, exactement comme le sphinx, ou homme-lion, ayant le même sens, fut, chez les Égyptiens, l'image du roi, dont le nom est déterminé par les légendes inscrites sur ses flancs et sa base[1].

Les autres morceaux, ici comme à Londres, sont généralement des bas-reliefs sculptés sur des tables ou plaques d'albâtre gris, qui servaient à revêtir des murailles en briques d'argile, — reliefs très-bas, très-plats, presque sans relief, — finement ciselés et soigneusement polis, — dont le dessin serait vraiment beau, pur et sévère, si les yeux et les épaules n'étaient pas toujours vus de face dans des personnages toujours vus de profil, et si le modelé des rotules et des mollets n'était pas de pure convention. Mais il faut dire que les traits du visage et les muscles du corps sont assez accentués pour arriver quelquefois jusqu'à l'expression, et que, dans des compositions plus variées, avec des formes conventionnelles sans doute, mais non immuables, ces tables assyriennes offrent plus de diversité, de mouvement et de vie que la sculpture hiératique des Égyptiens. Et même, à ces caractères un peu exagérés de la force active et du geste expressif, quelques-uns (parmi lesquels je demande la permission de me ranger) croient reconnaître, dans les échantillons de Paris et de Londres, qui sont presque de la même époque, un art déjà bien loin de son enfance, de ses débuts, un art déjà vieux, un art

[1] A Nimrod et à Koyoundjek, on a trouvé des lions à tête humaine, qui sont précisément le sphinx de l'Égypte. Ils ont seulement la tiare assyrienne sur la tête au lieu du *claft* égyptien.

en décadence, comme, par exemple, celui de la douzième dynastie en Égypte. Ils prophétisent que de nouvelles découvertes prouveront leur thèse, en livrant des œuvres de l'art assyrien plus jeune, plus naïf, plus voisin de ses commencements. Prenons du moins acte de la prophétie, et souhaitons qu'elle se réalise.

Dans les bas-reliefs du Louvre, en général de plus haute dimension que ceux de Londres, les personnages sont quelquefois plus petits que nature, plus souvent de grandeur naturelle, et plus souvent encore de grandeur colossale. De cette dernière classe est une curieuse personnification de la Divinité (n° 6), Dieu, non déesse, portant quatre grandes ailes, comme en eurent aussi, bien avant les archanges chrétiens, la Neith ou Minerve égyptienne, et la Proserpine ou Persephonè du paganisme. Il porte aussi une tiare décorée à sa base de trois paires de cornes et à son sommet d'une fleur de lis, ainsi que des pendants aux oreilles, des bracelets aux poignets, dans la main droite la pomme de pin, dans la gauche le panier d'osier ou le seau de métal tressé. Quelques autres divinités, dont l'une, entre autres, à la tête du pérénoptère (aigle noir et blanc), portent dans leurs mains, ou dans celles de leurs serviteurs, l'arbrisseau fleuri ou le fouet à trois branches, et sur leur tête vole le *Férouher*, image ailée de la divinité impersonnelle, tracée sur l'étendart des rois d'Assyrie.

D'autres bas-reliefs, toujours sur des tables d'albâtre, offrent la représentation de cérémonies publiques ou religieuses, auxquelles préside ce personnage appelé *le roi*, qu'on voit dans la plupart des tableaux sculptés du *British Museum*, et qui est reconnaissable à son trône, à sa tiare, à son parasol porté par des serviteurs. Ces tableaux de Londres et de Paris, qui furent, selon toute apparence, peints en diverses couleurs et dans toutes leurs

parties, doivent avoir été des annales parlantes, des chapitres d'histoire lapidaire, dont la science peu à peu découvrira le secret. Mais nous n'avons pas autant qu'à Londres des tableaux de batailles, de siéges, de chasses, de voyages, de processions, de fêtes, de banquets, si curieux pour l'étude des mœurs et des coutumes de ce temps, aussi éloigné de nous que les premières traditions historiques de l'Europe. L'une de nos tables, pourtant, est sans doute le récit et le souvenir d'une expédition maritime ou fluviale. Sur des eaux sans perspective, on voit flotter, au milieu des poissons, quelques barques superposées, qui ont les proues en forme de têtes de chevaux, et dont les flancs entr'ouverts laissent apercevoir les matelots penchés sur leurs rames. Une partie de ces navires sont chargés de troncs d'arbres, ce qui explique la réponse que le roi de Tyr, Hiram, fait à Salomon, qui lui avait demandé des bois de cèdre pour la construction du temple : « Mes serviteurs les descendront du Liban vers la mer, et je les ferai porter dans des barques par mer jusqu'au lieu que tu m'indiqueras. » (*Rois*, III, v. 6 à 9.) Une autre plaque, plus exacte et bien supérieure par le travail, montre quelques chevaux conduits à la main. Fidèlement copiés sur la nature, ils ont toute la finesse de membres et toute la vigueur élégante des chevaux arabes, dont la race, d'après ce témoignage aussi irrécusable que le livre de Job, s'est perpétuée sans altération jusqu'à nos jours, et comme le type parfait de l'espèce entière. Une troisième plaque enfin nous apprend que les chevaux, les bœufs et les dromadaires n'étaient pas les seules bêtes de trait ou de somme des Assyriens. On y voit un attelage composé d'hommes, — prisonniers, serfs ou sujets, — qui sont accouplés deux à deux au timon d'un char. C'étaient ces attelages humains qui tiraient de la carrière d'albâtre aux portes du palais les colossales images des rois et des dieux.

Dans une pièce de l'un des quatre palais de Nimrod, qu'il suppose avoir été le trésor du roi, M. Layard a trouvé des bijoux d'or et d'argent, des ustensiles de bronze, épées, fers de lances, casques et boucliers, autels et trépieds, ainsi que divers objets en ivoire, en nacre, en albâtre, en verre. Au Louvre également, nous avons quelques objets en bronze, dont le plus précieux est une belle figure de lion couché, portant un anneau sur le dos. Ce lion devait être fixé à terre, et son anneau servait à passer la corde d'un *velarium* attaché au-dessus de la porte. Nous avons encore quelques fragments de mosaïques coloriées, quelques briques en terre cuite peinte, semblables aux *azoulaï* des Arabes, qui ont été, en Espagne et en Italie, l'origine et le modèle de nos faïences;—puis un assez grand nombre de petits cylindres gravés, en diverses matières précieuses, jaspe, sardoine, agate, cornaline, serpentine, etc., qui se portaient au cou, comme des amulettes, suspendus en longueur, et qui fourniront plus tard d'intéressantes indications sur le culte et les croyances de l'Assyrie;— puis des figurines, des ornements, des ustensiles en ivoire et en ébène, des manches de poignards et de couteaux richement décorés, des sceaux, des cachets, des peignes à doubles rangées de dents, etc.; — puis un assez grand nombre aussi de colliers en pierres dures de toutes sortes, et à grains mêlés, qui ont été trouvés en 1852, par M. Victor Place, dans une couche de sable fin, sous les fondations du palais de Khorsabad : découverte qui explique ce passage du Livre des Rois (chap. vi, v. 17), où il est dit que Salomon fit placer des pierres précieuses dans les fondations de son temple.

Le Louvre possède enfin plusieurs dalles ou briques portant des inscriptions en cette écriture nommée *cunéiforme* (dont les caractères ont la forme de coins ou de têtes de clous), que les Allemands appellent du même nom

que nous (*keilschrift*), et les Anglais *écriture à pointes de flèches* (*arrow-headed-character*), écriture dont la science moderne, grâce aux travaux du docteur Hincks et du colonel Rawlinson en Angleterre, de MM. Jules Oppert et de Saulcy en France, finira par trouver le sens, et qu'elle saura déchiffrer comme les mystères des hiéroglyphes. Mais, à Londres, ces inscriptions sont pour la plupart les originaux eux-mêmes, gravés sur des tables d'albâtre ou de gypse ; à Paris, nous n'avons guère que des moulages, des copies sur plâtres, qui, si fidèles qu'elles soient dans le décalque, perdent autant leur charme et leur intérêt, en les considérant comme des monuments de l'art de la calligraphie, que les reproductions des statues de l'antiquité grecque par des procédés analogues.

A ces débris divers de l'antique civilisation assyrienne, le Louvre réunit quelques autres vestiges de civilisations voisines, qui furent, en quelque sorte, ses annexes et ses dépendances. Ce sont d'abord des monuments babyloniens, amulettes pour la plupart, et toutes semblables aux cylindres de Ninive, dont elles ne diffèrent que dans les inscriptions, par un autre arrangement des caractères cunéiformes, comme serait un dialecte différent dans une langue semblable. Ce sont ensuite des monuments perses, une tête de taureau en or, travaillée au repoussé et à la soudure, dans la manière que les Grecs appelaient *sphyrélaton* et que les Étrusques pratiquèrent habituellement, deux cônes ovoïdes représentant Darius, deux cylindres représentant Xerxès, et divers sceaux gravés sur pierres dures. Puis ce sont des monuments phéniciens, sarcophage, figurines, mosaïques et pierres gravées en forme de scarabées égyptiens ; puis quelques fragments des arts pratiqués à Palmyre ; puis enfin quelques monuments de la Judée, deux sarcophages en calcaire dur que M. de Saulcy a extraits, en 1854, des tombes creusées dans le roc aux

portes de Jérusalem, et que les Arabes appellent le *Tombeau des Rois* (*Kobour-al-Molouck*). Leur inventeur, s'appuyant sur un passage de l'historien Josèphe, croit que le plus richement décoré de ces deux sarcophages (n° 573) est celui que Salomon fit construire pour son père David.

Cette curieuse nomenclature doit se terminer par une mention plus curieuse encore : des preuves manifestes que la civilisation des Assyriens eut sur celle des Grecs une influence directe et considérable. Ces preuves se trouvent écrites sur deux coupes en argent doré, dont l'une (n° 536) est ornée de trois frises gravées en creux, et l'autre (n° 537), au contraire, de sujets en relief. Ces coupes ont été trouvées dans les ruines de l'antique Cittium, ville de l'île de Chypre, recueillies par M. Tastu, consul de France à Larnoca, et données au musée du Louvre par M. de Saulcy. Leur origine assyrienne est de toute évidence. Elles ont la forme de celles que porte le roi d'Assyrie sur les bas-reliefs de Nimrod et de Khorsabad et des coupes en bronze trouvées dans ses palais; elles représentent, d'ailleurs, sur leurs frises, les mêmes sujets que ces bas-reliefs, avec les mêmes types et les mêmes détails. On comprend, à la vue de ces coupes asiatiques, ce qu'était le vase d'argent ciselé qu'Achille proposa pour prix de la course aux funérailles de Patrocle; ce vase, que les Phéniciens avaient apporté par mer à Thoas, et qui surpassait tout en perfection (*Iliade*, ch. XXIII). L'on comprend aussi que les marchands de Tyr et de Sidon aient porté des vases semblables et d'autres produits des arts de l'Assyrie, non-seulement dans l'archipel et le continent de la Grèce, mais jusqu'en Sicile et dans l'Italie centrale, où fleurirent les arts des Étrusques, renommés pour le travail du bronze et pour celui de la poterie peinte. On trouvera, dans la notice de M. de Longpérier, des détails plus circonstanciés sur ce point intéressant; nous en disons assez pour éveiller,

sinon pour satisfaire la curiosité du visiteur que nous guidons à travers le Louvre.

MUSÉE ÉGYPTIEN.

Quand on arrive aux reliques de la civilisation égyptienne,—dont l'origine, perdue dans la nuit des temps, touche, comme celle de l'Inde, au berceau du genre humain; qui fut la contemporaine, l'aînée peut-être, de la civilisation assyrienne, et qui, parvenue à toute sa splendeur, a précédé la grecque d'au moins deux mille ans,— il ne faut pas perdre de vue quelle idée générale et supérieure domina tout en Égypte, la religion, la politique, les lois, les sciences, les arts, les coutumes publiques, les usages privés, tout, jusqu'aux plaisirs et divertissements. Cette idée est l'immutabilité et l'éternité. Il fallait que rien ne changeât et que rien ne pérît; il fallait donner aux vivants une vie à jamais uniforme, et aux morts mêmes une durée immortelle. Voilà pourquoi les nations étrangères, offusquées de cette perpétuelle monotonie, appelaient l'Égypte *amère* et *mélancolique*. C'est pour obéir à cette idée que, dès la quatrième dynastie, les Égyptiens dressèrent les pyramides de Djizeh sur leurs assises impérissables; qu'ils taillèrent le temple de Karnak, les *Portes des rois* et les hypogées de Samoun dans les flancs des rochers de granit; qu'enfin ils condamnèrent les arts d'ornementation, la statuaire et la peinture, à ne jamais sortir des mêmes sujets, des mêmes proportions, des mêmes formes. Pour prévenir le sentiment d'indépendance que l'art pouvait communiquer aux esprits, seule-

ment par l'imitation libre de la nature, les prêtres lui imposèrent des *canons* ou règles immuables, et placèrent dans les temples des modèles qu'il fut tenu d'imiter à perpétuité. Il est même probable que, pour sûreté plus grande, les prêtres se réservèrent la culture exclusive des arts,—comme celle des sciences, astronomie et médecine, —comme celle des lettres, actes publics et chroniques nationales,—ne laissant que les métiers au reste du peuple. De cette manière, borné dans son domaine, l'art ne put ajouter aux images des divinités que celles des rois, des ministres de cour et des pontifes; il ignora le culte des héros et celui des vainqueurs, soit aux jeux du corps, soit aux luttes de l'esprit; et, retenu dans son essor, il ne put s'exercer, se montrer même, que par l'habileté toute manuelle de la délicatesse et du poli. Toutes ses phases de progrès, d'élévation, d'abaissement, de renaissance, de décadence et de chute, s'enferment dans les étroites limites de la simple exécution. Aussi Platon pouvait dire, dès son temps, que la sculpture et la peinture exercées en Égypte depuis tant de siècles n'avaient rien produit de meilleur à la fin qu'au commencement; et M. Denon, en notre époque, avait pleine raison de faire une réflexion semblable : « Un laps de temps, dit-il, avait pu amener « chez les Égyptiens quelques perfections dans l'art. Mais « chaque temple est d'une telle égalité dans toutes ses « parties, qu'ils semblent tous avoir été sculptés de la « même main. Rien de mieux, rien de plus mal; point de « négligence, point d'élans à part d'un génie plus distin- « gué. » Ce que M. Denon dit de l'architecture s'applique exactement à la statuaire, dont les œuvres, comme celles de la peinture, ne furent que des décorations architecturales, et je voudrais qu'au mot de « perfections, » il eût, pour plus d'exactitude, substitué celui de « perfectionnements. »

23.

Cette remarque générale sur l'art égyptien ne suffit pas pour en expliquer les œuvres, qui, depuis si longtemps connues, ne sont plus, comme celles de l'art assyrien, livrées aux simples conjectures de la science. Il faut y joindre d'autres observations spéciales. C'est ce que j'ai fait pour introduire le visiteur dans les salles égyptiennes du *British Museum* ; et, ne pouvant répéter ici toute cette espèce de préface dont l'utilité est incontestable, mais que je ne saurais pas plus abréger que passer sous silence, je prie le lecteur de vouloir bien s'y reporter[1]. Une fois muni de ces indications élémentaires comme d'un guide, il pourra pénétrer avec plus de fruit et de commodité dans les salles égyptiennes du Louvre.

Ainsi que l'a fait le *British Museum*, ainsi que le veut d'ailleurs la nature des choses, notre musée égyptien se divise en deux parties. Dans les salles du rez-de-chaussée sont les grands et lourds morceaux de sculpture tenant au culte, à l'histoire, aux monuments publics, c'est-à-dire statues, bustes, groupes, sphinx, bas-reliefs, sarcophages, pyramides, stèles historiques ou funéraires; dans les salles du premier étage, sous les vitrines des armoires et des tables, les petits objets tenant plus aux mœurs domestiques, aux professions et aux métiers, c'est-à-dire statuettes, vases, ornements, amulettes, armes, instruments, ustensiles de tous genres. La première partie se subdivise elle-même en quatre classes qui sont désignées sur chaque objet par une des lettres A, B, C et D, outre leur numéro spécial. A comprend les images des dieux, des rois et des particuliers ; B les bas-reliefs; C les stèles; D les sarco-

[1] Volume des *Musées d'Angleterre*, etc., seconde édition, de la page 55 : « Avant de pénétrer dans ce monde exhumé des tombeaux.... » jusqu'à la page 66 : « qui fut introduite, au temps de Cambyse, pour les lois, les annales, les calculs, etc. »

phages et monuments divers. Cette utile classification offre une facilité plus grande pour s'orienter dans la notice (ou livret) de la division des salles basses, notice très-détaillée, qui donne la description de tous les objets, et de plus, autant que possible, leur historique et leur signification. Nous ne saurions donc rien ajouter pour satisfaire à la curiosité du visiteur. Il nous suffira de recommander à son attention, à son respect, les pièces qui nous paraissent avoir une importance capitale dans l'histoire de l'art égyptien.

L'on serait fort embarrassé pour reconstruire au rez-de-chaussée du Louvre le panthéon de l'Égypte, car les dieux y sont rares; ou plutôt on pourrait croire que les Égyptiens n'adoraient, comme les Hébreux, qu'une divinité unique, et que c'était la déesse *Pash-t* (Artémis), femme de *Phtah* (Héphœstos). Cette déesse à tête de lionne surmontée du disque solaire n'a pas moins de onze statues, tandis qu'à l'exception d'une statuette d'Horus-Harpocrates, des statuettes d'Osiris et d'Horus-Apollon entourant un roi inconnu, et d'un buste d'Ammon, l'on ne saurait trouver une seule image d'un autre dieu. Assurément ces léontocéphales sont en général beaux et précieux. Les quatre premiers, entre autres, par l'ampleur des lignes et la perfection du travail, donnent une haute idée des artistes de la troisième époque, sous la dix-huitième dynastie. Mais cependant ne vaudrait-il pas mieux avoir un peu moins d'images de cette Diane égyptienne et un peu plus du reste des divinités? Ne pourrait-on ouvrir à ce sujet quelque négociation d'échange avec les autres collections de l'Europe, et faire des trocs avantageux pour les deux parties, donner quelques têtes de lionne et recevoir quelques têtes de chien, de chèvre, de vache et de faucon?

Les rois sont plus nombreux que les divinités, et leurs

images sont d'époques plus diverses. La statue colossale en granit rose et la statue de demi-grandeur en granit gris, aussi majestueuses par le style que délicates par le travail du ciseau (n°ˢ 16 et 17), qui représentent l'une et l'autre le roi Sévékhotep III, de la treizième dynastie, marquent au Louvre la plus grande antiquité historique appartenant à la seconde époque de l'art ; elles ont nécessairement précédé d'un grand laps de temps l'invasion des Pasteurs, qui se fit sous la dix-septième dynastie, environ 2200 ans avant l'ère chrétienne. Au contraire, les quatre sphinx de rois sans inscriptions (n°ˢ 31 à 34), qui portent une espèce de fleur de lis ciselée sur leur front de basalte, appartiennent aux derniers vestiges de l'art national, sous les Ptolémées. Comme la petite collection de Berlin possède la statue d'un roi de la douzième dynastie, on regrette au Louvre, avec plus d'amertume, une statuette en cornaline du roi Sésourtasen I^{er}, qui avait le même âge. Elle a disparu dans les journées de juillet 1830. Qui l'a prise ? On ne peut guère accuser de ce vol un des combattants populaires, car nul d'entre eux, à coup sûr, ne connaissait la valeur de cette pièce historique. Dans le long intervalle de ces dates extrêmes, la douzième dynastie et les Ptolémées, nous trouvons successivement : La tête colossale en granit rose et les pieds d'un autre colosse en même matière, fragments des images du roi Aménophis III, appelé Memnon par les Grecs, et qui avait à Thèbes cette fameuse statue vocale qui semblait chanter aux premiers rayons du jour. Sur le socle du dernier fragment, se lit la légende du roi, curieuse surtout par les noms de vingt-trois peuples vaincus, tous en Afrique ; ces noms sont « renfermés dans des cartouches crénelés qui entourent la base du colosse, suivant l'idée égyptienne reproduite par le Psalmiste : *Que tes ennemis soient l'escabeau de tes pieds.* » — La statue colossale en granit gris veiné de rose du roi Ram-

sès-Méïamoun, ou Ramsès le Grand, de la dix-neuvième dynastie (vers le xve siècle av. J. C.), qui, non content d'avoir élevé, pour monument funéraire à sa mémoire, le *Ramesséum* de Thèbes, et d'y avoir fait sculpter ses victoires, ainsi qu'à Ipsamboul et à Luqsor, non content de s'être déifié sous la figure du soleil, s'est emparé des belles images de son père Séti Ier et de ses ancêtres, en substituant à leurs cartouches le sien propre, jusque dans le temple de Karnak. —Un sphinx (lion à tête d'homme, symbole de la sagesse unie à la force), en granit rose, portrait du même roi ; on y voit, dans la double légende gravée sur la base, la figure martelée du griffon à tête d'âne, le dieu Seth (Typhon), qui était alors la personnification de la vaillance, et qui fut depuis exécré comme celle de l'esprit du mal.— Un autre magnifique sphinx en granit rose, portrait du fils de Ramsès, de Ménephtah, qu'on appelle plus souvent Ménophis ou Aménephtès. Les dates chronologiques et certains événements de son règne font supposer que ce roi Ménephtah est le Pharaon qui eut des démêlés avec Moïse, et qui, en poursuivant les Hébreux, peuple d'esclaves fugitifs, périt dans les flots de la mer Rouge. — Une statue colossale en grès rouge du roi Séti II, fils de Ménephtah, le Séthos de Manéthon et de Flavien Josèphe ; il est coiffé du *pschent*, et l'espèce de sceptre qu'il tient dans la main gauche porte sa pompeuse légende royale ; le dieu Seth, en figure d'homme à tête d'âne, gravé plusieurs fois sur la base et la plinthe, est également brisé au marteau.

Au Louvre, parmi les images de particuliers, il se trouve des monuments plus anciens, partant plus rares et plus précieux, que les images des rois et des dieux. Telles sont deux statues en pierre calcaire d'un homme nu, sans autre vêtement que le *schenti* autour des reins, tenant dans les deux mains un grand et un petit sceptre (nos 36 et 37), et la statue en même matière d'une femme vêtue d'une courte

chemise ouverte en triangle sur la poitrine (n° 38). Les cheveux, les sourcils et les paupières de ces statues furent peints en noir, et le dessous des yeux en vert. D'après les inscriptions gravées sur leurs bases, la femme s'appelait *Nesa*, l'homme *Sèpa;* il était prophète (grand prêtre) du taureau blanc; tous deux de sang royal. Ces statues présentent si évidemment les caractères que nous avons indiqués pour la première époque de l'art égyptien, ceux du style archaïque; elles sont tellement semblables aux très-vieux bas-reliefs des tombeaux de Memphis, qu'on doit les tenir pour contemporaines des premières dynasties, celles qui élevèrent les grandes pyramides. Elles auraient donc l'âge de quatre mille ans; elles seraient donc les plus anciennes statues du monde entier.

Cette habitude de joindre la peinture à la sculpture sur les statues-iconiques, se retrouve dans un grand nombre d'autres monuments de divers âges : par exemple, les groupes de deux hommes (n° 43) et celui d'homme et de femme (n° 45), en pierre calcaire, qui appartiennent encore à la haute antiquité de l'art memphytique;—un groupe d'homme et de femme (n° 61), le *grammate du trésor de Phtah* et l'*attachée au culte d'Athor* (Aphrodite), peint en rouge et bleu;—une statuette de femme, en grès (n° 62), tenant un sistre, comme attachée au culte d'Ammon, qui fut peinte en blanc avec la chevelure noire; — et un groupe de deux hommes, le père et le fils, *Teti* et *Pensevaou* (n° 63), tous deux *grands porte-enseigne*, dont la peau fut peinte en rouge, les cheveux et les prunelles en noir. Ces trois morceaux sont de la meilleure époque des portraits, celle de la dix-huitième dynastie. Une statue en granit gris d'*Ounnowre, premier prophète d'Osiris*, ou grand pontife du temple d'Abydos (n° 66), est des commencements de la seconde décadence, sous la dix-neuvième dynastie, tandis qu'une statue, en granit noir (n° 88), d'*Horus, chef*

de soldats, fils de Psammétique et de Nowréou-Sevek, une autre statue, en marbre noir (n° 90), d'*Ensahor,* fils d'*Auwrer,* surnommé Psammétique-*Mounch,* ou le Bienfaisant, et une troisième statue en grès, agenouillée (n° 94), d'*Horhew,* fils de la dame *Tasnecht,* nous montrent dans tout son éclat la troisième et dernière renaissance appelée l'art saïte, qui n'a précédé l'ère chrétienne que d'environ six cents ans. Ce sont, pour leur genre et leur époque, de vrais chefs-d'œuvre où l'on peut admirer dans sa plus haute expression le fin travail des artistes égyptiens s'exerçant sur des matières qui semblent défier la force et la patience humaines.

Les bas-reliefs sont assez peu nombreux, ce qui s'expliquerait par cette circonstance générale que la culture en fut abandonnée bien avant celle de la statuaire, dès l'époque de Ramsès le Grand. Deux fragments (n°s 1 et 2), où l'on voit un personnage appelé *Totnaa,* qui avait, dans la longue série de ses titres, celui d'*intendant des constructions du roi,* sont supposés de l'époque archaïque. Un autre fragment (n° 3), portrait du roi Sévékhotep IV, portant l'*uræus* (l'aspic) royal sur le front, et à qui le dieu Taphérou à tête de chacal présente le sceptre, symbole de la vie, en lui disant : « Nous accordons une vie paisible à tes narines, ô dieu bon, » est de la treizième dynastie. Mais le plus important et le plus précieux des bas-reliefs, au moins sous le rapport de l'art, est assurément celui qui a le n° 7, et qui provient du tombeau de Séti Ier, fondateur de la dix-neuvième dynastie. Il est en pierre calcaire et peint dans tous ses détails. Séti Ier, qui, d'après sa légende, vainquit quarante-huit nations, au nord et au midi de l'Égypte, et qui fit construire à Karnac l'étonnante salle hypostyle (élevée sur des colonnes), figure dans ce bas-relief donnant la main droite à la déesse Hathor (Vénus à tête de vache), et recevant d'elle un col-

-lier de la main gauche. La déesse porte entre les deux cornes un disque solaire et l'*uræus* sur le front. Les ornements symboliques de sa robe forment un long discours qu'elle adresse au roi, *Dieu bon, Seigneur des diadèmes, Aimé des dieux, Soleil de justice et de vérité,* pour lui accorder des *milliers d'années de vie sereine* et des *myriades de panégyries.*

Depuis que notre illustre Champollion a trouvé le secret de faire parler les hiéroglyphes, muets depuis deux mille ans, les stèles, ou tables d'inscriptions historiques et funéraires, sont devenues les véritables annales de l'Égypte. Composées d'un perpétuel mélange de figures et d'emblèmes, qui sont tantôt tracés avec le crayon ou le pinceau, tantôt gravés en relief ou en creux, tantôt exécutés par les deux procédés à la fois, les stèles réunissent le dessin, la peinture et la sculpture à l'écriture proprement dite. Voilà pourquoi l'on fait bien de les comprendre parmi les ouvrages de l'art, pourquoi leur vraie place est dans un musée. Les stèles historiques, plus rares et plus précieuses, étaient destinées, comme les fastes capitolins de Rome, à conserver la mémoire des grands événements publics. Les stèles funéraires n'avaient à conserver que la mémoire d'un mort; mais elles offrent néanmoins une foule de documents utiles pour l'histoire religieuse et domestique, souvent aussi des éclaircissements pour l'histoire nationale. D'habitude, la première ligne de ces stèles, comme serait l'invocation chrétienne « Au nom du Père, du Fils et du Saint-Esprit, » ou l'invocation musulmane « Au nom d'Allah clément et miséricordieux, ». est une invocation à la divinité suprême *Hat, Dieu grand, Seigneur du ciel,* figuré par le disque solaire entre deux ailes étendues. Semblable au *Férouher* des Assyriens, cette figure est complétée pour l'orientation, tantôt par l'un des yeux mystiques d'*Horus du midi* et d'*Horus du*

nord, tantôt par les deux chacals célestes, qui sont l'*extrémité des chemins du nord* et l'*extrémité des chemins du midi*. Vient ensuite la prière adressée en faveur du défunt à Osiris, chef suprême du domaine des morts, sous le nom de *Péthempamentès*, pour qu'il lui donne tous les biens dont l'âme humaine peut jouir pendant son pèlerinage à travers le monde inconnu. Comme cette prière n'avait pas de formule arrêtée, et qu'on pouvait, en lui gardant le même sens, en varier les formes, la poésie égyptienne se donnait carrière pour rédiger en style oriental l'éloge du défunt et l'hymne au dieu des Enfers, de l'*Amenthès*, hymne qui s'étendait quelquefois à d'autres divinités protectrices.

Pour la beauté des figures ou des emblèmes et pour la finesse de l'exécution, les stèles ont suivi toutes les phases de progrès, de décadence et de renaissance que montre l'art égyptien dans ses monuments d'arthitecture, ses statues et ses bas-reliefs. Elles ont aussi leurs quatre époques de perfection relative, dans les temps archaïques, sous la douzième dynastie, sous la dix-huitième et sous la dynastie saïte. Ces phases historiques de l'art ne se montrent même clairement au Louvre que dans les stèles, qui s'y trouvent bien plus nombreuses que les statues et les bas-reliefs, puisque l'on en compte jusqu'à cent cinquante-trois portées au dernier livret. Cette heureuse abondance a permis de les diviser, bien que sous une série unique de numéros, en neuf classes, que, pour abréger notre tâche bornée à l'art et négligeant l'histoire politique, nous pouvons réduire à six.

Dans la première classe, celle des stèles appartenant à la douzième dynastie, il faut remarquer les quatre premières (n°s 1, 2, 3 et 4). L'une remonte au temps des rois Aménemhé Ier et Sésourtasen Ier, qui régnèrent d'abord ensemble. Elle fut érigée en l'honneur d'un chef militaire appelé *Mentou-Ensasou* et de sa femme, la maî-

tresse de maison *Menchetou*, à qui rend hommage leur fils *Mennou*; les personnages y sont coloriés. La seconde, gravée en creux, et portant la date de la neuvième année du règne de Sésourtasen Ier, resté seul roi par la mort de son frère, est une hymne adressée aux dieux *Ousri* et *Haroer* (Osiris et Horus), par *Hor*, fils de *Senma*. On a donné à ce personnage des seins pendants et des plis de graisse sur le ventre. Est-ce par imitation d'une nature obèse, est-ce avec un sens symbolique? La troisième, de la même année du même règne, fut consacrée à la mémoire de *Merri*, fils de *Menchetou*, qui avait sans doute une surintendance des travaux agricoles, car l'inscription de cette stèle parle d'endiguement et d'irrigation. Les hommes, colorés en rouge vif, portent des colliers et des bracelets. La quatrième, en granit rose, et datée de l'an huit du règne d'Aménemhé II, troisième roi de la dynastie, est un acte d'adoration adressé à Osiris par *Sésourtasen*, fils de *Hathorse*, qui se qualifie de *savant* et de *chef du pays*. Ces quatre stèles, qui sont contemporaines des fameuses peintures des hypogées de Béni-Hassan, marquent bien, par l'élégance de leurs caractères, la belle forme de leurs hiéroglyphes et le fini de leur ciselure, l'état déjà très-avancé des arts de l'Égypte, à cette époque reculée qu'on s'accorde à placer trente siècles avant J. C.

Et pourtant, dans la classe suivante, que nous formons des stèles datées entre la douzième et la dix-huitième dynastie, soit avec des cartouches royaux, soit sans noms de souverains, il en est deux qui doivent être encore plus anciennes, car elles présentent les caractères antérieurs propres au style memphitique. L'une (n° 14) renferme la légende d'un roi nommé *Mentou-Hotep* qui se qualifie *celui qui gouverne les deux mondes*, et un acte d'adoration adressé par *Irisen*, fils de *At*, à Osiris dans toutes ses demeures; elle est considérée comme un des plus par-

faits modèles de la gravure égyptienne. L'autre (n° 15), qui n'est, par malheur, qu'un fragment, mais où l'on distingue un certain *Mour-Kaou* recevant avec sa femme *Ouaemma* les hommages de sa famille, passe pour le chef-d'œuvre de la gravure en relief dans le creux. A la même classe, entre la douzième et la dix-huitième dynastie, appartient un autre monument en pierre calcaire (n° 26), qui n'est pas seulement une des plus grandes stèles connues (elle a presque deux mètres de hauteur), mais qui passe encore, suivant la notice, « pour le chef-d'œuvre des stèles « funéraires par la belle proportion des caractères, le dé- « veloppement inusité des formules et leur tournure litté- « raire. » Elle est dédiée à un grand personnage nommé *Entew, premier lieutenant du roi, gouverneur du pays funèbre* (Abydos), qui reçoit, du haut d'un siége, les hommages de son frère *Ahmès* et de son fils *Téti*. Une autre stèle (n° 34), où l'on voit, à deux âges, la jeunesse et l'âge mûr, *Hor*, fils de *Sent*, adressant des prières à Ousri et Anoup (Osiris et Anubis), est encore remarquable par l'élégance et la finesse du travail.

La troisième classe, comprenant l'époque célèbre de la dix-huitième dynastie, qui a régné après l'expulsion des Pasteurs, nous offre aussi quelques monuments très-curieux, et généralement remarquables par le dessin fin et correct des personnages. D'abord une stèle en granit rose (n° 48), imitant la décoration d'une porte égyptienne, commencée par *Toutmès I*ᵉʳ, puis achevée en son honneur par sa fille *Hatasou*, qui prend, sous le nom de reine *Ramaka*, les attributs royaux; mais comme c'était par usurpation, sa légende fut martelée dans la suite par son frère Toutmès III, ainsi que la figure du dieu Ammon, dont le culte ne fut rétabli que plus tard, sous le roi *Horus*. — Puis une stèle en granit gris (n° 50), gravée sur les deux faces et d'un travail très-délicat; d'un côté, *Titia*, chef des

grammates d'Ammon, et sa femme *Aoui* présentent leurs offrandes à la bienfaisante triade d'Osiris, Isis et Horus; de l'autre, parmi huit figures de divinités, se trouvent le roi Aménophis Ier et la reine Ahmès-Nowréari, femme d'Amosis, que l'Égypte révérait comme des dieux. — Puis un bloc de grès pris dans le mur intérieur qui environne le sanctuaire de granit à Karnak (n° 51). Le fragment d'inscription gravée sur ce bloc, remarquable par l'extrême beauté des hyéroglyphes, rappelle une des nombreuses expéditions de Toutmès III, qui étendit les frontières de l'Égypte en Éthiopie et en Mésopotamie. Cette inscription tronquée, dont la suite a été copiée sur place, est souvent citée par Champollion, et ses successeurs ont exercé sur elle leur sagacité conjecturale. — Puis enfin une très-belle stèle en pierre calcaire (n° 57), découverte par Champollion lui-même à Ouadi-Halfa, au fond de la Nubie, datée de l'an II du règne de Ramsès Ier; ce roi y remercie Ammon, Phtah et tous les dieux de l'Égypte de ses victoires sur les Lybiens, et s'y vante d'avoir rempli le temple d'Horammon de prisonniers de race sacerdotale.

Dans les trois dernières classes, — les stèles de l'époque comprise entre la dix-neuvième dynastie et les Ptolémées, puis celles de l'époque ptolémaïque, puis les stèles bilingues, qui réunissent à l'écriture hiéroglyphique le grec, le latin ou le copte, — il n'y a plus à remarquer, pour ceux qui cherchent l'art et non la science, que les stèles du temps de Séti Ier, chef de la dix-neuvième dynastie; par exemple, celle qui porte le n° 92. Elle est fort grande, à trois registres superposés. Dans le premier de ces registres, un certain *Rere, basilicogrammate, grand odiste du roi, intendant du palais, chef de la cavalerie*, et sa sœur *Pacht* adressent leur prière à Osiris. Sculptée en relief saillant et en relief dans le creux, cette stèle offre encore de belles figures finement tracées. Mais, après cette époque, et dès Ramsès II,

la décadence est si complète, si générale, qu'il ne faut plus étudier ces monuments que pour l'histoire et la paléographie.

Nous arrivons à la dernière série, celle de la lettre D, où les sarcophages tiennent le premier rang. On a donné ce nom, assez improprement peut-être, à des cuves en granit, basalte ou pierre calcaire, destinées à contenir une momie. Dans les temps très-anciens, depuis la quatrième dynastie jusqu'aux Pasteurs, ces cuves n'avaient aucun ornement, même pour les rois. Ce ne fut que sous la dix-huitième dynastie que l'on commença à décorer magnifiquement cette enveloppe des morts, et, lors de la seconde renaissance, sous les rois Saïtes, on y grava, dans tous leurs détails, des scènes infinies et de longs tableaux funéraires. Les sarcophages remplacèrent les stèles pour l'art hiéroglyphique. Champollion en avait commencé l'étude avant sa mort précoce; il en a du moins saisi l'idée principale : « De même que la vie terrestre était assimilée à la « course diurne du soleil, la vie de l'âme, dans ses péré- « grinations après la mort, était assimilée à la course du « dieu dans l'hémisphère inférieur qu'il était censé par- « courir pendant la nuit. »

Les premiers sarcophages ornés gardèrent la forme quadrilatère des anciennes cuves; sous les Saïtes, ils prirent souvent la forme arrondie et allongée des boîtes de momies, où la tête est marquée en outre par un resserrement à la place du cou. En nous référant aux détails que donne longuement la notice de cette partie du musée, nous désignerons seulement à l'attention et à l'étude : le sarcophage colossal en granit rose (n° 1), qui n'a pas moins de trois mètres en longueur sur presque deux mètres en hauteur, et dont toutes les parois extérieures et intérieures sont couvertes de figures et d'inscriptions hiéroglyphiques; daté du roi Ramsès III, il est du XIIIe siècle avant notre

ère ; — le sarcophage en granit noir veiné de rose (n° 2), qui est plus vieux de deux siècles, mais aussi plus grossier ; — celui en basalte (n° 7), qui a la forme d'une boîte de momie, et qui appartient à l'époque saïte ;—celui en granit gris (n° 8), presque aussi grand que le n° 1, de la même époque, et chargé comme lui de décorations ; — enfin, le sarcophage en basalte (n° 9), rapporté par Champollion, qui contenait le corps d'un *basilicogrammate* appelé *Taho*, prêtre d'*Imhotep*, ou *I-em-hept*, l'Esculape égyptien, sous la vingt-sixième dynastie (600 ans avant J. C.). Celui-ci, que ses dimensions considérables égalent au précédent, et dont toutes les parois du dedans et du dehors sont couvertes aussi de légendes, tracées, groupe par groupe, dans le système rétrograde, est bien supérieur à tous les autres par l'étonnante perfection du travail. Il passe pour le chef-d'œuvre de la gravure égyptienne à l'époque saïte, et les artistes ne se lassent point d'admirer ses mille figures, ciselées avec autant de précision et de goût que celles des plus riches pierres fines.

Après les sarcophages, la même série D nous montre quelques petites pyramides, monuments funéraires comme les grandes, mais réduites à la taille, c'est-à-dire au rang des simples particuliers ;—puis quelques tables à libation, décorées d'offrandes sculptées ; — puis deux *naos* monolithes en granit rose, c'est-à-dire deux espèces de chapelles ou chambres sépulcrales, creusées dans un bloc, pour contenir des statues précieuses ou des animaux sacrés. L'une (n° 29) fut dédiée par le roi saïte Amasis (vers 580 avant J. C.) ; l'autre, par Ptolémée-Evergète II, surnommé Physcon (ventru), et sa femme Cléopâtre, qui n'est ni la Cléopâtre sœur d'Alexandre le Grand, ni celle de la tragédie de *Rodogune*, ni la belle vaincue d'Actium. — puis enfin le trop fameux zodiaque de Dendérah. Ce n'en est toutefois qu'un simple moulage en plâtre. On éprou-

verait sans doute quelque honte à montrer aujourd'hui en original ce monument si célébré d'abord, si déchu depuis, qui ne laissera finalement d'autre souvenir que celui d'une grande et complète mystification. Il devait descendre d'une fabuleuse antiquité, des dernières profondeurs du temps; et voilà qu'il ne peut pas être plus ancien que les derniers Ptolémées ou même les premiers Césars. Il devait jeter une vive clarté sur la science astronomique que les prêtres égyptiens cachaient dans les mystères de leurs temples; et voilà qu'on y reconnaît une simple figure d'astrologie, un horoscope. Quelle chute! Ce zodiaque ne peut donc plus, hélas! nous consoler d'avoir vu prendre par le *British Museum* la *Table d'Abydos*, qui appartenait à notre consul général en Égypte; et la *Pierre de Rosette*, qui a livré à Champollion le secret des hiéroglyphes[1]. Nous regretterons à jamais, et sans compensation, ces deux inestimables monuments.

Les salles d'en haut, qui attendent encore une nouvelle notice détaillée, renferment en nombre considérable les restes domestiques de la vieille Égypte. La visite en doit intéresser ceux qui aiment à ranimer la vie d'un peuple mort, comme on retrouve le feu sous la cendre, et à reconstruire avec ses débris une civilisation passée, comme on reconstruit avec les fossiles le monde antédiluvien. La parfaite, l'étonnante conservation de tous ces objets nous est expliquée d'un seul mot : ils proviennent tous des tombeaux où la conservation devait en quelque sorte équivaloir à l'éternité. Dans un pays dont la croyance générale était que les âmes devaient venir reprendre leurs corps pour les animer de nouveau; dans un pays où la principale occupation de la vie était de faire les préparatifs de la mort, les cadavres mêmes, embaumés dans

[1] Voir au volume des *Musées d'Angleterre*, etc., pag. 67 et suiv.

leurs langes et leurs bandelettes, devaient avoir une durée sans fin ; et, pour leur faire compagnie dans les longues pérégrinations de la vie inconnue, on enfermait avec eux les objets que les morts avaient le plus aimés durant leur vie de ce monde. C'est ainsi que les tombeaux ont protégé toutes ces reliques contre les coups du temps et des hommes.

Ici, comme dans la collection du rez-de-chaussée, et dès le temps de Charles X, qui donna son nom à cette partie alors nouvelle du musée égyptien, on a dû former des divisions parmi tant d'objets divers. La salle des dieux, la salle civile, les salles funéraires indiquent d'abord, dans leurs noms mêmes, une classification générale par grandes espèces ; puis les genres forment autant de séries marquées des lettres de l'alphabet ; ainsi, dans la salle des dieux, la lettre A indique les images des divinités égyptiennes, la lettre B, les emblèmes ou symboles de ces divinités ; puis enfin, chaque genre représenté par une lettre est subdivisé par un numérotage en chiffres qui comprend tous les objets de la même classe.

Entrons dans la salle des dieux.

Parmi les nombreuses amulettes enterrées avec les morts, et qui portent encore la bélière ou trou pour l'anneau qui servait à les suspendre ; parmi toutes ces figurines en or, en argent, en bronze, en porphyre, en basalte, en pierre, en bois, souvent peintes ou chargées d'hiéroglyphes, qui furent l'objet d'un culte domestique, se trouvent une telle foule de divinités diverses que, loin de croire, ainsi que dans les salles basses, à l'unité d'un dieu, on reconnaît aussitôt l'immense polythéisme de l'Egypte ; on peut retrouver son système théogonique, et reconstruire son panthéon tout entier. Voici Ammon-Ra, roi des dieux, seigneur des trois zones de l'univers (le Jupiter égyptien), sa femme Mouth (Junon), son premier-

né Chôns (Hercule); voici Noum (Neptune) et Anoukè (Vesta), Phtah (Vulcain) et Pacht (Diane), Mount (Mars) et Hathor (Vénus), Thot (Mercure) et Neith (Minerve), Seb (Saturne) et Noutpé (Cybèle), Ra, Phré, Atoum, ou le soleil à son lever, à midi et à son coucher, la triade bienfaisante d'Osiris, Isis et Horus, le couple malfaisant de Seth (ou Typhon) et Taour, etc. Voici même des figures complexes, qui réunissent plusieurs dieux en un seul, ou des *bifrons,* qui les montrent à double face et dos à dos.

Les emblèmes des divinités ne sont pas moins nombreux que les divinités elles-mêmes. On sait que, sur des analogies vraies ou supposées, des rapports prétendus de forme ou de qualités, les Egyptiens avaient consacré un des êtres vivants de la contrée à chacun de leurs dieux, ou plutôt des manifestations diverses du même Dieu qu'ils adoraient sous toutes ces formes. C'étaient les animaux sacrés. Ainsi le bélier était l'emblème d'Ammon, l'ichneumon de Chôns, le lion de Phtah, la vache d'Hathor, l'ibis de Thot, l'épervier de Phré, la gazelle de Seth, la truie de Taour, etc. D'une autre part, comme certains dieux personnifiaient plusieurs divinités réunies en une seule, on prenait diverses parties des animaux consacrés à chacune de ces divinités isolées, pour former, par leur accouplement monstrueux, l'emblème multiple d'une unité complexe. C'étaient les animaux symboliques. Ainsi, du sphinx qui, exprimant l'intelligence et la puissance unies, pouvait indiquer tous les dieux suivant l'attribut que recevait sa coiffure,—de l'uræus (vipère, aspic) qui indiquait aussi toutes les déesses suivant les attributs placés sur sa tête,—et finalement de tous les animaux sacrés, on formait, par l'amalgame hétérogène de leurs membres, des symboles multiples dans l'unité. Enfin l'insecte coléoptère appelé scarabée, dont les figures se fabriquaient le plus souvent en terre cuite et émaillée de diverses couleurs,

avait le privilége d'être une espèce de cadre commun sur lequel se gravaient les images des divinités, ou leurs noms en écriture hiératique, ou leurs emblèmes par les animaux sacrés et les animaux symboliques. C'est ce qui explique le nombre immense des amulettes de cette forme recueillies dans les tombeaux, et le choix considérable qu'en réunit le Louvre.

Si la salle des dieux contient toute la vie religieuse des Égyptiens, la salle civile contient leur vie politique et domestique. Nous y trouvons d'abord une quantité de statuettes des rois de l'Égypte, dont plusieurs portent leurs légendes ; malheureusement aucune n'est antérieure au premier souverain de la dix-septième dynastie, Aménhemdjom. Parmi les autres, on distingue Aménophth ou Aménophis I*er*, chef de la dix-huitième, la reine Ahmosis, en costume d'Hathor, Thoutmosis I*er*, Thoutmosis II, Thoutmosis III (Mœris), qui construisit le Labyrinthe, Aménophis III (le Memnon des Grecs) ; puis Ramsès le Grand (Sésostris), chef de la dix-neuvième dynastie, thébaine ; puis Sabacon, chef de la vingt-cinquième, éthiopienne ; puis Psammétichus I*er*, de la vingt-sixième, saïte. Nous trouvons ensuite des statuettes de particuliers, mais appartenant aux castes supérieures, des prêtres, des prophètes, des magistrats, des officiers de cour, des grammatés (scribes publics), des hiérogrammates (scribes sacrés), des basilicogrammates (scribes royaux). Monarques ou sujets, on les reconnaît aux insignes ordinaires de leur rang, de leur autorité : le *pschent*, le *schaa*, le *teshr*, le *tesch*, le *claft*, coiffures diverses, ou le *pat*, le *gom* et toutes sortes de sceptres, ou bâtons de commandement, terminés par des têtes en métal de dieux ou d'animaux sacrés.

A la suite de ces figurines, on a mis des objets qui seraient mieux à leur place dans la salle précédente, les ustensiles du culte. Voici les plus remarquables : un *amschir*,

ou encensoir, semblable aux animaux symboliques, étant composé d'une main qui sort d'une fleur de lotus pour soutenir la coupe où brûlaient les parfums ;—des coffrets et des cuillers pour les aromates ;—des sceaux qui servaient à marquer les bœufs purifiés pour les sacrifices ;—des tables à libations, des vans sacrés, ou seaux à anses, destinés à porter l'eau du Nil dans les cérémonies lustrales ou religieuses, etc. Viennent enfin les objets de tous genres servant aux usages privés, et qui se sont conservés jusqu'à nous, parce qu'ils étaient scellés dans les sépulcres avec les restes embaumés des morts. C'étaient leurs joyaux et bijoux, des cachets, des colliers, des agrafes, des pendants d'oreilles, des bracelets de bras et de jambes, des anneaux et bagues à chatons, en or ou cornaline, ornés de pierres précieuses ; c'étaient des meubles à leur usage, fauteuils, miroirs, caisses, boîtes et *pyxides*, couverts d'incrustations ou de peintures ; c'étaient des ustensiles de ménage, vases et coupes, en cuivre et en terre cuite, paniers, poinçons, cuillers, etc.; c'étaient enfin des provisions de bouche, blé, orge, lentilles, châtaignes, dattes, raisins, grenades, citrons, fruits de lotus, ricin, cire, pain, viande, poisson, beurre de muscade, etc. D'autres objets rappellent la profession des morts, leurs occupations habituelles ; ici des armes, arcs et flèches ; là des instruments de musique, tambours, cymbales, cornets, sistres, harpes. Il y a des harpes plus nombreuses au *British Museum*, qui ont de cinq à dix-sept cordes. Plus loin des balances et des mesures, entre autres la coudée royale, longue de 525 millimètres. Ailleurs, de très-fins ouvrages de vannerie et de sparterie. On faisait avec du jonc et des feuilles de palmier jusqu'à des coiffures légères et des chaussures solides, souliers, pantoufles, sandales, et des espèces d'espadrilles nommées *tabtebs*. Ailleurs encore des filets à pêcher, des hameçons, des cordages et de petits

modèles de longues barques à rameurs ayant à leur centre des pavillons abrités, enfin toutes semblables aux gondoles vénitiennes : *nil sub sole novum*. D'un autre côté, des étoffes, des tissus, très-variés et très-divers, en laine, en lin, en coton; les uns gros et forts comme la toile à voile; les autres bariolés de couleurs et de figures, comme ces toiles peintes des Indes que les Grecs appelaient *sindones euanthéis*, les Romains *vela picta*, *vestes pictœ*, comme nos indiennes actuelles; d'autres encore, d'une extrême finesse et transparence, comme le *ventus textilis* et les *nebula linea* des statues antiques, comme nos mousselines et nos gazes. L'une de ces étoffes a des caractères d'écriture brochés dans le tissu, qui forment le prénom et le nom du roi Ramsès-Meïamoun; preuve que les Arabes avaient pris aux Egyptiens l'usage de graver dans ses vêtements le nom de leur monarque, usage qui, sous le nom de *tiraz*, formait l'un des trois priviléges de la souveraineté du khalyfe. Enfin tout l'attirail des grammates, *pugillaires* ou encriers, *calami* ou plumes de roseau, styles, tablettes, sceaux et cachets, puis les boîtes de couleurs avec les palettes et les pinceaux en fibres de palmier, et jusqu'à des poupées, des sabots, des paumes, et autres jouets d'enfants.

Les deux salles funéraires comprennent tous les objets relatifs à l'embaumement des morts. Très en faveur sous toutes les dynasties de race égyptienne, cette pratique, à la fois religieuse et sanitaire, fut négligée depuis la domination des Grecs et des Romains, et tout à fait abandonnée à l'établissement du christianisme. Sous les rois égyptiens, elle s'étendait des hommes aux animaux sacrés. Ainsi, à côté des profondes nécropoles de Thèbes, de Saïs, d'Abydos, qui contiennent une foule de générations humaines, il y avait des hypogées d'animaux, des puits qui renfermaient, en couches superposées, plusieurs millions de

crocodiles, d'ibis, d'éperviers, de bœufs, de chacals, de chiens et de chats.

De toutes les reliques rassemblées dans ces salles funéraires, les plus précieuses pour nous, plus précieuses que les momies elles-mêmes, sont les cercueils de momies, espèces de boîtes en bois de senteur, non plus sculptées, mais peintes, et qui reproduisent, en couleurs d'une vivacité singulière, d'une fraîcheur inaltérable aux siècles, les nscriptions gravées des sarcophages de pierre, leurs enveoppes extérieures : vaste sujet d'étude pour le savant, d'étonnement et de curiosité pour l'artiste. Et dans ces cercueils peints, d'autres toiles cartonnées et peintes aussi entouraient encore les bandelettes qui faisaient autour du corps embaumé la première de ses quatre enveloppes. En outre, sur le visage des momies de haute naissance, était un masque peint ou doré qui reproduisait son image ; et, parmi les ornements, les joyaux, les amulettes, les *hypocéphales* ou chevets sous la tête, tous ornés d'inscriptions hiéroglyphiques, se trouvaient de nombreuses figurines du défunt, portraits, autant que possible, qui le représentaient avec les insignes de ses fonctions, roi, magistrat, prêtre, scribe; mais tenant toujours une pioche ou hoyau à la main et un sac à semences sur le dos, pour indiquer les travaux d'agriculture qu'il devait faire dans les domaines souterrains d'Osiris (Pluton).

Pour compléter le mobilier habituel des riches sépultures, notre musée peut aussi montrer une trentaine de ces vases funéraires que les Romains nommèrent improprement *canopes*, croyant voir, dans leurs couvercles sculptés sur un ventre arrondi, l'image d'un prétendu dieu de ce nom. Ils sont presque tous faits en albâtre ou en cet élégant carbonate de chaux qu'on appelle aragonite. Les canopes, dont l'usage remonte aux temps les plus anciens et qui se perdit sous les Ptolémées, ont été décou-

verts en grand nombre dans les tombes de Memphis, de Thèbes et d'Abydos. C'étaient les vases où ceux des prêtres qu'on appelait *cholchytes*, lesquels avaient pour office l'embaumement des morts, déposaient le cerveau, le cœur et tous les viscères, séparés du reste de la momie. Toujours et invariablement, on les trouve par série de quatre dans chaque tombeau, portant pour couvercles les têtes des quatre génies des morts chargés de présenter le défunt aux quarante-deux juges de l'*Amenthès*, aussi nombreux que les espèces de péchés, et présidés par la déesse *Rhméi* (Vérité ou Justice). Ces quatre génies des morts sont : *Amset*, fils d'Osiris, à tête d'homme ; *Hapi*, fils de Phtah, à tête de babouin ; *Sioumoutf* (ou *Taoutmoutf*), à tête de chacal, et *Kebsnouf* (ou *Kebsnif*), à tête de faucon. Chacun de ces vases sépulcraux présente, sur sa face antérieure, une inscription hiératique, gravée en creux, et quelquefois coloriée. Tantôt cette légende est un discours du génie à l'Osirien (habitant le séjour d'Osiris); tantôt, et le plus souvent, un discours d'une autre divinité, de la déesse *Isis* sur le vase *Amset*, de la déesse *Nephtys* sur le vase *Hapi*, de la déesse *Neith* sur le vase *Sioumoutf*, et de la déesse *Selk* sur le vase *Kebsnouf*. Les quatre canopes que porte la cheminée de la salle qui les contient tous, sont d'admirables modèles de ces monuments.

C'était la fabrication des différents objets dont se composait l'ameublement des sépulcres qui occupait, plus encore que la décoration des temples, les artistes égyptiens. Tout un quartier de la ville de Thèbes, appelé Memnonium, vivait aux dépens des morts. Là demeuraient et tenaient boutique les fabricants de parfums, de caisses à momies, de bandelettes, de figurines, d'hypocéphales, de canopes, etc. Là demeuraient aussi les grammates, les peintres qui traçaient et coloriaient les figures et symboles des inscriptions que l'on enterrait avec les morts, soit

sous les bandelettes mêmes qui enveloppaient leur momie, soit dans quelque statuette de divinité, creusée pour en faire un étui. Le Louvre possède plusieurs de ces manuscrits hiéroglyphiques sur papyrus ; quelques-uns sont très-vastes, très-beaux et d'une merveilleuse conservation : le n° 1, par exemple, qui représente, en seize tableaux symboliques, autant de scènes de la vie religieuse d'un Égyptien appelé Amménèmes, et le n° 8, où se trouvent peintes et coloriées, à propos de l'enterrement d'un secrétaire de justice appelé Névoten, toutes les cérémonies du grand rituel des funérailles, avec le texte explicatif extrait du *Livre des manifestations à la lumière*.

Mais outre ces volumes manuscrits que l'on a pu dérouler sans accident, et qui sont, à cause des figures symboliques de l'écriture sacrée, de véritables peintures, on a trouvé, parmi les catacombes de l'Égypte, des tableaux funéraires, encastrés, comme les stèles, dans les parois des hypogées. Les uns sont sculptés en bas-relief, ou peints comme à la fresque, sur des tables en pierre calcaire, et souvent ces deux procédés se réunissent dans une sculpture coloriée ; les autres sont peints à la détrempe sur des panneaux de bois de sycomore. Presque tous les sujets de ces tableaux sont des *proscynèmates* (προσκυνηματα), des *actes d'adoration* envers les divinités qui présidaient spécialement à la destinée des âmes. Cependant, comme au *British Museum*, nous avons aussi des peintures, par malheur en petit nombre, qui appartiennent à la vie civile, à la vie des vivants. Dans l'une d'elles, on voit une espèce de marché, des esclaves apportant du gibier, du poisson, des amphores ; dans une autre, certains travaux agricoles, le labour, la moisson. Les hommes y sont nus, n'ayant que le *schenti*, espèce de pagne autour des reins, comme encore aujourd'hui les malheureux *fellahs* qui cultivent le limon du Nil sur ses deux rives. Malgré la totale ignorance

de la perspective et du raccourci, malgré le défaut habituel des yeux et des épaules, vus de face dans des figures de profil, le dessin ne manque ni de correction ni de vérité; et malgré l'absence des teintes intermédiaires formées par le mélange des couleurs simples, le coloris est juste, vif, agréable. A côté de ces précieux monuments de la peinture des vieux Égyptiens, se trouvent quelques espèces de portraits d'hommes et de femmes, simples têtes qui finissent au cou, et qui sont peintes sur de petits panneaux en bois. Il y a même, au-dessus de la cheminée des quatre canopes, un vrai tableau peint sur toile, où l'on voit un personnage jeune et sans barbe (une femme sans doute), tête nue, pieds nus, n'ayant pour vêtement qu'une longue chemise blanche, entre une momie emmaillottée et un anubis, ou cynocéphale, en basalte noir, qui lui passe familièrement la main sur l'épaule. Mais de quel temps sont ces peintures? Assurément elles n'appartiennent à aucune des quatre époques de l'art vraiment égyptien. Je ne les suppose pas même des artistes grecs venus en Egypte sous les Ptolémées. Elles doivent être plutôt, la dernière surtout, l'œuvre capricieuse de quelque artiste romain, de quelque élève de Ludius pour les décorations intérieures, et faites à l'époque où, sous Adrien et les Antonins, l'on imagina de contrefaire la vieille Egypte. Elles seraient donc, bien que sorties des antiques hypogées égyptiennes, moins vieilles que les peintures romaines trouvées dans le sépulcre des Nasons, les bains de Titus et les maisons de Pompéi.

MUSÉE AMÉRICAIN.

La science est une insatiable ambitieuse. Chaque jour elle fait des conquêtes nouvelles; chaque jour elle étend ses frontières et recule ses horizons. En même temps qu'elle soulève quelques voiles de l'avenir, elle veut percer tous les secrets du passé, et raconter à l'humanité sa vie entière, depuis la naissance du monde. Déjà, dans les longues périodes séculaires qui précèdent l'histoire, elle a marqué d'un doigt sûr les jours de la création et les âges de notre planète; déjà, s'aidant de quelques débris pétrifiés, elle a retrouvé les animaux et les plantes du monde antérieur à l'homme; et dès que l'homme, apparaissant enfin sur la terre, laisse quelque part ses traces et son souvenir dans les œuvres d'une civilisation, soit complète, soit ébauchée, éteinte dans sa décrépitude ou tuée dans son enfance, elle veut en découvrir les origines, en marquer les phases, les progrès et la chute, en déterminer les formes, les caractères et les résultats. Nous venons de retrouver dans ses restes vénérables la plus vieille civilisation de l'Afrique, celle de l'Égypte; nous avions parcouru précédemment ceux de la civilisation assyrienne, qui, dans l'Asie, ne le cède en antiquité qu'à la civilisation de la Chine et à celle de l'Inde, les nations aînées du genre humain; et précédemment encore, les œuvres de l'art grec nous avaient fait remonter aux débuts de la civilisation européenne. Maintenant, après l'Asie, l'Afrique et l'Europe, nous arrivons à l'Amérique, le monde nouveau, le monde naissant, le monde en progrès, qui doit bientôt, par la loi générale et fatale de l'histoire, succéder à l'Eu-

rope en décadence, et recueillir, avec son héritage, ceux que l'Europe avait recueillis elle-même de l'Afrique et de l'Asie.

Certes, en interrogeant sur sa vie passée le continent découvert par Christophe Colomb, la science ne peut remonter ni bien loin dans le cours du temps et des années, ni bien haut dans la perfection des œuvres de l'homme. D'une part, le peuple des Aztèques, à qui les Espagnols enlevèrent l'empire du Mexique, ne s'y était pas établi avant le xiie siècle, et le peuple des Toltèques, qu'il avait dépossédé, ne faisait pas remonter ses annales confuses au delà de quelques siècles avant cette époque; tandis que, plus jeune encore, la tribu des Quichuas, qui régnait sur le Pérou quand les Espagnols occupèrent cette autre riche contrée, ne comptait pas plus de deux à trois siècles depuis l'apparition du législateur Manco-Capac, le fondateur de leur empire. Il y a loin de cette courte chronologie à celle des Égyptiens, des Chinois et des Indous. D'une autre part, bien que le Yutacan, le Mexique et le Pérou aient livré à leurs conquérants de vastes édifices, des pyramides et des statues colossales qui rappellent, en les égalant presque, celles de l'Égypte ; bien que les ruines de Palenque (l'ancienne ville appelée Huéhuetlapatlan) réunissent des temples, des fortifications, des ponts, des aqueducs, des tombeaux, enfin tout ce qui indique, non plus la bourgade d'une tribu, mais la capitale d'un peuple ; cependant tous ces débris ne marquent rien de plus qu'une aurore, qu'une enfance de civilisation. Retenus encore dans le goût des combinaisons bizarres et des amalgames monstrueux, n'ayant pu s'élever jusqu'à l'idée, à l'amour et à l'imitation du beau, les Aztèques et les Quichuas ressemblent beaucoup, dans leurs arts, aux primitives peuplades de l'extrême Orient, aux Pélasges et aux Hellènes d'avant Dédale, aux Celtes des druides. Les antiquités

américaines n'ont donc pas, pour notre point de vue, beaucoup d'importance et d'attrait; elles valent moins par le passé connu que par l'avenir à connaître, et c'est seulement au bout de quelques siècles d'ici qu'elles seront vraiment curieuses, comme les informes rudiments de la civilisation autochtone d'un grand peuple, renouvelé par les émigrations de l'Europe et éclairé par toutes les civilisations antérieures du vieux monde.

C'est le Mexique, l'ancien Anahuac, qui a fourni le plus d'objets au petit musée des antiquités américaines. Ceux qu'on appelle des sculptures ne méritent guère ce nom. Quelques figures, d'hommes ou de femmes, en lave, en granit, en grès, et quelques figurines en métal, en jaspe, en basalte, ne s'approchent de l'humanité que juste assez pour qu'on y reconnaisse l'intention d'avoir donné des formes humaines à ces imparfaites ébauches, à ces blocs à peine dégrossis, pour en faire des rois, des dieux, des déesses; et les figures d'animaux, cependant bien plus simples et plus faciles à reproduire que celles de l'espèce humaine, sont si informes à leur tour, qu'il faut une grande bonne volonté, une espèce de foi aveugle, pour y reconnaître des lions, des ours, des loups, des singes, des armadilles, des crapauds et des serpents. On dirait l'ouvrage d'écoliers pétrissant des boules de neige, car, ainsi que le remarque un jeune écrivain d'un esprit mûr et charmant [1] : « l'enfance de l'art a beaucoup de rapport avec l'art de l'enfance. » Ces prétendues sculptures, vrais *incunables* d'un art qui n'est pas sorti du berceau, et quelques décorations d'architecture qui les accompagnent, seraient très-curieuses assurément si elles avaient été, comme dit Gœthe, le bouton d'une fleur; si l'art s'était épanoui après ces informes essais, et si, devant des ouvrages pos-

[1] M. Edmond About, auteur de *la Grèce contemporaine*.

térieurs méritant le nom d'œuvres d'art, elles servaient à marquer le chemin parcouru, l'extrême distance entre le point de départ et le point d'arrivée. Mais, sous l'invasion européenne qui a détruit l'empire, la religion, les lois et jusqu'à la race aztèque, le bouton s'est flétri et la fleur a manqué.

Les vases, simplement en terre cuite, sont à peu près aussi grossiers que les figures, et ne méritent pas plus l'étude ou l'imitation. Il est fâcheux que le Louvre n'en possède aucun de l'espèce qu'on voit au *British Museum* (*ethnographical room*), ces vases noirs qui ont une curieuse analogie avec les plus vieux vases étrusques, non-seulement dans la matière, mais dans la forme aussi, et jusque dans les sujets en relief dont ils sont décorés. Chez nous, l'intérêt véritable ne commence, beaucoup au point de vue de l'histoire et de l'archéologie, un peu même à celui de l'art, qu'avec les figurines mythologiques où la science a cru retrouver toutes les divinités dont se composait le polythéisme aztèque, nombreux comme celui de l'Égypte ou de la Grèce. Ceux qui les ont recueillis dans les ruines des temples de l'Anahuac leur donnent indifféremment le nom de *pénates*, traduisant ainsi le mot général de *Tépitoton*, qui s'appliquait à tous les dieux. Mais la science, de ses yeux clairvoyants, a su marquer entre eux les différences de formes et d'attributs; et M. Adrien de Longpérier nous en transmet, dans sa notice, les intéressantes révélations. De sorte qu'auprès de deux ou trois copies réduites des grands autels et des grands temples nommés *téocallis* (*téotl*, dieu, *calli*, demeure), nous pouvons, comme devant les figurines des salles égyptiennes, reconstituer ici le panthéon mexicain. Voici donc les dieux principaux de cette religion qui n'a plus d'adeptes et qui n'est plus qu'un écho du passé :

Tonacatéuctli, le Grand Esprit, le Jupiter de la mytholo-

gie mexicaine, debout ou assis, est vêtu d'une tunique, porte sur la poitrine une grande bulle soutenue par un triple collier, et sur la tête, entourée de rayons, une coiffure à oreillères terminée par une aigrette de plumes et ceinte de trois bandelettes qui tombent sur les épaules. — *Tonacacihua*, femme de *Tonacatéuctli*, la Junon de l'Anahuac, la reine du ciel, a la tête couverte d'un voile et ceinte d'une couronne de plumes; elle porte par-dessus sa robe un pectoral triangulaire, bordé de perles, au centre duquel est une rose en relief. — *Téléoïnan* est une forme de *Tonacacihua* comme mère des dieux. Ainsi que Latone, elle met au monde deux jumeaux; mais, ainsi que la Maïa des Indous et la Marie des chrétiens, elle est vierge-mère. — *Tchaltchihuitztli* (pierre précieuse du ciel), autre forme de la vierge-mère, qui porte sur le bras gauche un de ses fils, *Topiltzin-Quecalcoatl*, dont la double aigrette indique la nature divine. — *Huitzilopotchtli*, le Mars, le dieu de la guerre, auquel on sacrifiait des victimes humaines, porte une lance dans la main droite et au bras gauche un bouclier rond; il a pour casque une tiare évasée, ornée d'une tête d'oiseau ou de serpent entre deux disques, et surmontée d'une aigrette. Pour rendre son nom prononçable, les Espagnols appelèrent ce dieu *Vizlipuzli;* c'est sous ce nom que furent connus en Europe son culte et ses horribles fêtes. — *Ométeuctli*, l'un des protecteurs de l'espèce humaine, personnification des demeures célestes, des demeures heureuses, siége sur un *téocalli* en forme de pyramide tronquée, la tête couronnée d'une tiare que surmonte une aigrette en éventail. — *Tonatiuh*, l'Apollon, le Soleil, assis et les mains sur les genoux, a la tête entourée d'un nimbe portant six disques en manière de rayons. — *Quetzalcohuatl*, dont le nom signifie *serpent couvert de plumes,* est le dieu de l'air; assis sur un siège cubique, il porte sur la tête un haut bonnet conique à

longues oreillères, terminé par un ornement sphérique. D'anciennes traditions représentaient ce personnage comme blanc et barbu, venu de loin avec des compagnons habillés de noir. On présume que c'était un missionnaire bouddhiste, dont les Aztèques ont fait un de leurs dieux. — *Totec*, disciple militaire de *Quetzalcohuatl*, est assis sur un *téocalli*, avec un casque à cimier de plumes sur la tête et une lance ornée de couronnes dans la main. — *Thipétotec*, le guerrier triste, autre compagnon de *Quetzalcohuatl* dans la pénitence et l'apostolat.—*Patécatli*, le Bacchus, le dieu du pulqué et du vin de maguey; les Grecs faisaient traîner leur Dyonysos par des tigres ou des panthères; les Aztèques faisaient de *Patécatli* le père du jaguar, pour exprimer que l'ivresse enfante la fureur. —*Tezcatlipoca*, espèce de démon, d'esprit malin, duquel on raconte « qu'il a raillé la première femme qui a « péché, » est vêtu de la dépouille d'un oiseau; le bec ouvert lui forme une espèce de casque, les ailes couvrent ses épaules, et les pattes ses jambes. Cette enveloppe d'oiseau, grossièrement imitée, peut être aussi bien prise pour une armure de chevalier; elle explique l'erreur où sont tombés les premiers explorateurs des monuments aztèques, qui ont cru voir des personnages *habillés à l'espagnole*. — *Ysnextli*, l'Ève de l'Anahuac, toujours désolée depuis sa faute; elle se couvre de cendres, s'enveloppe d'une longue robe, et tient les mains allongées sur ses flancs. —*Sutchiquécal*, dont la poitrine gonflée signifie un état de grossesse, est la Lucine mexicaine, la déesse des accouchements. —*Técuilhuitoutl*, déesse de l'abondance, des fêtes publiques où le peuple recevait une distribution de vivres, est ornée des plus beaux atours, robe quadrillée, aigrettes sur la tête, collier à trois rangs et bracelets aux jambes. — *Tépéiolotli*, le dieu Echo, a la figure d'un tigre rugissant dont les cris retentissent de montagne en montagne.

Les autres antiquités mexicaines, qui deviennent alors de simples curiosités, sont quelques armes, *tecpatl*, pour la plupart des lames de hache en diverses pierres dures, basalte, porphyre, obsidienne, qui avaient pour manches des branches vives où elles étaient entées dans une fente; — quelques misérables instruments de musique, sifflets de plusieurs formes en terre cuite, flageolets à quatre trous de même matière, et tambours (*téponaztli*) formés d'un bloc de bois rond évidé dans l'intérieur; — quelques objets de parure, colliers et bracelets en grains de jaspe, de jade, d'agate, de sardoine, et médaillons ou plaques de colliers et de bracelets; — quelques ustensiles, des miroirs (*tezcatl*) en fer sulfuré, des encensoirs ou brûle-parfum en terre cuite, ayant la forme de pipes, et quelques sceaux, en terre cuite aussi, remarquables parce qu'ils ne sont pas gravés en creux, mais en relief, comme il y en avait chez les Romains, qui scellaient de la sorte leurs écrits avec de véritables caractères d'impression.

Le Pérou n'a point livré, comme le Mexique, d'importants édifices à ses conquérants; ou du moins les temples de Tiahuanaco, de Patchacamac, etc., ont été si complétement détruits qu'il n'y est pas resté pierre sur pierre. Rien encore n'a permis de reconstituer un panthéon pour la religion de Manco-Capac. Parmi quelques figurines en argent, en bronze, en bois dur, il n'en est qu'une, celle d'une femme nue, à longs cheveux, où l'on croit reconnaître *Mama-Oello*, qui passe pour avoir enseigné les arts utiles aux femmes péruviennes. Tous les objets trouvés dans cette contrée de l'Amérique méridionale, à Cuzco, la ville sainte, à Truxillo, à Bodegon, près d'Arica et de Lambayéqué, proviennent des tombeaux souterrains, des *Guacas*, où l'on déposait auprès des morts, ainsi que dans les hypogées de l'Egypte, les objets qu'ils avaient aimés durant leur vie. Comme ces objets étaient souvent en

métaux précieux, le métier des explorateurs de tombeaux, de *los inventadores de Guacas*, devint fort lucratif et fort recherché. C'était exploiter, sans grande peine, des mines d'or et d'argent. Mais ces chacals humains n'ont rien laissé aux explorateurs de la science, que des vases en terre de toutes couleurs, blanche, grise, noire et rouge, qui n'ont de curieux que leurs formes très-variées et souvent bizarres. Il y en a qui ressemblent aux *rhytons* des anciens. L'on a pourtant trouvé aussi dans les *Guacas* des manteaux, des ceintures, des pièces d'étoffe et de petits tapis carrés, ornés de plumes, qu'on plaçait sous les images des divinités. Quelques objets analogues, provenant du Chili, d'Haïti et des Antilles, ne sont que des curiosités sans importance.

MUSÉE ÉTRUSQUE.

Après ce triple voyage en Asie, en Afrique, en Amérique, revenons en Europe. Là nous attendent encore les restes d'une civilisation antique, primitive, qui fut notre proche voisine, aux portes des Gaules, et qui, d'abord autochtone, avec quelque lointain mélange d'origine asiatique, fut ensuite traversée, modifiée par la civilisation des Grecs, puis alla se confondre et se perdre dans celle des Romains, après leur avoir donné ses croyances et ses superstitions. Nous en trouverons les vestiges dans le musée étrusque. J'emploie ce mot tout en le condamnant, et faute de le pouvoir remplacer. Il est impropre en deux sens : d'abord, pour s'appeler ainsi, ce musée devrait rassembler tous les produits de l'ancien art étrusque, célèbre surtout pour le travail des métaux, soit la ciselure des joyaux d'or et d'argent, soit la fonte des statues de bronze, soit la fabrique des armures, autels, trépieds, et de tous

les objets faits au marteau. Or, si nous possédons des joyaux, des statues, des armures, venus de l'ancienne Étrurie, ils sont confondus, dans la petite salle des bronzes, avec les ouvrages que firent les Romains, et nous ne trouvons ici qu'une collection de vases étrusques. D'une autre part, comme je l'ai fait remarquer ailleurs, ce nom même ne peut s'appliquer que par abus, par usurpation, à la plupart des objets qu'il désigne. Il est vrai que l'ancienne ligue étrusque étendit ses douze *lucumonies* de la Macra au Vulturne, de Vérone à Capoue. Mais ce n'était qu'une alliance de cités ; l'Étrurie proprement dite ne dépassa point les limites de la Toscane actuelle. Or, c'est au midi de Rome, dans la partie de la Grande-Grèce nommée Apulie (aujourd'hui la Pouille), que se sont fabriqués les plus nombreux et les plus beaux des vases dits étrusques.

Il est facile de classer, d'ailleurs, ces précieux produits de l'antique industrie italienne. On peut reconnaître, d'un coup d'œil, à des caractères évidents et tranchés, leur provenance et leur époque. Les premiers par l'âge, ceux de la véritable Étrurie, trouvés principalement à Cerveteri, sur l'emplacement de la vieille cité appelée Cœre ou Agylla, sont tout noirs, quelquefois sans ornements, quelquefois ornés de figures en relief, de même couleur, et encore grossières. D'autres vases, étrusques aussi, bien qu'on les nomme égyptiens ou phéniciens, ont les fonds pâles, presque blancs, avec des figures d'animaux peintes en rouge foncé. Des vases d'une date postérieure et d'une contrée plus méridionale, trouvés autour de Rome, à Vulci, à Canino, dans la Basilicata, ont les fonds rouges ou oranges, avec des figures, non plus d'animaux, mais d'hommes, tracées en noir. Tous les sujets de ces peintures sont mythologiques, et la plupart empruntés au culte de Bacchus. C'est de ce temps et de ces pays que

sont les *rhytons*, ou coupes à boire, ayant la forme de diverses têtes d'animaux. Enfin, plus tard encore, et plus au midi, dans l'ancienne Apulie, ont été fabriqués les fameux vases appelés de Nola, parce qu'on les a trouvés en plus grand nombre sur le territoire de cette cité de la Campanie, que Marcellus défendit contre Annibal, où mourut Auguste, où saint Paulin, dit-on, inventa les cloches (*campanæ*). Au rebours de ceux de l'*agro romano*, les vases de Nola ont les figures en rouge briqueté, en *rouge antique* (*rosso antico*), sur un fond noir de jais, net et luisant. Supérieurs à tous les autres par l'élégance et la variété des formes, le choix des sujets, la beauté du dessin, par le goût, l'esprit, la grâce et la gaîté, ceux-ci remplissent les vraies conditions de l'art. Aussi, devant cette perfection croissante, faut-il cesser de voir dans les vases étrusques des ustensiles de ménage, pour n'y plus chercher que des décorations de luxe, semblables aux tableaux et aux statues.

Loin d'égaler la collection de Naples, qui ne compte pas moins de deux mille cinq cents pièces, réparties en dix salles, notre collection du Louvre est cependant fort riche, et peut lutter avec celle du *British Museum*. On retrouve parmi ses vases les diverses époques et provenances que nous avons signalées. Il y en a de tout noirs, généralement fort petits, et d'une très-fine matière ; d'autres à fond noir, avec quelques ornements blancs ou rouges ; d'autres à fond pâle ou à fond rouge, avec des figures noires, ou noires et blanches, parmi lesquels il en est de très-beaux pour cette classe, qui n'est pas encore la plus belle ; d'autres enfin à fond noir et figures rouges : ce sont les vases de Nola. Ces derniers ont pour sujets de peinture, comme d'habitude, des événements mythologiques, des combats, des fêtes, des jeux, des courses, des danses, des sacrifices, des comédies. On a mis en évidence, sur une

rangée de gradins au centre des salles, les plus grands, les plus beaux, les plus précieux. Je ne ferai pas d'autre désignation, car, ne pouvant m'aider du secours d'aucun catalogue, d'aucune notice, et ne me sentant pas appuyé d'une science personnelle assez sûre, je n'oserais pas chercher à deviner les sujets de leurs ornements. Je me borne à dire qu'ils ne sont pas seulement curieux pour les archéologues, mais que les artistes peuvent y rencontrer aussi des études et des modèles.

Cette collection de vases étrusques est comme complétée par deux autres collections analogues, celle des objets en terre cuite (*terre cotte*) et celle des verreries (*vetri antichi*). Parmi les objets en terre cuite, qui ont aussi leur importance et leur beauté, les uns furent de simples ustensiles pour l'usage domestique, tels qu'une infinité de vases, et entre autres de grandes amphores qui servaient, comme les *tinajas* actuelles de l'Espagne, à contenir le vin et l'huile ; les autres eurent une destination plus rapprochée de l'art. On trouve, dans ces derniers, de petits sarcophages ornés de bas-reliefs, quelquefois peints de diverses couleurs, et même de statuettes couchées, des urnes cinéraires, des vases élégants et destinés à la décoration, enfin une foule de figurines, dieux, déesses, hommes, femmes, animaux. Ces figurines, même nues, sont souvent modelées avec beaucoup de soin, beaucoup d'art ; elles peuvent hardiment soutenir la comparaison avec les statuettes de plâtre, également coulées au moule, qui sont si fort à la mode aujourd'hui, comme les pochades d'atelier, les dessins d'album, les gravures de *keepsake*, comme toutes les petites choses.

S'il y avait encore (car il s'en est trouvé) des savants pour nier que le verre fût connu des anciens, — bien que Job et les *Proverbes* aient parlé de cette substance, bien que Pline ait raconté comment la découverte fortuite en

fut faite par les Phéniciens, et comment les Égyptiens étaient célèbres dans sa fabrication,—il faudrait bien qu'ils se rendissent à l'évidence devant l'une des armoires vitrées du musée étrusque. Saint Thomas lui-même ne pourrait plus douter, ni Escobar échapper par des équivoques. Dans ces *vetri antichi*, se trouvent toutes les formes et tous les usages du verre : d'une part, des vases de toutes sortes, petites amphores, carafes, bouteilles, gobelets, verres à pied et à queue, lacrymatoires, etc.; d'autre part, des verres blancs ou teintés, des verres de couleur, des verres ciselés et des émaux. Presque tous, ayant séjourné pendant des siècles dans la terre, sont encore enduits de cette légère couche produite par la décomposition des minéraux que les Italiens nomment *patina*, et qui s'est également trouvée sur les marbres longtemps enfouis. Elle donne aux verres de charmantes teintes dorées, argentées, ou variées et changeantes comme l'arc-en-ciel ; mais elle ternit les émaux, qu'il faut nettoyer par une opération assez délicate, où bien des statues antiques ont été maltraitées, avant que l'on connût l'art des lavages, et quand on se bornait à les racler.

Cette armoire des verreries n'est sans doute que l'embryon d'une collection véritable, qui se formera peu à peu avec le temps, car elle est loin des douze cents *vetri antichi* du musée de Naples, et plus loin encore des sept mille pièces de verre ou d'émail qui composent le cabinet de M. William Thibaud à Rome. Il en est de même d'une table circulaire à vitrines, qui, dans l'une des salles de ce musée étrusque, enferme un tout petit nombre de camées, seulement assez pour annoncer l'intention et le dessein d'en former une collection. L'on y peut voir déjà deux pièces fort grandes, et fort importantes sans aucun doute, par le sujet autant que par la matière et le travail. Je me garderai bien toutefois de dire ce qu'elles représentent.

Quand on voit quels efforts d'érudition et de sagacité ont faits les Winckelmann et les Visconti pour déchiffrer des camées à compositions; quand on voit les plus patients et les plus érudits des antiquaires donner des solutions différentes et souvent opposées, il faudrait être audacieux jusqu'à l'impudence pour hasarder même une conjecture.

MUSÉE DES ÉMAUX, DES POTERIES
ET DES BIJOUX.

Ici nous arrivons à l'art français, aux antiques de la France.

La connaissance de l'émail, ou cristal fondant, comme vernis de la poterie, remonte à la plus haute antiquité, aux époques où commence la tradition humaine. On trouve l'émail sur les plus vieux débris non-seulement de la Grèce et de l'Italie, mais encore de la Phénicie, de l'Assyrie et de l'Egypte. Il est cité dans les livres saints aussi bien que dans Pline [1], et, sans être obligé d'aller rechercher les traces et recueillir les preuves de son emploi parmi les ruines des civilisations primitives de l'Europe, de l'Afrique et de l'Asie, ou des deux *céramiques* d'Athènes, on les rencontre à chaque pas dans nos musées. Mais cet émail des anciens n'est qu'un enduit brillant et solide donné aux objets faits en terre cuite; même sur

[1] M. de Laborde fait remarquer que les uns ont cherché l'étymologie du mot émail dans le nom d'un métal inconnu, *hachmal*, dont parle Ézéchiel; d'autres, dans certains dérivés indo-germaniques, *schmelzen* ou *smaltan*; d'autres enfin, et plus sûrement, dans le nom que lui donne Pline, *maltha*, qui serait devenu, dans la basse latinité, *malthum*, *exmalthum*, *smalthum*, d'où le mot italien *smalto*, duquel nous aurions fait *esmail*.

les figurines et statuettes qui s'en trouvent revêtues, il n'est rien de plus que le vernis de la poterie. Ainsi, lorsqu'aux statues, bustes ou figures de bronze, d'ivoire, de porphyre, et de marbre quelquefois, les anciens ont voulu mettre des yeux imitant la nature, ils ont employé des pierres précieuses ou des morceaux de verres de couleur; mais jamais l'émail, qui pourtant eût donné une imitation bien plus parfaite des yeux d'hommes ou d'animaux. C'est qu'ils n'ont pas connu l'émail dans le sens que nous donnons à ce mot aujourd'hui, je veux dire le cristal fondant appliqué, non plus à la terre cuite, mais aux métaux, non plus à de simples objets de poterie, mais à de véritables bijoux; c'est que, surtout, ils n'ont pas connu l'émail peint, ou la peinture sur émail, art dont les ouvrages reçoivent spécialement le nom d'émaux.

Cet art est moderne; de plus il est français; peut-être est-il gaulois. Du moins on peut croire, d'après un passage très-clair du rhéteur grec Philostrate, qui vivait à Rome sous Septime-Sévère, au IIIe siècle, que la première notion de l'émail sur métaux fut donnée aux Romains par les habitants de la Gaule belgique ou de la Gaule armoricaine [1]. Il est certain que, jusqu'à cette époque, et bien que les Romains, dans leur luxe effréné, fissent tous les usages et toutes les combinaisons possibles des métaux précieux et des pierres précieuses, on ne trouve point, parmi leurs bijoux divers, un seul émail véritable; tandis que, parmi les antiquités gauloises du IVe au VIIe siècle, parmi les objets recueillis dans les tombeaux, entre autres les fibules ou agrafes ornées, il se rencontre une foule de

[1] « On rapporte que les barbares, voisins de l'Océan, étendent ces couleurs sur de l'airain ardent; elles y adhèrent, deviennent aussi dures que la pierre, et le dessin qu'elles figurent se conserve. » (Texte cité et traduit par M. de Laborde.)

pièces émaillées sur cuivre jaune, avec diverses combinaisons de couleurs et de *tailles*. Dès ce moment, l'émaillerie devient partie intégrante de l'orfévrerie ; elle s'applique aux mêmes objets, bijoux, ornements, ustensiles ; puis, bientôt adoptée par l'Église, elle pénètre dans les cathédrales et les monastères, elle décore les calices et les ciboires, les crosses et les mîtres, et enfin, quand le culte des reliques se propage avec fureur au retour des croisades, elle orne les châsses et les reliquaires des récits de la légende. Ce fut la colonie romaine *Augustoritum*, l'antique capitale des Lémovices, qui s'empara en quelque sorte de cet art nouveau, qui en fit son industrie spéciale. Depuis le xi^e siècle, on l'appela *esmail de Limoges*, comme si ces mots étaient inséparables ; et, bien que d'autres centres se fussent formés pour le travail des émaux, — à Aix-la-Chapelle, par exemple, et à Venise, — Limoges conserva une supériorité incontestable, et garda l'honorable privilége de fournir à toute l'Europe les produits de son art.

C'est donc principalement de la fabrique de Limoges, à ses différents âges et suivant ses différents procédés, que le Louvre a rassemblé les œuvres choisies. Dans l'impossibilité de mentionner en détail cette multitude d'objets, je renverrai le visiteur à la notice de M. de Laborde, notice si étendue, si complète, que, dépassant de bien loin les limites ordinaires des simples catalogues, elle peut satisfaire à toutes les exigences du savant le plus curieux ou du collectionneur le plus déterminé. J'indiquerai seulement les principales divisions qu'il a faites, dans la collection comme dans le livret.

Les émaux *en taille d'épargne* (dont les tailles ou traits du dessin sont *épargnés* par le burin dans le métal, pour laisser place à l'émail qui fait le fond) sont compris entre le n° 1 et le n° 87. Ce sont des plaques à sujets, des fer-

mails de chapes, des ciboires, des crosses, des reliquaires, des custodes, des écussons et médaillons, etc., tous ouvrages des XIIIe et XIVe siècles. Il en est plusieurs dans ce nombre qu'on a pris longtemps pour des produits de l'art byzantin, à cause de leur style oriental. Mais il ne faut pas oublier que les croisés mirent ce style à la mode, en rapportant de Byzance des peintures ou des bijoux, dont les formes furent copiées avec un soin si minutieux que, prenant les lettres arabes pour de simples ornements, on grava jusqu'à des versets du Coran sur les vases sacrés et les joyaux de l'église.—Les émaux *de niellure* (émaillés de noir comme les *nielles*) n'ont que six numéros, commençant par un anneau de saint Louis (n° 88) et finissant par une belle coupe d'argent niellée, qui semble appartenir au XVIIe siècle, et qui fut peut-être l'ouvrage soit d'un artiste allemand nommé J. Wechter, soit du graveur bourguignon Jehan Duvet, célèbre sous le nom du *Maître à la Licorne.*—Les émaux *cloisonnés* (dont le dessin est marqué par des cloisons de métal) s'étendent du n° 95 au n° 117. Ce sont des plaques et des médaillons, sans autres formes. Imitations des mosaïques, si fort en honneur dans le Bas-Empire, ces émaux sont évidemment byzantins, au moins d'origine. Ils sont aussi les plus anciens de tous, et ceux du Louvre, tels que les quatre *attributs des Evangélistes*, remontent jusqu'au XIe siècle.—Les émaux *de basse-taille* (translucides sur un fond ciselé en bas-relief), ne sont qu'au nombre de huit, de 118 à 125, et tous sont des plaques d'or ou d'argent, soit rondes, soit rectangulaires. Ces émaux étaient beaucoup plus précieux que ceux des espèces précédentes, pour qui le cuivre suffisait; on n'employait pour eux que les métaux de prix, et l'art s'y élevait à proportion de la matière. Ceux-ci, véritable orfévrerie, accompagnaient, dans les palais et les temples, la vaisselle d'or et d'argent; ils lui donnaient le dernier éclat et la

dernière beauté, soit sur les tables des princes, soit sur les autels des cathédrales ou des riches abbayes. Les Italiens, depuis la fin du xiii° siècle, et les Flamands, sous la brillante cour des ducs de Bourgogne, employèrent de préférence, pour leurs émaux, ce procédé de la basse-taille que les Français ont conservé jusqu'au temps de Louis XIV. —Les émaux *mixtes* (où se confondent, en proportions souvent inégales, la taille d'épargne, la niellure, les cloisons et la basse-taille) comprennent les n°⁵ de 126 à 158. Ce sont des plaques et des médaillons, sur cuivre ou argent doré, qui appartiennent aux xiii° et xiv° siècles.

Nous arrivons aux émaux *des peintres*. C'est encore à Limoges qu'appartient l'honneur d'avoir créé ce genre supérieur dans les divers emplois de l'émail. Au xv° siècle, depuis que les riches émaux en basse-taille avaient acquis une vogue décidée, depuis qu'on les fabriquait en Italie, dans les Flandres et à Paris même, avec plus de succès qu'à Limoges, la fabrique de cette ville, réduite aux émaux communs, tombait dans le discrédit, la décadence et l'abandon.

> Nécessité l'ingénieuse
> Lui fournit un expédient.

Ses ouvriers essayèrent de lutter contre la riche basse-taille par des imitations à bon marché, par des contrefaçons. Les peintres verriers s'y employèrent. Ils faisaient alors sur verre de véritables tableaux de toutes couleurs, de toutes nuances, dont l'assemblage formait les vitraux de la plus grande dimension. En peignant sur des plaques de métal, au lieu de peindre sur des verres incolores, ils se firent, d'essais en essais, de progrès en progrès, peintres émailleurs. Ce fut un procédé, ou plutôt un art national, un art français, qui, pendant deux siècles de fa-

veur, suivit et refléta fidèlement les tendances, le goût et le style de la peinture elle-même.

Dans l'origine, et jusqu'à la fin du XVe siècle, pendant les tentatives qui conduisent d'une imitation à la découverte d'un procédé nouveau, les œuvres sont encore anonymes. Elles ne portent d'autre nom que celui de la ville qui les fabrique et les exporte. Mais lorsque enfin le travail des émaux passe des mains de l'artisan aux mains de l'artiste, il cesse de porter un titre si général; il se spécialise par atelier, par maître; il porte sur ses œuvres une signature, un nom propre. Le premier nom qui apparaît dans l'émaillerie des peintres, est celui de Nardon [1] Pénicaud, de Limoges. Il a signé un *Calvaire* qui se trouve à l'hôtel de Cluny, et l'a daté du 1er avril 1503. En montrant à quelle époque florissait le chef de la famille des Pénicaud, cette date prouve en même temps que les artistes limousins n'avaient pas encore reçu le moindre reflet des leçons données à la France par les Italiens de Fontainebleau. C'est ce qu'on voit aisément sur les ouvrages de Nardon Pénicaud recueillis au Louvre, *une Piété entre saint Pierre et saint Paul*, dans la forme de tryptique (nos 159 à 161), et deux *Couronnements de la Vierge* sur plaques, l'une carrée, l'autre circulaire (nos 162 et 163). C'est ce qu'on voit aussi dans les ouvrages de son frère ou fils, Jean Pénicaud le premier; et M. de Laborde a raison de les appeler, ainsi que les essais tentés à Venise vers la même époque, les *incunables* de l'art.

L'art hors de ses langes, grandissant et formé, se montre un peu plus tard dans les œuvres de Jean Pénicaud le second, plus encore de Jean Pénicaud le troisième, plus encore de Léonard Limosin, que François 1er, vers 1530,

[1] Nardon est le diminutif de Bernard, comme Goton, de Marguerite.

fit venir à Fontainebleau, où il le nomma son *peintre esmailleur* et son valet de chambre[1]. Ces œuvres remarquables du troisième Jean Pénicaud et de son frère Pierre sont cataloguées du n° 174 au n° 189. Celles de Léonard Limosin, nombreuses et variées, du n° 190 au n° 288. Il est presque inutile de dire que ce dernier, pendant son séjour à Fontainebleau, s'était fait, comme tous les artistes français, élève des Italiens. Il le fut au point de copier en émail des sujets traités par Raphaël, tels que l'*Histoire de Psyché*, ou par Jules Romain, ou par le Rosso. C'était en quelque sorte un nouveau genre; il y ajouta le genre tout à fait nouveau du portrait. Il fit François Ier et Léonore d'Autriche, Henri II et Catherine de Médicis, Diane de Poitiers, François II, le connétable de Montmorency, le duc de Guise, le cardinal de Lorraine, Amyot, Luther, Calvin, etc.

Lorsque Léonard Limosin revint dans sa patrie, comme directeur de la manufacture d'émaux créée à Limoges par François Ier, il y porta naturellement, il y implanta ce bon goût que l'Italie avait donné à tous les arts français et qui signale spécialement le règne de Henri II. Il fit enfin une école, fille de la commune mère, celle de Fontainebleau. Cette école de Limoges se soutint honorablement, après Léonard, un siècle et demi, conservée et propagée successivement par Pierre Raymond, ou Rexmon (du n° 296 au n° 348), Pierre et Jean Courtois (du n° 375 au n° 410), Martin et Albert Didier, Jean et Suzanne de Court, Jean et Joseph Limosin, Jacques, Pierre et Jean-Baptiste Nouailher (du n° 461 au n° 473), Noël et Jean Laudin (du n° 474 au n° 554). Jean Laudin a signé ses

[1] Ce fut, dit-on, François Ier qui l'appela Limosin, pour que son nom de Léonard ne le fît pas confondre avec le Vinci. Mais le grand Léonard était mort en 1519.

derniers ouvrages de l'année 1693. On peut dater du même temps la fin de l'émaillerie limousine. Il y avait deux ans déjà que le célèbre Jean Petitot était mort âgé de quatre-vingt-quatre ans ; il y en avait huit qu'il s'était échappé de Paris, malgré Louis XIV, à la révocation de l'édit de Nantes, pour retourner à Genève, sa patrie. Ce n'était donc plus à Limoges, mais à la cour désormais, que florissait la peinture sur émail. Nous avons précédemment trouvé, à la suite des dessins originaux et des pastels, quelques spécimens modernes de cet art aimable, qui, s'il lui manque la précision du dessin, la variété du coloris, la liberté de la touche, la sûreté de l'exécution, rachète un peu ces graves défauts par des qualités brillantes, un format portatif, une nature inaltérable.

S'il est vrai que le nom de faïence vient de celui de Faenza, ville des États romains, où, vers 1290, s'établirent les premières fabriques de poterie vernissée, imitée bientôt dans le bourg de Provence qui prit le même nom (Fayence), on peut conclure hardiment que ce fut un des nombreux emprunts faits par les chrétiens à la civilisation des Arabes. En effet, — et sans rappeler que les Italiens ont peut-être imité la faïence des habitants de l'île Mayorque, puisqu'ils nommèrent longtemps *mayorlica* leur *terra invetriata*, — il est certain que, vers 1240, les Arabes de Sicile étaient venus s'établir dans la Pouille, appelés par l'empereur Frédéric II ; et l'on ne peut douter qu'ils n'y eussent mis en pratique une industrie dès longtemps commune parmi eux, dont ils ont laissé tant de beaux vestiges dans les mosquées et les alcazars. Mais, entre les *azoulaï* des Arabes, ces briques peintes et vernissées dont ils faisaient des espèces de mosaïques, soit pour le carrelage, soit pour le revêtissement des parois de leurs habitations, et l'emploi, sur la poterie, de la sculpture et de la peinture

émaillées, la distance est grande. Ce fut notre illustre Bernard Palissy qui franchit cet intervalle, et, comme les peintres-émailleurs de Limoges, qui d'artisan éleva le potier au rang d'artiste. Né dans l'Agénois, au commencement du xvi⁰ siècle, et de parents très-pauvres, d'abord arpenteur, puis peintre de vitraux, Palissy fit servir ses connaissances dans la géométrie, le dessin et le coloris, et celles qu'il acquit ou devina dans une science qui n'était pas encore née, la chimie, à la création de cet art nouveau. Il a raconté lui-même, dans son *Discours admirable sur la nature des eaux, des métaux, des sels, des pierres, des terres, du feu, des émaux*, etc., avec la simplicité d'Amyot et la finesse de Montaigne, la curieuse et touchante histoire de son invention. L'on voit qu'il a mis à découvrir un procédé autant de sagacité, de foi, de persévérance et de dévouement que Christophe Colomb à découvrir un monde. Seize années d'essais infructueux et de tentatives obstinément renouvelées l'avaient réduit à la dernière détresse. Il tint bon pourtant contre les souffrances de la misère, contre les reproches de sa femme et de ses enfants ; il jeta dans son fourneau jusqu'à ses meubles et ses livres ; il paya son dernier ouvrier par le don de ses derniers habits ; et enfin, dans l'année 1555, il put, comme Archimède, crier *Eurêka* ! Bientôt le connétable de Montmorency pour Ecouen, Henri II pour Fontainebleau et pour Anet, lui demandèrent ce qu'il appelait ses *rustiques figulines*, qui devinrent à la mode, et Palissy, grandi par le succès et par l'aisance, put professer avec éclat les sciences physiques et naturelles à Paris même, jusqu'au jour où les ligueurs firent mourir en prison le vieux protestant[1].

[1] « Mon bonhomme, lui avait dit Henri III, qui alla le visiter dans sa prison, si vous ne vous accommodez sur le fait de la reli-

L'absence de notice pour cette intéressante partie du musée qui contient les poteries, ne nous permet pas d'indiquer quels sont les propres ouvrages de cet homme aussi grand par le caractère que par le génie, et quels sont les ouvrages de ses élèves ou de ses successeurs; mais nous pouvons au moins, sur des spécimens nombreux et choisis, reconnaître comment Palissy avait fait d'une industrie vulgaire un art véritable, qui en réunissait trois en un seul, la sculpture, la peinture et l'émail, et comment il l'avait d'emblée porté à un degré de perfection que l'on n'a plus dépassé. Non-seulement il avait donné à des vases, à des pots d'usage commun, les formes les plus élégantes et les ornements les plus délicats; mais il avait, avec un goût exquis, décoré des plats de véritables compositions traitées tout à la fois par le relief et la couleur. Ce sont divers animaux, poissons, serpents, lézards, grenouilles, écrevisses, papillons, groupés parmi des fleurs et des fruits; ce sont divers sujets tirés de la mythologie, comme les *Saisons, Hercule* et *Omphale;* ou des Évangiles, comme le *Baptême du Christ* et plusieurs *Paraboles;* ou des livres bibliques, comme le *Sacrifice d'Abraham, Joseph et la Femme de Putiphar, Moïse au Rocher,* les *Fruits de la Terre promise,* ces raisins monstrueux portés par deux hommes, que nous retrouvons tout semblables dans le tableau de Poussin; ce sont aussi des figures d'assez grande dimension et très-terminées, comme une *Sirène,* un *Galba;* ce sont enfin de vastes tableaux copiés dans tous leurs détails, comme le *Massacre des Innocents* et l'*Incendie du Borgo-Vecchio* d'après Raphaël. Il est clair que des plats où l'art

gion, je suis contraint de vous laisser entre les mains de mes ennemis.—Sire, répondit-il, ceux qui vous contraignent ne pourront jamais rien sur moi, car je sais mourir. » Plus ferme que Galilée, il tint parole.

de modeler et l'art de peindre s'unissent pour reproduire de telles compositions sous l'émail brillant et durable, étaient moins faits pour la table que pour le dressoir; il est clair, que, semblables aux vases de la vieille Étrurie, ils avaient cessé d'être des ustensiles pour devenir des décorations. Voilà pourquoi ils prennent légitimement leur place au musée du Louvre, comme chefs-d'œuvre de l'art céramique.

A la suite des émaux et des poteries, et dans la même salle, on a placé des *objets divers* (c'est le nom qui les rassemble), où l'art se montre au moins dans le soin des formes, où la beauté du travail rehausse et ennoblit dans chaque pièce, soit la matière, soit la destination. Ce sont d'abord des ouvrages en ivoire, statuettes, bas-reliefs, coffrets, boites, vases, tablettes, plaques de reliures, poires à poudre, etc., faits du xie au xviie siècle, et portant les nos de 861 à 934; puis des ouvrages en bois sculpté, comprenant divers ustensiles ornés, des coffrets, des statuettes et même des portraits, ceux de René d'Anjou, de Charles-Quint, de l'électeur de Saxe Jean le Constant, et de sa femme Sophie, etc. (du n° 935 au n° 968); puis quelques instruments de musique, théorbes, violes d'amour, violons de poche, également ornés; puis des ouvrages en fer, en bronze, en étain, en albâtre; puis des peintures sur verre et des verreries, du xve au xviiie siècle (nos 1048 à 1097); puis de petites et fines mosaïques, du xiie au xviiie siècle (nos 1098 à 1116); puis des tapisseries à sujets, tels que légendes de saints, chasses, batailles, jardins d'amour, du xiiie au xviie siècle (nos 1117 à 1139); enfin, des meubles divers, cabinets, armoires, bahuts, fauteuils, éventails, etc. (nos 1142 à 1164).

Quand un musée, parmi ses collections, en forme une de bijoux, l'on n'a pas besoin d'avertir que ce n'est pas une boutique de joaillerie. Il ne s'agit nullement de mon-

trer des pierres précieuses, diamants, rubis, émeraudes, saphirs, même enchâssés dans des montures d'or ou d'argent. Ce sont là des objets d'histoire naturelle, comme tous les minéraux, ou des objets de commerce, comme toutes les valeurs échangeables. Mais dans un musée, où le travail surpasse toujours la matière, où la forme emporte le fond, l'on n'admet que des objets d'art. Le *Régent*, le *Ko-hi-nor* sont bons pour briller dans le garde-meuble des rois; ici une simple faïence est plus précieuse, quand elle montre le talent de son auteur et le goût de son siècle, quand elle peut éveiller d'autres talents et conserver le bon goût à travers les modes d'autres siècles. Il est donc bien entendu que, si les bijoux sont admis dans le musée, ce n'est pas pour leur matière, mais pour leurs formes et leurs décorations; ils appartiennent à l'art de la ciselure.

A ce titre, il eût été désirable qu'on les réunît aux émaux, aux poteries, aux ivoires et bois sculptés, avec lesquels ils forment une seule et même collection. Mais, d'une part, les nécessités de l'emplacement, d'une autre, le désir de mettre plus en évidence ces objets que leur nom et leur prix rendent plus curieux pour la foule, les ont fait séparer et exposer à part. On les a mis, sous des armoires à glaces, dans l'antichambre qui sert d'entrée à la galerie de peinture, qui conduit du grand escalier au salon d'honneur. Placés là, ils ne peuvent échapper au regard de nul arrivant. Mais je crois que, parmi les visiteurs (j'entends instruits et sérieux), il s'en trouve beaucoup qui, pressés d'admirer les chefs-d'œuvre des grands arts, ne jettent sur l'antichambre qu'un regard furtif et dédaigneux, et traitent cette collection de bijoux comme les *bagatelles de la porte*.

Elle est pourtant très-belle et très-riche; elle est digne d'attention et d'étude. Mais, par malheur, presque toutes les pièces qui la composent n'appartiennent qu'à une époque assez récente. Pas une seule n'est antérieure au

XII° siècle ; fort peu sont antérieures au XV°. Seuls, quelques objets provenant du trésor de l'ancienne abbaye de Saint-Denis, joignent à l'attrait d'un grand âge constaté celui d'un intérêt historique. Pour tous les autres, les dates sont incertaines, les auteurs inconnus, et même les premiers possesseurs. Il a donc fallu renoncer à établir, dans cette collection de bijoux, la seule division raisonnable pour les produits de l'art, la division par époques, et le seul ordre utile, l'ordre chronologique. Avec des morceaux plus anciens, tenant aux premiers âges de notre histoire et se rattachant à l'antiquité païenne, avec des morceaux plus nombreux pour les âges intermédiaires, on eût pu former, dans les bijoux comme dans la sculpture, une section du moyen âge, une section de la renaissance, une section des temps modernes ; on eût pu, comme dans les émaux, marquer les phases, les modes, les progrès, écrire enfin, par les monuments, l'histoire de cet art voisin qu'on appelle joaillerie. Au lieu de cela, on est réduit, comme s'il s'agissait de classer les pierreries pour elles-mêmes, à faire des divisions par ordre de matière, de sorte que la notice sur cette collection des bijoux ressemble plus, j'ai regret à le dire, à l'inventaire d'un garde-meuble qu'au catalogue d'un musée.

En attendant que des donations ou acquisitions nouvelles, qui combleront de regrettables lacunes, permettent d'arriver aux divisions historiques, nous sommes forcés de suivre l'ordre établi, n'ayant nulle autre manière de diriger ou de faciliter les recherches du lecteur. Voici donc comment se répartit un total d'environ trois cents objets : les bijoux en *sardoine* sont compris entre le n° 564 et le n° 587. Parmi eux, on peut distinguer un vase antique (n° 575), dont la monture en argent doré, rehaussée de pierreries, fut faite au XII° siècle pour l'abbé Suger, le célèbre ministre de Louis VI et de Louis VII ; une coupe

à monture d'or émaillé (n° 577), que décorent en outre plusieurs pierres gravées, entre autres une tête d'Élisabeth d'Angleterre sur un onyx de trois couleurs; et une aiguière (n° 587) qui offre dans sa monture d'or, enrichie de pierres fines, une tête de Pallas, deux nymphes couchées et un dragon ailé du travail le plus délicat. — Les bijoux en *jaspe* (du n° 588 au n° 636) ont pour pièces principales une patène incrustée d'or (n° 636) qui paraît remonter au XII° siècle, un plateau formé de dix-sept plaques ornées (n° 615), et une statuette du *Christ à la colonne* (n° 598), sur un piédestal en or dont chaque face présente la figure en relief de l'un des quatre évangélistes. — Dans les bijoux en *jade*, en *grenat*, en *améthyste*, en *porphyre*, en *basalte*, en *malachite* (du n° 637 au n° 667), je crois qu'il ne se trouve rien de très-remarquable, si ce n'est le vase antique de porphyre (n° 664), auquel le même abbé Suger fit mettre une monture en argent doré, comme au vase de sardoine; celle-ci imite un aigle assez grossièrement.—Les bijoux en *agate* sont fort nombreux (du n° 668 au n° 714). Le plus considérable est une coupe (n° 693), ouvrage du XVI° siècle, dont le pied a pour support trois dauphins en or émaillé, et dont le couvercle offre dans son pourtour les figures des douze Césars sur douze agates gravées.—Les bijoux en *cristal de roche* sont plus nombreux encore, puisqu'ils s'étendent du n° 730 au n° 808. Ils forment la plus riche partie de la collection, celle qui n'a, dit-on, de rivale nulle part au monde. On peut rechercher de préférence le vase n° 787, dont l'origine orientale se fait reconnaître aux ornements en filigrane du couvercle, aux oiseaux taillés en relief et à l'inscription arabe, ainsi que les grands vases du XVI° siècle (n°° 730, 735, 740), montés en or émaillé et chargés de gravures. Dans le second, l'on voit *Suzanne au bain* et *Judith tenant la tête d'Holopherne*; dans le troisième,

Noé plantant la vigne et *Noé dans l'ivresse*. — Parmi les *pierres gravées* (du n° 809 au n° 833), il se trouve quelques anneaux à cachets, de princes ou d'évêques, qui remontent au xv° siècle, et d'autres anneaux ou médaillons des époques intermédiaires jusqu'à la nôtre. On peut, pour cette partie de l'art, en suivre historiquement les phases et les progrès, à partir de la renaissance. — Enfin, dans les bijoux *d'or* et *d'argent* (du n° 834 au n° 858), on peut établir aussi des comparaisons, depuis les deux *couvertures de texte* (n°⁵ 841 et 842), provenant de l'abbaye de Saint-Denis, et qu'on croit du xii° siècle, en plein moyen âge, jusqu'aux statuettes de Napoléon et de Marie-Louise, qui terminent la collection en l'amenant jusqu'aux débuts du siècle actuel.

MUSÉE ETHNOGRAPHIQUE.

A l'imitation du *British Museum*, le Louvre a ouvert, dans le cours de l'année 1850, un petit musée qui porte le même titre que l'*ethnographical room*, et qui doit grandir sans cesse avec les voyages d'exploration et les conquêtes du commerce. C'est une collection de ces objets divers appelés curiosités, appartenant, comme l'indique ce nom grec du musée, à tous les peuples de la terre, dont ils doivent exposer à la vue les mœurs et les usages. Voyageurs, conquérants, fondateurs de colonies sur tous les points habitables de notre planète, ayant même comme des relais et des auberges échelonnés sur les routes de leurs possessions, les Anglais, plus tôt et mieux que nous, pouvaient rassembler les éléments d'une telle collection.

Aussi celle de Londres embrasse-t-elle la Chine, les Indes, l'Egypte, la Nubie, l'Afrique intérieure, le Mexique, le Pérou, la Guyane, le pays des Esquimaux, et l'Australie enfin, qui est déjà en géographie, et qui sera bientôt en réalité, la cinquième partie du monde.

Nous ne sommes pas encore si riches et si complets. Nous n'avons pas les cinq parties du monde en raccourci; mais quelques pays, et les plus curieux, sont déjà fort bien représentés. Aimez-vous les *chinoiseries?* Voici tout le Céleste Empire, tout le *monde du milieu :* l'empereur d'abord, et sur son trône; c'est une statue dorée, vrai magot à barbe blanche, entouré de ces figures hideuses, monstrueuses, menaçantes, dont les Chinois croyaient épouvanter les barbares d'Europe au point que la peur ferait taire leurs canons et fuir leurs vaisseaux. Voici des idoles, des jonques, des armes, des instruments de musique, des bijoux, des ustensiles et ornements en laques; voici de très-riches étoffes, et d'un beau travail, remarquables par l'éclat et l'ingénieux arrangement des couleurs; voici de superbes pièces d'échecs sculptées, en ivoire blanc et rouge; voici des modèles de pieds longs de trois pouces, et des modèles de mains dont les ongles seuls sont plus longs que les pieds. Il paraît que les dames de Pékin ont hérité des modes qui, dans le temps de Molière, rendaient si recommandables aux yeux des belles les marquis de Versailles :

> Est-ce par l'ongle long qu'il porte au petit doigt,
> Qu'il s'est acquis chez vous l'estime où l'on le voit?

Comme tous les goûts sont dans la nature, vous pourriez préférer les Indes à la Chine. Alors, voici une imitation réduite de l'immense et magnifique pagode de Djaggernat, le *Saint-Pierre* de la religion de Vichnou. Voici d'autres pagodes, qui sont de simples chapelles, des idoles et des

animaux en bronze ; voici des troupes de petites figurines, de poupées en costumes, qui nous font voir les promenades des princes javanais avec leur suite, comme d'autres nous avaient montré les mariages et les enterrements des Chinois. Enfin si, des Indes orientales, vous voulez passer en quatre pas aux occidentales, voici des figures de peaux-rouges dans leurs sauvages atours et leurs costumes de combat ; voici encore de curieuses figurines venues du Mexique. Semblables aux charmantes statuettes de terre cuite et peinte qu'on fait à Malaga, elles représentent, dans leur réunion, toutes les classes, tous les emplois, tous les métiers qui se peuvent rencontrer à Mexico. Ce sont les sculptures nationales des Espagnols dégénérés qui occupent l'empire de Moctézuma ; elles ont remplacé les grossiers *Tépitoton* des vieux Aztèques. Et cette circonstance que tous les objets à peu près qui composent le musée ethnographique ont été fabriqués dans les pays dont ils portent le nom, dont ils expliquent aux yeux les mœurs et les usages, qu'ils sont les produits d'une industrie étrangère, d'un art national, explique comment ils ont acquis le droit d'être recueillis parmi les collections du Louvre.

MUSÉE DE LA MARINE.

A la suite de ces trophées des excursions scientifiques de nos marins, rapportés de l'orient et de l'occident, du nord et du midi, se trouve une collection de dessins et de modèles qui font comprendre et en quelque sorte toucher au doigt les progrès accomplis dans la science nautique, depuis le tronc d'arbre creusé jusqu'au vaisseau à trois

ponts, depuis la voile pendue à un bâton jusqu'à la machine à vapeur faisant mouvoir l'hélice. Exécutés avec une fidélité scrupuleuse et une perfection rare, ces modèles reproduisent nos constructions navales jusque dans leurs plus petits détails : avirons, câbles, cabestans, gouvernails, mâtures, voilures, ornements de proues et de poupes, canons, mortiers, instruments nautiques, tout s'y trouve ; et l'on arrive ainsi par fragments au modèle d'un vaisseau dans le bassin, d'un vaisseau doublé de cuivre, d'un vaisseau lancé, d'un vaisseau voguant à pleines voiles, pavoisé sur tous ses mâts, et montrant, aux sabords ouverts de ses trois entreponts, sa terrible ceinture de citadelle flottante et tonnante.

Cette collection se complète de certaines curiosités maritimes. D'abord, les plans en relief de quelques-uns de nos ports de mer, Brest, Lorient, Rochefort, Toulon ; puis les débris du naufrage de Lapérouse, retrouvés par Dumont-d'Urville à l'île Vanikoro, dans l'Océanie, près de l'archipel de Salomon ; puis enfin le modèle en action des moyens employés pour amener de Louqsor au Nil l'obélisque de Sésostris, qui décore aujourd'hui la place de la Concorde.

A ce musée de marine je n'ai qu'un reproche à faire, mais grave : c'est qu'au Louvre il n'est point à sa place. L'art nautique n'est pas un art, dans le sens que nous devons ici donner à ce mot ; c'est une science. Et le nom de musée ne s'applique à la réunion des modèles de ses découvertes et de ses procédés que par un abus analogue du mot, par une autre extension forcée qui l'enlève à son sens véritable. Vous mettez au Louvre les plans en relief de quelques ports de mer ; pourquoi n'y mettez-vous pas aussi les plans des places fortes qui sont à l'hôtel des Invalides ? Vous faites au Louvre un musée de la marine ; pourquoi n'y apportez-vous pas le musée de l'artillerie ? pour-

quoi n'y faites-vous pas un musée des mines, un musée de physique, de chimie, de géologie, d'histoire naturelle? pourquoi n'y transportez-vous pas d'un seul coup, et de proche en proche, toutes les collections du Jardin des Plantes? Je comprendrais au Louvre un musée de l'architecture, qui offrirait les modèles des plus célèbres monuments de l'antiquité, du moyen âge et des temps modernes; qui réunirait, par exemple, le Parthénon, la mosquée de Cordoue, la cathédrale de Nuremberg, Saint-Pierre de Rome et quelque belle gare de chemin de fer. Je comprendrais aussi, en fait de marine, qu'on y plaçât les poupes ornées que sculpta Puget. Tout cela tient à l'art, est l'art dans ses œuvres. Mais, tel qu'on l'a fait, n'étant qu'une collection d'inventions scientifiques, le musée de marine devrait être au ministère de la marine, ou, si la place y manque, au Conservatoire des arts et métiers.

MUSÉE DES SOUVERAINS.

C'est le nom qu'on donne à une collection tout récemment formée, tout récemment ouverte au public, de divers objets qui ont appartenu et servi à quelques-uns des souverains français. Ce musée, il me semble, doit suggérer la même remarque et encourir le même reproche que celui de la marine. Il n'est pas à sa place dans le Louvre, car il ne mérite pas plus le nom de musée que les objets qui le composent ne méritent le nom d'œuvres d'art. Ce n'est point sa formation que je blâme; tout ce qui peut, en général, léguer à l'avenir la mémoire et la connaissance du passé; tout ce qui peut, en particulier, aider comme monuments visibles et palpables à recomposer notre his-

toire nationale, mérite assurément d'être conservé. Il y a là, d'ailleurs, des souvenirs intéressants, des révélations curieuses, et même des leçons philosophiques. Mais cette collection, si bonne qu'elle soit à former, est-elle bonne à placer au Louvre? Telle est l'unique question posée, et je n'hésite point à répondre non, parce que le Louvre, encore une fois, ne doit contenir que de vrais musées contenant de vraies œuvres d'art. Si je renvoyais tout à l'heure le musée de marine au ministère de la marine, ou, faute de place, au Conservatoire des arts et métiers, je renverrais à présent le musée des souverains, non point aux Tuileries, elles sont occupées, mais à Versailles, ce palais qui vit la royauté dans toutes ses splendeurs, puis dans toutes ses débauches, puis dans toutes ses infortunes, ce palais où l'attendent déjà d'autres collections qui, peuplant un peu ses vastes solitudes, transforment la fastueuse demeure du grand roi en un monument d'utilité publique et nationale. Évidemment, comme ils appartiennent au même passé, Versailles et le musée des souverains sont faits l'un pour l'autre.

Mais un désir, un vœu, un conseil ne peuvent rien changer; et puisqu'on a mis dans le Louvre une collection qui s'appelle musée, il faut, bon gré mal gré, que nous en parlions.

En prenant, comme d'habitude, pour nous diriger dans ce labyrinthe, le fil de l'ordre chronologique, nous trouverons d'abord une espèce de vieille chaise curule en bronze qu'on appelle le fauteuil ou le trône du roi Dagobert (commencement du VII^e siècle). Elle fut longtemps à la Bibliothèque royale, et je ne sais d'où elle y était venue; mais l'on ne saurait guère retrouver dans ses débris l'habileté si vantée de l'orfèvre-ministre saint Éloi.—Puis vient une couronne ducale qu'on dit être celle de Hunald, duc d'Aquitaine (VIII^e siècle), celui qui fut battu par Charles-

Martel, abdiqua, se retira dans un monastère, y passa vingt-trois années, puis en sortit pour se faire battre encore par Charlemagne et périr à Pavie, auprès de Didier, roi des Lombards. — Du même temps à peu près seraient l'épée, les éperons, le sceptre et la main de justice de Charlemagne, si l'on pouvait croire que ces objets ont plus d'un millier d'années; mais ils sont si intacts, si proprets, si luisants, si évidemment *tout battant neufs*, qu'ils ne peuvent être que des reproductions par analogie, par conjecture, comme on les ferait pour un acteur chargé du rôle. — Nous trouvons ensuite, rangés en une série curieuse, les livres de piété. Voici d'abord une belle Bible ornée de miniatures, qui fut offerte, dit-on, à Charles le Chauve, en 850, par les moines de Saint-Martin de Tours; elle serait mieux placée parmi les manuscrits de la Bibliothèque. Voici le Missel de Charlemagne, le Psautier de saint Louis, la Bible de Charles V, les Heures de Henri II, de Marie Stuart, de Henri IV, de Louis XIV. A cette série se rattache une *pile* ou cuve baptismale, qu'on dit être celle de saint Louis. Décorée de nombreux ornements en or et en argent brunis, dans le style des verrières de la Sainte-Chapelle, cette pile mériterait une place, comme œuvre d'art, parmi les monuments du plus beau gothique, avant la renaissance française. Elle devrait être à l'hôtel de Cluny.

Nous passons à des objets sans doute plus authentiques et d'un intérêt plus général, les armures. Il en est plusieurs qui devraient, après la cuve baptismale de saint Louis, passer au musée de la renaissance comme spécimens de l'art du ciseleur à sa meilleure époque. L'armure gigantesque de François Ier, qui le couvrait peut-être à Marignan ou à Pavie, car on voit qu'elle a reçu la poussière des combats, est déjà très-belle et très-précieuse; elle vient sans doute des célèbres ateliers de Milan. Mais les armures de Henri II l'em-

portent encore par la délicatesse et le bon goût du travail, comme toutes les choses de ce temps, et la ciselure sur métaux s'y montre l'égale de la sculpture en pierre, en marbre et en bronze. On remarquera surtout une armure d'acier complète, avec casque et bouclier ; rien de plus magnifique, de plus étonnant que les figures et les ornements de toutes sortes qui la décorent. C'est le chef-d'œuvre du genre, et le bouclier mériterait, plus que celui d'Achille ou d'Énée, d'être décrit et chanté par Homère ou par Virgile. L'armure de Henri III, dorée du cimier aux jambards, est une parure de mignon ; celle de Henri IV, simple enveloppe de fer, est un vrai costume de soldat ; celle de Louis XIII, noire, triste, mal taillée et mal ajustée au corps, produit cet effet disgracieux qu'on lui voit dans les portraits de Philippe de Champaigne et les tableaux de Rubens ; celle de Louis XIV enfin n'est qu'un habit de parade.

Parmi les curiosités royales figure en première ligne la chapelle où fut institué, le 31 décembre 1578, l'ordre du Saint-Esprit. Henri III ajouta cet ordre à celui de Saint-Michel, en mémoire de ce qu'il avait reçu la couronne de Pologne et occupé le trône de France le jour de la Pentecôte, où le Saint-Esprit descendit sur les apôtres. Cette chapelle est entière, complète ; elle réunit le dais, l'autel, le prie-Dieu, avec le costume et la décoration de l'ordre, qui fut supprimé en 1790, rétabli en 1815, puis encore supprimé en 1830, et pour toujours, s'il plaît à Dieu.

Après les missels, les armures, la chapelle du Saint-Esprit, il se trouve une salle entière, véritable bric-à-brac historique, pleine d'objets de toutes sortes et des plus disparates. A côté d'une belle masse d'armes ciselée, de Henri II, qui devrait accompagner son armure, d'une arbalète de Catherine de Médicis et d'une arquebuse de Louis XIII, on voit un miroir et un bougeoir ornés de ca-

mées, qui furent donnés à Marie de Médicis par la république de Venise ; la veuve de Henri IV eût bien fait de les vendre lorsque son fils la laissait à Cologne manquer du nécessaire. A côté des fusils de Louis XVI, vrais jouets d'enfant, de son costume du sacre, que devait, hélas ! moins de vingt ans après, remplacer le costume de l'échafaud, et de son cher étau de serrurier, qui montre à quel état le destinaient, plutôt qu'au trône, sa nature et ses goûts, on voit la grande armoire à bijoux de Marie-Antoinette, où fut caché peut-être le trop fameux *collier* du cardinal de Rohan ; puis, face à face, ce petit bureau d'employé russe que Louis XVIII se fit faire à Mittau, en 1798, lorsqu'il occupait le château des ducs de Courlande, qu'il porta, en 1807 à Hartwell, en 1814 aux Tuileries, et le vieux secrétaire à colonnes de Louis-Philippe, brisé, comme son trône, à coups de crosses de fusil dans la tourmente qui emporta la seconde famille des Bourbons où la première avait été l'attendre.

Une salle entière, celle qui termine le musée des souverains, est consacrée au souvenir de Napoléon. Les objets qu'elle renferme peuvent se diviser en deux classes, comme la vie même du moderne Charlemagne. D'un côté il est empereur, de l'autre général. Ici, la selle de parade, le manteau brodé d'abeilles, tous les vêtements du sacre, y compris la couronne qu'il se mit lui-même sur la tête ; puis, parmi les habits de cour et de cérémonie, tant de tuniques et de culottes en soie, tant de plumes et de galons, que toute cette garde-robe ressemble à la défroque d'un comédien. Là, au contraire, les instruments de mathématiques qui servirent au studieux officier d'artillerie, le lit de sangle, vrai *lit de camp*, le bureau de campagne où s'enfermaient les cartes géographiques, la petite table où s'écrivirent les bulletins de la grande armée, la fameuse redingote grise, usée comme l'habit que Frédéric II

portait à Rosbach, et le non moins fameux *petit chapeau*, très-grand, par parenthèse, étant fait pour une tête large et vaste; puis, pour compléter ces souvenirs de cent victoires, ceux d'une double chute : le drapeau du premier régiment de la garde impériale, donné, lors des adieux de Fontainebleau, au général Petit, et le mors du cheval de Waterloo. Là encore est un riche berceau, présent de la ville de Paris au roi de Rome, où plus tard, par une sorte de bravade, la Restauration fit dormir à son tour le duc de Bordeaux. C'étaient les héritiers de deux dynasties, on les servait à genoux, on leur prédisait de hautes et éternelles destinées ; en quittant ce berceau commun, où sont-ils allés l'un et l'autre ?

J'avais donc raison de dire qu'il y a là des leçons philosophiques mêlées à d'intéressants souvenirs. Mais je n'en conserve pas moins l'espérance que le musée de marine et celui des souverains iront prendre ailleurs leurs places véritables, et que bientôt les salles qu'ils occupent au Louvre seront plus légitimement remplies par les augmentations utiles, presque nécessaires, que je souhaite aux autres musées, à ceux qui, formés d'œuvres d'art, méritent seuls de porter ce nom.

MUSÉE DU LUXEMBOURG

Pour suivre jusqu'au bout l'histoire de l'école française racontée par ses œuvres, il aurait fallu, en quittant les dernières salles de la peinture au Louvre, passer immédiatement au musée du Luxembourg. Celui-ci, en effet, est la continuation de celui-là ; l'un finit avec Léopold Robert, l'autre commence avec M. Ingres. Il en est aussi comme la pépinière, puisque, d'après l'ordonnance royale de 1818, qui a fait de l'ancien palais de Marie de Médicis le musée des artistes vivants, dix ans après que l'un des maîtres français représentés au Luxembourg a cessé de vivre, ses ouvrages sont portés au Louvre, et prennent rang désormais dans notre grande collection nationale.

La vue du musée du Luxembourg, comme, au reste, celle de toutes les expositions annuelles, fait naître sur-le-champ deux réflexions générales, l'une de juste fierté, l'autre de non moins juste modestie. La première est un

retour sur nous-mêmes, quand nous étendons nos regards sur l'Italie, les Flandres et l'Espagne d'à-présent. Les Italiens, les Flamands, les Espagnols, ont été nos maîtres; ils ne sont plus même nos rivaux. Tandis que nous n'avons à nous plaindre que d'une exubérance de séve et d'activité créatrice, eux, tombés au dernier degré de la décadence, ont totalement cessé de produire, et nous pouvons opposer notre fécondité, peut-être excessive, à leur déplorable stérilité[1]. La seconde réflexion générale est encore un retour sur nous-mêmes, quand nous étendons nos regards autour de nous, non plus sur le présent, mais sur le passé; quand nous comparons l'art de notre siècle à l'art des grands siècles. C'est le revers de la médaille. Que voyons-nous aujourd'hui ? Une foule de productions moyennes, estimables, dignes d'intérêt, dignes d'éloges ; point ou presque point d'œuvres fortes, grandes, capitales, dignes d'admiration, dignes d'enthousiasme. L'art n'est-il pas à peu près dans la même situation que la littérature, et ne peut-on répéter, au moins sous ce rapport, le vieil adage : *Ut pictura poesis :* beaucoup de talent, peu de génie; beaucoup de succès, peu de gloire ? On dirait, à voir combien le don de produire se rapetisse en s'élargissant, que le domaine de l'intelligence est comme le territoire borné d'une province, où la propriété s'amoindrit en raison directe de ce qu'elle se divise et se morcelle ; on dirait qu'il n'y a, dans l'esprit humain pris en masse, comme dans un terrain mesuré, qu'une quantité donnée de sucs alimentaires et productifs, de sorte qu'à la place de hautes futaies pousse un bois taillis, et qu'il vient

[1] Il est à peine nécessaire de dire que je range les peintres de la Belgique parmi les nôtres, comme je placerais ses écrivains dans notre littérature. Comment supposer que M. Gallait n'est pas un peintre français ?

seulement vingt arbustes pour un chêne. J'ignore si telle est la loi de notre nature, mais l'époque actuelle, après celles qui l'ont précédée, en pourrait sembler la démonstration.

Devant ce double résultat, la diminution de l'art et l'augmentation des artistes, vient naturellement se poser une double question : Faut-il encourager l'art? Oui, dirons-nous unanimement, nous qui comprenons sa puissance et sa grandeur, qui lui vouons un culte pur et désintéressé, qui l'aimons de cet amour dont Fénelon voulait qu'on aimât Dieu, sans crainte de châtiment, sans espoir de récompense. Faut-il encourager les artistes? Ici, je demande à distinguer : Oui, ceux que la nature a faits artistes, ou que l'éducation peut rendre tels ; ceux qui trouvent sur-le-champ et d'instinct la bonne voie; ceux qui ne s'en écartent que par excès de qualités ou par quelque erreur du moment, et que l'âge, la réflexion, un bon conseil peut-être, doivent y ramener. Ceux-là, oui, il faut leur tendre la main, les flatter d'une voix amie, louer hautement leur mérite, corriger leurs écarts avec autant de mesure que de sincérité, les traiter enfin comme ces athlètes des grands Jeux que les cris des spectateurs soutiennent et conduisent jusqu'au but où le prix les attend ; il faut les encourager. Mais ceux qui manient malgré Minerve la brosse ou l'ébauchoir ; ceux que leurs parents ont mis dans un atelier, comme ils les eussent mis au séminaire ou à Saint-Cyr, sans vocation, sans goût, sans aptitude; ceux qui prennent le nom d'artistes et qui ne le mériteront jamais, desquels on dira, quand ils seront à l'âge où mourut Raphaël : « C'est un jeune homme qui promet, » et dont la vie s'usera dans l'obscurité, dans le besoin, dans le dégoût et la haine de leur état ; ceux-là, je le dis hautement, il faut les décourager. Autrement on les trompe, on les égare, on les perd. Enlevez-les à l'art, qui

n'attend rien d'eux et dont ils n'attendent rien ; rendez-les à d'autres carrières où les succès sont plus faciles et plus communs ; ayez le courage de leur dire :

Soyez plutôt maçons, si c'est votre métier.

Lorsque Voltaire renvoyait à ses perruques le perruquier poëte-tragique, il ne faisait pas seulement une bonne plaisanterie, il faisait une bonne action.

Ce que je dis du devoir de la critique dans les arts en général, ne s'applique pas, bien entendu, aux artistes dont les ouvrages forment le musée du Luxembourg. Ceux-là ne sont pas en question, et l'on n'a plus l'embarras de savoir s'il faut les encourager ou les décourager. Mais une autre difficulté surgit devant la critique, et lui barre le chemin. Jusqu'à présent (sauf de très-rares exceptions), si nous avions parlé aux vivants, nous n'avions parlé que des morts. Ici, au moment d'entrer dans l'école française contemporaine, la situation va changer et devenir plus délicate. Nous serons entre le public et les artistes ; nous aurons à parler aux vivants des vivants, et, si l'on ne doit aux morts que la vérité, aux vivants on doit des égards, qui ne sont pas toujours compatibles avec elle. Le public se laisse mener assez docilement, et résiste peu aux impressions qu'on lui suggère ; il les cherche d'ailleurs, il ne demande souvent qu'à les trouver toutes faites et toutes formulées. Mais les artistes, parties intéressées dans le débat, ne passent pas aussi facilement condamnation ; ils savent bien récuser et souvent maudire leurs juges. Outre les susceptibilités d'amour-propre qui leur sont communes avec toutes les classes d'auteurs (car un peintre ou un statuaire n'appartient pas moins qu'un poëte au *genus irritabile*), ils ont de plus le continuel grief de n'être pas jugés par leurs pairs, mais d'habitude par des écrivains dont ils

déclinent la compétence, et qu'ils seraient bien tentés de punir selon la loi du talion. « Ah! disent-ils, en retournant le mot du lion de la fable, si nos confrères savaient *écrire!* » En cela, j'estime qu'ils se trompent, et qu'ils ont à attendre plus d'impartialité, plus même d'indulgence et d'égards d'un simple amateur d'art que d'un autre artiste. Les Espagnols disent : « *Araña ¿ quien te arañó? —Otra araña como yo* [1]. » Mais à cette *fin de non-recevoir* toujours opposée à la critique des écrivains, à la timidité si naturelle qu'elle doit leur donner dans l'exercice d'une espèce de magistrature dont l'importance n'effraye pas moins que la difficulté, s'ajoutent encore d'autres embarras, d'autres entraves. Ce sont les mille petites considérations qui viennent vous circonvenir et vous enlacer, les liens d'amitié, d'opinion, d'âge, de société, qu'on ne peut rompre entièrement, les ménagements enfin qu'on doit à des hommes qui vivent, et qui vivent de leur profession. Oh! combien il est facile et doux d'apprécier, en tout repos de conscience, sans crainte de blesser et de nuire, les œuvres de ceux qui ne sont plus, desquels on ne peut rencontrer à la traverse ni l'intérêt, ni la vanité! Combien il est difficile, ingrat et lourd de tenir la balance pour y peser ses contemporains! C'est une tâche où les droits de l'art et de la vérité sont en lutte perpétuelle avec le désir d'être bienveillant, d'être utile; où l'on est sûr de déplaire autant par la sobriété des éloges que par la vivacité des critiques; où l'on ne peut louer un artiste sans en blesser vingt, les rivaux de sa personne, de son école, de sa manière; où l'on s'expose enfin, malgré tous les ménagements que peut garder la conscience en face de l'amour-propre, à se

[1] « Araignée, qui t'a égratignée?—Une autre araignée comme moi. »

faire des ennemis, et, ce qui est pire, à perdre ses amis.

Voilà les raisons qui, depuis bien des années, m'ont fait entièrement abandonner, dans les arts et dans les lettres, la périlleuse critique des vivants. Forcé d'entrer au Luxembourg, et d'y mener le lecteur avec moi, je ne veux cependant ni m'exposer aux dangers que je redoute pour les avoir connus, ni enfreindre le vœu que je me suis fait à moi-même de n'être jamais juge que des morts. Je vais donc ici diminuer ma tâche de moitié. J'indiquerai ce qui est, j'indiquerai ce qui manque ; mais sans ajouter aux noms des auteurs et aux titres des œuvres un seul mot d'éloge, ni un seul mot de blâme. *In medio tutissimus ibis.*

Commençons par le vénérable doyen de la peinture française contemporaine, M. Ingres (Jean-Augustin). La scène prise à l'Arioste, *Roger délivrant Angélique,* et la scène prise à saint Matthieu, *Jésus remettant les clefs à saint Pierre,* sont datées de 1819 et 1820. Elles ne font pas suffisamment connaître l'artiste qui, depuis cette époque, s'est élevé beaucoup plus haut. L'on regrette, en les voyant, que le choix des acquéreurs officiels ne soit pas tombé plutôt sur *OEdipe devant le Sphinx*, sur l'*Odalisque*, sur la *Lecture de Virgile « Tu Marcellus eris quoque, »* sur le *Vœu de Louis-XIII* qui est à Montauban, patrie de M. Ingres, sur le *saint Symphorien*, qui est à Autun. On regrette surtout que le chef-d'œuvre du maître, l'*Apothéose d'Homère,* ne puisse être converti de plafond en tableau. Chacun pourrait alors, sans se rompre les vertèbres du cou, le contempler à son aise, et l'admirer comme il mérite de l'être. Le *Portrait de Cherubini*, daté de 1842, est heureusement, dans son genre, une œuvre supérieure aux deux autres ; on peut y voir que, pour le portrait, M. Ingres a conservé pieusement le secret des vieux maîtres.

M. Ary Scheffer peut se plaindre avec autant de justice

de n'avoir au Luxembourg que des œuvres de sa jeunesse, les *Femmes Souliotes* et le *Larmoyeur*. Bien que fort distinguées, ces deux pages peuvent-elles remplacer les œuvres de son âge mûr? Elles sont loin d'égaler la *Françoise de Rimini* ou les quatre grands sujets pris au *Faust* de Gœthe; et certes elles n'annoncent en aucune manière le *Christ au milieu des affligés*, le *Christ rémunérateur*, la *sainte Monique*, la *Tentation de Jésus par Satan*, ces pages supérieures, où traduisant, non plus les actions, mais les paroles de l'Évangile, laissant le dogme pour la morale, et rajeunissant la peinture sacrée dans les idées du siècle, M. Ary Scheffer a fondé la nouvelle école de philosophie religieuse. Quant à son frère, M. Henri Scheffer, s'il n'a qu'un seul ouvrage dans le musée des peintres vivants, du moins est-ce l'un des meilleurs et des plus populaires qu'il ait produits, *Charlotte Corday*, arrêtée après le meurtre de Marat.

Plus heureux que M. Ingres et que M. Scheffer, M. Eugène Delacroix peut retrouver dans ses quatre pages, — *Dante et Virgile* conduits par Plégias sur le lac infernal, le *Massacre de Scio*, les *Femmes d'Alger*, et la *Noce juive à Maroc*, — les diverses époques de sa vie, et suivre les phases, les progrès de son talent. Toutefois les admirateurs passionnés du coloris regretteront la *Médée furieuse*, l'*Entrée de Baudoin à Constantinople*, et bien d'autres encore. Ils regretteront aussi que des commandes de décorations intérieures dans les édifices publics enlèvent trop souvent M. Delacroix à ses inspirations personnelles et aux sujets de son propre choix.

Joas sauvé par Josabeth, la *Mort d'Élisabeth d'Angleterre* et le *Meurtre des neveux de Richard III* forment la part de M. Paul Delaroche. Les deux dernières de ces trois pages montrent bien son goût et son talent pour les scènes dramatiques, car M. Delaroche n'a peut-être jamais

dépassé en grandeur la figure de la reine vierge, et en intérêt la fin tragique des enfants d'Edouard IV. Mais on voudrait, auprès de ces vastes toiles, quelqu'un des tableaux de chevalet, — comme la *Mort du duc de Guise*, ou *Richelieu ramenant Cinq-Mars prisonnier*,—car M. Delaroche, il me semble, sans s'y faire plus petit, s'y montre plus parfait.

Malgré la diversité des sujets traités par M. Horace Vernet, — le *Massacre des Mamelucks, Judith et Holopherne, Raphaël et Michel-Ange*, la *Défense de la barrière de Clichy*, — ce n'est pas au Luxembourg que ce peintre fécond peut être apprécié à toute sa valeur. Il avait, je crois, de meilleures œuvres au Palais-Royal; il en a de meilleures aussi, et de plus considérables, au musée de Versailles, où nous le retrouverons.

Après ces cinq noms, auxquels s'attache dès longtemps une renommée populaire, je citerai, par ordre alphabétique, ceux que recommandent, au Luxembourg, des ouvrages généralement estimés : Hippolyte Béllangé, le *Passage du Guadarrama;*—Clément Boulanger, la *Procession de la Gargouille;* — Jacques-Raymond Brascassat, des *Animaux dans un paysage;*— Louis Cabat, l'*Étang de Ville-d'Avray;*— Charles-Emile Champmartin, « *Laissez venir à moi les petits enfants;* » — Louis-Charles-Auguste Couder, le *Lévite d'Éphraïm;*—Joseph-Désiré Court, la *Mort de César;* — Thomas Couture, les *Romains de la décadence*, d'après Juvénal :

....Sævior armis
Luxuria incubuit, victumque ulciscitur orbem.

Alfred Dehodencq, une *Course de Taureaux* en Espagne; —Eugène Devéria, la *Naissance de Henri IV;* — Michel-Martin Drolling, la *Séparation d'Hécube et de Polixène;*

—Jean-François Gigoux, la *Mort de Cléopâtre;*—Charles Gleyre, le *Soir;* — Théodore Gudin, *Coup de vent dans la rade d'Alger;*—Julien-Michel Gué, le *Dernier soupir du Christ;* — Paulin Guérin, *Caïn après le meurtre d'Abel;* — Ernest-Antoine-Auguste Hébert, la *Mal'aria;* —Alexandre-Jean-Baptiste Hesse, le *Triomphe de Pisani;* — Philippe-Auguste Jeanron, le *Port d'Ambleteuse;* — Jules Joyant, vue de l'église *della Salute*, à Venise; — Charles-Ernest-Rodolphe-Henri Lehmann, la *Désolation des Océanides;* — Eugène Lepoitevin, les *Naufragés;* — Frédéric Bourgeois de Mercey, *Lisière de forêt;*—Charles-Louis Müller, *Lady Macbeth;* — Louis-Edouard Rioult, les *Jeunes baigneuses;* — Joseph-Nicolas Robert-Fleury, le *Colloque de Poissy* et *Jane Shore;* — Théodore Rousseau, *Lisière de forêt* au soleil couchant; — Nicolas-Jean-Octave Tassaert, une *Famille désolée;* — Claude-Jules Ziegler, *Giotto dans l'atelier de Cimabuë.*

A cette liste, que je ne puis faire complète sans copier le livret, j'ajouterai séparément M^{lle} Rosa Bonheur, pour dire que son *Labourage nivernais* appelle forcément le vigoureux *Marché aux chevaux* exposé par elle l'année dernière, et M. Jean Fauvelet, pour exprimer, devant son *ciseleur Ascanio* rendu dans la manière de M. Meissonnier, le regret que M. Meissonnier ne soit pas lui-même au Luxembourg, avec quelqu'une de ses fines miniatures où revivent la patience, la délicatesse et la touche des *petits Flamands.*

Les 159 toiles portées sur la dernière édition du livret, datée de 1854, ne forment pas tout le musée des peintres vivants. Quelques autres y sont entrées depuis, et méritent qu'on les signale. Par exemple : le *Baiser de Judas*, par M. Hébert, l'auteur de la *Mal'aria*, qui ferait mieux peut-être de rentrer dans sa première voie que d'imiter Gérard Honthorst; — *Saint François d'Assise*, par M. Léon

Benouville; — les *Comédiens en province*, par M. Biard; — un tableau de *nature morte*, animaux et fruits, par M. Monginot; — une grande *Vue de Venise*, sans nulle imitation de Canaletto, par M. Ziem; — un *Paysage d'hiver*, par M. François, et un *Paysage antique*, par M. Corot. Ces dernières toiles viennent augmenter heureusement la faible part du paysage, qui est, comme tous les *genres*, un peu trop sacrifié au tableau d'histoire. Il serait naturel, cependant, de montrer aux étrangers, et de conserver pour nos neveux, le côté fort de notre époque plutôt que son côté faible. Espérons que le goût académique ne prévaudra pas toujours uniquement, et qu'on ouvrira bientôt les portes du Luxembourg, qui conduisent à celles du Louvre, d'abord aux ouvrages d'un maître dont l'absence est inexplicable, M. Decamps; puis aux essais de peinture vraiment moderne que le public encourage, applaudit, dans les œuvres de MM. Hamon, Gérôme, Diaz, Dupré, d'autres encore, qui se révèlent à chaque nouveau salon. La postérité les jugera tous plus tard équitablement, et les placera chacun au rang qu'il aura mérité.

Le Luxembourg ne serait pas le musée des artistes vivants, s'il ne comprenait que les ouvrages de la peinture. On y trouve donc tous les beaux-arts, sauf l'architecture et la musique. D'abord, quelques dessins originaux, entre autres une collection de cartons dessinés par M. Ingres, pour les vitraux des chapelles de Dreux et de Saint-Ferdinand. Puis, vingt à trente morceaux de sculpture, groupes, statues et bustes, en marbre ou en bronze, sur lesquels se lisent les noms de MM. Barye, Cavelier, Dantan aîné, Desbœufs, Dumont, Dupaty, Duret, Jaley, Jouffroy, Pradier, Rude, etc., mais où l'on cherche en vain d'autres noms qui ne sont pas moins connus et estimables, tels que celui de David d'Angers, pour ne citer qu'un membre de l'Institut, à qui l'on doit le fronton du Panthéon.

Puis, enfin, un assez grand nombre de gravures, au burin, à l'eau-forte ou même sur pierre lithographique. Il faut supposer qu'on admettra bientôt, près de tous ces produits des arts du dessin, ceux d'une invention glorieuse pour notre époque, et qui, bien que fille des sciences naturelles, montre déjà, par les prodiges qu'elle enfante, de quel secours elle sera pour conserver et reproduire les œuvres de l'art véritable, — la photographie.

MUSÉE DES THERMES

ET DE L'HOTEL DE CLUNY.

Par une coïncidence heureuse, et si rare qu'elle ne se rencontre, que je sache, en nul autre endroit du monde, les plus précieux et les plus importants morceaux de ce double musée sont précisément les deux édifices qui le renferment. Il était impossible de trouver entre le *contenant* et le *contenu* un plus complet accord, une plus intime harmonie, puisqu'ils sont du même temps, du même pays, du même style, que leur ressemblance est parfaite de tous points, et qu'ils semblent réciproquement faits l'un pour l'autre. C'est le fourreau et l'épée, le noyau et l'amande. Il faut donc parler un peu du dehors avant de pénétrer au dedans.

Sur un vaste emplacement qui s'étendait de la Sorbonne actuelle au petit bras de la Seine, devant la Cité, il existait, dès le ive siècle de l'ère chrétienne, un palais romain dont les jardins descendaient en amphithéâtre jusqu'aux murs de la vieille Lutèce. Commencé, selon toute apparence,

par l'empereur Constance-Chlore, qui fit un séjour de quatorze ans dans les Gaules (entre 292 et 306), achevé par Julien, que ses soldats mutinés y proclamèrent *Auguste* en 360, il fut encore habité par Valentinien I*er* et par Valens (entre 364 et 378) ; puis, après la destruction de l'empire, par les rois franks de la première et de la seconde race (de la fin du v*e* siècle à la fin du x*e*). Lorsque ceux de la troisième race se furent construit une nouvelle résidence à la pointe de l'île de la Cité, le palais des empereurs romains, qu'on appelait les *Thermes de Julien* ou les *Thermes de Paris*, et qui devint le *Palais-Vieux*, fut traversé par la nouvelle enceinte que fit élever Philippe-Auguste, vers l'année 1208, pour percevoir des droits d'entrée aux portes de la ville. Ses vastes dépendances, morcelées entre une foule de possesseurs nouveaux, se couvrirent de constructions, et devinrent un des quartiers de Paris, dès que Paris s'étendit, avec ses murailles, au delà des deux bras de la Seine. Le Palais-Vieux, lui-même, donné par Philippe-Auguste à son chambellan, passa dans les mains de divers propriétaires jusqu'à l'époque où, vers 1340, il fut acheté de l'évêque de Bayeux par Pierre de Chaslus, au nom de l'ordre de Cluny. Devenu dès lors bien de mainmorte, il resta en la possession de cet ordre riche et puissant pendant quatre siècles et demi, jusqu'à la Révolution.

L'on ne sait pas quelle destination donnèrent d'abord les moines de Cluny au palais de Julien, de celui qu'ils appelaient l'Apostat. Ce fut un siècle environ après l'acquisition de ces ruines romaines qu'un de leurs abbés, Jehan de Bourbon, fils naturel du duc de Bourbon Jean I*er*, commença la construction d'un édifice moderne sur les fondations mêmes d'une partie du Palais-Vieux. Cet édifice ne fut toutefois achevé qu'après 1490, par un autre abbé, Jacques d'Amboise, le plus jeune des six frères du célèbre cardinal

de ce nom, qui dépensa « cinquante mille angelots provenant des dépouilles du prieur de Leuve, en Angleterre, à l'édification de fond en cime de la magnifique maison de Cluny, audit lieu jadis appelé le palais des Thermes. » (Pierre de Saint-Julien.)

Habitant le vaste monastère que l'ordre possédait en Bourgogne, près de Mâcon, et duquel relevèrent jusqu'à deux mille couvents dispersés en Europe, les puissants abbés de Cluny, qui disputèrent à ceux du Mont-Cassin le titre d'*abbés des abbés*, et qui se consolèrent de la décision papale portée contre eux en prenant celui d'*archiabbés*, ne résidèrent point dans leur hôtel de Paris, bien qu'il fût voisin de leur autre propriété, le collège de Cluny, situé place de la Sorbonne. Ils le prêtèrent à des hôtes illustres. On cite en premier lieu la veuve de Louis XII, Marie d'Angleterre, sœur de Henri VIII, qui, sur l'invitation de François I^{er}, vint, en 1515, passer le temps de son deuil à l'hôtel de Cluny, dont les derniers travaux s'achevaient à peine. C'est depuis lors qu'une des pièces de l'hôtel se nomme *chambre de la reine Blanche*, parce que les reines de France portaient le deuil en blanc. Parmi les hôtes de l'hôtel de Cluny, l'on cite encore le roi d'Ecosse Jacques V, qui s'y maria, en 1536, avec Madeleine, fille de François I^{er}; puis le cardinal Charles de Lorraine, à son retour du concile de Trente en 1565; puis ses neveux le duc de Guise et le duc d'Aumale; puis une troupe de comédiens qui s'y installèrent en 1579 et n'en furent chassés qu'en 1584 par arrêt du parlement; puis un légat du pape en 1601; puis les religieuses de Port-Royal en 1625.

En reprenant aux couvents détruits leurs biens de mainmorte, la révolution fit entrer à la fois dans le domaine public les ruines des Thermes romains et l'hôtel des moines de Cluny. Un décret impérial, daté de sep-

tembre 1807, avait concédé à l'hospice de Charenton la grande salle de bains du palais de Julien, occupée alors par un tonnelier ; ce ne fut qu'en 1836 que la ville de Paris reprit possession de ces débris du plus vieux monument de Lutèce. Trois ans auparavant, en 1833, M. Alexandre Dusommerard avait pris à loyer l'hôtel de Cluny. Ce n'était pas toutefois pour en faire son habitation personnelle. Homme de science et de goût, aimant avec amour le moyen âge et la renaissance, doué d'ailleurs de cette persévérance passionnée qui seule mène à bonne fin les projets, il avait consacré déjà trente ans d'études, de recherches et de dépenses à rassembler toutes sortes de monuments des époques qu'il préférait dans notre histoire nationale ; et c'était pour donner asile à ses chères et précieuses collections qu'il avait choisi le manoir de Jacques d'Amboise, leur contemporain. A la mort du regrettable auteur des *Arts au moyen âge,* arrivée en 1842, madame veuve Dusommerard préféra généreusement céder en bloc à la France toutes les collections de son mari, que de les disperser par une vente plus utile en détail ; et tandis que la ville de Paris faisait don à l'Etat des ruines romaines du Palais-Vieux, la loi du 24 juillet 1843, en autorisant l'acquisition des monuments d'art et d'archéologie rassemblés par M. Dusommerard, constitua le *musée des Thermes et de l'hôtel de Cluny,* qui fut ouvert au public le 16 mars 1844.

Dans cette belle création, l'on ne sait ce qu'il faut le plus admirer, ou du hasard heureux qui réunit et conserva les deux seuls monuments civils que Paris possédât de l'époque romaine et de la renaissance française ; ou de l'infatigable et habile persévérance du savant *collectionneur* qui parvint à les peupler des objets de leurs temps ; ou du concours à la fois donné par un gouvernement et une assemblée politique pour fonder une institution qui

fût seulement consacrée aux souvenirs nationaux, à l'histoire et aux arts du passé. Mais il faut bénir en tous cas cette triple association du hasard heureux, de l'habileté persévérante et de l'occasion saisie avec discernement, puisqu'elle a doté la France de cette précieuse institution nationale, qui, unique en son espèce, est digne de faire l'orgueil de Paris et l'envie du monde civilisé.

Bien que réuni en un seul établissement, le musée des Thermes et de l'hôtel de Cluny se divise, comme son nom même l'indique, en deux parties distinctes. Du palais des Césars et des Mérovingiens, il ne reste que la partie qui contenait les bains, les thermes. A l'entrée ouverte sur la rue de la Harpe, on voit encore les fondations de l'*hypocaustum*, ou fourneau servant à chauffer l'eau ; puis, dans les parois d'une première salle dépouillée de ses voûtes, les niches où se plaçaient les baignoires du *tepidarium* (bain d'eau tiède) ; puis la *piscine*, ou réservoir des eaux ; puis enfin la grande salle carrée, voûtée, et dont une paroi se creuse trois fois en hémicycle pour former autant de niches à baignoire, qui était le *frigidarium* (bain d'eau froide) de ce palais romain dont plusieurs fondations, s'étendant comme un vaste réseau sous les constructions voisines, attestent encore l'étendue et la grandeur. Forte sans être massive, et hardie autant que solide, cette grande salle du *frigidarium* frappe et étonne par son aspect imposant. Elle n'a pourtant d'autre décoration, à chaque extrémité des retombées de la voûte, que des proues de navires, ancienne origine des emblèmes que Paris a conservés jusqu'à présent. C'est sous les voûtes, élancées comme l'ogive, de ce majestueux édifice, qu'on a rangé les plus anciens monuments du musée, ceux qui proviennent de l'époque gallo-romaine. Ils appartiennent tous à la sculpture. Ce sont, par exemple, quatre autels élevés à Jupiter, par les *naules* ou mariniers de Lutèce,

pendant le règne de l'empereur Tibère, et trouvés sous le chœur de Notre-Dame, qui prit, en effet, la place d'un temple payen; ce sont deux autres autels à quatre faces, dédiés à Diane-Lucifère, des fragments de bas-reliefs, des tombes, des inscriptions, etc. Mais tous ces objets, d'une exécution grossière, qui ne rappellent nullement l'art des Grecs, même transporté à Rome, et qui sont peut-être les premiers essais de nos pères les Gaulois dans la civilisation que leur apportaient les Romains, s'adressent moins aux artistes qu'aux archéologues, et je n'ai rien de plus à faire qu'à les indiquer.

Conservé par miracle au milieu de tous les changements qui ont tant de fois bouleversé la face de Paris, et restauré maintenant avec autant de goût que de soin, l'hôtel de Cluny, comme la salle des Thermes, est, je le répète, la plus importante partie de la collection qu'il renferme. De même que les rues de Venise, bordées de leurs palais, forment le musée de l'architecture vénitienne, de même il forme le plus curieux et le plus complet *spécimen* de l'architecture française appliquée aux habitations particulières, pour l'époque intéressante qui précéda immédiatement l'introduction des arts de l'Italie et la substitution des *ordres* grecs à l'*ogive* du moyen âge, qui précéda la renaissance. Je puis prendre à témoin son mur d'enceinte à créneaux, la tourelle à pans coupés qui se détache sur sa façade gothique, la double frise et la balustrade à jour qui couronnent son premier étage, les fenêtres en pierre ciselée qui traversent ses combles pour s'étendre en avant des toits, les élégantes cheminées qui complètent sa décoration supérieure, sa façade du côté du jardin, plus simple et plus austère, sa grande salle basse, dont la voûte en arcades ogivales repose sur un pilier central isolé, l'escalier à jour et en limaçon qui mène de cette salle à la chapelle, enfin cette chapelle, d'une riche architecture, dont les

hautes nervures de la voûte retombent également en faisceaux sur un autre pilier central qui a son point d'appui sur celui de la salle basse. Dans cette chapelle, où l'on vit s'établir successivement la section révolutionnaire du quartier, puis un amphithéâtre de dissection, puis un atelier d'imprimerie, on a retrouvé les écussons armoriés de la famille d'Amboise, le *K* couronné de Charles VIII, qui désigne clairement l'époque de sa construction (entre 1483 et 1498), et l'un des vieux vitraux, le *Portement de Croix*.

C'est dans les appartements du rez-de-chaussée et du premier étage que sont placés tous les objets divers dont se compose le musée du moyen âge, déjà tellement riche et tellement accru depuis la mort de son fondateur; que l'on y compte, d'après le dernier supplément au catalogue, récemment publié, jusqu'à 2586 articles. Si les convenances, les nécessités du local n'ont pas permis de classer et de ranger matériellement ces milliers d'objets de toute espèce dans un ordre méthodique arrêté d'avance, cet ordre se trouve du moins dans le catalogue et ses suppléments, de sorte qu'on peut le suivre à la faveur des numéros de la série générale.

La première section, formée de la sculpture, commence aux débris gallo-romains que nous avons trouvés dans le *frigidarium* du palais des Césars. Elle se continue, dans l'hôtel de Cluny, à partir des objets qui appartiennent au xie siècle. Les uns sont en pierre, — fragments de statues, chapiteaux, tombes, pierres tumulaires, gargouilles, écussons;—d'autres en marbre et en albâtre,— statues, bustes et bas-reliefs;—d'autres en plâtre,—généralement des moulages de morceaux connus et renommés;—d'autres en bois sculpté,—grands et petits retables, groupes, figures, bas-reliefs et panneaux, parmi lesquels se remarque une série des rois de France, de Clovis à Louis XIII, avec leurs légendes; — d'autres en ivoire, —

plaques, châsses, coffrets, tablettes, cippes et figurines ;—
d'autres en bronze,—statuettes, plaques et lampes ornées.
L'on a rangé aussi dans la section de sculpture, et non
sans raison, les nombreux meubles en bois sculptés, bancs
d'œuvre, lits, siéges, crédences, buffets, dressoirs, cabinets [1], coffres, huches, bahuts, tables, portes et miroirs.
Tous ces objets, assurément, sont très-curieux comme
ameublements et décorations d'une habitation du moyen
âge, et très-propres à montrer clairement aux regards les
coutumes et les usages de l'époque qu'ils représentent.
On peut établir, par leur secours, d'intéressants parallèles avec les coutumes et les usages de ce temps-ci, et
mettre le passé en face du présent, ce qui est l'infaillible
moyen de reconnaître, de toucher au doigt la loi du progrès ; mais en tout cas, fort peu de ces objets divers pourraient figurer dans un vrai musée à titre d'objets d'art.
Il me suffit donc de renvoyer au catalogue, qui contient
pour chacun deux des indications suffisantes sur son
espèce, son usage, son origine et son époque.

La section de peinture rentre mieux dans notre sujet.
Elle pourrait, effectivement, être portée à peu près tout
entière au musée du Louvre, pour y remplir avec quelque
avantage une des lacunes que nous avons signalées, celle
des origines de la peinture moderne, et spécialement de
notre peinture nationale, celle de la vieille école française.
A côté de quelques tableaux italiens, des XIV^e et XV^e siècles, antérieurs à la peinture à l'huile, tels que *Jésus au
jardin des Olives* et les *Saintes femmes au sépulcre*, tels
encore que les *Pèlerins d'Emmaüs* et l'*Incrédulité de
saint Thomas*, que l'on attribue, les deux premiers à un
disciple de Fra Angelico, Gentile da Fabriano, les deux

[1] Ce mot, qui servait alors à nommer une espèce d'armoire portative, est resté avec le même sens dans la langue anglaise.

autres à Cosmé, célèbre *enlumineur* ferrarais, il se trouve quelques œuvres qui appartiennent en propre à la France. De ce nombre sont les fragments d'une peinture murale enlevée au réfectoire de l'abbaye des bénédictins de Charlieu (Loire), qui remonte au xiie siècle. Et quand on arrive aux œuvres du xve, il se rencontre une véritable et vénérable relique de notre histoire et de notre art national. C'est un tableau du roi René de Provence (1408-1480), l'élève des troubadours en poésie, l'élève des Italiens en peinture, « qui composa, » dit le chroniqueur Nostradamus, « plusieurs beaux et gracieux romans, comme la
« *Conqueste de la doulce merci* et le *Mortifiement de*
« *vaine plaisance* [1]..., mais qui sur toutes choses aimoit,
« et d'un amour passionné, la peinture, et l'avoit la
« nature doué d'une inclination tout excellente à ceste
« noble profession qu'il estoit en bruit et réputation entre
« les plus excellents peintres et enlumineurs de son
« temps, ainsi qu'on peut voir en plusieurs divers chefs-
« d'œuvre achevés de sa divine et royale main.... » Sans être un *divin chef-d'œuvre* pour l'époque qui avait déjà vu Fra Angelico de Fiesole et qui voyait Masaccio, ce tableau de René est remarquable et précieux. Il a pour sujet une *Prédication de la Madeleine à Marseille*, où sa légende suppose qu'elle vint la première annoncer la parole du Christ, après qu'il se fût révélé à elle sous la forme du jardinier. L'on voit dans le fond, et en perspective chinoise, le port de la vieille colonie phocéenne ; sur le premier plan, l'auditoire de la sainte pécheresse, où s'est placé René lui-même avec sa femme Jeanne de Laval. La scène est bien conçue, claire et animée ; la peinture,

[1] Le *bon* René est encore l'auteur d'un roman en vers, l'*Abusé en cour*, et d'un livre mystique, *Traité entre l'âme dévote et le cœur*.

un peu sèche, mais précise, rappelle la manière du maître de René, Antonio Salario, le *zingaro* napolitain.

Deux autres pages du même xve siècle sont encore de l'école française, un tableau votif sur l'*Immaculée Conception*, et un tableau anecdotique, fort curieux, sur le *Sacre de Louis XII*. Viennent ensuite plusieurs échantillons de l'ancienne peinture allemande et flamande, des écoles de Cologne, de Bruges, de Leyde et de Dresde. Mais il faut plutôt les prendre, sous leurs anciennes formes de triptyques, de diptyques, de volets, de panneaux, soit pour des autels domestiques, soit pour des ornements d'habitations, que pour des œuvres d'art, et leur place, cette fois, est plutôt à l'hôtel de Cluny qu'au musée du Louvre.

J'en dirais autant volontiers de quelques portraits, — celui de Marie Gaudin, dame de la Bourdaisière, qui fut, dit-on, la première maîtresse de François Ier encore duc de Valois, celui de la comtesse de Châteaubriant, Françoise de Foix, qui suivit Marie Gaudin pour précéder la duchesse d'Etampes et tant d'autres, celui de la marquise de Verneuil, l'une des maîtresses de Henri IV, — car ces portraits semblent réunis tout exprès pour mettre en relief les mœurs de cour sous le chef des Valois et sous le chef des Bourbons. Il en est un cependant qui pourrait, comme on dit, servir à deux fins, tenir aux mœurs et tenir à l'art : c'est une *Vénus* à peu près nue, sa flèche à la main, et s'appuyant sur l'épaule de l'Amour. On dit qu'elle est le portrait de cette Diane de Poitiers, qui, transmise du père au fils, régna sur la France jusqu'à la mort de Henri II, jusqu'à l'avénement de Catherine de Médicis; on dit de plus qu'elle est peinte par Primatice. Mais cette double assertion me paraît bien hasardée. Je ne puis retrouver là ni les traits de la favorite, — que les courtisans appelaient la *vieille ridée*, parce qu'elle avait dix-huit ans de plus que le roi, — tels qu'ils sont connus par les sculptures de Jean

Goujon et de Germain Pilon, ni la touche de Primatice, telle que la montrent ses œuvres authentiques de Fontainebleau.

L'on peut aussi ranger dans cette classe à double objet, qui tient tout ensemble aux coutumes et à l'art, un grand nombre de manuscrits ornés, heures ou missels, qui, du xiv^e au xviii^e siècle, marquent l'état des miniatures, du travail que les Italiens nommaient *alluminare*, celui des enlumineurs. On peut y ranger encore des peintures sur verre, soit vitraux d'églises, soit médaillons d'armoiries, du xvi^e siècle jusqu'à notre époque ; et enfin une longue série d'émaux, les uns incrustés, les autres peints, presque tous des fabriques de Limoges, à commencer par les essais en style byzantin qui remontent jusqu'au xii^e siècle, à finir par les médaillons à portraits du siècle dernier. Nous avions trouvé, dans le Louvre, un musée des émaux, à l'occasion duquel nous avons brièvement raconté l'origine, les progrès et les formes diverses de cet art tout français qui se nomme la peinture sur émail. Il suffit d'observer, en renvoyant au catalogue pour les détails, qu'en cette branche d'industrie artistique, l'hôtel de Cluny est un vaste et riche complément du Louvre.

La même observation s'applique à la section suivante, celle des faïences et verreries. Dans cette autre branche où l'art se marie encore à l'industrie, ce que le Louvre laissé seulement apercevoir par échantillons, l'hôtel de Cluny le montre avec une profusion presque inépuisable. On y trouve les faïences italiennes, et non-seulement les vases de terre vernissée, servant aux usages domestiques, qui ont pris leur nom de la ville de Faenza, où furent établies les premières fabriques en imitation de celles des Arabes de la Pouille, mais aussi les belles terres cuites (*terre cotte*) du célèbre statuaire Luca della Robbia. On y trouve les rares et précieuses faïences à reflets métalliques,

que les Arabes d'abord, et les Mores après eux, fabriquèrent en Espagne et dans les îles Baléares (d'où vint le nom de *Mayorlica* donné aux produits de cette primitive industrie). On y trouve aussi quelques faïences ornées de l'Allemagne, et quelques grès des Flandres. On y trouve enfin les faïences françaises, qui, sous les mains et l'exemple du grand Bernard Palissy, devinrent les premières du monde, luttant de beauté et de renommée avec les émaux de Limoges. L'hôtel de Cluny peut montrer, non sans orgueil, au moins quinze morceaux divers, plats, corbeilles, porte-flambeaux, qui ont pour auteur Bernard Palissy lui-même, et un nombre plus grand encore des ouvrages de ses continuateurs immédiats. Produits par l'union des deux grands arts, la sculpture et la peinture, auxquels s'ajoutait encore la science de l'émailleur, de tels ustensiles, étalés sur les dressoirs de nos pères, ne devaient plus être, comme toutes les faïences le sont aujourd'hui, de simples ustensiles de ménage ; ainsi que les anciens vases de l'Étrurie, qui ne rappelaient que dans les formes leur destination première, ils méritaient d'être des ornements, des décorations, des objets d'art enfin, à non moins juste titre que les tapisseries, les statues et les tableaux.

Il resterait encore à faire connaître les nombreuses pièces d'orfévrerie, de bijouterie et d'horlogerie, qui marquent l'état de ces trois branches importantes des arts industriels, entre le temps des croisades et le siècle de Louis XIV, alors qu'elles menaient souvent à la culture des arts supérieurs, et que tel orfévre, comme Verocchio, Ghirlandajo, Francia, Finiguerra, Baldini, devenait peintre, statuaire ou graveur. Il resterait à faire connaître également les beaux échantillons d'armes défensives, — casques, boucliers, cuirasses du corps, des jambes et des bras, — et d'armes offensives, — épées, poignards, lances, hallebardes, masses d'armes, — de l'époque antérieure à

l'usage exclusif des armes à feu, et touchant encore à la chevalerie, de cette époque où la noblesse militaire mettait tout son luxe et tout son goût dans sa parure de combat, où les fabriques de Milan et de Tolède gardaient leur universelle célébrité : intéressant chapitre qui s'augmenterait encore des armes orientales et des ustensiles de toutes les chasses, à courre, à tir et à l'oiseau. Il resterait de plus à mentionner les beaux produits de la serrurerie ornée, qui était comme l'orfévrerie du fer ; et les tapisseries de haute lice, ces splendides ornements des temples ou des palais, dont les plus grands peintres, Raphaël, Titien, Rubens, fournissaient aussi volontiers les *cartons* que ceux des fresques et des mosaïques ; et les broderies, qui étaient comme les tableaux de chevalet de ces peintures murales en laines teintes et croisées ; et enfin toutes sortes d'objets divers qui forment, à la fin du catalogue comme un chapitre de *mélanges* à la fin d'un livre. Ces dernières sections, si dignes qu'elles soient d'intérêt et de curiosité, sortent, comme les premières, de mon sujet spécial, et le livret suffit très-amplement aux visiteurs.

J'indiquerai cependant, pour finir, un article précieux, tout nouveau venu, et qui n'est pas encore porté sur le dernier supplément du catalogue : c'est un devant d'autel en or fin, qui fut donné à la cathédrale de Bâle, dans les premières années du XIe siècle, par l'empereur Henri II, qu'on appela *le Boiteux* de son vivant, et qui, béatifié pour sa continuelle soumission au siége apostolique, est devenu saint Henri. Cet autel offre cinq figures ciselées : dans le centre, celle du Christ, aux pieds duquel sont prosternés, comme deux petits animaux familiers, l'empereur Henri et sa femme Cunégonde ; à droite, Gabriel et Raphaël ; à gauche, Michel et saint Benoît, le promoteur de la vie monastique en Italie, jugé le plus digne, parmi les bienheureux, de compléter, avec les trois archan-

ges, le cortége de Jésus. L'époque très-reculée, la matière très-pure, le travail même fort remarquable s'unissent pour donner une valeur considérable à ce morceau. L'acquisition qui vient d'en être faite doit laisser espérer qu'en passant des mains de son fondateur, M. Dussommerard, dans celles de l'Etat, le musée de l'hôtel de Cluny prendra désormais les développements que ne lui permettaient point les faibles ressources d'un simple particulier, et qu'il deviendra de plus en plus digne de son nouveau possesseur, qu'on a nommé la grande nation.

MUSÉE DE L'ARTILLERIE.

Que l'invention de la poudre à canon, et la connaissance qu'eut l'Europe de cette substance meurtrière dans la première moitié du xiv^e siècle, fussent dues l'une et l'autre aux Arabes-Espagnols, cela me semble prouvé autant que fait historique peut l'être par le nombre, la clarté et la concordance des témoignages[1]. Que les gros canons, les canons de cuivre, eussent été, vers 1384, inventés par le moine français Jehan Tilleri, qui aurait donné son nom à cette partie nouvelle de l'art de la guerre (art-Tilleri), ceci ne peut être accepté, malgré le jeu de mots, puisque, dès 1354, des ordonnances de Charles V mentionnent l'artillerie par son nom. Qu'il faille plutôt en rapporter l'invention au moine allemand Berthold Schwartz, qu'on a tenu

[1] Voir la dissertation sur ce point intéressant dans mon *Histoire des Arabes et des Mores d'Espagne*, tom. II, pag. 151 et suiv. (Édit. de 1851).

longtemps pour l'inventeur de la poudre elle-même, je pencherais volontiers vers une opinion si vraisemblable. Mais toutes ces questions ne sont point de notre domaine. On parle d'une galerie de tableaux sans remonter aux origines de la peinture; on parle d'une bibliothèque sans remonter à l'invention de l'imprimerie. Bornons-nous, sans autre préambule, à conduire le lecteur dans le musée de l'artillerie.

Aussi bien, c'est ce nom seul de musée qui nous oblige à le mentionner ici, de même que le musée de la marine, placé en plein Louvre, a dû nous occuper un moment. S'adressant tous deux aux hommes spéciaux, aux hommes du métier, ils ne sont ni l'un ni l'autre des collections d'art; ils échappent à notre compétence et à notre sujet; et si, à la rigueur, nous n'avions autre chose à citer dans un musée de la marine que telle poupe de navire, par exemple, sculptée en bois par Puget, nous n'aurions rigoureusement à citer, dans un musée d'artillerie, que tel manche de poignard ciselé par Benvenuto Cellini, ou telle armure damasquinée dans les fabriques de Milan. Du musée de l'artillerie, comme du musée de la marine, nous dirons seulement en peu de mots l'origine et la composition.

Son point de départ est celui même de la révolution française, la prise de la Bastille en 1789. Dans cette vieille prison d'État, dont la chute sembla entraîner celle de la monarchie et de toute la société féodale, on trouva des armes de diverses espèces, et fort anciennes pour la plupart. Elles furent réunies, en 1794, à d'autres armes précieuses ou curieuses, provenant de quelques arsenaux de province, de Sedan entre autres, et formèrent dès lors le noyau du musée d'artillerie, qui fut établi définitivement, en 1797, dans un ancien couvent des jacobins, près de l'église Saint-Thomas d'Aquin, devenu propriété nationale.

Il a donc la même origine que le grand musée du Louvre ; il est aussi fils de la révolution et l'une des fondations de la république. L'empire l'augmenta considérablement, et, depuis lors, on a soin de l'enrichir de toutes les inventions nouvelles, de le tenir, comme on dit, au courant de la science, puisque ce nom tout pacifique et tout bienfaisant s'applique à l'art de détruire, et qu'on en fait consister les progrès à tuer les hommes avec plus de sûreté, à plus longue distance et en plus grand nombre qu'auparavant. Quand donc reconnaîtra-t-on, avec la sagesse populaire de Sancho Panza, que les vies des hommes sont déjà bien assez courtes et fragiles, et qu'au lieu de les abattre, il vaudrait mieux les laisser tomber de maturité, comme les poires ?

Les salles du rez-de-chaussée, où se trouve l'artillerie proprement dite, nous en montrent les premiers essais, non toutefois depuis les *madfaa* en bois et les *medjanyk* en pierre des Arabes, mais au moins depuis les *bastons à feu*, les bombardes de fer, les couleuvrines à main et les canons chargés par la culasse. Elles nous montrent aussi, à l'échelle du sixième, tous les modèles de l'artillerie française à partir de 1650 jusqu'à nos jours. D'autres galeries contiennent la série des armes à feu portatives ; on peut en suivre le développement et les progrès entre l'arquebuse à mèche et la carabine à percussion, en passant par l'arquebuse à rouet et le fusil à silex. Là se trouvent aussi les modèles des armes de l'infanterie et de la cavalerie française, depuis l'année 1717,—fusils, mousquetons, pistolets,—et ceux des armes en usage chez toutes les autres nations de l'Europe.

Cette double collection pourrait suffire à un musée d'artillerie, dont le nom semble n'annoncer que des armes à feu. Mais le nôtre est complété par des armes de tous les genres et de tous les temps, de sorte que, pour celles du

moyen âge, l'hôtel de Cluny lui fait une sorte de concurrence, comme il en fait une au Louvre pour les origines de la statuaire et de la peinture françaises. C'était inévitable, car ici, le moyen âge ne pouvait se passer des armes ; et là, l'universelle collection d'armes ne pouvait se passer de celles du moyen âge. Cette collection remonte beaucoup plus haut, jusqu'aux francisques des compagnons de Clovis, jusqu'aux haches celtiques en cailloux des compagnons de Vercingétorix ; elle descend aussi beaucoup plus bas, jusqu'aux lances et aux sabres de nos cavaliers, jusqu'aux haches de nos sapeurs. Près des armes offensives sont les défensives. La salle des armures nous présente, en plusieurs beaux trophées, tout l'équipement de la chevalerie, les écus, les rondaches, les morions, les salades, les cottes de maille, les brassards, cuissarts, jambards et gantelets. Elle nous présente même quelques armures des Grecs et des Romains, et quelques-unes encore des peuples orientaux, Indiens, Persans, Arabes. Malheureusement, pour augmenter le nouveau musée des souverains au Louvre, on a dépouillé celui de l'artillerie des armures européennes qui passaient pour avoir appartenu à des rois de France, entre François I^{er} et Louis XIV, partant les plus riches et les plus belles. C'est un vide regrettable dans une collection moins utile peut-être pour l'instruction de nos hommes de guerre qu'intéressante pour l'histoire militaire du monde entier.

PALAIS DES BEAUX-ARTS.

—o—o—

Ce n'est plus le mot de musée qui nous conduit ici, c'est celui de beaux-arts; il ne saurait nous abuser, et, bien qu'entrés dans un palais, nous y serons moins hors de notre sujet qu'au musée de la marine, ou des souverains, ou de l'artillerie.

Malgré le nom qu'il porte aujourd'hui, le palais des Beaux-Arts est encore issu de la révolution, est encore une fondation de la république. Nous avons vu précédemment que ce fut dans le cours de la sinistre année 1793, en pleine terreur, que, par un décret immédiatement exécuté, la convention nationale consacra la galerie du Louvre au *Musée central des arts*. Moins de deux ans après, et par un autre décret de la même assemblée qui allait abdiquer sa formidable dictature, le couvent supprimé des Petits-Augustins, qu'avait fondé la première femme de Henri IV, Marguerite de Valois, devint le *Musée des monuments français*. C'était M. Alexandre Lenoir qui, s'adressant à

Bailly, avait donné la première idée de ce nouvel institut; il en fut nommé directeur, et l'ouvrit le 29 vendémiaire an IV. Avec un zèle, une persévérance, un dévouement au-dessus de tout éloge, il parvint à y rassembler jusqu'à cinq cents monuments divers du passé de la France, qui furent rangés dans dix salles, portant les noms de dix siècles, construites elles-mêmes ou décorées avec les débris d'autres monuments semblables. Il fit plus encore : il en laissa la description et le souvenir dans son livre du *Musée des monuments français*. Ce livre nous apprend ce qui composait, vers la fin de l'empire, la précieuse collection formée par son auteur pendant les vingt années précédentes. La restauration la détruisit. Elle rendit aux cimetières, et surtout aux églises, presque tous les objets qu'avait recueillis, au sortir de la tourmente révolutionnaire, l'ancien couvent des Petits-Augustins. Ainsi, par exemple, furent dispersés les tombeaux, un moment réunis, d'Héloïse et Abélard, de Louis XII, de François Ier, de Henri II, de Descartes, de Molière, de La Fontaine, de Boileau, de Turenne, etc.

Pour utiliser ce vaste emplacement devenu désert, on résolut d'y installer l'école des beaux-arts. Mais cette destination nouvelle exigeait un édifice nouveau. Le couvent de Marguerite de Valois disparut donc, sauf l'église, et sur ses fondements fut élevé l'édifice qui contient l'école, mais qu'on appelle, d'un nom plus ambitieux, le palais des Beaux-Arts. Ces substitutions faites à grands frais d'un monument neuf à un vieux monument ne sont pas toujours heureuses, et nous en citerions facilement plusieurs où l'on doit regretter plus que les dépenses. Mais, pour cette fois, le bonheur fut complet, ainsi que le talent déployé par l'architecte (M. Duban, remplaçant M. Debret). On peut dire du palais des Beaux-Arts que c'est peut-être le seul édifice contemporain dont le style et l'aspect soient

conformes à sa destination, et qui montre nettement à tous les regards son nom écrit sur toutes ses pierres. Voyez la Madeleine et la Bourse; quelle ressemblance devrait-il exister entre une église chrétienne et la synagogue du Veau d'Or? Cependant ces deux édifices si dissemblables, et tous deux de ce siècle, sont également des pastiches du Parthénon, d'un temple païen d'il y a deux mille ans. Evitant cette double faute, le palais des Beaux-Arts est resté de son temps et de son espèce, *sui generis*. Il est seulement fâcheux que, par la pente du terrain qu'on pouvait peut-être rectifier, le niveau aille toujours s'abaissant de cour en cour entre la rue et le principal corps de logis. Cette disposition défectueuse et à contre-sens lui ôte une partie de sa grandeur et de son effet.

Une grille dont les pilastres portent les bustes des deux grandes illustrations françaises dans la peinture et la statuaire, Poussin et Puget, donne accès dans une première cour qu'il fallait isoler des maisons voisines. Les murailles, à gauche, sont revêtues et comme tapissées de fragments d'anciennes sculptures, gallo-romaines pour la plupart; à droite, par un accouplement assez bizarre, on a donné pour portail à l'ancienne église des Augustins le portail du château d'Anet, tout enjolivé de Dianes et de Cupidons, qu'en 1548, Henri II fit construire pour sa vieille maîtresse par Philibert Delorme et Jean Goujon; puis, en face, se dresse un autre monument rapporté là pierre à pierre, l'arc de Gaillon, provenant de ce château fameux que le cardinal d'Amboise fit commencer en 1500, et qui est tombé maintenant au triste emploi de prison centrale. Cette décoration pittoresque laisse apercevoir, à travers ses fines et légères arcades à jour, la façade principale du nouveau palais, qui, rappelant le style élégant et correct de Pierre Lescot par ses deux rangs d'arcades superposées que décorent des pilastres corinthiens, s'harmonise parfai-

tement avec les restes précieux de la belle renaissance française qui lui font comme une cour d'honneur.

Si nous commençons la visite des salles intérieures en traversant le portail d'Anet pour pénétrer dans l'ancienne église du couvent, nous trouverons les premiers éléments d'un *musée de la renaissance*, c'est-à-dire les moulages des portes du baptistère de Florence par Ghiberti, ainsi que des mausolées de Julien et de Laurent de Médicis, de la *Pietà* et du *Moïse* que Michel-Ange a laissés, les deux premiers dans sa patrie, les deux autres à Rome. Nous y trouverons aussi la copie par Xavier Sigalon du *Jugement dernier* de Michel-Ange, qui occupe tout le fond de la nef, comme la fresque originale occupe toute la grande muraille de la chapelle Sixtine. Nous avons assez longuement parlé de ce célèbre original [1] pour n'avoir pas à nous en occuper ici. Bornons-nous à quelques mots sur la copie, qui a coûté à Sigalon cinq années de travail exclusif et continuel. On aurait pu choisir, pour une telle lutte avec le grand Florentin, un artiste qui s'y fût mieux préparé par ses études; car, dans ses œuvres antérieures, Sigalon s'était montré plus épris de la couleur que du dessin; et cependant, je le dis sans paradoxe, il est peut-être moins éloigné de Michel-Ange par le dessin que par la couleur. Ainsi, dans la fresque originale, une dégradation continuelle de lumière amène, sur les premiers plans au bas du tableau, un ton général très-sombre et sans profondeur; mais, immédiatement à l'horizon de la terre, brille la lumière du jour, et la transparence de l'air donne de l'étendue à la perspective. C'est une heureuse et belle opposition perdue dans la copie. Je sais bien que, pour justifier Sigalon de ses tons frais et crus, il faut rappeler le triste état de cette fresque fameuse, à qui les hommes ont prodigué

[1] *Musées d'Italie*, p. 205 et suiv.

leurs outrages non moins que le temps, et la nécessité de retrouver, d'inventer en quelque sorte, sous la couche enfumée dont ils sont couverts, les tons primitifs. C'est une chose fatale, en effet, que celui des arts du dessin qui tient le premier rang, la peinture, ait le malheur de s'exercer sur les plus fragiles matières, et que, parmi les divers procédés de la peinture, ce soit précisément celui qu'on croyait le moins destructible, celui qui devait vivre autant que les édifices dont il faisait partie intégrante, la fresque enfin, qui périsse le premier sous la main du temps.

Je reprocherais plus volontiers à Sigalon d'avoir figuré avec le pinceau, dans la partie supérieure de sa copie, cet ignoble raccord d'architecture, cette stupide clef pendante, qui a caché et détruit le centre de cette partie du tableau, c'est-à-dire le groupe du Père Éternel et du Saint-Esprit, par lequel se complétait le sens de la composition générale. Sigalon répondrait vainement que la fresque se voit ainsi, masquée en un endroit par la retombée de voûte. Il aurait pu restituer en son état complet, et telle que la fit Michel-Ange, la fresque originale, au moyen des anciennes gravures, et même d'anciennes copies réduites, qui lui auraient donné la couleur avec le dessin. Telle est, entre autres, celle d'un certain Robertus Betrower, datée de 1570, six années seulement après la mort de Michel-Ange, et qu'on voyait à Paris, dans la collection de M. Aguado, à l'époque même où Sigalon faisait à Rome sa copie colossale. Mais toutefois, et malgré ces réserves, comme les amis d'un moribond qui se sont empressés de faire saisir son portrait avant l'adieu suprême, il faut nous applaudir de pouvoir conserver par une telle copie un tel original, avant sa complète destruction.

Sur la façade et dans la cour intérieure du bâtiment central, se déroule une longue légende des noms illustres dans les arts. L'on ne pouvait mettre l'école sous une

meilleure invocation, ni rappeler aux élèves de meilleurs exemples. Mais pourquoi, dans cette légende, règne-t-il un inexplicable pêle-mêle? Pourquoi confondre et amalgamer les époques et les genres? Pourquoi placer Van Eyck avant Cimabuë, Giotto entre Paul Véronèse et Robert de Luzarche [1], les anciens à la suite des modernes? Ne pouvait-on adopter un ordre quelconque, un classement rationnel, qui fût, par exemple, une leçon de chronologie et d'histoire, qui marquât le rang des écoles et la filiation des maîtres?

La musique ayant à part ses instituts, une école des beaux-arts doit nécessairement comprendre l'architecture, la sculpture et la peinture. Ainsi se compose la nôtre, qui a ses professeurs et ses cours pour chacun des trois grands arts du dessin. Et comme on ne s'instruit pas moins par les yeux que par les oreilles, comme les modèles valent au moins les leçons, l'on a réuni dans les classes, afin d'aider à la parole du maître, des démonstrations visibles de ses enseignements. Pour l'architecture, ce sont de fidèles reproductions, en proportions réduites, des plus célèbres monuments du temps passé, assyriens, égyptiens, grecs, romains, arabes et gothiques. Bien que copiés dans leur état actuel, c'est-à-dire en ruines pour la plupart, comme il est facile à l'imagination de les compléter et de les reconstruire, ces monuments restent toujours les véritables modèles de l'art qu'ils ont illustré. Pour la sculpture, ce sont aussi les reproductions exactes, par les procédés du moulage, des plus célèbres statues, de tous les âges et

[1] Grand architecte français, qui florissait sous Philippe Auguste, et qui a bâti la cathédrale d'Amiens. Robert de Luzarche passe pour avoir, le premier, introduit le style arabe dans les formes chrétiennes du moyen âge et remplacé le pesant gothique par le gothique élégant.

de tous les pays, qui se soient conservées jusqu'à nos jours. Ce sont même les plus fameux groupes, tels que les débris des deux frontons du Parthénon, copiés au *British Museum*, tels que la *famille de Niobé*, copiée aux *Offices* de Florence, auxquels on pourrait joindre les *marbres d'Égine*, en les faisant copier à la Glyptothèque de Munich.

Pour la peinture, il était plus difficile de rassembler des modèles, car les copies mêmes, toujours si inférieures aux originaux, ne peuvent s'improviser par un simple décalque, ainsi que celles des statues par le moulage; et le mieux que puissent faire les professeurs-peintres, c'est assurément d'envoyer leurs élèves au Louvre. On a remplacé les chefs-d'œuvre des maîtres, qu'on ne pouvait avoir à l'aide de reproductions, par des essais d'élèves; on a garni la salle de la peinture avec les ouvrages couronnés dans les concours annuels, et qui ont mérité à leurs auteurs ce qu'on appelle le *prix de Rome*, c'est-à-dire le droit d'aller habiter quelques années notre académie du Monte-Pincio, et d'étudier la peinture en Italie aux frais de la France. La collection de ces œuvres couronnées commence justement avec le siècle. La première par l'époque, datée de 1800, est de M. Granger; la seconde, de 1801, est de M. Ingres, qui se trouvait, quarante ans plus tard, le directeur de notre école à Rome; et l'on arrive ainsi, d'année en année, jusqu'au temps actuel. Bien que, parmi ces cinquante lauréats, il se rencontre quelques noms qu'entoure une juste célébrité, je crois difficile, cependant, de trouver des arguments meilleurs que leurs ouvrages et leurs destinées, à l'appui des réflexions que m'a récemment suggérées la vue du musée du Luxembourg, sur la diminution de l'art, sur l'augmentation des artistes et sur les encouragements qu'on leur doit.

Outre ces essais d'apprentis-artistes, desquels bien peu sont devenus maîtres, la peinture a encore d'autres œuvres

au palais des Beaux-Arts. D'un côté, dans la salle d'assemblée des professeurs, une longue série de portraits des peintres qui ont enseigné successivement à l'école, depuis Nicolas Poussin jusqu'à François Gérard. Dans le nombre, il s'en trouve une notable quantité qui sont vraiment heureux qu'à la faveur de cette collection, leurs noms survivent à l'oubli où sont déjà tombées leurs œuvres. D'un autre côté, dans l'amphithéâtre consacré aux cérémonies officielles, la grande fresque semi-circulaire qu'on nomme l'*hémicycle de M. Delaroche*. Franchissant cette fois l'étroite enceinte de l'école des Beaux-Arts, et les limites plus étendues de l'École française, et celles bien plus vastes encore de l'âge moderne, cette fresque nous montre la réunion des maîtres de l'art, dans tous les temps, tous les pays et tous les genres. Au centre de cette universelle académie, siégent, comme sur un tribunal souverain, les trois grands arts personnifiés par Ictinus, Phidias et Apelles, devant lesquels se tiennent debout les quatre figures allégoriques de l'art grec, de l'art romain, de l'art gothique et de l'art de la renaissance, entourant la Gloire qui distribue les couronnes d'immortalité. Des deux côtés de ce groupe central sont disposés en autres groupes fraternels, comme seraient les ombres heureuses des Champs-Élyséens, toutes les illustrations qui furent émules, sinon rivales, dans l'ardente poursuite du succès, et qui, rassemblées à présent par la mort dans la commune admiration des hommes, entendent désormais,

> Sur les rives du fleuve où la haine s'oublie,
> La voix du genre humain qui les réconcilie.

Parmi les membres de cette illustre assemblée, il ne se trouve aucun ordre, aucun rang, comme le voulait ici la raison aussi bien que l'art, tout au rebours de la liste gra-

vée sur les murs de l'édifice. Là, ils pouvaient être classés par l'âge, par le temps ; ici, ils doivent être confondus dans l'égalité. A peine pourrait-on dire, au sujet des peintres, qu'à droite sont spécialement ceux de Florence, de Rome et de Paris,—le *dessin,*—à gauche, ceux de Venise, d'Anvers et de Séville, — la *couleur.* Mais, à part cette intention que je suppose à M. Delaroche, il semble n'avoir été guidé, dans l'arrangement de ces groupes, que par les exigences du pittoresque et les conseils du bon goût.

Il y aurait sans doute à faire, sur cette vaste composition, bien autre chose qu'une description rapide et succincte. Mais, par les raisons que j'ai données quelques pages plus haut, je veux prudemment m'abstenir de parler des vivants. Puisque, d'après l'usage établi de nos jours, on s'érige en juge des productions intellectuelles avant d'avoir rien produit par l'intelligence; puisque c'est dans la critique des arts et des lettres,—où cependant l'aveugle impatience et la téméraire présomption ne devraient pas suppléer à l'expérience acquise, à la science éprouvée,—que les jeunes écrivains font volontiers leurs premières armes, sans plus voir les dangers qu'ils courent que les conscrits qui vont au feu de la première bataille ; je leur abandonne volontiers, pour ma part, ce poste périlleux, où j'ai fait naguère, hélas! justement ce qu'ils font aujourd'hui.

Ici donc s'arrête enfin ma tâche. Elle m'effrayait, en commençant, par sa longueur et sa difficulté ; elle m'effraie bien plus, en finissant, par son insuffisance et sa faiblesse. J'ai dit comme le poëte espagnol Melendez-Valdès, dans son *Ode à la gloire des arts :*

« Canto atrevido
La gloria de las artes. »

Et mon audace ne trouvera peut-être point de pardon. Je demande pourtant, une fois encore, l'indulgence de mon lecteur. Je le prie de remarquer combien il est difficile de parler si longtemps des mêmes choses et des mêmes hommes ; de trouver, sur une matière toujours semblable, des tours variés et des formules nouvelles ; enfin, pour cette cinquième partie de mon travail, d'enfermer dans les étroites limites d'un volume des matériaux si nombreux qu'ils sont en quelque sorte toujours renaissants et comme inépuisables. L'on me croira sans peine si j'affirme qu'il m'eût été plus facile de faire, avec ces matériaux, deux volumes qu'un seul, pour mettre à mon travail, comme on dit, un peu de chair sur les os, et pour qu'il ne ressemblât pas tout à fait au squelette décharné d'un catalogue. Je finis donc, non que j'aie dit tout ce que je voudrais dire, tout ce que je pourrais dire peut-être, mais parce qu'il faut finir ; parce que l'espace me manque, et le temps, et les forces ; parce que je suis épuisé, et que, si j'osais, dans ma petitesse, m'approprier les paroles du grand Bossuet, ce serait pour dire aussi que j'ai donné « les restes d'une voix qui tombe et d'une ardeur qui s'éteint. »

TABLE ANALYTIQUE.

A

	Pages.		Pages.
Achille	324	Anguier (François et Michel)	375
Adam (Lambert-Sigisbert et Nicolas-Sébastien)	384	Antinoüs	343, 344
Agamemnon	352, 355	Antiope	351
Agrippa	344	Antiquités babyloniennes, perses, phéniciennes et juives	402
Albane (Francesco)	80	Antiquités mexicaines, péruviennes, etc. et suiv.	434
Albert Durer	108, 297		
Alcibiade	339		
Alexandre	338		
Aliamet (Jacques)	313	Antonello de Messine	21
Allégrain (Chrétien)	385	Apollons (les)	330
Allori (Cristoforo)	49	Arc de Gaillon	496
Alonzo Cano	94	Asselyn (Jean)	178
Amazone	336	Audran (Gérard) et suiv.	307
Ammanato (L')	295		
Andrea del Castagno	21, 292	Audran (Jean et Benoît)	309
Andrea del Sarto (Vannucchi)	46 et suiv. 278	Auguste	340
		Autels des douze Dieux	353

B

Bacchus (les)	331	Bellini (Giovanni) 50 et suiv.	281
Bacchus et Ariane	351	Benouville (Léon)	473
Backuysen (Ludolph)	184	Berghem (Nicolas)	179, 288
Bandinelli (Baccio)	294	Bernini	295
Baroccio (Federico)	71, 281	Bervic (Ch.-Clément)	314
Bas-reliefs assyriens et suiv.	398	Biard	474
Bas-reliefs égyptiens et suiv.	411	Bijoux (collection des) et suiv.	451
Le Bassan (Leandro)	61	Betrower (Robertus)	498
Le Bassan (Jacopo da Ponte)	60	Blanchard (Jacques)	202
Baudet (Etienne)	310	Bolswert (Scelte)	305
Béatrizet (Nicolas)	306	Bonheur (M^{lle} Rosa)	473
Beham (Hans)	109	Bonifazio Bembi	69
Bellangé (Hipp.)	472	Boningtou	298
Bellini (Gentile) et suiv.	50	Bosio (Joseph)	387
		Both (Jean et André)	175
		Bouchardon (Edme)	298, 383, 384

Boucher (Franç.) 208, 244, 290
Boulanger (Clément)...... 472
Boulogne (Jean de)........ 363
Bourdon (Sébastien)....... 229
Bousseau (Jacques)........ 384
Brascassat (Jacques-Raymond).................. 472
Brauwer (Adrien).......... 167
Breughel (Pierre).......... 157
Breughel (Jean)............ 158
Brill (Matthieu et Paul).... 174
Bronzino (Angelo Allori).. 49

C

Cabat (Louis)............... 472
Caffieri (Jacques).......... 384
Cagliari (Benedetto)....... 68
 Id. (Carletto).......... 68
Caligula................... 341
Callot (Jacques)202, 307
Canaletto (Antonio-Canale) 70
 Id. (Bernardo-Belotto) 71
Canopes égyptiens........ 425
 et suiv.
Canova (Antonio).......... 388
Caracalla.................. 344
Caravage (Michel-Angelo Amerighi)............... 84
Caravage (Polydore de).... 280
Carle Maratte (Carlo Maratta).................. 86
Carlo Dolci................. 72
Les Carraches (Lodovico, Agostino et Annibale Carracci)................... 73
 et suiv................. 283
Carriera (Rosalba)......... 299
Castiglione (Giov.-Benedetto, il Greghetto)..... 89
Cellini (Benvenuto)........ 364
Centaure................... 336
Cercueils égyptiens 425
 et suiv.
Cérès (les)................. 332
Cerquozzi (Michel-Ange des Batailles)................ 90
Cespedès (Pablo de)....... 95
Champaigne (Philippe de). 152
 et suiv.
Champmartin (Charles-Émile)................... 472
Chardin (Siméon)......247, 299
Château (Guillaume)....... 311
Chaudet (Antoine-Denis)... 387
Cheminée de Bruges (la).... 361
Cima da Conegliano....... 53
Cimabuë (Giovanni)....... 17
Cincinnatus................ 335
Claude Gelée (le Lorrain) 204, 224
 et suiv................. 289
Claudius Drusus........... 345
Clouet (François, dit Janet).............198, 215, 288
Cluny (hôtel de) 481
Collantes (Francisco)...... 97
Colombe (Michel)......... 361
Colosses assyriens......... 396
 et suiv.
Conclamation.............. 350
Corot...................... 474
Corrége (Antonio-Allegri).. 34
 et suiv................. 280
 et suiv.
Cortot (J. P.).............. 388
Cosmé...................... 484
Couder (Louis-Ch.-Auguste) 472
Coudray (François)........ 384
Court (Joseph-Désiré)...... 472
Courtois (Jacques, le Bourguignon)................ 241
Courtois (Guillaume)...... 226
Cousin (Jean)198, 216, 371
Coustou (Nicolas et Guillaume................... 382
 et suiv.
Couture (Thomas)......... 472
Coypel (Noël, Antoine et Noël-Nicolas)........... 242
Coyzevox (Antoine) 382
Coxcie (Michel)........... 131
Crayer (Gaspard de)....... 140
Credi (Lorenzo da)......25, 277
Cupidons (les)332
Curiosités ethnographiques.. 455
 et suiv.
Cuyp (Albert)177, 288

D

	Pages.		Pages.
David (Louis) 210 et suiv., 251 et suiv.	290	Discobole.	336
David d'Angers	474	Divinités égyptiennes. et suiv.	420
Decamp	474	Divinités mexicaines. et suiv.	432
Decker (Conrad)	182		
Dehodencq (Alfred)	472	Dominiquin (Domenico Zampieri)	77
Delacroix (Eugène)	471		
Delaroche (Paul)	471, 501	Domitien	344
Démosthènes	337	Domitius Corbulon	344
Demugiano	362	Dow (Gérard).. 161 et suiv.	287
Denner (Balthazar) et suiv.	112	Drevet (Pierre, père et fils)	313
		Drolling (Michel-Martin)	472
Desiderio da Settignano	367	Drouais (Jean-Germain)	258
Desjardins (Martin)	381, 383	Duban	493
Desnoyers (Auguste)	313	Dubreuil (Toussaint)...199,	297
Desportes (François)	246	Dufresnoy (Charles-Alph.).	241
Deveria (Eugène)	472	Dumont (Edme)	384
Diane chasseresse	322	Dupaty (Charles)	388
Dianes (les)	331	Dupont (Henriquel)	313
Diepenbeck (Abraham)	141	Duvet (Jean)	306
Dietrich (Ch.-W.-Ernest)	116	Dusommerard (Alexandre).	479

E

	Pages.		Pages.
Écoles italiennes	16	Edelinck (Jean et Nicolas).	313
Écoles espagnoles	90	Elzheimer (Adam)	114
École allemande	107	*Emaux de Limoges* et suiv.	441
Écoles flamande et hollandaise	117	Epicure	339
École française	191	Esculape	332
Edelinck (Gérard) et suiv.	311	Euripide	339

F

	Pages.		Pages.
Faïences et poteries et suiv.	448	Fiesole)	19, 277
Falconnet (Etienne)	383	Fra Bartolommeo (Baccio della Porta, il frate)...33,	278
Faunes (les)	335	Francheville (Pierre)	376
Faustine (les)	344	Francia (Francesco Raibolini)	31
Fauvelet (Jean)	473		
Flamen (Anselme)	384	François	474
Floris (Franz)	132	Fréminet (Martin).....199,	217
Fontaine des Innocents (la)..	370	*Funérailles d'Hector* (les)	352
Forges de Vulcain (les)	351	Fyt (Jean)	188
Fra Angelico (Giovanni da			

G

Gaddi (Taddeo).........19, 277
Gallo-romains (fragments). 482
Garbo (Rafaello del)....... 24
Garofalo (Benvenuto Tisi). 36
Génie de l'Histoire.......... 368
Génie du repos (le)......... 334
Génie des jeux (les)........ 352
Gentile da Fabriano...... 483
Gérard (François).....260, 291
Géricault (Théodore), 213, 266 et suiv............. 292
Germanicus................ 341
Ghiberti (Lorenzo)........ 293
Ghirlandajo (Doménico, Benedetto et Ridolfo)... 20
Gigoux (Jean-François)... 473
Giorgion (Giorgio Barbarelli)................. 53
Giotto (Angiolo di Bondone).................. 18
Girodet-Trioson (Anne-Louis), 258 et suiv...... 291
Gladiateur combattant (le).. 325
Gleyre (Charles)......... 473

Gois (Adrien)............ 387
Gossaert (Jean, de Maubeuge).................. 129
Goujon (Jean)............ 368
et suiv.
Gozzoli (Benozzo)........ 20
Granet (François-Marius)272, 292
Greuze (Jean-Baptiste).209, 248
et suiv.
Gringonneur (Jacquemin). 196
Gros (Antoine-Jean), 212, 261
et suiv.................. 291
Guardi (Francesco)....... 71
Gudin (Théodore)........ 473
Gué (Julien-Michel)...... 473
Guerchin (Giov. Francesco Barbieri)............... 81
Guérin (Pierre), 259 et suiv. 291
Guérin (Paulin).......... 473
Guide (Guido Reni)....... 78
Guillain (Simon)......... 375
Guyard (Mme).............. 299

H

Hals (Franz)............. 154
Hébert (Ern.-Ant.-Auguste) 473
Heem (David de)......... 189
Hemling (Jean). 123 et suiv. 286
Hercules (les)........ 331, 345
Hermaphrodite (l')........ 334
Les Herrera............. 97
Hesse (Alex.-Jean-Baptiste) 473
Heusch (Guillaume de).... 183
Hobbéma (Minderhout).... 182

Holbein (Hans, le jeune)... 109
et suiv.................. 285
Homère.................. 338
Hondekoeter (Melchior).... 189
Honthorst (Gérard)....... 147
Hooghe (Pierre de)....... 187
Houdon (Jean-Antoine).... 386
et suiv.
Huez (Jean-Baptiste d')... 384

I

Ingres (Jean-Augustin) 470, 474
Inscriptions assyriennes..... 401

J

Jacques (Maître).......... 374
Jason................... 336
Jeanron (Philippe-Auguste) 473
Jordaëns (Jacques)......... 142
Joueuse de lyre........... 343
Jouvenet (Jean)........... 235

Joyant (Jules)........... 473
Juan de Joanès........... 92
Jules Romain (Giulio Pippi) 44
Julie..................... 341
Jupiter.................. 333
Jupiter, Thétis et Junon..... 351

K

Kalf (Guillaume).......... 190
Karel-Dujardin........... 169
Kranach (Lucas)...... 111, 285

L

Laër (Pierre de, *il Bamboccio*) 170
Lafosse (Charles de)....... 242
Latour (Maurice-Quentin). 299
La Hyre (Laurent de)...... 241
Largillière (Nicolas de).... 239
Latone, Apollon et Diane.... 351
Lebrun (Charles) 206, 233
 et suiv................. 290
Lefèvre (Claude)........... 239
Lehmann (Ch.-Ern.-Rod.-Henri)................. 473
Lenoir (Alexandre)......... 492
Léonard de Vinci.......... 25
 et suiv............. 274, 278
Léonard Limosin.......... 446
Lepoitevin (Eugène)....... 473
Lesueur (Eustache). 206, 230
 et suiv................. 289
Lioni (Ottavio)............. 296
Livie....................... 341
Lippi (Fra Filippo).... 20, 277
Londonio................... 90
Lotto (Lorenzo)............ 70
Luca Giordano............. 88
Luca de Leyde............. 128
Lucius Verus.............. 344
Luini (Bernardino).... 28, 278

M

Mantegna (Andrea).... 22, 277
Manuscrits égyptiens........ 426
 et suiv.
Marbres de Nointel et de Choiseul................ 355
Marc Aurèle............... 340
Marine (musée de la)...... 457
 et suiv.
Marsias................... 337
Masaccio (Tommaso da San-Giovanni)............... 21
Masson (Antoine).......... 311
Matidie................... 344
Mazzolino, da Penicale.... 21
Messonnier................ 473
Memmi (Simone)........... 21
Mengs (Raphaël).......... 115
Mercey (Fréd.-Bourg. de).. 473
Mercures (les)........ 332, 346
Métope du Parthénon....... 346
Metsu (Gabriel)............ 171
Metzys (Quintin).......... 126
 et suiv.
Michel-Ange Buonarroti,
 293 et suiv.............. 336
 et suiv.
Miéris (Franz et Wilhelm).. 172
Mignard (Pierre).......... 237
 et suiv.
Miltiade................... 338
Minerves (les)............. 330
 et suiv.
Mirbel (M^{me} de)......... 300
Mithra.................... 349
Mola (Francesco).......... 83
 id. (Giam-Battista)...... 84
Monginot................. 474
Moor (Anton)............. 131
Moralès (Luis)............ 92
Moreau jeune............. 298
Moucheron (Frédéric)..... 179
Moustier (Daniel et Pierre de).................. 297
Müller (Ch.-Louis)........ 473
Murillo (Bartolomé-Esteban) 101 et suiv......... 285
Muses (les)........... 333, 350

N

	Pages.		Pages
Naissance de Vénus (la)	352	Néron	342, 344
Nanteuil (Robert)	298, 311	Netscher (Gaspard)	172
Némésis	332		

O

Objets en ivoire, bois sculpté, etc.	451	Ostade (Adrien)	168
Olivieri (Pietro-Paolo)	367	Ostade (Isaac)	168
Orcagna (Andrea)	21	Oudry (Jean-Baptiste)	246

P

Pajou (Augustin)	385	Plautilla	344
Palissy (Bernard) 449 et suiv.	487	Poelenburg (Corneille)	159
Palma (Jacopo, le Vieux)	69	Poilly (François)	306
id. (Jacopo, le Jeune)	69	Pollux	336
Paris Bordone	70	Ponce (Paul)	305
Patel (Pierre)	247	Porbus (Peter et Franz)	130
Peintures égyptiennes	427	Pordenone (Antonio Licinio)	283
Pénicaud (Nardon et les trois Jean)	446	Portail d'Anet	496
		Posidonius	337
Pérugin (Pietro Vanucci le) 29	278	Potter (Paul)	187, 288
		Poussin (Nicolas) 203 et sui., et suiv.	218, 288
Pesne (Jean)	310	Poussin (Gaspard-Dughet)	205
Peter Neefs	186	Prieur (Barthélemy)	376
Petitot (Jean)	299, 448	Primatice (Francesco Primaticcio)	46, 284, 485
Phèdre et Hippolyte	352		
Picart (Etienne)	310		
Pigalle (Jean-Baptiste)	383, 386	Prix de Rome	500
Pierre de Cortone (Pietro Berettini)	85	Prud'hon (Pierre-Paul) 212, 263 et suiv.	291, 299
Pilon (Germain) et suiv.	371	Pudicité (la)	335
Pinturicchio (Bernardino di Benedetto)	279	Puget (Pierre) et suiv.	377
		Pupien	342
Pitau (Nicolas)	312	Pynacker (Adam)	179

R

Raphaël (Rafaello Sanzio, d'Urbino) 37 et suiv. et suiv.	279	René d'Anjou	196, 484
		Ribera (José)	93
		Rigaud (Hyacinthe) et suiv.	239, 290
Regnault (Jean-Baptiste)	258		
Rembrandt (Paul) 149 et sui.	287	Rioult (Louis-Edouard)	473

TABLE ANALYTIQUE.

Robbia (Luca della).... 365, 486
 Id. (Andrea della)..... 486
Robert (Hubert) 246
 Id. (Léopold).......... 270
 et suiv.
Robert-Fleury (Jos.-Nicolas)..................... 473
Robusti (Domenico)....... 68
 Id. (Marietta) 68
Roland (P. L.)............. 387
Roman (P. L.)............. 388
Romano (Paolo)........... 367

Rome..................... 345
Rosselli (Cosimo)......... 24
Rottenhammer (Hans)..... 115
Roullet (Jean-Louis)....... 306
Rousseau (Théodore)...... 473
Rousselet (Ægidius)....... 309
Rubens (Pierre-Paul)...... 133
 et suiv................... 286
Ruthart (Carl) 114
Ruysdaël (Jacques)........ 180
 et suiv................... 287

S

Salario (Andrea)........... 29
Salvator Rosa............. 86
Santerre (Jean-Baptiste)... 236
Sarazin (Jacques).......... 377
Sarcophages égyptiens...... 474
 et suiv.
Scheffer (Ary)............. 470
 Id. (Henri)........... 471
Schœn (Martin)........ 109, 297
Schoorel (Jean) 131
Sckalken (Godefroy)....... 173
Sébastien del Piombo (Sebastiano Luciano)..... 59, 282
Septime Sévère 344
Sigalon (Xavier)....... 273, 497
Slingelandt (Pierre)........ 173
Sneyders (Franz).......... 141
Socrate 338
Soldats prétoriens (les) 353
Solimène(Franc. Solimena). 89

Souverains (Musée des).... 459
 et suiv.
Statues égyptiennes......... 407
 et suiv.................... 422
 et suiv.
Statues iconiques............ 337
 et suiv.
Statue du Parthénon 348
Steen (Jean).............. 169
Stèles égyptiennes........... 413
 et suiv.
Stephanus (Estienne de Laulne)................. 306
Steinwyck (Henri)......... 186
Stella (Claudia).......... 307
Subleyras (Pierre)......... 245
Suovetaurilia 350
Susterman (Lambert)...... 132
Swanevelt (Hermann) 176
Sylvestre (Israël).......... 307

T

Table de la frise du Parthénon 347
Tardieu (Nicolas).......... 313
Tassaert (Nic.-Jean-Octave) 473
Théniers (David) 164
 et suiv................... 287
Terburg (Gérard)......... 163
Terres cuites et verreries.... 439
 et suiv.
Thermes (palais des)....... 480
Thierry (Jean)............ 384
Tibère 340
Tibre (le)................. 334

Tintoret (Jacopo Robusti).. 62
Tiridate.................... 343
Titien (Tiziano Vecelli), .. 54
 et suiv................... 282
Titus...................... 342
Tombeaux de Charles le Téméraire et de Marie de Bourgogne................ 360
Tombeaux de Louis Poncher et de Roberte Legendre... 362
Trajan.................... 342
Trebatti (Paul-Ponce)..... 374

U

Ucello (Paolo, di Dono).... 20
Ustensiles égyptiens......... 423 et suiv.

V

Valentin (Moïse)...... 205, 228 et suiv.
Van Balen (Henri)........ 131
Van Clèves (Corneille).... 384
Van der Does (Jacques)... 188
Van der Helst (Barthélemy) 147
Van der Heyden (Jean)..... 183
Van der Meulen (Ant. Franç. 154 et suiv.
Van der Neer (Arthur)..... 183
Van der Neer (Eglon)..... 183
Van der Werff (Adrien).... 156
Van de Velde (Adrien). 182, 288
Van de Velde (Guillaume) 185, 287
Van Dyck (Anthony).... 143 et suiv............ 286, 305
Van Eyck (Jean).......... 120 et suiv.
Van Goyen (Jean)........ 184
Van Huysum (Jean)....... 189
Vanloo (Carle)........... 245
Van Orley (Bernard)...... 311
Van Schuppen (Pierre).... 312
Van Stry (Jacques)....... 177
Van Thulden (Théodore).. 141
Van Veen (Martin, de Hemskerk) 131
Vanni (Francesco)........ 280
Vasari (Giorgio)......... 48
Vase de Marathon........ 354
Vase Borghèse............ 354
id. de Dorsay........... 354
Vases étrusques.......... 436 et suiv.
Vecelli (Francesco)....... 68
id. (Orazio)........... 68
id. (Marco)............ 68
Velasquez (don Diégo Rodriguez de Silva y) 98 et suiv................... 284
Vengeance de Médée (la).... 352
Venius (Otto):........... 132
Vénus de Milo.......... 13, 319 et suiv.
Vénus (les).............. 328
Vermeulen 305
Vernet (Claude-Joseph).... 247 et suiv.
Vernet (Carle)........... 298
Vernet (Horace).......... 472
Verocchio (Andrea).... 21, 293
Veronèse (Paolo Cagliari). 63 et suiv................. 283
Vespasien............... 345
Vien (Joseph-Marie).. 209, 251
Vicentino (Andrea-Micheli le)..................... 70
Vinache (Joseph)......... 384
Volterre (Daniel de).. 280, 367
Vosterman (Luca)......... 305
Vouet (Simon)... 200, 218, 288

W

Waterloo (Anthony)....... 174
Watteau (Antoine) 207, 243 et suiv................. 290
Wéenix (Jean)........... 188
Wohlgemuth (Michael)..... 109
Wouwermans (Philippe).... 170
Wouwermans (Pierre)..... 171
Wynantz (Jean).......... 176

Z

Ziegler (Claude-Jules)..... 473
Ziem.................... 474
Zodiaque de Dendérah.. 13, 418
Zucchero (Federico)....... 281
Zurbaran (Francisco)..... 98

Paris.— Imprimé chez Bonaventure et Ducessois, 55, quai des Augustins.

www.ingramcontent.com/pod-product-compliance
Lightning Source LLC
Chambersburg PA
CBHW070952240526
45469CB00016B/70